上海大学出版社

中国当代艺术史

高名潞

著

中国当代艺术史

高名潞 著

HISTORY OF CHINESE CONTEMPORARY ART

上海大学出版社

现代 后现代 全球当代性 本土 后 2020

图书在版编目（CIP）数据

中国当代艺术史 / 高名潞著. -- 上海：上海大学出版社，2021.1（2023.1重印）
ISBN 978-7-5671-3794-3

Ⅰ.①中… Ⅱ.①高… Ⅲ.①艺术史－中国－现代 Ⅳ.① J120.97

中国版本图书馆 CIP 数据核字 (2020) 第 252908 号

策　　划	张天志　农雪玲
责任编辑	农雪玲
资料整理	匡丽萍
书籍设计	张天志　缪炎栩
技术编辑	金　鑫　钱宇坤

本书获得上海文化发展基金、"文汇·彭心潮"优秀图书出版基金、新世纪当代艺术基金会资助

中国当代艺术史

高名潞 著

出版发行	上海大学出版社出版发行
地　　址	上海市上大路 99 号
邮政编码	200444
网　　址	www.shupress.cn
发行热线	021-66135109
出 版 人	戴骏豪

印　　刷	上海颛辉印刷厂有限公司
经　　销	各地新华书店
开　　本	889 mm×1194 mm　1/16
印　　张	39.25
字　　数	785 千
版　　次	2021 年 3 月第 1 版
印　　次	2023 年 1 月第 3 次
书　　号	ISBN 978-7-5671-3794-3/J·554
定　　价	398.00 元

版权所有　侵权必究
如发现本书有印装质量问题请与印刷厂质量科联系
联系电话：021-56152633

序　言
中国当代艺术史的叙事逻辑和价值判断

高名潞

一　中国当代艺术的起点与节点

如果从世界当代艺术史的角度来看，20世纪60年代是当代艺术的起点。其特点是以社会政治、意识形态主题取代古典和现代的架上艺术美学。从这个角度讲，中国在1966年爆发的"文革"红卫兵艺术应该是当代艺术的一部分，它甚至影响了欧美的政治运动和艺术运动，比如巴黎的"五月风暴"，美国70年代的校园运动和反越战运动等。在艺术上，红卫兵的宣传形式也和70年代兴起的西方反体制的观念艺术很类似，尽管在意识形态方面不同，但是它们都属于反资本主义的左派；在媒介上，它们都调动了各种视觉媒体，功能方面主张大众化。60年代，在北美曾出现模仿红卫兵的小红书插图艺术。

然而很快，美国的冷战美学就在全球迅速传播，特别是在拉美和东亚的日本、韩国，以及中国的台湾和香港地区。红卫兵美术的短暂光环也迅速褪去，变为同属苏联社会主义艺术阵营的、被欧美当代艺术视为政治和美学双料异类的"集权艺术"。所以，如果把中国当代艺术的起源追溯到红卫兵运动，尽管也有其国际语境方面的合理性，但总体而言，在文化史方面，明显缺乏"当代性"价值的延续性和方法论模式的合法性，红卫兵运动也只能作为一种具有某种"当代性"价值，特别是反艺术价值的"昙花一现"而存在。

70年代末，"文革"结束后，受到1978年12月召开的十一届三中全会确定的改革开放政策的推动，从1979年开始出现了新现实主义绘画，包括伤痕、乡土和唯美主义的抽象美，以及以"星星画会""无名画会"等自发社团为代表的体制外的"业余前卫"的艺术活动。这些"后文革"的"新"现象到了80年代前半期逐渐终结，虽然，政治因素比如1983年的"反

精神污染"可能是其中一部分原因，然而，其根本原因则在于"后文革"美术没有建立起自己的当代性。它们在艺术语言上仍然延续了旧现实主义手法（伤痕、乡土），或者早期现代主义特别是印象主义、象征主义（"星星画会""无名画会"）的风格，而60年代以后的各种当代艺术观念和语言没有融进"后文革"美术之中。当然，在社会性方面，70年代末到80年代上半期的中国艺术具有深远的人道主义价值，是中国改革开放后40年的当代社会人文价值的起点，然而，"后文革"美术在社会政治和文化美学方面具有二元分裂性。

"'85美术运动"或者"'85新潮"，在1985年爆发绝不是偶然的，任何真正的文化运动都不会与政治事件立刻同步，"'85美术运动"是1976—1984年近10年开放情境孕育的结果，而1984年10月的"第六届全国美术作品展览"则是一个反面的助推器。近百个自发群体在全国（除了新疆之外）的绝大部分省市同时涌现绝对是史无前例的现象。更重要的是，1985年爆发了自20世纪20年代后又一次大规模的中西、古今、传统和现代的文化大讨论。西方现代各种学术著作在80年代中期翻译出版。这些都为"'85美术运动"提供了当代艺术探索的丰富资源。所以，"'85新潮"在3个方面超越了"后文革"艺术。其一，不再纠缠"后文革"盛行的政治和唯美、现实和抽象之间孰先孰后的极端二元对立。艺术被放到大文化的层面去思考和检验艺术现代性的可能性，我至今仍然保存的"'85群体"艺术家的大量手稿可以证明这一点。其二，通过阅读和书写，"'85美术运动"的群体、艺术家和批评家，与西方现代甚至后现代艺术间接对话，这种"无接触"的形而上思辨层面的对话甚至比后来的展览市场形式的无缝接轨可能更为真实纯粹。但是，在学习西方现代性的同时，"'85美术运动"中的主要群体和艺术家也关注如何在批判传统的同时发现在地文脉的当代性转化的可能性。比如，"厦门达达"黄永砯的禅；上海的余友涵、李山、陈箴、张健君等人的东方宇宙哲学；徐冰、吴山专等人的文书图的回归和转型；"北方艺术群体"

的舒群、任戬、王广义提出的"北方极地文明";"西南艺术研究群体"的毛旭辉、张晓刚和叶永青所诉诸的西南"红土文化"和自然意识;等等。那种"'85新潮'把西方一百年走了一遍"的说法固然是事实,但是它忽略了一个更重要的事实,即其中最主要的、并且能够在此后30年持续发展的"'85新潮"艺术家,都并非全盘西化者,而是主动把握在地文脉和国际语境对话的思想者。其三,"'85新潮"在语言媒介的运用方面,把当代波普、行为、装置与架上甚至传统水墨媒介全面铺开了。

所以,正是根据"'85美术运动"的这3个特点(整体文化性,而不是唯美和唯自由表现的二元性;在地文化和国际现代性在思辨层面的对话;当代媒介的全面运用),从"'85美术运动"开始,中国当代艺术在观念和创作中自觉地融入了当代性与国际性,因此80年代中期是中国当代艺术的自觉开端。

二
中国当代艺术有没有阶段分期

一般编年史大多以重大政治事件分期。比如,以1976年"文革"结束,或者以1978(1979)年改革开放为起点,这是目前大多数中国当代艺术史的写法。也有以1989年为起点的,比如,古根海姆2017年的"1989年后的艺术与中国:世界剧场",跟随西方当代艺术最新的以1989年为当代艺术开始的分期方法,终结在2008年——北京奥运会在这一年召开,以此象征中国走向国际。我认为,这种从艺术史外部的重大政治历史事件为节点的分期法有其合理性,而且似乎也与大历史相合,毕竟政治事件肯定会深刻地影响艺术史的发展。但是,本书试图从艺术史内部,比如从30多年的中国当代艺术发展的内部逻辑去分期,这也同样重要,因为只有梳理出中国当代艺术的发展逻辑(而非仅仅依从政治转变的逻辑),我们才

能发现中国当代艺术的本体（或者说独立于欧美当代的）特点和它对国际当代艺术的贡献。

对中国当代艺术的内在逻辑的梳理因此需要避开那种把历史绝对地分成由某几个时间点分割的线性阶段的叙事，在那种叙事中，每个阶段被一个命名所统摄。这种线性历史尽管有其与大历史默契的简明性，但也容易忽略不同倾向共时并存的多重性和复杂性。比如，四川罗中立、何多苓等人的乡土绘画和"西南艺术研究群体"的张晓刚、毛旭辉的"生命之流"虽然有古典乡土与现代生命表现的区别，但它们又是一脉相承的，不过"西南艺术研究群体"把"乡土"形而上学化了。这个"形而上学"恰恰是"'85新潮"的特点，然而，"'85前"和"'85"时期并非断然无关。。

又比如，如果以1989年的政治节点将"'85新潮"和20世纪90年代的前卫艺术区分为两个截然不同的阶段，这看似合理，其实掩盖了一个重要事实，即"'85新潮"在1988年就已经出现了转向，正是这个转向奠定了90年代的解构思潮。实际上，我们所说的90年代的政治波普、玩世现实和观念方面的"无意义"倾向早在1988年就已经出现。王广义等人开始提出"清理人文热情"，王广义在1988年创作了他的代表作，余友涵也开始画他的毛主席在天安门城楼上那幅画。而号称玩世或者新生代的方力钧和刘小东已经在1988年的毕业创作中形成了后来被称为调侃玩世的写实风格样式。事实是，90年代的影像、绘画和观念艺术中的解构主义思潮也是在1988年开始的。比如，张培力的冗长而无聊的《30×30》录像，"新刻度小组"排斥浪漫主义和人文主观的《解析》，北京美术院校出现的"纯化语言"的口号等，这些都是90年代解构思潮的起源，它们是在1988年集中出现的。1988年，作为群体解体之后的一年，作为中国十年改革遇到瓶颈、众多社会问题导致矛盾丛生的一年，都深深地冲击并反映到中国当代艺术的创作方法论中。而1989年的"中国现代艺术展"应该说也是1988年的产物，虽然它发生在1989年2月5日春节的那一天，但是，

漫长的筹备过程中，前卫与政府、文化界及民间的冲突和互动才是这个现代艺术展出现的本质，而少数被社会化甚至政治化了的行为偶发事件并不能完全代表这个现代艺术展。不过，以1989年为当代分期的视角恰恰把这些偶发事件视为与1989年政治相匹配的历史节点，比如，古根海姆的"1989年后的艺术与中国：世界剧场"中的论述。

如果从中国当代艺术的内在发展逻辑看，1988年是"'85新潮"内部自我反省集中出现的一年，也可以看作"后'85"现象。当然这个"后'85"意识还可以追溯到更早的1987年的"厦门达达"后现代等。我在《中国当代美术史 1985—1986》一书中已经提出并用"后'85"的概念界定这一反思现象。这本与周彦、王小箭、舒群、王明贤、童滇合作的书写到1987年，其实正是写到群体还没有解体，但已经出现对理性和浪漫情怀怀疑解构的倾向。遗憾的是，此书终稿于1988年4月，计划在1989年"中国现代艺术展"开幕前出版，但因种种原因被推迟，否则它会更及时地呼应1988年底到1989年初的当代思潮。

虽然1988年没有轰动的政治事件，但是它是中国当代艺术告别理想主义进入怀疑和实证（或者纪实）这两个主要思潮的开始与转向，1989年的政治风波只是激化了这个自我转向，"'85新潮"中的"理性绘画"（王广义、余友涵、李山等）转向了政治波普，"生命之流"的主要艺术家（张晓刚等）转向了玩世现实。但是真正推动它走向高峰的则是1993年发生的几个事件：一是栗宪庭和张颂仁在汉雅轩组织的"后89中国新艺术展"，二是安德鲁·所罗门（Andrew Solomon）在《纽约时报杂志》发表的长篇报道，三是该年的"威尼斯双年展"展出了以政治波普为主的中国当代艺术。紧接着在英国牛津美术馆、澳大利亚都举办了类似的中国当代艺术展。1993年可以说是政治波普年，其他与政治主题无关的事件，都会成为边缘。

但是，在1993年兴起政治波普狂欢的同时，人们却忽略了一年之后，也就是1994年

在国内悄悄发生的另一变化。1994年是90年代中国前卫艺术的另一重要时间点,即"中国式观念艺术",或者我所称的"反观念的观念艺术"爆发的节点。1994年,张洹、马六明等艺术家在大山子建立了北京东村,迎来了中国行为艺术的发展盛期;这一年,海外的几对夫妻双双回国,如艾未未和路青、朱金石和秦一芬、徐冰和蔡锦、王功新和林天苗都回到北京,或者建立工作室,或者在家中与前卫艺术家交流,甚至办展览;同时,北京的宋冬和尹秀珍夫妇的胡同四合院居室也成为一个据点,宋冬的一系列作品和邻居、胡同紧密相关。我把这一现象叫作"公寓艺术",其实主要指私人空间的创作,这种小型的、没有观众的艺术陈列和方案的交流也同时发生在上海、杭州、广州等地。此外,也是在1994年前后,随着中国都市化的爆发,当代艺术中出现了一批表现都市化的影像、装置、行为、雕塑、绘画等各种媒介的当代艺术作品,如北京的展望、王晋、张大力等以及广州的"大尾象"等的作品,其中还包括一批活跃的女性艺术家,如崔岫文、何成瑶、邢丹文、曹斐、陈秋林等创造了"女人都市"的独特奇观。"公寓艺术"的"日常"和都市现场的"奇观"因此成为20世纪末与21世纪初占主导的思潮,但是,"日常"和"奇观"并非对立,相反,它们的背后折射了"纪实"和"虚拟"两者既矛盾又互转的中国当代艺术独特的方法论。如果我们仅仅从线性历史叙事的角度出发,就无法解读20世纪90年代到21世纪初的20多年间,中国当代艺术在主题关注和方法论实践中出现的各种交错与扭结的复杂关系。

我曾经把2000年第三届上海双年展作为中国当代艺术的"美术馆时代"的开始节点。这一届展览首次由中外策划人组成策划小组,由策划小组推荐了90年代在欧洲、美洲、大洋洲、非洲、亚洲等地活跃的当代艺术家,一定程度地代表了当代国际艺术现象。也正是这次展览推动了中国其他地区的双年展不断出现,比如,广州三年展(2000)、成都双年展(2001)、北京双年展(2003)、深圳"国际水墨画双年展"(2002)等。还有与之相匹

配的艺术区，比如类似北京"798"的艺术区在各大城市陆续出现。市场、收藏和资本进入当代艺术的狂潮在2005、2006、2007年达到高峰，尽管在2015年左右艺术市场进入低潮，但是，美术馆、市场、收藏组成的艺术机构已经成为主导当代艺术总体形象的话语力量。然而，在这个机制之外甚至之内，仍然存在着边缘的力量。

如果说2005年是中国当代艺术全面市场化开始的节点，那么2008年前后就是中国当代艺术中出现一股走出体制风潮的起点，其中一个重要现象就是过去十几年中出现的"介入艺术"，以及在社会事件和边远农村发生的艺术偶发事件，比如围绕2008年出现的汶川地震的相关活动，特别是开始持续出现的乡村文化项目，比如碧山、许村、石节子、羊磴等乡村艺术计划。这些也许很难被界定为"前卫"艺术，但因其自甘边缘的出发点，在美术馆时代呈现出某种难得的理想主义实验，具有我称其为"乡村托梦"的价值。

三
叙事的角度和本书结构

如果我们不按照以一个时间点完全切开两个时代的写法，那么我们用什么样的历史叙事结构去阐释中国当代艺术的发展逻辑呢？

本书不是以编年为叙事主线的历史，也不是按照事件编辑的历史——当然，编年史是必要的，比如，吕澎、鲁虹等人所著的20世纪中国艺术史和中国当代艺术史都是很有价值的著作。同时，本书也不是一本以资料编纂为主的历史文集。

本书试图通过历史陈述来回答这个问题：中国当代艺术发展的内在逻辑与全球当代艺术之间的关系是什么？无论是从整体还是从个体的角度看，它的当代性价值在哪里？中国当代艺术在形态以及方法论方面形成了什么特点？抑或只是拿来和模仿，或者，不过是本土

自然发生的全球化附属现象？如果它有自己的特点，那么它对当代艺术（无论是国际的还是本土的）有什么价值？

正是从这些问题出发，这本书主要以艺术家的创作思想、方法和作品样式的演变为主线展开对这段历史的陈述，并把这些讨论放到一个国际当代艺术语境中检验它的本土逻辑以及它自己的原创性元素。所以，我虽然注重客观全面，但是避免事无巨细、不分良莠地罗列，相反，努力通过在理解历史材料的基础上，把材料背后的历史结构提炼出来，此即所谓的"纲举目张"；同时，挑选有思想、作品有代表性的艺术家作为陈述对象。

在国际上，当代艺术的哲学和价值观呈现出前所未有的多元与混乱性。对于当代艺术的本质，大体上说有3种观点：

第一种，当代艺术不再按照美术史的逻辑，也就是过去150年的由艺术史学指引的当代艺术叙事走向终结，在欧美就是现代艺术史经典比如帕诺夫斯基（Erwin Panovsky）的图像学等，以及当代权威"十月"October小组的叙事不再有效。当代艺术叙事是策展人、艺术家和美术馆的个别化、在地化的重新发现与整合。这是一种趋于放任性的解构主义观点，代表是汉斯·贝尔廷（Hans Belting）的理论。

第二种，试图把当代艺术分为几种类型，比如，一种是欧美现代主义脉络的当代艺术，一种是曾经被殖民地区的当代艺术，一种是后现代观念主义艺术，还有一种是非洲、大洋洲等地带有土著文化的当代艺术，等等。不论怎样分类，我都将其称为"综合当代性"，或者"同质时间性"。尽管历史和文化传承不同，但是都被"当下"时间整合为全球当代的内容。这其实是一种乌托邦。它仍然试图在全球走向更加多元而且非西方中心的诉求越来越强烈的时候，重新找到另一种世界主义，或者全球主义的当代性。

第三种，主张当代性的根本在于发掘本土文化历史的逻辑，最终让不同的在地性共存

共在，形成对话。这是一种开放的多元当代性，以奥奎·恩维佐（Okwui Enwezor）的理论为代表。但是，奥奎认为，我们无法仅仅从"当下"去真正理解在地文化的当代性本质和价值，只有当我们把现代艺术和殖民主义历史梳理清楚，才能真正发现在地的当代性。所以，他主张打破冷战和政治阵营界限，把现代以来东、西方的艺术发展放在一起去讨论梳理，这样才能解释何为全球艺术的当代性。

我认为奥奎的看法对中国当代艺术的梳理具有参考价值。中国当代艺术的当代性离不开中国现代性发生的初始逻辑。这也是本书在一开始把20世纪初到80年代初的艺术史作为"当代前史"进行梳理的原因。在这个梳理中，我把中国早期的艺术现代性和"美术革命"、文化启蒙视为同一体，但是从中衍生出两种现代性方式：一种是早期的"艺术为人生"及后来毛泽东提出的"大众化"；另一种是把艺术看作科学和美学的结合，具体而言就是"中西合璧"的意象形式主义艺术。这两种脉络到了"文革"之后演变为乡土现实和抽象美。然而，这个早期现代性在80年代中被彻底反思，同时在西方后现代和当代观念艺术的影响以及中西文化论战的冲击下，"'85美术运动"试图站在古今、中西的全方位角度去思考和实验如何把跨时间、跨形态的资源转化为当下形态，把古今中西凝缩为"文化时间"的当代性。正是这种传统转化和文化凝缩的潜在动力产生了一种中国独有的现象，那就是"永远当下"（permanent contemporaneity）的现代性。

这个中国现代性的时间观就是"文化时间"。相反我把目前流行的全球当代艺术的时间性理论（temporality）概括为两种："思辨时间"和"地缘时间"。

"思辨时间"关注历史时期的"断裂性"，它遵循古典、前现代、现代、后现代、当代、后当代的逻辑，这个叙事万变不离其宗，而且可以无限延伸下去，因为它对时间的思辨求证离不开"过去、现在、未来"的线性轨迹，并纠结于"前"和"后"的过渡、重叠、超越的

因果逻辑。在"思辨时间"求证它的"时间"本体的时候，通常把主体意识和历史语境视为时间的附属，把历史的线性发展假设为人的时间意识推动的结果，于是往往在时间后面加上"主义"，比如现代主义、后现代主义等等。

与"思辨时间"把历史、美学、意识形态作为时间的附属性叙事不同，"地缘时间"则把身份性、区域性、种族性等政治文化元素视为时间的内容，而非时间的附属。时间隐蔽其后并隐喻着先进和落后的差异。这方面的时间叙事如殖民和后殖民、工业化和后工业化、冷战和后冷战、社会主义和后社会主义等等。

而"文化时间"不把时间视为本体，也不把文化和政治作为时间元素（比如进步的、落后的等）进行分类，相反把文化功能的变异性视为当代时间的本体。因为，时间既不是人类可以观照的外部存在，也不来自我们的纯粹意识，时间是与日常事物和历史事件同一的、无所不在的"变异性"，它总是具体化为不同的文化形状。简言之，我们无法讨论时间本体，但我们可以认识它的显现形态——"文化功能的变异性"。所以，这种文化时间观就是中国现代性和当代性背后的哲学。

从19世纪后半期的"以夷治夷""中体西用"到20世纪初鲁迅的"拿来主义"和后来的"古为今用，洋为中用"等等其实都来自这种"文化时间"意识。表面看，这些似乎都是现实的、实用的"文化策略"，但是中国人把这个实用策略视为"当下性原理"。比如，胡适在解释实验主义的时候曾经说："真理不过是对付环境的一种工具；环境变了，真理也随时改变……我们人类所要的知识，并不是那绝对存在的'道'哪，'理'哪，乃是这个时间，这个境地，这个我的这个真理。"[1]

"这个时间，这个境地，这个我的这个真理"的三位一体就是我所说的"文化时间"，

[1] 胡适. 实验主义 [M]// 欧阳哲生. 胡适文集 2. 北京：北京大学出版社，1998:211–212.

即"永远当下"的现代性,或者"整一现代性"(total modernity)的时间观。

我在本书中讨论各种中国当代艺术思潮及其不同艺术样式的时候,始终把社会政治和物质生产的外部作用与这个中国的"文化时间"的当代意识结合在一起,去检验艺术家的创作思想和方法论,并以此界定不同艺术运动和思潮的特点。

本书从第三章"'85美术运动"开始,通过对群体的分类综述,检验它们的文化观和时间观。此后各章节,分别讨论各种思潮及其艺术样式的起源及发展过程。下面介绍一下本书5个部分的内容和结构。

第一部分,当代前史。在当代前史的两个部分中,我把"后文革"的现实主义和现代唯美(抽象美)两个主要倾向放到了五四运动开创的两个起源——为人生艺术和科学美学之中:左翼木刻、延安到"文革"时期的大众艺术是其中一个,"中西合璧"的意象艺术则是另一个。在"后文革"时期,两者各自找到了自己的代言:伤痕乡土和抽象美。业余前卫关注自由表现,其内心钟情的是现代美学。然而这两种文脉一方面是中国早期现代性的延续,另一方面也是20世纪现代主义和社会主义都尊奉的"美学/社会"二元对立立场的余音或重现,现代主义的美学独立反社会,社会主义的社会大众反美学。只是"后文革"把冷战双方的不同美学集为一身。当代前史通过历史陈述呈现了"后文革"美术的这种矛盾性和分裂性。这个时代开始面对现代,但手法和题材却都是怀旧的,包括业余前卫钟情的西方形式主义。

第二部分,文化转向(1985—1989)。这部分主要以1985年"'85美术运动"的前卫群体出现到1989年"中国现代艺术展"开幕为一个阶段。"'85美术运动"改变了人们思考的重点和角度,一方面从现代文化价值思考何为当代艺术,另一方面则从现代性时间的角度思考当代艺术的方法论。从第三章到第五章,我们讲述了"'85美术运动"的起源、群体、"中国现代艺术展"以及以"理性绘画"和"生命之流"为代表的人文主义转向潮流。在作品中,

艺术家把大地文化化、时空符号化。现代性被视为一种超越古今的"文化形而上学"的时间，其形态是宇宙静观式的。我们把这种现代时间观称作"冥想时间"。这是中国当代艺术中第一种当代性和时间观。这也是中国当代艺术首次建立自己的视觉符号语言的尝试，从这个角度讲，"'85美术运动"的人文绘画仍然持有现代艺术的理想，然而终究难以逃避其浅尝辄止的命运。

第三部分，去主体性神话（1986—1996）。这部分涵盖的时期从黄永砯1986年成立"厦门达达"到1996年"新刻度小组"解散。第六、七、八章讨论了"'85美术运动"中出现的"反艺术"现象，它是对西方观念艺术影响的反馈，同时也是本土当代艺术逻辑的必然。这就是摆脱观念表现的主观意志，从浪漫的认识论走向理性的方法论。与20世纪80年代西方直接表现意识形态的观念艺术不同，以"厦门达达""文字艺术""新刻度小组""池社"等为代表的中国式"反艺术"思潮提出了反表现、反主体性、反矫情的观念艺术，通过重复、契约、劳作的方式颠覆明确意义的表现性。这不是后现代主义的解构主义，因为解构主义主要针对某种意识形态，比如男性主体、殖民话语、商业资本和艺术体制等，而中国的"反观念的观念"的语言实践主要从语义自反的角度抵制主体膨胀和观念至上。比如：黄永砯于1983年在维特根斯坦（Ludwig J.J.Wittgenstein）和索绪尔（Ferdinand de Saussure）语言学的基础上融入禅和"达达"的"空"。徐冰、谷文达、吴山专的文字作品直接把语言作为视觉媒介。而王鲁炎等在1988年的"触觉艺术"宣言中声明语言替代感知的新视觉语言。张培力与耿建翌的"池社"以及一些浙沪群体艺术家在绘画、方案和录像中把烦琐重复、单调冗长学术化、实证化，极力让艺术变得微不足道。他们的共同之处在于"去主体性"。这个主体既包括意识形态权力话语，也包括"'85美术运动"自身阵营中的人文浪漫。于是"去主体性"必然导致一种"去时间性"。比如，黄永砯的《灰尘系列》和《转盘系列》让自然环境与重复时

间主导艺术图像的生成。"新刻度小组"的漫长的契约执行过程、张培力的烦琐规则的执行、徐冰《天书》的造字和刻印劳作都是在"耗散时间",在耗散中消解了可计算的"实用时间"价值和意义。时间耗散的极致其实也是时间的凝缩,比如黄永砯的《灰尘系列》和《转盘系列》、徐冰的《天书》和《鬼打墙》最终把古今与日常凝缩为一个"时间标本"。

第四部分,全球与在地,身份与张力(1989—2017)。第九、十、十一、十二章讨论了20世纪90年代出现的中国当代艺术的几个不同方面,时期涵盖了从1989年的"中国现代艺术展"结束到2017年古根海姆的"1989年后的艺术与中国:世界剧场"。

第九章讨论了受到后现代影响以及和中国政治语境有关的现实主义,它包括政治波普(符号现实拼贴)、玩世现实(表情现实)、二手现实(文本现实)。我们可以把它看作"后现实主义",因为这几种现实主义都是把19世纪以来的社会现实主义与中国的社会主义现实主义糅合之后形成的一种中国式的"假现实的现实"样式。政治波普不面对现实对象本身,而是去模仿、概括、挪用已经被符号化了的现实样板。玩世现实试图以表情夸张揭示某种典型的国民性。二手现实也是挪用,但它是将从艺术史中抽取出来的典故进行再构图,从而生成另一个"现实"。

第十章讨论了90年代以北京东村为中心发生的行为艺术,这些行为艺术并不意在传达哲学的或者社会的直白说教意见,而是努力把自己的身体还原为生命本身,通过坚忍持续地对身体承受力的自虐性检验,证明身体和生命的品质,以此来感染而非说教观众(很多时候没有观众,只有摄像机)。因此,这些行为艺术一般不再是"偶发"的,相反,有意造就一种没有剧场的剧场效果,而这就是"仪式"感知性,它是中国行为艺术区别于欧美同类艺术的最主要特征。

第十一章是"公寓艺术",如果说行为艺术把使用身体转化为仪式,那么公寓艺术则

把身边微不足道的物呈现为日常、历史时间的考古物证。90年代"公寓艺术"执着于对琐碎的、日常角落事物的实证是对当代艺术日益实用化、语义符号化的逆反。

第十二章回顾了90年代以来海外的中国艺术家在全球多元文化冲击的情境下把东方文化转化为一种文明冲突中的调和剂的创作。虽然这可能是一种天真的文化攻略，但是，他们的实践和作品构成了一种特别的、介于本土和全球的"第三空间"。

以上4个方面检验了1989年"后冷战"结束和全球化时代背景下的中国当代艺术如何面对新的地缘政治、退避的个人生态环境、文化冲突中的东方元素的再生力量等课题。这些在不同的语境和媒介空间中的创作构成了90年代中国当代艺术的主要方法论视角：修正和折中以往的现实主义图像学；反思行为、装置等当代媒介流行的过度符号化；在西方语境中以一种"在什么山，唱什么歌"的方式参与文化身份和文明冲突的当代叙事。

第五部分，虚实间图与世纪奇观（1994—2019）。这个部分涵盖了1994年开始并延续至今的艺术家参与都市化的过程——其起点标志是位于北京王府井的中央美术学院旧址在1994年开始拆迁，并讨论目前仍在进行的乡村介入艺术。

从20世纪90年代中到21世纪前20年是中国工业化和都市化的高峰，它带动了移民潮和都市文化翻天覆地的变化，这个物质和人文的变动在人类历史上可谓绝无仅有。这必然极大地刺激中国艺术家通过艺术作品去表达自己的感受。我们从城与乡、都市与自然、景观与人性的角度讨论了相关的艺术家及其作品。在第十三、十四章中，我们看到由于这个巨变在都市景观中呈现了各种难以置信的奇观，比如迅速的消失和出现，新旧对比的夸张与荒诞，建筑体量和都市天际线"不讲道理"的扩张等等，一下子把个体和都市这个庞然怪兽分离开来，于是艺术家或者以纪实的眼光，或者以身临其境的体验去接近它，但无论哪种方式都无法真实地再现，于是，纪实可能是夸张的，身临其境又可能是虚拟的。艺术家运用了包括绘画、

摄影、装置、行为等极尽可能的方法从不同角度捕捉千载难遇的都市化现场，并揭示其人文内涵。我们把女性和都市化放在一起，意在说明都市化就是资本和消费逐渐成为运行主体的过程，而女人则是这个都市化的靓丽门面。女性艺术家的作品有意无意地直接触及这个都市经济和文化的核心问题。此外，我们简略地回顾了中国影像艺术的发展，因为正是都市化给予它丰富的题材，刺激并孕育了它。而影像的虚拟优势给了都市空间和时间表现的无限天地。第十五章是和都市化分不开的乡村介入艺术活动。我们把它放到20世纪以梁漱溟为代表的知识分子乡村建设以及乡土文学和乡土绘画的历史语境中去陈述、考察其意义。艺术家和农民在文化艺术方面的"合一"或许根本不可能，所以，我们用"托梦"去表达乡村介入艺术的理想主义。总之，这一部分充分体现了都市化催生了一种另类现实主义。这或许是一种中国独特的、带有未来信息科技色彩的现实主义正处在探索发展的阶段。

第六部分，当下与回望（1993—2019）。这部分涵盖了从1993年前后出现的"实验水墨"到目前仍然很活跃的当代水墨和所谓的中国抽象，以及20世纪以来当代艺术对长城意义的重构。

现代梦是指一个世纪以来建构中国现代艺术体系的梦想。每一代艺术家都有意或者无意地把这种现代性与传统美学联系在一起。在这部分的前两章中，我们讨论了当代艺术中几种相异而又类似的当代时间观，我用"极多主义"去概括它们，因为，它们都具有通过"日常"去消融永恒时间和生命时间的理念诉求与语言实践。丁乙、李华生、张羽、顾德新、隋建国等人用线、点痕迹甚至现成品去触摸并塑造生命时间，汪建伟和邱志杰则试图在他们眼花缭乱、多变的艺术项目中建构一种类似"知识时间"的玄学时空。"极多主义"不是抽象风格，而是时间痕迹。所以，它无需叙事，更不需要宏大叙事。"极多主义"不是来自"以作品空间去表现时间"的造型艺术观念。关键在于，"极多主义"关注的不是时间表现，而是集行为、

触物和情境于一体的"日常",不是造型艺术的"瞬时一击",而是不露声色的"绵延流溢"。这是中国当代艺术中的一个"无叙事的叙事"的方法论特征。

第十七章的"互象"是我在《意派论》中提到的核心概念之一。它来自早期文献中"文书图""理识形"以及《易经》中的"象"的论说。正是从这个角度,我发现谈 20 世纪以来的现代水墨离不开引起中国人极大兴趣的"抽象"。其一,"抽象"被认为古已有之。其二,它被奉为一种现代美学的标准。抽象于是成为几代中国艺术家挥之不去的沉重包袱。所以,我需要把水墨和抽象的历史放在一起谈。20 世纪早期到"后文革"的"中西合璧"的中国式现代油画和水墨画思潮是以"写意代抽象"的意象风景。到了 20 世纪 80 年代一变为以谷文达等为代表的"'85 新潮"前卫水墨,探索以"宇宙(山水)代抽象",再到 1994 年前后变为"实验水墨"。它延续了前卫水墨的"宇宙(山水)代抽象",进一步把宇宙变成了方圆符号。我把它叫作"软几何"山水,其实这个"软几何"最早来自 80 年代上海的余友涵、李山、陈箴、张健君等人的油画风格。在 2000 年前后,这种宇宙山水转向了一种非表现性的、行为参与和单纯重复的笔迹、墨迹、手迹、物迹互为对象(互象)的水墨,它是"极多主义"的派生——"时间水墨"。把"时间"引入水墨促使传统笔墨表现(或者再现)不仅和行为同时也和日常生活语境直接发生关系。

中国的现代艺术之梦若想成功必须走出抽象,回归"互象"。艺术终究是文明层次的智慧结晶,不是视觉和哲学概念之间的对应或者替代。早期的"意象风景"和"软几何"已经具有一定的互象性,但是,当代一些艺术家走得更远,也就更显自觉。我在第十七章的后半部重点介绍和分析了吴大羽、余友涵、苏笑柏、朱金石、张浩等人的作品,说明了人们眼中这些所谓的"中国抽象"其实本质是"互象",其内里是传统文、书、图和理、识、形的合会原理的转型。21 世纪艺术的创造性将在回归文明智慧的制高点上发力,这个智慧的最

大特征是"兼综合会",而非极端对立,从而要摆脱20世纪的实用理性和"写实/符号"二元对立的图像学学理。其实,这就是我在10年前发表的《意派论》中提出的核心观点。这并非我个人的理论立场,而是我感受到的正在萌生的一种未来文化的当代性共识,即,这个时代是我们突破一二百年来所流行的现代性陈词滥调的最佳时机。

最后,第十八章陈述了长城如何在20世纪初成为中国历史和中华民族的现代性转化的象征,而后在不同历史时期,当代艺术又怎样不断重构这个符号和修正其意义的。我的陈述试图让读者进一步思考作为物质的"历史"遗迹和活的"当下"意念之间的对话与互为对象。当代艺术对于中国几千年的历史而言,不过是太短暂的一个瞬间。但是,它说明了一个道理:一切历史都是当代史,而一切当代史也必定是这个历史的"再历史"。

四
前2020和后2020

这本书涵盖的时期终结在2019年。2020年很可能是1989年至今的"后冷战"、新自由主义、全球化阶段的终结以及又一个转折时代的开始,不仅仅是社会政治的转折,也是文明和文化的转折。

1989年冷战结束后,在西方思想界发生了两件值得注意的事。一件是日裔美籍学者弗朗西斯·福山(Francis Fukuyama),在1992年发表了《历史之终结与最后一人》(*The End of History and the Last Man*)。他认为历史是黑格尔(G. W. F. Hegel)的进化史的延续,以美国和西欧为代表的新自由主义与民主社会是历史进化的终点,人类社会都将以此为普世标准来进行改造。然而,随着欧美近年来出现的问题,特别是美国开始把国家利益置于国际主义之上的做法,福山改变了看法,认为民主社会自身存在缺陷,并出现了危机。在当前很多重大社

会问题上，他虽然认为西方民主政府处理得不好，中国处理得更好，但中国模式并不能作为样板。不过，他的主要价值观已经从民主自由的普适性转向了强大有效的政府和公平正义。

另一件事是福山的老师塞缪尔·亨廷顿（Samuel Huntington）在1993年夏季号《外交》（Foreign Affairs）季刊发表《文明的冲突？》（The Clash of Civilizations？）一文，后在1996年作为专著《文明的冲突与世界秩序的重建》（The Clash of Civilization and The Remaking of World Order）再次出版。亨廷顿认为"后冷战"和21世纪人类历史将走向文明之间的冲突与对抗。这与福山的判断很不同，2001年的"9·11"事件似乎证明了亨廷顿的预言，它昭示了基督教文明和伊斯兰文明之间的对抗。但是，福山认为"9·11"事件只是一个极端政治的冲突，不是文化冲突。实际上，从"9·11"事件开始，冷战和"后冷战"时代以政治体制作为价值标准的普适性似乎开始走向式微，代之以地缘政治、族群原教旨主义、国家利益的混合体，这似乎证明了亨廷顿的预言，21世纪的世界冲突的本质不再是不同的政治意识形态的对抗，而是背后更深厚的文明传统和思维方式的冲突。当然，他的文明冲突的预设是为美国的未来政治而着想的。

近年来"特朗普主义"的兴起已经颠覆了"后冷战"和全球化的新自由主义经济等价值观。这似乎进一步证明了文明冲突论的观点。加之当前局势下暴露出来的"先进价值观"国家在公共卫生这个公民基本生存问题上的运作缺失，都让人们开始怀疑以往已经形成标准价值观的那种通过资本把人性和政体完美合一的社会系统是否完全合理与有效。我们不必或许也无法在这里展开"后2020"世界秩序变化的预测，尽管我们似乎感到各种对抗张力在绷紧，但是我们期待那将是在文明意义上的竞争和新政实验，而非暴力的对抗。不过，在艺术方面，我们可以从"前2020"的当代状况中已经发生的某些倾向里感受到"后2020"当代艺术发展的些许消息。

序言

	我认为,"9·11"事件的发生给 20 世纪 90 年代后现代艺术盛行的意识形态狂热浇了一盆冷水,自此而后的 20 年里,当代艺术对重大政治事件和全球人道危机(比如难民问题,以及 2020 年出现的各种危机)一直处于失语状态。相反,各个国际双年展中充斥着个人私密生活的"人性表白"或者讨好大众和流行文化的"无害"主题。60 年代以来当代艺术中的那种用艺术取代或拯救政治的乌托邦雄心自此一落千丈。"9·11"事件似乎证明了,在真正的政治和重大现实面前,艺术永远是无能为力的。相比政治无法预测的强大冲击力和戏剧性,艺术的任何疯狂不过是小打小闹。另一方面,人们越发看清任何政治教条都逃脱不了它的虚伪性和实用主义。于是,艺术家开始意识到,艺术必须回到艺术家的身边和真实的心灵世界。

	这个结果也不是偶然的。20 世纪中期以来,西方后现代主义在批判启蒙主义的思辨形而上学和人文主义的时候,把文化和文明的价值降低到现实政治与权力话语的功能主义层面,这必然导致艺术走向实用性、资本化和社会教化的极端。

	从外表看,"'85 美术运动"明显地带有西方现当代艺术的模仿痕迹。然而,它的理念从一开始就与西方后现代艺术的政治语言学拉开了距离。20 世纪 80 年代和 90 年代是西方各种政治意识形态,比如东方主义、后殖民、女权主义、反体制等最为活跃的时代。然而,"'85 美术运动"的出现正是出于对此前本土"政治/艺术"二元话语的逆反,同时也试图重新履行 20 世纪初以来知识分子未完成的文化现代性的启蒙工作。所以,它先天地带有文化本体思辨的色彩,这使得它没有进入西方意识形态化的后现代主义系统,相反保持了自己在东西方文化论战中所处的文化本位立场。尽管"理性绘画"代表的人文绘画和"厦门达达"代表的反艺术在艺术本体方面有着很大分歧,但是它们都把中西、古今、地缘文化作为主要题材,或者作为哲学方法论的参照(比如人文绘画的"大地"隐喻、黄永砯的禅和"达达"以及徐冰等人的文字艺术)。所以说,在西方后现代主义高峰时期出现的"'85 美术运动"

恰恰和这个后现代是错位的。"'85美术运动"仍然具有后现代猛烈批评的现代主义文化精英意识，同时又具有后现代推崇的反主体性的怀疑主义态度，这就是我在本书多次提到的中国当代艺术的"反观念的观念"的特点。也正是这种在文化主体性上的悖论立场构成了"'85美术运动"特定的、丰富而又无法简单界定的理想主义情怀。

1993年前后，中国当代艺术，特别是政治波普和玩世现实，开始迅速地融入西方后现代思潮，但是它接受的主要是英美的后现代主义，也就是安迪·沃霍尔（Andy Warhol）、杰夫·昆斯（jeff koons）、达明·赫斯特（Damien Hirst）一路的，以波普、反讽和商业媚俗为主的一路。同时，又在英美后现代解构的基调上融进了中国旧现实主义的典型论和现实反映论，其结果就是把"自画像"塑造为中国人或者国民性的代表。这一点是英美后现代主义的反讽语言中所没有的。由于艺术家把他们的政治情怀用后现代反讽来包装，因此他们在地缘政治和资本市场方面容易受到欢迎，但这反而减弱了他们自己在语言方面的独立性。

同时，在北京、上海、杭州、广州等地出现的私密空间的创作，比如"公寓艺术"，以及新世纪转折期的20年中各种与都市化相关的艺术创作，比如本书中提及的"水泥乌托邦"和"乡村介入"部分的艺术作品，则更多地有着20世纪60年代出现的欧洲前卫，特别是激浪派（Fluxus）的影子。这个主要以欧洲前卫艺术家为主的前卫潮流上承杜尚，所以大多数激浪派艺术家主张反商业和反艺术，对媒体材料的中介性和录像艺术感兴趣，并且把行为表演融入作品，主张生活化，强调观念而非最终成品的重要性。这些特点我们都可以在"公寓艺术"和都市艺术等现象中看到。在新世纪转折期20年的语境中，激浪派的生活化立场正好符合这些中国艺术家的理念，他们的反商业和反物质主义的共同态度也让他们的创作与政治波普和玩世现实——美国式后现代拉开了距离。

然而，90年代以来的中国"反观念的观念"艺术与激浪派的最大不同在于，其生活化

的目的不在于"反艺术"的观念本身,而在于艺术家投入活生生的"中国生态"巨变本身的热情动力和非常"接地气"的方式,所以,艺术的"生活化"就是生活本身,而非仅仅把"生活"作为媒介。相反,激浪派艺术家要故意把生活引入艺术,生活被看作媒介,做出与此前发生的艺术史不一样的艺术(非艺术)。而中国的"反观念的观念"更加关注面对这个"新生态"艺术可以做什么。所以,其创作动力更多地来自"生态"本身而非观念赋予。宋冬等人与邻里和家物的纠缠、耿建翌等人的方案艺术强调即时性、方位性、定量性,"水泥乌托邦"中艺术家运用各种媒介去虚拟化地"记录"都市奇观等等,所有这些都不是简单地在"反艺术",而是在努力让艺术进入"生态",或者让"生态"进入艺术。正是这种参与性动力让艺术家在有关物性、行为、时间性等方面生发出了鲜活的切入点和创作方式。与西方观念艺术的理性和逻辑的清晰性不同,中国艺术家的这些思考和语言运用往往随着"生态"感觉走,不必清晰言说。所谓的语言不是观念的作用,而是全身心投入的"此刻"和感知。进一步,这种投入不是"一次性"投入,而是持续绵延地进行。所以,最终"日常"成为中国当代艺术中最主要的语言哲学。我在很多章节中都提醒读者注意"日常"的当代性意义。"日常"不是一个外在于艺术行为的、可以理性分析讨论的时间概念,也不是艺术之外的那个远观"生活",相反,它就是艺术自身。因此,在这个"日常"中展开的物性、行为、时间性等艺术要素必然是互在、互动、互象的。这就是我在"Inside Out""the Wall 墙""极多主义""意派"等展览和批评文本中多次提到的中国当代艺术的"整一现代性"(total modernity)特点。

相反,激浪派,乃至几乎所有的西方观念艺术的"反艺术"其实都是反艺术史规律的、以观念为先的、用艺术替代现实的艺术自律运动,无论作品是出自反美学还是反体制的角度均如是。所以其反艺术在本质上是"非艺术",即用生活否定艺术史,正如我在第六章讲到黄永砅的反艺术和杜尚的非艺术之间的区别一样。而 90 年代各种"反观念的观念"艺术现

象恰恰是黄永砅等80年代的反艺术的延续。所有中国当代艺术的反艺术其实都潜在地把老庄、禅宗的"自然"哲学视为"达达"和后现代的替代,甚至不夸张地讲,他们也潜在地继承着毛泽东提出的大众艺术的"泛生活"艺术遗产。

这里我们碰到了一个关键词"现实生活"。这是中国20世纪艺术批评话语中最重要的概念和判断艺术价值的标准。而西方20世纪60年代以来的当代艺术也把艺术的"生活化"作为最高标准,比如前面提到的激浪派,而后现代的视觉文化其实就是把现实政治进行话语再现的意思。

但是,"艺术再现现实"或者"艺术的生活化"其实是一个伪命题。因为无论怎样,艺术永远和现实发生关系,因为艺术家作为现实的人,不论是直接的还是间接的,是模拟的还是虚拟的,是视觉的还是大脑的,他/她必定离不开现实。

中国当代艺术具有两个最重要的价值。第一,它既没有进入无谓的"当代性"纠结,也没有陷入"后冷战"地缘政治的话语之中,相反保持了自己的"文化时间"本位,即有意无意地遵循了"这个时间,这个境地,我的这个真理"的思维方式。所以,现代、后现代、当代、后当代等等这些前2020"全球当代性"的思维方式并没有真正影响到中国当代艺术家的创作。第二,建树了中国当代艺术特有的"日常性"哲学。它一方面是传统和当下自然融合而成的"永恒当代"的时间观,另一方面它让中国艺术家不露声色地摆脱了20世纪后半期以来在全球当代艺术中占主流的"政治再现"的功能主义以及"生活化"的观念主义的冲击。

我认为,这是一种"中道"思维,"中道"不是折中,而是开放包容。其特征为:①文明本根的共享性;②认识论的互象性(互为对象);③语言范式的自反性。后2020时代不再是"一种全球化"的"地球村",而将是多个"全球化"竞争的时代,我把它叫作"间际全球化"(Inter-Globalization)。所以,尽管我们认同亨廷顿的文明冲突论的前瞻性,但我们不认同任何武断的唯一性和排斥的极端性,相反,我们希望这个文明冲突是在对话、转

化层面的竞争。所以，后2020的文明冲突在艺术中的体现就是要摆脱20世纪的各种艺术功能主义和观念教条，走向更开放、更包容的人类视觉智慧的开发。一方面是新思维，一方面是新科技，这两驾马车将推动这个新文明开发。

本书的写作过程，也是我进一步对中国当代艺术家及其创作价值进行梳理的过程。当代艺术的最大价值是能够提出有前瞻价值的思维及其可视形态。这也是我在2009年策划"意派：世纪思维"展览时的初衷，"意派"不是要推出一个所谓的风格流派，而是要提醒人们关注和检验某种正在萌生的艺术思维。今天，在面对后2020时代来临的当下，如何建树这个后2020的"世纪思维"乃是一个不可回避的课题。后2020的全球艺术或许不会再遵循前2020盛行的"现代性"和"当代性"话语的引导。因为，这些话语仍然为启蒙以来的欧洲现代进步史观所主导，无论有多少表面看来"激进"的变体，其本质都没变。其结果是线性历史叙事和再现主义被奉为真理，并主导了过去200年的"世界艺术史"叙事。然而，后2020时代更加多元的文明竞争会深刻地改变和打破这一艺术模式与批评话语。

我相信，随着知识的极大普及以及信息化、互联网化，"90后"和"00后"将取代与超越20世纪80年代的启蒙理想主义，他们能够更有智慧地看待全球"生态"现实，所以，不会再让"观念"和"现实"等标准作为说教来束缚自己。新时代的艺术家不再是旧时代的"知识分子"，而是更加普及的智识大众。其自我意识会变得更加低调、包容性更强，因为在知识和理念传播方面，他们更具优势，信息距离的缩短让他们更能够理解何为人类的平等和自由，而非一厢情愿地对他者进行说教。

本书是我过去三四十年完成的一些艺术史和批评写作的梳理与总结。我并不忌讳这个历史文本中浸透明显的个人批评痕迹。虽然，我尽力追求全面客观，但是，历史书写，特别是艺术历史的书写从来就没有一种所谓纯客观的视角和"纯真之眼"。如果我们能够深潜到

历史现象的根部，把它的因由和逻辑说清，那就相对而言接近了客观和纯真。这本书仍有很多遗漏和需要完善之处。倘若能够得到读者和同仁们的热烈批评，那将是我极大的荣幸。

1988 年，我与周彦、王小箭、舒群、王明贤、童滇合作完成了《中国当代美术史1985—1986》。这是第一本中国当代艺术史，它凝聚了我们的心血、激情和友谊。我感谢他们。

本书一些章节来自我的英文出版物 Total Modernity and Avant-Garde in Twentieth Century Chinese Art（《中国20世纪艺术中的整一现代性与前卫》），但本书对原文做了较大的充实和修订。我在这里对参与中文翻译的董丽慧、王震、蒙佳亮、张宛彤、匡丽萍、刘怡君、于童、夏静表示感谢。

本书发表的大量图片，大多来自我自己的艺术档案，也有一些是艺术家专门提供的，在此向这些艺术家一并致谢。特别要向三位已故杰出艺术家的夫人——黄永砅夫人沈远、陈箴夫人徐敏、陈劭雄夫人罗庆珉致以敬意，感谢她们为本书提供了珍贵的图片。

天津美术学院当代艺术研究所的匡丽萍老师和张宛彤等同学承担了我的助理工作，因为有了她们在收集材料、编辑文本和整理图像方面所做的大量工作，此书才得以付梓。

感谢楠楠女士和新世纪当代艺术基金会的热情支持，他们对本书的写作和编辑工作提供了资金。也很荣幸获得上海文化发展基金会的出版资助。感谢匹兹堡大学、天津美术学院的支持。

特别感谢上海大学出版社张天志教授的大力支持，感谢他的编辑出版团队的辛苦编辑和精心设计，最终使这本书得以成功出版。

最后，我愿以此书献给所有支持中国当代艺术和支持我的人，包括我的夫人孙晶，因为多年来，她无时无刻不在呵护和支持着我的工作！

2020 年 8 月

目 录

第一部分
当代前史

第一章 中国现实主义的大众逻辑 / 1
第一节 从"美术革命"到"革命的美术" / 2
第二节 从艺术"化大众"到"大众化"艺术 / 7
第三节 大众艺术的学院化到波普化 / 13
第四节 革命现实主义的怀旧和回潮 / 21
第五节 伤痕绘画 / 27
第六节 乡土写实 / 34

第二章 现代唯美和"业余前卫" / 45
第一节 从"尽术尽艺"的唯科学到"去政治化"的唯美：20世纪的"中西合璧"之路 / 46
第二节 学院唯美主义 / 50
第三节 沙龙画会和"业余前卫" / 56
第四节 "星星"和"无名" / 62

第二部分
文化转向（1985—1989）

第三章 文化时间："'85美术运动"的当代性 / 75
第一节 为什么是"'85美术运动" / 77
第二节 东部：理性文化批判 / 84
第三节 中部：平民文化的现代性 / 96
第四节 西部：逆现代的乡土生命主义 / 101
第五节 不是现代流派，而是文化转向的艺术运动 / 110

第四章 殿堂的角逐和出场 / 115
第一节 发起、夭折、进场 / 117
第二节 1988年："黄山会议"和前卫转向 / 128
第三节 最后一堵墙——经费 / 134
第四节 69小时狂欢纪实 / 135

第五节 两声枪响、两种叙事 / 143

第五章 文化时间模式："理性绘画"和"生命之流" / 149

第一节 理念、理性和"理性绘画" / 151

第二节 苹果·书·钟：思想者的自画像 / 153

第三节 极地——冻土、黄土 / 159

第四节 宇宙——"软几何"山水 / 166

第五节 红土和浮云——乡土形而上学 / 169

第三部分
去主体性神话（1986—1996）

第六章 反观念的观念 / 183

第一节 "反艺术"的本土逻辑和国际合法性 / 185

第二节 "达达"——空的能指 / 188

第三节 禅和日常：空手而来，空手而归 / 193

第四节 反艺术和泛日常 / 200

第七章 规则和实录：对表现性的凌迟 / 205

第一节 洗情的"理性绘画" / 206

第二节 烦琐和重复 / 212

第三节 解析：主体性失语的格式 / 218

第八章 字象互文 / 231

第一节 无论真假，重复即空 / 235

第二节 图说 / 241

第三节 "一加一等于一" 和 "一加一等于三" / 244

第四节 "赤字"和"亏空" / 247

第五节 审美代替陈述 / 256

结论 "字象"的本体性、策略性和日常性转型 / 259

第四部分
全球和在地，身份和张力（1989—2017）

第九章 拼贴现实、表情现实和快照现实 / 263

第一节 从"理性绘画"到"政治波普"：语言挪用和修辞来源 / 266

第二节 从"乡土"到"玩世"：个人表情如何成为国民符号 / 276

第三节 快照现实和二手现实 / 286

结论 / 293

第十章 布道身体和仪式行为 / 295

第一节 从"盲流"到艺术村 / 296

第二节 行为艺术的"身体"概念 / 300

第三节 公共身体 / 302

第四节 私有身体 / 306

第五节 以艺术的名义死亡 / 315

第六节 中国行为艺术的仪式化特征 / 318

第十一章 "公寓艺术" / 323

第一节 1994年："公寓艺术"的重要节点 / 324

第二节 家物纠缠 / 329

第三节 女红：细腻的力量 / 339

第四节 纸上展览：不用钱、不用地、不用关系 / 348

第十二章 海外艺术的第三空间攻略 / 361

第一节 从本土到国际，从艺术批判到文化挑战 / 363

第二节 动物的人性 / 368

第三节 至大同：来自东方的东方主义 / 381

第四节 天梯：来自外空的目光 / 387

第五部分
虚实间图和世纪奇观（1994—2019）

第十三章 水泥乌托邦（上）：别样纪实 / 395

第一节 变形纪实 / 396

第二节 身份纪实 / 400

第三节 行为纪实 / 413

第四节 符号纪实 / 421

结论 / 427

第十四章 水泥乌托邦（下）：另类虚拟 / 429

第一节 女人即都市 / 430

第二节 从录像到拟像，从重复到散点 / 447

第三节 游荡和游戏：谁的乌托邦 / 457

结论 / 464

第十五章 乡村托梦（异托邦）和介入艺术 / 465

第一节 长征计划的拓扑学 / 466

第二节 从乡建、乡土到介入 / 470

第三节 乡村大美术？碧山、许村、石节子、羊磴 / 477

第四节 被介入的产业狂欢 / 487

结论 / 489

第六部分
当下和回望（1993—2019）

第十六章 "极多主义" / 491

第一节 日常的仪式 / 492

第二节 日常的定量 / 501

第三节 日常的形状 / 506

第十七章 互象而非抽象 / 523

第一节 写意代抽象：意象风景 / 524

第二节 宇宙代抽象：从"软几何"到"实验水墨" / 529

第三节 "极多主义"和"时间水墨" / 535

第四节 抽象和互象：波洛克和吴大羽 / 540

第五节 理一分殊 / 544

第六节 天工开物 / 551

第七节 按图索骥 / 556

第十八章 长城的现在时 / 561

第一节 记忆遗忘：现代意义的诞生 / 563

第二节 记忆哀悼：反思民族魂 / 566

第三节 记忆修复：重塑全球身份 / 571

附录

中国当代艺术大事记（1976—2019） / 578

当代前史

Chapter 1
The Masses in Chinese Realism

第一章

中国现实主义的
大众逻辑

中国现代和当代的艺术史都是沿着两个逻辑展开的，一个是西方艺术的冲击，另一个就是自身文化传统的延续。如果我们用一句话定义中国当代艺术，那就是：从反思自身历史出发，对西方当代艺术的冲击影响所做出的现实反应。所以说，西方当代艺术是西方古典（或者前现代）、现代、后现代以来的自身文化逻辑的自然延伸；而中国的当代艺术既不是自身传统的单纯延伸，也不是西方当代艺术的自然移植，而是两者之间的互动，而有成效者必定是这方面的杰出实践者。

第一节
从"美术革命"到"革命的美术"

对西方冲击的反应和中西艺术之间的互动发生在20世纪的第二个十年。其中最具影响力和最具代表性的就是首次出现了"革命"的观念，这在以往的中国艺术历史中从未有过。因此，20世纪的中国艺术就像19世纪末之后的欧洲现代艺术一样与"革命"连在一起。中国的新艺术运动也是从"美术革命"开始的[1]。这个"美术革命"是1915—1927年之间发生的文化大论战的产物，这个论战也是五四新文化运动的组成部分[2]。康有为、陈独秀、蔡元培、鲁迅、吕澂等一批新文化运动的学者和思想家发起、参与了这个"美术革命"的讨论。所以，这个运动不是艺术家的创造实践活动，而纯粹是由思想和口号所构成的。其核心观点为：第一，革明清以来以"四王"为代表的文人画的命，要让艺术为社会变革服务，表现现实，表现人生。第二，要以西方现实主义代替中国文人画的自娱和自我表现。宋代绘画较之元明清要进步，因为它表现现实。第三，现实主义意味着科学。第四，新艺术要

[1] 陈独秀最早提出"文学革命"和"美术革命"的口号，他认为美术应当与科学同等，为社会进步服务。见陈独秀.美术革命[J].新青年，1918（1）.
[2] 可参考陈崧.五四前后的东西文化问题论战文选[M].北京：中国社会科学出版社，1985.

中西合璧[1]。

这个"美术革命"的核心口号其实就是用科学的现实主义代替传统文人的自我表现和自我娱乐的艺术。当然，这个口号有其偏激的一面，但是，把现实主义看作解救传统艺术的方法则是很多非西方国家都曾走过的路。比如，日本在明治维新之前已经走过很长一段引进西方写实艺术的路程。

在20世纪初的西方，当古典写实主义已经被抛弃，各种现代主义艺术革命兴起之时，中国的新艺术和现代性要求却要把现实主义尊为革命的最有效形式与手段，这是一种不同文化历史之间的时空错位和价值置换。其实，就现实主义这种表现手法本身而言，它不存在绝对的优势或者劣势，但是当把它放到特殊的文化背景中，它的功能和意义就发生了变化。比如，在20世纪初的中国，现实主义代表着科学和进步，而在此时的欧洲，则是抽象而非古典写实代表着科学和进步。

20世纪初中国的美术革命就像18世纪启蒙思想一样，也首先是对人的主体性的张扬，抛弃蒙昧，唤醒自由意识，积极参与社会人生的变革。但是，与西方启蒙不同的是，中国20世纪头20年出现的以五四运动为代表的文化启蒙从一开始就建立在"新国家"的理念之上，新时代、新文明和新文化都和建立一个新的民族国家的理想分不开，因为那时中国正在受到西方列强和殖民者的威胁。而欧洲的启蒙运动则更加强调普世性的文明，这一方面和基督教传统有关，另一方面也和17—19世纪的欧洲是世界的征服者和现代科技的发源地有关。18世纪的启蒙思想是由以下三方面组成的：形而上学思辨的哲学本体论、征服外部世界的科学理想主义、普世性的自由平等博爱的道德观。简言之，现代性的三驾马车就是形而上学、科学性和自由主义。由此导致马克斯·韦伯（Max Weber）所说的西方现代性中的宗教、科学和艺术的学科化分立。而这个学科化分立的目的则是从不同的人文领域探讨人的主体性与外在世界之间的统一性和从属性，无论是从科学、道德还是从艺术的角度，追求的都是人类主体认识论的真理性。

与西方的情形一样，正是现代意识促使中国文学和艺术中的革命性与前卫意识萌生。然而，在中国，现代化的工程从一开始就不可能是分裂的，而是被看作一个整体。中国人并不寻求建立在艺术、道德和科学分立之上的艺术的独立和自主，而是将各领域整合在一起：艺术、宗教和科学都需要为一个最优先的前提服务，即民族自强和如何赶超西方现代文明。另一个特点是，100多年来时时困扰着中国人的一个不可思议的逻辑是如何能够切断历史时间的逻辑性，和过去断裂。于是把历史时间变成心理时间，试图把传统"抹掉"，直接进入现代。而在空间方面则采取实用主义的方法，把东西方的各种谱系资源打破，并直接把跨地域的不同文化符号和图像因素整合为一种为我所用的此在此时的现代或者当代文化。所以，

1 梁启超在1895年参与了光绪帝的"戊戌变法"运动。变法失败后，他游历了欧洲各国，并写下了《欧游心影录》，发表在1920年3月3日—3月25日的《时事新报》上。在谈到中国新艺术的时候，他提出了"合中西"的主张。

在文化艺术上，出现了高名潞所说的"整一现代性"的价值观。

在这个"整一现代性"的意识的主导下，中国的早期现代艺术在三方面进行了整合：

一是倡导宇宙主义的审美观，使艺术在现代社会发挥准宗教的作用。应当说，这恰恰是传统"文以载道"的现代性转化，这就导致中国的现当代艺术从来没有真正进入西方的艺术自律或艺术独立的状态。时任中华民国教育部部长兼北京大学校长的蔡元培，在五四运动的前两年即1917年，首先提出了"美育代宗教"说[1]。这显然有别于马克斯·韦伯所说的西方现代理性化的特点，这个理性化（rationalization）就是把艺术、道德和科学分立，从而导致西方现代独立学科的出现。然而，蔡元培倡导艺术同宗教和道德一样担当起社会使命，而非独立。因此，他认为在中国现代化进程当中，文艺教育应当先行于革命。显然，蔡元培虽在德国留学而受到了康德的无功利审美观念中的宇宙主义标准的影响，却摒弃了康德的审美独立这个核心基础。他的"美育代宗教"因此和"美术革命"的倡导一致。一些受蔡元培影响的文艺流派，均认为艺术源于准宗教式的人文情感，而这情感又是基于对中国平民身处的水深火热的境况的关怀。比如，林风眠认为艺术存在于情感的世界中，因此艺术的功能在于表达一种宗教上的情感。他强调"艺术主要是情感的产物"，并且"一切社会问题都可以归结为人类的情感问题"。林风眠的3幅早期作品——1927年的《人道》（图1-1）、1923年的《摸索》（图1-2）和1929年的《痛苦》（图1-3），都精确表达他关切的主题：黑色的背景、扭曲的人体和描述性的构图共同描绘了一种现代形式的古典人道主义氛围。

这种人文主义思想在以徐悲鸿与蒋兆和为代表的学院派现实主义绘画中也得到了充分的体现，尽管后者的写实形式与前者有很大的区别。甚至那些投身到极端的"形式主义"创作中的人，也或多或少地对人的生存环境给予了关注，比如，庞薰琹、倪贻德和1930年创办的决澜社的其他几位艺术家的作品。庞薰琹1934年的作品《无题》（图1-4）表达了对资本主义的担忧和对田园生活的向往，其手法显然受到了欧洲超现实主义风格的影响，但直接传达了画家强烈的人文关怀。林风眠、庞薰琹等人的"艺术为人生"不似左翼木刻那样直接、明确地与阶级和大众生活现实连在一起，他们的"人生"更接近于抽象的、普世性的宗教情感。无论层次和角度的差别如何，这种人文关怀是"美术革命"出现的新现象，这在明清文人那里是不存在的。

二是将传统的儒家"经世致用"转化为现代的"实用主义"，因而"拿来主义"即可上升至文化策略的层面，成为"西学为用"的代名词。实用主义的观念深深植根于中国20世纪的各类革命运动之中，前卫革命也不例外。在20世纪的第二个十年间涌入中国的西方思想洪流中，实用主义和达尔文的进化论是影响最为深广的哲学理论。胡适是1891年生人，19岁考取官费生留美。1910年，胡适赴美，到康奈尔大学学习农科。1915年，胡

[1] 蔡元培.以美育代宗教说[J].新青年，1917，3（6）.

图 1-1 林风眠，《人道》，油画，1927 年

图 1-2 林风眠，《摸索》，油画，1923 年

图 1-3 林风眠，《痛苦》，油画，1929 年

适转入哥伦比亚大学哲学系，师从约翰·杜威（John Dewey），并于1917年获得哲学博士学位后回国。胡适把美国实用主义和传统儒家经世致用相结合，以此提出现代真理观和知识观："……真理不过是对付环境的一种工具；环境变了，真理也随时改变……我们人类所要的知识，并不是那绝对存立的'道'哪，'理'哪，乃是这个时间，这个境地，这个我的这个真理。"[1] 在这里，我们可以把"这个时间，这个境地，这个我的这个真理"看作现代中国人所理解的现代性或者当代性的特点。它不是形而上学思辨的，而是日常体验的，是行为时间、日常语境和当下选择的整合。高名潞曾经把这个中国现代性叫作"持续的当代"（permanent contemporaneity）[2]。我们会在本书的大多数章节中遇到中国当代艺术创作中蕴含的这种日常"当代性"。

三是将传统士大夫的"天下兴亡，匹夫有责"的坐而论道转化为知识分子直接参与大众文化。虽然在新文化运动中，"艺术革命"是由少数精英喊出的口号，它

[1] 胡适.实验主义[M]//欧阳哲.胡适文集2.北京：北京大学出版社，1998：211-212.
[2] Gao Minglu.The Particular Time,Specific Space and My Truth:Total Modernity in Contemporary Chinese Art[M]//Okwui Enwezor,Nancy Condee,Terry Smith. Antinomies of Art and Culture:Modernity,Postmodernity,Contemporaneity.Durham:Duke University Press,2009,133-164.

图 1-4 庞薰琹,《无题》,油画,1934 年

最终还是将中国传统中自娱的文人艺术引导向艺术化大众的方向。最后，由于马克思主义思想持续有力的影响、20世纪30年代左联的积极活动以及1937年抗日战争的全面爆发，"艺术的革命"彻底转化为"革命的艺术"，而"艺术化大众"也演变为"大众化的艺术"[1]。

第二节
从艺术"化大众"到"大众化"艺术

在中国早期现代艺术中，如何实现整一现代性则有两种对立的倾向：一种是把现实主义视为科学的同一，这是为人生和现实服务的根本；另一种强调科学和美学的统一，其口号则是西方现代科学形式和东方美学精神的中西合璧。我们看到，这两者其实都来自"美术革命"，但是侧重不同的方面。比如现实主义的徐悲鸿、科学美学的林风眠和刘海粟都受到了康有为、蔡元培的"美术革命"思想的影响，而"美术革命"的鲁迅则是左翼木刻的推动者和旗手。所以，从"美术革命"中分化出中国20世纪的两个重要美术分支——以左翼木刻为代表的倡导为大众和为现实人生服务的现实主义一派，以及以林风眠、庞薰琹等为代表的探索文化精神与现代形式统一的中西合璧一派。两者最终在20世纪30年代分道扬镳。

在西方现代艺术运动中，革命者就是前卫或者先锋，在中国也不例外。只不过，中国的先锋从一开始就和左翼、和马克思主义分不开，也和现实主义（而非现代主义）分不开。典型的是鲁迅领导的左翼木刻版画艺术家，最终这群艺术家大多数走向了延安的革命大众的版画。这个早期的左翼知识分子的先锋，最终演变为更为激进的无产阶级的艺术先锋，并且在"文化大革命"时被更加激进的"红卫兵"（红色先锋）所替代。

而以林风眠、刘海粟、庞薰琹、吴大羽等为代表的中西合璧的现代艺术启蒙派虽然也可以被看作中国早期的现代艺术，但他们的"前卫"和主导了20世纪中国社会现实的革命无法联姻，在这方面，他们的影响较之木刻版画要弱得多，因此在现当代中国艺术史中始终处在边缘地位。所以，如果我们从现代艺术的启蒙和探索的角度称他们为前卫艺术，那他们也只是低调的前卫，而非革命的先锋。

相反，以左翼木刻为代表的现实主义艺术在中国情境中却是更加激进的先锋艺术。一方面，他们从欧洲现代前卫，比如德国抽象表现主义那里学到了将自我表现、人性冲动和现实情怀融为一体的现代性的激情和语言；另一方面，他们激烈地批评时政，表现大众的苦难。这些都无愧于文艺先锋和文艺战士的称号。

左翼文艺运动包括木版画运动和十字街头艺术家，他们的口号非常鲜明：艺术家是社会的勇士和先驱。左联的文艺家们有意识地称自己为前卫或者先锋，20世纪30年代著名的文

1 高名潞.论毛泽东的大众艺术模式[J].21世纪，1993（20）.

艺批评家梁实秋曾将此类文艺创作命名为"人力车夫派"[1]。但是，左联时期的"先锋"意识还是属于"小资产阶级"知识分子对贫民阶层的"同情"，只有当这些左翼艺术家到了延安以后，才形成真正的转变。先锋文艺由此经历了嬗变的两个阶段：首先，由精英或知识分子为主导的艺术家转向平民大众化，也就是毛泽东所说的，从原先的"小资产阶级"脱胎换骨，转变成广大的无产阶级阵营的一员。之后，先锋文艺创作由艺术家个人救国救民的单纯热情转变为阶级斗争条件下的革命文艺工作，从而彻底消灭了个人主义。整个转变过程中既包含意识形态的转变，也包括身份性的转变。

"先锋"或者"前卫"都来自同一个法语概念，那就是"avant-garde"。它最早由法国空想社会主义者圣西门提出，意思是，艺术家就是冲锋在前的战士[2]。从这个概念的起源来讲，现实主义的"先锋"似乎更符合 avant-garde 的本意。然而，在西方现代艺术史中，被称作经典前卫（canonical avant-garde）或者历史经典前卫（historical avant-garde）的则是现代主义的各种流派，因为它们致力于发现新的艺术形式，比如印象派、立体派、未来派、超现实主义和达达主义等等。从这个意义上讲，现代主义的"前卫"并不主张积极参与社会革命和社会现实，相反主张和现实疏离，从而能够发现激进的美学观念和从未有过的革命性的视觉形式。这就是所谓的艺术自律，而且这种自律被描述为对资本主义现实和资本体制的消极抵制。

相反，在中国 20 世纪的历史中，主张参与现实的"先锋"艺术成为主流。讨论和书写中国当代艺术的历史，离不开这个革命先锋和艺术前卫的发展逻辑。出于中国本土的历史逻辑，高名潞倾向于把"先锋"看作现实主义在中国的延续，把"前卫"看作现代主义在中国的衍化。尽管两者来自同一个西方概念"avant-garde"，然而，从 20 世纪 80 年代开始，中国的前卫不再是以现实主义为旗帜的"先锋"，而是与当代艺术融为一体的"前卫"。另一方面，这个前卫也可以被看作是五四文化启蒙的前卫意识的回归。

在 20 世纪历史中，前卫是文学艺术的革命，同时也是社会革命的一部分。很多社会革命在初期都有前卫艺术的支持和参与。但是，一般来说，这些社会革命在一开始都欢迎激进的前卫艺术，但很快又抛弃这些前卫艺术，转而返回传统去寻找一种更适合大众的"通俗"的、"古典"的现实主义的艺术形式。最终，反而是这些旧的现实主义被冠以激进的、正统的革命名义。

这种现象在俄国十月革命期间曾出现过。比如，1917 年十月革命胜利后几天，全俄中

1 梁实秋. 梁实秋论文学 [M]. 台北：台湾时报文化出版公司，1978：234.
2 在 19 世纪早期的乌托邦社会学家圣西门那里，"前卫"一词不单用于艺术本身，也用以形容艺术家在社会中的进步角色，是指从知识分子本位出发的先锋战士。"是艺术家作为先锋解救了你们，艺术辉煌的使命是调动社会中的积极力量，一种真正虔诚的力量，强有力地推动着知识界前行。"引自理查德·V. 韦斯特《前卫，前进的步伐》（Richard V.West.The Avant-Garde:Marching in the Van of the Tempest:Painters of the Hungarian Avant-Garde,1908-1930[M].Cambridge,MA:the MIT press,1991：11）。

央执行委员会邀请了知识界代表到斯莫尔尼宫去讨论未来的合作，其中有5位著名的知识和艺术界代表参加了会议，有俄国前卫艺术未来派领袖马雅可夫斯基（V.Maiakovsk）和艺术家阿特曼（N.Altman）。这种现象出现的原因，一方面是前卫艺术当时本身具有反社会的"革命精神"。正如美国现代艺术批评家格林伯格（C.Greenberg）说过，20世纪上半期欧洲的前卫艺术家是从原来的布尔乔亚（Bourgeois，小资产阶级）脱胎出来一变而成为对资产阶级不满的放荡不羁的波希米亚人（Bohemian）[1]。故他们在感情上倾向于苏联的革命甚至意、德法西斯的政变。另一方面，新的政权和政党也试图通过对前卫艺术的亲近态度去获得欧洲激进的知识界的支持。但是，前卫艺术那种远离社会的抽象形式和强烈的个人化倾向，却无法容纳和适应新政权所需要的宣传内容及对象。他们的艺术后来被拒绝和批判并非因其反动，而是因其过于"天真"和"单纯"。因此，到了20世纪30年代初，苏联转向古希腊罗马以来的西方古典写实主义，具体而言就是回归19世纪俄国巡回画派的传统，并抛弃了十月革命时期的前卫艺术。[2]

在20世纪三四十年代，中国的左翼前卫艺术家也参与到革命大众艺术中，然而过程和结果都和苏联的前卫大不一样。虽然，中国的早期前卫艺术家向社会主义革命者的转换类似于苏联十月革命时期的前卫艺术以及墨索里尼政变期间的意大利未来主义[3]，但是，中国先锋文艺的转变，却较苏联和意大利都温和及合逻辑得多。这其中的主要原因是，20世纪30年代中国的前卫艺术家如左翼木刻家，他们的现代意识并不像苏联的前卫艺术家，如塔特林（Vladimir Tatilin）（图1-5）、李西斯基（El Lissitsky）（图1-6）和波波娃（Liubov Popova）等人那样要创造一个建立在现代机械和几何图形之上的乌托邦并认为这种现代形式与精神也应当符合十月革命的精神——所以有人将其称为"物质乌托邦"[4]。相反，中国的早期前卫的现代性，无论是林风眠的情感派，还是徐悲鸿的古典写实派，或是左翼木刻的现实派，都充满了艺术为人生的情怀。

20世纪30年代，中国的美术革命派有三方：现代派、写实派和左派。现代派以林风眠、庞薰琹、吴大羽等为代表，他们作品的形式最接近欧洲当时的前卫派艺术。但在当时中国社会与艺术的关系的情境中，他们应当不是最激进者，即最前卫者，尽管其形式是最新的。写实派以徐悲鸿为代表，"写实"的概念无疑接近五四以来"科学"的概念在当时中国的作用

1　Clement Greenberg."Avant-Garde and Kitsch" in Art and Culture[M]. Boston:Bencon Press, 1961:3-21.
2　关于巡回画派，参见 Elizabeth Valkenier.Russian Rralist Art（苏联现实主义艺术）[M].New York:Columbia University Press,1989：76-97 以及 Marian Mazzone "China's Nationalization of Oil Painting in the 1950s：Searching beyond the Soviet Paradigm"（《二十世纪50年代中国油画的民族化：超越苏联模式的探索》）一文，此文为其为由俄亥俄州立大学教授 Julia Andrews 主持的"现代中国艺术"研讨班所作的论文。高名潞作为客座教授参加了该研讨班。
3　Boris Groys.The Total Art of Stalinism:Avant-Garde,Aesthetic Dictatorship,and Beyord[M].Princetion:Princetion University Press,1992；Igor Golomstock.Totalitarian Art in the Soviet Union,the Third Reich,Fascist Italy,and the People's Republic of China[M].London：Collins Harvill,1990.
4　Yve-Alain Bois 在他的文章 "ElLissitzky in Material Utopias" 里使用 "Material Utopia"（物质乌托邦）一词，原载 Art in America（June 1991）,PP.98-107。

图1-5 塔特林，《第三世界纪念碑》，模型，1919年

图1-6，李西斯基，Proun 19D，1920—1921年

和意义。最为激进者实为左派，即左翼美术家。他们受到俄国"普罗"文艺思想的影响，激烈地批评林风眠等人的现代派是"腐朽资产阶级的货色"和"个人主义的呻吟"。在当时，左派激进的艺术青年最接近延安精神，而鲁迅则在30年代的激进青年中最有号召力。所以，毛泽东称鲁迅为"中国新文化运动的旗手"绝非偶然，因为鲁迅确实代表了激进知识分子和作家的革命态度。毛泽东对鲁迅的尊敬与苏维埃政府对俄国现代派的推崇很相似。

鲁迅领导的木刻运动或许可以被看作延安文艺大众化运动的先声[1]，事实上，在20世纪初，很多知识分子热衷于推动文艺大众化，其中包括瞿秋白和鲁迅。鲁迅曾多次发表有关文艺大众化的文章和谈话。

20世纪30年代初在上海左翼作家和美术家联盟的推动下兴起了3次"文艺大众化"的讨论，鲁迅参加了这一讨论[2]，他发表了著名的《文艺的大众化》一文，主张用通俗形式写出让大众理解的文字。但是，鲁迅对文艺大众化的理解仍然是从知识分子本位和启蒙的角度出发的，他时刻提及要保持知识分子的品味。在《文艺的大众化》一文中，鲁迅说："迎合和媚悦，是不会于大众有益的。"[3]在与艺术青年讨论木刻创作时，鲁迅也强调"美术家应当成为引路的先觉"[4]。可见，五四运动的文化启蒙精神依然是鲁迅文艺大众化观点的基础。在1934年的文章《门外文谈》中，他说："由历史所指示，凡有改革，最初，总是觉悟的智识者的任务。但这些智识者，却必须有研究，能思索，有决断，而且有毅力。"[5]

1 关于木刻运动，可参见孙小铃. 鲁迅和1929—1935年的木刻运动[D]. 帕罗奥多：斯坦福大学，1974；唐小兵. 中国先锋派的起源：现代木刻运动[M]. 伯克利：斯坦福大学出版社，2008.
2 3次文艺大众化争论分别发生在1930、1932、1934年。参见李振坤. 鲁迅与文艺大众化运动[J]. 新疆师范大学学报（哲学社会科学版），1981（1）.
3 鲁迅. 文艺的大众化（代序）[M]// 鲁迅. 鲁迅杂文经典全集. 哈尔滨：哈尔滨出版社，2013：1.
4 张望. 序言[M]// 李允经，马蹄疾. 鲁迅与新兴木刻运动. 北京：人民美术出版社，1985：4.
5 鲁迅. 门外文谈[M]// 金隐铭. 鲁迅杂文精编：下. 桂林：漓江出版社，2003：409—410.

第一章
中国现实主义的大众逻辑

在20世纪30年代"文艺大众化"的讨论中,"大众"的概念一是指"无产大众",这与"无产阶级"同义;此外也指"劳苦大众"。鲁迅在谈论文艺大众化问题时也把"大众"定义为工农大众和无产阶级[1]。1929年,经过与创作社、太阳社等社团的争论后,无产阶级文学的词汇更是频繁地出现在鲁迅笔下,"大众"一词的阶级倾向更加明显。在1931年为纪念"左联"五烈士的文章《中国无产阶级文学和先驱的血》中,劳苦大众和无产阶级已经同时出现在文中[2]。显然,鲁迅的艺术观接近圣西门的先锋前卫的定义。

左翼青年木刻家通过对劳工、农民苦难的揭露来表达他们大众化的艺术观,如张望表现罢工工人的《负伤的头》(图1-7)、沃渣的《洪水》(图1-8)等。

此外,呼吁抗战和揭露国民政府的腐败也是左翼木刻的主要题材。比如,胡一川的《到前线去》(图1-9)、江丰的《要求抗战者,杀!》(图1-10)、刘岘的《示威者》、温涛的《咆哮》(图1-11)等等。我们很难想象,这些一般都出现于展出空间和出版书籍中的左翼木刻会在多大程度上与一般的劳苦大众见面交流。所以,左翼木刻依然是在都市艺术空间中表达关注大众的艺术,也就是"化大众"的,而非真正的"大众化"的艺术。

1936年鲁迅逝世,1937年抗日战争全面爆发,原来留居上海跟随鲁迅学习木刻的版画家纷纷投奔延安参加革命[3]。在延安文艺座谈会之前,他们的作品在题材方面虽然与左翼时期有些变化,但仅仅是更加精致化地、更加如实地记录发生在他们周围的现实。比如,胡一川在去延安的第二年创作了《八百壮士》(图1-12),

图1-7 张望,《负伤的头》,木版,1934年

图1-8 沃渣,《洪水》,木版,1934年

图1-9 胡一川,《到前线去》,木版,1932年

1 周俊元. 文学 写作 文艺大众化——记六十三年前鲁迅的一次讲演[J]. 鲁迅研究月刊 1990(8).
2 鲁迅的《中国无产阶级革命文学和先驱的血》最初发表于1931年4月25日《前哨》(纪念战死者专号),署名L.S.。
3 比如,温涛1936年到延安;沃渣1937年10月到延安,任鲁迅艺术学院美术系主任。陈铁耕以及与他一起组织"一八艺社研究所"的江丰均于1938年到延安;刘岘1939年到延安;力群1940年到达延安;张望1941年到达延安。他们都任教于延安鲁艺。

图1-10 江丰，《要求抗战者，杀！》，木版，1931年

图1-11 温涛，《咆哮》，木版，1934年

图1-12 胡一川，《八百壮士》，木版，1938年

表现了1937年淞沪会战中中国军队抗击日军的英勇事迹。然而，这件作品比1932年的《到前线去》更加形式化，也更加遵循西画的素描关系和光影透视。所以，在1942年延安整风运动之前，左翼美术家依然秉持五四运动的个人主义和人文关怀，他们所谓的艺术大众化实质是对大众的关怀，艺术家的趣味依然居于大众之上。正如鲁艺的教员周立波描述1942年整风之前他们的生活状况所说的那样："鲁艺的院址是在离城十里的桥儿沟，那里是乡下，教员的宿舍，出窑洞不远，就有农民的场院。我们和农民可以说是毗邻而居，喝的是同一井里的泉水，住的是同一格式的窑洞，但我们却'老死不相往来'。整整四年之久，我没有到农民的窑洞去过一次。"[1]

1942年《在延安文艺座谈会上的讲话》发表以后，"文艺为革命大众"的口号即成为此后艺术的总方针。从实践上，这个文艺"大众化"的目标逐步发展，可以分为以下几个阶段：1942—1949年延安时期的稚拙期、1949—1966年的"苏化"期和1966—1976年的成熟期。我们需要了解，这种"大众艺术"其实并非一个独特的现象，它可以纳入20世纪艺术发展的整体潮流之中。

20世纪艺术的趋势是从现代主义的个性化（individual）艺术转向后现代的大众流行（popular）艺术。大众流行艺术分为两种。第一种大众流行艺术是50年代以后，美国艺术家安迪·沃霍尔的波普艺术（Pop Art）在观念上打破了高级艺术与低级艺术之分，其影响笼罩了欧美。80年代以来，由欧美掀起的后现代、后结构主义艺术理论更为这种流行艺术现象推波助澜。现代主义大师式的艺术已成昨日神话。但是不论当代西方艺术如何"波普化"，它仍是建立在个人主义和自由主义的基础上的，并与市场经济有密切关系。

第二种大众流行艺术则是为国家意识形态服务的集体主义或阶级化的大众艺术。"革命大众艺术"在这方

[1] 艾克恩.毛泽东同志《在延安文艺座谈会上的讲话》的前前后后[N].解放军报，1992-05-05（《人民日报》1992-05-21转载时略有增补）.

面走得最远，也最彻底。这种"革命大众艺术"主要由3种题材组成：一是歌颂领袖，二是光荣的革命历史，三是繁荣和幸福的人民生活。社会乐观主义和革命理想主义笼罩下的现实永远是完美的（perfect）乌托邦世界。[1]而在风格方面，大众艺术则无一例外地独尊现实主义，提倡通俗易懂，为大众喜爱。因此，写实主义与民间风格往往互相结合，民族化是被极力倡导的风格。

在《在延安文艺座谈会上的讲话》中，毛泽东第一次明确地指出"我们是主张社会主义现实主义的"。而"社会主义现实主义"是在1934年苏联作家代表大会上被正式确立为苏联文艺创作方法的。

与斯大林的思想一样，《在延安文艺座谈会上的讲话》的核心也是强调"大众艺术"，强调艺术为工农兵服务。但是毛泽东说的"大众艺术"（或者群众艺术）与苏联的"大众艺术"相较，有了进一步的发展，那就是更激烈地打击了艺术的"本体"观念，使其更彻底地大众化和社会政治化。艺术不是"化大众"，而是"大众化"，而艺术"大众化"的根本是艺术家的立场、思想乃至身份的大众化。这是个脱胎换骨的"化"，是思想感情和群众打成一片的过程，而"你要和群众打成一片，就得下决心，经过长期甚至是痛苦的磨练"[2]。尽管在苏联也强调艺术为大众，但主要还是强调艺术家以艺术去"化大众"，其基本目的仍然是强调艺术家如何用作品去提高群众欣赏美术的水平。而毛泽东说的"大众化"最为彻底，不但艺术得为大众喜闻乐见，而且大众也比艺术家更高明。比如，被徐悲鸿称为"共产党的伟大艺术家"的古元，在延安画一幅放羊的版画时曾去征求放羊娃的意见，放羊娃说"放羊不带狗不行"。于是，古元立即顿悟，并自愧"在'小鲁艺'的课堂里是听不到这宝贵的意见的"[3]，而农民大众才是真正的"大鲁艺"。

延安时期的艺术活动，实际上主要是艺术改造运动，即对一批从上海等大城市来的激进的左翼美术家的思想进行改造，使其成为工农兵艺术家。奔向延安的左翼美术家当时都是激进的主张社会革命的前卫艺术家，他们的艺术革命与延安精神有着天然的联系。延安的艺术改造一方面从阶级分析的角度改造这些"小资产阶级"艺术家的思想，另一方面用传统的民族民间艺术风格改造他们原来的西方现代风格。

第三节

大众艺术的学院化到波普化

从1949年新中国成立到1966年"文革"开始，我国的大众艺术从低级、稚拙的阶段

1 参见 Igor Golomstock, Totalitarian Art in the Soviet Union, the Third Reich, Fascist Italy, and the people's Republic of China [M]. London : Collins Harvill, 1990.
2 毛泽东. 反对党八股 [M]// 毛泽东. 毛泽东选集. 北京：人民出版社，1967:798. 在英文版的《毛泽东选集》（Selected Works of Mao Tse-Tung）中，"大众化"被译为"mass style"，"小众化"被译为"small circles"。
3 古元. 参加延安文艺座谈会的回忆 [M]// 纪念在延安文艺座谈会上的讲话发表三十周年. 香港：香港三联书店，1972：187.

走向高级的初具学院化风格的阶段。对这一发展有直接作用的是中国艺术家对苏联艺术的学习。20 世纪 50 年代前期中苏艺术家互访互展交流频繁，1953—1956 年共有 26 名重要的中国艺术家在列宾美术学院学习，1955 年苏联画家马克西莫夫（Maksimov.K.M）到北京中央美院办训练班，其学员均为此时期的艺术骨干[1]。

但是，这种影响真正体现于创作实践则是在 50 年代末以后。50 年代上半期的美术仍保持着延安时代的稚拙成分，大众文艺的方针随着历次政治运动的开展而被进一步强调。1949 年 11 月 27 日《人民日报》发表《关于开展新年画工作的指示》，这标志着"新年画运动"的开始。从此以后新年画得到大规模的鼓励和发展，以歌颂领袖、党和劳动人民当家做主的新生活。直到 1956 年，"新年画"的发展才出现了降温的趋势。[2] "新年画"不仅采用乡村民间艺术形式，也大量采用以往的市民商业艺术形式。"新年画运动"前期，大部分的作品延续延安版画民族化的思想，采用的是乡村民间年画的形式。在 1950—1953 年之间出现的李琦的《农民参观拖拉机》（图 1–13）和林岗的《群英会上的赵桂兰》（图 1–14）成为这个时期"新年画"的主要代表，他们的创作技巧直接影响了后来的美术创作。这类作品多采用线条勾勒、色彩平涂的手法进行创作，整体效果上色彩鲜艳，富有装饰趣味。与这类作品形成差别的是 1954—1956 年前后活跃于年画领域的老月份牌画家，他们是李慕白、金梅生、今农等。[3] 金梅生是 30 年代上海著名的月份牌画家，他以月份牌的风格描绘社会主义新生活，其样式对"新年画"影响颇大。将他在 1955 年创作的《菜绿瓜肥产量高》

图 1-13 李琦，《农民参观拖拉机》，年画，1950—1953 年

图 1-14 林岗，《群英会上的赵桂兰》，年画，1951 年

[1] 在 26 位艺术家中，1953 年钱绍武、李天祥、程永江和陈尊三，1954 年肖峰、林岗、全山石、齐牧尔、周正，1955 年邓澍、郭绍纲、王宝康、冀晓秋、马运洪、周本义、邵大箴、奚静之、陈鹏、罗工柳，1956 年张华清、徐明华、冯震、李军、董祖诒、谭永泰、伍必端等人先后赴苏联留学。见《高名潞访谈肖峰》，2008 年，未发表。

[2] 陈履生. 新中国美术图史（1949—1966）[M]. 北京：中国青年出版社，2000：94.

[3] 姚玳玫，王璜生. 面对"月份牌"的新年画 [J]. 读书，2005（8）.

图 1-15 金梅生，《菜绿瓜肥产量高》，年画，1955 年

图 1-16 董希文，《开国大典》，油画，1953 年

图 1-17 董希文，《春到西藏》，油画，1954 年

（图 1-15）和 30 年代他给奉天太阳烟草公司绘制的广告作对比就可看出技法的相似性：月份牌画家的年画虽然色彩鲜艳，但是没有乡村年画那样的装饰性，画家们依然采用了月份牌的透视和光影塑造手法，连人物的塑造也延续了月份牌中的甜美风格。可见"甜美"是商业文化与社会主义大众文化的共同需要。

50 年代初，如何表现新生活、如何将民族形式与西方写实主义进行融合的问题被提出。于是，江丰等人提出了融入写生和素描技巧以改造国画的主张。尽管遭到一些坚持传统的艺术家反对，但国画家外出写生，创作表现社会主义建设的"工业风景"水墨画成为时尚，李可染、傅抱石等成为这一创新时代的影响深远的画家。一批革命的"土油画"也于这一时期出现，其代表为董希文的《开国大典》（图 1-16）和《春到西藏》（图 1-17），此外还有罗工柳的《地道战》和莫朴的《清算》等。其中董希文的《开国大典》以共和国成立的重大时刻为题材，但是，此后它因高岗、饶漱石事件和"文革"中的领导层结构的变更而 4 次被修改[1]，遂使它成为一件具有圣像学意义的油画。《开国大典》的成功不仅是因为其题材的新颖，也在于董希文成功地将"新年画"技法融入作品中，使作品具备了主题性、民族性、装饰性、明朗性的审美特征。所谓的民族性主要是指作品透出了中国壁画、年画的影子，正如艾中信指出的，《开国大典》创造性地画出了大众喜闻乐见的中国油画新面貌，成功地继承了盛唐时期装饰壁画的风采，体现了民族绘画特色。[2]

上述 50 年代上半期的创作情况，甚至包括学习苏联的现象，实际上都反映了很强的民族主义和浪漫主义的倾向。这表现为在"苏化"的同时又坚持中国自身的

[1] 见安雅兰（Julia Andrews）《中国的绘画与政治》（Painters and Politics in the People Republic of China）的第 76—86 页，该书即将由加利福尼亚大学出版社出版，书中引用大量材料描述了 1949—1979 年间中国的艺术与政治的关系。

[2] 王先岳. 新中国初期新年画创作的历史与范式意义[J]. 文艺研究, 2009(7).

特点与方向。其实，50年代对中国艺术家影响最大的并不是当时苏联的社会主义现实主义，而是19世纪以列宾（Ilya Efimovich Repin）、苏里科夫（Vasili Ivanovich Surikov）为代表的巡回画派。中国艺术家是通过苏联的介绍而了解巡回画派的，30年代初，苏联开始提倡和重视巡回画派。巡回画派影响中国艺术家的原因在于：其一，巡回画派画家大都出身低层阶级，故他们提出艺术应服从人民的需要，并在感情上和人民相通。这与毛泽东提倡的"大众化"一致。其二，巡回画派注重民族传统。其三，巡回画派本质上是个浪漫主义画派（长期以来，我们将巡回画派误解为是批判现实主义的），不似其上一代的批判现实主义画家专门暴露社会黑暗与不平等，他们却是通过带有感情的表现以肯定大众对未来生活的希望。其四，他们娴熟的学院派技巧为中国艺术家所崇拜和需要。[1] 尽管此前中国已有徐悲鸿、吴作人等留法的欧洲古典学院派学人的存在，但这满足不了形势所需，而且也并没有对此时期的创作产生很大的作用。而艺术家无缘直观欧洲学院主义，却可从巡回画派看到欧洲学院主义的模样。这种学院主义技巧的积淀为毛泽东提倡的大众艺术的高级化和精致化做了准备。

图1-18 詹建俊，《狼牙山五壮士》，油画，1959年

1958年，毛泽东提出了"革命的现实主义与革命的浪漫主义相结合"的口号，以此取代了"社会主义现实主义"[2]。其意义有二：第一，反映了毛泽东有意区别于苏联的民族主义意识。实际上，此前这种倾向已有所透露，如宣传部长陆定一在1956年曾强调反对民族虚无主义、反对全盘西化，同时告诫艺术家不要生硬、教条地学习苏联经验[3]。第二，反映了毛泽东不同于任何其他国家意识形态艺术的更为浪漫和更为乌托邦式的艺术思想。在"双革命"的定语之下，毛泽东抽掉了苏联"社会主义现实主义"中的社会生活反映论，相反突出了革命现实主义的浪漫典型论。在这种思想的支配下，经过数年的"苏化"，到了50年代末、60年代初终于出现了一批精致化的大众艺术模式作品。这些作品以学院式的写实技巧描绘一些浪漫化和象征性的主题。表现英雄主义的如詹建俊的油画《狼牙山五壮士》（图1-18）、全

图1-19 全山石，《英勇不屈》，油画，1961年

1 参见 Marian Mazzone 的 "China's Nationalization of Oil Painting in the 1950s:Searching Beyond the Soviet Paradigm"（Seminar Paper, 1992）一文。
2 这一口号不是由毛泽东直接提出的，而是由周扬在1958年6月首先进行说明和阐述的，并以毛泽东诗词和民间歌曲为样板。
3 陆定一. 百花齐放，百家争鸣[N]. 人民日报，1956-06-13.

图 1-20 侯一民，《刘少奇同志和安源矿工》，油画，1962 年

图 1-21 赵树桐、王官乙等，《收租院》，雕塑，1965 年

山石的油画《英勇不屈》（图1-19）；歌颂领袖的如高虹的油画《决战前夕》、石鲁的国画《转战陕北》、侯一民的油画《刘少奇同志和安源矿工》（图1-20）；反映人民幸福生活的如李焕民的版画《初踏黄金路》、王文彬的《夯歌》、孙滋溪的《天安门前》等。与延安时期木刻和50年代初美术作品的简单叙事不同，这些作品中的人物似乎是在为观众作造型表演，象征性和纪念碑意义逐渐代替故事化情节。此时期出现的大型泥塑《收租院》（图1-21）也突出了戏剧冲突性和表演化，但却是以此前从未曾达到的学院写实技巧塑造的。

但这一时期最直接地表现了毛泽东所说的浪漫情怀的则是傅抱石、关山月所作的大型纪念碑式山水画《江山如此多娇》（图1-22）。两位画家把画之魂集中在"娇"上，以此宣示革命乐观主义精神，而画面视域广阔，试图集长城内外、大河上下、东海之滨、北方雪原之众美为一体。

从1963年开始的文艺整风，似乎使这种高级的专家式的"两结合"创作高峰中断了。在文化意识形态上，这反映出大众艺术观念与30年代左翼文艺派的最后冲突。十余年中的几次政治运动和文艺整风，使一些知识

分子，包括一些著名的30年代左翼文艺人士受到了冲击。当年的前卫艺术家们被时代所抛弃，当"文革"到来后，革命大众艺术从展览馆、学院的"庙堂"转移到了街头和广场。

1967年随着"文革"运动的迅猛发展，出现了中国的"红色波普"运动，也就是红卫兵文艺浪潮。大大小小的大字报和散落在校园、街头的各种小报活跃起来。这些小报上登有政论、评论、杂文、诗歌、散文和绘画插图等等。这一年，众多的红卫兵美术报刊的问世以及红卫兵美术展览的开幕，标志着红卫兵美术运动达到高潮。1967年5月23日，为隆重纪念《在延安文艺座谈会上的讲话》发表25周年，首都工代会、农代会、解放军、红代会和革命文艺团体所属的84个"革命造反派"组织联合发起主办"毛泽东思想胜利万岁革命画展"。该展览在中国美术馆举办，这次展览规模较大，展出版画、漫画、宣传画、新语录画等作品数百件。[1]

如果说，红卫兵只是革命大众中的一部分，那么文艺的大众化必定走向工农兵。

陕西省户县从1958年以后，就一直坚持开展群众性的业余美术创作活动，从开始的十几个人发展到70年代的几百人，在全国产生了很大的影响，图1-23即为其中的一幅作品。1973年，文化部在中国美术馆专门举办了"户县农民画展"，对户县农民画的成绩给予了充分的肯定。该展览展出了79幅作品，持续20多天，观众达20多万人次，来自30多个国家的150多名外宾参观了展览。1975年中央新闻电影制片厂摄制了纪录片《户县农民画》，在全国各地巡回放映。[2] 1974年10月1日，"上海、阳泉、旅大工人画展览"在中国美术馆展出。三市的工人展出的作品数量是以往所没有的，这些作品出自几十个工种的工人之手，有炉前工、车工、

图1-22 傅抱石、关山月，《江山如此多娇》，山水画，1959年

图1-23 户县农民画

图1-24 几个红卫兵进行集体创作

1 原始资料见《无产者》画刊第3期、《美术战报》第5期合刊，1967年7月出版。
2 红心描出革命画，亲人欢笑敌人惊[N]. 解放日报，1974-03-06.

第一章
中国现实主义的大众逻辑

图 1-25 有关《毛主席去安源》的各种书刊资料

图 1-26 学生在北大墙上张贴大字报，1966 年

钳工、装卸工等等。

历史又回到了《在延安文艺座谈会上的讲话》提出的"大众化"的起点。所不同的是，大众已不是被服务的对象而直接成了"文化的主人"。工人、农民同样可以是画家，其样板即是旅大、阳泉的工人美术和户县农民画。当然，这种主人的光荣实质上只是一种作为特定意识形态神话大厦的一块块砖石的光荣。建立在彻底的虚无主义之上的极端实用主义是"文革"艺术的特点之一。比如，在某种程度上，"文革"中的展览型绘画在形式上比以往任何时代都西化，其典型是"文革"中的中国人物画。

"文革"美术最大程度地消除了艺术本体观念和专家、大师的特权；最大程度地发挥了其社会、政治功能（以大众文化革命的形式促成了国家权力结构的改变确实是史无前例的创举）；最大范围地运用了传播媒介，如广播、电影、音乐、舞蹈、战报、漫画，甚至纪念章、旗帜、宣传画、大字报等形式。"文革"美术已不是单一的、以画种分类的传统意义的美术，而是一种综合性革命大众的视觉艺术（Visual Art）。所以，考察研究"文革"美术绝不能只关注那些专业化了的架上绘画；"文革"中的各种纪念章、徽标、宣传画最大程度地发挥了其宣传效能，甚至可以同美国可口可乐的广告宣传效能相比，这是值得特别关注的。从图 1-24 至图 1-26 中可窥见当时情况的一斑。

"文革"美术远远超出了社会主义现实主义的范围，它是一种中国特有的"红色波普"运动，甚至其超常形式使我们无法以美术的概念去确定它。"红色波普"的上述外观特点又与西方后现代主义的艺术观念有相似之处，但其本质的差异需要我们深入地研究。

活跃在街头和非专业美术空间的红卫兵与工人农民的"红色波普"主要集中地出现在"文革"前期，即 1967—1972 年的几年中。从 1972 年"庆祝毛主席延安文艺座谈会上的讲话发表 30 周年美术展"在中国美术

馆展出后，"文革"美术又开始走向专业化、展览化的高级阶段。于是在"三突出""高大全""红光亮"的表现律的强化之下，此前提出的"两结合"样式又大大地向彻底浪漫化和象征化的方向发展，最终完成了大众艺术的全部历程。

"文革"期间的视觉艺术似乎彻底否定了文化精英的特权并将他们下放到大众和生活基层。艺术在社会和政治领域的功能被无限放大了，而大众传媒也得到了前所未有的使用，如广播、电影、音乐、舞蹈、公告、卡通甚至是奖章、旗标、海报和大字报等，这些流行化和政治化的特点其实都与70年代兴起的西方后现代主义很相似。虽然，中国和西方在制度上是对立的，但是在艺术大众化和意识形态化的基本走向上是一致的。

西方后现代主义把传统的专业化艺术改造为视觉文化，即艺术不再被局限为某一种媒介语言的探索革新，相反更关注和强调艺术与作品之外的社会体制之间的关系。"文革"美术也是这样，甚至更为激进，连艺术创作者自己大都是业余性的，他们是学生、农民和工人，同时街头、广场等公共空间直接成为展示空间。"文革"美术，特别是红卫兵美术，是一种极端的"在场性"（site-specific）的政治艺术。

因此，"文革"的视觉艺术从来不局限于特定的个体艺术创作，而是被发展到人们日常生活的每个角落。"文革"期间的大众宣传可以与美国任何一种商业广告一较高下。"文革"在视觉上的影响力和精神上的政治宣传远远超过了当代西方世界对商业媒体和明星的追捧程度。这种大众艺术的政治宣传和西方资本主义商业传媒都是大规模、批量性的大众文化的产物。无论是政治传媒还是商业传媒都成为现实不可分割的一部分。大众传媒通过虚拟的机械复制方式重新制造了大众生活的"真实现实"，无论是"文革"的政治现实还是西方资本的消费现实都离不开视觉化的的大众传媒。进一步来看，大众传媒事实上在引导和改造着我们的真实生活的（商业的或者政治的）现实。

这样一来，"文革"美术和后现代艺术在流行化、在场化和媒体化等方面具有共同性，两者都挑战了传统的架上艺术的本体观念。

从这个角度讲，"文革"过后的70年代末出现的包括伤痕绘画、乡土写实的现实主义和抽象美思潮实际上一方面是重新寻找生活的真实，即拨乱反正；另一方面是对"文革"大众艺术的"反艺术"本质的逆反。所以，我们看到了学院艺术的回归和复兴。而以"无名画会"和"星星画会"为代表的非学院的"业余前卫"其实走的是一条试图弥合"艺术为艺术"和"艺术为人生"之间矛盾的尴尬之路：一方面，他们学习西方早期现代的"艺术为艺术"的风格，另一方面，又认为艺术是自我自由精神表现的途径。

然而，所有这些"后文革"的艺术流派，最终大多走向了市场和流行的商业风格，无论是伤痕、乡土，或者是移居海外者的"业余前卫"，最终不得不进入与其最初愿望相背离的市场。

第四节
革命现实主义的怀旧和回潮

从这一节开始，我们将主要评述"文革"后的现实主义艺术，从历史逻辑的角度看，它和前一时代的革命现实主义既有联系，又发生了转向。

1976年"文革"结束到20世纪80年代中的这段时期，在当时被称为"新时期"，"新时期"是针对"文革"而言，所以我们也把这段时期的美术称为"新时期美术"。"新时期美术"的创作和对它的描述与阐释也必然离不开"文革"美术，所以，我们又把这段时期称为"后文革"美术[1]。从延续性的角度讲，旧的现实主义手法仍然是主流，虽然，它是对"文革"美术中的乌托邦现实所做的"拨乱反正"，但这一切都是拜新时期的经济改革和文化政策转向所赐，艺术创作的主题，特别是对于这个时期占主导的伤痕绘画和乡土写实绘画而言，也高度配合了国家意识形态的调整变化。

我们把"新时期美术"分为两个阶段：1976—1978年是"文革"美术的延续时期，1979—1984年是典型的"后文革"时期。通过对"文革"的反思或者追求现代艺术形式来表达艺术家对普遍人性，即真、善、美的追求。并且据此形成了3种艺术倾向：人道现实、形式唯美和业余前卫。这3种倾向分属两大阵营：学院美术和业余前卫。学院美术包括以伤痕、乡土为代表的人道现实主义绘画潮流，以及以形式唯美为代表的学院派绘画。业余前卫包括以松散的沙龙和画会，比如"无名画会"和"星星画会"为代表的地下艺术、诗歌和摄影等活动。

1982—1983年的"反精神污染"运动对新时期的文学艺术的探索发展产生了影响，其结果直接导致1984年10月开幕的第六届全国美术作品展览出现了保守主义回潮。这届展览引起了老中青三代艺术家的不满，并直接导致1985年一个断裂性的新艺术运动的兴起，即"'85美术运动"。这是一个在当代艺术和传统艺术领域都发生了激烈的新观念与新语言探索的新艺术现象。

在中国现当代艺术历史中，现实主义无疑是占据主导的艺术思想之一。现实主义在20世纪的西方艺术中退潮，让位于抽象主义和观念艺术等各种现当代艺术流派。然而在20世纪初中国的文化艺术步入现代的时刻，首次被中国知识分子和艺术家所青睐的，却不是那些流行的西方现代流派，而是西方传统的现实主义。现实主义，或者更准确地说是写实主义被中国人看作等同于科学的艺术方法，是接触现实摆脱旧文人自娱文化以拯救中国艺术的有效

[1] 高名潞最早运用"后文革"的概念是在和周彦、王小箭、舒群、王明贤、童滇撰写的《中国当代美术史1985-1986》一书中。在此书第一章《短暂的回顾：新时期的美术概观》中，高名潞首先用"后文革"概念去指称"文革"刚刚结束后的两年即1976—1978年的美术。由于此书完成于1988年，仍有某种局限性，所以后来高名潞把"后文革"扩展为1976—1984年。广义而言，这个时期的美术主要针对"文革"，但仍然脱离不开旧的表现形式，包括现实主义等手法。从文化的角度看，"后文革"是指人道主义美术时期，而1985年开始是人文主义美术时期。

捷径。这种倡导首先在康有为、陈独秀、蔡元培等人的"美术革命"中出现，继而为留学法国回来的徐悲鸿所大力倡导和实践。而30年代鲁迅所领导的木刻运动虽然吸收了欧洲表现主义的方法，但其艺术精神仍然是尊崇现实主义的。此后，长达半个世纪的大众艺术则遵循了社会主义现实主义的"艺术为政治服务"的宗旨。

然而，所有这些现实主义其实都不是欧洲正统的现实主义，即19世纪以古斯塔夫·库尔贝（Gustave Courbet）为代表的现实主义（Realism）。因为这些中国的现实主义作品虽然运用了西方古典的或者现代的写实手法，但是，它们的题材和图像结构都没有严格遵从库尔贝"客观现实"的理性标准，相反，往往由强烈的主观倾向所主导。无论是徐悲鸿的"理想现实主义"[1]、延安的大众现实主义、还是"文革""三突出"的现实主义，它们都不符合现实主义原本主张的客观真实的标准。所以，"文革"刚刚结束时，人们首先对现实主义的合法性提出了质疑，这个合法性就是"真实"，而且，首先面对的是历史的真实而非当下的真实问题。不过，理性的质疑还没有出现，相反此时的作品仍然局限于此前的题材，并情绪化地表达了某种怀旧的革命现实主义追求。

图1-27 保尔·莫罗-伏蒂埃，《巴黎公社社员墙纪念碑》，浮雕，19世纪中后期

1976年"文革"结束至1978年底十一届三中全会开幕的这两年中，美术界唯一的主流杂志《美术》所发表的文章和作品都充满了怀旧气氛，怀念"文革"前和延安年代。虽然舆论呼唤着恢复历史的真实和拨乱反正，艺术界也出现了对现实主义的思考和讨论，然而，1976—1977年之间的现实主义并不是直接反映"文革"现实的，而是采取了一种隐喻的方式：试图以革命早期和十七年的"真革命"的历史替代"文革"中的"假革命"历史，用"怀念老一辈革命家"的"复古"形式去表达对历史真实的质问。

图1-28 司徒乔，《放下你的鞭子》，油画，1940年

"文革"结束之后，人们也开始重新认识以往革命战争时期的或其他反映"阶级斗争"题材的中外作品，其兴趣则指向这些作品中的人道主义精神。如《美术》杂志从1979年第1期起接连介绍了颇具人道主义意味的法国雕塑家保尔·莫罗-伏蒂埃（Paul Moreou-Vauthier）的《巴黎公社社员墙纪念碑》（图1-27）、德国画家梅斐尔德（Carl Meffert）的版画组画《你的姊妹》、司徒乔的《放下你的鞭子》（图1-28）以

1 田汉．我们的自己批判——《我们的艺术运动之理论与实际》（上篇）[J]．南国月刊，1930，2（1）．

图 1-29 黄新波，连续画《沉默的战斗》之二十，木版画，1940 年

图 1-30 江丰，《沉默的战士》，木版画，1936 年

及左翼木刻画家黄新波（图 1-29）、陈烟桥、江丰（图 1-30）等人的反战和反饥饿的版画作品，以及同是社会主义国家的罗马尼亚的画家巴巴（C.Corneliu Baba，图 1-31）的那些不带"阶级烙印"的普通人形象的作品等等。而在创作中，像"刑场上的婚礼"这样既革命而又具有人情味的题材，一时成为许多画家愿意表现的对象。对人情的怀恋也使秦征的《家》、王流秋的《转移》等描绘战争带给普通家庭，特别是妇女的巨大艰难和痛苦的作品得以被重新介绍与评价，而从前它们都被视为资产阶级人性论的代表。

可以看出，先前的政治意识形态的、革命的、阶级的"人"的意识正在向着普通的、一般的甚至日常化的"人性"的意识转移。

于是，1976—1978 年之间的主流美术主要由三方面组成：

第一，为老一辈革命家平反，歌颂其业绩，树立新领袖的形象。"文革"后，1977 年 2 月在北京举行的全国美术作品展览上，695 件作品中有 1/6 是描绘毛泽东、周恩来、朱德和华国锋等领导人的作品。《美术》杂志 1977 年发表的作品中也有 1/4 是领袖形象。和"文革"美术相比较，唯一的变化是领袖形象少了些超然之态而多了些与老百姓在一起的亲和姿态。

第二，批判"四人帮"。同样，批判并非采取理性和冷峻的现实手法，而是用"文革"中"批林批孔"一样的浪漫与夸张的漫画手法，比如陈茂之的《半斤八两》。

第三，革命先烈和普通英雄形象大量复现，兴起了一股规模不很大的革命传统热。最明显的是重新介绍和发表延安解放区时期的版画作品，这固然与政治上的平冤昭雪有关，但更多地昭示了一种对反"红光亮"和反浪漫的朴素现实主义的渴望。如有的艺术家评论的那样，解放区木刻"不仅有着强烈的生活真实感，而且艺术语言是淳朴的。画面上出现的工人、农民和士兵，他们的外貌、举止、精神气质，都是在现实生活中可以经常见

到的、实在的人物，没有伪饰"[1]。而王式廓的《血衣》（图1-32）和董希文的《千年土地翻了身》（图1-33）等所代表的早期本土朴素的革命现实主义作品被重新发表，并被作为"把生活变为艺术"的样板[2]。那些从前一个时代过来的艺术家仍然受到革命斗争学说的局限，虽然真情实感地表达了对普通人和客观现实的关注，但通常只是借古喻今。

其实，这种朴素的革命现实的怀旧风格最早出现在陈丹青的《泪水洒满丰收田》（图1-34）一画中。这幅画表现藏族牧民在听到毛主席逝世时的悲痛情景，正在青稞麦田里收割的藏民站在田里收听毛主席逝世的噩耗，虽然这仍然是一件"文革"中常见的领袖题材的作品，但是站立的藏民群像呆滞地占满了画面，背景是麦田和远山，全图色彩很暗，牧民形象较之"文革"中"红光亮"的工农兵形象显得"脏黑丑"。陈丹青如实地描绘了牧民的日常形象，同时吸取了苏里科夫的场面写实的手法。黑暗的色彩烘托了悲剧气氛，麦田的土黄色则突出了丰收的主题，将悲剧和喜庆矛盾地交织在一起，这是一个充满艺术智慧的切入点。据陈丹青讲，他受到了黄素宁的启发，在藏民形象的色彩特征本身就是深暗厚重的画面中，把毛主席逝世和丰收并置在一起，点出了毛主席给藏族人民带来了幸福生活的传统主题。陈丹青敢这样去"再现"，在仍处于"文革"后期的1976年确实是很大胆且有所突破的。这件作品次年（1977年）作为西藏自治区选送作品参加了在中国美术馆举办的全国美术作品展，它也是陈丹青此后在中央美术学院研究生期间创作的《西藏组画》的发端[3]。

前一个时代的社会主义现实主义总体上是国家现实主义，革命领袖、人民幸福生活和光荣革命传统是所有

图1-31 巴巴，《在田野上休息》，油画，1958年

1 杨先让，刘千. 解放区木刻，革命的传统[J]. 美术，1977（3）.
2 闻立鹏和李化吉的文章《〈血衣〉和王式廓的创作道路》发表于《美术》1977年第3期，这是"文革"以来第一篇比较实在地探讨现实生活和艺术之间关系的文章。
3 陈丹青. 我画《泪水洒满丰收田》[N]. 新民晚报，2011-12-20.

第一章
中国现实主义的大众逻辑

图 1-32 王式廓，《血衣》，素描，1959 年

图 1-33 董希文，《千年土地翻了身》，油画，1963 年

图 1-34 陈丹青，《泪水洒满丰收田》，油画，1976 年

艺术家必须遵从的题材，在国家集体意识秩序中完全没有个人的位置。然而，在表现风格、色彩笔触和图像构图等方面，艺术家依然可以发挥自己的天才。比如，前面提到的董希文、石鲁、傅抱石等人的作品就能够在国家题材中注入自己的个性和独特的表现角度。在那个特定的时代，他们也在作品中表达了自己特定的专注、真诚和天才，在自己可以选择的艺术表现方法领域里寻找自己的天地，并且把自己的灵性与集体理想和人类普遍的境界融合在一起。比如，在董希文的《千年土地翻了身》这幅画中，雪山、蓝天和阳光这些自然形象与藏女、军人和牦牛的高亢的情绪动作相呼应，似乎都被一种崇高和向上的力量所驱动。雪山峰峦、青稞麦浪和翻滚的黑土都用跳动的大笔触写就，烘托了"翻身"的激动，雪山背景则揭示了"千年"的含义。这是一种对比夸张的修辞，然而董希文运用写实的、并不夸张甚至有些"土气"的手法把它表现了出来。这是董希文的天才所在，也是这件作品跨越时代的价值所在，无论任何时代都有这样的作品，但总是极少数的。

陈逸飞在"文革"期间创作的作品《黄河颂》（图1-35）和"文革"刚结束时他与魏景山创作的《占领总统府》（图1-36）也是在社会主义现实主义的国家主题中寻找某种个性突破的代表作。《黄河颂》描绘的是抗战期间八路军战士在黄河边站岗，《占领总统府》则是描绘解放军战士登上南京总统府降下青天白日旗、升起红旗的时刻。虽然两幅画中的地点和时间不同，但是它们共同塑造了解放军战士作为"普通人"的形象，即这些战士并不是在战斗中或某一光辉时刻显现其英雄本色，相反他们正在做着任何人都可以做的如"站岗""升旗"这样的普通行为。"站岗"，意味着与伟大山河共存，"升旗"参与了"改朝换代"的历史时刻。这两件作品都运用了普通和宏伟的对比修辞，但是，在那个一切以国家、领袖和英雄形象为先的时代，对如何去刻画一个（或者一个个）普通人物形象的关注说明了艺术家在国

家政治主题之外试图表现某种人性关怀，同时也是对"何为真实"的关怀，尽管这种关怀是微弱的，甚至仍然是附属于国家政治主题的。

在"后文革"时期的现实主义中，一些艺术家开始探讨在国家主题中表现普通人的微观历史的可能性。然而，只有在整体国家政治生态发生变化的时候，这种对小人物和"真实"现实的表现才能大批出现。在此之前，它只能通过"曲线"的方式表达出来。

虽然1976年10月6日"四人帮"倒台是"文革"结束的标志，但直到1977年8月召开的中国共产党第十一次全国代表大会才正式宣告"文革"已经结束。1978年的5月11日，《光明日报》刊登了题为《实践是检验真理的唯一标准》的特约评论员文章。新华社在当天转发了这篇文章，翌日，《人民日报》和《解放军报》同时转载。这篇文章中论述了马克思主义的"实践第一"的观点。此后，全国开展了一场关于真理标准问题的大讨论。在文化界和艺术界，这个真理和实践的问题则直接与"何谓真正的现实主义"这个问题连在了一起。

紧接着，1978年12月18—22日，中国共产党第十一届三中全会在北京召开。会议决定停止使用"以阶级斗争为纲"和"无产阶级专政下继续革命"等口号，把重点转移到社会主义现代化建设上。实际上，正是这种"去阶级"的意识形态奠定了1978年以后经济开放的发展局面。另一方面，在文化艺术领域，这个"去阶级"和去阶级斗争意识形态的政策推动了此前一直被压抑的人道主义思潮的出现。

在十一届三中全会刚刚结束3天后的12月25日，"华东六省一市庆祝建国三十周年美术展览"草图观摩会开幕。展览期间对十一届三中全会公报进行了讨论，并传达了华国锋关于"全国报刊宣传和文艺作品要多歌颂工农兵群众，多歌颂党和老一辈革命家，少宣传个人"的提议，与会人员一致表示赞同，并认为这"说出了广大美术工作者早就想说但不敢明说、多年压在心底的

图1-35 陈逸飞，《黄河颂》，油画，1972年

图1-36 陈逸飞、魏景山，《占领总统府》，油画，1977年

话"[1]。于是，此前神化领袖的美术运动终于由现任领导人宣布结束。一些画家甚至开始喊出"人民万岁"的口号，并且呼吁美术作品要表现感情，表现生活情趣，表现个性和形式，描绘历史真实[2]。随后，《美术》杂志在1979年第1期和第2期首次发表有关"四五"天安门事件的美术作品与诗歌。正是这种对最基本的"人民"价值和生活"现实"的初步反思，预示了新时期美术中的人道现实主义即将出现。

第五节 伤痕绘画

应该说，只有到了1979年8月连环画《枫》发表以后，才出现了从艺术方面，以现实主义手法去再现和批判"文革"中悲剧现实的新绘画。同时期，在四川、北京等地，一批与《枫》的题材相似的，描绘"文革"中的普通人民，特别是知识分子受迫害的油画作品开始出现，这种绘画被称为伤痕绘画[3]（"伤痕"一词来源于卢新华1978年8月发表在上海《文汇报》上的一篇描述"文革"悲剧的小说《伤痕》，它一经发表立刻就引起了极大的反响）。伤痕小说和伤痕绘画的作者都是红卫兵同代人。尽管这一代人由于家庭出身背景的不同，各自在"文革"中的遭遇也不尽相同，但他们之中的大多数都经历了"文革"前期狂热的"革命造反"和后期的"上山下乡"（到农村边疆接受农民、牧民的再教育）运动。他们天真无邪的青少年时期碰到了这样不同寻常的激荡的时代，不但经历了狂飙般的红卫兵战斗队生活，也尝到了那似乎数十年如一日的平淡而艰苦的下层人民的生活，他们的精神状态既有乐观的、迷狂的投入，也有悲观的、戏剧性的悲剧体验。

1979年，《连环画报》刊发了陈宜明、刘宇廉和李斌根据郑义的同名小说编绘的连环画《枫》。这组由32幅插图组成的连环画描绘了男主角李红刚和女主角卢丹枫的悲剧故事：原本是好朋友的一对中学生在"文革"武斗中成为对立的两派，最终两人都为这个悲剧付出了生命。《枫》发表后引起了读者的强烈反响，以至于这一期的《连环画报》不得不停止发行。对它的批评主要有两点：一是质疑在十一届三中全会对"文革"定性后是否还有必要重提"文革"悲剧；二是对《枫》中不加任何丑化地再现江青和林彪的形象提出异议。根据《连环画报》编辑部的说明，"连环画《枫》自1979年8月初发表至9月10日止，编辑部一共收到读者来信一百三十封（一部分附有专题评论稿）。其中表示赞扬的有九十余封；表示不理解的有十余封；表示反对的二十余封。在表示赞扬的来信、来稿中，占比重最大的来自工人；

1 夏硕琦.为伟大的转变创作美好的图画——华东六省一市三十周年美展草图观摩会代表座谈三中全会公报[J].美术,1979(1).
2 吕蒙.让我们高呼"人民万岁"！[J].美术,1979(1).
3 但是,在很长时间内美术界并没有把这种绘画现象与"伤痕"这个概念连在一起。高名潞在发表于《美术》1985年第7期的《近年油画发展中的流派》中第一次用"伤痕绘画"这个概念指称1979年出现的这批再现"文革"悲剧的绘画群体。

其次是来自专业美术工作者（包括一些老画家和美术界领导同志）。余下的都比较零散"[1]。

连环画《枫》突破了政治题材的禁区，当然，《枫》的题材本就来自郑义的同名小说。文学领域较先出现了一批深有影响的小说，如1977年刘心武的《班主任》、1978年卢新华的《伤痕》，1979年丛维熙的《大墙下的红玉兰》等，所以，1979年出现的伤痕绘画受到了文学的影响。

然而，在艺术表现方法方面，连环画《枫》最早运用了纪实和挪用的手法。这种方式出现在人们仍然习惯于那种或者极端美化、理想化或者极端丑化、漫画化的"文革"模式的"后文革"时期，自然会引起轰动和争议。无论是对于支持者还是对于反对者而言，这都是一种另类性手法，因为作品居然以中立或者客观的角度描绘了两个"邪恶"的反面人物，这凸显了艺术家或者这一代人开始对"真实"的含义有了不同以往的看法。十一届三中全会召开半年之后，《枫》的作者开始尝试运用某种不动声色的、客观的写实方法，标志着中国的现实主义开始朝着"客观真实""自然主义"甚至"纪实性"的美学方向发展。

连环画《枫》采取的照片挪用手法其实并非如一些反对者所说的那样，是对于林彪、"四人帮"的美化。恰恰相反，在"文革"刚刚结束两年，十一届三中全会对"文革"已经做出结论的那个历史时刻，让某些人物原貌再次"复出"，本身就是一种"不合时宜"的错位，然而正是这种"不合时宜"却颠覆了他们以往那种正统的道德形象。连环画《枫》的作者似乎无意中运用了后现代的挪用的手法，或许他们想到过对假象进行颠覆和反讽。

在"后文革"时期，中国画家通过写实努力寻找"真实"的本原，他们极力用直观的、细节化的"原貌"，去还原生活的"真相"。这种倾向在1980年前后开始出现的伤痕和乡土写实绘画中充分体现出来。

"真相"意味着对存在的现实不加修饰和扭曲，无论是丑或者美，这应该是现实主义的首要标准。此外，现实主义必须是从审视现实的视角出发，而且绘画的题材应该主要关注具有悲剧意味的历史和现实事件。这种对现实主义的诉求让"文革"后的一代艺术家转而回头去从19世纪俄罗斯批判现实主义绘画中寻求灵感，正如陈丹青在画《泪水洒满丰收田》的时候立刻想到了苏里科夫一样。

几乎在连环画《枫》发表的同时，四川也出现了一批有影响的伤痕绘画作品。1979年10月，在成都的四川省博物馆举办的"四川省庆祝国庆三十周年展览"中，展出了程丛林的《1968年×月×日雪》、高小华的《为什么》等伤痕绘画作品。这些画家大多是"文革"期间的下乡知青，1977年恢复高考以后的两年内陆续进入四川美术学院学习，这些作品也是他们在校期间创作的。所以，四川美术学院培养的这一批画家成为伤痕绘画和乡土绘画的主力军。

1　《连环画报》编辑部在1979年8月中旬之后印发了内部资料，并在《连环画报》1979年第10期和第11期刊发了部分读者的来信，并附编者按。

伤痕绘画主要由两种题材构成，一种是"文革"悲剧，如连环画《枫》；一种是知青题材，如何多苓的《春风已经苏醒》、王亥的《春》和王川的《再见吧！小路》等。这是知青一代所亲历的，正如连环画《枫》的作者陈宜明、刘宇廉和李斌所说：要再现他们这一代人"当时的纯洁、真诚、可爱和可悲。用形象和色彩，用赤裸的现实，把我们这一代最美好的东西撕破给人看"[1]。

高小华的《为什么》是最早描绘武斗题材的绘画作品之一，描绘了留在街头、刚刚参加了武斗的几名红卫兵，他们似乎在思考，满脸困惑。画面左上角一位受了伤的女青年躺在那里，身上盖着写有"文攻武卫"字样的红旗，然而她的目光较之其他人却显得坚定有神，她肯定是像卢丹枫一样勇敢的战士。

程丛林1977年考入四川美术学院油画系，1979年完成《1968年×月×日雪》。这件作品描绘了"文革"期间两派红卫兵武斗的悲剧，堪称《枫》的姊妹作。画中武斗胜利的一方押解着失败者从校园里走出来，左侧男学生正在包扎伤口；失败一方的主角是一位女学生，明亮和倔强的眼睛犀利地注视着男主人公，褴褛的白衬衫衬托着她的单纯。这让我们想到了《枫》中的卢丹枫。值得注意的是，伤痕绘画和乡土绘画中的很多主要形象都是女性，因为女性代表着纯真、美和善。如《枫》中的卢丹枫，天真、可爱，在武斗失败后，不肯投降，竟死在其"敌人"——自己一向钟情的男友李红刚面前。《1968年×月×日雪》中，围观的群像里有扫街的老教师、孤儿等，厚厚的积雪衬托了全画的悲剧气氛，雪地上的子弹、钢盔等留下了残酷武斗的痕迹。胜利者的狂欢和失败者的仇恨形成了鲜明对照。这里的一切都必须是真实的，细节的真实、情感的真实、情节的真实等等，然而所有这些又都建立在冲突性和戏剧性之上。这种现实主义的修辞方式，对于中国画家来说并不陌生。程丛林的这件作品或许从苏里科夫的《女贵族莫罗佐娃》（图1-37）和《禁卫军临刑前的早晨》（图1-38）中得到了灵感与启发，特别是那种戏剧化的情节和构图，以及每个人都略带夸张的表情。

在《1968年×月×日雪》之后，程丛林在1980年创作了《1978年夏夜——身旁，我感到民族在渴望》，这是一幅描绘恢复高考之后中国青年学生如饥似渴学习知识和文化场面的作品。此后，程丛林把关注的题材从身边经历转移到普通中国人的命运和历史中，就像他的同伴罗中立、何多苓等人一样，从伤痕转向了乡土。1984—1985年，程丛林创作了《华工船》和《码头台阶》，再现百年前中国劳工的苦难生活。此后，他把目光转向少数民族题材，创作了一系列彝族人物肖像和群像作品，包括《送葬的人们》和《迎亲的人们》（图1-39），这些作品已经从伤痕时期的"现实场景"转移到仪式化的庆典性的群像，油画风格也从"写实"向装饰意味的象征性转化。这或许更符合程丛林最初的关注点，他从一开始就喜欢大场景的"气势"，而非细节本身。然而，当为了仪式的精神性而弱化"现场"的真实性的时候，

[1] 陈宜明，刘宇廉，李斌. 关于创作连环画《枫》的一些想法 [J]. 美术，1980（1）.

图1-37 苏里科夫，《女贵族莫罗佐娃》，1884-1887年

图1-38 苏里科夫，《禁卫军临刑前的早晨》，1881年

图1-39 程丛林，《大地史诗——迎亲的人们、送葬的人们》系列组画，油画，1990年

艺术家需要赋予其仪式某种内在的精神性，这来自形而上学的概括力量。但恰恰在这一点上，程丛林就像几乎所有的乡土画家一样，先天的思辨贫乏和乡土信仰的流失最终把乡土的灵魂丢掉，从而走向了形式化的空洞。

何多苓是四川成都人，他也曾是知识青年，1977年考入四川美术学院，是罗中立、程丛林、高小华等人的同学。他在1982年创作的《春风已经苏醒》（图1-40）和1984年创作的《青春》（图1-41）堪称"伤感现实"的代表作。何多苓早期作品的影响力似乎不如程丛林、罗中立那样轰动，部分原因在于，何多苓不似程、罗二人善于在社会性题材方面取胜，而是在情蕴微妙方面取胜。事实上，若论绘画性和油画语言，何多苓在这一代四川画家中最有才气，他最擅长的是人物刻画而非构造情节场面的主题性绘画。

"伤感"不同于"伤痕"之处在于，伤痕是受了伤害留下的痕迹，它具有不得不承受的被动因素，伤感则是中性的。某种程度上讲，伤感甚至是主体自愿的，伤感的人可以把伤感视为一种享受而沉溺其中，因为它是人类所有情感之中的一类。伤痕则是外部或他者所给予的。伤感属于美学的范畴，而伤痕则属于社会学范畴。因此，当何多苓说他的伤痕绘画是诗意的时候，其实他不是在说伤痕，而是伤感。"我的早期作品你可以把它理解为伤痕。但你可以把伤痕看作为是诗意的一种。那里面不是一种苦难，而是一种美。"[1]

《春风已经苏醒》是何多苓的代表作之一。据何多苓讲，这幅画受到了美国写实画家安德鲁·怀斯（Andrew Wyeth）的影响。一次，当他看到《世界美术》发表的怀斯的代表作《克里斯蒂娜的世界》（图1-42）的时候，深深为之感动。"我的确很喜欢这位'伤感的现实主义者'，并且试图模仿他。我喜欢怀斯那严峻的思索，他那孤独的地平线使我神往。"[2] 其实，怀斯并不是一位"伤

[1] 王岩.何多苓，从诗意到恐怖[J].收藏与投资，2015（12）.
[2] 何多苓.关于《春风已经苏醒》的通信[J].美术，1982（4）.

图 1-40 何多苓，《春风已经苏醒》，油画，1982 年

图 1-41 何多苓，《青春》，油画，1984 年

图 1-42 怀斯，《克里斯蒂娜的世界》，油画，1948 年

感的现实主义者"，而是一位执着守护自己家乡的现代"隐士"。怀斯专注而执着地观察和描绘邻居与身边的风景，克里斯蒂娜，这位患小儿麻痹症的女邻居不止一次成为他画中的主角。《克里斯蒂娜的世界》确实刻画了克里斯蒂娜的世界，不仅仅描绘了她的生活悲剧和孤独的环境与房屋，更重要的是刻画了她的性格和信念，但这些都不是用美国当时主流的抽象表现主义的形式表现出来的，而是用超级写实主义的手法完成的。怀斯的怀旧写实（nostalgic realism）一下子打动了这些"文革"后的伤痕一代，因为它一方面贴合中国学院派的写实传统，另一方面触动了这一代知青的第二故乡情结，同时，也呼应了 20 世纪 70 年代末、80 年代初在知识分子中弥漫的人道主义思潮。

《春风已经苏醒》一画的主角也是一位女性，一个农村女孩儿坐在草地上，就像怀斯画里那位坐在草地上的克里斯蒂娜一样。但和克里斯蒂娜背着观众不一样，这个女孩儿面对观众，看着画面之外，她神色迷茫，似乎盼望着什么。画家试图通过近距离地表现女孩儿的表情来传达某种"伤感"的主题，换句话说，伤感主要来自女孩的脸部。相反，怀斯则通过整体构图和克里斯蒂娜的动作来传达一种悲剧意味的理性，或者冷峻的伤感。克里斯蒂娜和天际线上的两栋房屋构成了一个三角形，而何多苓画中的女孩儿、水牛和狗也构成了三角形。不同的是，怀斯的三角形是理性的或完全建立在客观景物基础上的三角形，而何多苓的三角形则是拟人化的，牛和狗似乎在呼应着村女的"伤感"。所以，何多苓的"伤感现实"较之怀斯的"超级写实"更移情化，更有表现性。

与程丛林的《1968 年 × 月 × 日雪》和连环画《枫》等直接再现"文革"悲剧的伤痕绘画作品不同，何多苓的作品似乎把知青和乡土结合在一起。所以，他的画很难说是典型的伤痕绘画，更类似于伤痕和乡土的结合。

1980 年 10 月举办的"四川青年美术展览会"上曾展出何多苓、唐雯、李小明和潘令宇合作创作的《我们

曾唱过这支歌》（图1-43）。这是一幅纯粹知青题材的作品。对于这幅画，何多苓说："我们想表现青年模糊的想法，一切都是朦胧的，并非很伤感。因为过分的苦难并不典型。"[1] 其实，何多苓从来没有进入伤痕潮流的悲怨和控诉，相反，他试图表达一种冷静的反思。所以，从这个角度出发，"知青绘画"比"文革"武斗题材的绘画要更中性化一些，这些作者对这段艰苦生活没有简单地抛弃或否定，重新认识和评价知青的经历，甚至追索他们在乡村"父母"那里所获得的人生启示才是知青文学和绘画的重要组成部分。20世纪80年代开始，知青文学由包括《我的遥远的清平湾》《今夜有暴风雪》《北方的河》等在内的一批知青小说构成，知青绘画则有王川的《再见吧！小路》（图1-44）、张红年的《那时我们正年轻》（图1-45），以及何多苓等的《我们曾唱过这支歌》以及何多苓的《青春》等。

在《青春》一画中，何多苓采用与前者同样的手法刻画了一位女知青。在这里，女知青、石头和鹰再次构成了一种"孤独性"的三角形，她（它）们是互为象征的关系。女知青身着一身旧军装，这说明她曾经是一名红卫兵，她张开的双手和面对着我们的双眼"邀请"我们去猜想她的命运。倾斜的怀斯式天际线加强了时空感，这个时空感在这个特定的语境中并非物理空间，而是心理空间，它为伤感打开了一扇通往苍茫的天窗。这幅画把何多苓对诗意、伤感和人物对象的理解融为一体。画家探讨的是如何让一幅现实的画面成为一首诗。青春是一首诗，它应该是什么情调并不重要，重要的是与那个青春世界相伴的诗。

图1-43 何多苓等，《我们曾唱过这支歌》，油画，1980年

图1-44 王川，《再见吧！小路》，油画，1980年

《青春》是何多苓最重要和最成功的一幅作品，也是中国当代肖像画中的杰出之作。在那个时代，何多苓的创作能够坚持"不把话说清楚"，或者不用人云亦云的通常话语给自己的画加一个主题，是非常可贵的。

1984年5月何多苓的一组丙烯连环画《雪雁》（图1-46）在《连环画报》上一经发表就立刻引起美术界的轰动。它虽然是一组连环画，或通俗地称"小人书"，但是这组画堪称是连环画中的"纪念碑"之作。它是根据美国作家保罗·加利科（Paul Gallico）同名小说（吴若增改编）中的情节绘制的，共26张。原小说本来就具有强烈的浪漫气息和悲剧情怀，何多苓用形象把这种情怀画了出来，每一幅画都是独立的，因为他并不依赖情节的连贯展开画面，相反，他更关注人物刻画和环境描写。色彩的深浅和线条的疏密试图让人们对人与景一

1 夏航. 四川青年画家谈创作[J]. 美术，1981（1）.

目了然，当人们注目去看时，却能马上感受到一种深沉激荡之情。《雪雁》是伤感的崇高升级版本，这固然与原作小说里主人公在二战中为国牺牲的题材故事有关，但是，我们也看到了何多苓在表现情感张力方面的出色

图 1-45 张红年，《那时我们正年轻》，油画，1979 年

图 1-46 何多苓，《雪雁》，油画，1984 年

能力。

不论如何，一个时代的氛围和这个时代的人文情怀对一个艺术家的影响仍然是不可忽视甚至是不可多得的，80 年代上半期的何多苓把自己的诗意和伤感的时代连在了一起，尽管他极力想从这个语境中超脱，进而窥探自己最终想要捕捉的意象之所在。

80 年代中期以后，何多苓更多地走向自己的内心世界。他的画越来越接近肖像画，画面中的语境交代越来越少，而且更为关注绘画语言自身的完美，这一切都为了更加突出画中人物的"个性"（比如《小翟》，图 1-47），与早期绘画中的"大时代"不怎么发生关系了。如果我们仍然把何多苓和怀斯作比较，就会发现，怀斯的画也不和美国的那个"大时代"发生关系，而是带着怀斯自己浓重的"乡土"语境。然而，何多苓的画在 80 年代中期之后彻底转入他自己的"诗境"中去了。其实，从一开始，何多苓的"伤感现实主义"就不是真实的。他和怀斯走的是两条不同的道路。怀斯的每一笔，包括每一根树筋、每一缕肌肉、每一根草，都是如此理性和真

实，生命就在这每个元素中；而何多苓的每一笔都在诗画形象的朦胧感觉中，而且越往后越强烈，甚至越夸张，但内涵和力量也就在这种夸张中式微。

第六节
乡土写实

1980年左右，主要暴露"文革"悲剧的伤痕绘画的画家们转移了他们的视角，从自身体验的"文革"悲剧现实转到了边疆农村那些存在了千百年的乡土世界。于是，伤痕绘画被乡土写实迅速取代了[1]。这些绘画以类似写实的方式描绘了普通民众，特别是农民、牧羊人和少数民族群众。大多数的乡土写实主义艺术家都曾参与伤痕绘画的创作。

1980年初，以罗中立的《父亲》（图1-48）、陈丹青的《西藏组画》等为代表的"乡土写实"绘画潮流开始流行。画中人物都是在边疆农村、异域僻壤辛苦劳作、默默生活的小人物，画家们用自然主义甚至是照相写实主义的手法再现了他们的普通形象以及他们生活其中的世界角落。在这些角落中，时间永远不变，空间总是那样原始。这些普通人的面孔总是那样木讷，眼神总是那样呆滞，生活总是"小、苦、旧"。但正是他们朴实和纯真的本性，是人性中永恒的真、善、美之所在，所以，要把"小、苦、旧"生活中的小人物画成人性的代表。

罗中立在油画作品《父亲》中，通过自然主义色彩和超现实主义技巧的使用，塑造出一个呆滞木讷的老农形象：一张布满皱纹、饱经风霜的脸，一双辛勤劳作的手拿着一个用了几代的旧碗，碗里盛着浑浊的水。这只是老农休息的一个瞬间，然而，画家试图告诉我们，他和那些住在同一块土地上的农民经历了一代又一代的单

图1-47 何多苓，《小翟》，油画，1987年

图1-48 罗中立，《父亲》，油画，1980年

1 水天中.关于乡土写实绘画的思考[J].美术，1984（12）.

调乏味的生活。罗中立谈到《父亲》一画时说："我画了一个大尺寸，是想让人们停住，去细察，去领会那虽平凡，但却惊人的细节。""在这巨大的头像的面前，才使我感受到牛羊般慈善的目光的逼视，听到他沉重的喘息，青筋的暴跳，血液的奔流，嗅出他特有的烟叶味和汗腥味，感到他的皮肤的抖动，看到从细小毛孔里渗出的汗珠，以及干裂焦灼的嘴唇，只剩下一颗牙……父亲，这就是生育我、养我的父亲，每个站在这样一位如此纯朴、善良、辛苦的父亲面前，谁又能无动于衷呢？"[1]

当1980年罗中立的油画《父亲》在中国美术馆举办的"第二届全国青年美展"展出后，立刻引起轰动。作品被安排在中国美术馆圆厅的中央，这是最重要的位置。罗中立创作这件作品的起因来自他对一位在城市厕所守粪的老农的仔细观察，在70年代，大粪就是化肥，是农民的宝贝。老农吃苦耐劳、坚毅、老实的性格和麻木呆滞的外观刺激罗中立画出了《父亲》这幅巨作。据他回忆，题目起初是《粒粒皆辛苦》，后来一位老师建议改为《我的父亲》，最终定为《父亲》。题目变化的过程说明了罗中立对画中老农的认识从一个身边的个体农民转变为全部农民的象征，"父亲"是8亿农民的代表，而农民则是养育着全中国人民的父亲。[2]

把一位普通的农民看作一个民族的父亲，一方面，或多或少和中国人的儒家观念有关。在基督教文明中，只有上帝可以成为人民的父亲——圣父，其他所有世俗之人，哪怕是皇帝，都没有资格被称作国人之父。另一方面，罗中立所表述的"父亲"概念恰恰符合当时社会上盛行的人道主义思潮。在"文革"之后出现的人道主义思潮，消除了以往的阶级等级观念，以及领袖与人民之间的等级观念。一个新的人道主义乌托邦在知识分子心目中出现：一个普通人的价值高于一切，越是那些生活在偏远地区的微不足道的小人物越纯洁、越单纯、越善良，越具有人性的永恒价值，也就越美。

其实，"父亲"叙事在社会主义现实主义艺术中也有。最好的例子是孙滋溪1964年的油画作品《天安门前》（图1-49）。画面模仿了照相机镜头的正面视角，描绘了一个幸福的农民大家庭在天安门前留下合影的快乐场景。祖孙三代12口人（不知何故唯一缺少了祖母），父亲居于所有人中间的位置，正好在毛主席像的下方。全画以天安门为背景，采用对称性构图，农民一家居中，右面是一群解放军士兵，左面是少数民族群众。毫无疑问，这幅画的真实含义是表现社会主义"大家庭"的和谐寓意。

孙滋溪的《天安门前》和罗中立的《父亲》具有几个共同点：第一，画面主角是农民。第二，它们都采用了照相机拍照的正面角度，只不过一个是远景，一个是近照。第三，两者都意在表达"父亲"的核心意义。第四，这里的"父亲"并非现实中的某个个体或者某个家庭的父亲，而是全体人民的父亲的象征。这两幅出现在不同时代的作品都曾经感动了那个时代的中国人。所以，它们的共同之处在于，两者都在为"父亲"树立纪念碑。孙滋溪的纪念碑是集体的和

1 罗中立.《我的父亲》的作者的来信[J]. 美术，1981（2）.
2 曾景初. 画什么·怎样画·美在哪里[J]. 美术，1981（3）.

国家的；而罗中立的纪念碑是虚无的、抽象的，然而由于他采用大尺寸和照相写实的逼真手法，从而突出了一个无名的农民、一个普通父亲的高大。

罗中立创作《父亲》无疑来自他对一位贫苦老农的爱的冲动，无论这个"爱"是出自怜悯、同情还是帮助之情，这可能是一种偶然。然而当他把这种冲动转化为一个艺术形象并打动了那么多同时代人的时候，这种冲动就不是偶然的了，而是一种思想意识的回响和共鸣，是一个社会语境中已经发生或者正在发生的某种必然性。

与乡土绘画同时，中国思想界开始兴起"人道主义与异化问题"的大讨论。那时候，关于人道主义与异化的哲学讨论受到了马克思《1844年经济学哲学手稿》的启发。马克思在书中批判了资本主义社会通过剩余价值和商品物恋造成的人性的异化，强调了人道主义是抵制这种异化的唯一选择。然而，在"文革"刚刚结束的中国背景下，人道主义思潮的出现恰恰是对"文革"忽视个人价值和人性普遍价值的反思，也是对阶级斗争理论的批判。这种人性反思推动了知识分子以及普通民众对带有普遍人性价值的人道主义的强烈诉求的表达。

其实，在西方"humanism"（可以翻译为"人道主义"或"人文主义"）这个概念，主要指文艺复兴以来的现代主义人性价值以及相应的现代思想和文化思潮。"人道主义"或者"人文主义"是对欧洲中世纪神学的批判，它是一个在西方现代早期出现的文明概念。在西方，人们通常愿意将"人道主义"（humanism）与晚近的"个人主义"（individualism）区分开，因为"个人主义"似乎更接近当代的人性自由，而"人道主义"仍然带有不同程度的集体主义和权威主义因素，属于文艺复兴和早期现代主义阶段的人性诉求。

而中国的"人道主义"在"文革"之后的兴起，却具有自己的时代意义。这种朴素的人性论是"文革"刚刚结束时，中国人所共同期待实现的现代社会的基本政治要素，它符合刚刚从"文革"的集体主义和革命乌托

图1-49 孙滋溪，《天安门前》，油画，1964年

第一章
中国现实主义的大众逻辑

邦中释放出来的人道主义情怀的历史逻辑[1]。因为数十年来，"人道主义"这个词被视为资产阶级的同义词而被批判，在艺术领域，它甚至被看作与革命大众艺术对立的资产阶级文艺。

然而，在现实中，真正的普通农民生活与"纪念碑"没有任何关系。因此，无论是乡土写实主义画家的"农民"，还是社会主义现实主义画家笔下的"农民"，其实都被强行加进了一种"伟大"的意义。如果我们把法国自然主义画家让-弗朗索瓦·米勒（Jean-Francois Millet）的作品《拾穗者》（图1-50）中的农民和中国的农民比较一下，我们会发现，米勒画中的农民就是农民自己，他们平淡地专注着土地、耕作和生活本身。这是一种努力贴近农民和土地的自然主义态度，其最重要之处在于，画家必须在描绘农民形象的时候把自己的"情"隐藏起来，既不能移情，更不能煽情。相反，我们的乡土写实主义画家几乎无一例外地，全部走向了过分矫情的乡土——夸张的自然主义。

罗中立也认识到了乡土和自然主义的价值。在《父亲》之后，从1981年到1982年，罗中立为他的毕业创作画了《故乡组画》系列，包括《吹渣渣》（图1-51）、《屋檐水》和《翻门槛》等。这是一系列描绘四川大巴山农民日常生活的作品。多年后，当罗中立谈到《故乡组画》系列时说："我试图开始游离开《父亲》——这种写实的、带有主题性的、有很强思想的主题性绘画，而将自己关注投射在了绘画语言的个人风格的转化过程中。在我的毕业创作《故乡组画》中，我迅速回到了一种传达风土人情的主题。从一个来自于意识形态的主题性活动，转移到对人性的张扬，对逐渐淡漠的人与人之间淳朴情感的怀念之上。这个系列的创作是以一种以记忆的方式来随意塑造的，以朴拙、概括、简练的造型来反映农民的

图1-50 让-弗朗索瓦·米勒，《拾穗者》，油画，1867年

图1-51 罗中立，《吹渣渣》，油画，1981年

[1] 比尔·布鲁格（Bill Brugger）和戴维·凯利（David Kelly）曾在他们的著作中提到"人道主义的重要性"（"The Importance of Humanism"）这个问题，见《后毛泽东时代的马克思主义》（*Chinese Marxism in the Post-Mao Era*, Stanford: Stanford University Press, 1990）一书。

图 1-52 罗中立，《金秋》，油画，1984 年　　图 1-53 罗中立，《春蚕》，油画，1980 年

朴实与可爱。现在回过头来看我当时的毕业作品，已经明确地表达了一个'神'的时代的结束和一个'人'的时代的开始。"[1]

然而，《故乡组画》虽然取材于日常微观角落的农民生活，但是，画面和情节总显得不是那么的自然，反而有些夸张甚至戏剧性的效果，总是有那么一点点过火的成分。正如高名潞在 1985 年发表的《近年油画发展中的流派》一文中所说的："伴随'自然主义'而来的'自然'的观念日趋强大，以致很快形成了一些'自然'的模式，这模式又使人感到造作而不自然。比如题材模式：牧人与草原，农人与牛，母亲与孩子（喂奶），它们成为一种'准生活情趣'和'泛自然'的程式了。在形式上，似乎自然的场景配置和人物动态都流露着人为自然的痕迹。……类似的还有罗中立的《吹渣渣》（《美术》1983 年 1 期封面）。其'平凡'的情节和男人吹渣渣的'真挚'动态以及道具的'质朴感'都使人觉得做作。"[2] 而罗中立在 1984 年创作的《金秋》（图 1-52）可以被看作《父亲》的另一个版本。只不过，《父亲》中的老农是"凄苦"的，而《金秋》中的老农是"幸福"的。《春蚕》（图 1-53）也像《父亲》一样，采用了照相写

[1] 罗中立. 建构之维：2010 中国当代艺术邀请展 [M]. 北京：中国青年出版社，2010：255.
[2] 高名潞. 近年油画发展中的流派 [J]. 美术，1985（7）.

实的手法，试图表现母亲的伟大。

一方面，这种"自然主义"和"文革"后的返正求真的思潮一致；另一方面，它受到了此时引进的西方艺术的影响。比如前面提到的对怀斯的介绍。在展览方面，1978年3月10日，中国人民对外友好协会主办的"法国19世纪乡村风景画展"在北京中国美术馆展出，闭幕后又赴沪展出，在全国引起了很大轰动。虽然它的影响可能没有波士顿美术馆的馆藏作品展那样广泛，因为后者囊括了古典、现实主义和现代主义的不同风格，但它对"后文革"时期的伤痕绘画，特别是乡土绘画影响很大。这个展览包括了让－弗朗索瓦·米勒、朱利斯·巴斯蒂昂－勒帕热（Jules Bastien-Lepage，图1-54）、莱昂·奥古斯丁·莱尔米特（Léon Augustin Lhermitte，图1-55）等法国古典自然主义画家的作品，展品占满了中国美术馆二楼的展厅。其间观者如堵，熙熙攘攘，人们的脸几乎都贴到了画布上，仔细地看着那些真实的细节。这是中国人第一次看到数量如此之多的欧洲写实油画原作。相较人们熟悉的俄罗斯写实绘画和苏联社会主义现实主义绘画，这次展览中的写实油画更加写实，不仅在技法上让中国艺术家看到了西方古典写实的精湛技艺，更重要的是，让他们看到了什么才是现实主义的灵魂——"真实"。这些在19世纪法国实证主义哲学和左拉文学理论影响下形成的自然主义画风震撼了"文革"后中国学院里的师生们，这种自然主义恰恰是"文革"后中国艺术家所诉求的现实回归的本源和参照。所以，在后来的乡土绘画中，比如何多苓、罗中立和陈丹青的作品中，多多少少会看到这种自然主义和写实风格的影子。

继1980年"中央美院研究生毕业展"展出了陈丹青的《西藏组画》和"第二届全国青年美展"展出罗中立的《父亲》之后，乡土写实风刮到了全国的各个角落。在"四川美术学院油画作品展览"（1982年）、"山东风土人情油画展"（1982年）、"辽宁小型油画展"（1983

图1-54 朱利斯·巴斯蒂昂－勒帕热，《垛草》，油画，1878年

图1-55 莱昂·奥古斯丁·莱尔米特，《收割者的报酬》，油画，1882年

年）等大大小小的展览会上，这种乡土画风独占鳌头，并风靡各个美术院校。

陈丹青古典式的质朴风采和罗中立的照相写实手法都以真实与自然的面貌"出其不意"地打动了人们，因为此前中国还从来没有这样描绘边缘人物的古旧风格的作品。20世纪早期的司徒乔与蒋兆和用写实风格所描绘的下层人物总还是给人一种剧场化"安排"的感觉，但是，陈丹青的《西藏组画》却呈现了藏民真实生活中的一个角落。对于绝大多数并不了解藏民生活及其环境的观众而言，这些作品中的藏民似乎就站在自己面前，就像人们面对法国画家勒帕热《垛草》中的农妇和莱尔米特《收割者的报酬》中的收割汉子一样。

陈丹青1978年以同等学力被录取为中央美术学院油画系研究生。1978—1980年他在西藏拉萨创作了7幅《西藏组画》，这些油画在1980年"中央美院研究生毕业展"中首次展出，立刻引起巨大反响。人们惊叹陈丹青在社会主义现实主义的写实风格之外又开辟了另一种中国的现实主义，尽管这种现实主义在技法甚至观念上仍然是舶来的。如陈丹青所说，他的画受到了库尔贝、米勒、勒帕热等人的影响，但是，这种"纯真之眼"的、尽量尊重对象的"退避"态度让人们突然看到了不同以往的真实的藏民形象，以及那种别样的疆土味儿。陈丹青从三个方面塑造了这种"真实感"或者现实性：第一，非政治性主题。7幅画都来自藏民日常生活的片段瞬间，"进城"（图1-56、图1-57）、"朝圣"（图1-58）、"洗头的藏女"、"母与子"（图1-59）、"康巴汉子"（图1-60），陈丹青一反之前英雄主义或者美化生活的主题，离开了《泪水洒满丰收田》那种"犹抱琵琶半遮面"的选题策略。这种"去政治化"和"非主题性"的思潮从1979年开始在美术界弥漫。比如，1979年2月，"新春画会展览"在北京中山公园举办，刘海粟、吴作人等40余位老、中、青画家参展，作品都是非主题性绘画。同时，在上海黄浦区少年宫12位艺术家组织了"上海十二人画展"，这是中国自1949年以来第一个公开展出的具有形式主义倾向的展览。陈丹青把藏民的日常形象放大，遂不经意地塑造了一种"纪念碑"式的平民形象。但与罗中立的《父亲》或者何多苓的《青春》中的纪念碑性不同的是，《西藏组画》尽量"去感情"，摈弃时兴的伤感和煽情。第二，《西藏组画》中的形象大多采用了正面或者侧面的类肖像，但又不是肖像画的写生形式，去掉叙事的戏剧性和"此时刻"的空间变化，最终让时间"凝固"静止。第三，和苏联式写实那些夸耀和煽情的笔触不同，这些笔触在《泪水洒满丰收田》还到处都是，但在《西藏组画》中色彩和用笔退居其后，成为形象的附属性因素，画家不求笔触和色彩的丰富变化，一切为了对自然对象的本真进行刻画。

《西藏组画》虽然是中国20世纪以董希文、石鲁、赵望云以及50、60年代四川一些版画家为代表的"边疆绘画"的延续，然而，陈丹青成功突破了社会主义现实主义的"家国"（家就是国）模式——这种模式在石鲁的《长城外》、孙滋溪的《天安门前》等被完美地表现出来。《西藏组画》让藏民形象回归自身的淡然、坚韧和敬天知命的日常性，这显示了陈丹青领悟时代的敏感性和他把握艺术语言的才气。

然而，在《西藏组画》之后，我们再没有看到陈丹青有类似的作品出现。他1983年辞职赴美，2000年回国。90年代他在美国根据80年代末那场政治风波的照片创作了一系列二联、三联的油画。此后，似乎受到后现代的挪用和模拟手法的影响，他还用画静物的形式画书和其他物品，然而这些作品无论是从艺术语言本身还

图1-56 陈丹青，《西藏组画——进城之二》，油画，1980年

图1-57 陈丹青，《西藏组画——进城之四》，油画，1985年

是从展览效果甚至商业价值方面似乎都不算成功。在美国，陈丹青的个性与情怀显然没有施展的空间。2000年回国后，他更多地把自己的情怀投入到写作和演讲方面，成为中国当代艺术界中少有的兼画家、作家和演讲家为一身的文化人。

不仅仅是陈丹青，那一代的乡土写实画家大部分都转型了。"乡土"成为一个瞬间或片断。如果我们要问

图 1-58 陈丹青,《西藏组画——朝圣》,油画,1980 年

图 1-59 陈丹青,《西藏组画——母与子》,油画,1980 年

图 1-60 陈丹青,《西藏组画——康巴汉子》,油画,1980 年

为什么19世纪的米勒或20世纪的怀斯一生都没有放弃他们的"乡土"绘画,而这种现象在中国却没能出现,这恐怕是一个艺术史中非常复杂的问题。但有一点是清楚的,那就是我们的画家可能从来没有把乡土或者自然主义作为一种语言乃至信仰,没有把它看作自己艺术的终极价值和目标。虽然现在还有一些画家仍在画这个题材,但大多是商业性的,乡土的形象和灵魂已经面目全非了。其实,农民问题是20世纪中国最大的社会问题之一,至今仍然是。

从"伤痕"到"乡土",在1979—1984年这短短几年的时间中,这种伤感人道主义和乡土自然主义成为可贵的现象,尽管它有点儿像一个匆匆的过客。

毕竟,伤痕和乡土思潮中的人道关怀是"后文革"时期美术的灵魂基调,也是这个时期的中国文艺,包括文学和电影的主调。一大批类似刘心武的《班主任》、谌容的《人到中年》、张洁的《爱,是不能忘记的》这样的小说和类似陈凯歌的《黄土地》这样的电影问世。在这些故事中,儿童、少女、中年人、老年人、农民、学生、知识分子和军人都有自身非阶级的个性与存在价值。因此,美术作品中的这种普遍之爱的人道意识并不局限在乡土绘画作品中,它也存在于都市题材的作品里,如广廷渤描绘普通工人的油画《钢水·汗水》(图1-61),又如尤劲东根据小说创作的连环画《人到中年》(图1-62),刻画了一位中年女医生的职业良心和竭尽生命的工作热情。

但是,乡土写实附着于照相写实的手法之上,最终还是走向了矫饰风,比如罗中立的《父亲》借照相写实手法一举成功,但其"姊妹作"《金秋》却走向了夸张和对现实的矫饰。这种矫饰的照相写实手法最终在1984年开幕的第六届全国美术作品展览中达到了极致。

尽管70年代末的伤痕、乡土写实绘画的确具有"客观真实"的倾向,但是这种"真实"更多只是表现在手法上,特别是吸收了俄国批判现实主义比如苏里科夫的手法,或者西方当代照相写实的手法等等。在有关"真实性"的社会学、哲学或者语言学方面的深入思考则是贫乏的,这种思考需要超越直观现实,比如表面的"文革"现象,但这在当时是不可能的。所以必然导致在80年代初,这种现实主义风格很快走向矫饰主义的商品化风格。甚至直到今天,中国的写实绘画仍然沉浸在一种学院写实和商品化的萎靡气息之中。

或许,"后文革"的现实主义给我们留下的遗产不仅仅是几件经典的作品,更是一些需要回答的问题。比如,"旧"为什么能够引起中国艺术家这么大的兴趣?更重要的是,当"文革"过后国家意识形态要求人们"向前看",并提出"四个现代化"的时候,为什么乡土写实绘画、"寻根文学"以及"寻根电影"却坚持"向后看"和"向下看"?如果仔细审视20世纪的中国文化,我们会发现其中一个重要的现象:在中国知识分子追求现代性的过程中,他们往往不断地向"后"看,去追寻传统或本土文化的"根",并以此作为基点去探索现代的人性价值和美学价值。其实这种"乡土文学"早在20世纪上半期就已经很流行了,甚至构成了中国现代文学的主要潮流之一。

所以,从这个角度去思考,我们如何判断"后文革"的伤痕和乡土写实绘画的现代性

价值呢？我们肯定不能仅仅满足于弘扬一种人道主义精神，作为文化整体一部分的当代艺术，我们还要探索艺术思维如何摆脱20世纪初舶来的西方现实主义的局限，因为它的"真实"观念建立在图像真实和现实真实之间画等号的基础上，而这正是乡土写实思潮所追求的。过度追求视觉真实的结果反而是对真实的怀疑，于是导致矫饰主义代替现实主义。这就是乡土写实的命运和归宿。所以，归根结底，"美术革命"并非等同于现实主义革命。

图1-61 广廷渤，《钢水·汗水》（局部），油画，1981年

图1-62 尤劲东，《人到中年》，连环画，1981年

当代前史

Chapter 2
Modern Aestheticism and "Amateur Avant-Garde"

第二章

现代唯美和
"业余前卫"

在当代前史的第二部分，我们将介绍和讨论 20 世纪初到 20 世纪 70 年代末的"后文革"时期的现代唯美主义。这里的"唯美"是针对"政治"而言，它源于 20 世纪上半期的"中西合璧"。这股现代思潮在 70 年代中至 80 年代初再次复兴，与此前不同的是，"后文革"的"唯美"虽然来自现代主义的"艺术为艺术"的观念，但其目的是抵制主流的政治意识形态艺术。我们在这一部分将追溯这一思潮的早期源头，并重点介绍和比较两种不同类型的"后文革"时期的"现代"思潮：一种是追求抽象美的学院唯美艺术，另一种是在"艺术为艺术"旗帜下倡导思想解放的非学院的前卫艺术。

第一节

从"尽术尽艺"的唯科学到"去政治化"的唯美：20 世纪的"中西合璧"之路

20 世纪上半期在中国建立的美术学院旨在建立"新画学"，就是在学习西方艺术的同时建立"中西合璧"的现代艺术。分别担任民国四大美术学院校长的颜文樑、刘海粟、徐悲鸿和林风眠都在他们的艺术观、艺术创作和艺术教育中尝试从不同的角度建立"中西合璧"的"新画学"。

然而，20 世纪初以来中国却没有出现过西方意义上的现代艺术运动，更没有西方意义上的现代主义。这是因为，"现代艺术"不仅仅是作为一种革命的形式出现的，同时也是一种有关现代人的主体性意识。

20 世纪 30 年代，中国艺术家和文化人的现代艺术观念主要建立在"新""科学"和"进步"的理念之上。表面上看，这些概念和西方的现代主义并没有什么区别，但是在中国 20、30 年代的语境中，这些概念具有强烈的本土意义。比如，"新"不完全是"普世的"或者"国际主义"意义上的新时代的现代时间观念，"新"对于 20 世纪初的知识分子而言，更多地

具有新民族和新国家的地缘政治意义，因为民族危机和国家自强是此时的首要任务。所以，"重实用而薄虚文"遂奠定了中国20世纪艺术的基调，一方面是科学，另一方面是进步的技艺。

所以，如何"科学"救国是知识分子面临的首要任务。在艺术方面，最早出现的"美术革命"首先把"新画学"建立在"科学"的价值观之上，"科学"之于艺术等于现代技艺。康有为在1917年《〈万木草堂藏画目〉序》提出"合中西而为画学新纪元"，要把西方科学写实引入中国绘画，这是"中西合璧"口号的首次出现，其"科学入艺"的主旨最强，艺术即如科学。康有为、陈独秀、鲁迅等人认为文人画不思进取，自娱自乐，没有价值。康有为甚至认为，中国绘画的正宗并非文人画，正宗乃是院体画。他在《〈万木草堂藏画目〉序》中说："专贵士气为写画正宗，岂不谬哉！今特矫正之：以形神为主而不取写意，以着色界画为正，而以墨笔粗简者为别派；士气固可贵，而以院作为画正法。庶救五百年来偏谬之画论，而中国之画乃可医而有进取也。"他在手书《万木草堂藏画目》中又说："立唐宋院体绘画为正宗，正在于那时极尚逼真，与欧洲绘画中的'科学主义'接近。而明清文人画以写胸中丘壑为尚，崇写意之说，入谬写之途，了无生气，无法与欧美画家相比。"故此鲁迅也曾说过："元人的水墨山水，或者可以说是国粹，但这是不必复兴的，而且既使复兴起来，也不会发展的。"[1]

这种对文人画的贬斥在清末民初面临民族危机的社会语境中具有其积极作用，但是，从文化史的角度看，它被证明是偏颇和极端的。

面对"美术革命"的压倒性声音，民国北京画家陈师曾（陈衡恪）站出来进行了反驳（图2-1、图2-2为其作品），成为这个时代唯一的"传统强音"。陈师曾首先在《文人画的价值》一文中对文人画及其特点作了总结。其中似乎仍不乏无法说服"美术革命"派的"陈腐"之说，比如他概括了文人画必须具备的4个要素：第一人品，第二学问，第三才情，第四思想，据此四者，乃能完善。然而，他的反驳中最有力的一点是，把文人画的首要特点概括为"表现个人性灵和个性思想"，而这正是西方现代派艺术的核心价值。他说："自十九世纪以来，以科学之理研究光色，其于物象，体验入微。而近来之后印象派乃反其道而行之，不重客体，专任主观。立体派、未来派、表现派联翩演出，其思想之转变，亦足见形似之不足尽艺术之长，而不能不别有所求矣。"言下之意，文人画的个性思想比现代派更先进，西方现代派甚至应当学习文人画。当然，在20世纪，这种以玄学抵抗科学的立论显然是无法扭转乾坤的。但是只要坚守，就是正道。

到了20世纪30年代，当这些"美术革命"导师们的学生，如刘海粟、林风眠以及庞薰琹和吴大羽等从欧洲留学归国之后，他们仍然把"科学主义"作为共识。他们继续提倡西方现代艺术与中国传统绘画的互补，这可以说是第二次艺术上的"中西合璧"。然而，这次的"合

[1] 鲁迅.1935年2月4日致李桦信[M]//鲁迅.鲁迅书信集：下.北京：人民文学出版社，1976：746.

图 2-1 陈师曾,《读画图轴》,纸本设色,1917年

图 2-2 陈师曾,《荷》,纸本设色,1917年

璧",除徐悲鸿外,已经不把写实等同于科学,转而趋向用西方科学与传统结合的改良方案,即把传统的"写意"和西方现代艺术的"技艺"结合在一起,虽然仍视后者为科学,但并不和传统有冲突了。他们同"美术革命"的导师们的一致之处也是把科学看作现代艺术的根本,只不过,这个时候的科学已经不同于"美术革命"的科学写实,而是早期现代艺术,即后期印象派的形式了。

把科学现代性融入中国现代艺术的理想在林风眠那里表述得最为清楚。他认为西方艺术形式大于情绪,中国艺术情绪大于形式。他说的"情绪"即是境界,是与现实和社会有关的情绪。他说:"西方艺术,形式上之构成倾于客观一方面,常常因为形式之过于发达,而缺少情绪之表现,把自身变成机械,把艺术变为印刷物。如近代古典派及自然主义末流的衰败,原因都是如此。东方艺术,形式上之构成,倾于主观一方面,常常因为形式过于不发达,反而不能表现情绪上之所需求,把艺术陷于无聊时消倦的戏笔,因此竟使艺术在社会上失去其相当的地位(如中国现代)。"[1] 所以,"合中西而为画学新纪元"意味着主要吸收西方的科学形式,但是其目的在于矫正近世之"戏笔",恢复传统的"情绪","调和吾人内部情绪上的需求,而实现中国艺术之复兴"[2]。于是林风眠在中国山水画和印象派中找到了共同点,"所画皆系一种印象",要从印象派中吸取手法。所以,林风眠、刘海粟、庞薰琹和上海决澜社成员等艺术家均认同这个"写意 + 印象(或抽象)"的"中西合璧"美学标准,于是一种"意象"(意 + 象)抒情的绘画风格即成为中国 20 世纪早期艺术家头脑中"现代绘画"的标准,在 20 世纪五六十年代达到成熟,直到 80 年代以前这种风格一直都是中国现代油画和中国画的主流(图 2-3—图 2-5)。而这种"中西合璧"颇有那种"西装 + 马褂"

[1] 林风眠. 东西艺术之前途 [M]// 朱朴. 林风眠艺术随笔. 上海:上海文艺出版社,1999:14.

[2] 林风眠. 东西艺术之前途 [M]// 朱朴. 林风眠艺术随笔. 上海:上海文艺出版社,1999:15.

第二章
现代唯美和"业余前卫"

History of Chinese Contemporary Art
Chapter II

图 2-3 刘海粟，《黄山云海》，油画，1954 年

图 2-4 林风眠，《芦苇飞鸟》，水墨，1960 年

图 2-5 赵无极，《无题》，油画，1961 年

的混搭味道。

30 年代末的抗日战争以及之后的革命大众艺术使这个"中西合璧"的实验在中国大陆终止了。在 60、70 年代，只有少数个体，比如吴大羽这样的早期留洋画家，以及类似赵文量和"无名画会"那样的边缘业余画家艺术仍在坚持。但是在海外，如欧洲有赵无极、朱德群等，台湾地区有 50、60 年代的"五月画会"（图 2-6）和"东方画会"，香港地区则有王无邪、吕寿琨（图 2-7）等人在继续这种中国现代艺术的实验。虽然赵无极、朱德群等人的"意象"风格的参照从印象派转向了美国抽象表现主义，但无论是从师承还是理念方面，他们都是上海、杭州 20 世纪 30 年代的现代绘画运动的延续。其中或许走得最远的是吴大羽（图 2-8），他已经超越了林风眠和赵无极等人的"意象"，他把诗意、符号、对象、情感自然地融入自己特有的绘画语言之中，在某种程度上也可以说，他又回到了古代的文书图合一的原初，从而无所谓"合璧"了。

"文革"之后，30 年代"中西合璧"的现代思潮又突然在中国大陆复兴。特别是在学院体系里，以吴冠中为代表的形式美和抽象美的"中西合璧"思潮大为流行。我们可以把它看作自"美术革命"和"现代意象"之后的第三次"中西合璧"。不同于此前的是，这一次的西方参照不再是印象派，而是西方抽象绘画。参与者甚至进一步认为，"抽象古已有之"，传统写意也是抽象，所以两者自然可以联姻。

当 20 世纪早期的"意象"风格的绘画在 70 年代中国大陆再次出现时，它演变为学院唯美主义，变得更为形式化。然而与之前一样，这种"中西合璧"存在一种误区：它只看到了抽象形式，却忽略了西方现代艺术中人文精神方面的因素。西方现代艺术，特别是抽象艺术，是西方启蒙以来新的人类主体意识的产物。"抽象"是人控制自然的意识秩序，无须忠实于客观对象，它直接来自大脑图像，这是西方现代哲学带来的主客极端分离和主体征服自然

的自信，与东方绘画背后的自然哲学有很大区别。而"中西合璧"一方面强调现代形式，比如抽象的先进性，另一方面误读其内在人文的现代性。其结果必然走向吴冠中的结论：现代派是丑陋的，传统是美的，而抽象古已有之。

另一方面，非学院的"业余前卫"艺术家们也崇尚西方现代主义的"纯艺术"形式。70年代在北京、上海等地自发结合的沙龙和画会一方面推崇西方现代艺术的"无内容"的形式，另一方面把这些现代抽象形式看作"去政治化"和"自我表现"的精神解放的手段。从艺术风格的角度讲，学院唯美主义和"业余前卫"都声称"艺术为艺术"；从社会语境的角度讲，"文革"后的"艺术为艺术"相较于"文革"的"艺术为政治服务"而言，本身就是一种政治倾向。不同之处在于，"业余前卫"的纯艺术来自他们有意识的、非政治的政治倾向，他们作品中的风景不仅仅是某地之景色，而更可能是一种自甘"边缘"的政治性符号，比如，"无名画会"坚持了长达十几年的写生行为。相比之下，学院唯美主义在作品中"去内容"则是对社会主题的排斥，独尊美学自律。"无名画会"和"星星画会"等"业余前卫"的"艺术为艺术"则是去政治化的政治美学。

图2-6 刘国松，《云深不知处》，纸本设色，1963年

图2-7 吕寿琨，《抽象风景》，水墨，1963年

第二节
学院唯美主义

20世纪70年代末和80年代初出现的3个现象反映了"后文革"学院唯美主义的复兴。

第一个现象是1979年的北京首都机场壁画事件。1979年9月26日，北京国际机场新候机楼大型壁画完成并揭幕，壁画共7幅，包括《哪吒闹海》《森林之歌》《民间舞蹈》《巴山蜀水》《科学的春天》《白蛇传》和《泼水节——生命的赞歌》（图2-9），都是由中央工艺美术学院的艺术家创作的。由于袁运生的作品《泼水节——生命的赞歌》中出现了4个沐浴

图 2-8 吴大羽,《无题》,油画,约 1980 年

的傣族女子，而且其中有两个女子全裸形象，从而引起了社会各界关于公共艺术中裸体形象的广泛争论[1]。其实在今天看来，这种装饰风格的裸体实在没有什么大惊小怪的。袁运生在谈到这幅机场壁画时说，"最令人兴奋的是奇妙的西双版纳和傣族人民的美"[2]。实际上，袁运生笔下的形象只是受到了高更（Paul Gauguin）的象征主义的影响，和抽象没有直接的联系，而且袁运生主要关注的也是人体美和线条形式的美。正如袁运生所说："这是一个既丰富而又单纯的线条世界——柔和而富有弹性的线条、挺拔秀丽的线条，也有执着、缠绵、缓慢游丝一般的线条。"[3] 即便如此，他仍然触及了当时的道德禁区和形式禁区。一些保守派认为这件作品的内容是色情和低俗的，并对作品进行了强烈的批判，因此1982年这幅作品前立了一堵假墙以封住裸体画面，直至1990年才得以重见天日。因为这幅作品，袁运生不但成为当时"唯美主义"的代表，同时也成为追求形式美，也就是人性美的英雄[4]。

图 2-9 袁运生，《泼水节——生命的赞歌》，壁画，1979 年

第二个现象是一些以学院教师为主的沙龙式画会的出现。其中以"北京油画研究会"为代表（图 2-10），发起者是中央美术学院院长靳尚谊和教授詹建俊等。从20世纪70年代末到80年代中，"北京油画研究会"举办了4次展览，展示了北京和一些外地学院油画家的作品，对全国唯美主义倾向的影响很大。"北京油画研究会"中的很多艺术家都曾经是"文革"美术的主要创作者之一。"文革"之后，准确地说，是从1978年开始，这些旧的社会主义现实主义的艺术家才转而提倡非政治题材的、形式唯美的艺术。这种唯美主义的主要动力来自眼睛的视觉美感，基于此，他们转而完全排斥内容和任何与主体的社会意识和情感倾向有关的"内容"。主体性就是"个性化"风格，不是有个性的社会意识和情感，而是风格美感。学院唯美主义在80年代逐渐形成一种稳定的风格，高名潞曾把它称作"新学院主义"。"新学院主义"的四大特色是：与社会保持距离；追寻精英品位；寻求个人风格；关注技法语言，排斥观念[5]。

在北京的"新学院主义"团体的展览中，"新春美展"于

图 2-10 "北京油画研究会"宣传册页（之一），1982 年，高名潞当代艺术档案存

1 步及. 首都国际机场候机楼壁画落成 [J]. 美术，1979（10）.
2 袁运生. 壁画之梦 [J]. 美术研究，1980（1）.
3 袁运生. 壁画之梦 [J]. 美术研究，1980（1）.
4 高名潞在载于《美术》1985 年第 7 期的《近年油画发展中的流派》一文中第一次用"唯美"这个概念讨论"文革"后的形式主义倾向，并谈到袁运生的机场壁画《泼水节——生命的赞歌》是在"追求人体'美'、色彩'美'、线条'美'、组织'美'"。
5 高名潞. 从唯美到新学院主义 [M]// 高名潞，等. 中国当代美术史 1985—1986. 上海：上海人民出版社，1991：531—536.

1979年2月在北京中山公园举办,它是这类绘画在北京的首次联合展出。此次展出的作品分别来自40余位不同年代的艺术家,包括老一代极具影响力的艺术家刘海粟、吴作人等。这些艺术家都赞同艺术创作要去政治化。

第三个现象是关于抽象美的讨论。它最初由吴冠中在《美术》杂志发表的《关于抽象美》所引起。

吴冠中本人在前一个时代并没有参与革命美术的创作,相反致力于他的风景画创作。这些油画风景大多是江南水乡,色彩明丽,用笔潇洒灵动,加入了中国水墨的黑白对比效果,恰到好处地描绘了江南温润的景色(图2-11)。

1980年,吴冠中在《美术》杂志第十期发表了《关于抽象美》,此文立刻在美术界引起了热烈的争论。吴冠中的大致观点是,美是客观属性,是客体物质先天具有的,但是需要人们从那些客体物象中发现并抽取出来,他说:"要在客观物象中分析构成其美的因素,将这些形、色、虚实、节奏等等因素抽出来进行科学的分析和研究,这就是抽象美的探索。"[1] 这种"科学性"的现代艺术形式观正是20世纪初林风眠等人所倡导的,本来没什么新意,然而放到"后文革"时期的语境中,吴冠中的观念就有了"新意"。因为,此前任何"纯形式"的诉求都被看作资产阶级艺术的属性。

但是,回到形式自律显然和政治至上一样极端,而且也是无出路的。比如,吴冠中说"抽象美是形式美的核心",意思是,形式美的本质是抽象的,只有抽象,才能得到形式美。而他所谓的"抽取",也只是对视觉感觉的概括抽取。这和西方的"抽象主义"有一致的地方,因为后者针对的是三维的现实形式,但西方现代艺术的抽象并非意在美。比如,西方人一般说"abstract art"(抽象艺术)或者"abstraction"(抽象主义),但是从没有人说"abstract

图2-11 吴冠中,《山水》,水墨,1979年

[1] 吴冠中.关于抽象美[J].美术,1980(10).

图2-12 齐白石,《庚午山水册》,纸本设色,1930年

beauty"(抽象美)或者 "formalist beauty"(形式美)。在西方现代艺术的语境中,无论是抽象主义(abstraction)还是形式主义(formalism)都和"美"(beauty)没有什么直接的关系。因为抽象主义和形式主义的意义并不在表现视觉的"美",抽象形式意味着在几何形式中注入想象、理念和乌托邦精神,其背后是精神和物质二元性的对立统一。然而,吴冠中明确地反对西方现代派,认为后者不是美,而是丑。他还认为抽象美在中国古已有之,中国的园林、书法以及八大山人和齐白石(图2-12)的画都具备抽象美的元素。在他看来,"似与不似"就是抽象美的核心。应该说吴冠中延续了林风眠的"中西合璧"说,此外,他也很推崇赵无极。

吴冠中代表的唯美主义所指的"形式构成"多指变形和多样统一的构图组织,它来自美感冲动,就像吴冠中所说,就像揉成的一个纸团,它在阳光下的阴影会呈现一种"抽象美"。然而,西方现代主义的"形式构成",不仅仅来自形式规律,更重要的是来自20世纪初开始出现的结构主义语言学的人文背景。换句话说,西方现代的"形式构成"主要来自符号冲动,而非美感冲动,是观念参与的形式组织,而非单纯的视觉参与的形式组织。

吴冠中的抽象美代表了这个时期人们对抽象的基本理解。比如,这个时期非常活跃的美学家刘纲纪就认为:"绘画艺术上的'抽象'指的是把许多具体事物所共同具有的形状、线条、色彩和这些具体事物相对独立开来加以观察,感受它们所具有的美,并在绘画艺术中加以表现。"[1] 所以不难理解,刘纲纪对塞尚(Paul Cézanne)、马蒂斯(Henri Matisse)的现代艺术也是从装饰性和形式美感上去解释的。刘纲纪对抽象的理解代表了当时激进唯美画家和批评家的主流观点。

1 刘纲纪. 略谈"抽象"[J]. 美术,1980(11).

1980—1983年，以《美术》杂志为平台，一批理论家和批评家围绕着吴冠中提出的抽象美这一观点进行了热烈讨论。刘纲纪、杨蔼琪、徐书城、艾中信、何新、栗宪庭、邓福星等从不同角度肯定了"抽象美""抽象的形式美"的存在。他们的观点基本上和刘纲纪类似，认为抽象即是对形式的组织和升华，并完善了吴冠中"抽象美是形式美的核心"的命题。贾方舟、杜键、皮道坚、彭德等人则指出艺术内容就是审美内容，从理论上肯定了吴冠中的形式唯美即艺术的本质的观点。他们或者对形式进行不同层次的解释，或者从史的角度阐述了内容与形式的关系，支持"抽象古已有之"的观点并弥补了吴冠中文章中的某些漏洞。

这样，在没有进行观念意识革命洗礼的中国唯美主义那里，就只能从视觉感受形式的角度去理解西方现代艺术和民间艺术，从而得出了"抽象在中国古已有之"和"马蒂斯就在民间"的论点，于是很快在创作中形成了一种"现代派加民间"或者现代派加写意的唯美流行样式。

吴冠中的作品成为这一抽象美的集大成者，特别是他在这个时期创作的被称作"点、线、面交响曲"的水墨画。吴冠中深受传统文人审美趣味影响，又有留学欧洲所训练的敏锐的外景写生技艺。他的60、70年代的油画风景自成格调，灵动、清新，如《太湖鹅群》（图2-13）。

他描绘青岛印象和江南小镇的作品受中国水墨画的意象性笔触、渲染影响，很符合中国人雅俗共赏的审美趣味。而他后来的一些"点线面交织"的"抽象"作品却显然失掉了"写实"作品的敏锐和灵动，显得过于注重布置和经营。这或许是与画家介入理论有关。从趣味和气派而言，他的后期作品也趋于秀媚，缺乏原先的朴实味道了。

从文化语境的角度看，无论是抽象美还是形式美，其实都与"文革"后人们对美的普遍追求相一致。与建筑、广告、服装走向多样和缤纷一样，美术作品对自然的摄取也丰富起来，文人山水画、花鸟画再度兴起，小风景、静物，特别是人体写生一时大兴（美术院校恢复人体课乃是当时教学中的一件大事）。《美术》杂志1980年第4期发表了几幅米开朗基罗（Michelangelo Buonarroti）和马约尔（Aristide Maillol）的人体雕塑之后，引起舆论大哗，许多反对者认为这是伤风败俗，支持者则上升到反封建的高度来认识。在当时，人体艺术确实是对多年的禁欲主义的突破，这是人的视觉得到解放后寻找美的自然物的必然趋势。

同时，追逐第二自然的美感也成为时尚。秦砖、汉瓦、敦煌壁画、霍去病墓石雕……这些"美的故乡"应接不暇地接待着摩肩接踵的朝拜者。这些第二自然是先人对第一自然的撷取。画家们叹服于这些"美的形式"，却不去思考它们的历史意味。"美即是对自然的组织（包括变形）"成为人们遵奉的信念，莫迪里阿尼（Amedeo Modigliani）、克里姆特（Gustav Klimt）的绘画很快成为热点。在"点、线、面的交响曲"的欢快韵律中，装饰画和花布的标准成为绘画形式美的标准，机场壁画的风格竟成为此后多年来壁画的标准样式，而壁画也以其对视觉的丰富和绚丽的刺激性赢得了以往从未有过的地位。

另一方面，在"文革"后的语境中，"抽象"又是一个冲破旧现实主义的思想解放的概念。对于官方保守派而言，"抽象"等同于西方现代颓废派和自由主义，唯有现实主义是正统。

图 2-13 吴冠中，《太湖鹅群》，油画，1974 年

图 2-14 曲磊磊，《祖国啊！祖国》（之一），木刻，1979 年

图 2-15 钟鸣，《高墙》，油画，1979 年

所以，每当官方政治运动出现，现代派都首当其冲受到影响，而抽象则成为非法艺术的代名词。甚至在 1980 年前后《美术》杂志上展开的关于抽象美的讨论也触及了抽象艺术的非法性。所以，在 1983 年"反精神污染"期间，抽象问题的讨论也被视为资产阶级的精神污染。1983 年 1 月第一期《美术》杂志里集中发表了有关抽象绘画和抽象艺术的文章，并刊出黄永砯、曲磊磊（图 2-14）、王克平、黄锐和钟鸣（图 2-15）等人带有"抽象"因素的作品。这一期的内容不但在美术界引起争议，而且直接导致了中国美术家协会对《美术》杂志的整顿。主编何溶被撤，编辑栗宪庭也被调离。这种对抽象的恐惧一直延续到 90 年代，在一些偏远地区，抽象仍然被视为洪水猛兽。

第三节
沙龙画会和"业余前卫"

在中国当代艺术史中，1979 年是一个非常重要的时刻。1977 年，北京西单出现了"民主墙"，人们在那里张贴为"四五"事件平反、农村上访和政治改革的文字，同时，一些诗人、画家也在这里张贴他们的作品。1978 年中国共产党第十一届三中全会揭开了中国改革的序幕，同一年在官方媒体上开始的文化和哲学上的人道主义讨论影响了"文革"后中国人的思维。这个时期，一些民间出版的政论、文学、诗歌刊物比如《今天》《沃土》《北京之春》《启蒙》等都发出了当时的知识分子追求思想解放和艺术创作自由的声音。在艺术界，虽然受"文革"模式影响的正统的作品仍然在官方刊物《美术》上占据主流，但是，它发表的以民间形式出现的展览消息及作品却透出了活跃的信息：小型画种、小题材、小作品、小型展览开始出现。1979 年先后出现了一些重要的展览和历史事件，其中，最有影响的是"星星画会""无名画会"和"四月影会"等的展览。

似乎思想和观念总是先于创作。实际上，这个时期的诗歌、绘画、摄影创作的最大特点不仅仅在于它们和当时的思想解放的整体环境是一致的，更重要的是，那时活跃在民间的诗人、画家、摄影家都是互动的，并由此自动形成了一个北京乃至全国范围的大"文化沙龙"。这些活跃的画家和诗人、摄影家大多是业余的、自学的，不是学院出身的专业艺术家，相反，是多才多艺的文化青年（图2-16）。

图2-16 一群北京知青合影，1974年，照片由朱金石提供

图2-17 《今天》首刊封面

其实，这种地下文艺沙龙现象从20世纪50、60年代到"文革"期间一直存在，诗歌和美术的关系是很密切的。比如1962年成立的业余诗歌沙龙"太阳纵队"正是缘于中央工艺美术学院的一个诗歌朗诵会。从70年代初开始，正统文艺之外的都市文艺沙龙和农村知青文艺成为非常活跃的业余文化，游离于"文革"斗争之外的青年学生构成了这种业余地下文艺的主力军。1978年后，这些沙龙开始以公开社团的形式举办朗诵会、开展览、办刊物。比如，1978年12月《今天》创刊（图2-17）。由北岛参与创办并主编的《今天》是"文革"后和80年代现代诗歌运动的代表，从《今天》的圈子中产生了"星星画会"和摄影团体"四月影会"，包括第五代导演陈凯歌等人也常参加《今天》的活动。这种现象无法用某一个艺术门类去单独界定，相反，它是一个"业余前卫"文化的整体现象。[1]

这里用"业余前卫"这个概念不仅仅是指这些沙龙画会成员的身份大多是业余的，同时也想指出，在这些画会那里，他们那种追求自由和个人表现的冲动就是一种改变社会的前卫力量。然而在艺术上，他们都是自学的，因此还不具备更高的创造能力，无法承担现代艺术启蒙的重担，他们当时还处于如饥似渴地学习现代艺术的阶段。

1 关于地下诗歌的文献，参见张明，廖亦武. 沉沦的圣殿——中国20世纪70年代地下诗歌遗照[M]. 乌鲁木齐：新疆青少年出版社，1999；古春陵. 贵州启蒙社：七十年代诗歌的火种[J]. 南风窗，2006（15）.

图 2-18 陈钧德，《复兴公园雪霁》，油画，1977 年

图 2-19 韩柏友，《无题》，油画，1979 年

十一届三中全会后出现了艺术自由的氛围，一些自发的非主题的艺术展首先出现在上海和北京。1979 年春节前后，在上海举办了"十二人画展"。稍后，在北京又有"新春美展"。1979 年春节期间，仅在首都各公园里就出现了近 30 个这类的展览。由刘海粟、吴作人和曹达立、冯国栋等 40 多位中青年画家自由结合举办了"新春画会"。曾经被打成"右派"，"文革"后任中国美术家协会主席的江丰还为该展览撰写了前言，主要肯定了画会的形式，指出它有繁荣创作、多样化、易于画家之间及与群众交流、自筹经费等好处。

直至今天，上海的中老年画家大概都对 1979 年春节前后在黄浦区少年宫举办的"十二人画展"留有深刻的印象，这是青年画家陈巨源、陈巨洪、郭润林、沈天万、罗步臻、王健尔、钱培琛、徐思基、韩柏友、黄阿忠、孔柏基、陈钧德自发组织举办的自选作品展（图 2-18—图 2-20）。该展览是"文革"结束之后国内第一个具有现代艺术色彩的展览。它对题材、形式无限制，强调探索精神；作品带有印象派、后印象派特点及表现主义倾向，画家们认为那些看似无主题的风景和静物才是没有受到人间之恶所污染的真正的艺术，因为他们可以在其中寄予自己对真、善、美的真诚体验。1976 年粉碎"四人帮"的政治风云刚过去不久，"十二人画展"开始从艺术角度打开一扇窗户，让人们呼吸到一缕新鲜空气。同年 4 月，该展应邀赴武汉展出。《美术》1979 年第 5 期及香港《文汇报》分别对它作了介绍、评论。

小型作品（主要是描绘生活小情趣的）和画会形式展览的出现，已标志了美术将冲破政治性的和缺乏人情的严肃单一的大美术模式。此后，在北京有"四月影会""无名画会""星星画会""同代人""紫罗兰"等画会和展览出现，在云南有"申社"，在湖南有"野草画会"（图 2-21），在上海有"草草社"（图 2-22），在西安有"现代艺术展"，在贵州有"贵阳五青年"等画会、展览相继问世。

其中大部分的展览和作品都倾向于西方早期现代主义的风格，并注重形式美和个性风格表现。一些政府官员积极推动这些活动。比如，1979年4月，北京美术家协会官员刘迅在"北京油画研究会"宣言中以《美的旗帜》为题，提出"政治民主是艺术民主的可靠保证，艺术家个人风格的被承认是'百花齐放'响亮号角的主和弦"。

1980年7月16日，北京"同代人油画展"在北京中国美术馆举行，展出了15位青年画家的80余幅作品。该展览注重形式风格，代表作为王怀庆的《伯乐像》（图2-23）和张宏图的《永恒》。此外，在北京、上海之外也出现了一些类似的小型画会，比如，1980年7月，蒋铁峰等23人在昆明组成"申社"，并在云南省博物馆

图 2-20 钱培琛，《降龙罗汉》，水粉画，1978 年

图 2-21 "野草画会"参展艺术家签名

举办了首展。该社主张创作具有鲜明的时代、民族、个性特征的诗歌视觉世界，创造"真、善、美"的现代民族美术，展出作品注重形式探索。1980年11月，湖南80余名专业、业余画家自愿组成"野草画会"，首展反响强烈。1981年3月，15位青年在"西安首届现代艺术展"中推出120件作品，这是1949年以来当地反响最大的美展，观众达6万余人次。

这里还应该提到的是北京出现的第一个民间摄影组织——"四月影会"。"四月影会"成立于1979年4月，

图 2-22 仇德树，《裂变》，水墨，1984 年

图 2-23 王怀庆，《伯乐像》，油画，1980 年

图 2-24 "四月影会"艺术摄影展"自然·社会·人"现场照片，北京中山公园，照片由李晓斌提供

它的发起者是李晓斌和王志平。"四月影会"的成员由三批人构成：第一批是活跃于拍摄"四五"天安门事件的李晓斌、王志平；第二批是吴鹏等业余摄影家；第三批是主要来自北京电影学院的职工子弟。"四月影会"成立后，立即举办了"自然·社会·人"艺术摄影展（图2-24）。此次摄影展中展出了会员们在 1976 年拍摄的"四五"天安门事件照片，在当时引起了巨大轰动和争议。此后，"四月影会"又于 1980 年和 1981 年举办过两次展览。

李晓斌不但是"四月影会"的主要发起人，同时也是中国新时期纪实摄影的先行者之一。从 1975 年开始，他陆续记录各时期具有时代标志的事件。1977 年，他拍下了代表作《上访者》，这张照片直到 9 年后才公开发表，被认为是中国纪实摄影最早的、最具代表性的作品。据李晓斌讲，《上访者》是他 1977 年 11 月在故宫午门和天安门之间的路上拍摄的。那时李晓斌恰巧碰上那个老人。李晓斌一看到他"就有一种冲动。一种非常强烈的冲动。心刹那间狂跳起来，手也止不住地颤抖，感觉就是不拍不行了，非拍不可"。从 1976 年到 1979 年，李晓斌、王志平、吴鹏、罗晓韵等拍摄了大量纪实照片，这些作品记录了大量的社会和历史事件，包括"四五"天安门事件、声讨"四人帮"、西单"民主墙"、群众上访、知识青年返城以及"星星画会"的露天展览等等。

"四月影会"之前，在北京有一个摄影家庭沙龙，叫"星期五沙龙"。1977—1980 年大约 3 年的时间中，一些爱好摄影的青年聚集在北京电影学院的工作人员池小宁家里，学习摄影、诗歌、绘画和音乐等。沙龙邀请北京电影学院的影评家狄原沧给大家讲摄影技巧、摄影史等知识，还带着他们到北京郊区采风，拍摄人物和风景（图 2-25、图 2-26）。沙龙还将诗歌和绘画结合，邀请中央美术学院艺术家钱绍武等到沙龙讲美术创作。有时候，沙龙成员达到 40 人。沙龙成员的摄影作品大体分为两类：一类是人物和日常生活，一类是风景和带

第二章
现代唯美和"业余前卫"

图 2-25　1978 年 9 月 3 日，狄原沧和 14 位"星期五沙龙"的影友在大觉寺摄影采风，吕小中摄

图 2-26　1979 年 6 月 23 日，"星期五沙龙"在海坨山摄影采风活动合影，任曙林摄

图 2-27　周迈由，《无题 5》，油画，20 世纪 70 年代

有形式探索的摄影作品。这些主题尽量避免进入此前意识形态和政治性的主题，同时，努力探索和发现摄影艺术自身的规律，人物肖像尽量刻画对象的内在精神。比如，狄原沧的《张仃》试图解释画家的性格神气；他的《野渡无人》是郊外雪后湖景，题目取自宋代画院以"野水无人渡，孤舟尽日横"的诗句命题作画的故事。显然，他想把诗画和摄影完美地结合在一起。这种"纯艺术"倾向是"文革"后学院和在野的艺术家所共同热衷的，在这一点上，"星期五沙龙"的活动与"无名画会"极为类似。然而，他们的"艺术为艺术"其实是一种针对"艺术为政治"的批评话语。

与前面讨论的学院唯美的纯艺术比较，在野的"纯艺术"或者"艺术为艺术"的口号是一个叛逆的理念，它建立在个性自由和民主的理念之上。正由于这些业余的文艺青年没有学院背景，所以，他们能够用一种在当时看来是"新奇"的现代主义形式去表现这种自由理想。尽管这些现代主义形式在今天看来可能也是风格化的，并没有形成自己成熟的面目。

这种业余在野的前卫从来没有成其为"派"。由沙龙式的聚会或者写生作画活动形成的松散活动在"文革"后的 70 年代末发展为高峰。这就是人们所说的 70 年代的民间或者地下文艺运动。

实际上，这个时期的现代艺术的活动与文学诗歌和"民主墙"运动都是一个整体。1974 年是北京的民间文艺活动最活跃的一年，画家和诗人们，比如周迈由（图 2-27）、彭刚、谢亚利、冯国栋、王重德、唐平刚、顾城、北岛、钟鸣等常常在一起聚会。1979 年轰动国内外的"星星美展"也是从 70 年代的这个地下艺术运动中走出来的。而一些艺术家也常常把自己的画挂到"民主墙"去展示。从 1978 年冬到 1981 年春，北京共有 50 余种非官方刊物出版。这些刊物大部分具有社会批评性质，如《探索》《四五论坛》《北京之春》，也有属于文学性质的，如《今天》《沃土》。在这些刊物中，艺术家给诗人作插

图是常事。而在这些插图之中，业余的画家也在用抽象的形式美的方式表达对个人自由和人性解放的渴望（图2-28）。虽然这些"抽象"是幼稚的，但是它们远比学院唯美主义的抽象绘画更有灵魂。

70年代北京的地下艺术可以分成3个松散的圈子：第一个圈子是"玉渊潭画派"，也就是"无名画会"的前身，这一个圈子主张彻底脱离政治的"艺术为艺术"。第二个圈子是"星星"，虽然他们的艺术形式也是"艺术为艺术"，但是他们主张艺术干预社会。第三个圈子是一个似乎介于"无名"和"星星"之间的活跃于"大院"中的绘画圈子（图2-29），这个圈子虽然也主张"艺术为艺术"，但是认为它应该是艺术行为本身，或者人生的一部分。他们认为，艺术既不是艺术本身（像"无名"那样），也不应该把艺术当作政治工具（像"星星"那样），艺术应当是日常的一部分。他们的艺术观更像是有关人生态度本身。所以，我们应当把这个圈子称为近于隐逸的"逍遥派"。[1]

图2-28 马德升，《人民的呼声》，木刻，1979年

第四节

"星星"和"无名"

在20世纪70年代和80年代初的画会活动中，"星星"和"无名"是最具争议，然而也最具历史意义的画会群体。但这两个画会有着不同的艺术理念和截然不同的命运。在"业余前卫"中，"无名"在"为艺术而艺术"的路上走得最远，而"星星"则在"艺术干预政治"的旗帜下走得最远、最激烈，影响也更深远。所以，比较

图2-29 赵刚，《关系的概念》，油画，1984年

[1] 参见高名潞策划的"后文革的边缘艺术：公寓艺术1970年代至1990年代第一回展"的画册文章以及刘鼎，卢迎华. 沙龙沙龙：1972—1982年以北京为视角的现代美术实践侧影[M]. 香港：香港中文大学出版社，2019. 高名潞策划的这一展览是"从艺术的问题到立场的问题：社会主义现实主义的回响"系列研究的第三部分展览。该系列研究由艺术家刘鼎与批评家卢迎华共同发起，通过持续进行的展览和写作来辨析与反思中国有关"当代艺术"的历史叙述及建构。

图 2-30 "无名画会"作品展览邀请函,1979 年 7 月

图 2-31 "无名画会"作品展览结束后成员合影,1979 年 7 月 29 日,北京北海公园画舫斋

图 2-32 赵文量,《冬之梦》,油画,1976 年

这两个画会的活动对于理解中国当代艺术史,特别是"文革"刚结束时的艺术现象,具有非常特殊的意义。

在北京美术家协会刘迅的支持之下,"无名画会"分别在 1979 年、1981 年举办了两届公开展览和少数内部观摩展。刘迅是画家,也是革命干部,他在 1957 年被打成"右派","文革"中长期被隔离,直到"文革"以后才恢复工作,被任命为北京美术家协会的书记处书记。他在主持北京美术家协会工作期间做了不少工作,"星星画会"的展览曾得到了他的支持。在官方眼里,他是个激进者,在艺术家眼里他是一个开明的、支持"无名画会"和"星星画会"以及其他年轻人创作的文艺干部。[1]

1979 年 7 月 7—29 日,"无名画会"第一届公开画展在北海公园的画舫斋举办,比"星星美展"早两个月(图 2-30、图 2-31)。此次画展展示了 23 位艺术家的作品,包括赵文量的《诗人》《十年成痂》《偷听音乐》《冬之梦》(图 2-32)和《等待》,杨雨澍的《劫后》(图 2-33)以及石振宇、张达安、郑子燕、张伟、李珊(图 2-34)、马可鲁(图 2-35)等人的作品。"无名画会"展览在开幕前的 7 月 7—12 日还有内部观摩,7 月 13 日正式对外开幕。然而,不论是内部观摩还是公开展览都吸引了大批的观众。据统计,仅在"无名画会"画展前 7 天的内部观摩,每日的平均参观人数竟达到 2700 人次之多。

其实,他们的第一次地下画展早在 1975 年 1 月 1 日就在张伟的住所举办。据郑子燕和马可鲁回忆,画展给他们带来空前的兴奋和紧张感。但是,这个地下画展主要是为这个艺术家圈子举办的,它并不面对一般公众,因而甚至不需要一个展览名称,更不需要给这个艺术家集体命名。但是,到了 1979 年,当真的有机会在北海公园举办公开展览的时候,他们首次面临命名的问题。赵文量描述了当时起名的过程:本来想叫"星期天画会",因为很多时候大家都是在星期天凑到一起活动。后来都

1 刘迅.因势利导,繁荣群众美术[J].美术,1979(9).

图2-33 杨雨澍，《劫后》，油画，1976年

图2-34 李珊，《荷花》，油画，1978年

图2-35 马可鲁，《荷塘边的少女》，油画，1977年

觉得不妥，就干脆叫"无名画会"。简单地说，就是没有名字的画会，但不同的人对"无名"意义和命运的解释也不一样，且充满戏剧性。

在1949年以后的中国艺术史中，"无名画会"是第一个在野的艺术团体。它的活动历史比"星星画会"早得多。"无名画会"也是20世纪艺术活动时间跨度最长的艺术群体，长达近半个世纪。[1] 其开创者及领军人物是赵文量和杨雨澍，他们从50年代末就已经开始从事现代艺术创作，即便是在"文革"期间，他们仍然不顾环境的恶劣，与"文革"艺术反其道而行之，倡导"为艺术而艺术"。其历史甚至可以从1959年赵文量和杨雨澍、张达安和石振宇在北京熙化美术补习学校开始结识为起点。熙化美术补习学校是一所私立美术学校，它的前身是"北京女子西洋画学校"，由唐守一（也称熊唐守一）女士在1926年创立。唐守一女士的先生熊绍坤是北京女子西洋画学校的董事，1946年他开始担任北京女子西洋画学校事务员兼国文教员。该校于1953年4月奉北京教育局命令改为"熙化美术补习学校"。1954年5月，唐守一病故，熊绍坤任代理校长。[2]

20世纪50年代末，赵文量等人进入熙化美术补习学校学习。唐守一曾经留学日本，熙化美术补习学校应当具有西方现代绘画的背景。据赵文量回忆，他曾经在熙化美术补习学校见到老师向他们展示的一些日本出版的画册，其中有西方现代主义时期的艺术作品。赵文量与杨雨澍、张达安、石振宇在这里结识，并形成了"无名画会"最初的中坚。1973年后则有更多的年轻艺术家，比如张伟、李珊、马可鲁、史习习、王爱和、韦海、郑

[1] 论述"无名画会"的主要文章，见刘海粟.美在斯[M]//刘海粟.齐鲁谈艺录，济南：山东美术出版社，1985：377-400；高尔泰."无名画展"印象记[M]//高尔泰.论美.兰州：甘肃人民出版社，1982：104-107；马建.现代派绘画先驱"无名画会"[Z].大趋势，香港，1987；栗宪庭.再访赵文量和杨雨澍[J].新潮，2001（8）；许和洲.赵文量、杨雨澍——边缘守望[J].边缘，2004（2）.

[2] 熊绍坤《"文化大革命"期间的自我检讨》，1969年6月25日，未发表，原手稿由贾俊学收藏，高名潞保留该文件的复印件。

图 2-36 赵文量、杨雨澍和石振宇（从左至右）沿途写生，1965 年，照片由石振宇提供

图 2-37 郑子燕、赵文量、李珊、马可鲁（从左至右）在紫竹院写生，1974 年，照片由赵文量提供

图 2-38 紫竹院写生，1974 年

图 2-39 刘是、冯国东在野外写生，1973 年

子燕、刘是、田淑英等加入他们的团队，形成了被人们称为"玉渊潭画派"的绘画群体。在赵文量和杨雨澍的组织下，年轻的现代艺术家们常在周末或假期相邀出游写生，最多时人数达 30 余人（图 2-36—图 2-39）。

其实，"无名画会"的"风景"画不应当被理解为通常的风景写生。其"风景"里的"景点"，比如十三陵、香山、玉渊潭、什刹海、紫竹院都不是和"无名画会"这些人无关的、临时选择的写生对象，而是与他们的艺术活动开展的过程紧密相关，是他们对社会环境的亲身体验必不可少的一部分，也是北京历史的见证。简言之，对景点选择的变化与社会政治环境的变化紧密相关。正如杨雨澍所说："'文革'刚开始，我们先到郊区画，到香山，那时还去十三陵，走得越远越好。远离人群，人太可怕了。然后呢，我们又回钓鱼台，其实在钓鱼台画画很早，是'文革'前，有一段天天在钓鱼台画画。后来'文革'开始，躲开这地，然后又回钓鱼台（1972 年后）。这时也还在外面画，也在远郊画，回钓鱼台更多，因为它近啊，颐和园什么的也去。后来认识了张伟他们之后（1973 年），又从钓鱼台挪向了紫竹院，这个就比较正式、工作化一点了。从紫竹院慢慢移向市里的公园，包括故宫、北海等地，也移向鼓楼、钟楼、什刹海、后海一带。这是一个很自然的过程。当然，这跟'文革'有相当大的关系，我们是先躲开人，然后再回来。"[1]

所以，"无名画会"的写生地点本身就是一个整体叙事，每个地点都有自己的故事，甚至每张画他们都能讲出一段故事。高名潞在 2006 年策划"无名画会"的展览的时候，就是依据他们活动的不同地点而非主题来布置展区的。

赵文量、杨雨澍提到的"远离人群"的最初想法，促生了他们的"为艺术而艺术"的行为。注意，是行为而非理念。只有写生行为才是抵制意识形态至上的最有

[1] 《无名画会的早期活动——高名潞和赵文量、杨雨澍的访谈》，2006 年 7 月 17 日，赵文量、杨雨澍寓所。

图 2-40 赵文量，《八月十八日》，油画，1966 年

图 2-41 张伟，《四五事件》，油画，1976 年

图 2-42 马可鲁，《西单民主墙》，1978 年

效方式，所以"无名画会"的"纯艺术"在"文革"前和"文革"中的存在本身就是去政治的"政治性"。这方面最为明显的例子是，在 1966 年 8 月 18 日毛泽东第一次接见红卫兵的那天，赵文量、杨雨澍和石振宇离开北京到远郊写生。赵文量在《八月十八日》（图 2-40）的那张风景画的背面写下了文字，记录了那一天发生的事情，并说他"停画了四十五天。到十月二日重新拿起画笔。此画在手提箱中存放了近十年"。1976 年"四五"天安门事件期间，"无名画会"的成员用摄影和绘画等形式记录这一重要的政治事件。好几位"无名画会"的艺术家都画了写生，以"风景"的形式去描绘这一政治事件（图 2-41）。

最后，"无名画会"的所有成员都是没有经过学院训练的业余艺术家（图 2-42）。在中国现代艺术史的所有画会和群体中，大概只有"无名画会"和"星星画会"是由非学院的艺术家组成的。然而，和"星星画会"不同的是，"无名画会"的艺术家具有共同的艺术理念并且合作多年，而"星星画会"则只是为了展览而迅速组成的松散组织。而且，"星星画会"的成员在艺术观念和所运用的艺术手法上是非常多样的、不一致的，少数偏向于社会性，比如王克平、曲磊磊、黄锐和马德升的作品，而其他大多数艺术家的作品偏向于抽象形式和表现主义等西方现代主义形式。"无名画会"的艺术家在观念和艺术上则相对比较一致。

在 20 世纪中国艺术史上，"星星画会"可能是最有影响的群体之一，而"星星美展"也是最具争议的事件之一。

1979 年 9 月 27—29 日，"星星画会"在北京中国美术馆外东侧小公园和栅栏围墙上挂出画作，这是一次自发性的、在公众场所举办的露天作品展览（图 2-43—图 2-48）。北京市公安局东城分局以该展览"影响了群众的正常生活和社会秩序"为由，贴出公告令其停止展出。在画展被警方禁止后，画家们在西单"民主墙"

第二章
现代唯美和"业余前卫"

图 2-43 打印的《星星》露天美展邀请函，1979 年 9 月

图 2-44 钢板刻印的《星星美展》前言、目录、配诗，1979 年 9 月

图 2-46 《星星》露天美展（1），中国美术馆东侧花园，1979 年 9 月 27 日

图 2-47 《星星》露天美展（2），中国美术馆东侧花园，1979 年 9 月 27 日

图 2-45 《星星》露天美展，中国美术馆东侧花园，1979 年 9 月 27 日，左一曲磊磊，左二刘迅，左三李爽，左五王克平正在向刘迅介绍作品

图 2-48 《星星》露天美展（3），中国美术馆东侧花园，1979 年 9 月 27 日

贴出了表示抗议的告示。10月1日，青年作家和艺术家从"民主墙"游行到北京市委进行抗争。政府及美术家协会做了开明的让步。

在江丰和刘迅的支持下，"星星画会"的第一次正式画展于11月23日在北京北海公园举办，展出了包括黄锐、马德升、薄云、毛栗子、李爽、严力、曲磊磊、杨益平、钟阿城等23位业余画家的163件作品。关于这次展览，《美术》杂志1980年第3期发表了栗宪庭撰写的《关于"星星"美展》的报道文章，以及"星星画会"画家曲磊磊的文章《自我表现的艺术》。后者引发了艺术界长达两年之久的"自我表现"问题辩论。1980年8月20日，在刘迅和北京美术家协会的认可下，"星星画会"又在北京中国美术馆举办了第二次正式的画展（图2-49、图2-50）。《美术》1980年第12期发表了其中的13件作品（图2-51—图2-54）和一篇由高焰写的题为《不是对话，是谈心：致星星美展》的评论。

"星星美展"的作品，特别是其鲜明的社会参与性和艺术表现性引起了强烈的反响。"星星美展"似乎没有"伤痕绘画"那种温情脉脉的伤感，也没有"无名画会"艺术家那样的儒雅，更多的是青年的血性。尽管参加"星星美展"的23位艺术家的作品面貌和气质各异，但他们共同的一点是直抒胸臆。他们说"珂勒惠支是我们的旗帜，毕加索是我们的先驱"。其展览前言写道："过去的阴影和未来的光明交叠在一起，构成我们今天多重的状况。坚定地活下去，并且记住每一个教训，这是我们的责任。"[1] 其中最能够打动人的是王克平的木雕。他的作品没有学院主义的形式规范，更没有瞻前顾后的美学禁锢。他创作的《偶像》（图2-55）、《万万岁》《自呼自吸》《沉默》（图2-56）都获得了人们的极大共鸣。曲磊磊的组画《思绪》和马德升

图2-49 20世纪80年代影响很大的《新观察》杂志在1980年第5期发表了第二届《星星美展》的评论

图2-50 1980年第二届"星星画展"合影，北京中国美术馆。左起：石京生、陈延生、（名字不确）、曲磊磊、马德升、王克平、北岛、杨益平、黄锐、（名字不确）、包泡、朱金石

1 栗宪庭. 关于"星星"美展[J]. 美术, 1980（3）.

图 2-51 毛栗子,《徘徊》,油画,1979年

图 2-52 李爽,《希望之光》,油画,1980年

图 2-54 钟阿城,《踏平板的人》,速写,1980年

图 2-53 杨益平,《天安门事件》,油画,1976年

图 2-55 王克平，《偶像》，雕塑，1979 年

图 2-56 王克平，《沉默》，雕塑，1979 年

图 2-57 黄锐，《新生》，油画，1979 年

的《人民的呼声》、薄云的《啊！长城》，旨在唤起人们对民族历史进行反思。黄锐的《新生》（图 2-57）、曲磊磊的《祖国啊！祖国》等作品虽然按照学院的标准来看并不完善、成熟，但是充满生气，提振着观者振兴民族、文化再生的激情。

在表现形式上，他们主张"拿来主义"，运用了西方抽象表现主义的方法，但他们的运用是为了表现真情，正如他们所说："我们不能像明清一些文人墨客，在社会斗争复杂的时候躲起来，搞纯艺术的东西。"[1] 这个美展中的作品形式毕竟是几十年来未曾在中国展览厅中出现过的形式，并且有着躁动的、火辣辣的情感和社会意味，它的反叛性和强烈的社会性指向在当时引起了艺术界之外的许多普通观众的兴趣与反响。

"星星美展"最终留给人们一个政治事件的形象，因为第一次美术馆外露天展览期间的抗议活动直接和那个时代活跃的"民主墙"运动连在了一起，而"星星画会"的成员又大多是"民主墙"的参与者，很多人也是当时活跃的诗人和艺术家，比如，画家黄锐与诗人北岛、芒克都是与"民主墙"的命运连在一起的《今天》诗刊的创始人，王克平、钟阿城、严力（图 2-58）、曲磊磊等人自己就是诗人、作家兼画家。李爽与法国驻北京大使馆官员白天祥的个人感情事件成为公共话题，白天祥回国后，通过各种途径，终于使得李爽于 1983 年抵达巴黎，两人于 1984 年正式结为夫妇（图 2-59）[2]。

"星星画会"敏锐的政治嗅觉与反叛精神也和成员们的家庭背景有关系。"星星画会"的大多数成员都来自知识分子家庭，特别是文艺界的知识分子家庭，有些则是革命干部家庭的子弟。比如，曲磊磊是《林海雪原》的作者、著名作家曲波的儿子，王克平、薄云等也是革命干部家庭出身。这种背景使他们对政治形势的判断格

1 栗宪庭. 关于"星星"美展 [J]. 美术，1980（3）.
2 李爽，阿城. 爽 [M]. 台北：联合文学出版社，1999.

图 2-58 严力，《苦于表白》，油画，1979 年

图 2-59 李爽 1984 年 2 月在巴黎 DONGUY 画廊的第一个法国个展，后面的画 1983 年作于北京，题为《自由之魂魄》

外敏感并富有责任感。他们代表了那个时代的文化青年的激情。

但是，"星星画展"并非一个纯粹的政治事件，就像《今天》的诗人群体一样，艺术家的政治理念和美学观念是一体的。这些理念都集中在"个人表现"之上。从精神上讲，"个人"就是人性、就是自由；从艺术上讲，就是具体的美学表现。所以，它的政治理念和美学观念是不能分开的，两者是一体的。我们可以看到"星星画会"的每个人都有一个独特的人生故事，每个人都有自己对艺术的理解和艺术的表现方式。这些表现方式和他们所从事的工作方式也紧密地连在一起。比如，王克平在胡同里偶然看到的木柴原材料，以及那些木柴（树根）的形象性启发了他创作雕塑的念头；钟阿城、严力本人是诗人和作家，给《今天》做插图是自然地找到了表现自我的艺术形式。所以，曲磊磊的"自我表现"的口号不仅仅是追求个人自由的表达，同时也是一种美学观念。这种美学观念是包括"星星画会""无名画会"、《今天》和"民主墙"等所有 70 年代末和 80 年代初的先锋文艺所共同倡导的。从他们的作品看，在《今天》中占大多数的朦胧诗、"无名画会"的风景、"星星画展"中的形式美的绘画和插图，都是非常纯情、浪漫和唯美的，也就是那个时候人们常常说的"小资情调"。但是，正是这种"小资情调"在"文革"后期和"文革"刚刚结束的 70 年代末成为艺术与政治上"拨乱反正"的理想主义动力之一。这种拨乱反正并不是通过政治的呐喊，而是通过对个人痛苦的体验和对自我意识、无意识的深刻挖掘表现出来的。尽管不像伤痕和乡土那样直观、通俗，相反它是一种难于被一般读者所理解的精英话语，但是这种知识分子的自我和独立是中国现代化的重要推动力量。

"无名画会"的艺术家大多出身于平民知识分子家庭，而"星星画会"的艺术家的出身可能更好些。比如王克平、曲磊磊、薄云等都出身高级干部、革命知识分

第二章
现代唯美和"业余前卫"

图 2-60 一组"逍遥派"艺术家在解放军日报社职工大院合影，其中一位艺术家吕金（后排左二）居住在后面的居民楼，这里成为他们沙龙聚会的地点

子家庭，他们虽然在"文革"中受到了冲击，但是，"文革"后他们成为文化界的上层，所以他们可以看到一般人无法看到的西方资讯。这些也直接或者间接地影响和推动了"星星画会"的激情与创作。

"星星画会"和"无名画会"两个群体都产生在北京，所以，相对于外地的艺术群体而言，它们或许都具有一定的特殊性。但是，在"文革"期间以及"文革"后的70年代，在全国各地，业余艺术青年的活动也都非常活跃。他们之间时聚时散的文艺聚会和沙龙活动在许多城市都随处可见，他们远离热衷搞革命的红卫兵，当时人们把这些不革命的松散的青年叫作"逍遥派"。在北京，这些"逍遥派"的艺术青年主要集中在政府职工大院中活动。所谓"大院"，就是中央各个机关的职工宿舍。一些热爱艺术的职工子女经常在大院间来往或在家聚会（图 2-60）。他们对于绘画的看法介于"无名画会"和"星星画会"之间。名义上，他们遵循"为艺术而艺术"的原则，但是这种遵循不像"无名画会"所倡导的那样关注艺术本身，也不像"星星画会"那样坚信艺术为政治服务，他们认为艺术应当是自己的生活行为的一部分，所以，有时候不免带有一定的颓废味道[1]。

20世纪70年代以"星星画会"和"无名画会"为代表的"业余前卫"和地下诗歌运动严格来说并不是一个艺术运动，更像是一个以艺术的名义进行的追求人性解放的运动。它和伤痕、乡土绘画及学院唯美主义都是在人道主义和思想解放大旗之下出现的新时期整体社会现象中的一部分，无论是伤痕乡土的怀旧、学院派的形式唯美，还是"业余前卫"的自我表现，其实都是"后文革"人道主义思潮所催生的思考人性本体的文化现象。

"后文革"时代的终结以1983年的"反精神污染"运动开始，以及1984年10月1日开幕的"第六届全国美术作品展览"为标志。在1984年第1期《美术》杂志上，

[1] 高名潞对关伟、关乃新、宋红、龙念南的访谈，2007年11月13日。

以《美术》编辑部名义发表的一篇题为《迎接第六届全国美展》的文章指出:"有些同志错误地理解创作自由,把它和资产阶级自由化混同起来,在艺术上鼓吹抽象的'人性'、'人的存在价值'、'自我表现'以及超阶级、超政治的'纯艺术'观点,在创作上盲目效法西方现代派作风。近几年在我们的美术上也出现了少数思想内容不健康、形式上又离奇古怪为广大群众所不理解的作品,在一定范围内起了精神污染的作用。"

《美术》编辑部的这个结论显然是偏激的,我们不能从这个政治立场去批判中国"后文革"的艺术。

然而,"后文革"的伤感、怀旧的现实主义"真实"论没有跳出视觉幻象的诱惑,这个幻象最终让艺术家丢弃了乡土信念,或者反之,信念的丢失让"现实"成为幻象——空洞的写实躯壳。"无名画会"和"星星画会"留给我们的遗产是前卫精神,然而是没有方法论和自我语言系统依托的精神,所以,最终只剩下"自我表现"的呐喊,因为,作品无法承受呐喊之重。

因此,中国当代艺术需要自己的行为、语言和文化上下文的开放性与整一性的合一。需要跳出"文革"的政治、艺术之间或对立或附属的纠结。艺术最终并非艺术自身,亦非实用政治,它是一种特定的时间意识,它必须走出"中西合璧"的形式迷恋、现实主义的实用乌托邦,以及"业余前卫"的自我表现——对伤害或者被伤害的迷恋。

文化转向
（1985—1989）

Chapter 3
Cultural Temporality: the Contemporaneity of the "'85 Art Movement"

第三章

文化时间：
"'85 美术运动"
的当代性

通常把20世纪80年代中期到1989年"中国现代艺术展"结束称为"'85美术运动"，或者"'85新潮"时期。"'85美术运动"的概念来自高名潞。1986年4月，在中国美术家协会举办的"全国油画艺术讨论会"上高名潞发表了题为《'85美术运动》的演讲报告，介绍了1985年各地出现的自发群体的艺术思想及其作品，展示了几百张群体活动和作品的幻灯片。这是"'85美术运动"的概念首次出现。[1] 该报告很快通过中国美术家协会的内部刊物《美术家通讯》转发到各地（图3-1）。1985—1986年间，高名潞到全国各地走访各个前卫群体，收集了重要的文献材料，如艺术小组宣言、作品幻灯片以及文章和笔记等。之后部分材料收录到高名潞与周彦、王小箭、舒群、王明贤、童滇在1987—1988年合作撰写的《中国当代美术史1985—1986》一书中[2]。从1985年底开始新创刊的《中国美术报》《美术思潮》《画家》以及老刊物《美术》都开始关注青年群体的活动，《中国美术报》于11月30日开始设立"新兴美术家集群"专栏[3]。但它们一般都是松散独立的介绍，通过"'85美术运动"这个概念和这个报告一下子把这些分散的没有联系的群体整合为一个整体运动思潮，而且《'85美术运动》的报告把"'85美术运动"放到了20世纪文化现代性的层面进行了分析总结。接着，《文艺研究》在1986年第4期发表了高名潞稍作修订的版本《'85青年美术运动思潮》一文，于是又简称为"'85新潮"。

1 参见高名潞.'85美术运动[J].美术家通讯，1986(6).报告将"启蒙"作为"'85美术运动"和五四运动之间的联系加以论述。"全国油画艺术讨论会"于1986年4月14日—17日在北京举行，各省艺术家协会代表和国内重要油画家参加了此次会议。同时，会议还邀请了高名潞和朱青生这样的年轻批评家，以及张培力、舒群、李山等几位前卫小组代表。参见高名潞.八五运动的总结和检阅[M]//高名潞.'85美术运动：历史资料汇编.桂林：广西师范大学出版社，2008：45—79.另外一部关于"'85美术运动"的重要纪录片参见《85新浪潮：中国当代艺术的诞生》，北京尤伦斯当代艺术中心，2008年。
2 高名潞，等.中国当代美术史1985—1986[M].上海：上海人民出版社，1991."'85新潮群体"的近千张原始幻灯片和其他材料现在仍然完好地保存在高名潞中国当代艺术档案中。
3 第一个"新兴美术家集群"专栏由陶咏白编辑，介绍了"北方艺术群体"，包括舒群撰写的小组宣言《北方艺术群体的精神》以及王广义及其他小组成员的作品。此外，1987年1月的《美术思潮》出版了一期青年艺术群体特刊，里面收录了几个重要群体的宣言和文章。1988年6月，江苏美术出版社出版的张蔷《绘画新潮》一书也介绍了一些新潮美术的群体。

"'85美术运动"经过了3个阶段：从1984年底至1986年8月的"珠海会议"为第一阶段，这是群体自发涌现、信息不断传播和集中的阶段。"珠海会议"的举办使一些重要群体代表首次集中，讨论和检验了"'85美术运动"的现状、价值和方向[1]。从"珠海会议"到1987年底为第二阶段，即从群体整合、个体力量逐渐突出到群体解体的阶段。1988—1989年"中国现代艺术展"的开幕为第三阶段，这是"'85美术运动"的解构阶段。由于1987年政治运动和经济大潮的双重冲击，大部分群体在1988年解散，"清理人文热情"和"纯化语言"等消解口号随之出现，成为90年代初的波普、新生代和玩世思潮的先声。1989年的"中国现代艺术展"是"'85美术运动"的回顾和盛会。

第一节 为什么是"'85美术运动"

或许有人认为，20世纪70年代末80年代初这个时期（也就是"后文革"时期）的艺术和1985年开始的"'85美术运动"时期（或者新潮美术时期）的艺术是一脉相承的，都是十一届三中全会改革开放、思想解放的延续。这种泛泛的总体判断当然没有任何问题，但它不是最有效的和更准确的历史描述。本书建立在这样一个陈述之上：1985年是一个从"后文革"艺术转向当代艺术的转折点。其中有两个重要标志。

一、第一个标志是这一年所发生的一些重要的甚至具有转折性的事件

（1）第六届全国美术作品展览于1984年底结束，它被公认为是一个保守主义回潮的展览。除了1983年"反

图3-1 《美术家通讯》1986年第5期，集中报导了"全国油画艺术讨论会"的概况以及"'85美术运动"的学术报告

[1] "珠海会议"即"'85青年美术思潮大型幻灯展暨学术讨论会"的简称。该会议于1986年8月15—19日在广东珠海市画院举办。会议详细过程记录在高名潞，等.第五章第一节 珠海会议[M]//高名潞，等.中国当代美术史1985—1986，上海：上海人民出版社，1991:331-336.

精神污染"的政治事件的影响外，也暴露出"文革"后伤痕、乡土和学院形式主义这些"后文革"时期的"新"艺术其实仍然走在旧路之上，一旦没有题材优势，就很快走向颓靡之路。第六届全国美术作品展览激发了青年一代走出"后文革"，向艺术的现代性和当代性转向的决心。

（2）前卫群体的出现。"'85美术运动"的出现，在中国当代美术史上是一个奇迹。似乎是一夜之间在全国各地不约而同地出现了许多自发的非官方的青年艺术群体。它们遍布全国，甚至内蒙古、甘肃、宁夏、西藏、青海等边远地区也出现了这种群体活动。1985—1986年，全国各地出现了79个自发组织的群体和现代艺术活动，到1987年时，已经有近百个群体出现。它们在当地起到了传播现代文化火种和启蒙的作用，但同时引发了巨大争议，甚至被迫关闭。[1]

在中国现当代艺术史上，"'85群体"具有特殊意义。它们不同于20世纪上半期以及"后文革"美术时期的"画会"。那些画会大多集中在上海、北京等几个大城市，而"'85群体"却遍布全国，不仅数量多，而且在短时间内成批涌现。这些前卫群体关注的不仅仅是艺术的问题（比如新绘画），而更多的是如何建立自由的艺术生态，以及艺术的现代性和文化性如何同步的问题。尽管这些群体对当地保守的文化状况产生了强烈的冲击，但其终极目标并非冲击本身，而是为了宣示自由的、现代的人性文化。

同时，这些群体之间具有鲜明的地域文化差异性。很多前卫艺术群体位于中国东部沿海及中部地区人口密集的城市中，特别是北京、上海，以及江苏、湖北、浙江（图3-2），在现代中国历史上，这些都是教育先进

表6　全国艺术家群体情况表

地点	群体(个)	活动(次)	人数	全国总人数
陕　西	2	2	14	
广　东	3	3	55	
山　西	1	2	8	
上　海	4	6	76	
天　津	2	1	30	
西　藏	1	1	5	
江　苏	6	7	1102	
北　京	9	10	249	
内　蒙	3	5	60	
青　海	1	1	20	
浙　江	4	9	32	
山　东	1	1	7	
湖　南	5	7	78	
河　北	1	1	3	
河　南	2	2	22	
福　建	5	8	61	
吉　林	1	1	8	
四　川	4	4	133	
云　南	3	6	38	
湖　北	17	17	167	
黑龙江	1	1	50	
安　徽	2	3	27	
甘　肃	1	1	5	
总　计	79	97	2250	4817

图3-2　1985—1986年全国出现的自发艺术群体，童滇调查并制图，发表在高名潞，等.中国当代美术史1985—1986[M].上海：上海人民出版社，1991：621

[1] 关于全国各地群体的成立、活动以及成员等细节详细记录在高名潞，等.第八章中国当代美术运动之景观[M]//高名潞，等.中国当代美术史1985—1986.上海：上海人民出版社，1991：606—626。或参见高名潞.'85美术运动：80年代的人文前卫[M].桂林：广西师范大学出版社，2008，443—457.

和工业化发达地区。这里的前卫群体一般更关注前卫的艺术观念,比如最张扬的"理性绘画"和最激进的观念艺术"厦门达达"就在东部。相比之下,西南和西北地区不仅保留着传统的农业生活方式,还拥有中国最多的少数民族群体,因此这里的前卫艺术群体偏爱"生命之流"的热烈的直觉表现以及原始主义的主题和方法。

(3)艺术刊物活跃登场。1985年之前,美术界中《美术》杂志(图3-3)是发表介绍当下艺术现象的唯一刊物。然而,在1985年,《美术思潮》(图3-4)、《中国美术报》(图3-5)、《画家》等支持新潮美术的活跃报刊突然集中在这一年创刊。《江苏画刊》也在1985年改版,从以往主要关注水墨画转向对当代新思潮的关注。一批研究生和青年学者参与刊物编辑工作,在舆论上推动了新潮美术。这也是此前从来没有过的现象。[1]

(4)文化热和中西艺术论战。1985年可以说是中国当代艺术史上,各种形式的学术讨论会最多的一年。传统艺术、学院艺术和前卫艺术之间直接交流、辩论的热烈现象是此前任何年代都没有的,中西方文化的艺术研讨在这一年达

图3-3 《美术》杂志1985年第10期封面

图3-5 《中国美术报》,总第2期,1985年8月3日出版

图3-4 湖北美术家协会主办的《美术思潮》1985年第1期封面

[1] 例如,来自湖北的批评家彭德和皮道坚成为湖北美术家协会主办的《美术思潮》的创始人与主编。原《美术》杂志编辑、批评家栗宪庭于1985年转调《中国美术报》任编辑,批评家李路明在湖南创办了《画家》杂志。高名潞以及年轻批评家王小箭、唐庆年也都在1985年开始成为《美术》杂志的责任编辑。高名潞同时参与了《中国美术报》最初的创办编辑的工作。

到高潮。从知识界、文化界到艺术界，很多围绕着"传统与现代"主题的会议在 1985 年前后登场。[1] 与此同时，大量的西方哲学、历史学、美学以及心理学著作译成中文，海内外的很多学者都卷入这场文化论争中。与此同时，中国传统的哲学、历史、文化及宗教在当代标准下被重新评估、批判和接纳。同 20 世纪早期的情况一样，这场辩论也相继经历了"中西异同""中西优劣"和"中西趋势"3 个阶段[2]。在美术界，传统和反传统的冲突主要集中于：传统艺术是否需要现代化，当代艺术语境中现代主义的定义，以及最重要的，中国对西方当代艺术持怎样的态度和如何评价这几个问题[3]。在这样的氛围中，艺术家们通过一切渠道，尤其是通过这一时期的出版物和展览狂热地搜集着西方当代艺术的信息。国外翻译过来的文献以及国内学者在杂志上发表的介绍西方现代艺术的文章，是艺术家们获取信息的主要来源。其中，赫伯特·里德（Herbert Read）的《现代绘画简史》对中国艺术家的影响最为深远，这本书大概是 80 年代早期艺术家们从西方直接学习现代艺术的唯一来源[4]。

（5）1985 年是联合国科教文组织命名的"国际青年年"。同年在北京，出现了"国际青年年美术展览"（图3-6），其中一些探索性作品成为"'85 美术运动"，

图 3-6 出版物《国际青年年美术作品选》封面，1985 年，高名潞当代艺术档案存

1 关于艺术界的会议和论战见高名潞，等.第六章传统与现代的选择 [M]// 高名潞，等.中国当代美术史 1985—1986.上海：上海人民出版社，1991:467—530.

2 1923—1924 年间，有一场被称为"科玄大论战"的激烈的文化论争，涵盖了以上 3 方面（有关科学和形而上学的争论）。在这场争论中，所有发表的论文都被收录在上海亚东图书馆 1925 年出版的上下两册《科学与人生观》之中。

3 例如，传统绘画形式已经受到了年轻艺术家的挑战。1985 年 7 月，艺术家李小山在《江苏画刊》7 月号上发表了《当代中国画之我见》一文，这篇文章震惊了中国传统书画界，并进一步引发了新老两代人之间长达两年的激烈争论。同年 11 月，谷文达和其他中国水墨画家参加了在湖北武汉举办的"中国画新作邀请展"，以综合中国传统哲学思想（如道家哲学、禅宗文化）和西方艺术形式（如超现实主义）的方式来更新传统水墨画语言。详见高名潞.'85 美术运动：80 年代的人文前卫 [M].桂林：广西师范大学出版社，2008；131—142.

4 里德这本书出版前，在中国最具影响力的是邵大箴.西方现代美术 [M].北京：人民艺术出版社，1979.

特别是"理性绘画"的一部分（图3-7、图3-8）[1]。1985年也是"文革"以来各地美术学院学生创作最为活跃的一年，各地美术学院，比如浙江美术学院在教学上鼓励学生在毕业创作中有更多的自由[2]。80年代中期，浙江美术学院的毕业生如黄永砯、谷文达、王广义、张培力、耿建翌以及吴山专等都是"'85美术运动"中的领军人物。

（6）国外的大量信息进入中国，出版和展览异常活跃。特别是1985年年底在中国美术馆举办的"劳生柏（罗伯特·劳申伯格）作品国际巡回展"对中国当代艺术家

图3-7 谭平，《云》，油画，1985年

图3-8 何工，《种花人的故事》，油画，1983年

影响很大（图3-9）。这个展览的重要性不在劳申伯格的艺术本身，而在于它让中国艺术家看到了60年代以来欧美的当代艺术，特别是占主流的波普艺术极具颠覆性的本来面目。劳申伯格在北京中央美术学院发表了一次演讲，并与包括王鲁炎、张伟、马可鲁在内的"星星

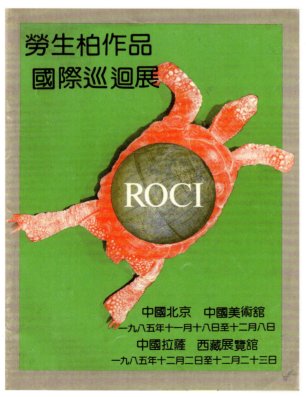

图3-9 美国艺术家劳生柏（罗伯特·劳申伯格）1985年在中国展览的画册封面，1985年（高名潞收藏）

1 参见前进中的中国青年美术作品展特刊[J]. 美术，1985（7）.
2 金一德. 毕业创作教学的体会[J]. 美术，1985（9）. 这一期《美术》刊登了围绕着浙江美术学院毕业展引发的争议。有关本次展览的辩论，还可参见1985年9月21日《中国美术报》刊登的《浙美毕业生作品引起争议》。

画会"和"无名画会"的非官方画会成员进行了一次讨论（图3-10）[1]。

二、第二个标志是"'85美术运动"的"文化转向"

这个"文化转向"因此决定了"'85美术运动"的"运动"性质，它不再是那种优雅的沙龙写生，或者分散在家中独立进行绘画创作的活动，而是具有极强的综合行动意识的集体活动。参与者们发宣言、搞辩论、做展览、召开面对公众的会议，在他们的整体行动计划中，这些都缺一不可，所以，展览并非是最重要的。比如，"北方艺术群体"在1986年就已经蜚声全国，然而，除了1987年底在吉林艺术学院举办了一次内部展览外，"北方艺术群体"在成立3年的时间内从来没有办过任何形式的展览，主要是写文章、发表作品和串联。

因此，"'85新潮"的前卫意识使它有别于任何"文革"后的"新艺术"现象。首先，它所思考、关注与批判的问题已远远超出了以往的所谓艺术问题，而是关注如何使艺术活动与全部的社会、文化进步相同步的问题。因此，它对艺术的批判是同全部社会文化系统的批判连在一起的。然而，"后文革"艺术仍然关注艺术的不同流派的完善：伤痕、乡土画家努力让自己成为更真实的现实主义，以吴冠中为代表的形式美的目的是努力成为东方的抽象艺术，"无名""星星"努力让自己成为自由呐喊的现代表现主义的艺术。但是，"'85美术运动"的群体是要让艺术成为文化，"'85美术运动"群体的主要话题不再是艺术和政治、现实和抽象的关系，而是如何推进现代文化的问题。比如，"北方艺术群体"的艺术目标是建立"寒带文化"，"西南艺术研究群体"提倡"红土文化"，上海艺术家要发展东方文化，南京、浙江群体提出个人神秘主义，"厦门达达"讲禅宗和后现代，两湖群体探索楚文化，山西、河北、甘肃等地的群体更关注原始文化，等等。

图3-10 劳申伯格前来参观于北京外交公寓何乐模家举办的展览，劳申伯格和王鲁炎在王鲁炎的画前交谈，1985年11月，图片由张伟提供

"'85美术运动"群体的艺术家大多参与到当时的读书热之中。根据当时南开大学社会学系研究生童滇所做的社会调查显示，"'85新潮"艺术家最感兴趣的是有关人性的哲学和文化学理论。有关中国的禅宗哲学、尼采（F.W.Nietzsche）的理论、弗洛伊德（Sigmund Freud）的心理学以及西方现代和后现代文化理论的图书是他们最喜欢的读物（图3-11）。

所以，当时一些人批评"'85新潮"有"哲学化倾向"。许多艺术家阅读的和讨论的

[1] 还有一些关于劳申伯格展览的讨论发表于1985年12月21日《中国美术报》，其中包括6篇短文。"无名画会"是1979年成立的第一个非官方组织艺术团体，和"星星画会"一样，该团体的大部分成员是同龄人和业余画家。参见《"无名画会"宣言》（未出版，1979）以及高名潞. 无名：一个悲剧前卫的历史[M]. 桂林：广西师范大学出版社，2007.

是思想、哲学和宗教问题，是关于东西方文化的比较与发展方向的问题，是人性的本质问题和社会的心理问题。因此，他们排斥风格化的追求和形式主义，具有非常强的观念性。这在当时大量出现的宣言中比比可见。如影响很大的"北方艺术群体"在宣言中说："我们的绘画并不是'艺术'！它仅仅是传达我们思想的一种手段，它必须只是我们全部思想中的一个局部。我们坚决反对那种所谓纯洁绘画的语言，使其按自律性发挥材料特性的陈词滥调。"

因此，"'85美术运动"引发了一个转向，那就是摆脱"后文革"的现实主义、唯美主义，同时要超越"业余前卫"的"艺术为艺术"与"艺术为政治"的分裂性。离开人道，转向人文；离开艺术的自我表现，进入文化的整体诉求。中国当代艺术从"后文革"的"新时期"进入了80年代的"人文时间"或者"文化时间"。

所谓"文化时间"就是把艺术，无论是当代艺术还是古代艺术，放到人类文化发展的

分类 %	生物	弗氏理论	尼采	分析哲学	西方文化价值观	西方现代艺术及美学理论	中国古代文化及禅宗	无选择
%	5.1	9	15.6	6	9	25	11.7	18.1
备注		29.7						

图3-11 "'85新潮"艺术家的读书兴趣（童滇所做调查表）

历史中检验其价值。它是一种有了过去、当下和未来的时空构架为参照的"历史"时间，相反，"后文革"艺术没有这种历史时间意识，更多地是以"政治—社会"坐标为参考的空间意识，这与"文革"刚结束的政治语境有关。乡土的"怀旧"不是历史意识，而是对现实政治中的人道缺失的填充。

"'85美术运动"的"文化时间"不但是历史的，也是文化价值的表述。比如，"北方艺术群体"创造了"热带文化"以代表原始文化，以"温带文化"代表现代文化，而以"寒带文化"代表当代和未来文化。"寒带"是"北方艺术群体"所追求的理性思辨、形而上学的文化。浙江美术学院是"'85美术运动"的最重要基地，从那里出来的一些群体都具有激进的文化观念。比如，"厦门达达"和黄永砅把当代艺术看作禅宗和后现代的结合，古代文化的破坏性和西方当代的解构主义成为当代艺术的哲学武器库。宋海东所组织的"M艺术体"，对西方现代精英文化进行了激烈的批评，并倡导面向生活和大众的当代文化与艺术。1986年在浙江美术学院出现的"86·最后的画展NO.1"的组织者孙保国也提出了人类文化艺术的4个阶段说，即蒙昧期、启蒙期、实用期和完善期。而"'85美术运动"在功能上属于启蒙期。此外，以李正天和王度为代表的"南方艺术家沙龙"也提出了类似

上海"M艺术体"的以当代取代现代和后现代的文化观。如此不一而足。"文化时间"是"'85美术运动"不同于此前的"后文革"艺术以及此后20世纪90年代艺术的核心特点。

"文化时间"是"'85美术运动"一代对艺术和文化现代性的阐释基础，其言说是宏大理论，其图像是"非现实的现实"。所以，人们说"'85美术运动"有哲学化倾向，在形式上则说他们模仿超现实主义。其实，这只看到了表面。他们的"宏大言说"证明了他们的文化信心和浪漫乌托邦情怀，他们的"超现实"其实正是他们自己的心理现实的描述。

图3-12 "777小组"的一次聚会，包括舒群、任戬、张曙光、吕瑛、张茜荑、巴威，1984年

第二节

东部：理性文化批判

在东部，杭州、上海、北京和南京是全国前卫运动的中心。这个地区的群体的艺术观大多重在诉诸某种文化观念。这些观念受到了文化热传播的西方现当代哲学和文化学的影响，同时更重要的是，这些观念也具有地域和东方文化的背景。

"北方艺术群体"是位于东（北）部最具影响力的群体之一（图3-12—图3-15），于1984年9月15日在黑龙江省哈尔滨成立。该群体宣扬一种他们认为超越了西方和传统文明的"北方文明"（或"寒带文化"）。他们认为，他们的艺术不是关于艺术本身的活动，而是关于文明的活动，而北方意味着崇高、理性和形而上学。这让他们的文明观和艺术观带有很强的西方古典主义色彩，甚至中世纪的"彼岸"情结。这似乎与大众化、煽情化、调侃化的艺术时尚风格相抵牾。然而如果把"北方艺术群体"理性崇高的古典理念放到"后文革"艺术充斥的伤感和世俗主义的语境中，这种理念显然是对后者的反思和批判。该群体中王广义、舒群和任戬最具影响力，他们撰写了大量激情四射的涉及文化、哲学和文

图3-13 北方青年艺术群体刊物《GOD》封面，1985年

图 3-14 北方艺术群体双年展请柬，1987 年

图 3-15 1987 年 2 月理性绘画专题讨论会现场

明的论文。在图像方面，他们受到超现实主义影响，但摈弃了后者的梦境和潜意识的元素，相反，"北方艺术群体"的作品是清醒而有逻辑的，他们用贫瘠广漠的冰冻雪原或者寒冷极地的景观作为北方文明的视觉符号。

浙江美术学院（即现在的中国美术学院）在"'85 美术运动"中影响很大，该运动的很多重要艺术家出自这所美院。其中包括"厦门达达"的黄永砯、理性绘画和政治波普的王广义、文字艺术的谷文达和吴山专、灰色幽默的张培力和耿建翌，等等。1985 年 2 月，张培力等人组织的"'85 新空间"展览在杭州开幕，这是"文革"后在浙江出现的第一个现代形式的展览。张培力在 1986 年 4 月参加了在北京召开的"全国油画艺术讨论会"之后，同年 5 月 27 日，又与"'85 新空间"的其他 6 位核心艺术家，包括耿建翌、王强、宋陵等，成立了"池社"群体，并在 1986—1987 年举办了 4 次集体展览。他们的作品以非常辛辣的幽默感和荒诞的精神著称，包括"灰色幽默"绘画、行为表演和观念艺术（图 3-16）。1986 年 1 月，一个非常激进的展览——"86·最后的画展 NO.1"在浙江美术馆开展（图 3-17—图 3-19），共有 7 位浙江美术学院的青年教师和学生参展，其中包括谷文达和孙保国，展览展出的是现成品

图 3-16 王强，《第五交响乐第二乐章开头的柔板》，雕塑，1985 年（背景为"'85 新空间"展览现场）

图 3-17 "86·最后的画展 NO.1"成员集体创作《哈姆莱特在天堂》(话剧剧照之二），1986 年

图 3-18 《哈姆莱特在天堂》(话剧剧照之三），"86·最后的画展 NO.1"展览现场照片，浙江美术馆，1986 年 1 月

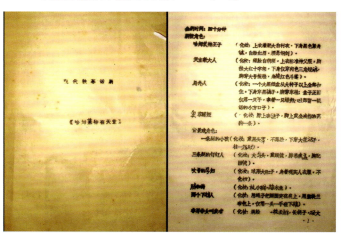

图 3-19 "86·最后的画展 NO.1"《哈姆莱特在天堂》剧本，1986 年，高名潞当代艺术档案存

和表演艺术。展览开幕 3 小时后，由于展出作品中有部分包含性的内容而被关闭，虽然这并非展览的主要关注点。其核心观念是标题中的"最后的"。组织者孙保国认为，人类文化艺术分为 4 个阶段，即蒙昧期、启蒙期、实用期和完善期。"'85 美术运动"在功能上属于启蒙期，但由于它来自工业、科技、经济均不发达的第三世界国家，资源无法支撑其理想，所以它只能是"勇敢的牺牲"，就像这个展览一样，它只是正在完成自己"最后的荣耀"[1]。3 个月后，吴山专和其他艺术家在杭州举办了两次非公开的装置作品展览，名为"红 70%，黑 25%，白 5%"以及"红色幽默：大字报"，开始了他们文字艺术的探索。

浙江美术学院的"'85 美术运动"现象具有自己的鲜明文化特点。一方面，或许受到了以林风眠为代表的杭州艺专传统的影响，学术相对更加开放，是当代文化"中西合璧"的基地；另一方面，具有强烈的怀疑主义，对任何既定正统文化抱着"虚无主义"的态度。故而毫不奇怪，其思想武器库一个是禅宗，一个是后现代主义，具有超越东西方的野心。这种倾向在黄永砅的"厦门达达"、谷文达的水墨、吴山专的红色幽默、张培力和耿建翌的绘画与方案艺术中是共通的。只有王广义在 1987 年前的创作与浙江美术学院的总体倾向相违背，但 1988 年之后，他也转向了解构主义和波普文化。

最极端而集中地体现了浙江美术学院新潮特点的是黄永砅领导的"厦门达达"——一个来自福建厦门的艺术群体。早在 1983 年，在浙江美术学院学习期间，黄永砅就已经开始了他具有"达达"观念的艺术实践。1986 年 11 月，在"'85 美术运动"的群体已经在全国范围内发出自己声音，"理性绘画"似乎形成主导潮流的时候，黄永砅抛出了他的《厦门达达——一种后现代？》

[1] 孙保国《给高名潞的信》，1987 年 12 月 13 日，未发表，高名潞当代艺术档案存。

图 3-20 "厦门达达"的《厦门达达现代艺术展》展览出版物，1986年9月28日—10月5日

图 3-21 "厦门达达"，《纠缠—捆绑》（行为艺术片段之一），人、综合材料，1987 年

图 3-22 "厦门达达"，《纠缠—捆绑》（行为艺术片段之二），人、综合材料，1987 年

的重量级文章（图 3-20）。在这篇宣言中，他讨论了在西方"达达"和中国禅宗那里看到的颠覆当代艺术的革命性，随后把这个革命性注入了自己 1987 年所有的艺术方案之中（图 3-21—图 3-23）[1]。这在"'85 美术运动"中确实是"晚来风急"，甚至在一向被视为文化沙漠的福建省内也掀起了"达达"波澜，几个前卫艺术团体几乎同时出现在省会福州和泉州。在泉州，影响力最大的前卫团体是"BYY 画会"。"BYY"是"不一样"3 个字的汉语拼音的字头，显示了其求新的态度（图 3-24）。"BYY 画会"由 13 名成员组成，包括刘向东、黄永砯、蔡国强，那个时候，蔡国强已经开始创作他的火药画了（图 3-25）。该群体举办过两次展览，第二次展览名为"泉州现代艺术展"，共展出 88 件作品，其中绝大部分是从日常用品或家庭材料中选择出来的现成品，据说，其目的在于消除艺术中的"文化贵族气息"，走向日常。这是"禅—达达"衍生出来的朴素的波普形式。[2]

20 世纪初以来，上海一直处于文化中心的位置，"'85 美术运动"中的上海前卫艺术生态依旧显得与众不同。"文革"后直到 80 年代，上海的艺术群体并不多，虽然艺术家们在一些展览和事件中合作，但基本以松散的个体面目出现[3]。唯一例外的是宋海东领头建立的"M 艺术体"，可以称得上"群体"。宋海东也是浙江美术学院的毕业生，他的行为和观念艺术是反艺术的，正像该群体的宣言所说，艺术是生活和思想本身，是超越了现代、后现代艺术观念的文化行为，它和日常是一体的。所以，宋海东的观念创作持续到 90 年代初，在创作了一批和佛教冥想及修行有关的作品后，他皈依了佛教，成为在家居士。

[1] 这篇宣言首次发表在一份 4 版报纸式的展览图录上，题为《厦门达达现代艺术展》，随后此文又发表在 1986 年 11 月 17 日的《中国美术报》第一版上。
[2] 刘向东《两次画廊情况》，1986 年，未发表，高名潞当代艺术档案存。
[3] 关于 20 世纪 80 年代中期的上海新潮美术，可参见王邦雄《松散的一批》，未出版，高名潞当代艺术档案存。

图 3-25 蔡国强，《自画像》，火药、油画布，1985 年

图 3-23 黄永砅在厦门市大中路 11 号家中的工作室，1987 年

图 3-24 "BYY 画会"画册封面，1986 年

第三章
文化时间："'85 美术运动"的当代性

80 年代的上海，艺术展览和活动非常丰富。1985—1986 年间，一批反权威和反保守主义的探索性的艺术展览出现了。此时上海的新潮美术具有两种鲜明的现象：

一种是冲击旧有的生态和观念的展览狂飙现象，众多展览不断涌现[1]。这些展览中，"凹凸展"是上海最具挑衅性质的前卫事件之一（图 3-26），产生了与"M 艺术体"激进的行为艺术类似的影响。展厅空间被设计成"凹凸"字样，作品以装置、雕塑和壁画为主（图 3-27）。各种经过重新组合、安排的现成品和各种奇怪的符号混合在一起，表明了上海艺术家们反传统的态度。正如李山说的："以前的美术作品负担太重了。传统把我们压得喘不过气来。我们的愿望，就是想放松一下，也许有点不严肃，那就当是说几句幽默话吧。"[2] 这个展览在上海引起了轰动，观众中有不少是大专院校的学生，他们在展厅内热烈地争论。在上海市民中拥有广泛读者的《新民晚报》刊登了《不可思议的凹凸展》一文，文中，记者将此次展览的作品形容为酷似纽约曼哈顿"东村"

图 3-26 "凹凸展"海报

1 其中影响最大的是"'画坛之友'沙龙画展"（1984 年 12 月—1985 年 1 月，徐汇区文化馆），这个画展尝试探索个人感受和赞美人的生命和爱；"现代绘画——六人联展"（1985 年 3 月 18 日—26 日，复旦大学学生俱乐部），展示了不同艺术家的不同方法，参展艺术家包括余友涵、丁乙、秦一峰、冯良鸿、艾得无、汪谷青，参见丁乙《现代绘画：六人联展》，1986，未出版。1985、1986 年之交，为期 10 天的"'版画角'展览"是 12 位艺术家在上海美术馆举办的版画联展，展览宣称："我们批判任何破坏个性的现象，不管是集体风格还是霸权概念"，参见顾固《看上海版画角作品而想到的》，1986，未出版。"首届上海青年美术作品大展"（1986 年 4 月，上海美术馆），展出了 205 件作品，参展作者近 200 人，参见《新民晚报》1986 年 4 月 18 日、《上海文化艺术报》1986 年 4 月 25 日、《青年艺术报》1986 年 4 月 25 日的相关报道。"黑白黑"画展，由 4 名年轻艺术家组成的小组联展，通过展示只有黑色和白色的现成品来挑战传统观念，参见王小箭. 黑白黑 [N]. 中国美术报，1986-09-22。"海平线·86 绘画联展"为 26 位上海画家举办的多种现代艺术形式自选作品联展，参见上海美术界涌现探索潮流：写在"海平线画展"开幕式 [N]. 文汇报，1986-06-19。由两名年轻工人举办的探索抽象形式的展览"非具象画展"。"画展 1"（上海戏剧学院美术馆）由 6 位具有影响力的上海画家组成，其中包括李山和张健君这两位上海前卫艺术运动的领导者。"凹凸展"，包括 16 位上海最具影响力的前卫艺术家，如李山、余友涵、予森、丁乙、秦一峰以及王子卫（1986 年 11 月 22 日，上海徐汇区文化馆）。
2 参见李坚. 不可思议的凹凸展 [N]. 新民晚报，1986-11-25。

图 3-27 李山,《醒的梦》,综合材料、壁画,1984 年

那些狂放不羁的艺术[1]。

另一种现象是明显受到东方哲学的影响。此时，李山、余友涵、张健君、陈箴等领军人物创作了一批和东方传统哲学，比如"气""有""无"等相关的宇宙流图像。高名潞曾经将这些图、符相兼的绘画归入"理性绘画"[2]。这些绘画带有"软几何"的特点，它们是20世纪初以来首次出现的"中西合璧"的新样式，我们不应简单地把它们归入西方"抽象"体系之中。

北京是全国政治文化中心。由于众多批评家和大量刊物汇集于此，"'85美术运动"中，北京在全国范围内信息的收集与传播工作中发挥了重大作用。例如，《美术》和《中国美术报》这两家很有影响力的国家报刊，关注着80年代以来每一次重要的艺术事件和新动向。但是艺术事件在这里也很容易演变成某种政治事件。比如，1989年在北京中国美术馆举办的"中国现代艺术展"，曾经由于行为艺术而两度被关闭。

80年代中期的北京，曾经活跃于"后文革"时期的"星星画会""无名画会"等"业余前卫"的艺术家有的移居欧美，有的留在北京继续探索抽象画。由于文化语境的差别，他们的创作动力和新潮运动的群体出现了很大的反差，仍然沉浸在对现代艺术本体的追寻之中。另一方面，这里的青年艺术家虽然在"国际青年年美术展览"中展示了自己试图突破学院艺术的富有生气的作品，把保守的学院写实手法和自己的启蒙冲动结合在一起，形成了"理性绘画"的类型之一，但大部分艺术家并没有继续下去。这些以中央美术学院为依托的青年艺术家的启蒙文化冲动只是昙花一现。在北京，没有出现其他省市的前卫群体那种充满活力和富于对抗性的活动。新潮时期北京最主要的青年艺术家群体是由"共青团北京市委员会"正式组织的"北京青年画会"，它成立于1986年5月16日"北京青年画会首届作品展"举办之时。"北京青年画会"组织了一些具有实验性质的展览，但缺乏冲击力和影响力。这里最具前卫性的展览是一批来自中央美术学院的年轻教师在故宫举办的"十一月画展"，主导风格偏向于表现主义[3]。总而言之，80年代，以中央美术学院为基地的北京本地的新潮艺术缺乏其他地区的文化热情和冲击力，也缺乏哲学和思辨的魅力，与浙江美术学院的影响力不可同日而语。直到80年代末，才出现了徐冰的《天书》，它作为中央美术学院的新潮代表站到了"'85美术运动"的最前沿。《天书》向人们提出了许多有关前卫和文化的新问题，而徐冰本人无疑成为最成功和最具有中国"元文本"因素的"文化前卫"之一。

南京是"'85美术运动"前卫艺术实践的又一重要基地，而且它也有自己的文化产品。1985年10月15—21日，由来自全省的青年人自己筹备的"江苏青年艺术周·大型艺术展"在南京展出（图3-28），这个"文革"后在江苏最具有影响力的展览涵盖了所有艺术形式。艺术家徐累说，展览中的作品"注重观念的传达要多于对艺术形式的追求，这代表着思想的

[1] 参见李坚. 不可思议的凹凸展[N]. 新民晚报，1986-11-25.
[2] 高名潞. 关于理性绘画[J]. 美术，1986（8）.
[3] 参见新兴美术家集群1[N]. 中国美术报，1985-11-30.

结果，独特的形式在这些作品中，仅仅作为依附的躯壳存在着"[1]。展览组织者之一丁方参加"珠海会议"回来后，与杨志麟、徐累、沈勤等人在1986年9月成立了南京第一个前卫群体"红色·旅"。该群体艺术家受到了西方存在主义的影响，热爱卡夫卡（Franz Kafka），钟情尼采，同时又受到了现代"意识流"文学的影响，所以，

图3-28 "江苏青年艺术周·大型艺术展"展览现场，1985年10月

图3-30 徐累，《相》之三，纸、墨、火柴，1986年

他们的作品图像虽然具有西方现代主义的神秘荒诞感，但同时也有东方的文化图像因素，比如混沌天象等。事实上，徐累（图3-29—图3-31）、沈勤（图3-32）、杨志麟（图3-33）都受过传统绘画的训练。群体中每个人的侧重不同，比如，丁方是一位有着"黄土文化"情结的理性绘画艺术家，他的作品表现具有强烈的崇高感和殉道感的"黄土高原"主题。徐累关注存在的幻觉，他把超现实主义分离荒诞的图像转化为有逻辑的"现象

图3-29 徐累，《误断者》，宣纸丙烯，1985年

1 参见徐累.评"江苏青年艺术周·大型艺术展"[N].中国美术报，1985-09-28.

学"图像。杨志麟则着迷于对神秘性进行抽象的概括。

与"红色·旅"的理性绘画主张相反，一些青年人于1986年6月成立了南京"新野性画派"，他们崇尚

图3-31 徐累，《现实还原：裂变》，纸上水墨，1986年

个人直觉和原始主义[1]。1986年9月1日—10月5日，南京的前卫青年在玄武湖公园内自发组织举办了"晒太阳"露天展览（图3-34），把南京的前卫艺术运动推向高峰。约上千名艺术家参加了此次展览，公园的草地上展示了约700件作品。"晒太阳"是一种文化姿态，意在解除强加给青年艺术家的一切体制的和心理的障碍，它隐喻着以健康的"晒太阳"的方式，为当代文化病症开一剂药方[2]。

江苏是传统文人画的荟萃之地，古有"金陵八家"，20世纪五六十年代又产生了"江苏画派"[3]。1985年，批评家李小山的文章《当代中国画之我见》震惊了传统

图3-32 沈勤，《山》之五，纸上水墨，1986年

1 樊波《新野性主义宣言》，1985年，未发表。
2 陈履生."晒太阳"——走向'87[N].中国美术报，1986-11-17；张江山《为何"晒太阳"》，未发表。
3 "金陵画派"是17世纪著名的文人画派，包括以龚贤为首的8位大师。现代以来，以傅抱石为首，于20世纪50年代兴起了"江苏画派"，这一水墨流派影响很大，通过传承传统水墨画的技巧，它致力于将传统文人画和社会主义现实主义嫁接在所谓"工业风景"的风格之中。

图 3-33 杨志麟，《彼岸》，布、混合颜料，1986 年

图 3-34 "晒太阳"艺术交流活动一角，1986 年

画坛[1]。此后，"新文人画"群体在南京出现，与北京、东北等地的艺术家形成南北呼应之势。1987 年 7 月，这些艺术家在北京的中国美术馆举办了"新文人画"画展，影响波及全国水墨画领域。"新文人画"并没有形成一种稳定的新的文人画观念或者某种新的视觉样式，更多的是把明清传统绘画的小品样式稍加变化，引向轻松、调侃甚至有点儿色情味道的插图风格，那种寥寥数笔、很适合"把玩"的小品水墨是对正儿八经的金陵画派的直接颠覆。然而，有的画家虽然被归入"新文人画"，但实际上其作品另有特点。比如董欣宾，除了他的线条造诣出类拔萃，带有南京特点之外，他的绘画境界追求其实仍然是古典的，非常优雅简率，内中仍然蕴含着传统文人的品味（图 3-35）。

南京之外，江苏包括"星期天画会""犀牛画会""红黄蓝画会""黑白创造社"在内的前卫群体于 1987 年 1 月 14 日、15 日举办了"徐州现代艺术展"（图 3-36、图 3-37）。这是一个包括绘画、装置和行为表演的极具暴力色彩的展览，丝毫没有南京群体温文尔雅的外观。这些作品中的侵略性和挑衅性也引发了各方批评，这些批评使用了"精神病和躁郁症""野兽""粗野和丑陋"等诸如此类的带有贬义的描述性短语[2]。艺术家在展览的宣言中写道："不止在一个清晨，我们被告知：上帝死了。各种新旧偶像被画上血红的'×'。如何来拯救自己骚动不安的魂灵呢？本届艺术展摇摇摆摆的旗帜上写着'破坏'二字。同时，我们被一些不可理解的欲望驱使着，硬着头皮向前走去，以期找到一个新的上帝，抚摸着他美丽的脸，然后开枪打死他。"[3] 这些耸人听闻的言词在 "后文革"的"业余前卫"的绘画和诗歌

1 高名潞，等.李小山风波 [M]// 高名潞，等.中国当代美术史 1985—1986.上海：上海人民出版社，1991：467—475.
2 武平人《给高名潞的信》，1987 年 5 月 14 日，未发表，高名潞当代艺术档案存。
3 引自《徐州现代艺术展》，未发表，高名潞当代艺术档案存。

那里是完全听不见的，然而在"'85美术运动"中却随处可见。20世纪80年代，超人尼采的"上帝死了"的颠覆性思想、卡夫卡荒诞不经的谵语、存在主义的怀疑论等西方现代哲学和文学思潮影响了中国前卫艺术，成为中国文化的现代性的非理性倾向的重要参照。

"'85美术运动"还在持续传播着，并且于1986年随着一批"观念"或"反艺术"群体在华东地区的出现到达了顶峰。这些观念主义者们不仅挑战了政治宣传画和"新学院"风格，还要和他们的先锋同行们的"理想主义"决裂。他们的主要目的是根除乌托邦主义，消灭主观性以及抹消艺术家的手工性，文字艺术和现成品艺术组成了他们的主要媒介。这些艺术家们的思想来源是反对任何教义和权威的"达达"与"禅宗"。这些群体的核心人物多数毕业于浙江美术学院。

在广东，前卫艺术群体的观念艺术项目同样十分具有对抗性。"零展"是一个仅持续了两天的展览，它在香港附近的经济特区深圳街头举行。"零展"之所以如此命名，是因为它没有资金支持、没有机构支持、没有场地，一无所有（图3-38）。25名来自全国各地的艺术家们将自己的作品放置在闹市街头，其中很多都是现成品[1]。在广州，由王度、林一林等艺术家组织的"南方艺术家沙龙"举办了"第一回试验展"，展览融合了绘画、表演和音乐形式（图3-39）[2]。在天津，1985年也出现了10余个群体，其展览和在公共空间开展的艺术活动受到了公众前所未有的关注。

图3-35 董欣宾，《松雪图》，纸本水墨，1995年

图3-36 "徐州现代艺术展"参展艺术家合影：从左到右依次为马波生、徐永生、武平人、杨迎生、高天民、渠岩、史棣华，1986年

图3-37 "徐州现代艺术展"现场照片，1986年

1 见"零展"宣言，1986年，未发表，高名潞当代艺术档案存；王川《给高名潞的信》，1986年6月3日，未发表，高名潞当代艺术档案存。
2 《"南方艺术沙龙"简介》，1986，未发表；南方艺术沙龙在广州成立[N].中国美术报，1986-06-16.

第三节
中部：平民文化的现代性

中部地区的前卫艺术的特点是：展览的规模大，参与的艺术家人数多。展览通常是作为更宏大的社会政治活动的一部分举办，其主要目的是冲破藩篱，打破常规和冲击保守势力的压制，而不只是单纯地进行艺术创作。这种情况可能是中部的文化现实所致：作为中国传统文化的发祥地，当地的保守文化观念甚于东部。

中部最为活跃的前卫小组团体大部分位于湖北、湖南两省，这里也是楚文化的发源地。20世纪80年代中期，这里的官方美术组织——湖北和湖南的美术家协会，似乎比中部地区的其他省份更开放一些。例如，1986年初，由周韶华领导的湖北美术家协会决定组织一场大规模展览——"湖北青年美术节"，通过在活动中鼓励青年艺术家们自办展览、自筹经费，达到活跃保守的当代湖北艺术界的目的[1]。8月，湖北和湖南美术家协会邀请了高名潞、朱青生、周彦、王小箭等批评家到长沙和武汉进行演讲，介绍"'85美术运动"，这次演讲震惊了湖北的年轻艺术家们。接着，11月，"'85美术运动"中最大规模的展览——"湖北青年美术节"在湖北省的10个城市全面展开，包括武汉、黄石、襄樊、宜昌和沙市。来自50个团体的近2000件作品分别在28个场地同时展出（图3-40、图3-41）。这次展览的突出特点是体现了本土文化的融合趋势，包括楚文化资源和当代艺术风格[2]。

轰轰烈烈的"湖北青年美术节"之后，一些艺术家

图3-38 深圳"零展"海报，1986年

图3-39 "南方艺术家沙龙""第一回实验展"（场景之十），1986年

[1] 周韶华曾任湖北省文联主席和湖北省美术家协会主席，他是20世纪80年代中期中国艺术界改革运动的领导者。1985年，"第四届全国美术家代表会议"于山东济南召开，会上，周韶华和一些年轻艺术家发起了倡议，意在改革中国美术家协会的等额选举规定，但最终失败。高名潞作为《美术》的一名记者，见证、参与并报道了这个过程。

[2] "湖北青年美术节"目录式的出版物是《湖北美术通讯》，武汉：湖北美术家协会，1987；又见湖北美术节前言集锦[N].中国美术报，1986-11-29.

冷静下来，开始思考如何把这些疯狂的文化激情和概念转化为艺术语言。于是以湖北美术学院油画系李邦耀（图3-42）、魏光庆（图3-43）为首的几位青年画家成立了"部落·部落"艺术群体（图3-44），从名称本身可以看出，他们关注如何把神秘主义和原始主义作为艺

图 3-40　傅中望，《天地间》，黄布、铁锅、雕塑，1986年

图 3-43　魏光庆，《秘密的节庆》，油画，1986年

图 3-41　吴国全，《黑鬼传之七·请求地狱中的灵魂卜卦》，水墨画，1986年

图 3-44　部落·部落第1回展

术语言与图像的核心，我们从他们的作品中可以感受到一种"仪式性"，这是他们的文化观念和语言探索之间的中介。

1985—1986年间，湖南出现了10余个自发组织的前卫群体，其中最著名的是由16名年轻艺术家组成的"0艺术集团"。1985年12月25日—1986年1月5日，该群体于长沙举办了首次展览。何谓"0"？罗

图 3-42　李邦耀，《琅琊草与画架上的琅琊草与人》，油画，1986年

明君在代表群体所写的宣言中说："'0'成为我们画会的象征，'0'让我们想到太阳，世界的最初，中国古文化的灿烂。我们的思维通过'0'而引起遐想，穿过'0'我们着眼于未来与过去，交错并无限的延伸。更多地，我们把'0'看作是一个不断运转的车轮，我们希望与时代同步。"[1] 艺术家们在作品中使用了各种现代艺术形式，如超现实主义、表现主义、立体主义、照相写实主义、波普艺术、偶发艺术等等。展览中的大部分作品是波普艺术类型，并且将现成品艺术与偶发艺术结合起来。例如，在第二厅与第三厅之间的小庭院里，艺术家们把布展结束后留下的桌子、椅子、酒瓶和开展聚会的一些残留物当作作品保留下来，并命名为《周末》（图3-45）[2]。1986年11月，由新潮批评家李路明和邓平祥组织，湖南美术家协会和湖南青年美术家协会联合主办的"湖南青年美术家集群展"在北京中国美术馆开展[3]。展出的83件作品囊括了从水墨画到装置在内的各种媒介。本次展览显示了对新潮美术期间东部的"理性绘画"和观念艺术的反思，参展的作品释放了一个信号：湖南艺术家在寻求向湖南乡土文化和原始美学的回归，整个展览充溢着怀旧意识和乡土情调，反而受到了一批中年学院画家的赞赏[4]。这次展览凸显了湖南年轻艺术家采取的新的文化策略，即本土文化的复兴才是现代性的归宿。

1985—1986年，河北、河南、山东、安徽和江西突然涌现了大量前卫群体和展览。1985年的"河南第一届油画展"标志着河南画家向视觉艺术的革命迈出了第一步。1986年5月4日，在河南省会郑州省农展馆

图3-45 湖南"0艺术集团"，《周末》，实物，1985年

1 罗明君《我们的艺术观》，载于《油画论文集》，湖南油画学术研究会1986年编，未发表。
2 姜札. 长沙"湖南0艺术集团展览"[N]. 中国美术报，1986-09-29.
3 参展的43位艺术家来自"磊石画会""0艺术集团""野草画会""怀化国画群体""立交桥版画展"以及"湖南美术出版社青年艺术家群体"。
4 参见李路明. 湖南青年美术家集群·中央美院座谈会纪要[N]. 美术，1987（9）.

举办了"郑州首届青年美展",共计 124 名艺术家的 221 件作品迎来了 4700 多人次的观众。所展出的作品愤世嫉俗,运用超现实主义、立体主义和表现主义等各种形式讽喻现实痛苦,如表 3-1 根据观众的留言做的统计分析所示,该展览引发了激烈的争论。[1] 实际上,这组数据也呈现了"'85 美术运动"中其他前卫事件的观众的普遍反应。

表 3-1 观众评论统计

观众类型	百分比	评论
工人	12%	批评,不理解,喜欢写实作品
农民	3%	咒骂
干部	8%	沉默,不理解,对组织形式较感兴趣
军人	2%	写实作品不错,抽象作品不接受
学生	17%	支持探索,希望作品有社会性、民族性,希望多办展览,强调青年应互相理解
专业人员	10%	支持、赞扬,认为作品深度不够,需要走自己的路,不要赶形式
业余爱好者	26%	高兴、乱写、辩论、开玩笑
中小学生	6%	赞扬,很认真地提出不理解的话,希望多办展览
其他	8.5%	不可思议,太抽象,表扬青年的探索精神

在中国著名古都之一的洛阳,前卫群体同样挑战着传统文化氛围。最极端的一次展览,是 1987 年 1 月由 18 名年轻艺术家共同举办的"洛阳青年艺术场",它综合了行为、装置及混合媒介的现成品,其独特性在于突出"场"这一概念。"艺术场"的概念不同于西方的环境艺术或大地艺术,也不同于空间设计,说穿了,它是一个与传统哲学概念"道"与"禅"的"无所不在,无所不有"相似的术语,是对"民族精神"的追寻。同黄永砅的"厦门达达"类似,是一种在禅宗、道教以及"达达"之间转换的方式。[2] 然而,河南艺术家们认为"厦门达达"的实践还是太过理性,"艺术场"所寻求的是彻底的随机性和真正的非理性,这是一种原始的冲动和挑衅[3]。于是,他们的作品被乱七八糟、毫无秩序地置于美术馆中,其中包括照片、现成品、表演艺术和五花八门的荒诞风格的绘画。37 名作者把展览空间弄得一片喧嚣,这使得一些保守的艺术家和批评家十分愤怒,他们给市政府写信指责该展览不仅缺乏监管,还导致社会不安。结果,展览被提前两周关闭,展览现场被封锁、接受调查,艺术家被命令上交所有相关资料。艺术家准备了万言辩护词,表达了对艺术问题的严肃思考以及对中国文化的责任感[4]。 正如展

1 殷双喜. 郑州市首届青年美展 [N]. 中国美术报,1986-10-06.
2 侯震、左小枫《民族精神的追寻》,1986 年,未发表。
3 侯震、左小枫《"艺术场"导言》,1986 年,未发表。
4 侯震的辩护词《我们的想法》,1987 年,未发表。

图 3-46 "黑色联盟"群体,《画框系列》之一,人·画布·画框(1),1986 年

图 3-47 "黑色联盟"群体,《画框系列》之一,人·画布·画框(2),1986 年

览导言中的悲凉之语所言:"作为展览,它将会关闭。作为艺术,它永远不会结束。"[1]

1985 年 11 月,"国际青年年山东青年美术、摄影、书法、篆刻艺术奉献展"在山东省工业展览馆隆重举行。展览由山东青年联合会主办,展出作品 3250 件,观众达 20000 多人次。主要目的是为现代美术营造一个健康的氛围:"它不分派宗,不限形式,不设奖金,不排名次,努力充分展示当今艺术的新观念、新思维、新形势。"[2] 同年 11 月在山东菏泽出现了一个被称为"黑色联盟"的艺术群体。他们宣称他们的艺术观念受到了尼采、萨特(Jean-Paul Sartre)、弗洛伊德等西方哲学家的影响,拒绝任何所谓的"文化",他们唯一赞美的是大地和它的活力。他们说道:"我们歌颂生命。我们不会创造,只会随着自己的性子。"[3]《画框系列》行为艺术方案是该群体成员的第一次集体创作(图 3-46、图 3-47),其中包括艺

1 侯震《"艺术场"展览导言》,1986 年,未发表。
2 董超《展览导言》,1985 年,未发表。
3 董超《黑色联盟宣言》,1985 年,未发表。

术家李汉从画布上划出的口子中钻出的行为艺术。

安徽的黄山是中国名山之一,这里曾经吸引和孕育出了许多传统国画家。在中国当代艺术中,黄山再次与新艺术运动连在一起。1985年4月,"全国油画艺术讨论会"在黄山脚下的泾川山庄召开。会议批评了1984年"第六届全国美术作品展览"的保守倾向。尽管与会者大都是中年学院画家,但会议向全国的青年艺术家发出了自由的信号。1988年11月,"1988中国现代艺术创作研讨会"在黄山召开,约百名前卫艺术家聚集于此,为1989年的"中国现代艺术展"做学术准备,该会议成为"'85美术运动"的重要事件之一。会议主办单位合肥画院的裴家同院长是一位德高望重的书画家。画院画家凌徽涛是新潮画家,他在1988年给高名潞写信,促成了"1988中国现代艺术创作研讨会"的成功召开。

在河北,段秀苍、乔晓光(图3-48)、王焕青3位青年艺术家组成了艺术群体,称为"米羊画室"。他们反抗传统文人文化,主张回归原始的、民间的艺术传统,去寻求人类"野性的自由"之根[1]。他们的首次展览是1986年1月在石家庄举办的"'米羊画室'新作展",共展出3名艺术家的油画、国画、剪纸、纸版画、雕塑等作品180件。

图3-48 乔晓光,《玉米地》,油画,1985年

第四节
西部:逆现代的乡土生命主义

西部地区的艺术家同样融入了"'85新潮"的群体运动之中。但他们所追求的现代文化,并非是东部发达地区以理性主义和观念更新为主导的从现代到后现代再到当代的文化逻辑,相反,他们大多排斥现代都市文化,而是

[1] 段秀苍《绘画想象》,1985年,未发表;乔晓光《传统绘画与民间造型艺术的思考》,1985年,未发表;总结版的3篇文章发表在1986年2月17日《中国美术报》上。

思考如何把生命自然和乡土文化升华为当代艺术。他们的"文化时间"观是凝固的、超当下的,认为文化价值在于生命情感的抒发,只有真实才有结晶,而后才可获得永恒。其中,最典型的也是最有影响力的是"西南艺术研究群体"。

在西南,四川是"文革"后艺术最活跃的地区,1979 年"伤痕美术"在这里诞生,到了 80 年代中期,一大批前卫艺术群体在大大小小的城镇中集结,如重庆、成都、涪陵地区。在少数民族聚居的偏远省份,如云南、贵州、广西甚至西藏一带,1985 年也开始出现了一些前卫艺术团体和展览。比如,一些来自重庆和北京的业余青年画家组织了"无名氏画会",他们就像游击队,不断组织展览,开展各种活动[1]。1985 年 10 月,他们在重庆南泉公园展览馆举办了"首届中国无名氏画会的全国美展"[2]。第二年在四川涪陵,一个业余艺术家小组举办了"首届视野美展",使涪陵山区的人们感受到了现代艺术的气息[3]。1986 年四川最大的非官方展览是由 70 余名艺术家自费在四川省展览馆举办的"四川青年红黄蓝现代绘画展",展览从 6 月 21 日一直持续到了 7 月 6 日。甚至在边远的广西也出现了一次前卫艺术展,名为"以太画展",于 1986 年 7 月 1 日在南宁"七一"露天剧场举办。这次史无前例的展览吸引了 40000 余人参观,被称为该地区最壮观的事件[4]。

1986 年 4 月,由李彦平领头的一个西藏前卫艺术群体在北京劳动人民文化宫举办展览。该群体的 5 名成员曾于西藏生活了 10 余年,他们这次的展览作品融合了现代抽象风格和藏区佛教图像及主题。李彦平把西藏佛教内涵与藏民的建筑和风俗转化为文化符号,它们不是抽象符号,而是非常形象化的西藏文化的内在生命力(图 3-49、图 3-50)。

图 3-49 李彦平,《无题》,油画,1985 年

图 3-50 李彦平,《为西藏造型·之三》,油画,1986 年

1 见严小明《中国"无名氏画会"自序》,1982 年,未发表;赵润范《本画会活动自序》,1986 年,未发表。
2 赵润范、严小明《艺术家与艺术》,1985 年,未发表。
3 梁益君.1986 年 6 月涪陵"视野美展"[N].中国美术报,1986-11-03.
4 桂奇.露天"以太画展"[N].中国美术报,1986-10-20.

图 3-51 李津，《西藏印象之一》，油画，1985 年

图 3-52 阎秉会，《大千世界》，水墨，1985 年

图 3-53 毛旭辉，《圭山组画·山村黄昏》，油画，1984 年

其实，李彦平等人的"入藏"应该是中国现代以来内地艺术家入藏写生的继续（20世纪50年代董希文等人为第一次入藏，陈丹青为代表的艺术家为第二次入藏）。"'85美术运动"中山西的李彦平等、天津的李津等也参加了入藏艺术创作。和之前的社会主义现实主义以及乡土写实风格不同，"'85美术运动"的入藏创作不再是现实写生。1985年，李津（图3-51）、阎秉会（图3-52）、孙建平、吕培桓在天津美术学院展览馆举办了"西藏风情画展"。"风情"这个概念其实用在此处并不合适，用在之前的入藏写生更恰当。李津等人的作品并非意在风情，而在文化魂灵。这里的"风情"或许更多地折射了美术馆主办方的保守意愿。

"西南艺术研究群体"是"'85美术运动"中最有影响的群体之一。在西南缓慢的生活节奏中，"西南艺术研究群体"以毛旭辉（图3-53）、叶永青和张晓刚（图3-54）为核心，组织了大量的展览、写作、发表、研讨会等活动。仅一年多时间，这一群体就组织了4次主要活动：1985年6—7月，群体主要成员毛旭辉、张晓刚、叶永青、潘德海、侯文怡等在上海、南京举办了"云南、上海'新具像'画展"，这个画展后来被作为第一届"西南艺术研究群体"展览学术活动（图3-55—图3-57）；1986年8月，"西南艺术研究群体"在昆明正式成立；1986年11月，在上海举办"'新具像'第二届幻灯·学术讨论巡回展"（图3-58），这是原定的第二届，但由于展厅问题推迟至第三届之后举办；1986年10月，在昆明的云南省图书馆举办"'新具像'第三届幻灯·学术论文展"（图3-59），并到昆明部分高校巡回展出；1986年12月，在重庆四川美术学院举办"'新具像'第四届巡回学术活动展"（图3-60、图3-61），之后在北京大学艺术节上配合幻灯介绍"新具像"与"西南艺术研究群体"。"西南艺术研究群体"在理论上张扬生命精神和原始主义，固然具有云南、四川的民族特色和本土特色（比如，他们把云南圭山少数民族文化看作

图 3-55 1985年"新具像"成员在上海静安区文化馆，右起为侯文怡、徐侃、张隆、毛旭辉、潘德海（张晓刚因病未能成行）

图 3-56 "新具像画展"南京展邀请柬，1985年

图 3-57 "新具像画展"南京展出现场，1985年

◁ 图 3-54 张晓刚，《丛林》，油画，1985年

"红土文化"），但该群体的艺术家并不是乡土风情的风格主义者，相反是生命哲学的表现主义者。他们的艺术观来自对社会现实的认识，与中国在现代化进程中的人性启蒙有关，他们的生命主义、原始主义和自然主义因此和现实中迫切的现代性问题有关。但是，他们的现代性观念又具有消极性，因为它是反都市主义和工业化的，从社会学的角度看，这是一种逆反现代性，它建立在抵制工业的科技时间、商业的计算时间的基础上，相反提倡自然主义的静止时间，也就是日常时间和原始时间，认为只有后者是清纯的。明确了这样一个哲学基础，才能理解"西南艺术研究群体"的艺术激情和高涨的行动意识。

张晓刚、叶永青分别是四川美术学院77、78级学员，与乡土绘画有着直接渊源。事实上，张晓刚早期也画过乡土绘画，但他很快丢掉了乡土写实，转向对"乡土"进行形而上学的思考。他们寻找"乡土"作为生命源泉的永恒意义，他们的作品是关于乡土现象的思辨图像，这可能就是他们所说的"新具像"。

"'85美术运动"也波及西北地区。在宁夏、内蒙古、甘肃和青海这几个少数民族聚集的地区，1986年开始也出现了自发的前卫艺术群体。比如，1986年4月，包头一位私人企业家赞助并主办了名为"内蒙古西部青

图3-58 1986年11月,"西南艺术研究群体"在上海举办"'新具像'第二届幻灯·学术讨论巡回展"请柬封面

图3-59 1986年10月,"西南艺术研究群体"在云南昆明举办的"'新具像'第三届幻灯·学术论文展"册页一

图3-60 1986年12月,"西南艺术研究群体"在重庆举办的"'新具像'第四届巡回学术活动展"请柬封面

图3-61 1986年12月,"西南艺术研究群体"在重庆举办的"'新具像'第四届巡回学术活动展"册页一

年美展"的前卫艺术展览[1]。同年7月，又有10名艺术家在赤峰自发举办了"现代艺术展"，将"'85美术运动"的气息带到这个地处边缘地带的小城，同时，新潮美展常见的反响：空前的观展人数、激烈的辩论和压倒性的批评声亦在此重现[2]。

1981年，由9名西安美术学院的学生和7名西安外语学院的学生举办的"西安首届现代艺术展览"被查封，西安艺术界经历了4年的沉寂之后，终于在1985年出现了新潮迭起的局面。1985年10月，10名青年艺术家举办了"生生画展"，展出了100余件现代风格的雕塑和绘画作品。作为一次十分前卫的新潮展览，"生生画展"十分重视现场观众的反馈，并将"意见本"放在展览空间中（图3-62）。在展览的目录导言中，艺术家们表达了他们对自由的渴望："艺术，无规矩、无定律、无标准、无楷模、无样版、无大功告成、无登峰造极、

图3-62 西安"生生画展"在展厅摆放的意见本，高名潞当代艺术档案存

无天下第一、无一劳永逸！艺术，有思想、有情感、有意识、有痛苦、有孤独、有呐喊、有大哭大笑、有大痴大癫、有放浪形骸、有苦海无边！艺术，只有一字规律：

1 方舟.内蒙古西部青年美展[N].中国美术报，1986-10-06.
2 应该团体之邀，高名潞和来自内蒙古的批评家贾方舟参加了开幕式及讨论会。

变。"[1]

甘肃是新潮运动中西北最活跃的省份。"文革"后，这里的诗歌、小说和美学都很活跃，文学家张贤亮和哲学家高尔泰是甘肃文化界的领军人物。"'85美术运动"中的最早的前卫艺术展览不是在北京、上海这样的大城市，而是在兰州，这就是1984年12月20日由曹涌等人主导的"探索·发现·表现：五青年画展"。这里的前卫艺术的探索可以追溯至20世纪70年代末，"文革"刚刚过去，几名业余艺术家就开始探索现代的个人风格。他们的努力带动了随后的兰州前卫艺术运动。1981年4月，曹涌、成立等几位艺术家在五泉山公园举办了现代主义风格的"出新画展"，以追求西方现代"纯形式"为特点，冲破旧有的意识形态藩篱。1981—1984年间，他们的实验艺术处于地下状态，只能在家中举办个展，并秘密邀请了少数文艺界人士观摩讨论。

直至1984年底"第六届全国美术作品展览"结束后，几位艺术家才开始秘密筹备"探索·发现·表现：五青年画展"，该展览在兰州市工人文化宫开幕后引起了巨大的轰动和争议（图3-63）。因其极具挑衅性，而被称为甘肃的"星星画展"，或许比后者更激进[2]。这次展览后，群体人数逐渐扩大到15人。1985年8月，15名艺术家的79件作品在兰州"85·8新艺术展"上亮相（图3-64）[3]。与"西南艺术研究群体"等其他"生命之流"的艺术家们所采取的前卫艺术语言相似，甘肃前卫艺术群体同样高扬反都市的本土主义意识，同时主张对于个人欲望的艺术探索，他们宣称已经被集体主义和理性主义压抑得太久了。所以，在他们眼里，都市主义和集权主义都是欲望与罪恶的起源。曹涌是他们之中最极端的一位。他的拼贴油画《现代悲剧的图式》（之一）便是很好的例证（图3-65）。画中，一头猫身、牛角、魔口，戴眼镜，

图3-63　兰州"探索·发现·表现：五青年画展"的媒体报道，1984年

图3-64　杨树峰，《游戏》，木雕，1985年

1　张光荣. 青年生生画会前言[N]. 中国美术报，1986-09-22.
2　杨军. 奇葩——探索·发现·表现[N]. 兰州青年报，1985-02-01.
3　曹涌《兰州现代艺术资料》，1986年，未发表。

图 3-65 曹涌，《现代悲剧的图式》（之一），油画拼贴，1985 年

图 3-66 曹涌，《现代悲剧的图式》（之二），油画拼贴，1984 年

鼻孔和肛门冒黑烟的巨大怪物在天空中飞翔，尾巴上挂着一条标语："在这个月光下的白天，我从弗洛伊德家出发……"身下是各种中外古今建筑混乱地拼成的"城市"或曰"地球村"。在《现代悲剧的图示》（之二）的画面上（图 3-66），一个张着大嘴、露出满口尖利牙齿的怪兽，俯在铺满裸体女性身躯的大地之上，嘴里是各种衣着的女性，有西方女性蒙娜丽莎（Mona Lisa）和英格丽·褒曼（Ingrid Bergman），也有一些面熟的中国女性。显然，曹涌的作品抨击了现代性的后果——权力欲望和金钱欲望对人的异化，现代文明在这里意味着罪恶和对人性的吞噬。

1985 年 12 月，宋永平等人在山西太原工人文化宫举办了"山西现代艺术展"，特色是狂野的绘画和农民日常用具组成的现成品装置艺术。这显然受到了劳申伯格正在北京举办的展览的影响。接着，王亚中和宋永平在 1986 年 1 月成立了"三步画室"前卫群体。所谓"三步"有两层含义：一为初步；一为画室窄小，三步走到头。"三步画室"群体成员在 1986 年 11 月又举行了第二次展览，展出了一些陶瓷雕塑，宋永平和宋永红在模仿原始村落的环境中，身穿洞穴人衣着，进行了一些现场行为表演，猩红的颜色和沉默的表演隐喻了原始文化的生命力（图 3-67）。宋氏兄弟表达了他们对部落空间的留驻向往，对非现代的、凝固的人性时间的体验。1986 年 11 月号的《美术》上发表了宋永红、宋永平兄弟描述他们艺术表演的文章《1986 年某日的体验》。山西美协给《美术》写了封信，严厉批评了该期刊对这种"西方资产阶级颓废艺术"的支持。1986 年，"三步画室"前卫群体配合李绍武和高名潞策划的中央电视台《当代新潮美术》录像节目，到太原郊区的一个村庄办展览，名为《乡村文化活动》。1987 年，宋永平带领艺术家们沿着黄河，边考察、边创作，吃住都在农民家。或许这种乡村活动不能被看作艺术活动，而是一种文化态度和文化宣讲，是对脱离乡土之根的都市文化和商业文化的抵制。90 年

代初，宋永平仍然继续这种乡村活动。但是，这种活动必须是下苦力的坚韧工作，否则"雨过地皮湿"的姿态行为显然无法和他们所抵制的现代都市文化的巨大力量抗衡。

第五节
不是现代流派，而是文化转向的艺术运动

高名潞曾在《'85 美术运动》一文中把这个运动分为3种倾向：一是理性绘画，二是生命之流，三是行为观念。然而，在1985和1986两年中，以"北方艺术群体"为代表的"理性绘画"群体，以及它的"对立面"、以西南艺术研究群体为代表的"生命绘画"是这个时期的最强音。从1986年后半期开始，以"厦门达达"为代表的"行为观念"激烈批判了"'85美术运动"前期的保守倾向。高名潞曾把"'85美术运动"的这种内部批判称作"后'85"对"'85美术运动"前期的"超越"。正如高名潞在《中国当代美术史 1985—1986》一书中写道的：

图3-67 宋永平、宋永红，《一个场景的体验》（行为艺术片段之一），人、综合材料，1986年（2张）

这个超越有两个方向：其一是将"'85美术运动"的超美术倾向推向极致，形成了超越艺术本体的"反艺术"潮流。如本章的"厦门达达"和搞"行为参与和作为文化活动的艺术"的一些群体。它们大多数是1986年出现的艺术现象。当然，这种现象在"'85美术运动"中已经出现，许多绘画作品中具有戏谑传统架上绘画的荒诞性与破坏性。在山西、湖南等地已有仿劳申伯格的"波普"艺术，而"0艺术集团"的《周末》可说是民族化的"波普"艺术作品。中央民族学院《无题画展》就已经是"陋室艺术"活动了……。但是，后'85中的"反艺术"运动晚来风急，而以"厦门达达"为最甚。他们反对理性绘画对形而上的追求，嘲笑艺术对某种永恒性本质的追求是徒劳的幻想；他们将维特根斯坦的

"方法即一切"的语言、逻辑至上的命题与禅宗相结合,甚至以马克思《德意志意识形态》中的观点作为申述自己艺术与生活彻底同一化观念的理论根据;他们不断否定自己,甚而毁灭自己的作品。但细审其行径和追求,他们却决不是毫无理智的破坏主义者,而是文化战略的极端理想主义者。相比之下,其他"反艺术"运动虽不像"厦门达达"那样具有较明确的理论体系,但都有鲜明的文化目的。

"反艺术"的艺术家主要有三种:一种是从反传统艺术观顺理成章地成为"反艺术",如谷文达、"池社"、吴山专等,一般并不极端地破坏原来的造型基本样式;另一种是一开始即以"反艺术"为目的,如"厦门达达"、"三步画室"、"无题画展"、"观念21"、"南方艺术家沙龙"等,他们有的完全将艺术作为文化活动,有的将艺术品、行为参与和环境气氛整合为"陋室艺术",也有的只是将"反艺术"活动作为创作绘画作品的互补性精神调剂;第三种是利用"反艺术"的一些表面形态,如使用某些实物展示自己的造型能力和新艺术观,浙江美术学院万曼工作室的"壁挂壁饰展"和不少群体画家的作品就是这方面的代表。[1]

"后文革"艺术仍然纠结在艺术本体上,试图提出什么是形式、什么是现实主义、什么是个人表现等问题,因为这些质询与清理前一个时代的意识形态艺术观直接相关。经过了这个阶段,"'85美术运动"的一代似乎回到了自己,回到了知识分子的文化责任本身。高名潞正是从这一点去理解并推广"'85群体"的各种"反艺术"共识的。其实,包括"'85群体"早期的"理性绘画"也具有强烈的"反艺术"倾向。其实就是反古典和现代美学,走向生活和文化。这是一种文化前卫意识,它来自五四时期的文化启蒙的本土逻辑,"'85美术运动"的文化启蒙意识延续了五四新文化运动的遗产[2]。但是,它没有走向西方后现代主义的实用政治语言学的极端。相反,它始终把艺术作为文化本体的一部分,所以,"反艺术"不是不要艺术,而是探索"去美学"和"去逻辑"的艺术文化。后来人们所怀念的"'85美术运动"的理想主义也就在于此。所以,如果我们仍然从西方现代主义美学角度去看"'85美术运动",必然会忽视20世纪中国的本土文化政治的独特性以及中国20世纪艺术的前卫性和当代性。我们认为,中国艺术的现代性是"永远的当代性",它无法用西方现代艺术的标准去衡量,尽管它总是受到后者的冲击和影响。

高名潞在1986年4月做了《'85美术运动》的演讲之后,批评家栗宪庭于1986年7月14日在《中国美术报》发表了署名"李家屯"的《重要的不是艺术》。这篇文章的核心内容是讨论"'85美术运动"是不是一个现代艺术运动。栗宪庭从西方现代艺术的标准出发,认为"'85美术运动"不是一个艺术运动,现代艺术运动应是"艺术自身即语言范式的革命",

[1] 高名潞,等.中国当代美术史 1985—1986[M].上海:上海人民出版社,1991:335-336.
[2] 高名潞.'85美术运动[J].美术家通讯,1986(4).

并应有其赖以产生的社会及文化背景，而"'85美术运动"是新时期以来美术界一系列思想解放运动的深入，在这场运动中，作品"主要成了思想和观念的结晶而非艺术的结晶"；而"作为观念性的艺术是艺术本体的异化，是艺术在一定文化背景下被迫离开母体的外延"。这是"艺术家不得不暂时背离一定的绘画原则进行超负荷的创作"，"艺术品不得不承担它负担不起的思想重任"。同时他也充分肯定了其历史必然性和必要性，并称之为"崇高的悲剧"，这既是"中国艺术的骄傲"，也是"当代中国艺术的可悲"。但另一方面，他又认为如果从思想解放的角度看，作品还显"思想无力"，是"借西方现代艺术的某些外壳，来寄寓自己软弱的、神经质般的纯粹精神"。

其实"'85美术运动"是不是一个艺术运动，这本身是一个假命题。如果栗宪庭明确地说"它不是西方现代艺术意义上的运动"，那它就是一个真命题，这可能正是栗宪庭的本意。但这样一来在任何非西方区域发生的当代艺术，都不能被归纳为艺术运动，因为在那里无论如何也不可能出现欧美现代艺术那样的语言范式革命。那么，非西方的现代艺术（或者当代艺术）由于"其赖以产生的社会及文化背景"不同于西方，所以就必定是另类的。但不能说这些另类的就不是艺术，只能说它们不是达到西方现代艺术标准的艺术。所以，栗宪庭的艺术的标准是西方现代主义，甚至也不是西方当代的，因为自从20世纪60年代以后，西方当代艺术开始以观念为主导，正如栗宪庭对"'85美术运动"的评价——"主要成了思想和观念的结晶而非艺术的结晶"。然而超越艺术本体和"反艺术"的观念恰恰才是"'85美术运动"的核心精神。我们可以批评它的神经质般的纯粹精神，但不能从艺术和政治二元对立的角度去否定它，不能从艺术自律的角度说它不是艺术运动。

在西方研究现代艺术和前卫艺术的理论中，有两本著作最有影响力，即波吉奥利（Renato Poggioli）的《前卫理论》（*The Theory of the Avant-Garde*, 1965）和比格尔（Peter Burger）的《前卫理论》（*Theory of the Avant-Garde*, 1984）。在书中，波吉奥利主要从文化心理和意识形态的角度概括描述了从浪漫主义到20世纪上半期的西方现代艺术的特点；比格尔更多地从文艺复兴以后社会结构和艺术体制的变化的角度阐释了西方20世纪前卫艺术的发展。这两本书对我们理解中国20世纪80年代的前卫艺术帮助很大。他们的阐释都超越了以往简单的精神/物质、内容/形式的二元模式，吸收了结构主义和后结构主义的方法，能够从文化和社会结构的整体性变迁的角度去分析西方现代艺术的历史。

90年代初，高名潞在哈佛大学认真阅读波吉奥利《前卫理论》时，突然发现他对"运动"的解释与高名潞自己对"'85美术运动"的分析很类似，特别是关于"运动"的特点的理解。波吉奥利区别了"运动"和"流派"两个概念。他认为：在艺术史上，"我们把古典艺术中的艺术群体的演变重组称为'流派'，但是，我们把现代的群体称为'运动'"，因为"'流派'具有师承的含义，它遵循某种既定标准和权威的语言法则"，流派的变化也主要依据这些技艺和方法的变化。相反，"运动"是一个文化概念，以西方第一个现代艺术运动"浪

漫主义"为例，它所致力的变化，是超越文学和艺术的规律与语言方法的局限，把创作活动扩展到所有的文化和公民生活领域。更重要的是，文化不再是一种积累和对外部环境改变的期待与祈求，而是来自群体内部的能量和活力，即自发的文化创造力本身。[1] 波吉奥利还列举了这种自发的创造力的 4 个特征：行动主义、对抗主义、虚无主义、悲剧情怀[2]。

所以，波吉奥利说，我们从来不把"达达"称作"流派"，而是称为"达达运动"，同理，超现实主义不是"流派"，而是"超现实主义运动"，如此等等。"运动"的最高目标不仅仅是具体的艺术成功，而是希企在更高的文化层面上，使前卫精神能够确立。因此，"运动"本身其实是一种理想，它为了打破边界和习俗而牺牲自己，推动一种文化向前发展。高名潞认为，波吉奥利的立场或许和大多数西方现代主义主流批评家，比如格林伯格等人的美学范式革命的立场截然相反，但他对前卫和运动的这个定义却非常适用于对"'85 美术运动"的界定。正是这种集团重组导致的文化重建意识的暴发决定了"'85 美术运动"的"运动"本质，从而区别于此前的"后文革"时期的各种艺术流派。

在 80 年代中期，"'85 新潮"群体抛弃了此前的艺术概念。伤痕和乡土试图寻找真正的现实主义方法，然而，表现生活真实并没有成为他们的信仰。学院唯美主义试图把抽象语言确立为艺术本体，却忘记了艺术之外的文化推进。业余前卫一方面受到西方现代美学的局限，无法在艺术自身实现自由，这里的"自由"指艺术家的自由创造性，而非简单地运用"自由"的符号和主题。另一方面，他们希望通过社会行为来张扬自由，最终自由替代艺术。自由和艺术在他们那里是分离的。

"'85 新潮"一代试图把艺术、文化和行为融合为一个整体。思想解放就是文化（艺术），文化（艺术）就是思想解放。具体而言，政治就是文化，文化就是政治。他们不再背负着"后文革"一代的分离性重负。当然，把文化的整合转化为一种视觉艺术体系并非一朝一夕，甚至不是一代人能够完成的事。

"'85 美术运动"的大多数艺术家，在一开始就意识到了自己身处转折年代的这种牺牲的责任和"悲剧情怀"。批评家洪再新曾写过一篇评论 1985 年 12 月张培力、耿建翌等组织的"'85 新空间"展览的文章——《勇敢者的牺牲》，文中他介绍了这个参展艺术家群体的最初意图。这一代人认识到，他们不可能超越自己的传统和西方现代文化的巅峰，这个超越的过程可能需要几代人的努力。于是，他们就像地基，下一代人在这个地基上继续创造直至达到未来的顶峰。[3] 这是一种建设文化未来的当代时间观，与"后文革"的"怀

1 Renato Poggioli.The Theory of the Avant-Garde[M].Cambridge: Harvard University Press, 1968:20.
2 Renato Poggioli.TheTheory of the Avant-Garde[M].Cambridge: Harvard University Press, 1968:27-40. 另参见彼得·克里斯滕森《波吉奥利、比格尔和卡林内斯库眼中的前卫颓废的关系》（Peter G. Christensen.The Relationship of Decadence to the Avant-Garde as Seen by Poggioli, Burger, and Calinescu[J].Papers on Language & Literature , 1986, 22（2）.
3 洪再新.勇敢者的牺牲 [J]. 美术，1986（2）.

旧"时间观截然不同。同时，它也不是西方现代主义的"当下"或者"现代"的时间观，更不是后现代以来的过去、现在、未来重叠过渡的语言学的时间观。正是"'85美术运动"的这种带有悲剧主义和经验主义的文化时间观决定了它的当代性的哲学，以及理想主义的整一现代性本质。"'85美术运动"重新回到了百年来中西、古今之辩的文化时间的语境。

虽然"'85美术运动"在动机和本质上是一个艺术与文化建构的运动，但是，后来的历史和社会远远比80年代那个社会要复杂得多。那时还没有艺术市场和后殖民主义的干预，艺术家还能够在"自我确证的现代性"方面达成共识。从90年代开始，前卫的文化处女性不复存在，蜂拥而入的被扭曲错位了的"后现代主义"致使"'85美术运动"创造中国现代艺术体系、超越西方现代的使命和雄心不但没有得到继承，反而被颠覆了。尽管，仍有少数人在坚持，但我们再也无法听到80年代那种"文化"强音了。

文化转向 (1985—1989)

Chapter 4
Competition and Presence of Avant-Garde in Art Palace

第四章

殿堂的角逐和出场

于1989年2月5—19日在北京的中国美术馆展出的"中国现代艺术展"是"'85美术运动"的一部分，近3年的筹备展览的过程也和"'85美术运动"的发展同步。这个同步体现在如下几个方面：

第一，它最初发起正好是在1986年4月"全国油画艺术讨论会"期间，高名潞在会上做了《'85美术运动》的报告后，与一些与会的新潮艺术家和批评家交流后产生了举办原作大展的共识。而后来1986年8月举办的"珠海会议"、1988年举办的"黄山会议"等"'85新潮"的重要事件都和展览筹备有关。"中国现代艺术展"基本是一个"'85美术运动"的回顾和总结，因为展览的主要作品大多是1985—1988年期间已经完成的作品，而且很多在群体展览中出现过。然而，重要的是它需要一个全国性的集中面世的平台，"'85美术运动"不再以"边缘""在野"或者"地下"自居，相反，它要成为一个在场的当代文化类型和领域。这是它与此前"星星画会"和"无名画会"等业余、即时的小群体的展览非常不同之处。正因为如此，其筹备过程非常艰难。它需要全社会各个领域的合作，而它的筹备过程也恰恰再现了80年代文化运动中出现的民间与政府之间的博弈、互动乃至合作的时代特点。

第二，因此，不像绝大多数人了解的那样，"中国现代艺术展"只是开幕时发生在美术馆内部空间，并因为几个行为艺术引发巨大争议的一个展览事件，相反，它是一个更大的超出展览的社会空间。各个社会圈子或者领域中的官员、商人、政治活动家、知识分子、作家、艺术家和批评家等主动或者被动地参与了这个过程。它远比展览开幕的行为艺术更接近社会本身。然而，直至今日，这两点却完全被开幕的行为艺术和闭馆事件遮蔽与忽略了。

第三，"中国现代艺术展"不仅仅是一个激进的狂欢事件。它的轰动性遮蔽了"'85新潮美术"的整体性和历史细节，比如，很少人知道这次展览有多少艺术家和哪些作品参展，除了少数的行为作品，参展作品大都没有被充分讨论，尽管引起了普通观众的很大兴趣，但批评工作没有跟进。即使是肖鲁那最敏感的两声枪响也没有引起深入分析。媒体注意力全都

围绕着事件的"轰动时刻"本身，似乎都沉浸在一种"节日"的狂欢之中。

"中国现代艺术展"是第一次由批评家有目的、有计划地策划的当代展览，虽然一开始并不知道"策划"这个外来概念。高名潞是发起人、策划人，在其他批评家、艺术家的合作与支持下实现了展览愿望，并保存着大量原始材料。所以在这一章的有限篇幅中，我们将尽量还原策划展览的过程，介绍前卫艺术内部以及其与知识界、文化界、开明机构通力合作的"大社会关系"，它超越了美术馆的展览时空。没有这些，展览空间中发生的任何"出场"都是不可能的。出场是博弈和竞争，中国现代艺术在中国美术馆的亮相和出场标志着中国当代艺术进入了与传统书画、学院现实主义三足鼎立的具有中国特色的独特格局。"星星画会"和"无名画会"是"业余前卫"，"'85美术运动"是学院出身的前卫。"'85新潮"在中国美术馆的出场并非意味着它成为正统，而是以此形成与传统和学院抗衡与并存的合法性阵营及实力。

第一节
发起、夭折、进场

"中国现代艺术展"最终能够在中国美术馆开幕，乃至"'85美术运动"在全国范围展开是80年代的前卫、官方和大众文化互动的结果。前卫艺术一方面与保守主义斗争，一方面得到体制开明派的理解和支持。80年代的很多研讨会中，前卫和传统以及学院艺术家能够坐在一起辩论，这是80年代以后再也没有出现的现象。

1986年4月14日，一些思想开明的中年学院派画家组织的"全国油画艺术讨论会"在北京开幕。重要的学院派和美协系统的代表画家从各省市赶来参加会议。组织者詹建俊和靳尚谊等也邀请了一些前卫群体的代表，比如舒群、张培力、李山等参加了会议，与学院画家们进行了对话。同时，几位批评家受邀在会议上做了演讲，包括水天中有关20世纪早期中国油画的演讲，朱青生有关西方现代艺术的讲演，以及高名潞《'85美术运动》的报告[1]。高名潞对全国各地的群体的艺术理念、活动和作品做了综述，这种如潮水般突如其来的青年创作现象使老一代和中年一代艺术家大为吃惊；展示了大约二三百张幻灯片，这些幻灯片便捷而有效地对"'85美术运动"的概貌进行了传播。其实，从1985年底开始，高名潞已经在大学和一些机构进行了多次类似的幻灯演讲，证明了这种方式非常有效。这种传播方式也一下子启发了来参会的前卫群体的艺术家们。会议期间，高名潞同舒群、张培力、李山、李正天等讨论了在广东举办一个全国范围的幻灯片展的可能性（图4-1）。

与会的"北方艺术群体"代表舒群立刻联系了刚刚调到珠海画院的王广义，王广义说服

[1] 全国油画艺术讨论会在京开幕[J]. 美术家通讯，1986（5）.

图 4-1 1986年全国油画艺术讨论会合影，前排左起：高名潞、张培力、唐庆年、朱青生、李山，后排：舒群，北京，1986 年 4 月 14 日

图 4-2 "'85 青年美术思潮大型幻灯展"与会者合影，广东珠海画院，1986 年 8 月 19 日，图片由周彦提供

图 4-3 在 "'85 青年美术思潮大型幻灯展"期间的一个会议，左起：李山、费大为、高名潞、刘骁纯、朱青生、彭德、皮道坚，广东珠海画院，1986 年 8 月 16 日

了珠海画院院长、著名画家石鲁的儿子石果同意举办这个大型幻灯展览。王广义和舒群到北京与高名潞一起制定了展览会议的计划。时任《中国美术报》编辑的高名潞与主编刘骁纯和社长张蔷联系后，得到了他们的热情支持，同意与珠海画院合作，组织这次幻灯片展。[1] 1986年8月15—19日，"'85 青年美术思潮大型幻灯展"（简称为"珠海会议"）在珠海举行。前卫群体的代表们和批评家们从全国各地赶来参加了活动，这是"'85 美术运动"以来首次举办的艺术家和批评家的聚会。与会的艺术家有王广义、舒群、李山、张培力、丁方、毛旭辉、李正天、王度、王川、曹涌、谭力勤等，以及来自全国的多位中青年理论家。组委会共收到了从全国各地征集到的1100多张作品幻灯片，最后选出了342张作品幻灯片进行展览放映。与会的艺术家与批评家还就一些理论问题，如"'85 美术运动到底是思想解放运动还是艺术运动""中国的现代主义与后现代主义""什么是前卫性"等展开了讨论（图 4-2、图 4-3）。[2]

这次大型幻灯展应该是1989年"中国现代艺术展"的序幕。高名潞在给王广义和舒群的信中明确提到这次聚会的目的："目前，我们集中力量将珠海（会议）一举完成。此举甚重要，诸路豪杰相会，论争交流，景况不凡，愿能有实际的结果，一是大家明确目标，增强信心，二是筹备'现代艺术展'。"[3]

1 可参见《王广义给舒群的信，1986 年 4 月 29 日》《舒群给王广义的信 1986 年 6 月 9 日》《高名潞给舒群的信，1986 年 6 月 17 日》《王广义给舒群的信，1986 年 6 月 21 日》《王广义给舒群的信，1986 年 7 月 5 日》《王广义给舒群的信，1986 年 7 月 13 日》和《王广义给舒群的信，1986 年 7 月 23 日》，这些信件收入高名潞. '85 美术运动：历史资料汇编 [M]. 桂林：广西师范大学出版社，2008：59—64. 这些信件中提及了高名潞、王广义、舒群在这期间所做的"珠海会议"筹备工作。
2 关于"珠海会议"的报道见：王小箭、陈威威、陈卫和编辑的"珠海会议"《会议简报》，1986 年 8 月 15 日—19 日，第 1—4 期；高名潞. '85 美术运动：历史资料汇编 [M]. 桂林：广西师范大学出版社，2008：65—77. "珠海会议"《会议公告》发表于 1986 年 9 月 22 日《中国美术报》，以及 1986 年第 11 期《美术》。
3 《高名潞给舒群的信，1986 年 6 月 17 日》，收入高名潞. '85 美术运动：历史资料汇编 [M]. 桂林：广西师范大学出版社，2008：61.

也正是在这次展览上，这个筹备"现代艺术展"的想法得到了与会批评家与艺术家的共识。《中国美术报》和珠海画院都表示愿意作为主办机构。于是，一个艰难而复杂的展览筹备历程即从此开始。

"珠海会议"凝聚了1985年以来的群体意识。一些主要群体，比如以毛旭辉、张晓刚、叶永青为首的"西南艺术研究群体"以及以杨志麟、徐累、丁方为首的南京"红色·旅"都是"珠海会议"重新整合的群体。更重要的是，它激发了其他地区群体继续涌现，特别是"厦门达达"以及湖北、湖南的群体活动。以"厦门达达"为代表的一股更为激进的反艺术潮流出现，它反省以"理性绘画"为代表的人文绘画，而参加"珠海会议"的艺术群体基本以1985—1986年期间的"理性绘画"和"生命绘画"为主。"后珠海"的这股反艺术思潮试图从观念到媒介打破旧的艺术观念，所以，高名潞曾经把它称作"后'85"思潮。[1]

图4-4 "厦门达达"系列艺术活动之二：改装—毁坏—焚烧（场景），1986年12月8日

其中最为明显的是聚集了很多群体活动的"湖北美术节"于1986年上旬在湖北多个城市全面展开。当然，影响最大最激进的是"厦门达达"（图4-4）。黄永砅在"珠海会议"之前作为个体艺术家已经创作了一批具有后现代色彩的作品，在"珠海会议"之后，黄永砅等13位来自厦门的艺术家成立了"厦门达达"群体，它的第一次亮相是在"厦门达达现代艺术展"（1986年9月28日）。接着黄永砅和"厦门达达"又组织了"发生在福建美术展览馆内的事件展览"（1986年12月16日）以及"改装—毁坏—焚烧"活动（1986年12月）。

1986年"珠海会议"结束后，高名潞、朱青生、王

[1] 在上海人民出版社1991年出版的高名潞等著《中国当代美术史1985—1986》中，第五章"超越与回归——后'85的新潮美术"的第一节"珠海会议：对'85美术运动的第一次总结"对此有较为详细的描述。王志亮在其《运动与话语》一书中，提出"珠海会议"是"理性绘画"为主潮的前期"'85美术运动"的聚会和总结。换言之，他认为，"'85美术运动"的早期主要以"理性绘画"为主导。这有一定道理。参见王志亮. 运动与话语：20世纪80年代美术史的两个关键词[M]. 上海：上海书画出版社，2018. 王

小箭、周彦回北京途中在长沙停留,与李路明、邓平祥、谭力勤一起聚会,提议建立一个以批评家为主的"中国现代艺术研究会"作为筹备机构和主办单位。此后,高名潞与《美术》杂志的陈威威、王小箭以及中央美术学院的朱青生、范迪安、周彦、孔长安等多次聚会商量如何推动和落实现代艺术展的工作(图4-5)[1]。

1986年11月25日下午"中国现代艺术研究会"第一次成立会议在中央美术学院美术史系召开。刘骁纯、朱青生、范迪安、周彦、陈威威等十几人参加了会议(高名潞因急性盲肠炎住院手术,未与会)。会议通过了《筹建"中国现代艺术研究会"意向书》,推荐了29位来自各地的批评家和理论家为第一批成员,并委托刘骁纯、朱青生和高名潞为研究会的临时召集人,会议决定全力以赴促成现代艺术展(图4-6)。[2]

但是,这个研究会还只是一个民间组织,只有当它挂靠在一个政府机构之下,研究会才能成为合法机构去主办现代艺术展。于是,1986年12月9日,高名潞、陈威威与共青团北京市委员会文体部下属的北京青年画会会长、艺术家刘长顺以及秘书吴晓林沟通后,决定一起正式向共青团北京市委员会提出申请,将"中国现代艺术研究会"作为北京青年画会的合作机构在北京市政府注册,并且共同主办中国现代艺术展。范迪安起草了申请注册的信函以及"中国现代艺术研究会"的章程(图4-7)。

1987年12月10日,在北京青年画会的推荐下,高名潞与北京农业展览馆的某副馆长谈了展览计划,由于该副馆长早年是中央工艺美术学院毕业的,很开明,

图4-5 1986年"珠海会议"后,部分青年批评家在长沙召开新潮艺术讲演会,此为会后合影,从左到右:李路明、王小箭、高名潞、邓平祥、李子健、朱青生

图4-6 《筹建"中国现代艺术研究会"意向书》,1986年11月,高名潞当代艺术档案存

[1] 据朱青生回忆,在1986年8月20日—1987年3月5日曾经有6次有关筹备中国现代艺术展的聚会,并保存有陈威威、朱青生、孔长安、周彦等人的会议记录。参见朱青生.第一次中国现代艺术展的前期筹备(1986—1987年)[M]// 黄远林,等.社会转型与美术演进:纪念中国美术馆建馆40周年学术研讨会论文集.北京:中国文联出版社,2004:397-408.
[2] 见《筹建"中国现代艺术研究会"意向书》原文,未发表,高名潞当代艺术档案存。

第四章
殿堂的角逐和出场

图 4-7 "中国现代艺术研究会"申请注册共青团北京市委员会文体部民间学术组织的信以及研究会章程附件草稿（范迪安执笔），1986 年 12 月，高名潞当代艺术档案存

图4-8 计划于1987年7月在全国农业展览馆举办的现代艺术展合同原件,1987年1月7日

于是表示大力支持并与高名潞反复详细讨论了具体计划。

1987年1月7日双方签署了合同:甲方为全国农业展览馆,乙方为北京青年画会,租用场地面积为6037平方米,展览时间为1987年7月10—25日共16天。展览全部租金为33800元。在此期间,北京青年画会的秘书吴晓林承担了很多具体工作。最终,《美术》杂志的陈威威代表"中国现代艺术研究会"和北京青年画会

图 4-9 高名潞邀请全国艺术家来北京参加展览筹备会议的信，1987 年 3 月 9 日

图 4-10 参加全国农业展览馆当代艺术展筹备会的部分与会者合影，共青团北京市委员会大院，1987 年 3 月 26 日，前排从左至右：贾方舟、武平人、（不详）、李正天、（不详）、高名潞、王广义、黄坚，中排从左至右：（不详）、张培力、吴山专、（不详），后排从左至右：董超、周彦、舒群、王度

在合同上签了字（图 4-8）[1]。确定了展览场地，这是筹备工作的巨大突破，接着就是自行筹集经费和落实具体展览方案，但是这些都需要直接和各地群体艺术家共同商量解决。

1987 年 3 月 9 日，高名潞向各地艺术群体发出了一封信，邀请他们到北京开会讨论展览筹备工作（图 4-9）[2]。1987 年 3 月 25—26 日，来自黑龙江、甘肃、山东、河北、广东、湖南、天津、四川、福建、江苏、安徽、浙江，以及在北京的艺术家批评家 30 余人聚集在北京开会并确定了几点具体方案：其一，展览由全国范围各个群体以联展形式展出，各群体有独立空间，可自行设计。其二，各群体自筹资金。其三，确定了资金汇集和展品运输事宜。会议非常紧凑，各群体代表参观了全国农业展览馆的场地后，都倍感兴奋。会议场所因条件所限而时时移动，甚至有一次冒着严寒在共青团北京市委员会驻地堆放货物的大院内召开（图 4-10）。这时大家已感到了时局气候趋紧，但一致决定仍按原计划于 7 月在全国农业展览馆开幕。为避免引起不必要的麻烦，展览名称定为"各地青年艺术家学术交流展"，并在 1987 年 4 月 7 日发出了意向书（图 4-11）。

1987 年 4 月 4 日，中共中央委员会宣传部发布了一个官方文件，在全国范围内禁止任何专业协会举行学术活动。1987 年 4 月 10 日，中国美术家协会书记处在召开紧急会议之后，书记处书记之一、《美术》杂志主编邵大箴约高名潞谈话，向他出示了中宣部文件，要求高名潞立即停止筹备现代艺术展以及"中国现代艺术研究会"的筹备工作。这时，外地的艺术家群体也向高名潞反映了由于"反资产阶级自由化"，筹集赞助极难。在这种无能为力的情况下，高名潞不得不于 4 月底向参展的艺术家群体发出通知，宣布这次全国群体艺术展的被迫流产。

[1] 吴晓林代表北京青年画会、陈威威代表"中国现代艺术研究会"在合同上签字，见原始合同，高名潞当代艺术档案存。

[2] 见高名潞《致各地艺术家信》，1987 年 3 月 9 日，高名潞当代艺术档案存。

从1987年4月到1988年4月，由于"反资产阶级自由化"运动在持续，一切展览筹备的工作都无可能进行。但是，高名潞和几位批评家王明贤、舒群、王小箭、周彦及童滇达成共识，决心将"'85美术运动"这一历史史实以写作形式记载下来。他们夜以继日，用8个多月的时间从搜集材料到撰写，终于在1988年4月下旬完成了50万字的《中国当代美术史1985—1986》一书。实际上这是第一本记录1976—1987年中国当代艺术史的书，鉴于书中对1985—1987年之间发生的群体活动做了最为翔实的记录，所以题目特别写下"1985—1986"，以示重点。

这个工作的意义不仅在于几位"'85美术运动"的参与者完成了一段历史的文字记录，而且也在于通过这本书的编写和发表过程，把当代艺术与20世纪80年代的文化界串联在一起。正是文化界的参与和支持，促成了"中国现代艺术展"最终进入中国美术馆。

图4-11 关于筹备"各地青年艺术家学术交流展"（即原计划1987年7月在全国农业展览馆开幕的"现代艺术展"）的意向书，1987年4月7日

《中国当代美术史 1985—1986》最初打算在北京的农村读物出版社出版，因为舒群是这个出版社的编辑。舒群不仅是活跃的画家和理论家，"北方艺术群体"的创立者之一，"理性绘画"的代表画家，而且非常有理论热情和社交能力。但是，农村读物出版社最终还是不适合这本书的出版，于是舒群率先联系了"文化：中国与世界"丛书的主编甘阳，经高名潞同意，《中国当代美术史 1985—1986》最后作为该系列丛书之一，于1991年在上海人民出版社出版，著名学者刘东为此书编辑。更重要的是，该书的编写和出版工作成为一个纽带，让批评家和艺术家与文化界产生了互动，周国平、甘阳、刘东等"文化：中国与世界"丛书编委中的很多学者，以及《读书》杂志的杨丽华等编辑经常与艺术界交流，或者联合举办一些文化活动和读书会等。这也为文化界作为主办单位来支持"中国现代艺术展"的举办奠定了基础。

1988年4月，在《中国当代美术史 1985—1986》完稿后，高名潞开始向中国美术馆展览办公室和主管展览的杨副馆长等正式提出在中国美术馆举办"中国现代艺术展"的要求。高名潞向馆方提供了展览方案和作品的幻灯片。但一星期后，美术馆答复不能承办，因为作品的方向性需慎重考虑。至1988年夏天，"反资产阶级自由化"运动已经完全结束，高名潞又继续与中国美术馆联系，事前，他做了两方面的准备。

一是首先争取文化界重要机构作为主办单位。80年代的三联书店和《读书》杂志是中国文化界包括文学艺术和社科领域的旗舰。1988年7月，高名潞首先得到了三联书店总编沈昌文的支持，同意三联书店作为"中国现代艺术展"的主办单位。而后三联书店的刊物《读书》杂志也顺理成章地成为第二个主办单位。接着，通过学者刘东的联系，以美学家汝信为首的中国社会科学院"中华美学学会"也成为主办单位。这几个重要文化机构的参与盖章，无疑增加了展览的合法性，这为高名潞再次争取"中国现代艺术展"进入美术馆增添了信心。在文化机构参与后，《中国美术报》和最早参与进来并对早期筹备工作唯一给予经费支持的北京工艺美术公司也都在"致中国美术馆的信函"上盖了章。主办单位的权威性无疑增加了"中国现代艺术展"的合法性。

二是争取获得有影响力的前辈艺术家的支持。高名潞以及在民盟中央工作的王碧蓉，拜访了均为民盟委员的刘开渠和吴作人，希望他们对年轻人的现代艺术展给予支持。而后，时任中国美术馆名誉馆长的刘开渠向中国美术馆表示了自己支持年轻人办展览的意见。这是让中国美术馆最终同意办展的另一个非常重要的原因。[1]

1988年9月10日，高名潞又一次将准备举办"中国现代艺术展"的材料，包括盖有主办单位公章的申请报告交给了中国美术馆。

1988年9月15日，中国美术馆答复，基本同意承办，并将日期订在1989年2月春节

1 见王碧蓉日记，1988年7月30日。

期间举办，开幕之日 2 月 5 日正是大年三十。但是，中国美术馆明确表示，为避免单方面承担责任，必须有中国美术家协会同意"中国现代艺术展"举办并出示官方证明，方可最后确定。

高名潞找到中国美术家协会书记处成员董小明提出展览计划，董小明是一位水墨画家，在书记处中最年轻，他对此表示理解并非常支持。经他联系组织，1988 年 9 月 22 日，美协书记处成员阚凤岚、葛维墨、董小明一起听取了高名潞提出的展览计划。最后，他们同意举办，同时提出了 3 个条件：第一，不许有反对党的四项基本原则的作品；第二，不允许有黄色淫秽作品；第三，不允许有行为艺术。从全局考虑，高名潞答应了条件，但提出行为艺术将以图片形式展览。而后，董小明代表书记处在展览报告和主办单位名下写了"同意美术杂志参加主办中国现代艺术展，请中国美术馆予以大力支持。中国美协书记处 1988.9.22"的字样，并加盖了公章（图 4-12）。[1] 自此，中国美术馆馆方最终同意"中国现代艺术展"举办。

这个漫长的过程是"'85 新潮"公开面世的合法性过程，先后经过了主办单位的合法性、"'85 新潮"的历史书写合法性、前卫与文化联合战线的合法性几个阶段，最终获得进场的合法性。这个意义非同小可。有人批评这是前卫艺术被招安，认为前卫就得坚持地下非官方地位。但事实证明，"有理走遍天下"是不应该分庙堂和在野的，前卫艺术必须走进庙堂，这是它获得大众理解的必经之路。

1988 年 9 月 25 日，高名潞得到了中国美术馆的最终确认以及具体展览场地分配的消息后，立即向各主办单位通报，并于 1988 年 9 月 27 日，在《美术》杂志旧址（位于北京东四八条）召集了各主办单位代表参加的第一次筹备会。甘阳、刘东代表"文化：中国与世界"丛书和中华全国美学学会，杨丽华代表三联书店与《读书》杂志，刘骁纯、栗宪庭代表《中国美术报》，唐庆年代表《美术》杂志参加会议。同时中央美术学院的范迪安、周彦、费大为，《建筑》杂志的王明贤参加了会议。这些人成为筹备委员会的基本成员，高名潞被推举为筹委会负责人，并且邀请汝信、李泽厚、刘开渠、吴作人、沈昌文、邵大箴、唐克美、靳尚谊、葛维墨等为展览顾问。

会上，高名潞安排了栗宪庭负责展厅设计，范迪安负责宣传及外联公关，周彦负责学术活动（包括图录和研讨会等），唐庆年负责经费安排，王明贤负责其他日常事务，孔长安负责艺术作品的销售（图 4-13）。会后，《中国美术报》发表了《中国现代艺术展筹展通告第一号》（图 4-14）[2]。

"中国现代艺术展"进入中国美术馆的过程是艰难的，但也体现了各方面合作的共识和智慧。文化界的强力介入无疑起到了重要作用。尽管这个过程体现了体制内保守的一面，

[1] 高名潞向中国美术馆提交的"中国现代艺术展"申请报告（复印件），原件于 1988 年 9 月 23 日交给了中国美术馆，未发表，高名潞当代艺术档案存。

[2] "中国现代艺术展"筹备委员会. 中国现代艺术展筹展通告第一号 [N]. 中国美术报，1988-10-31.

图 4-12 高名潞向中国美术馆提交的"中国现代艺术展"申请报告，其上有主办单位盖章、中国美协书记处批注（董小明执笔）盖章，1988年9月22日

图 4-14 《中国现代艺术展筹展通告第一号》，《中国美术报》（右栏），1988年10月31日

图 4-13 高名潞筹备"中国现代艺术展会议"笔记，地点：《美术》杂志，1988年9月27日，高名潞当代艺术档案存

但无论是前卫艺术群体、文化知识界还是政府开明官员都意识到把现代艺术带给社会公众，让新潮美术进入中国美术馆这个"最高殿堂"是开放社会的需要。这个现代和前卫的合法性出场将预示着一个传统书画、学院艺术和当代艺术三足鼎立的格局已经确立下来。这或许是全世界绝无仅有的"过去、现在和未来"共存的多元艺术局面。当然，最重要的是，前卫艺术不仅获得了生存机会，同时也获得了大众话语平台。

第二节
1988年："黄山会议"和前卫转向

"中国现代艺术展"确定能够进场后面临着两个主要问题，一是经费筹集，二是展览理念和作品征集的学术问题。

1988年8月，安徽省合肥画院画家凌徽涛写信并直接找到高名潞，提到合肥画院有意主办一次当代艺术讨论会，希望他能够促成并主持此事。合肥画院院长裴家同是传统水墨画家，心胸开阔、德高望重，热情支持现代艺术。凌徽涛曾经在《美术》杂志上发表过一篇有关"理性绘画"的文章，并同时发表了他的油画作品《墙那边在讨论是先有鸡还是先有蛋》（1985）。高名潞认为这件作品属于1985年出现的"理性绘画"作品，受到了超现实主义影响，并融入了安徽本地的风情。后来凌徽涛创作的与此风格类似的三联油画《理发已经一个小时》（图4-15）参加了"中国现代艺术展"。他也是一位非常热情而又踏实肯干的活动家。他为"黄山会议"的召开做了大量的工作，后来又被高名潞邀请，作为"中国现代艺术展"展览期间的事务总管，承担了无数琐碎的工作。而且在展览结束后，高名潞背负着3万元借款的时候，他帮助筹集到其中一笔还款。

1988年9月23日中国美术馆的场地问题有了最终结果之后，高名潞立即与凌徽涛确定了要利用11月的会议进行现代艺术展的学术准备。而后在中国艺术研究院美术研究所所长、艺术史家和批评家水天中的支持下，美术研究所与合肥画院共同举办这次活动。

1988年11月22日，全国各地的百余名前卫艺术家、批评家以及一些外国朋友齐聚安徽屯溪（现黄山市）江心洲宾馆，开始了为期3天的研讨会。这是继"珠海会议"之后的第二次全国前卫艺术家大聚会。

这次会议的主要目的有三点：一是放映幻灯片，二是学术讨论，三是解决"中国现代艺术展"筹集资金的问题[1]。在思想方面，它试图检验"反资产阶级自由化"以及艺术市场双重冲击之下的前卫艺术的新动向。会议收到了1000余张画家新作品幻灯片，会上宣读了30余篇论文，但这些成果远不及原先料想的丰硕。这令人们担忧翌年2月即将开幕的"中

1 《1988中国现代艺术创作研讨会简报（一）》，1988年11月22日，未发表，高名潞当代艺术档案存。

国现代艺术展"会缺少有力量的新作，事实上这也确实逼迫展览计划从原先期待的新作品展退回到以回顾展为主的方案。其实，除了政治运动和市场的双向冲击外，"'85美术运动"在1988年出现了新的思潮转向也是导致作品弱化的重要原因之一。

在这次会上出现了两种不同意见的争论。一种意见认为，"'85美术运动"应有新的转向，因为"'85美术运动"是向人文热情、社会理想的扩张，而新的转向则应该是对人文热情的清理。下一个阶段中国现代艺

图 4-15　凌徽涛，《理发已经一个小时》，三联油画，1988年

术的发展是"意义的消失，是与世界背景的认同"。另一种意见认为，中国当代艺术还没有走到这一步，在艺术语言和艺术精神的默契方面还有很多可以向深挖掘的可能性。[1]

实际上，"清理人文热情"标志着80年代末文化界开启了西方后现代解构主义的引进。这一转向证明了90年代初出现的波普、玩世潮流的最早起源是在1988年，这个转向同时也是对商业化和全球化的回应。这种回应是与西方后现代主义的解构思潮同步的。在中国当代艺术内部来说，这种"无意义"的解构思潮的负面影

[1]《1988中国现代艺术创作研讨会简报（三）》，1988年11月23日，未发表，高名潞当代艺术档案存。

图 4-16 1988 "中国现代艺术创作研讨会"在安徽屯溪（现黄山市）召开，筹备组周彦发言，1988 年 11 月 22 日

图 4-17 "中国现代艺术创作研讨会"全体代表合影，安徽屯溪（现黄山市）江心洲宾馆，1988 年 11 月

响是文化主体性的建构动力的放弃，虽然 1989 年开始的对官方意识形态的"解构"似乎很符合后冷战时代的地缘政治现实以及全球市场化扩张的形势，同时在中国中产阶级壮大的转型阶段最接地气。但是，它必定在 21 世纪面临一个尴尬困境：按照亨廷顿的"文明冲突论"，21 世纪的地缘政治更加明显，其本质是基督教文明、伊斯兰文明和中华文明等文明之间的文明冲突。在这种冲突中，如何建树和转化自身文明的当代性价值，同时能够包容他者，为未来人类文化提出方向，对于中国当代艺术而言是一个不可回避的核心任务。而"'85 美术运动"早期弘扬的"人文热情"也恰恰是基于这样的理想，丢弃它，而拥抱实用现实主义、市场操作和迎合地缘政治的混杂型"机会解构主义"的后果是令我们失去建树一种具有本土和未来意义的当代艺术体系的最佳时机。

1988 年的这次黄山大聚会，就像之后 1989 年的"中国现代艺术展"一样，以一个和艺术及思想无关的偶发事件宣告结束。

这次大聚会是全国范围各路前卫艺术家的大会师，这些放浪形骸的现代精英们住进了屯溪最豪华的饭店，这不仅仅是艺术思想与艺术作品的交锋、竞争，同时也是风度、魅力、语言表达等方面个人风采的争辉。对这些"造反者"而言，无权威可言，无先来与后到之说。不同群体的艺术家之间的对垒常常不可避免，他们的对话往往语词激烈，学术之外不乏人物臧否，唇枪舌剑（图 4-16、图 4-17）。

一些非理性事件不时出现。比如，有艺术家故意在艺术家住宿的各个房间中投放了大批避孕套，还有一些特立独行的举止为当地人看不惯，甚至上告当地政府部门，最后甚至出现了流血冲突。11 月 24 日闭幕式的晚餐即将结束时，有的艺术家与结婚典礼中的新郎及客人发生了暴力冲突。新郎的头被某个艺术家用酒瓶打破，一时屯溪地区的各路"好汉"将饭店中的前卫艺术家团团围住。公安局也随即赶到，在此期间有个别艺术家外

出被打得头破血流，但在组织者与公安局的协调下避免了一场大规模的流血冲突。¹

最终，公安局建议所有艺术家凌晨之前连夜离开屯溪。于是，所有与会人员三三两两悄然消失于冥冥夜色之中，演出了"胜利大逃亡"的一幕。这起事件似乎预演了1989年"中国现代艺术展"两次闭馆的场面，它透露了80年代末改革带来的不确定以及由此发生在艺术家和民众心底的浮躁与不满的混杂宣泄，这种非理性的发泄与破坏可能没有很清晰的政治目的，但它确是中国走向开放时必然会出现的准政治在场，这种非理性和破坏力也常常会在激烈的社会转型中成为一种不可或缺的活力，然而在文化建设上它是一把双刃剑。

1988年的这次会议因此既是80年代的人文艺术思潮的自我反思，同时也是90年代的以政治波普和玩世现实为代表的解构思潮的起源。各种迹象表明，1988年，"理性绘画"已经开始向政治波普转向，比如"北方艺术群体"的王广义、上海的余友涵都开始了安迪·沃霍尔的印刷风格的波普绘画。而王广义把"打格子"作为大众化媒介的复制手段的隐喻形式早在1987年的红色理性和黑色理性中就已经出现了。

如果把这次会议放到1988年的前卫艺术的消解转向的语境中，我们可以发现这样几个现象：

（1）1988年，王广义、严善錞等人开始讨论"现代神话"的问题²。其实这个问题最早是黄永砯和"厦门达达"在1986年提出来的。"现代神话"是指艺术家的浪漫主体性，然而在艺术机制和社会生产系统中，这个主体性是虚幻不存在的。在黄永砯的理论中，这个反主体性是他的反艺术中的一个组成部分，但是，后来在严善錞和黄专等人那里则把这个"现代神话"的批判所指指向了以"北方艺术群体"为代表的人文绘画。而王广义通过这个讨论，从原先"理性绘画"的"崇高冲动"中走了出来，他在1988年"中国现代艺术创作研讨会"上提出了"清理人文热情"的口号。

此外，90年代盛行的"玩世现实"以及"新生代"其实在1988年已经出现。比如，1988年方力钧的毕业创作素描作品、刘小东的油画作品都离开了宏大叙事，回到身边琐碎日常。这是后来被视为消解的"玩世"绘画的最早开端。方力钧和刘小东的这些作品参加了1989年2月的"中国现代艺术展"（图4-18、图4-19）。

（2）1988年一些"'85新潮"中的学院艺术家提出了"纯化语言"的口号，大意是新潮艺术的语言粗糙，需要提高技巧，提高艺术性。代表性宣言为孟禄丁在《中国美术报》上发表的一篇文章³。孟禄丁是"理性绘画"的代表画家之一（图4-20），代表作品为《在新时代——亚当夏娃的启示》。而栗宪庭则反对这种倾向，并在《中

1 一些细节见高名潞.疯狂的1989——"中国现代艺术展"始末[J].倾向，1999（12）.
2 严善錞.王广义和我谈神话与游戏[J].画家，1991（15）.此文也收入严善錞，吕澎.当代艺术潮流中的王广义[M].成都：四川美术出版社，1992：75.
3 孟禄丁.荒诞·体验[N].中国美术报，1988-11-21.

图 4-18 方力钧，《素描之一》，素描，1988 年

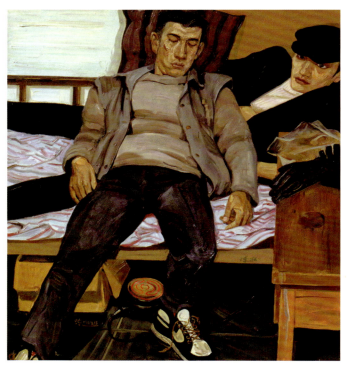

图 4-19 刘小东，《一块》，布面油画，1988 年

国美术报》发表了《时代呼唤大灵魂的生命激情》一文，主张艺术要关注参与政治现实，并从西方艺术史中寻找一些案例，比如德拉克罗瓦的《自由神引领着人民》等，以此论证艺术的政治作用[1]。这两种观点其实代表了"'85 美术运动"后期前卫艺术家的困惑。一是如何把文化前卫和启蒙艺术推向新阶段，其实，这个问题是中国当代艺术发展的瓶颈，直到今天也没有得到真正解决。语言是一个问题，但解决问题的关键不在于"纯化"，或者学院化，而在于如何在理解西方现代和后现代本质的同时，能够将一切包括中国传统文艺在内的资源的可用之处转化为当代具有共识性的观念和语言。然而，孟禄丁的"纯化语言"无法突破学院的局限性，在 80 年代末的浮躁的社会大环境中，他的观点虽然有其合理性，但得不到进一步的反思和发展。

而栗宪庭的"大灵魂"则契合了 1989 年前后中国社会躁动的现实——民众和知识分子的情绪中弥漫着一股非理性的暴戾冲动，它既是一种积极的批判动力，也可能转化为一种破坏性的力量。回到"'85 美术运动"的艺术语境中，"大灵魂"其实意图把"'85 美术运动"对文化现代性的思考转移到对政治意识形态的关注上，特别是在这个文化前卫遇到了瓶颈、似乎无路可走的时候，"大灵魂"的似曾相识的浪漫叙事，以及随后发生的政治事件，再一次把中国当代艺术文化前卫的理性主义拉回到前一个时代宏大的政治叙事之中，尽管其政治内容是反那个时代的。于是，1989 年，中国当代艺术再次失去了超越自己、建立国际性也是中国性的当代艺术话语的动力和机会。其实，政治从来都不是古今中外艺术史的主导题材和推动力量，而"灵魂"在具体的艺术家那里，也从来都不是政治煽情的，而是微观的、具体的甚至个人化的，这无论是在达·芬奇（Leonardo da Vinci）、伦勃朗（Rembrandt

1 栗宪庭（化名胡村）. 时代等待大灵魂的生命激情[N]. 中国美术报，1988-09-12.

Harmenszoon van Rijn)、委拉斯贵支（Diego Rodriguez de Silva Velazquez)、梵高（Vincent Willem van Gogh)、杜尚（Marcel Duchamp），还是在顾恺之、范宽、黄公望、石涛那里均如是。

不幸的是，"纯化语言"和"大灵魂"的争论又把中国前卫艺术的话语关注拉回到以往政治内容和形式主义的二元对立之中。

（3）一种实证化、枯燥化、理智化并且与简单而无意义的行为结合在一起的方案艺术的出现。比如，"池社"的领军人物张培力和耿建翌也转向了实证主义。1988年在安徽屯溪（现黄山市）举办的"中国现代艺术创作研讨会"上，耿建翌假借现代艺术展主办方的名义分发了调查表，这种类似户口统计的方式在他90年代的创作中持续出现。此外，张培力也在研讨会上展示了他的录像作品《30×30》，这个长达3小时的作品的目的是强迫那些有着"强烈主观想象力"的前卫艺术家们在一个封闭空间内看这个无聊、无意义的影像。录像内容是把一块30厘米×30厘米的镜子打碎，然后再一块块地把它粘贴回它原来的形状。另外，王鲁炎、陈少平、顾德新组成的"新刻度小组"在1988年创作了《触觉艺术》，1989年又创作了《解析》。他们反对浪漫化和个人化，提倡合作性的、非主观、实证的理性主义。

所以，就"'85美术运动"或者前卫艺术整体而言，1988年是群体"消解"的一年，更重要的是，那些主要群体中的主要艺术家们开始怀疑自己的宏大叙事，否定前卫的集体浪漫主义并思考个人创作转向的可能性。这种"消解"到了90年代遇到了后冷战、全球化地缘政治以及都市化的冲击，最终形成了两股最重要的分支：一股是参与后冷战、后现代文化政治语言的波普和玩世；一股是回归日常语境，探讨时间和物性的无所谓消解与否的"后意义""后解构"的本土"反观念的观念"艺术。

1988年的黄山大聚会恰恰折射了这个转向。而其中出现的打架流血等偶发事件也成为3个月之后在"中国

图4-20 孟禄丁，《外壳》，油画、综合材料，1988年

现代艺术展"出现的行为艺术的预演。

第三节
最后一堵墙——经费

场地与经费是新潮美术进入中国美术馆的双套马车,然而,筹集展览资金,与进入美术馆一样艰难,难度也远甚于黄山大聚会的学术准备。这样一个大型的展览,资金全部得自筹,虽然有6个主办单位,但它们只是名义上和道义上的支持。且在那个年头,这些文化单位在经费上也是自身难保。

展览总经费至少需要15万元,这对前卫艺术家和穷书生而言真是天文数字。至1988年11月11日,一共筹集资金1.5万元,其中北京工艺美术公司赞助5000元,来自连云港的艺术家盛军拉到赞助1万元。11月初,在南京艺术家杨志麟和徐累的帮助下,南京熊猫电子公司签署了独家赞助15万元的协议,但在12月初,离展览开幕只有一个多月时突然撤回了协议许诺。时间紧迫,到哪里去筹集这十几万元?

到12月中,经费问题已使展览筹备工作到了破釜沉舟的地步,在基本完成了初步入选作品征集工作后,高名潞把全部精力转入了筹集资金方面。在南京失败后,高名潞又去了哈尔滨,最后是他的家乡天津。

1989年1月1日,当《中国市容报》的编辑曾朝莹(人们都叫她阿真)说黑龙江建委有可能提供赞助后,高名潞当晚即登上北上列车,并发誓不带回分文则变成冰雕。哈尔滨之行,高名潞与阿真拜访了省建委,还将高名潞收藏的一件卷轴画捐给了建委,但得到的是泥牛入海。几近绝望之际,阿真把这些困难告知《中国市容报》副主编吴

图4-21 《中国市容报》副主编吴居才与高名潞签署了借予"中国现代艺术展"5万元的合同后合影,1989年1月11日,阿真摄影

居才,他最后允借5万元作展览费用,需在1989年6月30日前还清(图4-21)。虽是借款,但情急之下,高名潞当即签下合同,从而未使哈尔滨之行空手而归。[1] 这笔钱可以马上用来支付中国美术馆的5万多元的场租费,否则展览不能开幕,更无法开展后续工作。然而,其他经费仍然没有着落。更何况《中国市容报》的5万元终究还是要还的。事实上,展览结束后,高名潞背上了欠《中国市容报》的3万元债款。直到1991年10月高名潞才在各方的帮助下,把钱筹齐,还了债。

这些筹钱的"愁",使文化界朋友受到触动,知青一代的小说家张抗抗打电话给关心现

[1] 参见《阿真日记》,1988年1月5日,复印件由高名潞当代艺术档案存。

代艺术的小说家冯骥才，恳请帮助，1989年2月2日，她在《人民日报》上发表了给冯骥才的一封信《张抗抗致冯骥才：这事只有找你》。1989年2月3日，高名潞当天接连两趟往返京津，与冯骥才长谈。冯骥才人称"大冯"，他写的小说脍炙人口，身上有一种天津人特有的豪气。看了高名潞放映的幻灯片，了解到事情迫在眉睫，他当即应允以天津文联刊物《文学自由谈》的名义资助1万元，此外，天津文联所属一家艺术公司协助拉赞助1万元。这两万元在展览还有两天即将开幕之际落实下来，有如绝处逢生，使高名潞吃了一剂定心丸。尽管大部分经费仍未落实，但开幕至少已不成问题。展览前和展览期间高名潞一共筹集到赞助费86100元，此外161位艺术家每人交100元参展费共16100元，以及销售画册收入9950元，加起来当时展览可用经费为11余万元。

在经历了惊心动魄的两次停展和紧张的69小时的展览后，闭幕那天中午，北京长城快餐老板宋伟怀抱5万元现款到中国美术馆广场，亲手把钱交与了高名潞。没有合同，无需承诺，就是一种江湖仗义和支持前卫的热情。这让穷艺术家和穷书生们激动地高呼："个体户万岁！"而高名潞一下子轻松很多，因为这笔赞助可以用来还《中国市容报》的5万元借款了。宋伟在展览期间还收藏了几位重要艺术家，包括王广义、丁方、张晓刚等人的全部展品，这也让处于经济窘境中的艺术家缓解了一些困难。然而，因经营的快餐车停业，1989年4月，宋伟又从高名潞本来准备给《中国市容报》的5万元还款中索要回了3万元，这就是后来高名潞背的3万元债款（图4-22）。

展览开幕的前一天，1989年2月4日，按中国美术馆要求，美术馆领导、文化艺术局与展览筹备委员会在中国美术馆召开了一个审查会。同时筹备委员会顾问、几位开明的美院教授如靳尚谊、詹建俊、邵大箴等到会，以示他们对展览的支持。在会议开始时，一些作品果然遭到强烈的指责和批评，其中争议最大的是王广义的作品。中国美术馆馆长坚持要撤下，在美院几位教授的支持下方保住，但要求王广义必须在作品旁写上作者的意图和说明。于是会后王广义和高名潞一起起草了《说明》。大意是，作品主人公是20世纪中国历史上最有影响的人物，不论其功过如何，我们必须用理性去分析他，方格应解释为理性。此外，其他少数作品，如黄永砅的装置作品《拉走美术馆》在会议之前即已被美术馆因场地不适合为由而否定。

此外，有几件与性有关的作品也受到指责。最后，预定参展的300件作品中被撤掉了3件，还剩297件。无论怎样，"中国现代艺术展"最终进场了。

第四节

69小时狂欢纪实

1989年2月5日晨，中国美术馆广场充满肃穆气氛。100多位参展艺术家和批评家提

图 4-22 "中国现代艺术展"收支账目明细,《美术》杂志社财务处("中国现代艺术展"财务收支代理机构),1989 年 4 月 29 日结算

前来到广场,几位艺术家将画好的大型展览标志牌立在广场大门外,"不准掉头"的交通标志成为展览的标志。来自南京的设计者杨志麟说,"我设计'中国现代艺术展'的标志即是基于这样的观念:任何新的、前卫的东西在实验时都有某些强烈的情绪导致的强制性,这即是标志中'禁止'符号的来源"[1](图 4-23)。

负责展厅设计的筹委会成员栗宪庭则带领一些艺术家将 5 条印有红色"不准掉头"标志和白色"中国现代艺术展"的巨大黑布条幅铺在了中国美术馆广场上,将 3 条小一些的相同条幅挂在美术馆一楼内大厅(图 4-24、图 4-25)。一个象征着黑色箭头的墓碑状黑色箱子平放在大厅入口处,徐冰在上面雕刻了方块的宋体字:"谨以此展献给为中国现代艺术奋斗的几代艺术家"。展览分布在一楼东厅以及二楼和三楼全部展厅,一共分为 5 个部分,这 5 个部分基本体现了"理性绘画""生命之流""观念艺术""新学院""新水墨"5 个主题[2]。

1989 年 2 月 5 日上午 9 时,展览开幕式开始,高名潞简短地介绍了展览筹备过程并庄重宣布"第一次由中国人自己举办的中国现代艺术展现在开幕"后,以刘开渠为首的几位顾

[1] 九人百字谈——与"中国现代艺术展"主要作者对话 [N]. 北京青年报,1989-02-10.
[2] 这也是高名潞《'85 美术运动》一文以及《中国当代美术史 1985—1986》一书的基本结构。

第四章
殿堂的角逐和出场

图4-23 杨志麟（右）和他设计的"中国现代艺术展"标志"不准掉头"，1989年2月5日，照片由杨志麟提供

图4-24 "中国现代艺术展"图录封面、前言，1989年

前　言

中国现代艺术的发展，从本世纪二、三十年代算起，已有半个多世纪，其历程极为坎坷。直至近年，严格地讲是从一九八五年以来，现代艺术才在中国衍为潮流，酿成运动。这个展览就是这一蓬勃运动的总结和检阅。

毋庸置疑，现代艺术发轫于西方，如今已风靡全球。古老的中国也将要成为现代艺术的一个重要基地。人类文化的结晶必然凝集着人类共同的经验，文明的进化也毕竟是各文化时区所一致憧憬的理想。在丰厚的传统地基上建起现代文化的大厦，它展示了中国人在面临挑战和应战时的勇气和志气。

现代艺术的灵魂是现代意识。现代意识即是现代人对自身存在状态以及与其相关的生活世界、宇宙空间的自觉体验和新的解释。这种意识形态的革命导致了现代艺术的文化扩张趋势：一方面它以多种材料媒介的拼合触动人们头脑中的社会文化、人类历史的片断经验，并使其经过联想的加工形成特定的文化图像。另一方面，它通过抽象的或具象的形象组合干预人的深层心理，挖掘人的生命本初，悟对人的终极实在。于是，一件作品即是这样一个世界——或者是个体生命、或者是人类历史、或者是社会文化的一个运动过程。

而日新月异的空间开发和思维开发又使现代艺术走向光怪陆离的天地。是世界改变了人的眼睛，还是视觉扭曲了世界？且不去纠缠于这艺术哲学中无休止的公案。我们却看到了那些发自心库的自然表现，看见的、想见的、梦见的、不得见的……无数奇妙的空间，这就是现代人的艺术世界！这也是现代人的精神世界。这世界中混交着美与丑、新与旧、真与假、善与恶等多种矛盾和复杂的价值判断。它告别了那种要么只求愉悦于人的感官、要么强加于人的训戒的艺术观念，从而在作者、作品、观者的相互观照和共同创造中完成了精神升华和文化濡染的过程。这就是现代艺术的人本意义。从这个意义上讲，现代艺术是大众的艺术。

今天，现代艺术在中国已非往昔那样举步维艰，它在开放的情境中已蔚然大观，然而不可否认，它还是步履蹒跚。不过，任何事物完善阶段历程总是始于起步，而又终于更高的起步。故始终如一的起步乃是这个展览的宗旨、方向和意义。

在此同庆传统春节和中国现代艺术的盛会之际，我们举杯祝贺展览成功，我们坚信中国现代艺术将繁荣昌盛，我们还应在此铭记：谨以此展献给为中国现代艺术献身的几代艺术家。

<div style="text-align:right">高名潞</div>

图4-25 "中国现代艺术展"现场，中国美术馆广场空地上，1989年2月5日，照片由阿真提供

图4-26 高名潞在中国美术馆内大厅发表开幕讲话，范迪安主持开幕式，中间前排为顾问委员，1989年2月5日

问首先进入展厅，而后人们鱼贯而入（图4-26）。

而后，几个行为艺术陆续出现。吴山专开始卖虾，而第一个买主即是刘开渠。吴山专在这里"出售"他自1988年黄山大聚会以来提出的"大生意"艺术观念（图4-27）。他说："美术馆不光是展览艺术品的地方，也可以成为'黑市'，所以亲爱的顾客们，在举国上下庆迎蛇年的时刻，我为了丰富首都人民的精神生活和物质生活，从我的家乡带来了特级出口对虾（出口转内销），展览地点：中国美术馆，价格：每斤9.5元。欲购从速。"[1]

李山开始在画有某个前美国总统许多头像的脚盆里洗脚（图4-28），王德仁则从一楼到三楼在几乎所有的作品前撒下避孕套，在他交给高名潞的说明书中写道："(1)动机：宣传计划生育，免费供应避孕套7000只及2分硬币7000枚；(2)目的：用7000个避孕套及7000个2分硬币去统一现代艺术展的大体风格；(3)过程：空投避孕套7000个及硬币三次，空投目标为观众和作品（表演、装置、实物、地面等各处）；(4)风格：强迫欣赏戏谑式；(5)艺术追求：统一中国现代艺术展的风格，即把整个现代艺术展当成再制造的对象。1989年2月6日"[2]。

图4-27 吴山专，《大生意：卖虾》，行为艺术，1989年

应该说，这种不宣而战的、试图将中国美术馆和"中国现代艺术展"统一在自己个人风格和印记之中的野心，并非只王德仁一人所有，这种野心在展览中的热烈膨胀不仅是因为作品拥挤，更是因为艺术家多年被压抑的心理与欲望，一朝有机会就试图统统喷发在中国美术馆里。比如，来自大同的3位非参展艺术家身裹白布缓缓走入展厅，被便衣警察抓住并赶走（图4-29）；非参展艺术家张念则坐在二楼展厅里"孵蛋"，并拒绝干扰（图4-30）。

突然，两声枪响震撼了美术馆。来自浙江的肖鲁向自己的装置作品《对话》开了两枪后（图4-31），匆匆扔掉枪，跑出美术馆，另一位来自浙江美院的唐宋则试图把肖鲁扔掉的枪拾起来，但立刻被穿便衣的公安局长抓到，并带出了美术馆。一时展厅大乱，美术馆大门关闭，艺术家全都集中到广场。美术馆、公安局和高名潞等紧急开会。美术馆执意闭馆，这也正中不少艺术家和一些筹委会成员的下怀。栗宪庭与凌徽涛等写了"因故停展"的通知摆在大门口，引起观众与记者（包括许多外国记者）的

图4-28 李山，《洗脚》，行为艺术，1989年

1 九人百字谈——与"中国现代艺术展"主要作者对话[N]. 北京青年报，1989-02-10.
2 王德仁《关于避孕套的说明》，1989年2月6日，原件由高名潞当代艺术档案存。

图 4-29 大同大张（原名张盛泉），《吊丧》，行为艺术，1989 年

图 4-30 张念，《孵蛋》，行为艺术，1989 年

图 4-31 肖鲁，在自己的装置作品《对话》前开枪，1989 年

围观、抗议。公安局想只关闭一楼打枪的展厅，其他展厅继续开展。但高名潞坚决反对，要展一起展，要关就一起关，并坚决反对以展览筹委会的名义自行关闭展览，中国现代艺术一定要面向社会公众，绝不能让 3 年的辛苦努力在 3 小时内付之东流。终于，在下午 5 点左右达成协议，展览以春节放假名义停展 4 天。在会议进行的几个小时期间，广场上的艺术家像过节一样兴奋，大门外则抗议声不断。

下午 4 点左右，在筹委会成员唐庆年及其大姨的劝说下，肖鲁回到了美术馆，并立即被公安局带走。

2 月 6 日，全体参展艺术家及筹委会成员在中国美术馆侧楼欢度春节，举办团拜会。此日是大年初一，因大多数艺术家是从外地来，筹委会特订了肯德基炸鸡招待艺术家。高名潞介绍了展览第一天的停展经过，同时作为筹委会负责人，高名潞严肃地批评了一些艺术家未经筹委会同意而进行行为艺术，强调作为一个整体，为了大局，个人的非理性必须服从整体的理性。作为前卫艺术家，要意识到，中国当代艺术的发展将是长期和艰巨的，我们不可能以一次展览而获得全部目的。

2 月 7 日，高名潞、唐庆年、周彦到北京市东城区公安分局去看望肖鲁、唐宋，接待的是分局某科长。高名潞等人被告知，二人经调查没有政治企图，已于当日早晨被释放。当天，公安局提出，展览若重开，必须雇用公安局所属的保安队在展厅内维持秩序与警戒，所需几千元费用要由展览筹委会支付。

2 月 10 日，展览重开，观众较前更为踊跃，肖鲁、唐宋也回到美术馆，旧地重游（图 4-32）。在美术馆，唐宋交给高名潞一张声明，托高名潞向外界转达，上写："作为中国现代艺术展开幕当天枪击事件的当事人，我们认为这是一次纯艺术的事件，我们认为作为艺术本身是会有艺术家对社会的不同认识，但作为艺术家，我们对政治不感兴趣，我们感兴趣的是艺术本身的价值和社会价值，以及用某种恰当的形式进行创作，进行更深刻认识的过程。

图4-32 肖鲁和唐宋在展览再次开展之后回到了肖鲁打枪的作品前，1989年2月9日，王友身摄影并提供图片

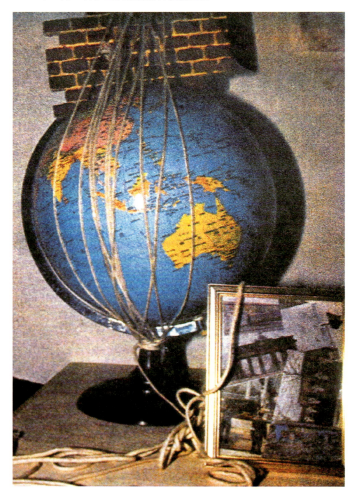

图4-33 宋海冬，《外星人眼中的地球》，装置，1989年

唐宋 肖鲁"[1] 但是，对这件行为艺术的解释与反应则是不以艺术家本人的意志为转移的，只要看看世界各大通讯社的报导以及《纽约时报》《时代周刊》等重要报刊的介绍评论就会发现这一事件的重大政治意义。

当天中午，美协书记葛维墨向高名潞传达了德意志民主共和国大使馆对宋海冬的作品的抗议。宋海冬将一个象征性的柏林墙用绳子捆在一个地球仪上，方位正好是德意志民主共和国和德意志联邦共和国交界处（图4-33），德意志民主共和国大使认为此作品干涉了他们的内政，必须撤掉。高名潞和宋海冬商量，宋海冬说他愿意撤掉。

2月21日晚，在中央美院电化教室，召开了"我的艺术观"研讨会，很多参展艺术家和听众参加会议。会上的主要争论是在以徐冰、吕胜中为代表的学院派前卫艺术家与一些业余前卫艺术家之间展开，后者批评前者过于文雅，缺少激情与社会冲击力，一位艺术家甚至头裹绿头巾，拔剑出鞘，高喊："革命不是请客吃饭，不是作文章，不是绘画绣花，现在需要的是剑与火。"这种激进的声音与情绪弥漫于一些艺术家群体之中，这种声音似乎也反映了80年代末社会大众的不安心理。所以此次展览中许多艺术语言深沉成熟、思考深邃的作品，如徐冰、黄永砯等人的作品（图4-34—图4-36），就不如行为艺术那样能引起更多的关注。

2月12日，较为平静的一天。

2月13日，"中国现代艺术展学术研讨会"在中国美术馆召开了整整一天，最激烈的题目似乎是："中国前卫艺术是中国现代的，还是倒爷的"。此议题后刊于《文艺报》。

2月14日中午，《江苏画刊》在中央美院主办部分批评家研讨会。参会的高名潞收到中国美术馆保卫处电话，让他速到美术馆。公安局与保卫处向高名潞出示了

[1] 肖鲁和唐宋《关于枪击事件的声明》，1989年2月10日，未发表，原件由高名潞当代艺术档案存。

3封一样的匿名信。信纸为空白纸，上贴由报纸上剪下的字，内容为："必须立即关闭中国现代艺术展，否则将在美术馆内三处放置引爆炸弹。"几个小时后，公安局长说接到文化部与中宣部指示，关闭美术馆两天，由武警部队检查美术馆[1]。

2月15日，北京武警特种部队搜检美术馆，运用了先进科技和警犬等各种方法，至晚上9点左右，搜检结束，并未查出任何炸弹（图4-37）。

2月16日，公安局和美术馆保安部门又向高名潞提出3项要求：①由筹委会雇用更多的保安队人员；②每个展厅以平方米计算，大约每30平方米要有1人负责监视可能置放炸弹或破坏者，这些人要由展览筹委会负责雇用安排；③观众不得带任何提包、手袋等进入展厅。为能继续开展，高名潞只好答应，经费支出中又增加了几千元，同时尽量安排了在京参展艺术家自愿承担这个监视工作。

两次停展的时间大约占展期的一半，实际展出时间为69个小时。

2月17日，再次开馆。

北京市集邮公司印制了印有"两次停展"字样的"中国现代艺术展"的首日封（图4-38）。

中国美术馆广场成了临时存包处，观众不允许带任何类型的提包入展厅，排队存包者排起长龙。

2月18日，较平静的一天。

2月19日，闭幕日，美术馆弥漫着紧张、不安的气氛（图4-39）。高名潞不断收到艺术家传来的消息，王德仁说可能今天下午有人要在展厅内演讲和签名，黄永砯说某某通知全体艺术家下午一点在一楼展厅开会，如此不一。

这天上午11点，长城快餐公司老板宋伟突然怀抱赞助"中国现代艺术展"的5万元现款，亲手交给了高名潞，高名潞当即请负责展览经费的唐庆年立刻存入银行，日后偿还《中国市容报》的5万元借款。

接着，两位北京艺术家向高名潞传话，说一个"个体户"愿为"中

图4-34 黄永砯在"中国现代艺术展"展厅自己的作品前，中国美术馆一楼东厅，1989年2月5日，王友身摄影并提供照片

[1] 1994年，高名潞与访问哈佛大学的王蒙（1989年时任文化部部长）确认此事，王蒙说确有此事，当时北京市委宣传部先与他联系，提出关闭两天，他同意，并与时任中宣部部长王忍之沟通后，后者也同意了。

图 4-35 黄永砅,《经洗衣机搅拌后的〈纯粹理性批判〉》,纸浆和书扉页,1989年,"中国现代艺术展"

图 4-37 "中国现代艺术展"因威胁置放炸弹的匿名信而再次被关闭两天,1989年2月15日

图 4-38 "两次停展",由张日跃制作的纪念信封,左下方标注有两次停展日期

图 4-36 祝锡琨,《也许事实并非如此(惑-问-知)》,布面油画,1988年

图 4-39 "中国现代艺术展"部分参展人员合影,1989年2月19日,王友身摄影并提供照片

国现代艺术展"开庆功酒会,希望和高名潞面谈。刚刚被宋伟感动的高名潞欣然同意。

约下午2点,这个身着格面西装并携一名英国夫人的"个体户"来见高名潞,邀请所有参展艺术家傍晚到他在朝阳门外开的捷捷酒吧去开庆功酒会。展览闭幕后,高名潞带领所有参展艺术家去该酒吧,却发现许多港台地区和外国记者已经挤满酒吧,架起了镁光灯。这个"个体户"原来是异见人士,不顾高名潞的反对,执意要让所有参展的艺术家在已经拟好的一份政治请愿书上签名。面对这个突发状况,高名潞向这个"个体户"说明:作为个人,我可以在上面签字,但是作为中国现代艺术展整体,我们不能参加,因为我们需要了解并需要所有人达成共识才可以做,同时也需要考虑到多个展览主办单位的权益。高名潞保持了警惕,拒绝了"个体户"的签名要求,并招呼绝大多数艺术家离开了捷捷酒吧,只有少数几人留在那里。艺术家们一起到中国美术馆对面胡同的一个餐厅吃完晚饭,连夜把"中国现代艺术展"的展品从展厅中撤出,因为次日美术馆的其他展览要进场布置。

这个偶发的事件就像开幕日的那些行为艺术一样具有"不宣而战"的突然袭击性,但它显然已经不是个体的行为艺术,而是与"中国现代艺术展"这个活动本身无关、纯粹的政治行为。运作者认定现代艺术家应当承担"民主政治"的责任,然而,他们自己却没有运用民主方式。

高名潞和大多数艺术家之所以拒绝加入最终的签名行为,就是希望保持艺术和文化的独立性,不希望"中国现代艺术展"和"'85美术运动"被政治化。艺术的现代性不意味着必须皈依政治,尽管可以通过作品表达社会思想。

无论如何,让这样一个政治偶然事件作为"中国现代艺术展"闭幕的休止符无疑是高名潞和大多数艺术家没有想到的。然而接下来几个月出现的政治形势证明了这是一种必然。不过,从中国当代艺术长远发展的角度看,在1989年2月19日那一天没有让"中国现代艺术展"和"'85美术运动"被"整体政治化"的决定,潜在地为此后几十年中国当代艺术的生态奠定了独立性基础。我们看到,在过去40年中国激荡变化的历史现实中,在"后冷战"地缘政治的冲击下,中国当代艺术大体上保持了自己独立本位的立场。尤其是在迈入"后2020"年代的今天,"'85美术运动"时期的走出"政治/艺术"二元思维的"文化前卫"意识对后2020的当代艺术而言,就越发显得重要了。

第五节

两声枪响、两种叙事

1989年2月5日,肖鲁在"中国现代艺术展"开幕后大约两小时,向自己的装置作品《对话》开了两枪。肖鲁的作品位于中国美术馆的一楼东厅的进门左侧,处于最为显眼的地方。她的两声枪响立刻震惊了中国美术馆和美术界(图4-40),同时也震惊了全世界。世界四大通讯社美联社、路透社、法新社和共同社都立刻报道了该消息。《纽约时报》(图4-41)、《时

代周刊》《基督教科学箴言报》《曼谷邮报》以及欧洲的大报都报道了肖鲁的枪击行为。大多数国外的新闻媒体把它报导成一个政治事件，尽管两位艺术家做了声明，说枪击仅仅是一个艺术行为，和政治无关。国内的所有媒体也都追踪报道了这个消息，并且把《对话》和枪击行为描述为"中国现代艺术展"的头条新闻。

虽然《对话》装置的署名是肖鲁，朝它开枪的也是肖鲁，但是当时的媒体和艺术圈普遍认为肖鲁和唐宋都是两声枪响的发起者与执行者，因为唐宋是首先被警察抓的，而且有一个传言说是唐宋把枪借给了肖鲁。15年后肖鲁公开声明她是枪击事件的唯一作者，同时指明这支枪是她从朋友李松松那里借来的，与唐宋无关。从1989年到2004年这15年里，肖鲁对枪击事件署名"肖鲁、唐宋"一直保持沉默，直到2004年她与唐宋的男女朋友关系破裂后，才提出唯一作者的诉求[1]。

装置作品《对话》的作者是肖鲁，这没有问题。《对话》是她1988年在浙江美术学院的毕业创作作品，由两个电话亭和中间的一个红色电话组成，电话后面有一面镜子。作品运用了生活中的原型——电话亭作为题材，这在1988年的毕业展中并不多见。在80年代，电话亭在大城市中刚刚出现，它是中国都市现代化的象征标志之一，也是中国人从家庭空间走进公共空间的象征。

作品中，一对学生打扮的男女青年正在不同的电话亭打电话。电话亭立在铺满地面的水泥方砖上，暗示这是发生在街道或者广场等公共空间中。两个电话亭中间的红色电话的话筒并没有放在电话上，而是耷拉在那里，没人接听或者说话者离开了，这隐喻了"对话"的中断。电话亭上张贴的寻人启事等也暗示了某种缺失和失落。

图4-40 "中国现代艺术展"枪击事件后，警车进入中国美术馆广场，1989年2月5日，照片由阿真提供

图4-41 《纽约时报》对展览关闭的报道文章，1989年2月5日

1　肖鲁在2004年2月4日—3月23日连续给高名潞写了4封信说明她是作品《对话》和开枪的唯一作者。见 http://www.xiaoluart.com/dangan.asp?id=204&fid=234；同时也在美术同盟网站上公开，见 http://arts.tom.com（2004年4月20日发表）；高名潞2004年4月14日给肖鲁的书信见 http://www.xiaoluart.com/dangan.asp?id=204&fid=233, http://arts.tom.com（2004年4月20日发表）。

所以，肖鲁的《对话》以其直观可视的生活形式表现了80年代的青年一代在面临急速现代化时的积极参与以及产生的某些困惑。

由于这件作品是浙江美术学院应届毕业创作的佼佼者，所以，它立即被发表在1988年第10期《美术》杂志的封底，因此也很快入选"中国现代艺术展"。然而，如同其他参加"中国现代艺术展"的作品一样，《对话》的内在艺术观念和多重语义并没有得到充分的讨论。因为，当肖鲁出人意外地向着自己的《对话》开了两枪以后，人们的注意力马上被引入作为"政治"现象的"枪击事件"上了。

当然，肖鲁的枪击行为与她的装置《对话》是不可分离的一部分。枪击是肖鲁对装置的补充和完成，没有枪击的破坏，就没有《对话》的终结。然而也正是肖鲁的枪击行为引发的轰动事件使人们忘掉了肖鲁个人以及她创作的初衷。也正是这个轰动的事件烘托出来的社会舆论随即在肖鲁个人和时代精神之间划上了等号，完全忽略了肖鲁作为一个鲜活的女性个体的存在及其行为发生的特殊逻辑。枪击后肖鲁感到恐慌，然而，突然进入她的感情世界的唐宋立刻抚平了她的心理压力，她因此堕入爱河。而善于表达的唐宋则成为枪击事件的代言者，这正好与处于狂热状态中的前卫"造反"叙事的舆情不谋而合，或者说，进一步烘托了其合法性。然而处于兴奋—恐慌—爱的心理发展过程中的肖鲁却对这个精致叙事没有兴趣，宁愿保持沉默，对唐宋的作者权也采取了半推半就的退避态度。[1]

于是，枪击事件产生了一个双重暴力关系：其一是肖鲁的枪击暴力。这个暴力其实更多地与肖鲁的个人遭遇和压抑有关，据她后来的解释，也和打破《对话》装置的光洁的暴力美学有关。而唐宋接下来的闯入释放了肖鲁的个人压抑，作为个体的行为暴力被爱情抚平，根据肖鲁的自传小说《对话》，这是肖鲁保持沉默的主要原因。其二是来自舆论和评论的暴力，即话语暴力。面对开枪，人们一般立刻想到暴力挑战，而媒体特别是国外媒体会立即把它放到政治和国家意识形态层面，不会也无法深究肖鲁打枪的原因。于是，舆论和批评无一例外地强加给肖鲁一种想当然的外部性解读——一个千篇一律的前卫造反的故事。

如果这个"外部故事"的批评叙事发生在美国，估计会有女权主义者发出声音，指责这是男性霸权话语对女性的绑架和利用。然而，放到中国1989年的政治语境中，这个话语绑架就变得非常合理，天经地义。而警察拘捕肖鲁、唐宋以及关闭展览正好为这个话语绑架提供了意识形态出处——真正的暴力是国家行为。其实细想一下，如果此类事件在世界任何一个美术馆突发，警察毫无例外都会出面干预。

然而，肖鲁15年以后开口陈述打枪的起因，而且带有很强的个人和女性视角，显然它是真实的，也有原初性。但是，我们也不能否认，那个发生在事件发生之际、"凌驾"在肖

[1] 肖鲁《1989年在北京中国美术馆枪击作品"对话"的说明》，https://www.xzbu.com/7/view-8023862.htm（2004年2月2日发表）；肖鲁《关于在北京中国美术馆枪击作品"对话"的补充说明》，http://arts.tom.com（2005年10月17日15时53分，Tom专稿）。

鲁个人叙事之上的"大前卫"叙事也具有其语境的真实性和逻辑性，尽管前者的个人叙事对后者具有一定的颠覆性。

为什么肖鲁沉默了15年？根据肖鲁所说，她一开始并没有说出真相是因为她和唐宋一起被捕之后他们很快相爱了，另外还有一个重要的原因，是一个羞于说出口的私人悲剧和遭遇：在她十几岁的时候，遭到她父母托付照顾她的一个老艺术家的性侵[1]。我们无法想象这个伤害对肖鲁一生产生了多么深刻的影响。肖鲁此后个人生活的悲剧性都始终笼罩在这个最初的阴影之下。

有人把墨西哥著名女画家弗里达·卡洛（Frida Kahlo）于1932年流产后创作的一件油画作品《亨利福特医院》和肖鲁的《对话》作比较。画中卡洛蜷缩在医院的一张病床上，但背景却是位于底特律的福特汽车公司冰冷无情的工厂和现代医疗器械，孤独的卡洛温顺地躺在雪白柔软的床上，身下流着血，眼睛里流着泪，画面中心矗立着流产的胎儿，酷似一座庄严的圣像正在眺望远方。因为在卡洛流产时，她的丈夫，墨西哥著名画家里维拉（Diego Rivera）正在为福特公司绘制一副巨大的壁画，赞美公司的成功，而恰恰是丈夫逼迫卡洛流产的。

如果我们把肖鲁的《对话》（图4-42）和她15年后创作的《15枪》放到一起，我们可以从中看到一种来自肖鲁内心对被男性伤害的拒斥和愤怒（图4-43）。而卡洛的画面则用血和婴儿表达了自己的无奈。[2]

正是这个阴影，使肖鲁在枪击事件造成了巨大社会轰动之时，无法面对自己的初衷而失语，并且在一直沉默了15年后因为爱情的失落而再次爆发。

2004年，由于肖鲁对枪击事件唯一作者的诉求是在她和唐宋个人关系破裂的情境下发生的，一些人不免对她的动机产生误解、批评甚至有意疏远，这让她陷入痛苦和困境之中。正是这种困境促使她一口气完成了她的自传体小说《对话》，最后分别以中、英文在香港大学出版社出版。肖鲁的不懈坚持使她赢得了唯一作者权的回归。然而，我们至今还没有听到唐宋的公开陈述。

于是，在两声枪响发生15年后出现了两个不同的叙事。遗憾的是，对于此，我们至今还没有展开理性和学术性的分析讨论。这不单单是肖鲁和唐宋之间的个人感情或者作者权的问题，而是关于如何还原一段历史中出现的"作者失语"与"阐释共谋"之间错位的问题。这种私人与公众、前卫与革命之含混不清的复杂关系才是肖鲁的《对话》和两声枪响的意义，也是两声枪响之所以成为中国当代艺术史上最具争议的行为艺术的最大价值。[3]

人们可以说，这两个叙事，无论是肖鲁的个人叙事还是舆情的社会大叙事都是合逻辑的，因为"凡是存在的都是合理的"，它们来自活生生的中国现实本身。但同时它们造成了一个

1 肖鲁. 对话 [M]. 香港：香港大学出版社，2010.
2 孙乘. 暴力与温情——卡洛和肖鲁艺术中的爱与恨 [J]. 南京艺术学院学报（美术与设计），2016（6）.
3 高名潞《两声枪响，半生的对话——谈肖鲁的"对话"》，载《嘉德通讯》，文章最初写给2006年10月在纽约伊桑·科恩美术馆举行的肖鲁个展。

图 4-42 肖鲁,《对话》,行为艺术,1989 年,图片由肖鲁提供

图 4-43 肖鲁照片,由肖鲁提供

不平衡现象,即,肖鲁开枪背后的个人悲剧在面对社会大叙事的时候是微弱和无力的,这决定了肖鲁在开枪发生之后必定会失语,无论是主动还是被动的。

肖鲁在开枪之后的 15 年中没有创作任何作品。2004 年后她陆续创作了一些行为艺术,大多与个人情感和女性主义视角有关。比如,2006 年,她在延安召开的艺术教育论坛中,创作了名为《精子》的装置/行为艺术(图 4-44),她邀请参会的男性批评家和艺术家捐献自己的精子,然后与肖鲁的卵子结合,生下后代。显然由于它涉及伦理、法律和经济等各种复杂问题,没有人接受这个邀请。此后,肖鲁又做了一些具有暴力象征的行为作品,比如 2016 年,她站在一个冰盒子中,试图用刀子割开冰,致使手被割破,鲜血和冰水融为一体,很有震撼力(图 4-45)。然而因为女性主义话语在中国无法引发太多关注,而且没有开枪时的机遇和殿堂依托,这些正常展览空间再也无法让肖鲁的作品产生轰动效应。

展览结束后,中国美术馆指责主办方违背了中国美术家协会对展览所做的承诺,并且下发了通知,对"中国现代艺术展"的 7 个主办方各自罚款 2000 元,两年内不能在中国美术馆举办任何展览[1]。主办单位都是合法政府机构,让它们为肖鲁开枪和所有行为艺术埋单,不完全是一种姿态,而是对此前开放政策的反省,也是对未来趋于保守的暗示。

美国《基督教科学箴言报》的记者安·斯科特·泰森(Ann Scott Tyson)当时亲临中国现代艺术展的开幕

1 《对"中国现代艺术展"主办机构的罚款通知》,中国美术馆,1989 年 2 月 24 日,未发表,高名潞当代艺术档案存。

图 4-44 肖鲁，《精子》，装置 / 与观众互动，"延安艺术教育论坛"，"长征计划"，2006 年 5 月 21—23 日，栾洋摄影，图片由肖鲁提供

图 4-45 肖鲁，《极地》，装置 / 行为，冰、血、刀、蓝裙，北京 798 丹麦文化中心，2016 年 10 月 23 日下午，图片由肖鲁提供

式，她在一篇报道中写道："这些耸人听闻、离谱的行为艺术似乎显露出中国前卫艺术家们为了让公众对他们非正统的艺术给与更大的关注，急于利用国家放松审查制度的机会去实现自己的目的。"[1]

这句话在当时国外的报道中是极少有的客观评论。其实"中国现代艺术展"或许放在世界现代艺术史上，即便放在纽约、巴黎恐怕都是最自由的展览，也会有警察、美术馆和市政部门的介入。但是，放在 1989 年中国的语境中，行为艺术的自由、收藏市场发展的自由等等，都具有特殊的勇敢、正义的色彩，因为它是第一次在"最高殿堂"出现。"最高殿堂"成为这些出场的前提。所以，"中国现代艺术展"最终呈现的不仅仅是 186 位艺术家的 297 件作品以及几个行为艺术，它其实搭建了一个社会平台，不仅仅前卫艺术家急于出场，来自各种不同领域的社会角色同样急于在这个平台上发出自己的"时代声音"。当个体在呼喊着"自由"的时候，其实它的出场离不开一个似乎看不见的平台，以及搭建这个平台的整体。没有这个平台，这些出场或许没有太大意义。我们在这一章中所陈述的事实就是想说明这个"'85 美术运动"中的"整体性"的重要性。从这个角度去看，理论家的心血、艺术家的参与、文化人的热情支持、公众的关注和资助以及政府的支持等都是建立在一种现代性共识和新的行为交往理念之上的。它折射了"中国现代艺术展"的表象背后那个 80 年代深层的文化结构，这也是理论和批评力量在中国当代艺术史中第一次以策展身份出场。因此，它的组织者应该为"中国现代艺术展"最终进入最高殿堂并且支撑着众多"自由"出场的付出努力而感到自豪和骄傲。

1 安·斯科特·泰森. 前卫爆发在中国艺术的场景——行为艺术是前卫急于利用放松的国家审查而采取行动的象征 [N]. 基督教科学箴言报，1989-02-07（Ann Scott Tyson.Avant—Garde Bursts onto Chinese Art Scene—"Actionart" symbolizes artists determination to brashly take advantage of eased state censorship[N].The Christian Science Monitor，1989-02-07）.

文化转向 (1985—1989)

第五章
Chapter 5
Cultural Time Metaphor: "Rationalistic Painting" and "Current of Life"

文化时间模式:
"理性绘画"和
"生命之流"

我们在前文曾谈到，"伤痕"和"乡土"艺术家在他们的作品中展示了一种人道主义情怀，试图再现"文革"所造成的灾难与精神创伤。他们描绘贫穷的农民和边疆牧民，"被边缘"的小人物代表着真善美，而"小、苦、旧"的环境生态则代表着存在现实。他们采取了一种怀旧的逆现代的时间方式表达了自己的人道主义的关怀。

然而，"'85美术运动"的艺术家展开了另一场"人文主义"运动。人文热情、理性主义、生命激情等成为"'85美术运动"各艺术群体艺术宣言中的核心概念[1]。虽然"人文"和"人道"皆来源于西方的"humanism"一词，但是，它在"'85美术运动"艺术家那里指向了文化时间和当代性。他们认为，不需要通过回到过去或者"寻根"的方式去探索人性的价值。

20世纪80年代中叶，当"'85美术运动"发轫时，在反思现实和张扬人的主体性的时候，接受了学院训练、同时又接受了西方现代艺术熏陶的新一代艺术家们采取了更加观念化和隐喻化的方式。社会现实和文化情境的变化催生了"'85美术运动"艺术家的"人文主义"热情，他们在绘画中把自己描绘为思想者，将现实抽象为观念的现实。尽管"'85美术运动"的艺术家受西方超现实主义的影响很大，但我们不能将他们简单地称为"超现实主义者"。因为他们要参与和推动现实，他们的张扬的"人文"也是一种当代知识分子的主体性，即超越旧的"阶级"意识，也要超越伤痕绘画一代人的"被伤害者"的悲怨。所以，"'85美术运动"一代人自认为是"国际人"、宇宙人、启蒙者和文化精英。在"'85美术运动"中，最充分体现这种"精英"主体性的是"理性绘画"和"生命之流"这两个在1985年最早出现的绘画潮流。

"理性绘画"包括中国东海岸城市中许多不同的艺术群体，他们用清冷、肃穆甚至有时严酷的构图表达一种哲学或半宗教式的情感。"理性绘画"的主要艺术家包括黑龙江哈尔滨的"北方艺术群体"、杭州的"池社"、南京的"红色·旅"以及上海的一些艺术家。分布

1 高名潞. '85美术运动：历史资料汇编[M]. 桂林：广西师范大学出版社，2008.

更广的"生命之流"由中国西部的许多团体构成，其中以毛旭辉、张晓刚、叶永青和潘德海等组成的"西南艺术研究群体"为典型代表。这一思潮追求通过对内在生命的体验来瓦解压抑个性的集体理性，所以，他们把探索生命的内在真实视为人文精神的核心。由于他们的主张接近亨利·柏格森（Henri Bergson）的生命哲学，所以，高名潞把他们称为"生命之流"（élan vital）。虽然"理性绘画"偏重理性，"生命之流"更注重表现力和情绪感染——这在"西南艺术研究群体"那里被称作"新具像"，但他们共同的兴趣都是把当下提升为一种纯粹的理想性现实，把过去、当下、个别的时间整合过滤后，凝结成人类的未来时间。

"人道主义"本身首先应该是一个现代性问题，它应该超越过去经验和个人经验。因此，悲怨与痛苦不应该再次成为艺术关注的主题[1]。如果说，"后文革"时期的人道现实绘画试图把"过去"（时间和现象）作为现实反思的隐喻，那么，"'85美术运动"则转向了如何把"人文精神"符号化和图像化，其手法是把"现实"抽象为未来的时间和未来的图像。本章讨论的"理性绘画"和"生命之流"就是这样的探索。人文理性，或者人文热情不再仅仅和社会功能的外部责任（社会行为）发生关系，而是与艺术家自己的艺术行为和艺术图像融为一体。艺术家本身是思想者和启蒙者，艺术风格和自由思想不再处于二元分离的状态。

第一节
理念、理性和"理性绘画"

20世纪80年代文化界和艺术界的"理性"就是在这样一个文化现代性的语境中出现的。理性首先意味着文化反思。"理性"和"非理性"在80年代中期成为中国文化界非常关注的一对概念。"理性"似乎是启蒙运动的价值，是现代主义的科学理性的基础。"非理性"受到了尼采、柏格森等人提倡的生命主义的影响。80年代，以维特根斯坦和德里达（Jacques Derrida）为代表的反逻辑的非理性主义和解构主义也进入中国文化界。这些具有后现代色彩的价值观对艺术界影响也很大。"理性"和"非理性"也涉及对传统文化的反思，比如80年代曾经出现过一场关于中国传统儒家的实用理性是积极还是消极的争论。

在80年代，艺术界也出现了"理性"及其相关的一些说法，包括高名潞在1985年发表的《近年油画发展的流派》，文中第一次在艺术批评中提到了理性主义，并首次用"理性主义"去评价"星星画会"的主张社会功能的艺术观[2]。此外，谷文达、舒群、丁方等人也都在他们的文章中提到了类似理性的概念，比如理念、观念、崇高和宗教精神等。这里的

[1] 高名潞在发表于《美术家通讯》1986年第5期上的《'85艺术运动》中说过："1985年，在中国的大地上发生了一场自'五四新文化运动'以来的又一次文化变革运动。画坛上也兴起了一场美术运动，它几乎包容了该年文化运动的基本特征和主要问题，它是该年'文化热'中西文化碰撞现象的组成部分。"

[2] 高名潞在发表于《美术》1985年第7期上的《近代油画发展的流派》一文中，用"理性主义"来说明"星星画会"的艺术在思想解放中的作用，或许我们可以说，"星星画会"的艺术观是"道德功能主义"的，尽管其艺术作品不足以来承载他们所诉诸的全部道德功能。

理念和观念，从大背景方面讲，都是 1985 年流行的"观念更新"的一部分，其中有方法论的意思。另一方面，这种理念也是指艺术作品表现的精神内容，特别是具有形而上的崇高精神的意思。一般来说，这种理念说多出自艺术家，比如，舒群、谷文达、孟禄丁等一些人的文字宣言之中[1]。

在《'85 美术运动》的演讲和发表文字中，高名潞把"理性"视为一种文化和艺术的思潮。比如，在区分"'85 美术运动"的不同潮流的时候，高名潞归纳的第一种就是"理性之潮"。它是一种从历史角度进行的文化反思、文化批判，已经不同于"星星画会"的社会功能论。同时，"'85 美术运动"的理性也已经被一些群体和艺术家形象化、符号化了，这可能就是康德所说的"范畴图型"，高名潞把它叫作"大脑图像"。"'85 美术运动"已经进入了"大脑图像"阶段。

在《'85 美术运动》发表 3 个月之后，高名潞感到有必要把泛泛的"理性之潮"引向更加具体的概念和图像之间关系的讨论，于是又在 1986 年发表了《关于理性绘画》一文[2]，在文中首次用"理性绘画"这个概念总结了"'85 美术运动"中一些具有人文精神的绘画现象，这里的理性是一种介入批判。其实，"理性绘画"就字面意义而言就是概念图像，或者大脑图像。在实践方面，概念图像确实适用于"北方艺术群体"的寒带绘画、"85 新空间"的冷漠绘画、上海的气流绘画、浙江谷文达等人的宇宙流水墨画、谷文达和吴山专为代表的字象绘画，以及江苏、北京等地受到超现实绘画影响的旨在质询存在性的现象绘画等。

高名潞之所以使用"理性绘画"，而非"理念（或者观念）绘画"的说法，是顾虑"理念"似乎直指作品的精神内容本身，而"理性"则具有艺术思维方式和思维角度等更为宽泛的方法论意义。"理性"可以涵盖类似宗教的崇高精神、图像的哲理性以及人文主体性等方面，这确实也是"'85 美术运动"中一些重要群体和艺术家的特点。所以，高名潞在《中国当代美术史 1985—1986》一书中也从这 3 个方面对理性绘画的思维特点做了概括[3]。

有关这些群体艺术家和作品的详细讨论都发表在高名潞与周彦、王小箭、舒群、王明贤、童滇合作撰写的《中国当代美术史 1985—1986》一书中。其中的"理性之潮"部分也是根据上述思考而设计的，文字为周彦执笔。80 年代后期到 90 年代，还有一些批评家就"理性绘画"进行了专门的研究，比如唐庆年出版了《理性绘画》一书，王小箭也发表了一系列文章。

高名潞在《关于理性绘画》中把"北方艺术群体"，浙江张培力和耿建翌等，江苏杨志

1 王志亮在其所著的《话语与运动：20 世纪 80 年代美术史的两个关键词》一书中对 20 世纪 80 年代中流行的理念、精神、观念、理性等概念在出版物和非出版物中出现的过程进行了非常清晰、可信的梳理，书中运用了大量的原始材料。
2 高名潞在发表于《美术》1986 年第 8 期上的《关于理性绘画》一文中，从 3 个方面对"理性"作了定义：其一，它超越具体现实，追求永恒、理想的精神秩序，是关于真理的探索；其二，文化反思和批判；其三，自由与自我选择。在此前的《'85 美术运动》一文中，高名潞曾用"理性之潮"概述了这一现象。
3 参见高名潞，等.第三章第一节 人文理性、本体理性和思维理性 [M]// 高名潞，等.中国当代美术史 1985—1986，上海：上海人民出版社，1991：92—104.

麟、徐累、丁方等，上海李山、余友涵、张健君等人的绘画，以及谷文达和吴山专的文字都包括在"理性绘画"中，事实上谷文达和吴山专也都认为自己的文字是绘画，吴山专把他的红色幽默绘画叫作"字象"。1986年，徐冰的《天书》（开始叫《析世鉴》）还没有出现，1988年才正式亮相。本章的"理性绘画"部分不包括谷文达和吴山专的文字艺术，高名潞把他们放到和徐冰等人在一起的另一章，以便将中国文字艺术和西方观念艺术进行比较。

第二节
苹果・书・钟：思想者的自画像

从艺术图像的角度看，"理性绘画"就是关于沉思和冥想的绘画，画中的主角就是这一代人。沉思是理性的共识，不需要七情六欲。画中的"人"是国际的、大人类的甚至宇宙的人，因此，"人"在大多数情况下是平静、无个性、无身份，有时背向观者，甚至没有五官的"人"。"理性绘画"中的"人"成为宇宙的符号，与游动的圆和漂浮的云没有什么两样。画中背景因此大多是虚无广漠的，色彩大多是黑白灰，或者深蓝的"宇宙色"，这是沉思和启蒙的颜色。构图中的人和人、人和景、人和物都不是处于一个故事的叙事逻辑之中，这里没有情节和对话，没有特定的时间特征，因为它是非现实的、思维的时间，或者说是新一代青年正在思考中的语境，而不是一个故事情节。

在"理性绘画"中，有一种"思想者"和"苹果"相结合的图式。这些画中的"思想者"是艺术家的自画像。1985年，这种"思想者"自画像的主题不约而同地大量出现在了青年学生和前卫群体的作品中[1]。苹果、书本或者水杯常常一起伴随着沉思中的"思想者"出现，苹果象征"启蒙"，书本和水杯则隐喻了知识与思想的源泉。

在"'85美术运动"兴起初期，很多描绘类似"思想者"的写实绘画一般采用写实主义和超现实主义结合的形式。这种绘画先在学院新一代艺术家中出现，尤其是在北京的中央美术学院和杭州的浙江美术学院，之后伴随着"理性绘画"的出现很快传遍了全国。1985年初，一些艺术家以"苏醒"为主题创作了一批作品，比如，张群和孟禄丁的《在新时代——亚当夏娃的启示》。这一作品在1985年"北京国际青年画展"上展出，并立刻引发了对其主题和裸体形象的争论。艺术家借用《圣经》中亚当和夏娃的故事，来隐喻中国青年在经历了蒙昧之后开始苏醒：捧着苹果的女青年破框而出，男青年在等待着品尝苹果。裸体男子和女子背后的宫门以及敦煌佛窟，都暗示着新一代要超越传统，面临着现代性机遇。在《新时代的启示》中，

[1] 高名潞在1968年书写《关于理性绘画》时还没有注意到这个现象。后来在写作《墙：中国当代艺术的历史与边界》（中国人民大学出版社，2006年）的时候突然发现了在1985年出现的这个不约而同的"图像共识的现象"。高名潞的这个思考最早在英文版 Gao Minglu.The Wall: Reshaping Chinese Contemporary Art[M].New York and Beijing：Albright-Knox Art Gallery, University at Buffalo Art Galleries, Millennium Art Museum 中出现。

图 5-1 李贵君，《画室》，布面油画，1985 年

图 5-2 袁庆一，《春天来了》，油画，1981 年

张群和孟禄丁认为在开放与改革的"新时代"，应该重新评估过去和现实[1]。他们以亚当和夏娃代表中国青年，不像"乡土绘画"一样以落后、过时、边缘的农民这样的"他者"来暗示对改革的期盼。"'85 美术运动"的艺术家选择去塑造一个"自我"，通常以不具名的肖像或者自画像表达他们对中国的现实和现代性的思考，并非思考内容本身，重要的是首先要思考。在李贵君的《画室》（图 5-1）中，左边的绘画者似乎没有在作画，而是正在思考，右边的年轻画家正在看书，位于中间的年轻女子正在聆听。整个画室沉浸在一种沉思的气氛当中。

在这些图像中，有一种历史、宗教和文化的错位。例如，在基督教史中，苹果是原罪的象征，但是在 20 世纪 80 年代的中国，它被用作启蒙的象征符号。许多艺术作品还运用了十字架形象，这可能隐喻某种牺牲，暗示一种新的知识分子精神。袁庆一的《春天来了》（图 5-2）一画中，一个年轻人正回眸注视着书桌上的苹果和书。我们看不见他的脸，这种用典型写实手法刻画思想者背影的形象在这一时期非常流行。它代表的不是某一具体的人，而可能是"我们"之中的任何一个人。虽然无法分辨这个"我们"的面部表情，但我们可以通过他的姿势想象他坚定而积极的人生态度。这里，回望不是倒退，而是未来愿景，因为启蒙——书和苹果象征着未来与春天。袁庆一在《我和"我"以及……》中曾解释这幅作品中的人物是其"自画像"。他说："我先是自己进入抽象沉思的阶段，从中找到一种静虚状态……如果艺术家站在'道'的立场上，就能把人类思考从局部扩展到整个宇宙。"因此，画面的空间不是斗室，而是无限的思维空间。袁庆一还认为，传统道家学说与萨特的存在主义之间有着共同之处。[2]

与何多苓 1980 年创作的《春风已经苏醒》相比，我们就能发现两个不同的"春天"叙事。春天暗示着未

1 张群，孟禄丁. 新时代的启示 [J]. 美术，1985（7）.
2 袁庆一. 我和"我"以及……[N]. 中国美术报，1985-11-02.

图 5-3 耿建翌，《灯光下的两个人》，布面油画，1985 年

图 5-4 左正尧，《生苹果、熟苹果——庄子·老子·妻子》，纸本彩墨，1985 年

来，何多苓作品中的女孩是一个无名的弱者，她是被动的，袁庆一作品中的男青年却充满自信自主；前者的春天是悲怨伤感的，后者的春天是可预测的。耿建翌是"池社"的领军人物之一，在他的作品《灯光下的两个人》（图 5-3）中，一对男女面向观众坐着，桌上放着一杯水，男青年正在读一张报纸，没有任何外表特征，脸上没有任何表情地正在思考。人们可能倾向于将其归为超现实主义绘画，但它仍然有一个现实的主题，即在那里正在发生的一个瞬间，尽管这个瞬间的地点和时间都不甚明确。"灯光"似乎也带有一种隐喻性——启蒙思想或者是思想之源。我们很难界定它是现实主义还是超现实主义的。这是"理性绘画"的基本方法，它把"现实"置于"是"和"不是"之间。

左正尧也在其作品《生苹果、熟苹果——庄子·老子·妻子》（图 5-4）中，运用了"智者—苹果"的隐喻。在这幅画中，道家创始人老子和庄子与一个拿着苹果的女人坐在花园中。他们都面对着我们，有着相似的外表。为什么艺术家会把"妻子"和思想家放在一起？"子"在古代中国代指思想家，所以"妻子"就是"女智者"。这是一个东方伊甸园的故事。根据艺术家的说法，老子、庄子和妻子对待苹果的态度代表了不同的启蒙哲学。庄子说："如果苹果成熟了，它自然就会自己落下。"因此他在等待着，却什么也不做；老子说："那好，我把盘子准备好。"所以，他手里拿着盘子。妻子代表的是东方的夏娃，但她没有原罪，相反，她是一位女智者，她随机从树上摘个苹果，吃了。"妻子"是当代青年的象征，他们毫不犹豫地打破任何禁忌和教条。[1] 这里的苹果是启蒙和打破禁忌的符号，相比之下，超现实主义画家玛格利特（Rene Magritte）的苹果则是荒诞的道具，它是反语义的（图 5-5）。

在王广义的系列绘画《凝固的北方极地》中出现了同样的绘画模式。《凝固的北方极地：30 号》（图 5-6）

1 左正尧.《美术报》——"画家谈话"[N]. 美术报，1985（52）.

中两个没有性别指向的人坐在放着苹果的桌前，而景是所谓的冰冻的北极。艺术家试图把一切都冻结，除了精神、思想与冥想。另一个"理性绘画"的重要画家谷文达在1985年创作了《带窗口的自画像》（图5-7），将重复排列的自画像塑造为一个手握苹果的冥想者。

正如前文所说，这种"思想者—苹果"的绘画模式大都出现在1985年，没有任何证据表明画家之间对这一主题曾有过交流，这似乎是一个潜在的共识。在这些"理性绘画"中，每个艺术家都把自己看成严肃的思想家、哲学家或文化启蒙者。伴随着他们的还有时间之"光"（灯光、天光或者是时钟）、空荡的背景、空旷的土地、纯净的田野，甚至是人类星球之外的天际，就像张健君在《人类和他们的钟》（图5-8）里所描绘的那样。

很多批评家注意到"理性绘画"作品受到了超现实主义的影响，比如，虽然运用写实手法，但似乎是在有意识地描绘某种"下意识"。"理性绘画"确实受到了萨尔瓦多·达利（Salvador Dali）、玛格利特、基里科（Giorgio de Chirico）等人超现实主义理论的影响，但它不是对"超现实主义"的简单模仿。因为，"理性绘画"的意图不是去创造某种非现实的"梦境"（或者下意识和潜意识世界），相反，是用虚拟拼合的手法去表现一个基于现实的、经过理性思考的文化语境，而这正好是这一代人沉思的状态和主题。所以，"理性绘画"是有意识地拼合写实形象，使其达到艺术家理性编织的世界，简言之，它是"图像化的理性"，或者沉思的图像。它和超现实主义的那种"故意把写实形象进行非理性化拼合"，即"把非理性图像化"的角度完全不一样。西方超现实主义所要表现的是一种现实的分裂，正如阿多诺（Theodor W. Adorno）所说，超现实主义通过不现实的荒诞图像去表现现实中的荒诞和不自由。梦境是主观范畴的潜意识的自由，它隐喻了现实中资本和物欲对人性的异化。超现实主义是一种辩证或者悖论，即用主观意识的自由（梦境）

图5-5 玛格利特，《人类之子》，布面油画，1964年

第五章
文化时间模式:"理性绘画"和"生命之流"

图 5-6 王广义,《凝固的北方极地:30 号》,布面油画,1985 年

图 5-7 谷文达,《带窗口的自画像》,油画,1984 年

图 5-8 张健君,《人类和他们的钟》,油画,1985 至 1986 年

图 5-9 达利,《记忆的永恒》,布面油画,1931 年

来表现客观现实中的不自由。所以,阿多诺以及西方一些学者们认为超现实主义是对资本主义社会中人的意识与社会现实之间矛盾的讽喻。[1]

在这种逻辑之下,超现实主义作品中虚幻的或梦幻的场景,总是以一种非理性的图像方式出现。比如,达利的作品《记忆的永恒》(图 5-9)中,那些"表"喻指时间,然而时间到底意味着永恒,还是虚无?图中的表软塌塌地变了形,失去了它本来的坚实、绵延、永续的意义,这似乎让这个永恒时间的问题变得如此荒诞。相比之下,张健君的《人类和他们的钟》则表现了人类对时间的另一种积极态度。画面虽然不是一个现实场景,似乎不同种族的人共聚在宇宙空间之中,他们都仰望着那个有点类似生命体的"钟",但是艺术家试图描述人类不断遇到的困惑状态,这是一种意识思维的现实,并非三度空间的物理现实。困惑和思索是人们永远要面临的问题,这里并没有荒诞的意味,而是积极的思考。所以,那座人类的"钟"乃是人类在不断求索之中绵延不断、生生不息的理想时间和未来时间的表征,它永远在超越着当下,是处在现实思维中的未来时间。

[1] 参考 Jochen Schulte-Sasse,Peter Bürger.Theory of the Avant-Garde [M]. Minneapolis: University of Minnesota Press, 1984:16–19.

"理性绘画"要表现的是思维的关联和逻辑,所以其画面中"超现实"的构图不是为了表达荒诞,而是再现了这些"思想者"和"启蒙者"的状态本身,是他们的"自画像"及其语境。显然,"理性绘画"中的苹果、书、水杯、钟等图像并非作为不合乎现实逻辑的抽象符号出现。达利作品中的"表",或者玛格利特作品中的"苹果",它们与场景无任何逻辑关系,这些超现实主义中的"表"和"苹果""不属于这里",它们只是荒诞本身或荒诞的道具。但是,"理性绘画"中的苹果、书、钟等却都"属于那里",属于那个主体正在思索的语境。所以,它们在"理性绘画"中既是写实场景中的道具,也是文化符号,和那些人文主义者是一个言说整体。"理性绘画"就是"思想者"肖像,不是荒诞理念的直白表达。"理性绘画"这种把概念融入写实的追求,也与80年代中国的写实教育背景有关,艺术家试图改良写实绘画,加入观念性,而这种尝试又恰好和中国传统文字学与文艺理论中的"象形"及"会意"始终处在互在、互转之中的思维方式相合拍。

第三节
极地——冻土、黄土

这类"思想者"的文化理想似乎无法由人自己和其生活的世界本身来表现,只有借助隐喻和冥想的语言才能表达这种多少带有思辨和形而上学的主观性。于是,"理性绘画"和"生命之流"的画家们找到了地球、宇宙这样的宏伟对象作为自己"思想者"的精英主体性的衬托与隐喻。因此,我们可以在"'85美术运动"艺术家的书写词典中随处看到像"宇宙""大地""自然""永恒""肃穆"和"崇高"这样的词语,山川宇宙与人在"理性""道"的层次上对晤。这多多少少让我们想到了中国古代的山水画境界,尤其是北宋宏伟风格的山水画。事实上,这种"理性山水"也在谷文达、任戬等水墨画家的作品甚至陈箴的油画作品中表现出来,高名潞把它们称作"宇宙流"绘画。

这种视觉语言的追求造成了两方面的特点:一是人的个性(身体、感情和心理)的特点全部被去掉。相反,人

图5-10 成肖玉,《东方》,油画,1985年

的共性被无限地强化,以致最后成为机器人一样的外形。比如成肖玉的《东方》(图5-10),浩荡的自行车人群在洪荒大地上前行。这里有东方神秘,也有中国现实,但需要关注的不是哪种现实叙事,而是一种时间和空间的喻示:东方正处在一种既广漠而又迫切的时空张力之中,重要的不是个体的,而是东方的整体文化在宇宙中的命运。

在这个原理之下,甚至人在日常生活中的某一瞬间也被抽象化了。比如,张培力和耿

图5-11 张培力,《休止音符004号》,布面油画,1985年

图5-12 耿建翌,《理发2号——1985年夏季的第一个光头》,油画,1985年

建翌等人的绘画仿佛是在描述宇宙人或者是外星人,人物动作是机械凝滞的,它暗示着时间的绵延被去掉了(图5-11、图5-12)。80年代的"理性绘画"中,几乎所有的人物形象都是非具体场景的、缺乏个性造型特点的。而张培力在1988年之后所创作的那些机械重复的、枯燥的、没有情节故事的录像其实和这个时期的"理性绘画"是一脉相承的。

另一方面,这一时期绘画中的人物往往被安置在没有任何具体生活背景的"宇宙"场景中。背景常常是虚空的,常常用蓝的、灰的冷色调以暗示大气层。因此,画中大地和广漠的天空成为人物的活动背景。而且大地、高原往往被赋予灵性,这灵性就是艺术家的理想的真实境的寄托,譬如王广义的《凝固的北方极地》、任戬的《元化》、丁方的《高原》系列等。

舒群、王广义、任戬所代表的"北方艺术群体"找到了北方的冰冻大地作为他们的绘画背景和精神的寄托。他们提出了一个极端的观点:温带的文化已经濒临殆尽,必须被北方的新文化所取代。舒群、王广义、任戬和刘彦等连篇累牍地撰文解释所谓"北方文明",如舒群的《一个新文明的诞生》《关于北方文明的思考》《"寒带—后"文化的初步形成》,王广义的《北方文化对绘画的要求》,任戬的《根性的崛起》等。这些写作大部分是为参与文化热、讨论热而作,从未发表。他们将北方文化看作阳刚文化,而把以南方文人文化为代表的中国传统文化和西方现代文明看作弱型文化,这种判断有时候把他们带回古典时期,甚至中世纪时期的宗教至上、秩序笼罩的大地氛围,正如舒群的《绝对原则4号》(图5-13)所展现的那样:洪荒大地、十字架被象征着思辨秩序的理性结构所约定,这就是"绝对原则"。在1985—1986年期间,舒群创作了6幅《无穷之路》系列油画(图5-14),4幅《绝对原则》系列油画(图5-15),以及《文明初期的幻象》和《教堂》系列油画。舒群的"北方寒带"大地的文明假说似乎可以与宗教理

第五章
文化时间模式:"理性绘画"和"生命之流"

图 5-13 舒群,《绝对原则 4 号》,油画,1985 年

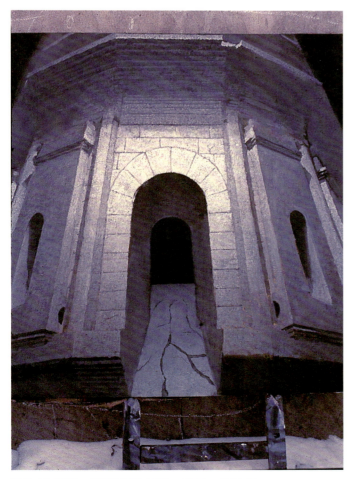

图 5-14 舒群,《无穷之路 6 号》,油画,1986 年

性联系起来,但是,如果把这种寒带文明具体化为基督教文明,即离开了"北方艺术群体"所生存的"北方文化"语境,那么这个文化假说就无法再生。于是不难理解,为什么舒群在 1988 年突然开始对他的《绝对原则》进行消解。

王广义将他 1985 年的系列绘画命名为《凝固的北方极地》以表达"一种崇高的理念之美,它包含人本的永恒的协调和健康的情感"(图 5-16),他说"在这里,创造者和被创造者所感受到的是静穆与庄严,而绝非一般意义的赏心悦目"[1]。在这些绘画中,有序排列的、超现实的人物面对未来,只留给我们背影。这画面象征着寒冷的北极大地。关于这一点,他曾写道:

> 因为我是在北部寒冷纯净的土地上长大,所以我对于文化盛衰的第一个迹象非常敏感。那纯粹精神的大地因其坚实凝固而产生一种悲剧感,它使我从精神上感到不安,并且,这严酷和寒冷的自然界使我产生对生命的恐惧。所以,我本能地将我的不安和困惑变为一种超越自我的超现实主义境界。
>
> 毫无疑问,我自己的艺术形式可以作为一个例子。坚硬、寒冷的北方极地的冰原是我早期艺术形式之一,它表现了一种光明而庄严的理性思索。[2]

1986 年,王广义创作了《后古典》系列,这些作品采用了修正西方宗教和古典绘画题材的方法。在《后古典——马拉·终极 1 号》(图 5-17)中,他将法国画家雅克-路易·大卫(Jacques-Louis David)1793 年描绘法国大革命的领袖马拉在浴盆中被刺杀的油画作品进行了挪用修正,把原作抽象化,并对称式地并列在一幅画面中,以增加纪念碑的气氛。全图呈灰色,以烘托马拉为理性精

[1] 王广义. 我们这个时代需要什么?[J]. 江苏画刊,1986(4).
[2] 王广义. 自我肯定的沉思[M]//高名潞. 墙:中国当代艺术的历史与边界. 北京:中国人民大学出版社,2006:75.

神而牺牲,这是一种类似宗教的热忱,画家用这幅作品张扬一种纯粹、理性、高尚的精神主体性。正如他所写的:

图 5-15 舒群,《绝对原则》系列,油画,1985 年

图 5-16 王广义,《凝固的北方极地·最后的审判》,油画,1985 年

图 5-17 王广义,《后古典——马拉·终极 1 号》,布面油画,1986 年

《后古典系列》这套作品是我成熟期的经典之作。它的全部意义和人文价值就在于它表述了生命具有高于生命本身的目的和意义的精神性,而人的全部高贵品质正是建立在此之上的。

……什么是崇高精神?崇高精神就是人对于自己在宇宙中的位置怀有特殊的信念,这是一种使文化整体复兴的唯一的动力。[1]

"人对于自己在宇宙中的位置怀有特殊的信念"比较准确地说明了 80 年代艺术家和知识分子在他们的艺术与文本中所张扬的主体性。这也是"理性绘画"和"生命之流"的艺术家牢牢地抓住了大地——北方极地、黄土高原、西南红土的图像,并把大地作为宇宙的替身的原因,而人正是大地的主人,他们是这个文化竞技场中的思想者和启蒙者。然而,在这个走向未来的主体性实现的过程中,他们需要付出代价,需要牺牲。在王广义的作品中,马拉在沉思和书写中死去的悲剧是一种崇高精神的具体化,是一种成为文化思想家的必备资格。

1987 年,王广义创作了《红色理性》和《黑色理性》系列,两者在类似之前的《后古典系列》的构图上又加上了醒目的规整的红色和黑色的条格框子,色彩也从先

[1] 王广义. 自我肯定的沉思:沉思之一 [M]// 高名潞. '85 美术运动:历史资料汇编. 桂林:广西师范大学出版社,2008:112—113.

图 5-18 王广义，《黑色理性——炼狱分析》，油画，1987 年

图 5-19 任戬，《天狼星的传说》组画（局部），油画，1983 年

图 5-20 任戬，《天狼星的传说》组画（局部），油画，1983 年

前的灰色变为红、蓝等倾向的色彩。王广义还加上了"炼狱分析"等副标题（图 5-18）。这个阶段可以看作他已经从之前的"北方极地"的文化思考转向了现实思考，从浪漫转向了冷静和现实。

然而，王广义和舒群的理性激情最终被证明或许只是不能持续的热情冲动，而非艺术的信仰本身。到了 1988 年，王广义转而提出清理"人文热情"，走向了波普热情和市场狂欢。1988 年社会整体层面的改革瓶颈，腐败和物质主义滋生的氛围固然为"理性绘画"（以及"生命之流"）的理想和信念提供了消解的理由，但这并不代表"北方艺术群体"诉诸的理念没有价值。实际上，从 70 年代末以来，中国几代艺术家绝大部分都随着外部社会变化在不断地变化，只有极少数坚持最初的信念。王广义以及舒群在 80 年代末走向了政治波普，他们虽然获得了成功，但是他们抛弃了"理性绘画"中的本土文化的当代性价值和独特的方法论雏形。政治波普毕竟是美国和苏联波普的派生，并非完全出自本土的创造性。这或许也与艺术家个人的信仰缺失有关，这种缺失决定了这个阶段的"理性"和"天真"必不能持久，事实证明，王广义的理性本质上是"实用理性主义"。这是中国当代艺术家的一个悲剧，当然也可以把这视作"幸运"，因为全球化的地缘政治和经济发展给他们的"善变"提供了土壤，让艺术必须在当下"有用"成为颠扑不破的真理。就像我们在前面比较何多苓和怀斯的"乡土"的时候所说的，怀斯不变是因为他坚守一种东西，不为外来干扰所动，而中国艺术家以变为本，因为社会变化太快。

在"北方艺术群体"中，任戬似乎更坚守他的初衷，他的作品也更像"理性绘画"中的学者绘画。任戬的艺术创作是他的思想的视觉化呈现，80 年代他热衷研究科学和东方玄学的联姻，由此出发创作了一系列有关宇宙和人类文化起源的玄学图像。

在任戬 80 年代的"理性绘画"中，大地甚至比王广义的"北方大地"更神秘和宏伟。任戬基于中国传统

图 5-21 任戬,《天地冥》组画(局部), 油画, 1984 年

图 5-22 任戬,《元化》(局部), 布面水墨, 1985 年

文化中有关人类起源的故事,创造出一些抽象图式与符号,以此来探索和再现神秘的东方。早在 1983 年,任戬就创作了《天狼星的传说》系列组画(图 5-19、图 5-20)。这和 80 年代流行的一首歌《我是一只北方的狼》有着异曲同工的意味。"北方的狼"显然是崇尚野性、洪荒、粗犷文化理念的知识分子主体性的对象化。1984—1985 年,任戬还创作了一系列的《天地冥》组画(图 5-21),表现了他对宇宙生成和人类世界起源的哲学思考。他从《易经》中吸取灵感,制作了各式各样的象征符号,于 1985 年创作了一幅 30 米长的水墨画卷,名为《元化》(图 5-22)。这幅画试图用现代的科学逻辑去组织和构造整体的宇宙生成与演化的图像,它是按照传统"山水画"的形制制作的,但是它融入了任戬丰富的想象力,把东方神秘主义和现代科学宇宙论在图像上进行对接,展示宇宙和生命的起源[1]。

然而,这个原始的宇宙与考古学无关,也不是视觉形式的神话叙事,对于任戬来说,以这样一种奇特的视觉形式展现自己对宇宙和生物如何生成的想象是一个方面,另一方面,这也是对现实主义的客观反映论和表现主义的自我发泄的陈词滥调的讽喻批判。宇宙的生成虽然神秘,但并不荒诞,而在现实中,人们自信能够把握现实的妄念才是荒诞的。

90 年代初,任戬将目光转向全球化地缘文化的透视,以及疯狂的物质生产对人性的冲击。地图和国旗成为其基本图像,但在作品中,任戬试图把地图"风干"为化石,把国旗"抽空"为邮票设计(图 5-23)。80 年代那些富于幻想的文化和历史"大地",在 90 年代任戬的作品中成为物质的、利益化的"地标",比如《坟墓系列——扫描》(图 5-24)。

从国旗本身来说,构成国旗的图形是代表那个国家、人民的视觉最简约的公定图式,也是意义图腾的视觉最

[1] 任戬的一些文章解释了《元化》的含义。其中,发表于《中国美术报》1988 年 1 月 4 日的《我的作品〈元化〉导言》对作品背后的思想作了最清晰的阐释,文章包括 3 部分:元化的概念和内容、元化的形式、元化的建立。

图 5-23 任戬，《集邮》，布面油画，1991 年

图 5-24 任戬，《坟墓系列——扫描》，1990 年

佳选择——最抽象的意义符号，由此也对应了康定斯基（B.K.W.Kandinsky）、蒙德里安（P.C.Mondrian）、马勒维奇（K.S.Malevich）、莱茵哈特（Ad Reinhardt）的视觉科学本身的工作。这样，它既是意义又是图形而不被分离所误解。这就构成了符号，而当把这些符号集中时，预示着多元的汇流与新的整合。

21 世纪以来，任戬仍然沿着这个大地的思路，把不断变化的全球地缘政治融入图像制作之中，他试图把全球化和地缘政治的根源引向地缘历史，包括宗教、传说和偶像的挖掘。他用了数年时间进行文本和图像的研究，创作了一件 36 米长的系列油画《纪元》（图 5-25），这应该是《元化》的姊妹篇，只不过一个是在"道"的基础上所呈现的人类起源，一个是呈现建立在地缘历史基础上的人类文化史。但是，任戬的图像并非因循不同文化区域固有的图像学语义，而是要把固有语义悬置，只作为参照，目的是强化和创造出属于自己的图像语义的独立性，而固有语义只是一个"名义"而已。

高名潞把这种"去图像（语义）"的创作方法叫作"新理性绘画"。

丁方的"黄土"绘画则更具体，它是一个民族的灵魂和肉身，也是 20 世纪 80 年代中国知识分子身份的自我观照。丁方的早期绘画从 1982—1985 年的乡土写实绘画开始，但他的乡土写实绘画并没有从表面上去表现普通民众的生活，相反，他试图探索一种理性的自然结构——大地的永恒不变以及人类生命的轮回。

到了 80 年代中期，丁方放弃了乡土题材，寻求塑造一种象征式的黄土高原，这一阶段最具代表性的作品是《城》系列。黄土高原变成了荒废的城堡、长城与村庄的组合。"我寻找的是一种单纯的写实手法，通过一种简单而结实的艺术语言来表达北方精神。虽然这种写实的手法被视为过时，但它是强有力的。我仍坚信那孕育在北方大地中的静穆的伟大，它是进入人类未来文化的基础。"[1]

[1] 丁方. 城——文化反思的象征 [N]. 中国美术报，1985-12-28.

图 5-25 任戬,《纪元》,油画,2007—2013 年

这些作品构图的笔触似乎具有金属的质感(图 5-26)。

在 1986 年和 1987 年,丁方创作了系列作品,包括《呼唤与诞生》(图 5-27)、《意志与牺牲》《原创精神的启示》《自我的升华》以及《悲剧的力量》

图 5-26 丁方,《风景二》,素描,1984 年

等。这个系列是基于一种建立具有宗教悲剧精神的新文化结构的愿望,比如在《呼唤与诞生》中,艺术家把他之前所绘制的黄土高原和城市转变成一张发光的、呼唤人类新生的神灵的面孔[1]。

第四节
宇宙——"软几何"山水

以上介绍的"理性绘画"把现实图像和符号图像(比如大地、冻土、黄土、红土、苹果、书、树等)合为一体,这里面的大地是高度拟人化了的世界。同时,在 80 年代还出现了表现宇宙起源和鸿蒙气象为主的新潮水墨,也就是"宇宙流"(universal current)水墨,主要以浙江美术学院谷文达等人为代表。此外,在上海出现了把东方

[1] 参见丁方作品《艺术的观念》,1985 年,未发表;《给高名潞的一封信》,1987 年 6 月 14 日;《伟大的端倪》,载《美术》,1986 年第 11 期;《内容就是灵魂》,载《美术》,1986 第 12 期。丁方还写了很多反映宗教和内在精神的信。

第五章
文化时间模式:"理性绘画"和"生命之流"

图 5-27 丁方,《呼唤与诞生》,布面油画,1986 年

图 5-28 阎秉会,《空象》,纸上水墨,1997 年

哲学图像化的绘画潮流,我们可以称之为"元气"(primary chaos)绘画。这个"宇宙流"和"元气"其实也和前面讨论的冻土、黄土等"理性绘画"的图像一样,都来自"'85 美术运动"的"人文主义对象化"的图像观,只是"宇宙流"和"元气"绘画更加极端,以至于把山水天地几何化了。但是,这个几何化并非西方现代抽象主义的硬边几何,而是软几何。前者的终极表现是绝对精神,而后者则是人(人文)驻留的天地,这种驻留来自传统"可游可居"的山水自然观。

浙江美术学院的"宇宙流"最为集中,同时还有东北的任戬、天津的阎秉会、湖北的"黑鬼"吴国权、南京的沈勤和杨志麟等。我们可以把他们的水墨图像概括为天、地。事实上,很多艺术家的作品题材与"大地"有关系,谷文达、沈勤、刘子建等人的水墨总是与宇宙、大文化的叙事发生关系。其中最为宏大的是任戬的《元化》,而最有影响力的是谷文达。这些带有超现实主义因素的水墨画强调人文和自然、远古和现代的一些符号的共时性"合会"(resonance)。在谷文达的作品中,希腊神庙、埃及金字塔、中国敦煌与日月山川同在,文化象征符号与自然山川一样在宇宙的运动中同时"在场"。

所谓"元气"绘画就是用符号表现东方哲学或者东方精神,同时让符号具有人性和个人经验。这批艺术家在上海比较集中,如余友涵、李山、张健君、陈箴、丁乙。此外,天津的阎秉会,南京的杨志麟、湖北的黄雅莉、四川的王川等都热衷于这种东方宇宙符号的图示。在形象上,这些符号似乎有点儿像西方几何现代抽象,大多是圆和方,但不同的是:第一,这些方、圆不是西方的科学上的几何,而是来自东方神秘主义的宇宙原初概念。第二,这些符号是运动的而非静止的,富有流动感和空间感。它们是有生命的,被和谐地置放在自然"天地"之中。第三,这些符号强调东方宇宙观的本质,比如合一、绵延、无限性等。所以,这些符号都不是硬边效果,而

是具有东方的笔墨书写效果，隐喻了人性化和生命经验。与西方抽象的物质和精神绝对对立不同，它们既是物质的，也是精神的（图5-28—图5-33）。

余友涵是这种"软几何"绘画的典型代表。从80年代初开始至今的40年间，他创作了大量的《圆》系列绘画（图5-34、图5-35）。《圆》的理念参照是东方哲学的"无"。"无"不是没有，而是向"有"的过渡。在余友涵的绘画中，"圆"和"无"都不能被理解为一种简单的观念或者一种抽象符号，其实，最重要的是他对圆的书写。很多时候，"圆"就是自然的代表，它被转化为可以被书写的山水自然。我们可以体味这些线的方向变化，这些似乎没有任何意义和情感承载的"急促"

图5-29 黄雅莉，《静穆系列》，雕塑，1986年

图5-30 张健君，《存在115#》，布面油画，1985—1986年

图5-31 陈箴，《气游图》（之一），油画，1984年

图5-32 沈勤，《山》（之一），水墨，1985年

图 5-33 谷文达，《睡在地上的月亮》，水墨，1982 年

短线却给了我们一种当代独特的"萧疏荒率"的感觉。

新潮水墨和"软几何"绘画把传统山水推向了宇宙本体论的形而上学的层面。一方面，这与西方现代艺术特别是抽象绘画和超现实主义的影响有关；另一方面，它也是80年代文化论战中在整体上呈现出的文化意向，可以说，这是自20世纪20年代首次出现西方科学与东方玄学大论战之后，在80年代又再次出现了"科玄合会"的当代艺术现象。所以，"软几何"非常贴切地界定了这个文化合会的图像特点。

图 5-34 余友涵，《圆》系列，油画，1986 年

第五节
红土和浮云——乡土形而上学

另一方面，来自中国西部"生命之流"的艺术家们通过描绘个人对自然、大地和少数民族生活的体验，来寻找一种不同的人类生命的崇高，而不是像"理性绘画"那样描绘对现实的超越。因此，对于"西南艺术研究群体"的艺术家来说，"土地"不是"北方艺术群体"的"冻土"或丁方的"黄土"，而是象征着中国西南原始的、未开化的"热土"。

我们可将"西南艺术研究群体"的创作形式视为另一种"乡土"艺术。事实上，"西南艺术研究群体"与"乡土绘画"的确有一定的联系。其一，张晓刚和

图 5-35 余友涵，《圆》系列，版画，1988 年

叶永青是该群体的两名主要成员，他们和伤痕绘画、乡土绘画的代表艺术家罗中立、程丛林以及何多苓是四川美术学院的同学。张晓刚在20世纪70年代末参与了乡土绘画的创作，但他的作品并没有像他的同学那样受到特别的关注。或许他的乡土作品过于浪漫，没有"小、苦、旧"的典型乡土味道（图5-36）。然而，在"'85新潮"期间"西南艺术研究群体"的创作实践中，张晓刚和叶永青仍旧很自然地都带有一种相似的乡土情怀。其二，张晓刚、叶永青和毛旭辉都出生于云南昆明，他们在描绘自己家乡的土地和人民时有着相似的兴趣（图5-37）。

然而，张晓刚、毛旭辉和叶永青很快离开了乡土绘画。到了80年代中期，"西南艺术研究群体"的观念与乡土绘画有了很大的不同：后者参照了西方古典自然主义方法，把复制乡土生活和农村风情作为一种非政治和无阶级性的人道主义诉求；而"西南艺术研究群体"则试图把"乡土"作为自然和生命的象征，对"人是什么"的本体问题进行哲学性思考，而非作为一种似近又远的政治现实的隐喻。"西南艺术研究群体"和"理性绘画"绘画方法的区别在于前者崇尚个体实在经验的直觉体验，并且在图像创作过程中否定一切逻辑理性的控制，但这并不意味着其与"理性绘画"的哲学兴趣不同。相反，两者都声称要超越个人和现象学生活，追求"大生命""大人类"的灵魂。因此，两者都十分明确地与"后文革"时期追求自我表现和个性风格的艺术观念相悖。而先天带有乡土情结的"西南艺术研究群体"，从"大生命"的形而上学思辨的角度对"乡土"和生活在其中的人重新做了解释，这就是他们的"热土"哲学。"热土"是人和世界之间的关系的中介以及文化表征。

我们可以把"西南艺术研究群体"的核心艺术观念概括为"生命之流"，这个"流"是个体生命和大自然之间的互动过程。"生命之流"首先是一种生命的形而上学冲动，它借助个人的此在体验而不断展开和提升，

图5-36 张晓刚，《天上的云》，油画，1981年

图5-37 毛旭辉，《高原》，布面油画，1981年

图 5-38 叶永青，《水塔的守望者》，布面丙烯，1985 年

图 5-39 叶永青，《站在草地上的人和背景》，油画，1985 年

最终升华为一种健康崇高的生命意识。然而，这个意识不能没有第一自然的依托，否则就是不实在的。

叶永青在 1985 年写了理论性很强的《西南群体绘画中的自然意识略述》一文，说明了他们的思想基础。他把表现人与自然的关系的艺术分为 3 种类型：其一，消极顺应自然。这一类有点像"后文革"的乡土写实绘画。模仿乡土，但其实是基于画家对乡土生活的总体性否定意识，强烈地表现了急切渴望现代文明的时代要求。其二，盲目抗拒自然。在现代艺术中，一些艺术家常常不直接描绘自然乡土，和自然有明显的心理距离，所以，自然被呈现出一种神秘感。这是那些拥抱现代都市文明的艺术家试图因自然缺失而获得心理补偿。其三，与自然纯然和谐。"认知、探索自然，在顺乎自然的前提下回归人本、反对异化、高扬人的本体意识。"叶永青在这一年创作的《水塔的守望者》（图 5-38）和《站在草地上的人和背景》（图 5-39）似乎表达了这种"反对异化"然而又能够面对都市对自然异化的现实。这正是"西南艺术研究群体"这一批青年艺术家的自然意识的本质所在。从这个自然意识出发，我们才能理解他们所追寻的生命灵魂，也就是"新具像"的真实意义。"新具像"，简而言之，就是内在的图像，是反对包括"抽象"在内的所有形式主义的艺术图像。

这种自然意识，应该和高更的象征主义很接近。如叶永青以毛旭辉、张晓刚等的作品为例，指出"他们以更为繁复的象征手法，复合起社会、历史、人生、人性的多种矛盾"。不同的是，"西南艺术研究群体"的艺术"不重静态的和谐，追求在矛盾的运动中达到崇高"。确实，与"后文革"的乡土绘画不同，"西南艺术研究群体"的艺术更加强调生命张力的躁动和扩张，这种扩张是形象化的力量，也是内在的深沉。

因此，大地、树木、云天、野兽在西南艺术研究群体的作品中到处出现。而所有这些自然物，被他们称为热土上的生命。热土的概念源于云南圭山，一个少数民

族生活的区域，这里的土地是红色的。所以，毛旭辉、张晓刚、叶永青等人的话题总是离不开圭山，圭山也是他们的绘画母题。实际上，圭山那赤红的土地、质朴的牧羊人和未开发的自然气象已成了他们的个体生命与"大生命"之间交流的媒介。"这种从个人的特殊角度觉察到和体验到的人类普遍性才是问题的中心和实质。"[1]

人与自然之间体验的媒介在"西南艺术研究群体"那里常常被"红土"（毛旭辉语）、"浮云"（张晓刚语）等自然对象所替代。显然，这里的红土和浮云，已经成为"乡土"形而上学的图像了。张晓刚在《寻找那个存在》一文中说："我们在看一片流逝的浮云之前，首先已是在思考地面上的湖泊。世界对我们而言，已成为一个相互感知的实体。此时的生命与那个形式完全地溶化了——我们完全地虚无了。虚无使我们健康地成长起来。"这里的"虚无"就是形而上学，即超越。"虚无"也是中国老庄哲学中的混沌，是一种玄学状态。当然，张晓刚、毛旭辉和叶永青的思考无疑与80年代在文化界、文学界很流行的萨特存在主义哲学有某种联系。个体是实在的生命，然而，这个个体必须把自己向那个自然的"大生命"敞开，向真理敞开，于是，在这个过程中，个体得到了"虚无"，而只有"虚无"才是存在的真理状态。它比个体生命的实在更真实。只有明白了"西南艺术研究群体"的这种超越性，一种和"北方艺术群体"的"从超越到超越"所不同的哲学角度，我们才能进一步理解他们的艺术。

毛旭辉的思想和作品较为全面地反映了"西南艺术研究群体"的总体追求。《红土之母》系列与《圭山组画》是毛旭辉的"热土"观念的集中表现。"把手伸给天空、大地，把心奉献给它们。"[2]《圭山组画》试图刻画圭山人的原始气质和山野大地。其中一幅《圭山组画·红土上的相遇》（图5-40），图中一男一女相对站立，后面是深幽空旷的背景。两人没有故事情节和表情，他们手中拿着树枝和镰刀，象征着土地和劳作。显然，这不是此前乡土写实绘画中的叙事性的人物情节和故事，而是反叙事的。

图5-40 毛旭辉，《圭山组画·红土上的相遇》，油画，1985年

毛旭辉作于1984年的《红树》（图5-41）应该是《红土之母》的先声，画中通红的树干犹如人的生命躯体，背景的茂密之物的绿色衬托着红色的生命之躯，于是，这里的红色不再是单纯的血液的流动，而是那个永恒的"生命之流"。

在《红土之母·召唤之二》（图5-42）中，所有的生物和植物扭结在一起，似乎组成了一个瞪着两只眼睛的女神，所有的物象细节都是躁动的，红土甚至映照着天空的云彩，一

[1] 毛旭辉《给高名潞的信》，1986年11月11日。
[2] 毛旭辉《艺术笔记》，1985年，未发表。

切都打上了赤红的热土的痕迹。而在《红土——三月》(图 5-43)中,"浮云"是生命向上仰望的状态,而"热土"则是生命的孵化状态,仰望和孵化都是人和万物的交感。

热土上孵化的艺术家血里总有一种野性的勃动,渴恋着与浑莽宇宙和生命本体溶而为一……神秘的朦胧涵盖在时间和空间之上,模糊了地域与历史、视象与幻象、生命与心灵的界限,暗示着一种无始无终、大器大象的永恒。理性的圣水泼在这里也立刻腾起谜的热雾,只有在那与万物交感、与天地合一的混沌中,在视觉与悟觉、物象与心象、幻想与事实、理性与感性、我与忘我和超我的互渗与化合中,我们才有所感悟,去直觉那无边无际、大无大有的境界。[1]

图 5-41 毛旭辉,《红树》,木板油画,1984 年

图 5-42 毛旭辉,《红土之母·召唤之二》,纸本油画,1986 年

图 5-43 毛旭辉,《红土——三月》,油画,1986 年

这些激动人心的形而上学的言语让我们了解到,张晓刚、毛旭辉和叶永青、潘德海等人能够把乡土推向如此思辨性的层面,是因为他们有信仰和冲动,并且试图在那些乡土和部落的图像中注入这种信仰。

1 《来自直觉的感悟》,"西南艺术研究群体"艺术材料,高名潞当代艺术档案存。部分内容发表在 1986 年 12 月 22 日《中国美术报》上。

从 1988 年开始，毛旭辉似乎离开了"红土"的乡土形而上学题材，转而创作了和身边社会更接近的《家长》系列（图 5-44）。从作品的年代顺序看，"家长"系列是从自画像、家庭肖像的母题开始的，而后完全走向了构成形式。他试图把"家长"还原为它最本质的概念，并不特指某一具体的社会阶层意义上的家长，比如，国家权力、家庭结构、两性关系等。他用一系列带有金字塔中心的构图把传统的君臣父子、三纲五常和现代社会的权力结构"图式"出来，构图因此越来越走向简化，以至最后衍化为椅子和剪刀的几何形式合成。1994 年起他开始创作"日常史诗"系列和"剪刀"系列。他说："我想回到更具体和琐碎的日常生活中来，找到那在真正意义上的类似'史诗'和'形而上'的东西。"[1]

或许因为毛旭辉始终没有离开云南这片热土，所以，在他 20 世纪 90 年代乃至 21 世纪的作品中似乎都保留着早期"热土"和形而上学的初心，只不过从乡土自然环境回到了都市的日常，在平庸的日常和遥远的崇高中不离不弃地寻找一种形而上学的诗意。他在为剪刀等日常物件"塑像"时，常常在背景上用笔触或者色彩对比造成"辉光"（aura）的神圣效果。比如，《剪刀和圭山风景》（图 5-45）、《有西山和滇池的红色剪刀》（图 5-46）。在后者中，圭山的红土和红剪刀融为一体。这说明，毛旭辉对形而上的探索也会把日常之物作为格物对象，不排除现实生活的具体经验，进入一种生活的"形而上"状态。

20 世纪 80 年代中期，张晓刚的作品主要有两个主题——死亡和梦幻。大约在 1982—1984 年这段时期，张晓刚和毛旭辉一样处在落寞与彷徨的阶段，他们对现实感到失望，这使他们开始酗酒。张晓刚因酗酒导致胃病住院治疗，这段时间他被限制在白色的病房里，睡在白色的病床上，每天服用着白色的药片，于是他创作了一组令人恐怖的素描。离开医院后，张晓刚又画了一批

图 5-44 毛旭辉，《靠背椅上的家长》，布面油画，1989 年

1 毛旭辉《给高名潞的信》，1995 年 12 月 26 日，未发表。

图 5-45 毛旭辉，《剪刀和圭山风景》，布面油画，1997 年

图 5-46 毛旭辉，《有西山和滇池的红色剪刀》，布面油画，1997 年

油画，画面上不再是过去的草原，而是一个接一个的魔鬼，以及缠绕着灵魂追逐的白床单（图 5-47）。"人类的爱被分裂为两半：一半去依恋色彩缤纷的人生，一半则不由自主地向往着死亡。"[1] 对张晓刚来说，他在医院里的那些梦魇，成为个体生命经验和那个超然永恒的自然存在之间的交流媒介。他在死亡和生命的边界体验生命意义真正出现的时刻。[2]

80 年代后期，张晓刚早期作品中的乡土情结让位给宗教般的礼赞，仪式的、永恒的生命成为他的作品这一时期的主要主题。

1988 年，张晓刚创作的《生生息息之爱》是一个走向乡土形而上学的升华（图 5-48）。这是一幅表现生、死、爱的三联画，分别由婴儿、羊骷髅、爱之树象征着生、死、爱的 3 个主题。其中的形象既包括艺术家自己和妻子，也有亚当、夏娃和蛇这些西方《圣经》中的形象，还有艺术家想象的与爱、神灵有关的人物。这幅画采取了西方古典祭坛画形式，然而背景仍然是他们的"热土"，上面布满了不同的象征物，比如象征牺牲的头颅，象征生生不息的绿色曼陀罗，等等。

张晓刚把 1986—1989 这个阶段叫作"彼岸"阶段。其实，也就是我们所说的乡土形而上学阶段。《生生息息之爱》把早年乡土阶段的牧人之爱，后来的生、死梦幻的体验以及"西南艺术研究群体"时期对生命存在的象征意义的思考等都放到了这幅画中。彼岸或者形而上其实都是在隐喻着什么是生死、大爱等万物存在的真理和状态。在 1989 年这个特殊的时期，张晓刚画了一批带有奉献、祭祀和牺牲主题的作品，如《春之祭》等。

我们发现，张晓刚这个时期的作品调动了很多西方古典和中国古代艺术的形象资源作为参照。事实上，《生生不息之爱》中把各种不同语义的物象并置在一起的手法早在马王堆帛画中就已经出现，并非一定要等到超现

[1] 张晓刚《艺术笔记》，1985 年，未发表。
[2] 张晓刚《艺术笔记》，1985 年，未发表。

实主义。在张晓刚作于1989年的《黑石上的头颅》（图5-49）一画中竟然出现了传统山水和题跋的背景图象。

从1990年开始，张晓刚离开了乡土，扔掉了树、羊、土地和云彩这些图像，转而集中对内心的大脑图像的刻画。这个转折准确地说是从作于1989—1990年的《黑色三部曲》开始的（图5-50）。在形式上，它延续了《生生不息之爱》的三联形式。那些与崇高、纯洁等至上灵魂相关的图像不复出现，代之而来的是墨西哥女画家弗里达·卡洛式的抑郁头像，头颅、断手、匕首等血腥恐怖的图像。他的作品没有了大地的广阔背景，回到了室内，书信、扑克等日常个人杂物逐渐成为此后一时期的主要图像符号。1990—1991年，张晓刚创作了《重复的空间》《深渊集》《手记》等几个系列的作品，这些作品很像他的思考记录，或者日记（图5-51—图5-53）。

"生命之流"作为个体生命与外部自然万物之间的对悟，也就是叶永青所说的自然意识的体验阶段结束了。宏大、崇高的"热土"一去不返。从"彼岸"到"此岸"并没有高下之分，但是，毕竟从《生生息息之爱》到《血缘：大家庭》是个非常大的转变，我们会在接下来的章节继续讨论。

图5-47 张晓刚，《充满色彩的幽灵：白色床单》，纸本油画，1984年

图5-48 张晓刚，《生生息息之爱》，三联布面油画，1988年

从80年代末、90年代初开始，张晓刚、叶永青、毛旭辉、潘德海放弃了对形而上的自然意识的探索。他

图 5-49 张晓刚,《黑石上的头颅》,纸板油画,1989 年

图 5-50 张晓刚,《黑色三部曲之一恐怖之二冥想之三忧郁》,三联布面油画、拼贴,1989—1990 年

图 5-51 张晓刚,《重复的空间 1 号》,双联布面油画、拼贴,1989 年

们或者转向了叙事性:比如, 80 年代中期潘德海喜欢以云南的一个少数民族地区——土林的人民和土地为主题作画,他发现这里是一个圣地,除了它那贫瘠而哀伤的美丽,土林没有太多东西,但他觉得它拥有一切。然而从 1989 年开始,潘德海创作了融入人物肖像的《苞米系列》(图 5-54、图 5-55),正如张晓刚后来的《血缘:大家庭》也转向了写实群像的图像形式。他们或者转向了装置和观念艺术,比如叶永青 90 年代初的大字报系列等。虽然从 1989 年"中国现代艺术展"以后,"西南艺术研究群体"艺术家仍然坚持"中国经验"的理念[1],但是,无论在艺术探索的方向方面,还是在个人生活环境的选择方面,"西南艺术研究群体"作为一个整体已经不复存在。每个人都面临新的选择:张晓刚主要生活在北京,叶永青往来于北京、云南和重庆,而潘德海在北京漂泊数年后又回到了昆明。90 年代初,毛旭辉曾经也有移居北京的想法和尝试,但很快打消了这个念头。在写给高名潞的信中,他说:"我曾在去年(1994)冬季和今年春季在北京试着生活过一段时间。后来我发现,那种北方的寒冷和帝国的中心那种雄伟威严构成的气氛以及浓重的政治阴影与我这个土生土长的西南人格格不入。""云南高原这种地域性质,强烈、明快、封闭、保守、梦想等,它们是我的根部。这种根对我来说太重要了。"[2]

来自内蒙古的艺术家苏新平在 80 年代创作的石版画也表现了类似西南乡土形而上学的草原绘画。他的画似乎介于"理性绘画"和"生命之流"之间,既具有"理性绘画"的冷峻,也有"生命之流"的自然神秘,同时还有来自他本身的幽默。这种幽默不是"众人皆醉我独醒"的玩世调侃,而是内蒙古人乐天知命的智慧表现。

苏新平虽然没有直接参与到"'85 美术运动"之中,但是他一直在关注和思考着同样的问题,终于在 80 年

[1] 王林《中国经验》,展览图录,1993 年。
[2] 毛旭辉《给高名潞的信》,1995 年 12 月 26 日,未发表。

图 5-52 张晓刚，《深渊集 4 号》，纸本油画，1991 年

第五章
文化时间模式："理性绘画"和"生命之流"

图 5-53 张晓刚，《手记 3 号：致不为人知的历史作家》，布面油画、拼贴，1991 年

图 5-54 潘德海，《掰开的苞米——三更》，水彩画，1988 年

代后期创作出了一系列石版画，以此赶上了"'85 新潮"人文绘画的末班车，并且参加了"中国现代艺术展"。

苏新平不善言谈，也不喜欢谈理论，他的创作大多来自他自己在内蒙古成长期间得到的感知经验。他凭借直觉去捕捉蒙古族的文化习性和心理状态，并且运用在当时非常边缘的石版画技巧去表现草原时空和人文表情。对苏新平而言，他可能无意在这些石版画中注入某

图 5-55 潘德海，《掰开的苞米——后山》，三联布面油画，1989 年

图 5-56 苏新平,《躺着的男人和远去的白马》, 石版, 1989 年, 图片由苏新平提供

种宏大思想和人文题材。高名潞认为,首先,其作品的人文性来自他本人的人文情怀;其次,新潮美术整体的思辨氛围与他的草原文化情结相契合;最后,由于他是国内石版画创作的先行者,他对石版画投入了巨大的探索热情。石版印刷产生了非常特别的黑白反差,清晰的细节,以及出其不意的细腻温柔的整体效果,所有这些因素整合在一起,为这个石版画系列营造出了一种此前从未有过的草原形而上绘画的独特风格。

蒙古族的生命观念是自然主义的,他们更能够理解人的繁衍生息与大自然的四季轮转相符相应的道理,他们信奉的宗教——从萨满到密宗,都是关于自然神的宗教。天地悠悠、日月轮转本身就是神。所以,他们对待自然的态度是:无言以悟对,静寂以关照,默然以顺化。苏新平在 80 年代末创作的这个系列的石版画把蒙古族人的生存观与天地时空的关系放到了特定的静寂神秘的黑白图像之中,天际线是虚拟的,光影是自发的,天幕永远是黑的,地表永远是白的。比如在《行走的男人》《空旷的草地》《梦》《躺着的男人和远去的白马》《飘动的白云》等作品中,空间是抽象和不具体的(图 5-56—图 5-61),无谓天地,勿论日月。这与"北方艺术群体"的"理性绘画"很接近。虽然他的作品中的人物似乎比前者更具体,但他们也不是个体的、现实的人,相反被表述为重复的、共性化的某类人。那些人物匍匐、站立、静坐、行走的各种姿势似乎都是在循环重复着,我们似乎可以从中演绎出一种复数性规律,它与天地循环一致。因此,苏新平不是在描绘 70 年代和 80 年代盛行的唯美主义的草原风情画,而是在陈述一种草原人的天地意识和时间观。

当后现代主义在 20 世纪 80 年代的欧美艺术界达到巅峰时,在同时期的中国,理想主义和现代性还没有被各种后现代解构主义思潮所侵蚀破坏。尽管"理性绘画"和"生命之流"同 1986 年晚些时候出现的一些更加激进的群体,如"厦门达达"之间存在很大的分歧,但几乎所有这些前卫群体,包括"厦门达达"的主要任务都是对

正统观念的质疑，试图寻找一种现代文化突破的立足点，重建某种文化精神，而不是回到红卫兵式的破坏或解构。因此，"'85美术运动"的"人文"，在没有太多破坏的情况下，把现代主义的前卫精神推向了本土的文化虔诚之路，即走向文化前卫。也许"文革"破坏了太多，"后文革"时代的悲怨太多，是时候重建了——所有"'85美术运动"的艺术群体在面对来自西方的影响的时候，无论是现代主义的还是后现代主义的，都抱有这种心态。因而，它促成了"'85美术运动"的"人文热情"和理想主义的整一现代性。艺术不是物质生产，而是文化重建中的重要一环。

图 5-57 苏新平，《期待》，石版，1990 年，图片由苏新平提供

图 5-58 苏新平，《对话》，石版，1990 年，图片由苏新平提供

图 5-59 苏新平，《空旷的草地》之一，石版，1991 年，图片由苏新平提供

图 5-60 苏新平，《空旷的草地》之二，石版，1991 年，图片由苏新平提供

图 5-61 苏新平，《空旷的草地》之三，石版，1991 年，图片由苏新平提供

去主体性神话
(1986—1996)

Chapter 6
Concept of Anti-concept

第六章

反观念的观念

在中国，受到西方观念艺术影响的前卫艺术潮流最初随着"'85美术运动"登上了历史舞台。此时距离"文革"结束已有大约10年的时间。一开始，"Conceptual Art"有两种中文译法："观念艺术"或者"概念艺术"，早期用"概念艺术"比较多。高名潞认为，相对于"概念"，"观念"的含义更加宽泛。"观念"指一特定语境中的事物的普遍意义，而"概念"是对特定概念的界定或是为一个事物所下的定义。所以，在中国语境中的"观念艺术"如果返回英文，应该是Idea Art。因为Idea比Concept更宽、更普遍，它不局限在语言概念之内，与哲学、思想、社会语境都有关系。

"观念艺术"（Conceptual Art），原是指20世纪60、70年代在北美以及英国出现的激进的艺术运动。观念艺术在西方经历了3个发展阶段。第一阶段是60年代后半期到70年代上半期，这个阶段主要关注概念和图像在艺术创作与艺术批评中的作用及两者之间的关系，观念艺术认为艺术的本质是概念先于图像。这在西方艺术史中，本来并不新鲜，古希腊时期柏拉图就认为艺术是理念的影子，启蒙时代黑格尔再次把理念放到艺术和艺术历史中至高无上的位置，认为美和艺术都是"理念的感性显现"。但是，60年代出现的这一概念至上的艺术革命，却有着不同于以往的文化和社会背景，它受到了西方20世纪哲学乃至各种人文学科中的语言学转向（The Linguistic Turn）的影响。这种趋势来自一种新的认识论，即决定人类文化和历史发展的不再是启蒙时代思想家发现的形而上学的本体论，而是和认识论实践息息相关的语言系统，以及这个系统所主导的知识叙事的改变。所以，从存在主义的海德格尔（Martin Heidegger）到解构主义的德里达都把语言学视为人类存在及其历史研究的根本。

事实上，20世纪的各个人文学科确实离不开语言学，艺术自然也不例外。比如，观念艺术先驱之一的约瑟夫·科瑟斯（Joseph Kosuth）在他1969年发表的《哲学之后的艺术》（Art After Philosophy）一书中就说过，没有语言就没有艺术。语言和观念是艺术的本质，而视觉经验和审美感知只是附属性的。此外，现代资本市场机制对艺术生产的钳制达到高峰，激烈的"反体制"（anti-institution）的批判思潮在70年代出现，于是就形成了观念艺

发展的第二个阶段，即从 70 年代后半期开始，西方观念艺术从以概念和图像关系为基础的"何为艺术"的哲学性质询转向了对资本与艺术机制共谋的体制批判，很多艺术家用作品质疑以美术馆、策展、出版和市场主导艺术创作的权力系统。最后，70 年代开始出现的各种后现代文化、政治、意识形态的讨论推动了观念艺术进入第三个阶段，从 80 年代开始，转向了包括女权主义、后殖民主义和多元文化等在内的意识形态诉求，艺术问题从作品美学转向了作品之外的权力话语批判。

第一节
"反艺术"的本土逻辑和国际合法性

当 80 年代中国艺术家接受西方观念艺术的时候，观念的内涵主要来自与"达达"相关的对艺术本体的质询，而非 20 世纪后半期观念艺术对具体的艺术体制的批判或者某种文化观念的张扬。而对艺术本体的质询恰恰符合"'85 美术运动"对"后文革"的反思以及反艺术的文化转向立场。所以，观念在"'85 美术运动"的艺术家那里，更多地是哲学沉思，而不是类似西方 80 年代盛行的具体的、实用的社会政治观念。

80 年代中期，观念艺术经由一些零散发表的翻译文章传入中国，然而这些文章并非集中介绍 60 年代以后在欧美活跃的当代艺术。那时的中国艺术家大多是通过现代主义时期的"达达"、超现实主义，特别是对杜尚和约瑟夫·博伊斯（Joseph Beuys）等人的介绍中了解西方观念艺术的。比如，黄永砯曾说过，80 年代，他受到的影响主要来自"马赛·杜象、Y.克莱茵、P.曼左尼、J.凯奇、J.波伊斯"，而他特别喜欢的书是香港出版的《马赛·杜象谈话录》[1]。

对中国艺术家来讲，劳申伯格 1985 年在北京的展览也是了解西方当代观念艺术的一个重要途径。在此之前，1979 年翻译出版的赫伯特·里德的《现代绘画简史》是第一本被翻译到中国来的此类现代艺术史图书[2]，它是黄永砯放到洗衣机里洗的两本著作之一，但是这本书主要介绍的是包括"达达"和超现实主义等在内的现代绘画运动。而由尼古斯·斯坦戈斯（Nikos Stangos）写的 Concepts of Modern Art（《现代艺术观念》）一书，主要介绍 20 世纪上半期的现代主义派别以及五六十年代的极少主义和观念艺术，在英语读者中影响很大，却直到 1988 年才由四川美术出版社翻译出版[3]。所以，80 年代中国艺术家对西方当代艺术的了解基本是在"一知半解"的基础上再加上自己的丰富想象。然而，这些"浅薄"

1 黄永砯与 Jean Hubert Martin 在 1992 年 5 月的对话《一幅梵高的画和一块抹桌布可能是一样的》，收入吴美纯. 当代艺术与本土文化：黄永砯 [M]. 福州：福建美术出版社，2003.
2 赫伯特·里德. 现代绘画简史 [M]. 刘萍君，译. 上海：上海人民美术出版社，1979.
3 尼古斯·斯坦戈斯. 现代艺术观念 [M]. 侯瀚如，译. 成都：四川美术出版社，1988.

和"误读"反而给他们带来了某种不可多得的原创性。其中一个主要的创造就是把"去艺术家主体性"和"让艺术回归生活"两者融为一体。这个一体就是艺术的日常性。这决定了中国当代艺术的"反艺术"是非美学但不是反美学的。

如果我们把受到西方观念艺术影响的中国当代艺术家，比如黄永砯、吴山专、徐冰、谷文达，甚至90年代的一些艺术家界定为"反观念的观念艺术家"可能更准确一些。因为，中国的这些"观念艺术"并不是像西方现代艺术从美学自律走到反美学的"前卫主义"。

无论是杜尚的"达达"，还是20世纪60年代以来的观念艺术都是反美学的。杜尚的前卫艺术是对此前现代美学自律的逆反，正如比格尔在他的《前卫理论》一书中所描述和分析的那样。无论是古代还是现代，中国艺术史从来就不存在政治和美学对立的二元逻辑。中国现代早期有"美育代宗教"，也有"艺术为人生"，但是没有美学自律或者反美学的极端。杜尚反美学，但并非像柏林的"达达"主义艺术家一样倡导"反艺术"（anti-art），他宣扬的只是"非艺术"（non-art）[1]。"非艺术"的哲学基础是不合传统美学逻辑的美学，由此导致20世纪观念统治图像的艺术思潮，因为，观念被认定为美学的主导。相反，中国"'85新潮"中看似"观念艺术"的"厦门达达"、文字艺术等其实并不反美学、崇观念，相反重视图像和观念的平衡，"反艺术"不是反美学，而是让艺术创作变为"非物质性生产"的日常化行为，是反对暴力主体性（主体观念）干预艺术，当然，也反对与文化功能无关的形式自乐。这个反暴力主体性在80年代中国的本土语境中，一方面针对以往的意识形态艺术，另一方面，在黄永砯、徐冰、"新刻度小组"成员等人那里，也指向"'85新潮"艺术前期以"理性绘画"为代表的主观浪漫主义倾向。

有意思的是，中国的"'85美术运动"虽然与西方没有直接的对话，但西方当代艺术当时也处在一个文化政治语言学的高峰中。"'85美术运动"喊出了超越"后文革"的政治和艺术对立的二元论，走向文化当代性的口号。他们认为文化就是生活，但不是艺术反映生活，而是艺术成为思想和生活自身，这才是艺术的本体。这种"文化前卫"思潮其实已经在"理性绘画"和"生命之流"中有所表述，只是后来者认为他们仍嫌保守。

然而形成悖论的是，在中国80年代的本土语境中，西方的观念至上的当代艺术，却被当成了反对暴力主体性的本土"反艺术"的模板，这是中国当代艺术家对西方观念艺术的一种误读和一种错位的实践。正是这个文化误读推动了中国当代艺术哲学的探索。"'85美术运动"中的"反艺术"思潮所秉持的"反主体性暴力"的意向在初始阶段并非出自对大洋彼岸正在发生的西方当代观念艺术的观念至上和主体膨胀的逆反，而是首先对80年代"文化热"的过度乐观主义的怀疑。所以，"'85美术运动"的"反艺术"其实首先是对"'85

[1] 高名潞在《反观念的观念艺术：中国大陆、台湾、香港的当代艺术》一文中曾经阐发了这样一种观点，收入《全球观念艺术1950年代至1980年代》一书。英文原初发表于Gao Minglu.Conceptual Art with Anti-conceptual Attitude[M]// Gao Minglu. Global Conceptualism: the Point of Origin 1950s–1980s.Seattle: University of Washington Press, 1999:127–139.

美术运动"的自我反思。

这种怀疑、反思和批判从1986年开始，在黄永砯和"厦门达达"以及谷文达、吴山专、徐冰、宋海冬等人的艺术作品、宣言中明确表现出来。1988年，北京的"新刻度小组"和浙江、上海的张培力、耿建翌等人的艺术活动，均有意无意地展开了一种私密性的、体验式的，同时具有合作意向的反观念的"观念艺术"。这种新倾向把艺术家的意向隐藏在某种规则局限下的私人行为或者私下合作的过程中，比如，张培力和耿建翌在1988年开始创作的一系列录像和方案作品，王鲁炎等人的"解析小组"创作的《触觉艺术》等。

其实，西方80年代的文化政治语言学（视觉文化）之所以非常流行，原因恰恰在于人的主体性依附在个性和个人主义的极端价值之上，它虽然挑战艺术权威和权力话语，但同时也赋予了个人意志前所未有的任意性，从而导致当代艺术价值的漂移和流失，出现一盘散沙和个人自恋的现象。而这种"艺术终结"的现象早已被黑格尔预见，并在当代哲学家丹托等人那里成为"陈词滥调"。从这个角度讲，"'85美术运动"的反艺术和去主体性暴力的艺术实践恰恰也是对国际当代艺术的批判，不论艺术家是有意识的还是无意识的。"反观念的观念"是高名潞对中国当代"观念艺术"的悖论性本质的描述。

在本章讨论的黄永砯的"禅—达达"以及"新刻度小组"的艺术实践中，以及在接下来的章节中讨论的其他"反艺术"创作中都明确地抵制和消解了这种主体性膨胀。无论是个人的还是作为全部的艺术家，主体性都遭到了质疑。然而，中国艺术家的批判不仅仅运用媒介客体，即作品本身（比如杜尚的"小便池"），更重要的是这些中国式的"观念艺术"总是和非观念元素，比如日常的重复行为过程、劳作体验所带来的日常冥想连在一起。所以，与其说他们表达观念，不如说他们在呈现某些批评"意向"。"意向"具有感性化和非逻辑性甚至偶然性。

所以，中国当代的"反艺术"一方面反对主体观念的霸权，同时也反对"唯图像主义"，它通过劳作和日常行为把概念与图像之间的沟壑抹平。无论是观念、物质还是行为都需要经过日常化和偶然性的洗礼。没有平常心，或者不进入日常状态的观念不是真正有效的艺术观念，而是实用理性的、主体性专权的观念。

这种倾向一直延续到90年代的公寓艺术创作中，如宋冬和尹秀珍、朱金石和秦玉芬、王功新和林天苗等艺术家夫妻在家居空间创作的作品。此外还有张洹、马六明等大山子行为艺术家以及稍晚一些的何云昌的行为艺术作品。在北京、上海、杭州、成都等地出现的这一类在私人空间或者私人邮件中发生的艺术方案，以及即时性的不可展、不可卖的小型简陋装置都可以被看作"公寓艺术"现象的一部分。同时，伴随着"公寓艺术"的出现，还有一些艺术家降低了艺术创作的神圣性，把艺术和每天的日常劳作融为一体。他们作品中的那种重复性和劳作性其实和徐冰的《复数系列》《天书》的重复性，以及黄永砯的《灰尘系列》、洗书中的日常性是一脉相承的。高名潞曾在2002年策划了一个"中国极多主义"的展览，

着重呈现了一类通过耗时重复和劳作把物质形式（所谓抽象）的内涵抽空，形式本身成为时间的痕迹、日常的仪式的作品。

另一种意向行为的当代艺术也构成了中国当代的"反艺术"的一部分，即从80年代就开始出现的"乡村文化活动"。到90年代，随着都市化的激烈推进，不少艺术家把民工带入自己的艺术项目中，比如宋冬、王晋、张洹等在自己的行为艺术中邀请民工参与。各种乡村计划在21世纪最初的十几年形成高峰，碧山计划、羊磴计划等层出不穷。其实，这些"介入"艺术最早来自梁漱溟在20世纪初创建的乡村改造计划，延续了毛泽东提出的农民大众的乡村革命形式，当然也部分受到了西方一些强调"公众性"的当代社会方案艺术的启发。

在本书后面的章节中，我们会分别讨论这些中国式的意向/行为/日常的"观念艺术"，但是，我们不会选择那些表面看似观念很"强"的"玩观念"的作品，以及那些似乎与西方"拼狠"的现象，我们不认为这些应该被划入中国当代艺术之中。中国当代艺术，无论哪种分支都必须符合和呈现中国自身的逻辑、共识，与自身社会语境以及艺术家个人特定经验不可分离。它是面对当代、反省自己、找到语法的艺术创作行为。

第二节
"达达"——空的能指

黄永砅一般被视为中国"观念艺术"的先驱之一[1]。他的主要哲学宗旨是：①并没有"艺术"这种东西存在，至少在艺术作为某种个性表达的时候是如此。②只有在特定语境中，某种东西引起另一种东西的变化的时候，这种东西才会被称为"艺术"。③我们必须彻底摒弃"艺术"概念，打破以艺术生产为目的的教条或体系。黄永砅的"反艺术"不但要摧毁艺术的实体形式、艺术功用和艺术体系，而且要摧毁"艺术"本身。应注意到，尽管黄永砅的"反艺术"是受到了"达达主义"的影响，但是其理论基础是中国传统哲学，尤其是"无"的理论。

在1989年去巴黎参加"大地魔术师"展览之前，黄永砅很少正面评价中国当代艺术，但是他所实施的"反艺术"的每一步都批判了1983年以来的流行趋势。70年代末80年代初，中国的学院画家中注重个人表现和个人风格的"唯美主义"流行一时，黄永砅则竭力减少艺术创作中的"自我表现"，反对"唯美主义"。黄永砅确信工业大生产比任何注重独特个人风格的主观艺术更真实、更有力量。他没有使用画笔和油画颜料，而是用漆和喷枪创作了一系列绘画，并定名为《喷枪》系列，而后的《烧焦的未使用过的画笔》也是出于同一想法（图6-1、图6-2）。他直接用工业设备的名称分别给他的"绘画作品"命名，比如《丁

[1] 在《中国当代美术史 1985—1986》中，王小箭执笔的黄永砅和"厦门达达"部分是最早的清楚全面地总结黄永砅的早期"反艺术"活动的文字。见高名潞，等. 中国当代美术史 1985—1986[M]. 上海：上海人民出版社，1991：337-360.

第六章
反观念的观念

图6-1 黄永砯，《会响的手枪》，锁、自行车铃、水管，1984年

图6-2 黄永砯，《烧焦的未使用过的画笔》，1986年

字形管道》。正如他自己所言，这些感情冷漠的标题和图像要"使画面不见任何作者手画的痕迹"[1]。1983年，黄永砯联合几位厦门艺术家组织了"五人画展"，展览展出了各种"现成品"作品。正如他们所讲的："这个展览试图质疑艺术再现和标准的'幻象'，展览中的实验性作品试图在生活与艺术之间建立一座桥梁。"[2]

1985年，当"'85美术运动"兴起的时候，黄永砯不像"理性绘画"的那些"人文主义者"那样在艺术作品中表现自己对社会进步和现代性的启示性呼喊，而是质疑艺术创作中是否具有某种精神的承载能力甚至"原创性"。他认为艺术创作应当建立在"空白"意义之上，否则任何先天加上去的"意义"将会变得无意义，因为那样就扭曲了艺术本来的开放性。所以，艺术家不应该主观地将某种意义强加给自己的作品。因此，黄永砯用一种完全"随机性"的方法进行创作，这种创作方法是建立在"空"和"无"的观念上的。

这种去"主观化"和去"作者化"的意向在早期的《喷枪》系列就已经有了。但那个时候，黄永砯针对的是"后文革"的"个人表现"和个性风格，现在他要清理的则是"'85美术运动"中同道们的主观主义的人文热情。

因此，接下来黄永砯创作了一系列标题为《非表达绘画——转盘系列》的作品（图6-3、图6-4），在这些作品中，黄永砯靠转盘的"指示"创作"油画"——当然，黄永砯不认为它们是"油画"。他将源自中国古代典籍《易经》的"运气"与"投掷"结合起来，在《转盘系列》中他提前制定了一套指挥程序，然后开始根据规定进行一种去个性化的"创作"，步骤如下：

（1）做一个桌面大小带轴承的转盘，用黑线划出扇形的八等分，顺序编码，并用八卦图作记号。

（2）在画布上标出8种可供选择的号码。

[1] 黄永砯. 谈我的几张画[J]. 美术, 1983 (1).
[2] 新潮美术资料汇编·"福建, 1983年厦门：黄永砯等五人画展[N]. 中国美术报, 1986-09-22.

(3) 每种颜色对应一个号码,例如,4#代表绿色(油墨),12#代表红色(油画颜料),20#代表蓝色(亚克力),等等,号码编排颜色完全是一种随意编码,共25枚。

(4) 配制有号码的骰子与颜色相对应,例如,1#骰子对应1#颜色,然后投掷骰子以选择颜色,共投掷64次,以确定何种颜色。

(5) 转动64次转盘确定颜料所在位置,止动听其自然。

(6) 把投掷骰子和转动转盘所得到的两种数码(位置和颜料)填入一张事先做好的表格上,再依据表格中的数码给画布填色,于是一幅画完成。

图6-3 黄永砯,《非表达绘画——转盘系列》,1985年

图6-4 黄永砯,《非表达绘画——转盘系列》,远处墙面上挂着记录64次操作转盘所得到的数字结果的表格,1985年

黄永砯说,他做这件作品的目的是要让艺术表现的愿望"过渡到一种无形式的、无巴洛克意味的、无象征的、无宣泄的、无技巧的单纯而不具个性的现实,哪怕是一种不舒服的现实"[1]。也就是说,通过艺术家自己制定的某种规则,迫使艺术家"循规蹈矩"地像一个机器人一样地遵照指令去"作画",从而最终放弃浪漫主义的妄念。黄永砯的这种理性怀疑主义与"理性绘画"艺术家的理性乐观主义形成了鲜明的对照,并共同形成了"'85美术运动"中文化现代性战略中的两翼。如果"理性绘画"旨在在艺术叙事中把大地、人性和未来合成为一种中国的(同时也是宇宙的)现代性启蒙图式的话,那么黄永砯和其他致力于理性怀疑主义的新潮艺术家们则试图颠覆此前出现的任何带有强迫性观念注入的创作意图。应当说,这两种理性观念都是80年代中国启蒙思想的一部分,理想主义和怀疑主义是一驾马车的两个轮子,它们都是启蒙不可缺少的动力。当然,具体到每个艺术家个体,他们可能更关注某种具体的策略。

对于黄永砯来讲,"绘画作品"的最后形式并不重要,重要的是产生这个"结果"的那个过程。而且在这个过程中,艺术家的批评意向与实践行为是一致的,并且通过"日常"把这种"意向/行为"锤炼成一种"无意义"的意义。这个"意向/行为/日常"的过程因此成为中

[1] 黄永砯. 非表达的绘画[J]. 美术思潮,1986(9).

国当代"反观念的观念",或者"反艺术"创作的核心特点。虽然,黄永砅在90年代到了巴黎以后逐渐脱离了这种方法角度,制作和展示效果似乎变得更主要了,但是,这种强调日常性的"反艺术"哲学被国内的艺术家所保留,并继续发展。黄永砅之所以放弃了日常性哲学,一方面与国际环境的不同有关,另一方面他在80年代的任务主要是对艺术本体的质询和挑战,他要面对很多方面,比如作品意义、作品生产系统、文化语境等各方面的问题,所以在他的《转盘系列》《灰尘系列》等作品中呈现的日常性哲学都是在这种本体质询的前提下产生的实践,相反,90年代的"公寓艺术"和"极多主义"等"日常性"艺术实践则是艺术生态,而非单纯的艺术哲学所催生出来的。

在执行《转盘系列》的行为过程中,黄永砅将机器(转盘)变成了人(艺术家),同时也将人(他自己)变成了被操作的机器[1]。在这个系列作品中,黄永砅总共制作了3套不同尺寸的转盘,仍然采用随机性选择,目的都是对艺术作品的人为主观性进行规避,把这个主动性交给了规则(图6-5)。黄永砅所从事的这一艺术创作实际上试图通过行为的"重复性"和实践、耐力的消耗把艺术家的大脑变成空白。在黄永砅的"禅—达达"时期,这种"让大脑空白"似乎仍然带有自我强迫性,但是到了90年代,一些新的反观念的"观念"艺术家则有意提前让自己的创作理念进入"空白"的状态,其途径是让物和媒介去承载时间与劳作的意义(或者无意义)的印记,从而让艺术家主体保持无欲无求的沉思冥想的创作状态,比如极多主义的实践。

图6-5 黄永砅1987年11月在厦门家中的工作室,中间是黄永砅做的另一个转盘

1986年黄永砅创作了大量作品,围绕另一个"反艺术"计划写了一系列文章,这集中表现在他的一篇富有挑衅性的论文《厦门达达——一种后现代?》中。他在这篇论文中概括了他的禅宗与"达达"兼备的哲学——"从精神层面上来讲,禅宗就是达达,达达就是禅宗"。禅宗六祖慧能的"反偶像崇拜"的理论给了许多从浙江美术学院毕业的艺术家以灵感,比如黄永砅、吴山专、谷文达等人的创作。80年代早中期的浙江美术学院掀起了一个禅宗的热潮。黄永砅追随禅宗,借"破"的思想进行反叛。对黄永砅来讲,禅宗与后现代主义在洞察力上都同样卓越,简言之,它们都是一种偏执的怀疑态度。"达达"也好,"禅"也好,其实并非真的指向哪个具体的人或者流派,只不过是一个"空"的代名词而已。正如黄永砅所说:

1 黄永砅.给王小箭的一封信[M]// 高名潞,等.中国当代美术史 1985—1986.上海:上海人民出版社,1991:342.

马赛尔·杜尚或达达，我是从一些零零散散的资料中了解的。"达达"对于我，可能是一种"非艺术或反艺术"的代名词，一种对每个人开放的运动，一种怀疑的态度。真正产生于"达达"时代的艺术家，除马赛尔·杜尚以外，我并没有真正感兴趣，而像 Y. 克莱茵、P. 曼佐尼、J. 凯奇、J. 博伊斯，我却把他们归为这一名下，正因为它容纳了我想要的所有东西，我所指的"达达"便成为一个"空的能指"。[1]

这样一来，无论是"达达"还是禅宗，对于黄永砅而言其实就是"空"，就是开放的所指。所以，语言学意义的图像能指和概念所指在这个"空"的整体意向之下，全都无意义。这个想法其实就是来自禅宗的"一下子悟空"的启示。"悟空"是终极目标，所以，在心底里，黄永砅认为，构成作品的"物"本身并不重要，也就是造"物"，或者取"物"的"物"本身并不重要，重要的只是过程，因为任何物，包括作品本身都不具有能指价值，功能只是让所指指向开放性的"空"。相较之下，90 年代的"观念"艺术家放弃了，或者说，他们根本没有这种"能指—所指—象征意义"的语言学角度，所以，"物"对于 90 年代的艺术家而言反而变得非常重要（并非作为商品的重要），其重要性在于：物等同于痕迹——时间的痕迹、心理的痕迹、环境的痕迹等，总之物是"日常"的痕迹。

黄永砅的"日常性"更多的是哲学和语言学立场。所以，这种激进的怀疑态度最终具体化为 80 年代的几个艺术事件，其中包括"厦门达达——现代艺术展"，在这个展览之后，黄永砅同其他艺术家一起焚烧了参加了这个展览的 13 位艺术家的作品（图 6-6）。另一个与此类似的事件被称为"作品垃圾处理，晚 8 点 30 分—10 点，1987 年 11 月 9 日"，这个事件是在厦门的一个垃圾场"发生"的。黄永砅和他的同伴艺术家一起把 10 余件绘画作品扔进了垃圾堆里，让定时前来的垃圾车把这些画装走了（图 6-7）。

1987 年 12 月 1 日，黄永砅创作了他最具挑衅性的观念作品。他把两本书放进了洗衣机里，这两本书是王伯敏撰写的《中国绘画史》（被视为最具权威性的中国艺术史教材）和赫伯特·里德撰写的《现代绘画简史》（在 80 年代中期，这本书被视为西方现代艺术史的权威读本）。关于这件作品，黄永砅作了一个反讽的解释："在中国，一提到中西两种文化、传统与现代的关系，经常会讨论哪一个对，哪一个错，或者如何把二者结合在一起。在我看来，把这两本书放在洗衣机里洗两分钟，意味着比设法去解决这个问题更有效，比无休止的争论更恰当。"[2] 1989 年举办的"中国现代艺术展"首次展出了这件由纸浆堆成的作品（图 6-8）。这件作品展览后丢失了，或者毁坏了。目前，大家见到的是黄永砅后来复制的。

1 黄永砅与 Jean-Hubert Martin 在 1992 年 5 月的对话《一幅梵高的画和一块抹桌布可能是一样的》，收入吴美纯. 当代艺术与本土文化：黄永砅 [M]. 福州：福建美术出版社，2003.
2 黄永砅《八七年的思考，制作和活动》，未发表。

图 6-6 展览后焚烧作品，1986 年

图 6-7 黄永砯，作品垃圾处理，1987 年

图 6-9 林嘉华、焦跃明、黄永砯、俞晓刚，"发生在福建美术展览馆内的事件展览"，1986 年

第三节
禅和日常：空手而来，空手而归

"日常"显然和"生活"有关。对于"'85 美术运动"的艺术家来讲，"生活"是一种文化概念。"达达"和禅都主张与生活一体化。但禅的一体化是指"日常"，每个人的洒扫应对皆是佛，它不同于普遍的、抽象的"生活"概念。"日常"是自然发生的任何世界互动互在的状态，而"生活"在"达达"那里是美学概念，把"生活"当作美学观照的对象，这方面杜尚做得已经非常完美了。

图 6-8 黄永砯，《〈中国绘画史〉和〈现代绘画简史〉在洗衣机里搅拌了两分钟》，1987 年（此件原作已经丢失，图片来自"中国现代艺术展"期间拍摄的照片，高名潞当代艺术档案存）

然而，在黄永砯那里，关于"生活"的思想更加哲学化和语言学化，他把禅道的"虚无"观引入艺术本体的认识论。如上所述，在他早期的探索中，媒介和意义都不是来自二者之间的指称关系本身，"艺术作品"和"生活现象"之间的关系就不是人和世界的"主体/客体"

的二元关系，而是自然发生的日常过程。

1986年12月6日，"厦门达达"组织了"发生在福建美术展览馆内的事件展览"（图6-9）。这些艺术家没有在美术馆内展出任何艺术作品，而是把一些建筑材料，比如大铁栅、木料、手推车、水泥预制构件、鼓风机、散了架的沙发、椅子等实物搬到了展览馆内，这些都是原本堆放在福建省美术馆的院子里的东西。显然，这受到了"现成品"观念的影响，然而把美术馆一个角落里的"物"搬到另一个角落（展厅）中，使它变成艺术之物的行为本身，还是打上了禅宗的随机性的痕迹。虽然它可以看作杜尚"小便池"的翻版，但多了一层"借花献佛"的禅机。展览开幕一个小时后，艺术家便被告知由于"某种原因"，展览不能继续展出，必须马上撤展。黄永砅没有为这个结果感到失望，相反，他对"闭馆"感到高兴，因为这个活动以"无结果"的结果而结束。艺术家空手而来，空手而归。虽然这个展览再次证明了美术馆是决定艺术品命运的关键，但是这个"空手"现象却出自黄永砅的奇想，把"无"和自由（不仅仅是破坏）连在了一起，这是一种东方智慧。[1] 这个事件涉及了艺术作品和艺术创作的"无意义"本质。在这里，黄永砅的注意力由探求艺术品自身的意义转向对整个艺术体系和艺术制度的质疑，"日常"发生的过程在黄永砅早期的创作中既是哲学，也是理性的、质疑艺术家主体性和艺术体制霸权的应用性语言。"日常"是对主体性和体制性的颠覆。

这是他迈向下一个创作阶段——反艺术史和反艺术体制的开始。

黄永砅和他的同伴艺术家在厦门实施了许多重要活动，这些活动大多数记录在黄永砅的《1987年的思考、制作和活动》笔记中[2]。1986年，"发生在福建省美术展览馆内的事件展览"突遭撤展之后，黄永砅和"厦门达达"很难再找到能举办展览的博物馆和美术馆。1987年早期，"厦门达达"开始实施一个新的方案，探索在非艺术空间从事艺术行为和尝试向公众而不是向美术馆观众展示"艺术"的可能性。他们计划在不同的公共空间中实施他们的艺术行为：垃圾堆、屠宰场、厕所（城市中唯一没有门牌号的地方）、医院、街道、汽车站、商场、废弃建筑物，或者"随便哪个地方"。

进而，艺术家在"创作中"只使用他们的"灵机一动"，只呈现某种行为意向，只利用公共空间，而非在工作室去制作任何"材料化（materialization）的艺术作品"。所以，高名潞把这种不涉及艺术材料、艺术机构、艺术空间和艺术观众的意向行为称作"无中生有"的艺术作品。黄永砅在这些意向行为中揭示了人、物、场之间的你中有我、我中有你的互在关系。这种作品形式与西方所谓的"现场"（site-specific）艺术类似，后者也是把人物、环境和某些物质形式带入一个时间段的互动之中。然而，这种"现场"通常具有一定的文化和社会政治的指向性，所以，总有一种对结果或者成果性的期待，因为它们通常被视为公众艺术项目。但是，黄永砅在1987年实施的这些"无中生有"的意向行为，却无意于任何文

[1] 黄永砅.展览前言（1986年11月）[M]//高名潞，等.中国当代美术史1985—1986.上海：上海人民出版社，1991：347.
[2] 这是一份带有黄永砅1987年作品插图的16页论文，未发表。

化功能性和功利性结果，而是揭示人、物、场之间的互在的哲学关系。比如，3 种 "无中生有" 的艺术范例：

(1) 在《无需挪动，直接成为作品》的情况下，没有人的干扰，没有人去挪动那个地方的任何物体，那么这些物体本身也可以自然地成为艺术品。这里，物的形式无任何改变，它们还是它们，但由于有了人（黄永砯）的使它们成为艺术作品的意向，它们于是成为艺术作品（图6-10）。

(2) 在《需挪动，增或减而成为作品》的情况下，移动那个地方的部分物体，把一个桶从一边挪到另一边，变化后的物（的关系）成为艺术品。这里的 "无" 是指物本身没有动，但它们之间的位置关系变动了。变动的意向决定它们成为作品（图6-11）。

(3) 在《人参与或干预的活动成为作品》的情况下，几个人进入场景，坐在汽油桶中间，人进入这个场地本身成为艺术作品，人和物共同构成艺术品（图6-12）。

黄永砯在这几件作品中所宣示的 "无"，是指人（艺术家）的无为，不创造，不制作任何东西，或者只是改变在场物体的一点儿局部位置。"无" 不是所谓的没有或者静止，而是内部变动造成的关系改变。这就是 "无中生有" 的意思。

1987 年 4 月黄永砯开始创作另一类 "无中生有" 的作品，试图发现一种 "更强的创作力量"，比如让时间、空气、日常生活痕迹卷入创作中，从而完全剥夺任何艺术家的 "意图" 和 "动机"。1987 年 8 月 20 日，黄永砯做了一个木盒子，在里面装上一长卷白纸（110 cm×100 cm）。他拉出一部分纸，然后把纸连接到一个画架上，在纸上做标记，并写上日期，每隔一段时间就从盒子里拉出一段纸并做标记。阳光、灰尘使展开的白纸变脏、变黄，黄永砯称这件作品为《灰尘》（图 6-13）。这件作品 "制作" 期为两年。黄永砯还创作了一件名叫《厨房》（图 6-14）的作品，作品是挂在厨房火炉旁的一张油画布（166 cm×82 cm），它暴露于灰尘与油烟中，从 1987 年 4 月 18 日挂到 1987 年 12 月 18 日。1987 年 11 月 16 日与 1988 年 1 月 25 日之间，黄永砯把一块画布放在他曾任教的高中教室的地板上，当学生们上素描课的时候，可以随意在上面削铅笔，于是铅笔屑 "创作" 出一件绘画作品（图 6-15）。

《灰尘系列》的作品宣示的 "无" 还是人的 "无为"，但把 "有为" 给了自然和日常环境。

《拖走美术馆的计划》（图 6-16）是黄永砯为 1989 年 2 月 5 日在北京中国美术馆开幕的 "中国现代艺术展" 提交的一个方案，目标是在他的创作中把中国美术馆变成他作品的一部分，成为一个现场，将国家艺术的 "标志"———中国美术馆，这个被称为新中国成立十周年十大建筑之一的场地变为他作品中的题材[1]。这个计划是黄永砯之前作品的反艺术机制的合逻辑的延续，尽管看上去非常具有挑衅性，因为在大多数人看来，拖移国家美术馆的象

[1] 黄永砯《致高名潞的一封信》，1989 年 1 月 24 日，未发表。

图 6-11 黄永砯，《需挪动，增或减而成为作品》，1987 年

图 6-12 黄永砯，《人参与或干预的活动成为作品》，1987 年

图 6-13 黄永砯，《灰尘》，1987 年

◁ 图 6-10 黄永砯，《无需挪动，直接成为作品》，1987 年

征性行为具有极为强烈的政治含义，这个方案被中国美术馆断然否决就不难理解了。

在黄永砯1989年1月24日写给高名潞的信件中（图6-17），他在得知美术馆不同意其绳拉美术馆的方案后，转而设想在美术馆内部实施这个"拖拉"的观念。这就

图 6-14 黄永砯，《厨房》，1987 年 4 月 18 日—12 月 18 日

图 6-15 黄永砯，《削铅笔》，1987 年 11 月 16 日—1988 年 1 月 25 日

是之后放在美术观展厅地面上的绳子，一根绳子从一楼到三楼不断，纠缠、烦恼着观众，但又不会引起明显的挑衅效果，观众甚至不知道这是艺术作品（图6-18）。黄永砯就想得到这样的效果。这是一种不经意的"反艺术"（以绳子为代言）的"参与"艺术。就像黄永砯在信中说的，这是"采用非艺术材料应用于艺术的极端尝试"。在此之前，黄永砯还设想在美术馆地面放置大米，这也出自相同的采用"非艺术材料"的想法。但考虑到

图 6-16 陈承宗、林嘉华、焦跃明、林春、黄永磐、吴艺明、黄永砯，《拖走美术馆的计划》，1988 年 12 月

放置大米"容易被涉入政治问题，引起对展览全局不利的局面，故也放弃"（见以上黄永砯的信）。这说明：第一，黄永砯并不想通过热点社会话题引起轰动，从而获得关注。他关注的是艺术哲学本身的问题。第二，他选择的绳子作品平常、低调，在人们的不经意中伴随着观众的脚步而出现，这也是来自"无中生有"的艺术哲学。黄永砯把他的这个"无"的意向与观众的行为结合在一起，这里没有艺术家的身体在场，只有意向在场，但似乎是微不足道的日常性在场。这种低调日常的"角落"哲学是黄永砯乃至后来的"公寓艺术"的艺术家们所发现的本土独特的当代艺术哲学。相较于那些高调出场、意在引起事件效果的行为艺术，这种角落哲学所引起的思考似乎更能长久一些。

黄永砯在"'85 美术运动"，乃至过去 40 年中国当代艺术中可能是最"观念化"的艺术家了。因为他把哲学思辨引进艺术本体的思考，艺术创作中的主体、客体和语境在他的陈述中都有涉及。但是其哲学思辨在 80 年代更加明显，原因是那个时代面临着艺术本体的更新和再建立的问题。所以，艺术作为一种当代文化需要一种战略眼光和责任感，而黄永砯 80 年代的创作确实具有一种如何把传统和西方融为一体以为我所用的责任感。在早期的黄永砯那里，他倾向于把艺术作品的所指抽空，这来自他对禅宗和"达达""无为而无所不为"的相通本质的领悟。

所以，以上我们所看到的黄永砯的反艺术、去艺术家主体性、让自然创造艺术、随机性、日常化等艺术主张其实都来自这个"无为"的思考。究其根本，这个"无为"并非虚无的破坏，而是建立在怀疑主义基础上的战略性建设。基于中国 20 世纪革命大众政治话语的过度膨胀，接着是"后文革"时期的自我表现的美学膨胀，"'85 美术运动"的文化前卫，特别是"理性绘画"和"生命之流"的人文热情也似乎带有过多的理想主义，这些都需要理性的反思和审视，而以黄永砯为代表的"禅—达

图 6-17 黄永砯在"中国现代艺术展"开幕前给高名潞的信，1989 年 1 月 24 日

图 6-18 黄永砯，在"中国现代艺术展"中国美术馆的展厅和廊道中放置绳子，1989 年 2 月 5 日

达"思潮正是出自这样的角度实施了他们的"反艺术"批判。这个批判针对全部的艺术，而非仅仅针对中国本土的艺术，更重要的是，这并非空洞的破坏，它创造了一种带有中国特点的重在意向沉思的艺术思维和创作方法。这是一种低调的前卫艺术，尽管它几乎具有当代艺术的所有形式特点，比如波普的、观念的、行为的等等，然而，这种沉思艺术以其简朴、小型、随手拈来的特点构成了中国当代艺术自身的"日常性"的语法逻辑。所有这些表面的观念形式，必须下潜到日常的平淡时间之中。与黄永砯到了巴黎以后的作品相比，他在 80 年代的作品具有"四两拨千斤"的棒喝力量。巴黎时期的作品虽然视觉冲击力更强，甚至更暴力、社会主体的挑衅更强，体量也更大，然而缺少了 80 年代的简朴、幽默和机智的中国本体特征。原因在于，黄永砯在 80 年代的"禅—达达"阶段思考的是在中国当代艺术的初始阶段如何建立自己的本体论，如何在传统和西方之间找到自己的新艺术发展的实用性价值，按照黄永砯自己所说，是如何"用西方打击东方"，这些是文化战略问题。而黄永砯移居海外之后开始面临新的文化身份和文化意识形态的问题，本体问题已不存在，于是他和其他海外艺术家，比如蔡国强、徐冰、谷文达、陈箴等更多地转向对如何"用东方打击西方"的文化策略的思考。高名潞认为，这个转向是从战略向策略的转移，是新的文化实用主义（尽管不是机会主义）的实践。遗憾的是，这个转向是把本体论层次上的文化建树的战略意义丢掉了，或许在黄永砯看来，在巴黎的语境中建树中国本土的当代哲学逻辑已经无意义了，他已经是国际的、世界性的艺术家了。虽然作为个体艺术家，他们获得了可贵的经验和成功，但这不能说不是中国当代艺术在自身建树（同时也是当代艺术整体发展）上的遗憾和损失，因为我们把最初的文化战略观放弃了。有关中国艺术家的海外艺术实践，我们还会在下文继续讨论。黄永砯已于 2019 年去世，在缅怀和悼念的同时，更重要的是，我们需

要梳理黄永砯一生的创作,以及他给中国当代艺术留下的遗产。其中之一就是他在1987—1988年在厦门所探索的如何把"反艺术"落实到日常在场之中。在艺术的日常化的过程中,黄永砯最终把东方禅宗的"无为"和现代"达达"的"能指抽空"结合在一起,对奠定中国当代艺术中一种独特的方法论发挥了特定和巨大的作用。

第四节 反艺术和泛日常

在"'85美术运动"中,也出现了更广泛意义的反艺术,相较于黄永砯和"新刻度小组"仍然把艺术创作放在室内工作空间,广州"南方艺术家沙龙"、上海"M艺术群体"以及山西"三步画室"的艺术家们致力于把行为直接和生活环境融为一体。所以,他们以不同形式融入了行为艺术。但是,他们的行为艺术和90年代大山子前卫行为艺术相比,主要不在行为本身,而是一种"反艺术"指向,它的针对性则是西方现代主义的个人主体性,这与黄永砯、"新刻度小组"以及下文我们将要讨论的字象艺术的批判是一致的。

1986年5月14日,王度和林一林牵头创办了"南方艺术家沙龙",这是一个集合了各界人士的综合性艺术群体,其成员来自美术、建筑、哲学、文学、音乐、舞蹈和电影等领域。王度在奠基仪式上的致辞中表达了为什么要组织这个沙龙,并对中国传统和西方现代主义进行抨击。他认为东西方的新旧观念差异应该通过多元性的文化来消除。正如王度所说的那般,"南方艺术家沙龙"的观念是与后现代主义较为接近的当代主义或"当代性"[1]。为了表达这种观念,他们策划用"环境艺术"来打破艺术家、艺术品和观众之间的交流障碍,比如他们在献血车中献血,把此种行为称为财政支持。这些行为让他们的支持者很感动,而且最终促使他们的展览得以呈现。

1986年9月3日,"南方艺术家沙龙"在广州中山大学体育场举办了一场行为艺术展览,称为"第一回实验展",共表演了两次(图6-19、图6-20)。这些艺术家说:"乍一看,当观众走进展厅时,会感觉身处一处可以净化灵魂的特殊环境中。"[2] 展厅整体用黑白两种颜色粉刷。黑色墙壁凸现着伸缩可动的球,另一侧墙壁则放置一些平板。这些零碎的投影绘制出人形,吸引观众站在"破碎人体"后。在展厅中间,共有10个可移动的盒子,上面放置了或躺或跪的女体石膏像,它们随着音乐和光线四处移动。"表演者和观众正是通过这样一个特殊的时刻,感受了一次精神上的邂逅,看似平淡的幻象和图像会超越过往的艺术幻想。"[3]

1 王度.同步,不同路[N].中国美术报,1986-06-16;另见《南方艺术沙龙简介》,1986年,未出版。
2 南方艺术家沙龙"第一回实验展"[N].中国美术报,1986-10-20.
3 南方艺术家沙龙"第一回实验展"[N].中国美术报,1986-10-20.

图6-19 "南方艺术家沙龙""第一回实验展"(场景之四),1986年

图6-20 "南方艺术家沙龙""第一回实验展"(场景之十一),1986年

图6-21 宋永平,山西乡村艺术活动,1987年

20世纪80年代中叶,一些反艺术行为,如"厦门达达"的艺术实践,对艺术品的机构框架进行了批判,一些反艺术的艺术家主张走出机构体制。宋永平和三步工作室(Three Step Studio)的艺术家在1987年7月举办了一个名为"乡村计划"的文化活动,他们把雕塑和绘画作品带到遥远的乡村,试图与不识字的村民交流,同时也深入这些村民的日常生活中(图6-21)。拒绝学院派资产阶级的精英艺术,宋永平和他的朋友们提出了"再教育"的行为,这同前一时期毛泽东所提倡的让精英人才为人民服务、接受民众再教育如出一辙。"乡村计划"表现出了一种艺术创造的初步尝试,既不用打广告,也没有任何商业目的。从另一个角度来说,流行于"'85美术运动"中的种种社会行为反射出了一些对蓬勃发展的城市商业文化的抵制。因此,参与其中的艺术家把他们的作品命名为《乡村文化活动》。这应该是21世纪最初10年开始兴盛的社会"介入"艺术的最早发端。宋永平在20世纪90年代初带领着群体又组织过3次类似的活动。

"M艺术群体"的激进主义是另一种反艺术的代表,他们谴责精英主义。该群体于1986年10月成立,宋海东为发起人和组织者,他自1985年在浙江美术学院雕塑专业学习,后在上海美术学院任教。"M艺术群体"中的第一个字母"M"是指英文中男人、蒙太奇和莫菲斯特(Mophist)的第一个字母。在这里,"man"也指女性艺术家,同时"蒙太奇"代表艺术家的不同元素的融合,而"莫菲斯特"则是他们对艺术感性变化的隐喻[1]。莫菲斯特在《浮士德》中代表着"恶",是人类精神中的否定性因素,所以,它符合"M艺术群体""反艺术"的否定立场。

在他们的宣言中,他们宣称"M艺术群体"认为许

[1] 宋海冬《给王小箭的信》,1987年10月14日,未发表,高名潞当代艺术档案存。可参见高名潞,等. 中国当代美术史 1985—1986[M]. 上海:上海人民出版社,1991:384.

多人仍崇拜那些伪艺术家，那些伪艺术家受到旧价值体系和与之相关的粗劣而又空洞的作品的保护。因此，他们提倡艺术家应走出其工作室，投身于现实生活中，并让更多的人了解事实。在宣言中，他们也抨击了现代主义者的极端观点，认为现代主义者完全不具备个性，这也就导致了异化、混乱，同时助长了一种存在于工业社会的野蛮生活节奏。此外，这种与工业化和资本主义人类文化背道而驰的虚无态度，意在扰乱一个人正常的呼吸速度和脉搏跳动，剥夺了人们对物质存在的信心。因此，"M 艺术群体"坚信艺术家应尊重人和生活，究其生活本身，如果他还活着，那么他和生活都是艺术。所有的艺术家都应是普罗大众中的一员。"M 艺术群体"想要打破艺术创作人为的、传统的时空障碍，打破"现代""东方""西方""音乐""戏剧""电影"和"绘画"等术语之间的屏障。"M 艺术群体"的作品是从普通的日常生活中来表达行为和事件。[1]

1986 年 12 月 21 日，由"M 艺术群体"举办的一系列视觉讲座在上海工人文化宫举办（图 6-22）。群体中的 16 名成员在舞台上呈现了一场无声的"表演"，到场的观众约有 200 余人，他们邀请观众中的新晋诗人、大学生和记者加入这场"演讲"，整场表演持续了约一个半小时。表演章节较为零散，并无逻辑上的联系，但都在强调生活与艺术之间的关系，其目的是用各种方法来打破旧艺术的观念和形式的限制。

当然，这其中也呈现出了许多的痛苦和暴力。比如，《仪式》（图 6-23）中裸体的艺术家汤光明被两名尾随者推入一间木制牢房里，把其绑在刑具上受着柳枝的不停鞭笞，直至他痛苦倒下，才把他松开。在《暴力感》（图 6-24）中，周铁海裸身站立，身后有另外两个艺术家不停地用针在刺他。

如此作品用这样或那样的方式呈现出了暴力、受虐

图 6-22 "M 艺术群体"视觉讲座开幕集体照，1986 年

图 6-23 汤光明，《仪式》，行为，1986 年

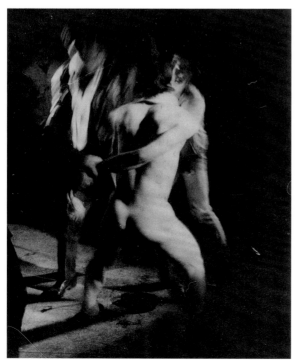

图 6-24 周铁海、杨旭等，《暴力感》，行为，1986 年

[1] 钱萍《M 艺术群体宣言：〈M. 活生生的人〉》，1986 年，未发表。

和施虐，包括人们所能想象到的各种捆绑、包扎、悬吊或鞭笞。然而，我们不能把这些暴力仅仅归结为"M艺术群体"对社会现象的直接再现，其实，这些暴力行为本身更多地是一种象征语言，即对精英主义的封闭、自恋的鞭挞和棒喝。他们用强烈的行为突破现代观念的桎梏，用这些肢体语言来表达现代工业文化和个人灵魂深处所呈现的混乱与哀伤，当代文化需要建立一种新的、自然主义的、与宇宙生活一体的艺术方式和艺术思维。"M艺术群体"的创始艺术家宋海东甚至用自己的行为实践了这一意向。上文提及的他在1989年"中国现代艺术展"上展出的《外星人眼中的地球》，这件似乎包含高度政治性的作品，其实反映了宋海东一贯的理想主义信念，即打破人类之间隔阂的墙。90年代初，宋海东经常到寺院和山野中创作一些非常简洁的、寥寥数笔画就的、类似古代禅画的速写（图6-25、图6-26）。这些淡淡的线条已经没有了任何烟火气。1996年，当高名潞作客宋海东在上海的寓所时，宋海东已经皈依佛门，成为当代的维摩诘——在家居士，他的艺术和生活至此最终真正融为一体。这可能是在20世纪末的世纪转折时代，留给那些真正诉诸"反艺术"信念的人的最终的、最彻底、可能也是最理想的归宿。

最后，让我们来总结一下中国20世纪80年代出现的"反艺术"倾向的两个特征：

（1）日常性。尽管从杜尚以来，西方观念艺术最重要的遗产之一就是挑战艺术和生活的界线，但是，这个挑战主要是从媒介革命的角度实现的。架上媒介的自足美学（无论是古典的还是现代的）最终让位于来自现实生活的现成品。传统绘画和雕塑被认为是间接地制造生活意义，现成品被看作直接产生生活意义。这个媒介革命被认为在艺术的本体观念上彻底打破了艺术和生活的界限。然而，中国当代艺术在这个媒介/意义的二元论观念革命之外，又融入了第三种因素，即媒介和意义之间必须有艺术家的精神体验的参与。这个体验是在明晰观

图6-25 宋海冬，《作品93-45》，纸、水、墨水、铅粉，1993年

图6-26 宋海冬，《作品93-57》，纸、水、墨水、铅粉，1993年

念之外，艺术家在同媒介（物）打交道的时候所产生的非理性意识。这个非理性意识来自朴素的、没有观念干扰的日常行为。我们从80年代黄永砯、徐冰等人的作品中，从90年代宋冬等人的公寓艺术中，从张洹、何云昌等人的行为艺术中，从李华生的水墨、苏笑柏的大漆作品中都可以感受到。这多少与禅宗的"劈柴担水皆是佛"，以及理学中"洒扫应对皆是个理"的道理类似。这种日常与沉思并行的"意向日常"至今仍然影响着中国当代艺术创作。扩而广之，"日常性"不仅仅局限在个人冥想范围，也面对公众。从80年代以来，中国艺术家尝试了各种艺术形式的日常化艺术，比如各种街头艺术、公共事件、乡村文化行为等。

（2）互象性。不同于大多数西方观念艺术突出语义观念，把图像作为概念的附属，中国当代艺术没有忽视图像美学和感知的力量，他们总是在平衡艺术家的观念、图像的美学和语境所指之间的关系，关注这些因素之间的互借、互在和互喻的可能性。比如黄永砯的《灰尘系列》，这在一定程度上是传统的"文、书、图"整一性的延续。更为明显的例子可能是徐冰的《天书》。避免任何极端观念或者极端视觉刺激的艺术实践在中国当代艺术中仍然具有其当代时间性的价值。没有了观念和图像、东方和西方的壁垒，中国当代艺术在时间观方面就显得更加自如，对于黄永砯和徐冰等人而言，"东方打击西方"和"西方打击东方"不是文化实用主义，而是古今时间的穿越和凝缩。

在以下两章，我们将介绍80年代开始出现的这种倾向的中国当代艺术家及其作品。他们虽然受到了西方观念艺术的影响，但不可否认，他们也走出了自己的路，在回应观念艺术的冲击以及融入中国当代社会和文化语境的同时，也创造了某种属于自己的语法逻辑。

去主体性神话
（1986—1996）

Chapter 7
Rules and Records:
Slicing to Expression

第七章

规则和实录：
对表现性的凌迟

7

在这一章，我们将讨论 20 世纪 80 年代到 90 年代张培力、耿建翌和"新刻度小组"的艺术活动。他们的活动也构成了从黄永砯"厦门达达"开始的"非表现性"思潮的一部分。在反对内容表现的同时提出了规则和记录的方法论，用以抵制过度的观念表现，遂成为另一类反观念的"观念"艺术。

第一节
冼情的"理性绘画"

1985 年，张培力和耿建翌在杭州建立了一个重要的前卫群体——"池社"。他们创作的作品包括绘画、装置、行为和录像等。他们的艺术理念可以总结为如下两点：其一，他们宣称艺术不是煽情和媚俗，不提供任何愉悦，反对艺术的大众化和流行化。他们无意在艺术中把幸福和快乐带给公众。相反，他们试图找到某种方法，采用不同的绘画风格、材料和规则，使观众感到不安。耿建翌说："基本上，我们反对简单的美国式幸福，这种幸福似乎是一种美丽的状态，一种从生到死的状态，因此是一种逃避现实的状态。如果我们创造出一种让观众昏昏欲睡的形式，那将是我们的失败。"[1] 其二，他们认为，大多数人喜欢没有活力和新鲜空气的生活，而把所有现存的艺术形式归类为一套现有知识和成说的集合。因此，"池社"所做的就是创建观念上的陷阱，通过利用某些麻木的图像和无聊的规则来模拟他们所批判的麻木不仁的现实，以及人们交往的困境。

从创作方法的角度上看，张培力和耿建翌的活动带有非常强的个人化姿态，但不是自我表现。相反，他们把人与人之间交往的尺度作为艺术题材和艺术语言的参照。而正是这种"高冷"视角，让"池社"和张培力、耿建翌的创作从 80 年代早期的"冷漠理性"绘画发展为

[1] 耿建翌《池社的近期绘画》，1987 年，未发表，高名潞当代艺术档案存。

图 7-1 张培力，《请你欣赏爵士乐》，1985 年，油画

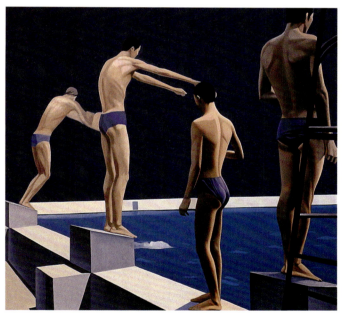

图 7-2 张培力，《盛夏的泳者》，油画，1985 年

后期更具挑衅性和施虐性的"单调现实"的多媒介艺术。这种在个人和周围环境、艺术家和公众之间采取的既退避又出击的暧昧游戏型的艺术策略形成了张培力与耿建翌的方法论。它不是激进的"禅—达达"，而是暧昧的"灰色禅"，通常给人以"小主意"和"微观念"的感觉。这种细腻性经常会在杭州、上海、南京地区的当代艺术，特别是影像和装置作品中出现。这些作品通常在主题方面故意让艺术和生活的边界趋于模糊、个人与社会的关系趋于暧昧，艺术家似乎更偏爱媒介的细节效应。这些模糊暧昧的"私密性"特点成为 90 年代上海、浙江一带影像艺术的主要特征。而从"'85 新潮"就开始发力的张培力和耿建翌自然成为这一倾向的领军人物。

从浙江美术学院毕业后不久，张培力等一群年轻艺术家们就在 1984 年 10 月创办了一个名为"青年创造社"的群体。1985 年 12 月 2 日，他们在浙江美术学院陈列馆举行了"'85 新空间"展览，展示了对现代思想和以反表现主义为导向的理性语言的赞赏。包括张培力和耿建翌在内的 12 位艺术家参加了这次展览，共展出了 53 件画作。此后，张培力、耿建翌、宋陵、包剑斐、王强、关颖于 1986 年 5 月 27 日成立了"池社"。他们觉得在"'85 新空间"展览成功举办后有必要找到一种新的方式继续探索。

张培力在"'85 新空间"展览上展示了 4 件油画作品，表现为两个不同的主题：演奏音乐和游泳。他的作品《请你欣赏爵士乐》（图 7-1），一个鼓手僵硬地站着，另一个号手僵硬地坐着，他们构成一个稳定的三角构图，目光呆滞、神情漠然，灰色的空间，没有丝毫"活生生"的现实气氛，单调而空无。其他类似风格的作品，比如《泳者》和《盛夏的泳者》（图 7-2）。他把熟悉的城市空间变成一种无生命的宇宙空间，人就像机器。

在"'85 新空间"展上，耿建翌的《1985 年的第一个光头》表现的是人们在宇宙空间而不是在理发店里理发。

图 7-3 "池社",《作品 2 号—绿色空间中的行者》,装置艺术,1986 年

图 7-4 "池社",《作品 3 号—国王与王后》,行为艺术,1986 年

我们将这一组画称作"灰色幽默",与吴山专的"红色幽默"有异曲同工的效果。这些绘画呈现出一种中立的态度和一种新的写实技巧,它复制了被指示的物,而不是该物本身的再现,因为物被放到某一时间中,这个时间是一种无语境的凝冻时刻。结果最初的参考物(比如人像)变得有点超现实。这种手法让艺术家、图像和观众之间徒然产生了距离。张培力在一份声明中说:"我拒绝在作品中给观众任何欣赏或审美愉悦的舒适方式。我画里的图像是用一根沉重的鞭子抽打着人们,以唤醒他们木讷的头脑和麻木不仁的状态。"[1]

"池社"第一件作品于 1987 年 6 月 1 日上午 9 点至 2 日凌晨 4 时在杭州完成。这件作品被称为"杨氏太极系列"。它由 12 件相关的单独作品组成,每件高 3 米,用报纸、晒图纸剪出,代表着 12 种不同的"杨氏太极"招式。这些嵌板贴在位于西湖岸边南山路的一堵墙上。"池社"艺术家们对这个非营利性的纯精神活动异常兴奋。张培力说:"这不是一个新奇的游戏活动,也不是一个精心设计的实验艺术项目,而是艺术家和在街上行走的人们之间真诚与自然的对话。"[2] 据耿建翌说,这件作品并不是为了艺术家和观众的享受与幸福而创作的。相反,他们试图创造出一种强烈的、明显的、奇怪的东西来刺激观众[3]。5 个月后,"池社"成员又创作了一个类似的作品,名为《作品 2 号—绿色空间中的行者》(图 7-3),他们在西湖附近的树林里,纵横交错地挂了 9 张杨氏艺术的剪纸图[4]。

与此同时,"池社"的艺术家们又进行了两次活动,其中一次活动为《作品 3 号—国王与王后》(图 7-4),耿建翌和宋陵被分别用报纸包裹起来,另一张条凳也用纸捆扎起来,然后他们坐在凳上。"国王"和"王后"

1 张培力《我的艺术态度》,1987 年,未发表,高名潞当代艺术档案存。
2 《"池社"简报》第二期,1986 年 10 月,未发表。
3 耿建翌,《"池社"的近期绘画》,1987 年 8 月,未发表。
4 《"池社"简报》第三期,1986 年 11 月,未发表。

图 7-5 "池社",《作品 4 号——受洗礼 001》,行为艺术,1986 年

图 7-6 张培力《X?—9》系列,布面油画,1986 年(图片致谢张培力及 SUPRS Gallery)

图 7-7 张培力,《先斩后奏的程序——关于〈X?〉》,1987 年

摆出许多不同的姿势,他们仿佛是报纸做的机器人。在另外一次活动《作品 4 号——受洗礼 001》(图 7-5)中,宋陵被装进一个木箱内,其他成员把报纸放在里面,直到宋陵完全被掩埋[1]。

1987 年,"池社"进入绘画创作的高潮阶段。张培力创作了《X?》系列,它由 144 幅单幅油画作品组成,包括展厅空间效果的文本和草图。耿建翌创作了《第二状态》系列油画。宋陵创作了《无意义的选择》,包括"牛""羊""狗"3 组油画。

张培力的《X?》系列油画,形象是牙科治疗仪和橡皮手套,并在不同部位标记数字(图 7-6)。在开始作画之前,他制定了创作步骤和顺序,并严格遵循。

同时,他还设立了极其严格的展览规则和观看作品的方式。在《先斩后奏的程序——关于〈X?〉》(图 7-7)这个为展览《X?》油画系列所设计的展览平面图中,张培力严格约定了观众的行走和观看的路线[2]。

同年,张培力创作了另一个类似的作品《艺术计划第 2 号》(图 7-8),它是一个长达 20 页的指令列表。据张培力说,这个计划涉及对讲和窥视。整个计划包括 8 个部分:①对讲、窥视及对讲权、窥视权。②对讲员、窥视员、监督员之性质、权利、义务及名额。③产生对讲员、窥视员、监督员之程序。④对讲厅、窥视厅结构及其他。⑤对讲程序。⑥对讲和窥视规则。⑦禁忌。⑧说明。在计划的每一部分,张培力都详细描述了人们被允许参观艺术展的条件。例如,观者的身高必须高于 4.3 英尺或低于 5.8 英尺;他们不能说话,必须沿着一条极为精确的、有标记的路线参观。

耿建翌的大型油画《第二状态》(图 7-9),每幅画都以他的同事宋保国的头像为题材,宋保国是杭州美术学院的教师,也是一位新潮艺术家。画面展示了宋保

[1] 高名潞,等. 中国当代美术史 1985—1986[M]. 上海:上海人民出版社,1991:163.

[2] 张培力. 关于"X"系列的创作与展览程序[N]. 中国美术报,1987-11-09.

图 7-8 张培力,《艺术计划第 2 号》,1987 年

图 7-9 耿建翌,《第二状态》,布面油画,1987 年

4 张不同表情的面孔,实际上是对宋保国在大笑时的不同时刻的记录。近乎"歇斯底里"的表情并非出自表现主义的煽情,而是通过极为理性以及精致分析后所制作的形象,没有任何情绪的参与,目的也不是为了给予观众一种荒诞和恐惧感。恰恰相反,作品的目的是让观众把"大笑"从日常行为中悬置出来,只有这样才能把"大笑"分解为一个真实的过程。耿建翌画了不同尺寸的相同题材的作品。他采取的方法是"攻击原则",即攻击

那些公认的行为交往准则和习以为常、不假思索的知识论[1]。他用《第二状态》提醒观众，忽视交往本身的细节是我们的知识常态。

1987年8月20日，耿建翌把他和张培力、宋陵在这个阶段创作的绘画观念总结为4个方面，抄录如下：

1. 颜色使用的节约原则

多年来对颜色的研究使我们远离了色彩的陶醉，我们不再关心心理上的愉悦。在创作一系列作品的过程中，"池社"将其色彩的使用范围限制在三种类型以内，精打细算配制各自的秘方，使画面趋向单色。我们有理论支持坚持这种方法，即，将观众的注意力吸引到属于精神领域的单色。我们一直相信，我们能够抓住稳固力量的形的作用。这并不意味着"池社"会忽视色彩。我们所有人都习惯用各种颜色来表达情感的形状和美妙的节奏，让观众轻松愉快。这只是因为我们不再需要流动的感觉。确切地说，"池社"在选择（非常果断地选择）这个方向的一刻就做出了牺牲，违背了大多数人所拥有的感官享受的原则。我们希望利用我们的节俭原则，在形而上学层面上吸引观众。

2. 直接性

除了表现出强烈的规模感之外，最重要的是它造就了"近视眼"的观众。当人们在指定的焦距内清晰地看到所有细节（或者他们太近视了，看不到任何东西），他们就不得不立刻作出强迫的反应。我们深知造成错误判断是因为观众无意识地利用他们过去的生活经验、审美体验去填补空白。我们并不是要满足一些倾向于把自己当作专家的观众以增加他们的知识。在艺术作品和观众之间，曾经存在着一种冷淡、暧昧的关系，这增强了人们获取知识和其他不健康习惯的欲望。我们想要宣传的是与观众的直接关系，这可以消除误解的可能性。在这种关系中，观众的反应只能是真实的，来自他们的直觉而不是知识。

3. 不加评论

在所有的方法中，"池社"的创作过程是最简单和严密的。首先，从医疗仪器、表情工具和生命物种中分离出各自的形象。然后，这些图像被摄像机永久地放大，然后再放大缩小，定坐标填空。在用笔和连接的过程中，尽量避免任何"交通事故"的发生，这些画看起来很客观，没有任何生命力。它只提供了一份调查报告，其中只包含事实。我们关心是它的真实性和准确性。

4. 重复功能

造成《X？》、《第二状态》、《毫无意义的选择》不同于原意义上的架上绘画

[1] 张培力. 关于"X"系列的创作与展览程序[N]. 中国美术报，1987-11-09.

的最明显之处在于：在这些系列中，组成每件作品的画面不能作为独幅画单独存在，它们必须与其他若干画面建立联系，形成一个统一的整体。因此，重复是不可避免的。任何形式都会以略微不同的方式重复过去；这与宗教仪式中常见的形式相似，我们相信这也是一种纯粹的艺术方法。让我们看一下各种宗教仪式的重复效果，从类似的服饰到一致的行为、旗帜、连续的钟声、标语、不停咏唱的赞美诗和舞蹈，这些仪式让无数的灵魂因为它们的力量而感兴奋。它们在促成条件反射的同时也将人们带回到过去神秘的经验之中。我们也在考虑，这种重复的使用会对我们产生什么样的影响。[1]

这里总结的"池社"绘画的核心观念是不煽情，不提供感知愉悦，更直接，不暧昧，真实准确的调查，重复的力量。这些绘画的观念也成为张培力、耿建翌后来的多媒介作品中的方法论。

第二节
烦琐和重复

如果按照这个绘画哲学继续做下去，"池社"可能产生出一个当代绘画流派。但是1988年以后，张培力和耿建翌开始从绘画转向多种媒介，这与中国当代艺术家脑子里的"反艺术"情结分不开。张培力说："一个极端的反艺术项目，扩展了艺术语言和媒介的使用范围，这似乎为艺术提供了无数的可能性，但实际上，我们真正能够选择和利用的是有限的。到最后，艺术语言的节省和节约是最重要的。"[2]

实际上，这种让自己的艺术在面对观众时"节约"和"直接"对话的说法不是通常我们理解的普及性的意思，相反是指极端晦涩、烦琐、冷漠的方式，被"池社"叫作"在形而上学层面上吸引观众"。简言之，就是和美学感知拉开距离、逼迫观众进入一种把对象（作品内容）悬置起来，再慢慢审视的知识接受状态。但是，对于一般艺术观众而言，这无疑是一种折磨。

1988年，张培力创作了《1988年甲肝情况的报告》（图7-10、图7-11）。在1989年"中国现代艺术展"上展出了由玻璃、外科手套、漆器和石膏粉制成的同名作品。张培力在童年时经历过一场漫长的疾病，只有戴着手术手套的人能碰他。手套对于张培力来说已经成为无法丢掉的痛苦记忆，它代表着孤独。1988年甲肝流行期间，张培力向中国艺术界一些重要人物寄去了一系列含有一双医用橡胶手套的匿名包裹，并在包裹中附了一封信告诉他们，他

1 耿建翌《"池社"的近期绘画》，1987年8月20日，未发表。
2 瓦莱丽·C.多兰，等.1989后的中国新艺术[Z].香港：汉雅轩艺术画廊，1993：145.

图 7-10 张培力，《1988 年甲肝情况的报告》，装置艺术，1988 年

图 7-11 张培力，《1988 年甲肝情况的报告》（细节），装置艺术，1988 年

的行为没有任何道德意义，希望收信人不要就此事和任何其他人联系（图 7-12）[1]。这个装置/行为作品被称为《褐皮书 1 号》。

1987—1988 年，耿建翌也创作了一些规则类似的作品，以构建公众和艺术品之间的另一种关系。其中 1988 年的装置作品《自来水厂：一个相互窥视的装置》（图 7-13）是这样的：在一间教室里，耿建翌搭建了一个遍布墙体的空间，墙壁上有一些挂上古典画框的洞，并邀请观众参与，让他们成为"观者"的同时也是"被观看者"。当他们看外面的人时，自己是观众，但同时自己又成为画框中被看的人，或者展览中的一幅"肖像画"。作品的标题暗示了"观者"（主体）和"被观看者"（客体）之间身份的流动互转，就像是自来水厂的水流循环一样。

1988 年，在中国美术馆举办的"中国现代艺术展"筹备之时，耿建翌向约 100 位艺术家发出请柬，谎称他是"展览的一位组织者"，并索要大家简历。大多数艺术家填写并寄还了表格，不管是诚恳的还是嘲讽的。随后，在 1988 年"中国现代艺术创作研讨会"上，耿建翌当着填表艺术家的面，将其作为一件名为《调查表》的观念艺术作品展示出来，他宣称要让公众而不是策展小组根据这些调查表来决定哪些人应该参加中国现代艺术展（图 7-14）。其中的一些艺术家（如黄永砅和吴山专），作出了讽刺性的回应。耿建翌的《调查表》表面借助"中国现代艺术展"为题材，其实反映了他开始对艺术展览机制以及广泛的艺术社会关系发生兴趣，这或许是他离开绘画转向多媒体的原因。耿建翌在 1993 年的一段话中嘲讽了这个艺术展览机制：

> 我曾经认为，一件已完成的艺术品就像一件已完成的动作：当它完成后，你就不会随身携带着它的内容。但现在情况不同了，你不能只在你喜欢的

1 张培力《关于褐皮书 1 号的通告》，1988 年 6 月，未发表，高名潞当代艺术档案存。

时候就撒尿，然后就去做了。这里有专门的浴室，类似于博物馆和艺术画廊，他们想让你了解你最基本的行为。难道现在每个人都不认为这种情况正常吗？参加面试的人都很感兴趣，比较谁大谁小。我是如何在这个机构的时代出生的？我为什么要被宣布为冠军？真是太遗憾了。[1]

同样在1988年"中国现代艺术创作研讨会"上，张培力展示了他的录像作品《30×30》（图7-15），这既是张培力本人的录像处女作，又是中国当代艺术史上的第一部实验录像作品。张培力创作这件作品的本意是用直观、无叙事、客观记录的方式来消磨掉前卫艺术家的浪漫主体观念，因为这个大约3个半小时的录像只是记录了张培力一个行为，他把一块30cm×30cm的镜子打碎，然后再用胶把碎片一点点粘贴起来，恢复原形。没有任何故事情节，甚至张培力的脸部和全身都没有出现过。当这件作品在研讨会上放映时，大约只过了十几分钟，人们就大喊："快进！快进！"来自全国的前卫艺术家无法忍受这个冗长而枯燥的行为录像。张培力最初的计划是把门锁起来，逼迫前卫艺术家把全部录像看完，但是计划没能实现。

然而这件作品成为中国当代艺术中的一个经典。冷漠、枯燥、重复延续了"池社"的"攻击"观众的想法，但走得更为极端。在弥漫着"禅宗"氛围的浙江美术学院中，张培力找到了自己独特的"禅"语言，尽管我们不认为他有意要和"禅"发生关系。然而，他把"禅"的棒喝换作一种不露声色的"施虐"和"折磨"。通过这样的"交流"方式，去鞭打前卫艺术家浮躁的主观主义和浪漫主义。黄永砯的棒喝是"洗书"，张培力的棒喝则是"洗情"。它们和"新刻度小组"的近乎数学算式的《解析》都是棒喝，出发点都是对当代艺术的批判。

图7-12 张培力在创作《褐皮书1号》的过程中：贴邮票和封口，行为艺术，1988年

图7-13 耿建翌，《自来水厂：一个相互窥视的装置》，装置艺术，1987年

1 瓦莱丽·C.多兰，等.1989后的中国新艺术[Z].香港：汉雅轩艺术画廊，1993：28.

图7-14 耿建翌，《调查表》，行为艺术，1988年

图7-15 张培力，《30×30》，录像，1988年，图片由张培力及 SUPRS Gallery 提供

20世纪90年代，耿建翌和张培力继续他们的"洗情"艺术，但角度和参照有所不同。耿建翌在90年代初开始将视角转向都市角落——把身边社会和个人思考作为创作主题。我们根据这个都市角落和邻里主题的特点把他的作品放到下文"公寓艺术"部分进行讨论。张培力在90年代初期经过短暂的波普色彩的绘画实验后，全部转向了录像艺术创作和研究，成为中国当代录像艺术的第一人。

张培力此后30年创作的录像作品基本上延续了冷漠的"理性绘画"的语言方式，把"无叙事"录像艺术推到了一个极端。他用拉开距离和拉长时间的方法建立自己的"反标准的标准"的语言方式。无论是从社会意识还是从个人性格的角度，张培力都是一个极端个人主义，以及反家长、反标准的行为主义者。他说的可能很少，但是会把它付诸行动。《30×30》其实就出自这样一个想法。张培力说"因为我觉得开会是件无聊的事情，我就想做一个比开会还要无聊的

东西"[1]。这里的"比开会还无聊"就是他自己的标准。

这种异端性几乎在大多数当代艺术家那里都有，但是，张培力找到了两个独特的角度：

第一个角度就是和作品的参照物拉开距离，不和作品题材、媒介、人物、动物、风景、道具等发生任何关系，就像他和耿建翌早期创作的冷漠"理性绘画"一样。高名潞曾经把这种角度和方法叫作"客观理性"，并参照胡塞尔（E.Husserl）的现象学的理论[2]，把张培力和耿建翌的绘画等同于现象学的"直观"和"悬置"。简单地说，就是不带任何感情色彩，不加入任何主观看法，把对象和自己拉开距离，以便能够更加客观地认识它的存在本质。其实，现象学的这两个概念类似中国古代宋明理学中的"格物"，都是认识事物的方式。张培力、耿建翌的艺术和为人都有这种与艺术作品中的图像及自己的感情因素绝缘的"高冷"特点。

这种"高冷"特点不适合过于煽情化的体裁，所以，张培力曾经在1989年后短暂参与到波普潮流之中，制作了《1989年的标准姿态》《水——1989年的标准发音》《中国健美——1989年的标准》等一系列采用广告样式所作的绘画。但似乎并不成功，图像没有冲击力，所以，他很快放弃，转向了录像。

1991年，张培力创作了第二部录像作品《（卫）字3号》（图7-16）。片子记录了张培力不停地给一只鸡洗澡，不停地抹上肥皂洗，冲掉，再抹肥皂洗，再冲掉……过程长达2小时30分钟。这件作品在冗长、无聊、缺乏感知等方面简直能和《30×30》相媲美，可谓姊妹篇。

张培力的第三部录像作品《水——辞海标准版》延续了重复、单调的基调，他以新闻联播的方式拍摄了央视女播音员朗读《辞海》中关于"水"的词条。这种一本正经、枯燥乏味、啰嗦不断、自言自语的冷漠腔调和张培力1987年创作的《艺术计划2号》如出一辙。其冷漠烦琐的潜台词是要用繁复无比的"规定"颠覆规定，用近乎让人窒息的"法则"反法则。

为获得这种直观、悬置的"高冷"效果，张培力和耿建翌在90年代通常选取非常微不足道、琐碎、细小的事物或者行为作为作品的题材。比如一些日常的生活琐事，像吃东西、挠痒痒、跳舞、拍皮球、抽血等等那些并不构成任何艺术叙事和宏大意义的些微小事（图7-17）。就如同他们早期的"理性绘画"一样，他们有意淡化性别和身份特征。

第二个角度就是把时间拉长。这个时间不是一个故事或者某一情节发展的时间长度，而是把某一简单的行为重复实施，不参与任何上下文和主观情绪的重复行为本身、重复再重复的拍摄最终导致观者的视觉和大脑意识的疲劳，于是重复的物理时间最终变成心理时间的增值延长。正是借助这种把心理时间加长的拍摄手法，张培力让自己的录像"小品"产生了"逆向时间性"效果，即借助视觉疲倦造成的心理排斥、厌倦甚至恐惧让时间加长。比如，人们观看了10分钟《"卫"字3号》中的洗鸡录像，可能会感到已经看了1个小时。

1 黄专，王景. 张培力艺术工作手册 [M]. 广州：岭南美术出版社，2008：441.
2 参见胡塞尔. 现象学的观念 [M]. 倪梁康，译. 上海：上海译文出版社，1986.

图 7-16 张培力，《(卫)字 3 号》，录像，1991 年

图 7-17 张培力，《作业一号》，录像，1992 年，图片由张培力及 SUPRS Gallery 提供

图 7-18 张培力，《焦距》，录像，1996 年，图片由张培力及 SUPRS Gallery 提供

这种强加给观众的视觉疲倦的暴力性类似一种意念凌迟，它让观者印象深刻，过目难忘。这确实是一种独特的不露刀痕的棒喝，是温柔的鞭打和细腻的刺激。张培力和耿建翌并不想通过艺术教给人们什么知识，诉诸何种确定的意义，甚至给予哪个哲学启示。所以，他们的日常题材与黄永砯的《灰尘系列》中的尘土和空气制作的绘画不一样，黄永砯的作品中的日常微小事物有一种温暖和美好的东西。在宋冬、尹秀珍、朱金石等人的"公寓艺术"作品那里，日常之物向我们呈现其天真、素朴的物性品质，但是，张培力和耿建翌的日常之物和日常行为是冰冷的、无情的，他们追求手术刀的直观效果。

张培力在 90 年代后期的录像作品试图把早期录像较为"单调"的时间性和"单向"的空间性增加更多的层次维度，以便增加观众的视觉丰富性。比如，张培力在 1996 年制作了录像作品《焦距》（图 7-18），题材和他的早期录像类似。他花费了 15 分钟单机单向拍摄了马路上的车流，在 25 英寸的电视机上播放。然后，他又对着电视屏幕中的人流街景进行翻拍，然后再播放，再在翻拍的电视屏幕上又一次翻拍，这样一共翻拍了 7 次，每次翻拍的聚焦与第一次翻拍的相同，最终得到 8 个图像内容类似但画面效果不同的影像版本。最明显的是图像和声音都变得越来越模糊"抽象"。这件作品把张培力早期录像中"把时间拉长和重复"的时间哲学具体化了，并且与影像技术同步了。这件作品和后来的录像似乎更像当代录像作品了，但是反而失掉了早期的时间哲学的简明和穿透性，开始向图像变化敞开大门。

他的作品甚至题材也变得宏大和丰富起来。比如在 2001 年以"上海·海上"为主题举办的上海双年展上，张培力以其名为《同时播出》的录像作品参展。作品播放了张培力在 2000 年征集的世界各地 26 个电视台在同一时间的电视新闻的直播画面，一致的画面构图，类似的主播姿态，一样的一本正经和煞有介事。尽管这部录像或许深刻地揭示了当代传媒是如何"逼真地塑造我们

大脑中既有的模式化现实的"虚伪本质,但是,我们由此看到,张培力已经开始逐渐和当代艺术的文化政治语言学合流了。早期录像的反主流和拒绝讨好主流的"纯粹个人化"的立场改变了,日常的微不足道没有了。他转向了对中国老电影和革命电影的"痴迷",对如何通过分解原电影中的某一行为和某些对话的"技术活儿",以及怎样解构革命电影的同一性手法和统一性道德标准更感兴趣。张培力或许是中国当代重要艺术家中最接近解构主义的。他的作品早期是个人化和直觉的,但是晚期的解构已经完全汇入"全球化当代"的主流之中了,简朴、直接的特点越来越少了。

2001年张培力在中国美术学院建立了中国第一个新媒体艺术中心,后来于2003年改为新媒体艺术系,张培力是第一任系主任。所以,他不仅在录像创作方面是开创者,在多媒体教育方面也是一位奠基者。

第三节
解析:主体性失语的格式

在"'85美术运动"中,另有一个群体也持有类似黄永砯的理性怀疑主义立场,他们同样主张让艺术成为自由本身,让"艺术进入真实的生活环境",这就是王鲁炎、陈少平、顾德新3位艺术家的合作。1987—1995年,他们作为"解析小组"成员合作了8年。1987—1989年底,包括王鲁炎、陈少平、顾德新在内先后共有6个人参与。从1989年开始,更名为"新刻度小组",成员固定为王鲁炎、陈少平、顾德新3人(图7-19)。他们都是从70年代末开始创作现代艺术,特别是抽象艺术的。1985年王鲁炎和顾德新参加了在北京外交公寓举办的"现代抽象七人展",美国波普艺术家劳申伯格参观了该展,并与王鲁炎等人交流。

图7-19 "新刻度小组"(左起:陈少平、王鲁炎、顾德新),1990年

1988年,"解析小组"创作了《触觉艺术》,作品于第二年参加了"中国现代艺术展"(图7-20)。《触觉艺术》是一系列包括文字和数字、符号的图表。这些文字和数字、符号涉及温度、空间以及感情等等。

这件作品看上去好像一件观念艺术作品,因为它的形象主体是文字和数字。图中的汉字以及数字指示温度和感情,比如,表格中的"室外26度"以及"手握手"(图7-21)。然而,形成悖论的是,"解析小组"的目的恰恰是反概念的,即通过回归"触觉体验"去除文字的概念性约定。简言之,就是让观者个体调动自己的大脑经验,对这些概念图示做出某种身体感应的,比如温度、向度和力度的想象性体验。尽管艺术家在《触觉艺术》中仍然使用"概念",

但是这些概念的作用是唤醒沉睡的、真正的触觉,因为我们真正的触觉已经被教条和生存目的压抑得太久了,所以,真正的触觉就是理性的自由。理性不是由那些和生存相关的概念组成的,而是超现实、超情绪的纯粹的精神体验和意向沉思。而《触觉艺术》就是这样的"理性沉默"。正如王鲁炎在《触觉艺术》的宣言中所说:

触觉艺术不是主题,不是描述,不是喜、怒、哀、乐,不是真实本身,不是脚韵,不是语音,不是形式,不是表现,不是节奏,不是直觉,不是幻觉,不是下意识或无意识。

触觉艺术是人体与外界的一种纯粹的细致入微的接触。例如作品(图1),在视、听、理性沉默的情况下,体验者触觉到有某种东西从指间流过,不是空气。你必须让理性沉默,重要的是有东西通过时的手

图7-20 "解析小组"《触觉艺术》展览现场,中国美术馆"中国现代艺术展",1989年2月

感。又如作品(图2)又有东西从指间流过,不是空气,也不是暖流,而是完全不同的另一种东西的感触。

这是一种极大自由,极端封闭的独自体验,无需传达,无须交流,它的重大意义正在此处。

这是一个崭新的领域,一个未被污染,人迹未至的无比宽阔、纯净、微妙的质感世界。在这个引人入胜的自发性最深根源里,人将摆脱一切躁动、恐惧和压抑,置身于一个充满亲切、默契与和谐的有意环境中。

触觉艺术不是由艺术家做给人看。它是一种最快、最直接、最能挑起人的同性反映的方式,艺术家与大众共同参与,其关系不是主动与被动的关系。艺术家除了例举一些极为普通的触觉对象之外,与大众没有丝毫区别。艺术家不再(没必要)用个性这类极端狭隘的东西影响折磨大众。他们共同置身于纯净、独自的触觉空间里,无需解释,无需理解,无需探讨,无需交流,没有居高临下的艺术家指手画脚,没有人为的鸿沟如凸凹不平,没有不懂、不理解,喜欢、不喜欢这类庸俗无聊的问题,艺术家与大众面临是最大的自由和轻松,你只需放松,就会获得,在触觉艺术这个平坦无垠的空间里,艺术

家与大众将共同获得一个无比自由的崭新的世界。[1]

所以，根据王鲁炎所说的，《触觉艺术》乃是一种提倡"平等主义"的艺术，不是艺术家自我炫耀的艺术，而是一种能使任何普通人都能最快捷、最直接地进入和反应的方法。"解析小组"艺术家认为，自己除去展示

图 7-21 "新刻度小组"（王鲁炎、陈少平、顾德新），《触觉艺术》，1988 年

几张"触觉艺术"图表外，他们和普通人没什么不同，他们不再（也不需要）使用那些狭隘的术语，比如独特个性之类的去影响或折磨公众；艺术家不是天才，不是具有独特个性的精英。

"解析小组"在《触觉艺术》中表达的这种平民主义的艺术观在 1989 年 2 月举办的"中国现代艺术展"

[1] 王鲁炎《"触觉艺术"声明》，1988 年，未发表，高名潞当代艺术档案存。

结束后向着更为极端的反艺术主体性的方向发展，或许他们在展览中看到了非理性的"人文热情"以及在这个光环下某些个人欲望的极度膨胀。"解析小组"据此更名为"新刻度小组"。实际上，"新刻度小组"延续了《触觉艺术》的"去主体性"的立场。但是，他们觉得"'85美术运动"过于高涨的人文热情容易把艺术引向总要证明自己是唯一正确的地步，所以对此极度存疑。他们的这种怀疑主义其实也不仅仅针对"'85美术运动"的同道者，同时更是对现代艺术的主体性膨胀的全部历史的反思。

从杜尚开始，艺术家的个人意志成为不可置疑的权威。我们反对了一个权威，又建立了

 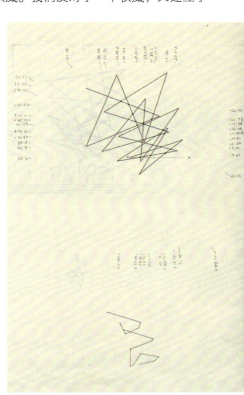

图 7-22　"新刻度小组"，《解析作品一》（共 3 张），1989 年，高名潞当代艺术档案存

另一个权威。所以，"新刻度小组"试图通过规则，消解艺术家个性，首先就要"消灭"自己。他们建立了一套严格的规则，他们每个人自己变成了只是 A1、A2、A3，即都是 A，只是一个符号，而非一个艺术家主体。我们从下面《解析作品一》的作品规则中可以看到他们制定的严格的行为顺序：每一个人按照程序在纸上画线，最后的结果很像数学演算的几何形。

《解析作品一》（图 7-22）是 1989 年"新刻度小组"成立后的第一个项目，完成后，1990 年在王鲁炎家设立的新刻度工作室进行了展示，并邀请了王小箭、周彦、侯瀚如、孔长安、尹双喜、王明贤、高名潞等批评家现场展开了热烈讨论（图 7-23）。

《解析作品一》完成后，"新刻度小组"修正了按规则画线的方式，因为虽然看上去这种类似几何的定点测量方式很严谨，但仍然有随意性的漏洞。此外，《触觉艺术》和《解析

作品一》把它们的测量图表放到框子里，然后挂到墙上，让人们采取观画的方式去"欣赏"他们的图表，这违反了他们的原意。只要是在墙上，无论图表多小，它们还是被观看的视觉对象，所以接下来他们把解析的图移到了后来作品中的"书"里面，试图让观众去读而不是去看。

于是"新刻度小组"在接下来的《解析作品二》（图7-24）、《解析作品三》（图7-25）、《解析作品四》（图7-26、图7-27）和《解析作品五》中采用了填格子的规则方式，各自严格地限制了个人的随意性。按照王鲁炎的说法，"新刻度小组"必须永远坚守学术的理由，而不是机会的理由。这样也限制了观众的联想语境。《解析作品四》在德国展示的时候，他们把作品（"书"）放到了一个桌子上（图7-28）。到了《解析作品五》（图7-29）在1995年西班牙的当代艺术展上展示的时候，王鲁炎、陈少平和顾德新讨论后，决定拒绝作品进入展览空间，而让作品放在美术馆的书店，让观众完全脱离了在展厅看作品的语境，作品变成了非艺术品的"书"，这样就可以彻底建构起作品与观众之间"读"的意义（图7-30）。

1996年，古根海姆美术馆的策展人找到"新刻度小组"，希望其解析作品参加该馆1997年主办的一个中国艺术展览的时候，"新刻度小组"却认为它的使命已经完成，应该解体，不应当以任何偶然机会作为它继续存在的理由。虽然参加古根海姆展览是宣传和交流"新刻度小组"作品观念与方法的好时机，但成员经过民主讨论和投票之后，最终宣布了小组解散。最后，在少数服从多数的情况下，他们把所有的手稿和材料全部彻底烧掉，目的是不给自己和公众留下任何可以引发联想的物品，把手稿销毁，就是把这件作品中的个人所做努力的结晶和记录过程全部取消掉。这是彻底的去个人化。当然，在90年代中期，一些中国当代绘画，特别是波普和玩世类的绘画正在市场上流行，这无疑带给了艺术家很大的商业利益，"新刻度小组"排斥这种资本权力，

图7-23 "新刻度小组"，《解析作品一》展示、研讨现场，新刻度工作室，1990年，高名潞当代艺术档案存

图7-24 "新刻度小组",解析测量叙述——以《解析作品二》为例(共7张),1993年,高名潞当代艺术档案存

不希望任何机会主义在自己的创作中存在。事实上很多朋友都质疑销毁：为什么销毁？有什么理由销毁？但是"新刻度小组"最后销毁手稿的行为不仅仅作为对权力话语的销毁，而且把销毁本身作为小组的最后一件作品。

王鲁炎认为，"新刻度小组"的作品最初是针对国内艺术界"'85美术运动"时期非理性的人文浪潮，90年代以后则转移到对艺术史的认识。在西方美术史中，人文主义的核心就是对个人价值、个性价值的崇尚。可以说西方美术史上，杜尚、博伊斯建构起来的个人经验和个性价值从来没被撼动过。尽管在西方现代艺术史中，可以说是一切已有的艺术观念都被质疑、否定、打碎过，但在这个过程中，唯有杜尚以来的这种个性的价值、个人的经验从来没有被质疑、打破过。所以，"新刻度小组"发展到中期以后，他们看到了一个机会，就是真正地在独立于西方人文主义精神和个人经验以外，去建立一个思维模式，就是在个性之外建立一个艺术本体[1]。

这种"在个性之外建立本体"的想法是一种创新。确实，西方现代艺术甚至全部现代文化和思维的核心就是个人主义价值。它是在浪漫主义时期确立的，从此时开始，启蒙时代的"普遍的"人文主义开始走向"内部"的个人神秘主义，从宇宙思辨走向自我表现，由此我们见证了从波德莱尔到杜尚，再到博伊斯、沃霍尔、杰夫·昆斯（jeff koons）等人的个人神话，甚至今天我们仍然活在他们的阴影之下。

去"个人"的途径是合作，表面上看"新刻度小组"的合作基于规则，其实是一种虔诚的契约精神。有了这个精神，就有了他们所说的纯粹性，实际上就是冥想和"修行"的可能性。这里的合作实际上就是精神指引上的约定，就像一个庙里的所有和尚都遵循着某种约定一样。"新刻度小组"把这个约定视为艺术本体。"新刻度小组"非常虔诚地让人们去读他们的规则和过程记录，

图7-25 "新刻度小组"，《解析作品三》规则讨论稿（共2张），1995年，德国柏林与约克尔联展项目

1 理性之美：王静对话王鲁炎[J]. 东方艺术，2012（21）.

第七章
规则和实录：对表现性的凌迟

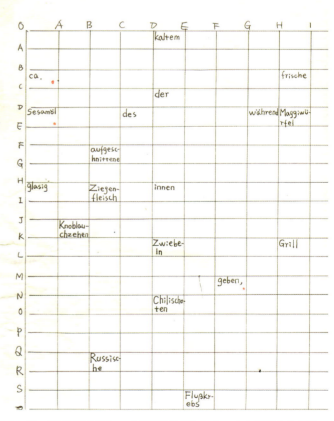

图 7-26 "新刻度小组"，《解析作品四》德文、中文手稿（共 3 张，局部），德国柏林与约克尔联展项目，1995 年

图 7-27 "新刻度小组",《解析作品四》校对稿（共 3 张，局部），德国埃尔福特项目，1995 年

图 7-28 "新刻度小组",《解析作品四》展示，德国埃尔福特项目，1995 年

图7-29 "新刻度小组",《解析作品五》(局部),西班牙巴塞罗那,圣塔莫尼卡现代艺术中心项目,1995年

即那5本"书"。其实,我们即便认真地读,也无法真正理解其中的过程、步骤、关联等细节和逻辑,它们类似于徐冰的《天书》,文字、符号、数字本身已经是无意义的,重要的是那个在3位成员心中发生的全部过程。观众的"读"永远无法还原那个原初的过程。更极端的是,他们最终把那个过程的记录也消灭了。

黄永砯与张培力、耿建翌，以及"新刻度小组"都主张"非表现"、把"去个性"作为他们当代艺术的哲学。而且，这个"非表现"都是从"'85美术运动"中生发出来，作为"后'85"的思潮之一而延续到20世纪90年代的。

这个"非表现性"并非在风格层面上反对表现主义，也不是在艺术内容层面——如政治波普和玩世现实所追求的——消解人文热情，而更多地出自语言方法论层面的思考。

黄永砯从1983年已经开始思考反表现的问题，但主要是反对形式的、学院唯美的个人风格表现。1983年《美术》第一期发表了他的《关于我的几幅画》以及作品《喷枪》系列。1984年，整整一个夏天他专注于维特根斯坦的哲学和禅宗经典，并写了《图—词—物》这篇文章，共列出339条心得。其中的第243条写道："以行动（动作）来反对语言概念是当今一大趋势，以语言概念来反对语言概念又是另一趋势。"这里的"行动"在之后转化为他的"厦门达达"的方法论。但是真正的"厦门达达"方法论的确立是在1986年10月，也就是"珠海会议"两个月后。据黄永砯自己说：

> 明确提出"达达"精神则是1986年10月组织"厦门达达现代艺术展"，同时撰写了《厦门达达——一种后现代？》，反省'85、'86的美术运动，为防止唯物主义和形式主义，反对为展览而展览，为群体而群体，以及谋求更为根本的解决，重提达达的"怀疑"和"破坏"的观念是极为重要的，当然中国式的达达具有其特殊的内涵，它直接得到道家和禅宗的哲学精髓，所以，在这个意义上说，禅宗即达达，达达即禅宗。[1]

图7-30 "新刻度小组"，《解析作品五》展示环境，西班牙巴塞罗那，圣塔莫尼卡现代艺术中心项目，1995年

[1] 黄永砯.理论反对理论.自述[M]//高名潞.'85美术运动：历史资料汇编.桂林：广西师范大学出版社，2008：523.

在《完全空的能指——"达达"与"禅宗"》一文中，黄永砯从哲学和语言学的角度讨论了他为什么要把"达达"和禅宗放到一起作为"厦门达达"的参照。这应该是在中国当代艺术界第一篇从语言学角度讨论当代艺术的文字。黄永砯参考了索绪尔的语言学、罗兰·巴特（Roland Barthes）的神话学以及福柯（Michel Foucault）的理论。他把福柯的短语"完全空的能指"和禅宗的"拈花微笑"的典故放在一起类比，并把它作为"不立文字"的艺术方法论。

那么怎样才能不立文字呢？高名潞认为黄永砯用"行动"填充和置换艺术作品的"内容"。因为内容是能指和所指生产的"符号"意义，通常，内容必须与意义契合，而要想契合，就需要能指和所指的指向力度（我们称之为"表现"）。黄永砯从福柯那里借来了"完全空的能指"这个短语作为"反表现"的理论立足点，但不按照福柯所主张的用理论反理论的逻辑，而是把"空的能指"置换为艺术行为，比如《转盘系列》、洗书等。最后，甚至用空气的行动（无行动）去做艺术，比如《灰尘系列》，人的能指功能完全被抽空。

这样传统禅、道的"空""无"观就被挪用到了当代艺术的方法论之中。那么这种挪用有什么意义呢？意义在于黄永砯用禅宗的"日常行为"替代艺术的符号意义，从而开启了中国当代艺术中一个非常重要的方法论。西方后现代以来的艺术解构哲学是建立在"空的能指"之上的，比如放在美术馆里的小便池缺乏能指，其所指依赖语境（美术馆体制）来激活，最终成为反体制的符号。这种让能指亏空的后现代语言学仍然建立在"一次性"的意义附加（或者抽空）的方法论上。但是，黄永砯的日常行为，比如《灰尘系列》的做饭、削铅笔等不是一次性的创造（或者消解）语义的行为，而是绵延不断、不露痕迹的与生活一体的行为。

这种在日常重复、时间绵延中寄托所谓意义的艺术创作方法论在1988年张培力、耿建翌以及"新刻度小组"的创作中延续下来，并在20世纪90年代发扬光大。

张培力和耿建翌的直接、重复、烦琐的微观行为，特别是张培力的《30×30》开始的早期录像，就像大家熟知的一段戏语"从前有座山，山上有座庙，庙里有个老和尚讲故事，讲的什么故事？从前有座山……"，这种话只有能指，它给了一个事实描述，但是没有所指，因为它被"元事实"的不断重复所抽空，因此不具备最终生产意义的符号功能，张培力的录像就是这样的所指抽空。相反，杜尚的"小便池"是能指抽空，让所指增值开放。

张培力或许没有黄永砯的语言学理论基础，但他直觉地感到了这种重复的意义。"新刻度小组"在《触觉艺术》中阻断艺术语言的美学感知通道，并在《解析作品》中延续下来。然而他们进一步发现，如果彻底阻断美学感知和意义增值的个人妄想只能通过契约式的对个人独断欲望的制衡，这就是平等主义。平等主义把重复行为分散到不同的合作者的相同行为

之中，这样就更具"非表现"的合法性了。

也就是说，一些西方学者认为中国当代艺术或者前卫艺术在本质上是解构主义的，因此，只有运用西方解构主义理论才能解读中国当代艺术，这是一种偏见，或者是带有后殖民主义的批评视角[1]。我们不能同意这种观点。黄永砅、徐冰、吴山专、"新刻度小组"、宋冬等艺术家，以及"公寓艺术"、行为艺术、"极多主义"等或许很容易被贴上解构主义的标签，但他们的创作充满对日常的敬畏、对物的亲和、对人情语境的遵从，大多通过过程、重复、劳作和日常语境融为一体。这不是"分体"和"解构"，相反是一种看不见的整一的"合体"，无法被解构，也无需解构。

[1] 比如英国艺术理论家保罗·格拉斯顿（Paul Gladston）就认为中国当代艺术批评的有效性必须依赖后现代主义和解构主义。Paul Gladston.Deconstructing Gao Minglu: critical reflections on contemporaneity and associated exceptionalist readings of contemporary Chinese art[J]. Journal of Art Historiography, 2014（10）；Paul Gladston.Deconstructing Contemporary Chinese Art：Selected Critical Writings and Conversations, 2007-2014[M]. Berlin :Springer, 2016.

去主体性神话
（1986—1996）

Chapter 8
Intertextuality between Pictograph and Picture

第八章

字 象 互 文

西方观念艺术的核心是概念和图像的二元性，概念先于图像。当20世纪80年代中国艺术家受到西方观念艺术启发时，他们必然会想到中国的文字。"'85美术运动"中也兴起了一个文字艺术的高潮。然而这些艺术家并不是用中文文字去直接诉说某一个观念，相反，他们看中了中文的言、义、象混成的独特的整一形式，并且用这种形式去表达一种"反观念"的观点。所以，我们可以把这种以中文作为媒介的当代艺术称作"字象"，它们既是文字，也是艺术图像。这些字象艺术反对在艺术中诉诸自己明确的观念。吴山专、徐冰、谷文达等人在他们的论述中均明确表明了这一观点。这是一种"去作者神话"和"去神秘化观念"的双重宣言，这部分地来自对过往艺术被意识形态化的警惕。"字象"与黄永砅的"厦门达达"、张培力、耿建翌和"新刻度小组"的"反观念的观念"是一致的。此外，从广义的艺术本体的角度上看，中国字象艺术旨在指出艺术作品的价值不在于能指和所指之间的对称，从而最终得到清晰的意义，相反，恰恰在于作品散发的"无""非""空"的形态意向。这和黄永砅等人的怀疑主义和去主体神话的倾向是一致的。

和黄永砅参考禅宗一样，80年代的字象艺术从传统文字学中挖掘出某种当代价值。这似乎和西方观念艺术之后的语言学倾向一致，然而，不同的是，受到解构主义语言学影响的西方后现代艺术主要通过图像拼贴并置（collage）所产生的语义冲突去表达其当代颠覆性意义。应该说，90年代以后，中国也确曾出现过这样的后现代图像学现象，比如政治波普。然而，80年代中国出现的文字艺术并不属于这种颠覆性图像。其原因有二：第一，以徐冰、吴山专和谷文达为代表的文字艺术主要关注如何突出文字的形象性特征，包括结构、语义和书写形式的特征。比如，徐冰《天书》的印刷形式铺天盖地，吴山专《红色幽默》大字报的红海洋，谷文达的山水墨象，等等。他们关注的是文字的"象"。这是《易经》中所说过的字象，或者古代画论中"图理、图识、图形"所表示的"图识"。第二，正因为艺术家突出了文字的形象特征，所以，有意忽视了文字作为他们的作品题材或媒介所发挥的语义功能。总体上讲，这些艺术家主要关注的不是文字的政治功能，而是文字的象形、指事、会意等因

素之间的整体关系，至于这个关系散发出何种错位的、增值的或者变异的语义不在艺术家的关注范围之内，重要的是如何把这个字象整体关系和当下语境相匹配。应该说，中国当代艺术中的这种对文字学的关注在 80 年代以后逐渐走向式微，更多地转向了对物和行为的关注。

这种文字关注与 80 年代的前卫艺术对传统文化的热情有关。古代文字学中象形、指事、会意等因素之间的互借混成的构成原理在汉代许慎的"六书"中得到了集大成的总结。在中国古代艺术理论中则有"理、识、形"之说。9 世纪唐代艺术史家张彦远曾在《历代名画记》卷一的《叙画之源流》说："颜光禄云，图载之意有三：一曰图理，卦象是也；二曰图识，字学是也；三曰图形，绘画是也。""图载"，从字面意义理解，就是图以载道，和文以载道是一回事儿。今天，这个"图载"（图以载道）变成了视觉文化，因为视觉文化也是通过图像文字等媒介表现某种文化政治观念。图载的 3 种方式——图理、图识、图形其实和更早些时候的文献，比如先秦两汉文献中有关文字、书画起源的"文""书""图"的说法是一脉相承的。此外《易经》中关于"象"也有卦象、辞象、形象的说法。因此，这个形象、概念和书写混成合一的特点都离不开中国文字的起源。也正是这个特点使中国的象形文字得以保留到今天。[1] 20 世纪末，这些古代与文字有关的传统文化因素又成为中国艺术家探索当代艺术的重要参照资源。

如果说西方观念艺术家用图像，或者图像和图像（或者文本）的并置去说明一个明确的文字意义（观念或者概念），那么中国的"字象"艺术家似乎是想突出中国文字的"无意义"的一面，比如吴山专曾明确地指出，他的红色幽默的字象艺术的核心就是表现"赤"和"亏空"。中国汉字本来带着几千年的丰富含义，让它失去意义是一件不容易的事情。即便运用后现代主义的拆解方式，它仍然会生发出新的语义，因为汉字的偏旁本身都具有独立意义。所以，我们看到，徐冰、吴山专、谷文达等都努力通过对文字的拆解获得某种视觉和概念互相隐喻的模糊性力量，相反，西方当代观念艺术则试图带给观众更多的逻辑思考和明确的观念批判。

比如，美国著名的观念艺术家汉斯·哈克（Hans Haacke）在 1985 年创作了一件图文并茂的颠覆性观念艺术作品（图 8-1）。在这件作品中，哈克讽刺了大都会博物馆的所谓"公益项目"并非纯粹公益，相反暴露了赞助商和美术馆共谋的虚伪性。作品的题目"Metromobilitan"（《大都美孚会》）是哈克自己编的一个词，是大都会美术馆"Metropolitan"和美孚石油公司"Mobil"的合写。作品采用三联形式，中间部分的上方镶在建筑背板上的一段文字是大都会美术馆接受赞助的原则条例，它说明所有资助都必须符合以下条件："赞助需用于公众项目、专题展览和各种服务，为建立多种公共关系提供可能性。这些可能性通常为具体的商品销售，特别是为那些与国际的、政府或者消费者关系为主要目的的市场提供了有建树性的、合理性的收益——大都会美术馆。"在这段文字下面，是大都会美术馆举办

[1] 高名潞. "仓颉造字"与"书画同源"[J]. 新美术，1985（3）.

的"尼日利亚的古代瑰宝"的展览招贴，上面注明美孚石油公司作为资助方。作品的两边，是美孚石油公司出售给南非政府石油的相关文字，其中特别指出"美孚石油公司给南非政府的石油中用于警察和军队的只是其中极少的一部分……"，以及"凡是负责任的公民都不会抵制我们为一个国家的警察和军队提供石油供应"这样

图 8-1 汉斯·哈克，《大都美孚会》（Metromobilitan，该中文名由高名潞译），玻璃纤维结构，三面旗，壁画式照片，1985 年

的字眼。这些文字被印在一张南非警察于 1985 年 3 月 16 日枪杀南非黑人后，人们举行抗议活动的照片之上。于是我们可以看到，哈克的这件作品如何通过文字的逻辑以及照片中呈现的事实去揭露美孚石油公司及大都会美术馆的文化慈善项目背后的虚伪性。

哈克的作品是一件有责任感的观念艺术作品。它代表了 20 世纪 60 年代后西方观念艺术的能指直抒所指的语言特点，以及它的明晰逻辑和图像佐证相结合的颠覆性取向。然而，中国文字艺术中虽然同样把文字和概念作为媒介，但是中国文字艺术是一个反观念的"观念"艺术，文字成为艺术的视觉文本自身，文字和图像可以互为对方，但不相从属。而西方 60 年代以来的观念艺术则让图像复述概念，从属于观念，或者说使图像被概念化、文字化、话语化。

图 8-2 徐冰，《繁忙的水乡》，版画，1980 年

图 8-3 徐冰，《五个复数系列》，版画，1986 年

第一节
无论真假，重复即空

我们在前两章不断地遇到了"重复"和"日常"这两个概念，它们是中国当代艺术创作中重要的方法论和观念角度，在后面的章节中，它们将会持续出现。

重复和劳作也是徐冰艺术的方法论之一。徐冰所有的作品可能都离不开材料复制、重复刻印和长期制作这些类似"工匠型"的行为。久而久之，这个重复的过程变得远比作品的"意义"更重要，徐冰的艺术哲学和方法或许可以用他早期曾提出的"复数性"来概括。重复的结果不在意义，而在"去内容"和"去意义"，这就是"空"。正是这个复数性决定了徐冰的艺术虽然是精英的，但他的艺术行为却是从工匠和劳作开始的，所以，"重复"是徐冰不同于其他精英艺术家的独到之处。

徐冰1974—1977年到北方的一个农村山沟里插队。事实上，徐冰的艺术生命恰恰是从他的下乡生活开始的。80年代初，他创作了一批木刻版画，都是以他的下乡生活为题材的，草垛、鱼塘、马号、石阶、白桦等都入了他的画（图 8-2）。这正是 70 年代末 80 年代初的乡土写实，或谓"生活流"绘画的核心。但是徐冰并不想从这些日常事物中揭示出什么美好的形式感或是赋予其一种重大的社会象征意义。徐冰说："我没有能力用绘画揭示深刻的社会问题，不想用它来对谁加以说教，更不想让感情为某种事宜所左右。"[1] 徐冰的反浪漫的理性虚无主义在他的"上山下乡"时代就已经显露出来。

徐冰1986年硕士研究生毕业作品《五个复数系列》第一次非常清楚地向我们展示了徐冰"重复即空"的艺术哲学和方法论。5 个系列中，每个系列都选取了一种非常平常的农村景色，比如鱼塘一角、庄稼地、菜田等，然后将它们刻在一张板上。徐冰重复地在同一板上刻出不同的画面，并将每一幅修正的新画面印在同一横幅上。

[1] 徐冰. 我爱画我爱的东西 [J]. 美术，1981（5）.

于是最后的效果就好像是多个互相关联的图面组成的图案（图8-3）。画面是单色的，或由深到浅、或由浅到深。开头和最末尾的两张就好像摄影的底片和洗印出来的照片的效果一样。但是这种整齐的连续性的图案效果决非徐冰的本意，同时也不是这件看似平凡的版画的观念性意义所在。在徐冰写的《对复数性绘画的新探索与再认识》一文中，他提出了他对复数性美学的一些看法，其中大部分阐述了复数性技术在版画创作方面的突破性意义[1]。

高名潞把徐冰在这个系列中展现的"重复即空"的艺术观念归纳为3点：其一，去"唯一性"的原初痕迹。刻制的原板已不复存在，只有一幅它的复制品存在，它是原初的也是最后的。所以传统木刻印刷的那种极力保持作者"唯一性"痕迹的复制性消失，原作概念消失。其二，"去主体"，作者不断地解构自己的创作痕迹，最后消解了传统观念中的展现作者天才的最后文本。其三，不像传统绘画只提供最终"结果"，这个系列同时展示作者刻制和思维的过程，遂改变了传统的作者与读者之间的关系。作者不是故事的强加者，而是自白者；不是记录生活中的"真实"，而是探讨一种向观众呈现刻印过程的创作方式，这也成为徐冰今后创作的关注点。显然，这是一种完全不同于西方观念艺术中那种完全忽视制作和工艺效果的方法。遗憾的是，《五个复数系列》展出后少有评论。但它是一件非常独特的作品，它所采用的方法论预示了《天书》等作品的出现。

1986年，徐冰开始创作他最具影响力的作品《天书》（图8-4），大约500英尺长的数量众多的卷轴上印着庄严文字，作品还包括几套线装书，书装有蓝色封面，刻意模仿成古书的样子。1988年，这件作品在中国美术馆展出，随后在亚洲、西方的一系列展览场所展出。

图8-4 徐冰在制作作品《天书》，1987年

1 徐冰. 对复数性绘画的新探索与再认识[J]. 美术，1987（10）.

图8-5 徐冰制作《天书》时亲手刻制的活字版（局部），▷
1987—1991年

图 8-6 徐冰，《析世鉴——世纪末卷》，装置，1988 年

这件作品的非凡之处在于印在书上、纸上的成千上万个汉字是徐冰自己"制造"出来的，这是徐冰 3 年辛勤劳作的结果。徐冰手工雕刻了 2000 多块木版，印制外表类似"宋书"的汉字（图 8-5）。徐冰创造的所有汉字都无法辨认、释读。然而，由于这些汉字是艺术家自己创造出来的，且是由"宋书"风格汉字的部首组成的，这就诱使观众去阅读、破译它们。这一令人难以置信的"创造"必须要有一个前提，那就是，当徐冰创造了 2000 多个假（无意义的）汉字的时候，他也必须知道至少 2000 多个真的（有意义的）汉字。所以，"无意义"不是凭空存在的，没有"意义"就不会有"无意义"。

1988 年 10 月，徐冰首次与吕胜中一起在中国美术馆举办展览。当时，徐冰为自己的作品取名《析世鉴——世纪末卷》（图 8-6），后来才改为《天书》，作品展出后立即轰动京城，并吸引了知识界和美术界众多人士参与讨论。令人惊讶的是，徐冰的作品没有带来整齐划一的赞成或反对。从整体感觉上，徐冰的作品似乎是以改良折中的面目出现在前卫艺术阵营的。《析世鉴——世纪末卷》冷静的书卷气和传统样式似乎给当时前卫艺术阵营中正日益膨胀的"人文热情"和激进艺术样式的探索浇了一盆冷水。它的出现似乎也给中国前卫艺术带来了某种错愕与困惑。在当时的躁动的情境中，《析世鉴——世纪末卷》并没有在前卫艺术内部引起充分的讨论和重视。1989 年，《析世鉴——世纪末卷》在中国美术馆举办的"中国现代艺术展"上再次展出。

徐冰的《析世鉴——世纪末卷》也是 80 年代中国前卫艺术中的"禅宗热"现象之一。有意思的是，除徐冰毕业于中央美术学院外，几乎所有"禅宗热"的前卫艺术家都毕业于南方的浙江美术学院，包括黄永砅、吴山专、谷文达、宋海东等。当然，这些艺术家各自的表现方式不同。比如黄永砅的《洗书》就深得六祖慧能"劈竹"的神髓，喻禅宗的不立文字。吴山专的红色幽默则是典型的禅宗"公案"风格。好比问"何为佛"，答曰"四

两麻"。所答非所问是他的红色幽默的基本语言基调。徐冰也喜欢禅，但他的禅既不像黄永砯的那么犀利，也不如吴山专那么俏皮轻松，所以并非是呵佛骂祖式的顷刻顿悟，而是"渐悟"式的，有点像"时时勤拂拭，勿使染尘埃"，所以更倾向于北宗禅。

徐冰的《析世鉴——世纪末卷》受到了"禅"的启发，这是他的"重复即空"的一个来源。徐冰曾说他下乡时，村里有个"怪人"，每日搜集废纸然后到池塘漂洗干净，晾干后叠整齐置于炕席下压平。徐冰认为这是一种类似气功式的修炼。所以他在自己的斗室中日复一日地写刻他的"假汉字"，一个个地将它们排成活字版，一张张地印出来，一本本地装订，一卷卷地将它们接成几十米长的长卷。这是一种修练。他相信唯一真实的是脚踏实地地，每天不落、定时重复地做一种手工劳动，就像乡下农民那样。什么是真实的？时间是真实的，过程是真实的，重复是真实的，这些真实只有体验、做才能得到。而这在徐冰看来方为崇高："崇高来自于为明知无意义而付出的努力。"[1] 这即是得空之道。

除了"禅"以外，重复即空的另一个来源是造上千个"假字"。造字对于中国人来说是大事，因为有仓颉造字的传说。字不是一般人能造的，新字必须得由政府的专门部门来公布才行，更何况造假字。徐冰解释了为什么造假字：他从小在父亲的指导下写大字，"文革"中又抄写大字报，为红卫兵小报刻写钢版，下乡后又为老乡的红白喜事写字。字与他似乎有不解之缘。但从这字的熏染到造假字是怎样转折的，仍然是个谜。徐冰是从对文字的失望角度谈他造假字的冲动的。从"文革"时期的无书可读到"文革"后太多的书等人去读，80年代中在中国大陆兴起的"文化热"并没有使徐冰像不少"'85美术运动"的艺术家那样沉入"半个哲学家"的梦，他似乎在怀疑这些文化理想主义者。他以"析世鉴"去命名这个"非字"长卷和线装书，言外之意，他的这些非字的字海即是一面镜子，映照这个"假作真时真亦假"的世界。这个悖论的题目要说明的是一种阐释学的道理，即没有任何文字可以说清楚这个世界，任何旨在创造另一个多余的阐明世界的文本体系的努力都是徒劳的。无胜于有，空胜于实。只有逃离这个世界的话语游戏规则方能真正地悟到真理和本质的东西。

后来徐冰将《析世鉴——世纪末卷》改名为《天书》。"天书"的意义大约有二：一是中国人把凡是常人读不懂的文字叫作天书；二是这些文字是天上掉下来的，即通灵的书。这不免使我们想到中国古人关于文字起源的说法："河出图，洛出书。"图画和书写都是神明创造的，而这神明即是仓颉。徐冰曾说："每次面对不得不解释的窘境时，我总是要想到《淮南子》中'仓颉作书，天雨粟，鬼夜哭'这个传说。"[2] 仓颉被古人描绘得像个神，他有4只眼睛，仰观天象，又搜集地上鸟虫之迹，遂定书字之形。他的字因此揭示出自然造化的秘密，所以"天雨粟"，而神怪都不能隐藏其形状，所以"鬼夜哭"。我们不知仓颉何许人也，但依古代典籍的记载推论，当是古代巫师、史官之类的人。[3]

1 徐冰. 在僻静处寻找一个别的 [N]. 北京青年报，1989-02-10.
2 徐冰. 惊天地，泣鬼神 [Z]. 日本ICC《The Library of Babel》展览图录，1998：72.
3 高名潞. "仓颉造字"与"书画同源" [J]. 新美术，1985（3）.

徐冰做《天书》本来是反神话的，但它自己却变成了一个"神话（myth）"。它的传播似乎无疆界，在各大洲展示的次数与跨越区域的广度，在当代美术史中实属罕见。以中外各种文字发表的文章连篇累牍地讨论这件作品，讨论似乎还将继续下去。这些文章的讨论几乎涉及了各个方面：文字学，创作的历史文化与社会背景，禅道哲学，以及徐冰的个人创作心理、文化身份意义以及不同文化背景中它的接受与阐释的可能性等，甚至还有人从气功的角度去研究。谈得最为精致的应该是尹吉男的文章[1]。他从尼采的"上帝死了"、弗洛伊德的利比多，谈到新潮美术的无聊感。也有不少西方批评家将这种"无意义"与中国1989年的社会背景相联系，或者从东方主义的角度将这种"无意义"看作东方人的文化品质和身份性[2]。

徐冰的另一件经典作品是《鬼打墙》。这不是一件"字象"作品，但它和字有关系，因为这件作品受到了古代碑帖拓片的启发。

1990年，徐冰和他的团队用了24天时间，用古代宣纸拓印碑刻的方法拓印了长城的一段城墙和一座烽火台。当年徐冰去美国威斯康辛大学做访问学者，他把拓片带到美国，在威斯康辛大学按照号码顺序进行装裱，恢复了长城烽火台和墙面的原貌，并在威斯康辛大学美术馆第一次展出了《鬼打墙》。2005年这件作品被带到北京参加了在今日美术馆展出的"墙：中国当代艺术展"。

拓长城的想法早在《天书》阶段即已萌生。此前，1986年，徐冰和他的同事陈晋、陈强和张军曾将一个巨大轮胎涂上墨，滚印在长卷纸上（图8-7、图8-8）[3]。可见拓印实物的念头在徐冰脑子里由来已久。这当然与徐冰的版画背景有关。拓印一个现成品的形式在西方和中国当代艺术中都不乏先例，中国古代的碑拓在中国人看来也习以为常。但不同的是徐冰拓的是长城，这是人们从没有想过的。这确实是个"巨构奇想"，尽管徐冰声称他只是重复做手艺人应做的事。这次是从刻字的小屋跑到野外，从一种单调转到另一种无聊。

但局外人会忽略那单调的上百万次的用棉锤敲打贴在墙壁上的宣纸的声音（这声音本身或许就是"鬼打墙"这个传说的复制），也不能体会八达岭上的冷风和脚手架上下工作的危险，更难想象徐冰是怎样将成千张拓片裱在一起的（图8-9）。徐冰想极力保留长城的原貌，将它的巨大躯体和它的"表情"粗糙的墙面尽可能地保留下来。传统的拓碑技术甚至使平常人们不易看到的城墙那历史斑驳的细部凸现出来。他把三维的墙变成二维的拓片，把蜿蜒于群山与自然万物同呼吸的人间活建筑变成了毫无浪漫想象力的墓碑拓片。

依常理，这紧贴于长城肌肤的拓印拷贝远比照相摄影更真实地再现了长城的原貌。但事实恰恰相反。这拓印割断了长城与其赖以生存的群山、沙漠和那些它所烽烟战斗过的古战

[1] 尹吉男. 鬼打墙与无意义 [M]// 尹吉男. 独自叩门——近观中国当代文化与美术. 北京：读书·生活·新知三联书店，2002：91—105.
[2] 美国杜克大学教授Stanley K. Ane写的文章"Nosense from out There: Xu Bing's Tianshu in the west"，很全面地介绍了西方有关《天书》的讨论，其中颇多精辟之见。
[3] 难忘的事件 [N]. 中国美术报，1986-09-15.

图8-7 徐冰、陈晋、陈强、张军,《大轮子》,1986年,图片由徐冰工作室提供

图8-8 徐冰、陈晋、陈强、张军,《大轮子》,1986年,图片由徐冰工作室提供

图8-9 1990年徐冰和他的团队用了24天拓印长城

场,它变成了脱离真实时空的巨大标本,像是被福尔马林水浸泡过的、在支离的细部经过处理的"标本",一个体量巨大、脱离了历史语境的仪式化了的纸片。或者说,长城被片断化、概念化和标本化了,它引导我们去读那些局部的肌理和年轮。通过观赏这件拓片,就像读一部字帖,我们在思考着历史和自己的文化。这个巨大的仪式性的标本,把传统的文、书、图的各种元素融为一件不同于古代碑帖、书画的当代大地艺术作品。

《鬼打墙》又一次传递了徐冰的"重复即空"的哲学。与《天书》一样,这种带有崇高的悲剧意义的"无意义",不仅仅来自作品的尺寸和历史感,更重要的是来自徐冰付出的辛劳。所以不少人将这巨大的劳动与修筑长城的生命与时间的代价相比,从而说明徐冰拓印过程的荒诞。

然而,我们必须把《鬼打墙》放到一个当代中国知识分子的反思背景中去看它的意义。从徐冰的拓片中我们可以看到我们自己。就像《天书》的早期名字《析世鉴——世纪末卷》那样,《鬼打墙》的拓片也是一面历史的镜像。

第二节

图说

从文字学的角度讲,在《天书》中,徐冰把"六书"中的"指事"和"象形"因素都弱化了[1],但突出了图像因素:装置组成的整体庙堂景观,整肃、严谨和高雅的礼仪图像。徐冰于1991年在美国威斯康辛大学美术馆举办了一个题为"徐冰的三个装置(Three Installations)"的个人展览,展出了此前主要的三件作品《五个复数系列》《天

[1] 指事与象形是"六书"中最主要的两个要素。汉代许慎的"六书"以"指事、象形、形声、会意、转注、假借"为序,视指事为首,似乎意指画源于书;而《汉书·艺文志》则认为象形为首,以"象形、象事(指事)、象意(会意)、象声(形声)、转注、假借"为序。指事与象形的顺序引起后人在文字起源和书、画孰先问题上的争议。如郭沫若认为文字的指事系先于象形系,而唐兰则反之。见高名潞."仓颉造字"与"书画同源"[J].新美术,1985(3).

书》和《鬼打墙》。展览向观众展示了80年代徐冰在汉字及其传播文化方面的集大成般的思考和探索。把"文字"（假汉字）的外观和"图"的拓印形式结为一体，此后，"图化的字"（用图像去说"字"，不是用图像表现故事或者景）成为徐冰下一阶段创作的目标。

徐冰在1990年以后旅居美国，1994—1996年间他创作了一套英文书法的结体规则以及书写训练方法，他在《英文方块字书法入门》（Square Calligraphy Classroom）中把英文字母转化为中国书法的偏旁，然后用英文字母的偏旁组成汉字（图8-10）。他印制字帖，把美术馆展厅当教室，配以电视示范，教外国人写英文书法。自从徐冰到美国以后，他的"字象"艺术逐渐转向实用，思考如何为更多的公众服务，让他们了解汉字。

图 8-10 徐冰，《英文方块字书法入门》，木板手工印刷书，木盒；水墨、纸，约 39 cm×23 cm×2.7 cm（合上），1994—1996 年，图片由徐冰工作室提供

与《天书》时期不同，徐冰开始关注他的"字象"中的书法因素。他也从假汉字回到了真汉字。他将一些汉字单字，比如水、石、山、林等这些"概念"直接变成描绘山水风景的"笔法"，成为传统绘画的笔法规则，就像《芥子园画传》中的用笔规则一样（图8-11）。

图 8-11 徐冰，《芥子园山水卷》（局部），木刻卷轴，墨、纸，2010 年，图片由徐冰工作室提供

徐冰创作了一个称为"读风景"（Reading landscape）的系列作品。徐冰在这个系列的作品中发展了"书画同体"的观念，将传统中国文人画的书法入画和"观诗读画"的传统转化为书法与山水同体的作品。在澳大利亚的一件"读风景"作品中，徐冰对着画廊窗外的都市风景"写生"。但他不是用线和皴去画风景，而是用他的英文书法去"说"画。同样，在另一件"读风景"作品中，徐冰更明确地将字入画。他用"草、木、山、石、土、水、鸟"等汉字去"画"窗外的风景，用"草"字去"画"草，或写草。用"木"字去"画"树林，或写树林。有时，他甚至在画中用文字去描述景物而非去画景物。如在一片"木"（树林）的上面，用箭头标示，并写道"白房子在背后"。在池塘里写上几个古文字"水"字，并加上一个"鸭"字。此外，墙与房子的颜色也用

字指出。[1] 比如图 8-12 就是这样的一幅作品。

徐冰的英文书法、《读风景》《木林森计划》以及《地书》等都是《天书》的衍生品（图 8-13—图 8-17），但是在方法论上，它们都是徐冰"文、书、图"中的功力和知识性的延伸。比如，英文书法虽然也是一种创造，但更多地是在知识积累和技法方面的创造，而非《天书》那样的在方法论层面的突破。这些衍生品具有了某种公共的功能性，如徐冰所说，为公众、为人民服务，而《天书》和《鬼打墙》则完全没有考虑到这一点。

作于 2004 年的《尘埃》（图 8-18）是一记四两拨千斤的棒喝。《尘埃》在徐冰的作品中很独特，这是徐冰唯一一件不带有"工匠冲动"的作品。他把"9·11"恐怖袭击后搜集到的纽约世贸大楼的尘埃撒在展厅的地上，但是观众基本看不到这些尘埃，只有一行英文字"Where Does the Dust Itself Collect？"（何处惹尘埃？），借用了禅宗南宗六祖惠能作偈"菩提本无树，明镜亦非台。本来无一物，何处染尘埃？"的典故再次给人们展现了一个关于空、无的"文、书、图"景观。"书"是诗句，"文"是背后的禅宗故事，而"图"则是无形的尘埃。巨大的虚无和"9·11"这个荒诞的悲剧事件连在了一起，它呈现了这个事件让人类"无语"的状态。

图 8-12 徐冰，《文字写生》，纸、墨，1999 年，图片由徐冰工作室提供

图 8-13 徐冰，《读风景》，1999—2001 年，图片由徐冰工作室提供

1 图见 Xu Bing: Reading Landscape. Preview[Z]. North Carolina Museum of Art, 2001, May/June, P6.

图 8-14 徐冰，《木林森计划》，综合媒材、学生画作、大幅山水画、计算机（网站）、课本等，2008 年，肯尼亚、美国，图片由徐冰工作室提供

图 8-15 徐冰，《木林森计划》肯尼亚教学图片，2005 年，图片由徐冰工作室提供

图 8-16 徐冰，《地书》，《地书对话软件装置》，电脑软件、聚酯薄膜印刷在丙烯版上，纽约现代艺术博物馆（MoMA），2007 年，图片由徐冰工作室提供

第三节
"一加一等于一"和"一加一等于三"

在作于 2008—2010 年的《凤凰》（图 8-19）中，徐冰保留了他的"工匠冲动"，人们会感叹他把那些建筑垃圾组成一个优美形象的能力。同时，徐冰在《凤凰》中也注入了与《天书》《鬼打墙》类似的宏伟性的视觉张力。按照最初的计划，《凤凰》应当被放置在北京 CBD 某栋大厦之中，据建筑设计图，《凤凰》将被放在以透明玻璃为主体的辉煌的大堂中。如果是那样，这个"垃圾凤凰"会展现出财富的光芒与工业的物质垃圾之间的对比，"谁是真实的？"将是一个无法回答的问题。由于金融危机导致的资金短缺，这一计划没能实现，但《凤凰》在众多重要展览中被展示出来（图 8-20），其中包括 2010 年的上海世博会。

只是，《凤凰》被赋予了一种属于它自己的"文、书、图"期许，那就是徐冰试图在都市物质现实和乌托邦魅力之间制造的一种"文学性"冲突。与其说"凤凰"是这个铁鸟的名字，不如说它是一种文学性和诗意性的引导与想象，因为，如果把它叫作"山鸡"也并非不可。重要的是，徐冰把人们对飞翔的凤凰的期待引向了一大堆挂起来的"破烂"。在不露声色、不凸显概念本身、甚至最终被组装"垃圾"所淹没掉的情境之下，"凤凰"这个先入为主的文学暗示，把我们引向了巨大的美学冲突。"文"和"图"不露声色的换置让"冲突"变为形象的魅力，让《凤凰》这件作品成为"拾荒者"的史诗。

这种文学性引导继续在他的《桃花源》等后期作品中明显地表现出来。然而，一旦这种引导过头也会带来颠覆自己的方法论的危险性。

《天书》之后 30 年，徐冰用完全不同的影像媒介创作了《蜻蜓之眼》（图 8-21）这一力作。它没有导演和演员，这可能是另一部不同样式的、同样花费了大量心血的"天书"，它也跨越了美术和电影的边界。

图 8-17 徐冰《地书》诚品第二版本,图片由徐冰工作室提供

图 8-18 徐冰,《尘埃》,粉尘,英国威尔士国立博物馆,2004 年,图片由徐冰工作室提供

图 8-19 徐冰,《凤凰》,装置,北京今日美术馆,2008-2010 年,图片由徐冰工作室提供

图 8-20 徐冰,《凤凰》,装置,第 56 届威尼斯双年展,2015 年,图片由徐冰工作室提供

图 8-21 徐冰,《蜻蜓之眼》剧照,用公共网站直播监控视频资料制作的电影,2017 年,图片由徐冰工作室提供

几十个人的庞大团队把凡是可以找到的监控图像收集到一起，这是类似《鬼打墙》和《天书》那样的耗时耗力和耗心的巨大工程。然而，本来这个工程就是监控图像，即假叙事图像的合成，就像《天书》中假字的合成。这部电影全长 81 分钟，它是从 11000 多小时的监控图像中选取出来的片段辑合而成的。监控合成本身就是一个巨大的虚拟，虽然可能讲不了一个统一性故事，但它们为观者提供填充荒诞故事和现实联想的巨大可能性。就像《天书》中假字组成的长卷和书籍本身都是"空壳"，而正是这个"空壳"讲述了无意义的意义。《天书》的成功来自徐冰取消了文字、书写和图像之间的边界，把"文、书、图"融为互喻互象的整一性形象。这个整一性也可以称作"元一性"。这正是中国传统诗书画艺术的最大特点。徐冰的贡献也在于把这个元一性转化到当代艺术的创作之中。

然而，《蜻蜓之眼》似乎没有保持住这个"元一性"的纯粹性，相反，它从一开始就有一种向流行电影靠近的叙事模式，向"大片儿"靠近的心思，试图让非叙事和"支离破碎"的监控图像去拼合与迎合一个"合故事逻辑"的文学脚本，这样无疑会牺牲掉监控图像本身具有的碎片叙事的魅力，这个魅力是任何人为图像所不具有的。试想，如果徐冰让那些使他感兴趣的监控图像在非逻辑性的基础上连接为一部碎片式的"人间万象"，而不是为了遵循一个人为故事的逻辑去编排一个时尚片子，那可能是一部比现在的《蜻蜓之眼》更能够展现出更多的空白和虚无，更能调动观众主动、充分联想的影像作品。高名潞为《蜻蜓之眼》的这一缺陷深感遗憾。但从徐冰的角度来看，他或许希望这部片子能为大众，特别是青年人所喜欢。其实，凡是徐冰不把"为人民服务"和通俗易懂作为最终目标的作品，都是最有力度和最经典的作品，比如《天书》《鬼打墙》和《尘埃》。

文、书、图的元一性以及"重复即空"是合二为一、一体两面的方法论，它不仅仅被融入徐冰的创作之中，同时它也是中国当代艺术对全球当代艺术的贡献，它是一个带有批评视角的，然而也是具有新的语言学启示的建设性方法论。

高名潞用 1 + 1 + 1 …… = 1 这个公式来概括这个"文、书、图元一"和"重复即空"的哲学本质。无论增加多少种元素，这些元素始终不脱离它们相互之间最初具有的共享性和相似性。这是从传统文、书、图和理、识、性等非排斥性的、和会理论中发展出来的。于是元素的不断相加，或者不断地重复本身并不期待迎合某种明晰的观念和意图，结果重复和相加的结果似乎仍然回到了最初，即一的不断相加仍然等于"一"。这就是"无意义"，是"空"。然而正是这个"空"，却可以填充任何意义，即古人所说的"空故纳万境"。

相反，20 世纪的西方观念艺术，甚至可以说欧洲古典艺术的哲学则是 1 + 1 = 3。这个公式首先期待一个明确的象征意义（不论是宗教的还是政治的），然后通过能指和所指的相加获得超越了能指和所指本来日常语义的象征意义（symbol）。杜尚的《泉》中的小便池和小便池所在的美术馆展位两者之间没有任何关系，然而两者相加（1 + 1）的结果是把《泉》的意义引向了和小便池与美术馆展位都无关的反体制的社会观念，也就是，最终相加的结果

等于 3。

这个艺术语言学方法被西方后结构主义称为第三文本（the third text），即通过激烈的冲突和反讽语义的并置生产出作者期待的社会批判意义。正如在本章开始提到的汉斯·哈克的作品一样。然而，这种逻辑理性主义的艺术语言和方法论在中国艺术家看来过于直白乏味，并且充斥着政治实用主义的色彩。迄今为止，我们讨论的"'85美术运动"中的代表艺术家都对这种观念性直接或者间接地进行了抵制和批评，甚至"理性绘画"也大多用符码寓意和山水隐喻的方式，而非直白陈述的方式来表达自己的文化观。

所以，在当代艺术中保持、转化和发展"文、书、图"的元一性在徐冰的作品中可能更明显，因为《天书》和文字本身就与传统"文、书、图"有直接的形态关联。然而，如何从形态背后的深层方法论的角度去审视中国当代艺术的特点，在借鉴和批判西方当代艺术的双向层面创造出中国当代艺术的独特体系是关键，其目的并非要让中国当代艺术有别于其他区域的当代艺术那么简单，而是说，中国当代艺术的哲学应当对全球未来当代艺术的发展做出自己的语言学和方法论贡献。

第四节 "赤字"和"亏空"

相较徐冰，吴山专的"红色幽默"字象艺术似乎给人们更多对政治现实的隐喻。因为，他的字象不像徐冰主要关注字象的结构本身（即"形"的因素），而是更多地关注字象的"言"和"义"。吴山专极富洞察力的思路很难为中国当代艺术界的几代艺术家所理解，所以他至今仍是一个处在"边缘"的重要艺术家。1985年，正当"'85美术运动"兴起之际，他开始了《红色幽默》系列的波普创作。由于吴山专是最早采用"文革"宣传形式的艺术家，并在作品中糅合了当代波普艺术的流行语言（例如广告用语和日常对话），因此他在80年代创作的《红色幽默》系列可谓是90年代早期大行其道的政治波普潮流的先声。

然而，吴山专的"红色波普"与90年代初的"政治波普"不同的是，他对艺术图像的象征性以及象征性符号的并置所带来的颠覆性不感兴趣，而这种类似西方后现代的 1 + 1 = 3 的颠覆性语法正是"政治波普"所常用的。例如王广义在《大批判》中用"文革"大字报中的工农兵形象代表社会主义，用可口可乐象征资本主义，通过两者并置互相"颠覆"各自的"本质"。相反，吴山专严肃地对待中文的形象和发音特点，在作品中突出中文的语音、语义和字形的整一性功能。他设置了一个个与"现实"一样的真实可辨的语言陷阱，以此去质询艺术和现实的关系，特别是批判国际流行的以及本土新潮的观念艺术对概念的痴迷和对文字的形象（字象）的视觉魅力的忽视。其实他的观点与徐冰是一致的，都来自文、书、图的"元一性"基础，反对观念和图像之间的对立与分离，反对那种认定能指和所指之间语

义完全对称的现代语言学痴迷。更重要的是，吴山专看到了自从杜尚以来，当代艺术已经掉入一个观念至上的陷阱。他用中文——这个模糊了观念和图像边界的美学形式去反对观念艺术——无论是中国 80 年代的"理性绘画"，还是西方 20 世纪以来的观念艺术。其中，《红色幽默》系列从语言学的角度批判了艺术家的观念主义妄念，而《大生意》系列则讽喻了市场和艺术机制对当代艺术的统治现实。"红色幽默"的这种当代性批判，与黄永砯的"禅—达达"异曲同工。吴山专说：

> 红色幽默的宗旨，首先幽默，然后红色。因为红色是具有宗教性的，所以，我们就用了红色。而幽默，我们想是对中国现在艺术家学术化的一种幽默。因为现在艺术家学术化状况认为绘画本身不重要，而表述的文字很重要。所以我们把中文字本身作为一种绘画的描述因素。因为中文字本身的构造在世界的整个语言家族中是相当特殊的，它完全在一个正方形当中，构造无数这种能够表述中国人这种思维的、思想的那种语言。[1]

吴山专在此进一步提到了两点：第一，用中文"反文字"；第二，中文是绘画，展厅中的所有中文是一件绘画作品。

《红色幽默》中铺天盖地的大字报和广告俚语形成了一种嬉笑诙谐的效果，更接近日常生活，不像黄永砯的作品那么"说教"，也不似徐冰的文字那样"高冷"。但是吴山专和徐冰都采取了"用文字反文字"的手法创作中国"文、书、图"合一式的观念艺术。

吴山专论说时惯用比拟，具有浓厚的中国特色。譬如，吴山专常用两句话去说明《红色幽默》，其实也是他的艺术观：一句是"闯红灯罚款"，另一句是"今天下午停水"（图 8-22）。

这两句话都和中国 80 年代百姓家日常生活中某一瞬间有关。这两句话启发了吴山专，促使他在《红色幽默》系列中质疑文字或艺术作品的所指语义。他看到，当路口的红灯亮时，街上空无一人，因此"闯红灯罚款"这句话失去了意义。另外，当他正在洗手时，同时看见墙上张贴着居委会发出的"今天下午停水"的通知，通知的文本顿时失效，因为当时的确有水。由于这两句话的文字能指及其所指均与这两句话发生的语境背道而驰，所以文字所指和在眼前发生的现实面前就都变得十分荒唐。[2]

基于这些自相矛盾的文本，吴山专联想到中国文字模棱两可的问题，并开始利用中国文字来阐释他的艺术理念。他以"赤"字为例，来说明中国文字的歧义。"赤"字可作"红色"和"亏空"两解，这两个含义自相矛盾、截然相反。一方面，"赤"是一种具体和可见的颜色，而且还可引申为中国现代史上的革命象征，例如"赤色中国""赤卫队""红

1 《当代新潮美术》电视专题片剧本 [M]// 高名潞 .'85 美术运动：历史资料汇编 . 桂林：广西师范大学出版社，2008:628.
2 吴山专写于 1987 年的自传，未发表，高名潞当代艺术档案存。

卫兵"等[1]；另一方面，"赤"又可意指空白，一无所有。

1986年，吴山专曾撰写一篇以《赤字的诞生》为题的文章[2]，文中他首次阐释了上文所述"赤"字的两个含义。在此基础上，他谈到了《红色幽默·大字报》的装置中所采用的表现手法：

> 我认为"赤字"那些原创、不具含义的美的外形，比较我们的"文字"更有意思。在现代艺术史里，我们不再单纯地绘画，因为艺术的观念已完全改变。现在，在中国有不少艺术家投身于观念艺术或是理性绘画，一种介乎写实及超现实主义风格的学院绘画。然而，此一方向，真的将造就艺术意义的亏空，衰失它的原来模样。艺术最终变得犬儒和无甚意义，就像"闯红灯罚款"的句子。我有兴趣把这"红色幽默"的故事以《大字报》的极端视觉形式给人们呈示。其效力是巨大的而又极端难测的。《大字报》是对人类的现实的考察。[3]

高名潞认为，吴山专的"赤字"的两个含义就是红色和幽默的原意。"赤"是红，"一无所有"是幽默；一面是极端浪漫的赤色，一面是空洞的虚无。同时，"赤字"的二元能指又折射了文字和世界之间的不对应。吴山专以"赤字"为例展开了他对"观念绘画（理性绘画）"的批评（图8-23）。吴山专认为"观念绘画"，或者延伸为自杜尚以来所有的观念艺术都沉湎于浪漫主观主义，相信艺术家可以把主观意图放入作品，并传达给观众。他们的"观念就是现实"的认识误区如同"赤字"的二元矛盾的意义一样，其模棱两可的本质同出一辙。故此，吴山专对所谓的当代"艺术"持否定态度，他认

图8-22 吴山专，《赤字——今天下午停水》，木板油漆，1987年

图8-23 吴山专，《红色幽默——赤字》，1986年

1 在20世纪20年代和30年代，国民党称共产党员为"赤匪"，并把共产党的活动称为"赤化"，而共产党的武装力量亦自称为"赤卫队"。
2 吴山专《赤字的诞生》，未发表，1986年。
3 吴山专《红印、开会、文字和红色幽默》，未发表，1986年，高名潞当代艺术档案存（原文为中文，由于文章下落未明，此处引文译自本文英文版）。

为艺术的观念诉求远不如生命本身和人们真实的生活状况更真实。

《红色幽默》系列分为4个部分：《大字报》《红印》《红旗飘飘》及《大生意》。这一系列的创作始于1986年和1987年在浙江展出的装置作品，以及1986年在一所古庙内展出的辅助项目，后者的主题是"70%红，25%黑和5%白"（图8-24）。在一块块长方形的画布上，吴山专用印刷体书写广告、报纸标题、古诗、中国宗教用语、政治口号与日常生活中的字句。比如，其中一幅画上面写着："白菜三分钱一斤。"另一幅写满了堆成塔状的"垃圾"两个字，这个"垃圾"堆的顶上是"涅槃"二字。

1987年，吴山专在其工作室展出了《红色幽默·大字报》（图8-25）。这一作品呈现的是一片混沌，灵感仍来自"文革"大字报，但加插了许多来自现实生活的信息，如社会上各类政治、经济、商业、日常信息交织而成的多层含义。这些信息包括前一时期的政治口号，例如"在大风大浪中锻炼自己"，此外还有价钱牌、广告、新闻标题、常用语、佛经、交通标志、天气预报和便条，如"老王，我回家了"，以及古诗片断和达·芬奇名作《最后的晚餐》的标题。吴山专还在地上写上了4个中文字——"无人说道"，意指没有人能说出个道理来。

吴山专在创作过程中，收集了许多街上找到的塑料做的文字：有的是装有内置光源的，有的是三维立体的，有的则是平面的。最初，它们都是赤裸裸地、纷乱地张贴在街上。在这个大字报的"装置"作品中，大部分的字都是吴山专的朋友所写。获邀参与书写的朋友来自不同职业，包括文职人员、政府人士、赌徒、男女演员、商人和渔民等。[1]

《大字报》的创作素材是"文革"时期的"红海洋"，这片红色汪洋里有红色海报、红旗、红书和象征领袖的红太阳。与此同时，家居和街头的常用字词在《大字报》中亦俯拾皆是。这种手法造成了词汇与符号思维的混淆，吴山专意在突出各种字象的丰富性，而这种不同字象的"错置"为这个特定的现实社会勾画了一个语词现实，然而我们无法从这些语词中得到关于现实的真实的解答。这个就是语词表达现实的"亏空"，即"无人说道"的本质。

吴山专在搜集的各种语词中，并置了各种倾向性语义，比如严肃与讽刺、伟大与渺小、出世与入世、革命与资本，等等，但他自己却保持缄默。吴山专在一些理论性的分析中指出，相对于语言的语义功用，他对中文的发音和形象更感兴趣[2]。但由于他对五花八门的流行语兼收并蓄，于是观众自然而然地就从作品中的形象联想到了自身的经验。

《红色幽默》的"红色"似乎营造了一种政治气氛，却没有直陈任何实质的政治内涵，这就是他说的"赤字"。它把政治的沉重气氛淡化为一缕"红色幽默"的轻烟。吴山专的"赤字"之空也意味着"去作者化"。他认为，中国文字本身已具有丰富的视觉艺术效果，因此任何再创造均属画蛇添足。中国的文字形态优美，更重要的是，它们本身已饱含各类历史和文化含义，因此可以完全独立于任何主观诠释。艺术家可以选择文字的含义，但无法为之赋

1 吴山专有关《大字报》的未发表文章，1998年，高名潞当代艺术档案存。
2 吴山专. 关于中文[J]. 美术，1986（6）.

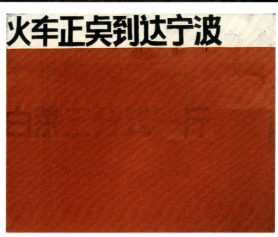

图 8-24 吴山专,《70% 红,25% 黑和 5% 白》(局部),油漆木板,装置,1986 年

图 8-25 吴山专，《红色幽默·大字报》，装置，1986 年

图 8-26 吴山专，《红印》（1），装置，1987 年

予定义。基于这种艺术理论，吴山专只重模仿外观，而不是创造意义，其表现手法是把任意挑选的字句以怪诞和惊骇的手法交错重迭，以营造一种讽刺效果。吴山专从不会为自己的装置、演出或表现手法冠以高不可攀的观念解释。但我们若细细体味他的谈话、文章及作品，其幽默感和看似杂乱无章的观点自然会一一浮现。

我们可以把吴山专作品中洗练的陈述和明确的形象视为一种反讽手法，其用意是迫使观众作出一连串跳跃式、略为断续和近乎直觉的响应，这种感觉在观众离场后仍挥之不去。因此，他要求观众亲身体会一系列环环相扣的含义，而不是向观众直陈某种讯息。吴山专借用一些幽默的语句，成功地淡化了若干严肃的"文革"题材，例如以中国传统色彩红、白、黑绘成的大字报。这种近似禅宗的机智幽默，引领观众进入了一个异常感人的现实世界。

《红色幽默》系列的另外两件作品——《红印》（图 8-26—图 8-28）与《红旗飘飘》（图 8-29、图 8-30）完成于 1987 年。《红印》由两大类印章组成：一类是吴山专虚构的大而荒唐的假公章，另一类是仿造其朋友、同学和亲戚的私章。他仿制的公章（如"漆字工作者协会"和"赤字工作者委员会"）绘于 100 厘米 × 100 厘米的宣纸，并悬挂在墙上。除此之外，作品中还有几面红旗和一些莫名其妙的字句。公章在中国现代史上具有重要意义，一切政府文件都要加盖印戳，以示文件已获政府通过；而私章、私印自古皆是最主要的个人身份鉴别工具，其地位在当代中国仍维持不变。《红印》便是通过"官与民""公与私"和"真与假"之间的对照、反衬与演变，揭示了这些概念语义的含混不清或模棱两可的本质。

《红旗飘飘》是一项表演及装置创作，当中包含许多小件的革命物品和数场现场演出。例如，吴山专在一张政府通知上打了个钩，并写上"已阅"；在一场演出中，吴山专扮成一名站在红旗下宣誓加入组织的新成员，

图 8-27 吴山专,《红印》(2), 装置, 1987 年

图 8-28 吴山专,《红印》(3), 装置, 1987 年

身后的墙上则挂有荒唐无稽的假政治宣传口号;在另一场演出中,他饰演的是一个在政治会议中向群众发言的主席;此外,他还扮演过一个正被红卫兵批斗的"反革命""牛鬼蛇神"。从这个角度讲,吴山专是中国当代最早从事行为艺术的艺术家之一。

基于对"赤字"含义的反思,吴山专对艺术的定义及艺术作品与艺术家之间的关系逐渐形成了自己的见解。他把艺术家与作品之间的关系喻为土壤与植物:植物的生长离不开土壤,但土壤却无法选择植物的品种,物种的优胜劣汰取决于物种自身进化的过程,和土壤无关。在吴山专看来,艺术家就是土壤,艺术家无法决定其作品(植物)的最终结果。同理,"文革"时期的艺术不等于"文革"时期的政治活动,因为前者是植物,而后者则是土壤[1]。人们通常认为"文革"艺术是"文革"现实政治的再现,但吴山专认为,"文革"艺术只是一种话语,它独立于政治现实和人为意图。他的观点很接近于西方的后结构主义语言学中的"上下文"或者"框子"这个话语概念。话语不是日常语言,而是看不见的、由知识叙事和意识习惯长期积累形成的话语中心。我们在现实中总是无意识地被话语中心所控制。在没有接触到后结构主义的 80 年代,吴山专的艺术语言和对中文的思考是非常独特与犀利的(图 8-31)。艺术家没有决定艺术作品为何物的能力和权力,吴山专与黄永砅、徐冰等人能够在 80 年代就发出了"去作者化"和"去主观意识形态化"的怀疑主义的声音,是非常有价值及超前的。

对吴山专来说,艺术家的意图或创作模式远不如作品本身重要。他在 1985 年写道:"艺术作品最终把一个具体的人(艺术家)作为工具。具体的人将会死去,而作品却永远活下去。"[2] 于是,吴山专声称艺术家不应该是艺术创作的首要条件。艺术家本身只是一个实体,

[1] 吴山专《关于文革艺术》,未发表,1986 年。
[2] 吴山专《物体的美术品》,未发表,1986 年。

图 8-29 吴山专,《红旗飘飘——宣誓》,装置、行为艺术,1987 年　　图 8-30 吴山专,《红旗飘飘——已阅》,装置,1987 年

其地位和任何艺术作品一样皆为"物"。艺术作品作为物,具有它的"物权"。我们可以把这个作品的物权理解为拒绝强加的解释权。这种对"物"和"客体"等观念的诠释,不同于我们此前讨论的"理性绘画"和"生命之流"的那种文化形而上学的图像哲学。我们可以说,吴山专是怀疑主义者,后者是理想主义者。然而,两者的共同之处在于,他们都超越了传统的艺术和现实之间的对等再现关系的层面,都试图进入文化图像和艺术语言的本体层面探讨当代艺术的价值和方向。

怀疑主义把吴山专改造为一个现实主义者。1988 年后期和 1989 年前期,中国经济正在快速发展之际,吴山专的创作风格也似乎逐渐从思辨艺术过渡到现实主义。他在一篇文章中谈道:"我们不应当再把'什么是艺术'的问题集中在艺术作品之上。相反,我们应该检验作品存在的社会结构和艺术环境。"文章中,他首次用"大生意"这个说法来形容当时中国刚兴起的艺术现象:"去美术馆和在饭馆里吃早点一样,我要把盐放回大海,把它放回本来属于它的地方。"[1] 如果说在"红色幽默"阶段,吴山专看到了作者的主观意图在面对作为话语的中文(或者广义上讲一切作品)时的无力,那么,现在他发现了艺术在面对资本体制和市场机制时的无可奈何。出于对 20 世纪 80 年代末的商业化趋势对中国艺

[1] 吴山专《日常生活的艺术》,未发表,1989 年。

图 8-31 1988年吴山专在耿建翌散发的调查表的栏目中填写自己的艺术观:"捣乱失败,再捣乱,再失败,直至灭亡。"

图 8-32 吴山专,《大生意:卖虾》,行为艺术,1989 年

图 8-33 吴山专,《大生意:卖虾》,行为艺术,1989 年

术界的影响的考虑,吴山专于1988年在安徽屯溪举行的"中国现代艺术创作研讨会"中提出了艺术活动是一门大生意的说法[1]。

在这种理论基础上,吴山专于1989年2月5日在北京中国美术馆开幕的"中国现代艺术展"中,做了一个偶发行为作品——《大生意:卖虾》(图8-32、图8-33)。这是他首次在作品中以日常商业活动为题材,并完全摒弃了语言形式和明显的政治化风格。为了该次的创作,他从自己居住的小岛浙江舟山带着30千克活虾远赴北京,并在展览的开幕式中就地卖虾。开幕式结束后,由于官方禁止行为活动,吴山专于是在地摊写上"今日盘货,暂停营业"。他的解释精辟如斯:艺术就是一门大生意。他在关于《大生意:卖虾》的说明中,宣称卖虾之举是对中国美术馆——一个为艺术定义的艺术宫殿和法庭——所作的抵制,而且也是对任意诠释"艺术作品"的评论家所作的批判[2]。

我们应当从两个方面理解吴山专的"红色幽默"及其作品。其一,虽然吴山专是中国当代艺坛最有见地的艺术家之一,但他在艺术创作和日常生活中却是一个现实主义者,这是因为他关心的不是艺术风格和艺术作品本身,而是艺术创作的背景和前因后果。一直以来,吴山专都对社会环境保持敏锐的触觉。就他的创作态度而言,其特征之一是擅于抽离艺术创作的实际过程,以集中精力探索上下文情境。也正是因为这种特质,使他得以抽离艺术家的身份,进而化身成为观众甚或是评论者。换句话说,他是以中立的态度来为自己定位的,务求立足于艺术家与艺术作品、作者与诠释者及发送者与接收方之间。

吴山专的"赤字"和"今天下午停水"这两个语词是在中国传统"文、书、图"学说的启发下对当代观念艺术的思考与批判,它和徐冰的《天书》类似。吴山专

[1] 吴山专《从月底开始的灾难:生意艺术》,未发表,1989年。
[2] 吴山专.关于《大生意》[N].北京青年报,1989-02-08.

看到了中文的概念、图像两种元素密切相关不可分割的特点导致了语义的模糊性和复杂性。所以，中文完全可以作为艺术的"元一性"元素整体保留，无需添加意义或者给予意义。这正是中文和其他表音语言系统的根本区别，也正是中国的"文、书、图"与西方符号学之间的根本区别。符号的对立面是形象，但形象一旦被理念化也可以称为符号，比如羊在《圣经》中是牺牲的符号。这个图像符号的二元性正是观念艺术的基础。然而，中文本身既是符号，也是形象，比如，"森"是3个"木"集合而成的森林的符号，同时也是森林的形象。吴山专通过"文、书、图"的这种自足性或者元一性强调艺术的"非观念性表达"的本质。

其二，也许正是基于上述的观点，吴山专选用了"红色幽默"一词，去喻指某些非理性、对立、本能和模棱两可的事物。在这种理论基础上，吴山专奉行的不是西方的观念艺术，而是借用"文、书、图"整一的艺术形式来从事反观念化的创作。他的"红色幽默"的创作方法突出了诗意、直觉、随机、想象等东方思维方式。这也是大多数中国"反观念的观念"艺术的主要特征。[1]

第五节
审美代替陈述

谷文达也参与了20世纪80年代以来的文字艺术创作。谷文达80年代早期在浙江美术学院国画系接受教育，1982—1985年期间，他已经熟练掌握了传统绘画技法，并想借用现代西方艺术形式（尤其是超现实主义）改造中国传统绘画。

从1984年开始，谷文达的作品中出现了中文和山水等形象混杂的画面（图8-34）。

图8-34 谷文达，《太极图》，水墨，1983年

这种混杂与其说是和谐，不如说是冲突。他极力想把中文字当作绘画形象融入"抽象山水"之中。这种"冲突"，从观念方面讲，传达了谷文达对人的理性思维能力的质疑，而文字则通常被认为是这种能力的代表。此外，谷文达把规范的中文进行"破坏"则是对文字的意识

[1] 在高名潞发表于1989年的文章《消解的意义——析现代书法中的文字艺术》（后重新发表于1994年第2期《书法研究》）中，高名潞曾讨论上述问题。高名潞还曾讨论过书法家邱振中的当代书法。

形态功能的破坏。[1]所以，他常常把传统汉字"原型"搞乱，在巨幅宣纸上颠倒、翻转、误写、重构汉字[2]。

最重要的是，谷文达试图通过对汉字的表意和象形的修正（或破坏）重新得到另一种书法与绘画真正融合的"审美意象"。应该说，这在很大程度上还是一种实验，因为，文字、书法和绘画在作品中一体出现乃是中国上千年的传统艺术方式，比如文人画。简单地把汉字放大，辅以水墨画背景，或许很难真正得到"文、书、图"的内在统一的意蕴。

表面上看，谷文达、徐冰、吴山专都使用"错字"或"假字"去创造类似的观念艺术，但是，他们的文字艺术有着各自不同的特点。谷文达的"错字"的基本形象始终不离传统书法，而他本人也是颇有书法造诣的水墨画家。在保存书法美学因素的情况下，谷文达"篡改"汉字，而非创造汉字。他用拆字、颠倒字和组合字等手法去创作他的文字艺术，如"神易"（图8-35）。谷文达说："我用文字的分解、文字的综合等等。因为文字在我看来是一种新具象，抽象画一旦和文字结合起来，从形式上看是抽象的，但文字是有内容的。这种结合使画面内容不是通过自然界的形象传达出来，而是通过文字传达出来，改变了原来的渠道，同时也使这幅抽象画的内容比较明确了。"[3] 换句话说，谷文达的文字在这里发挥了抽象画的作用，所以篡改后的书法是最完美的抽象画的形式（图8-36）。

而吴山专的《红色幽默》系列则丝毫不理会任何书法因素，他认为汉字的形象已是完美的，无须添加和再创造。吴山专充分发挥了文字本身的表意功能，他信手拈来地将政治口号、商业广告、街头俚语、古代诗词、宗教经文等凡可想到的均不论先后地罗列于他红色大字

图 8-35 谷文达，《静观的世界之二》，纸上水墨，1985 年

图 8-36 谷文达，《书法篆刻构成》，水墨，1985 年

1 关于谷文达早期对文字和绘画的看法均见其《艺术笔记》。《艺术笔记》曾部分发表在1985年9月21日《中国美术报》以及1985年第1期《画家》。
2 谷文达在他的《非陈述的文字》一文中表达了这些观点，原文未全部发表，部分摘登于1987年第2期《中国美术报》，高名潞当代艺术档案存。
3 费大为. 向现代派挑战——访画家谷文达 [J]. 美术，1986（7）.

图 8-37 谷文达，《诗品》，水墨，1985 年

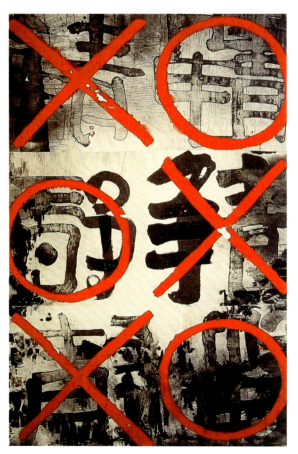

图 8-38 谷文达，《遗失的王朝——我批阅三男三女书写的静字》，纸上水墨，1986 年

报式的装置中，使观众得到了新的禅宗公案式的语义的暗示。吴山专"不立文字"，即不刻意杜撰或者改变文字，而是自然并置文字。

徐冰的《天书》是书、卷，既不是书法，也不是大字报。《天书》中的字也是规整地严格按照印刷格式排列的，单个字绝不哗众取宠。这不仅因为它们服从于整体，还因为它们完全是假字，无人可识。这些假字从外形上和间架上尽量保留汉字的基本特征，同时又不能使它们与真字混淆。所以徐冰造字时，须胸中时刻不离实有之字。在不破坏汉字外形特征的情况下，尽最大可能排除它们的表意性，只有根本排除了字的意义（表意性），才能得到纯粹的造形（象形）。而只有保留了字的外部的完整的造型，才能最有效和最彻底地去除字义。因此，从文字艺术的方法论特征方面看，谷文达关注的"字"是书法（calligraphy），吴山专关注的是中文（script），而徐冰关注的是"汉字"本身（character）。

因此，与吴山专和徐冰不同，谷文达对文字的"篡改"并非出于对中文的语义或基本结构的破坏，也并非出于中文概念的指意作用的关注，而是专注于他肢解重组后的文字所产生的"审美过程"。他使形体上被肢解与分离的（书法）文字与一些抽象的水墨团块融合在一起，保持造型上的整体关系，如《诗品》（图 8-37）和《神》。此外，如《正反的字》《错位的字》《无意的字》《图腾与禁忌》《遗失的王朝——我批阅三男三女书写的静字》（图 8-38）、《疯狂的门神》等，这些作品一般都是文字与水墨画同体的，它们是传统"诗书画印"四位一体的形式的极端发展，我们还是应当把它们看成画。

在《遗失的王朝——我批阅三男三女书写的静字》这件作品中，谷文达请了三男三女在一张纸上顺序书写"静"字，任意书写，可反可倒。而后他用红笔勾上圈或叉，像书法老师批阅作业一样。他用这种合作的方式再现了司空见惯的标准化的书法教育与"审美过程"。

而谷文达通过破坏文字所制造的这种"荒诞模糊"

的审美过程，是为了以审美去取代人们想通过文字去把握世界的真理或内在真实的妄念。所以谷文达在《艺术笔记》中说，我们完全没必要去深究其文字的逻辑意义，而"应从审美的整一性上去理解"文字的意义，他认为文字从一开始就承担了一种名不副实的责任。为了去除这种妄念，人们需要直觉思维，需要审美。他在《非陈述的文字》中说，"我们称其为'审美过程'的语言文字，是对人类无法穷其究竟，以及人类对自然的'内在真实'的类似宗教狂热般地追求的执迷不悟的解脱"[1]。观众在阅读他的文字作品时，被"错误"标点阻断的句子和拆散的字词搞得茫然不解。在他给高名潞写的信中，高名潞的名字也被篡改，"潞"被去掉了三点水偏旁，换上了"女"字旁[2]。对谷文达来说，这种篡改和阻断读者对原意的阅读都是观众参与的"审美过程"。

谷文达写于1986年5月的《飞沉术的擅盐——蚁术形违、异数王不竟、蜴鼠过惩》（应翻译为《非陈述的宣言——艺术行为、艺术环境、艺术过程》，图8-39）已是"满纸荒唐言"了：大量的谐音字、拆散的字说着似乎漫无边际的疯话，内中不乏东方的"达达"语句，如"革命不是请客吃饭，不是做文章"（原文是谐音字，这是翻译过来的）[3]。

谷文达的这种文字游戏，以及吴山专用"红色幽默"式的语言书写的《今天下午停水》一书要比王朔类似的作品早五六年。而且谷、吴两人更多地着眼于中文语言本身的"文、书、图"综合的语源学特征，而非后者的社会语义功能，而后者和政治波普一样，关注的正是文字的文化政治语言功能。正因为谷、吴、徐的文字是反陈述的，所以，它们更接近中文的"文、书、图"元一性本体。

结论
"字象"的本体性、策略性和日常性转型

80年代中期，徐冰、吴山专和谷文达开始创作的字象艺术是对西方观念艺术的回应，也是中国当代艺术的创新实验。他们都无意识或者有意识地试图把传统文字、书法、绘画、诗文中的"文、书、图"一体的遗产运用到当代艺术创作中。尽管他们没有在理论上清楚地分析和讨论古代文字学中出现的"文、书、图"的概念，以及象形、会意、指事、转注、假借、形声的"六书"学说，但是，他们分别在自己的陈述中涉及了中国文字的概念、图像和书写的整一性特征及优势。

80年代的这些字象艺术则是对"文、书、图"元一性的重新发掘，也是对中国自己的"观念艺术"的发掘。"文、书、图"的元一性成为修正西方观念艺术的概念和图像二元分离性

1 参见谷文达. 非陈述的文字 [M]// 高名潞. '85美术运动：历史资料汇编. 桂林：广西师范大学出版社，2008:259.
2 谷文达给高名潞的信，1986年10月3日。
3 谷文达《飞沉术的擅盐——蚁术形违、异数王不竟、蜴鼠过惩》，未发表，高名潞当代艺术档案存。

图8-39 谷文达，《飞沉术的揎盐——蚁术形违、异数王不竟、蜴鼠过惩》（《非陈述的宣言——艺术行为、艺术环境、艺术过程》），共4张，1986年5月

的文化基础。我们从徐冰作品中文字和图像不断被重复制作与印刷的形式中看到了"文、书、图"的一体性；吴山专有意保持和突出中文自身的自足性；谷文达也在自己的汉字艺术中把对文字的"篡改"视为一种整体美学的建设。这些字象观念其实和"禅—达达"一起构成了中国80年代当代艺术中具有怀疑主义倾向的文化前卫的主体。这个怀疑主义是具有建树性的，它虽然反思保守主义，但在文化批判的同时力图建树某种文化图像的文字学多元逻辑，反对观念对立图像的二元逻辑。

他们明确地批评了80年代国内的前卫伙伴，特别是"理性绘画"的理想主义，并在艺术本体方面挖掘传统的价值。更重要的是，他们的"反观念"在80年代后现代主义和西方观念艺术运动中具有非常独特的当代意义。但是，80年代以后，徐冰、谷文达和吴山专都移居欧美，他们的作品虽仍然用文字，但更多地和西方的意识形态背景，比如文化身份、后殖民文化等热点问题有关，从80年代"字象"以及和当代艺术本体之间的哲学关联，转向如何让文字为当下的文化策略服务。80年代的思考和实践是在中国的文化现代性战略层面上发生的，而90年代以后他们的文字运用则是具体的文化策略。前者是本体的实践，后者是策略的实践。无论人们怎样看待这两个阶段，80年代的文化战略意义上的"字象"实践在90年代的转向导致它没有成为一个更加成熟的当代图像系统之一。文、书、图的合一其实已有了当代性转化的雏形，然而徐冰《天书》开创的字形变异、印刷模式和文本形态三者互动的价值没有被更充分地发掘与发展，虽然跨文化的文字嫁接（英文书法）和流行符号的文本化实验（地书）确实开拓了文字作为媒介的当代艺术实验的领域，但是，假字和真字、图书和书图、画文和文画等围绕着文书图元一性展开的探索是一个更为专一，然而又深远宏大的课题。吴山专对"能指—所指—符号"为基本元素解构的当代语言学的呼应和质疑极具未来意义，用意义模糊性、错位和语义亏空作为文本图像创作的基本出发点，或许可以矫正当代艺术的实用观念主义的弊端，但是，90年代移居欧洲后，他把这种字象本体的思考转向了身份性（性别）等相关的、用作文化验证的图符思考。而谷文达在80年代做的错别字的美学化和图像化的实验虽然极具意义，但只是蜻蜓点水就停止了。比如，1986年的《飞沉术的揎盐——蚁术形违、异数王不竟、蝎鼠过惩》（《非陈述的宣言——艺术行为、艺术环境、艺术过程》）是一个错别字图像化的绝佳开始，如果找到一种无论是书写的、描绘的或是装置的、印刷的甚至多媒体的依托方式，或许比徐冰的《天书》更加宏大。但是，后来他用头发作的《联合国》走向了极端宏大叙事和极端形式化的两极分化。这些都是非常遗憾的事情。尽管徐冰在继续他的文字实验方面取得了很大成绩，但仍不能形成一个有力量的可以被挪用的方法论意义的学派。

90年代开始，一些艺术家虽然在艺术作品中仍然运用文字，但只是通常的观念表达，文字是工具，而非作为本体的"字象"。也有例外，比如宋冬的《水写日记》和邱志杰的《重复书写一千遍兰亭序》，这两件作品延续了徐冰《天书》的"重复即空"的修行方式。然而，

宋冬等人的文字书写不是为了表达，而更多地是为了自己的日常性的"功课"。高名潞曾经把这种书写称为"极多主义"，它通常发生在极端私密的情境中，比如20世纪90年代中期至2005年期间出现的"公寓艺术"之中。书写本身和日常性、劳作性融为一体，它是反观念、反理性和反功能主义的艺术，是90年代市场化和全球化的新语境中的特定的艺术行为。这里的"字象"不是为了向公众展示的文字结晶，而是印在自己的心灵中的别人看不到的记忆，即隐秘的字象。

全球（和）身份（和）
在地　张力
（1989—2017）

Chapter 9
Collage Reality,
Portrayal Reality
and Snapshot Reality

第九章

拼贴现实、表情现实
和快照现实

图 9-1 列宾，《伏尔加河上的纤夫》，油画，1870—1873 年

图 9-2 奥诺雷·杜米埃（Honoré Daumier），《三等车厢》，油画，1862 年

从 70 年代末到 80 年代，"现实主义"这个概念持续发展和演变成中国当代艺术十分瞩目的焦点现象之一，在绘画、摄影和电影领域中表现得尤为突出。

中国当代的"现实主义"可以被看作 19 世纪以来的社会现实主义（Social Realism）在中国的延续发展。社会现实主义，从广义上讲应被视为一种国际现象，它包括 19 世纪俄国巡回画派、20 世纪 20 年代到 50 年代的墨西哥壁画运动，以及 20 世纪初美国的垃圾桶画派（Ash Can School）。这些现实主义基本上是 19 世纪法国现实主义和自然主义的派生。与社会主义现实主义不同的是，社会现实主义不是国家意识形态和艺术体制主导的写实主义，它是对社会现实的反省思考，它往往关注并真实地反映下层人的生活，所以，它大多反映了知识分子的民粹主义的社会理念（图 9-1—图 9-4）。但是对中国当代现实主义产生更大影响的可能是战后美国的新写实绘画，包括大卫·霍克尼（David Hockney，图 9-5）和卢西安·弗洛伊德（Lucian Freud，图 9-6）等人的作品。

中国过去 40 年出现了各种名义的"现实主义"，比如"伤痕""乡土"，"玩世"或"调侃"，"新生代"或"近距离""状态现实"等。这些"现实主义"可以被看作"社会现实主义"在中国的变体，同时，它们又在很多方面修正地继承了本土传统，特别是前一时代的

图 9-3 古斯塔夫·库尔贝（Gustave Courbet），《石工》，油画，1849 年

图 9-4 爱德华·霍普（Edward Hopper），《夜鹰》，油画，1942 年

图 9-5 大卫·霍克尼，《我的父母》，油画，1977 年

"社会主义现实主义"的修辞方式。

然而，前一时代的社会主义现实主义和最近 40 年的新现实主义的根本区别在于前者是无产阶级理想主义和社会主义乌托邦的描述，它只包括 3 类主题，即歌颂历史、讴歌领袖的英明领导以及描绘无产阶级（工、农、兵）的幸福生活，它再现的是一种国家意识形态的原理。相反，20 世纪 80 年代以来，现实主义的方法和视角在每一代均有所变化。以下 3 个词可以用来描述中国当代艺术不断发展中的现实观念和表现方法，即"人道"（人道主义）、"人文"（人文热情）和"人态"（个人生

图 9-6 卢西安·弗洛伊德，《弗洛伊德自画像》，油画，1985 年

存状态，简称为"人态"）。在不同时代的艺术创作中它们都曾被广泛提及并运用，"人道"概括了 20 世纪 70 年代后期的艺术特点；"人文"是 80 年代艺术的主要特征；"人态"则代表了 90 年代的现实主义艺术特点。这 3 个概念所反映的不仅是艺术创作的题材和观念，同时也指其表现手法。中国当代艺术家通过这些不同时期的不同图像手法去塑造社会中的"人"和他们的"现实"，并通过艺术重构他们自己的身份。

我们把中国波普也放到这里和现实主义一起讨论。尽管在西方，波普属于观念艺术，但是，在中国的情境中，波普被看作"第二现实"，是对旧的现实主义的挪用。特别是中国的政治波普和苏联的"Sots art"属于同类，它们是社会主义现实主义和美国波普的合成。

第一节

从"理性绘画"到"政治波普"：语言挪用和修辞来源

波普对中国人而言并非新鲜事，比如，"文革"中红卫兵的红色波普，它是政治的，同时也是多媒介和批量生产的。但是，它与西方在观念艺术逻辑中产生的以现成品为媒介的波普艺术不同。西方波普在语言上挑战传统架上艺术美学，由此建立革命的新的语言法则。而红色波普则出自革命大众的非学院性、非专业性和反美学性，它反对建立任何法则，它的目标是大众政治先锋和意识形态的革命。

20世纪80年代末在中国出现了另一种把社会主义红色政治和资本主义商业机制相嫁接的"政治波普"。令人稍许感到意外的是，中国的"政治波普"大多是"'85美术运动"中提倡超越和崇高的文化理想主义者——"理性绘画"的画家们所为[1]。从社会外部环境的角度来讲，我们可以说，80年代末政治局面的动荡、经济的急速发展以及冷战后全球化市场对中国的冲击，都让"'85美术运动"的文化前卫艺术家对任何类型的乌托邦，包括他们自己的文化理想主义和艺术现代性的探索彻底失望。然而，从"'85美术运动"，特别是"理性绘画"的内在逻辑看，这个变化又是自然的。"理性绘画"的信仰，就像此前的乡土写实的寻根热情一样，只是时代氛围的产物，并非出自个人的哲学初心，所以必定先天不足。所以在1988年，他们对自己人文热情的消解情绪已经显露，那时波普和调侃风气已经在前卫艺术中出现。但是，大规模的波普潮流却是在90年代初开始出现的，当时官方政策和都市大众文化都融合到经济改革政策所迅速建立的商业社会中。在缺乏观众和政府支持的劣势之中，文化前卫的启蒙雄心开始受到怀疑，而市场力量的影响和知识分子困惑不满的情

1 高名潞离开北京前，在1990年到1991年10月之间，收到了艺术家王广义、余友涵、舒群以及任戬的波普作品的幻灯片，高名潞把它们带到了美国，并且在俄亥俄州立大学以及1992年亚洲协会在纽约举办的亚洲当代艺术会议上介绍了这些作品。在华盛顿威尔逊中心的一个研讨会上，高名潞发表了一篇名为《先锋派对官方艺术的挑战》（与Julia Andrews合著）的文章，其中涉及了"政治波普"的内容。全文载于 Urban Space in Contemporary China: the potential for autonomy and community in post-Mao China[M].Cambridge: Cambridge University Press, 1995：221 – 278. 在高名潞的第一份正式的英文出版物"中国先锋艺术年表，1979—1993"的展览目录上，高名潞使用了"政治波普"这一术语（见 Fragmented Memory: The Chinese Avant-Garde in Exile[Z].Columbus: Wexner Center for the Arts, The Ohio State University, 1993：14-19）。在文中高名潞用了"opportunitism"即机会主义描述"政治波普"。高名潞在写这些文章时还不知道香港的"后89中国新艺术展"，不知道栗宪庭是何时开始正式使用"政治波普"这一概念的。但毫无疑问，栗宪庭是"政治波普"和"玩世现实"的最主要、最有力的推动者。他和张颂仁1993年组织的"后89中国新艺术展"是"政治波普"和"玩世现实"的集中亮相。高名潞对"政治波普"的看法后来发表在媚俗、权力、共犯：政治波普现象[J]. 雄狮美术，1995（11）.

绪则是这种文化前卫自我消解的催化剂。然而，这种自我消解却使80年代"苦行僧"和"坐而论道"的文化前卫在90年代"后冷战"的地缘政治和全球艺术市场兴起的语境中获益。

我们把这种现象看作中国当代艺术中的一个转向，即从文化前卫回归政治先锋，从精英思辨回归实用通俗，从艺术和文化的本体探索回归为现实社会的变化服务。但这同时也是这些"前卫"们自身进入社会阶层转型的自我服务。此时，中国经历了从农业到都市化的转型和人民从底层大众向中产阶级的转型，这一过程中出现的资本积累把艺术和文化本体再次推到了边缘，于是，"前卫"的自我调整与他们从知识精英向中产阶级转化的社会身份在90年代同步化了。我们相信，"政治波普"和"玩世现实"的艺术家与批评家最初来自对社会政治现实的失望，激发了他们寻找新的政治图像以适合他们的批判动力。然而，这种图像很快就被迅速到来的市场成功和掺杂了"后冷战"地缘政治因素的"国际"名声所包围。全球艺术市场、"后冷战"地缘政治以及"前卫"的机遇主义似乎形成了一种政治的、经济的、身份性混杂的"共犯"语境，如何回答中国当代艺术的前卫性这个问题遇到了前所未有的困难。这是一种高名潞称之为"不是之是"的复杂性批评叙事的经典案例。

1993年1月，香港汉雅轩画廊的张颂仁和批评家栗宪庭共同策划了"后89中国新艺术展"，3月，张颂仁又将部分作品组成"中国大陆政治波普"的展览，先后在台北汉雅轩和悉尼美术馆展出；1993年6月，王广义、方力钧等14位艺术家的作品参加了由奥利瓦主持的"第五十四届威尼斯双年展"之"东方之路"；1994年，部分中国当代艺术家参加了第二十二届圣保罗双年展。这些展览中，"政治波普"最受欢迎。这种国际展览的机会以及中国前卫和国际机构、市场的互动迅速让"政治波普"和"玩世现实"成为"后冷战"艺术的热点，其中最为典型的是《纽约时报杂志》上刊载的、由记者所罗门撰写的中国前卫艺术的专题报道，直接把"政治波普"和"玩世现实"推向了"后冷战"意识形态战场的前沿。那期的杂志封面印有方力钧的光头作品，并附有一行标题："不是打哈欠，而是怒吼，它能救中国。"（图9-7）他显然指的是作品的意识形态倾向能够救中国。这是他偏执的意识形态视角，如果我们从玩世或者调侃对中国当代的文化精神的作用角度讲，它肯定是一把双刃剑。但是，这类"怒吼"的、傻笑的或者木讷的"大脸画"很快在20世纪90年代中国当代艺术领域盛行，并受到了拍卖市场狂欢般的推动。

"政治波普"的主要特点是综合了美国安迪·沃霍尔式的波普和中国"文革"中的领袖崇拜和群众革命大批判的视觉形式，其主要代表画家为王广义、余友涵、李山、刘大鸿、王子卫、冯梦波等。虽然"北方艺术群体"的舒群（图9-8）、任戬二人一开始也参与了波普热（但不是政治波普），不过他们很快就退出了这股潮流。

"政治波普"最主要的一个手法就是挪用。挪用的资源一般来自已经流行并获得共识的事实，包括事件图像和人物肖像两个主要部分。挪用的目的是把"真实性"置于不同的历史上下文之中，从而不露声色地让读者去质疑这个"真实性"。当传统再次出现在一个当代的"崭

图 9-7 《纽约时报杂志》封面，1993 年 12 月 19 日刊

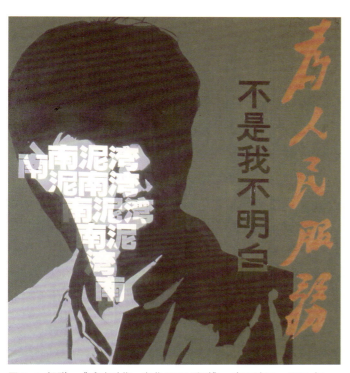

图9-8 舒群，《减法时代·文化POP系列》，布面油画，1991年

新"环境中的时候，传统这个曾经被认同的价值便遭到了颠覆。中国"政治波普"是以一种直接临摹社会主义现实主义的方式来颠覆那个"主义"，同时以其貌似"中立"的立场去调侃以及清洗这个"主义"，或者任何理想主义。

其实，这种手法并非是直到90年代才出现的。"后文革"时期，在"实践是检验真理的唯一标准"这一口号的启发之下，一些现实主义的作品甚至也运用了波普的挪用手法。比如，70年代末期出现的连环画——《枫》。当时，对林彪、"四人帮"和"文革"造成的创伤的批判已经达到了顶峰。但是，《枫》的作者并没有采用时兴的讽刺漫画的形式去夸张、丑化江青和林彪，而选择去描绘他们相对正面的、庄重的手持红宝书的形象。这样的客观描绘在当时激起了一场有关何为"真实再现"的大辩论。《枫》的作者通过中立的、不加丑化的态度再现人们熟知的江青和林彪的"真实外貌"，以此达到对其虚伪的高大上的外貌的消解。因此，一般看来，"玩世主义"通常采用中立的模仿、再现和重复的方法去构造某种场景，并将其置于不同的上下文中，以营造"虚假"甚至"伪装"的效果，达到反讽和幽默的目的。

大部分"'85美术运动"中的波普艺术都具有调侃的特征，不过，这些艺术家们同样关注文化传统和美学，而不仅仅局限于政治。所以，他们的波普应该被称作"文化波普"。比如，毛旭辉的拼贴作品《大卫与维纳斯》（图9-9），将穿着牛仔裤的大卫和维纳斯并置。很难说这是一种针对崇高和经典的英雄主义美学的调侃，还是一种对现代社会中"嬉皮士"的自嘲。许多作品都含有这样的讽喻意味，如陈立德《受伤的菩萨》。另外，1985年的一些拼贴绘画和现成品艺术中也具备类似的调侃倾向。总之，"'85美术运动"中的反讽和调侃并非犬儒的"玩世主义"，因为它不仅触及了历史、文化、社会和政治领域，同时也批评了传统艺术审美愉悦的方

式，其着眼点仍在于宏大和严肃的文化问题。

中国"政治波普"的第一人大概是吴山专。吴山专不仅挪用"文革"的宣传形式制作他的"红色幽默"，还写了许多首用"文革"语言编织的诗和一篇名为《今天下午停水》的小说。这种解构性的文字又早于王朔90年代初开始走红的运用"文革"语言创作的小说。吴山专的"红色幽默"中各种语意相互抵消的意味就好像他本人留着一头"嬉皮士"的长发而身着"文革"红卫兵的军装一样。吴山专挪用了"文革"话语：铺天盖地的红海洋、通俗的警句和不容怀疑的真理口号，以及下层民众的日常语言。因此在他的"大字报"中，到处可以发现类似"政治波普"的将"神话"和"俗语"并置的特点。但是，对吴山专而言，社会问题都是语言问题，所以他的"波普"其实只是表面，其内核还是严肃的对语言本质的关注，他的"红色幽默"还不能叫作"政治波普"。

王广义显然是1988年的转向中的关键人物，后来成为"政治波普"最具代表性的画家之一（图9-10）。颇具戏剧性的是，他也是最早提倡"人文热情"的艺术家之一，为"北方艺术群体"的领军人物。他认为艺术要表现理性、崇高和人类永远向前的意志，他也曾被同道认为是最有希望创造理性图示的艺术家。他的《北方极地》系列可能是最能体现其早期文化理性观念的初期作品，虽然它的图像语言并不完善，甚至显得幼稚，但这并不能成为他后来抛弃"北方艺术群体"理性文化的原因。高名潞认为，作为"理性绘画"的代表人物的王广义及舒群，最终不得不向当初他们曾经抵制的后现代主义转向，其根本原因在于他们的"理性"仍然是脆弱的，而并非因为现实不需要理性。凭借自己的逻辑去建树一种文化图像的模式是极为艰难的，而挪用一种现有的成功模式则是轻松的。不论怎样雄辩，试图把西方波普哲学标举为最能够解决中国现实问题的普遍方法论的说法是乏力的，更何况对波普"挪用"的挪用最多是第二层

图9-9 毛旭辉，《大卫与维纳斯》，油画，1986年

图9-10 王广义，《红色理性——偶像的修正》，油画，1987年

次的创新。

在某种程度上，王广义通过对"神话"叙事的讨论颠覆80年代的"人文热情"，其实是西方后现代主义对启蒙人文精神的批判在中国语境中的复制。这种颠覆性可能和中国在80年代末至90年代的知识分子中弥漫的犬儒主义思潮比较匹配。从这个角度说，"政治波普"和"玩世现实"对"形而上学"与"一本正经"的颠覆是有意义的。但是，从文化语言系统与社会思潮如何在"原创性"层次上匹配这一不可回避的关节点上，王广义的清理人文热情以及中国波普只是第二层次的匹配，即语言移植意义上的匹配。相对而言，《北方极地》系列虽不成熟，但它们是努力去发现如何能够说自己的"话"的最初尝试，即使也有对西方的参照，它的出发点还是比后来的"政治波普"站得要高。

后来王广义的《后古典系列》虽然在观念和理论叙述上仍然延续了《北方极地》系列，但是其崇高和理性明显寄托在西方经典绘画的原初宗教叙事之上，王广义诉诸的崇高和理性，由原先"北方艺术群体"赋予北方大地的一种形而上学然而不乏具体的当代文化指向的"凝固"精神及其符号，转向了西方古典艺术中既有的崇高符号。所以，这里的"后"亦有了后现代"挪用"的意味。这种"挪用"本身没有问题，然而放弃《北方极地》的符号探索不免带来了两个危险，一个是无法把最初的原创价值建树到底，另一个是给艺术家自己，甚至让中国当代艺术集体感染上了实用主义的毛病。

《后古典系列》之后，王广义的作品更趋轻松和"工业化"，甚至连《后古典系列》中那种保留原始题材图像，只是进行"简化"的变体手法也消失了，相反，复制手法开始大量出现。比如王广义把欧仁·德拉克洛瓦（Eugène Delacroix）的《自由引导人民》中的局部复制下来，添加一个工业复制的题目。后来，岳敏君也画了一幅同样题材的作品（图9-11），显然，其社会隐喻性较之王广义的波普初尝的冲动要明显得多了。王广义还画了《批量生产的圣婴》系列（图9-12），以此进行对自己早期严肃作品的自嘲。显然，这种手法来自安迪·沃霍尔。事实上，王广义的观念也发生了变化，他认为艺术创造并非来自或者表现神秘的人文激情，相反它和工业复制、商品宣传效果别无二致。重要的是，艺术家怎样能够迅速成为传媒及市场的明星[1]。他称艺术只不过是一种策略游戏，安迪·沃霍尔的"波普"于是成为他的榜样。

其实，王广义的"理性绘画"只持续了从1985年到1986年两年的时间，这时期或许是他的人文冲动时期，但很快就回到了他的理性实用主义的本质。但是，当王广义在1988年制作他的那些波普作品的时候，高名潞相信并不是出于明显的经济目的，而更多地出于反思和观念目的。进一步讲，总体看来，1988—1989年，"'85美术运动"的前卫艺术家们尚未进入市场，因为当时的中国还不存在艺术市场的大环境。

1 严善錞. 王广义和我谈神话与游戏[J]. 画家，1991（15）. 此文也收入严善錞，吕澎. 当代艺术潮流中的王广义[M]. 成都：四川美术出版社，1992：75.

图 9-11 岳敏君，《自由引导人民》，布面油画，1995 年

"政治波普"的艺术方法可以归结为两点：

第一，将前一时代的社会主义现实主义的图像和与来自资本主义体系的符号并行排列。比如，王广义从1991年开始创作的一系列题为《大批判》的油画（图9-13），在他的这些作品中，政治色彩和商业符号并存。这些作品挪用了"文革"的工农兵英雄人物和商标（如可口可乐、柯达），并在并置这两种符号图像的同时增值语义。两种不同的符号在并置中能够把自己的固有语义与对方类比，观者于是从中阅读出类似的或者对抗的语义。例如亚历山大·卡索拉波夫（Alexander Kosolapov）的《列宁与可口可乐》，将列宁的肖像和可口可乐的商业标志进行拼贴并置，这简直就是王广义

图9-12 王广义，《批量生产的圣婴——红色》，布面油画，1990年

图9-14 王广义，《大批判——可口可乐》，布面油画，1993年

的《大批判——可口可乐》（图9-14）的先声和模板。可口可乐那令人信服的广告话语"货真价实"是商品的"真理"，而列宁则是共产主义真理的代表。虽然来自两个截然不同的系统，但是其共同点在于致力于说服民众相信和接受其"学说"。两者的目的都是要最大程度、最大数量地争取"公众"——商业消费公众或者政治大

图9-13 王广义，《大批判——万宝路》，布面油画，1992年

众。[1] 虽然，社会主义和资本主义似乎是两个水火不相容的体系，但它们的语言修辞是类似的。就好像安迪·沃霍尔用丝网印刷制作的革命领袖肖像以及商业明星肖像（图9-15），在他看来，革命领袖和好莱坞明星都是大众偶像，在宣传话语的美学价值方面，两者实际上没有什么不同。

这种并置方法来自现代艺术时期的"拼贴"（collage），就是把不同类型的图像或者材料并置在一起，以获得出其不意的语义效果或非常规的视觉效果。它最早出现在毕加索和勃拉克的立体主义中，后来在达达主义中流行，随后被广泛运用于在五六十年代以来的美国波普之中（图9-16）。从语言学的角度讲，"collage"试图打破古典和现代主义的能指直接与所指契合形成意义统一的结构主义方法，相反，采用多元的甚至语义相互冲突的能指并置，以获取非直接的、隐喻性更强的文义。因为，它超出了"能指+所指＝象征意义"的对称性之外，所以，也有西方当代后结构主义理论家把"collage"叫作"第三文本"（third text）。

所以，中国"政治波普"在语言学方面是对后结构主义的移植，而在社会主义资源的挪用方面则是对苏联波普"Sots Art"的延续。而苏联波普在冷战结束后迅速消失，中国波普则在冷战结束后迅速流行。这种先后顺序折射了后现代主义在西方出现，而后蔓延到苏联和中国前卫艺术中的现象。另一方面，从社会学的角度来说，苏联波普仍然是冷战的产物，而中国波普其实正是全球化资本和"后冷战"政治之间的共谋结果。这个命运或许不以中国大多数艺术家的意志为转移。

第二，是用社会主义现实主义原有的方法重构社会主义革命历史。时过境迁，当用革命传统的和旧有的修辞方式去重新述说这个传统及修辞时，效果就变成对这种传统及修辞本身的重读和再阐释。

李山、余友涵、刘大鸿等通过将政治领袖、革命样板戏人物等革命政治形象与传统文化中的神话传说、民俗故事乃至文人山水画形象并置，从而获得了另一个带有当代人隐秘心理的"革命文本"。值得注意的是，刘大鸿1991年的作品《四季》，描述了社会的演变和历史。其实，这是一幅以明朝白话小说中描述的农民起义的民俗戏剧为蓝本的作品，春、夏、秋、冬隐喻着20世纪的中国革命和古代的农民起义相匹配的过程。

"政治波普"作为20世纪90年代最具风头的中国当代艺术现象已经成为过去，它在寻求批评和解构社会主义现实主义的同时又靠它而生存。另外，几乎所有的"政治波普"艺术家都带有强烈的新民族主义倾向[2]。

在这一点上，中国波普与苏联波普似乎共享着类似的失落与怀旧交织在一起的感觉。

1 参见 Margarita Tupitsyn.Sots 艺术：俄罗斯解构力量 [Z].Sots 艺术，纽约：当代艺术新馆，1986.
2 这些叙述和其他艺术家的作品发表在政治波普 [Z]// 中国的新艺术：1989年后，香港：Hanart TZ Gallery（汉雅轩），1993.

第九章
拼贴现实、表情现实和快照现实

图9-15 安迪·沃霍尔，《玛丽莲·梦露》，彩色丝网印刷，1967年

图9-16 罗伯特·劳申伯格，《信号》，拼贴作品，1970年

这种感觉既是自我意识也是民族主义意识。今日的自我"成功"其实没有自我，因为它建立在他者的语言和前辈的价值系统之上，故不免失落；而自己所调侃的过去却是自我无法脱离的民族传统的一部分，这种又爱又恨的情绪不可避免地带来说不清楚的怀旧，以及在向西方"他者"显摆自己拥有的政治"异国情调"时所产生的羞愧。相对而言，这种尴尬的自愧感在俄国的"Sots Art"艺术家那里比中国的"政治波普"艺术家更为强烈。

苏联的"Sots Art"是20世纪70年代在莫斯科出现的苏联先锋艺术运动，也是苏维埃大众文化和美国波普的拼合变体，是中国"政治波普"的先声，尽管中国的"政治波普"艺术家可能并不知道苏联"Sots Art"的具体样子。但是，它们都是经由西方媒体和画廊介绍并带到西方以后获得了成功。最终，中国的"政治波普"更多地吸引了国际机构和市场的注意，因为它们是在冷战结束的时代出现的，也因为此时中国开始向全球化市场转变。在70年代末移民美国的"Sots"艺术家们在商业上取得了成功，但没有一个商业上更为成功的"政治波普"艺术家离开中国，其中一个重要原因就是90年代中国在全球化中的发展机遇。一方面他们具有前卫精英的光环，另一方面他们也有职业艺术家的生产方式。"Sots Art"在苏联本土不是一种商业化艺术，而中国的"政治波普"享受着前卫和市场的双重机遇。"政治波普"诞生在跨国政治和全球经济环境中，巧妙地同国际市场、国际艺术机构和政府的经济政策共处并受益。[1] 由于"政治波普"既具有旧的意识形态的"政治媚俗"，又有新的大众文化的"商业媚俗"，高名潞称之为"双重媚俗"（double kitsch）。"政治波普"的艺术家们既是准政治艺术的生产者，其作品也是真正的商品。换句话说，艺术家的作品既是"双重媚俗"的复现，其自身也是"双重媚俗"的共犯。所以，很自然地，在国际

1 高名潞. 媚俗、权力、共犯：政治波普现象 [J]. 雄狮美术，1995（11）.

艺术语境中,"政治波普"一方面被标举为延续了50、60年代美国新前卫的波普,另一方面,它又被界定为"后社会主义"语境中的前卫。然而,它的真正的"在场"却是在海外的国际展览馆和市场。就像苏联的"Sots Art"在冷战后很快消失一样,中国的"政治波普"也在"后冷战"式微的21世纪很快消失。因此,从全球化的角度来看,怎样界定中国的前卫艺术是一个离不开全球化语境的复杂问题。

第二节
从"乡土"到"玩世":个人表情如何成为国民符号

与20世纪80年代的寻根、理性、生命等在前卫艺术家中流行的概念不同,90年代的艺术家常常把"个人生存状态"挂在嘴边,使其成为当代艺术的第一要义。可以把它简化为"人态",其字面意义可以引申到"与个人紧密相关的"朋友家庭小圈子和"身边的"那些影响个人生存的空间与社会因素。所以"生存状态"也已经成为90年代艺术批评家和艺术家最有效的表达艺术作品意义的话语,人的"表情"特别是人脸遂成为这一时期艺术作品必不可少的标志。这种"人态"作品的潜台词其实是"我就这样儿",拒绝涉及任何类似80年代时的宏大叙事和豪言壮语。所以,本书用"人态"这个概念指称出现于80年代末、流行于90年代的这种写实绘画潮流;用"人道"指称"后文革"的"伤痕""乡土";用"人本"指称80年代"理性绘画"中的一些写实和超现实混合风格的作品。"人态"一词是这个年代艺术主题的重要参照物,尤其是在写实主义的绘画和摄影领域中。故我们可以用"状态写实"来概括这一艺术现象。

"个人生存状态"一词与"新生代"一同出现,后者是1991年7月9日在北京中国历史博物馆举办的一个画展的名称(图9-17)[1]。这次画展被普遍认为是90年代早期的新现实主义绘画趋势的开端,标志着从"'85美术运动"的宏大主题转向90年代早期对细小琐碎的个人事物的关注。同时期的许多批评家将这个趋势看作自"文革"结束以来真正的对个人价值的追求与发展,原因是以"新生代"为代表的90年代初的写实主义艺术家更注重表现自己的眼睛所观察到的个人生活环境,题材常常是就近的朋友小圈子。然而,题材和再现视角的转移并不一定意味着艺术家对自己主体性追求的转移。因为,70年代末和80年代的艺术家也都在追求自己的主体性(或"个人自由"),只是表现方法不同而已。

在"新生代艺术展"的册页中,艺术顾问范迪安写了展览说明。其中提到了一些关键词,比如,"个性""生存实际""碎片""即时"等,并把"新生代艺术"总结为"用贴近现实的方式对现实作一种直观而冷静的艺术处理"。

[1] 1991年7月9日在中国历史博物馆展出的"新生代艺术展",引起了人们对"60后"艺术家的关注。按照易英的说法,这个展览与"刘小东油画展"和"女画家的世界"展共同组成了一道"新生代"的风景线。

图 9-17 庆祝《北京青年报》复刊十周年举办的"新生代艺术展"册页封面及部分内页

"状态写实"可以分为 3 种类型:一是"玩世现实",它主要以来自圆明园、宋庄等画家村的重要艺术家如方力钧、刘伟、岳敏君、曾梵志、王劲松、宋永红等为代表。其中也包括"'85 新潮"时期的艺术家,比如张晓刚和周春芽,他们从早期的"乡土""生命之流"演化为玩世现实主义。代表性作品是张晓刚参照家庭老照片创作的《血缘·大家庭》系列。二是以"新生代艺术展"为代表的学院青年艺术家,比如刘小东、喻红等。三是"后纪实",这里的"后纪实"指那些用写实形式将摄影和绘画在"挪用"意义上进行混合的作品。"玩世现实主义"和"新生代"活跃于 90 年代早期,"后纪实"写实主义则流行于 90 年代后期,且大都受到新媒体观念和技术(如摄影、电影、录像)的影响,是对都市化的迅速发展和社会生活急剧变化的反映。

"玩世现实主义"是"状态写实"的一种类型,它与"政治波普"几乎同时出现,两者都拥有共同的批评视角。"玩世现实主义"最早可以追溯到 1988 年,方力钧和刘小东在校创作的绘画作品已经显露了"玩世"的最初痕迹。他们的作品似乎与社会主义现实主义的方法无关,作品中的形象大多是艺术家自己、朋友和同事。从 90 年代初开始,那种"无所谓的、玩世不恭的"题材的绘画已经形成潮流。这些艺术家主张题材与任何教条、任何信仰都无关,试图以一种调侃的方式接近人在现实中的存在状态[1]。方力钧、刘炜、杨少斌和岳敏君是最有特点的"玩世现实主义"艺术家,90 年代初开始,他们全都居住在北京宋庄小堡村。四川也有一些艺术家的风格与之接近,如张晓刚、郭晋、郭伟、忻海州等。然而,较之北京的艺术家们,四川艺术家的作品并不那么明显地"玩世",倒是对人物"表情"更为关注,尽管他们也试图用符号化的人物举止和情绪而非叙事性去再现人的生存状态。他们的作品大多是自画像或家庭成员、亲朋好友的肖像,通常对个体面部进行夸张扭曲的再现——这种再现基于扭曲所带来的象征性,而不是直接对现实作叙事和描述。

方力钧是"玩世现实主义"的代表人物。1991 年他开始画重复出现的秃头、小眼、傻笑的"标准中国人"形象。虽然这些形象在他 1988 年的素描中就已经出现(图 9-18),但是,那些素描中的人仍然像是生活在一个村子里的人。因为,一方面,人物之间的关系有迹可循,另一方面,背景的墙和房屋暗示了人物的生活场景。但他在 90 年代早期的油画出现了内容和情绪表现的变化(图 9-19、图 9-20)。画中除了前一时代的绘画中经常出现的蓝天之外没有任何具体背景,一排排形象重复的"标准中国人"很大程度上可能是艺术家自己的写照,呈现的是一种无所谓、自嘲、看破红尘的样子,就好像 90 年代早期小说家王朔笔下的"痞子"人物一样。这种反讽式的"大笑"或"打哈欠"形象可以追溯到 1987 年耿建翌创作的《第

[1] 周彦在他的文章中首先将这一流派命名为"调侃现实主义",此后,尹吉男用"近距离"绘画界定这个现象。但是最为流行的是后来栗宪庭在他的文章中所称的"玩世现实"的概念,他先后在 1991 年《艺术潮流》的创刊号、1992 年 2 月号的《21 世纪》和 1993 年《创世纪》的创刊号等发表了多篇涉及相关概念与现象的文章。实际上,"调侃"和"玩世"在英语 cynical 那里是同样的意思,即玩世不恭、犬儒主义之意。

第九章
拼贴现实、表情现实和快照现实

图 9-18 方力钧，《素描 2 号》，素描，1988 年

图 9-19 方力钧，《油画 2 号系列之二》，油画，1992 年

二状态》组画。只不过耿建翌的大头像无意强调情绪"状态"本身，而是意在表现欣赏者与艺术作品之间的误读关系和距离感，它是一种对"再现"观念的质询和挑战，这一点我们在下文还会继续讨论。

耿建翌的"大笑"和方力钧的"傻笑"完全出自两种不同的调侃角度，前者的目的恰恰是调侃煽情，而后者的目的是表现煽情。耿建翌不想让观众轻而易举地把自己移情放到作品理解中去，而方力钧则故意引导观众去理解自己的调侃和玩世的态度，以及背后的社会意义。所以，从批评的角度，耿建翌是前卫知识分子与大众的不合作，而方力钧是极力要引起公众的共鸣。所以，方力钧的"玩世现实"其实仍然延续了所有社会现实主义的现实煽情的方法论。耿建翌的"大笑"现实其实是虚构的和自我否定的，其"表情"是假的，而方力钧则极力让人们理解他的自画像中的调侃和自嘲的表情是真的。所谓的犬儒或者玩世是真正的人性本质和个人品格，方力钧要展示的是一种人性魅力。这种魅力可以扩而观之延伸为不得志的知识分子的一种愤世嫉俗。于是，这种表情即成为一种正义的人性符号，而在一个特定的政治情境中也完全可以成为一种国民符号。如果正像《纽约时报》周末杂志的记者所罗门所说的，方力钧的画"不是打哈欠，而是怒吼，它能救中国"，那么这些小眼睛、秃头的典型的"方力钧"式的中国人形象就必定是国民英雄。

今天，我们回过头去看去想，这种标签让我们感到些许荒诞或者滑稽，然而，那个时候，国际机构和国内外的市场就是这样介绍并大力推销的。或许，耿建翌的"大笑"反而让我们感到是真实的，因为在它的背后没有意义引导和"崇高"指示，更没有和创作者自己的主体身份发生任何所指关系。

其实，方力钧的初心或许并非"玩世"，其"玩世"风格是被打造出来的，因为这个风格和题材来自他早期的素描。这些素描是他 80 年代末毕业创作时期的作品，

并且在1989年"中国现代艺术展"上展出。这些作品和以刘小东为代表的对都市生活更感兴趣的"新生代"相比,其实仍然带有中国70年代末和80年代初流行的乡土意味。不仅仅是因为方力钧的画中人物看起来像农民,也因为他自己是在农村长大,其作品中的乡村味道与其个人的乡村经验有关,也与70年代末和80年代初的乡土写实的影响有关。他的画中人物淳朴憨厚,就像罗中立笔下的大巴山农民。所以,我们可以看到一条"乡土"趣味在20多年中的发展脉络:从"乡土写实主义"到80年代的"生命之流",再到方力钧等人的"玩世现实"。在这条脉络中,"乡土"总是以一种和社会时尚的"现代话语"不合拍的面目出现。"乡土"意味着原始和边缘,而"都市""现代"在乡土画家看来既冷漠又遥远,或者干脆就是"正统"的代名词。

然而,方力钧的"乡土情"只是短暂的瞬间,到了90年代,其作品已经徒有"俗气"的表面,内在的却是一股粉气,比如艳丽的花朵和靓丽的姑娘(图9-21),潜在地折射了都市大众的消费品味。

"玩世"开始和消费同体,这一方面从风格的角度受到了美国杰夫·昆斯(jeff koons,图9-22)的影响,另一方面也折射了中国社会中新晋中产阶级的的自身状态。所以,和"政治波普"一样,他们的作品的内容是一种媚俗再现,他们有意表现媚俗,理由是中国大众文化的本质就是俗。同时,他们的新晋的身份和作品生产目标具有"双重媚俗"的本质。

90年代初开始,四川的一些乡土画家开始转向"玩世"风格,其中最典型的是周春芽。本来他在80年代画的乡土绘画本身就比较形式化,后来在80年代中期曾经尝试抽象风格,90年代中期开始转向"绿狗"(图9-23),再晚些又有"桃花"题材(图9-24)。这些符号的俗气化成为他的基本手段。有时候他会插入一些政治符号,比如红墙等。可以说,周春芽是把"玩世"和"政治波普"通过俗气的形式结合在了一起。"前卫"

图9-20 方力钧,《系列2·第5号》,布面油画,1992年

图9-21 方力钧,《系列2·第10号》,油画,1992-1993年

和"迎合"之间的边界被这个俗气掩盖了，变得模棱两可。这种折中主义是中国当代艺术中的一种潜在时尚。

此外，"玩世"风格的画家还应该包括南京的朱新建和天津的李津。朱新建是80年代末期以南京为中心的"新文人画"的代表人物。虽然"新文人画"这个概念是20世纪40年代由岭南画派高剑父提出来的，它是一个中西合璧的概念，但是1987年和1988年在南京、福州、天津、北京举办的"南北方九人绘画联展"以及1989年在中国美术馆举办的"新文人画展"上开始出现的"新文人画"，已经和中西合璧没有什么关系了。相反，

图9-22 杰夫·昆斯，《兔子》，雕塑，1986年

图9-24 周春芽，《桃花》系列，布面油画，2006年

"新文人画"展览及研讨会把"新文人画"作为一种复古开新的风格推广开来。主要艺术家包括江浙一带（以南京为主）的朱新建、王孟奇、方俊、徐乐乐、周京新、常进、陈平、刘二刚以及北方的边平山、卢虞舜、田黎明等。最初的话题是南北水墨风格的对比，比如栗宪庭的"南线、北皴"说。关于"新"，有人认为"新文人画"与"新潮美术"属于同一阵营，显然，"'85新潮"热衷文化现代图像的人文绘画和反艺术哲学都和"新文人画"的回归明清传统笔墨的主张大相径庭。然而，"新文人画"排斥宏大叙事，回归明清文人画，特别是以金冬心为代表的扬州八怪式的小巧、细腻、调情的"玩世"

图9-23 周春芽，《黑根1号》，布面油画，1997年

书画风格却与90年代的玩世现实主义极为相似。事实上，"新文人画"作为一个名称或者派别已经解体，因为它最终并没有形成一个成熟的绘画哲学和技巧流派。归根结底，20世纪以来，中国已经没有了文人的经济、教育和职业依托，没有了这个文化语境之后，当代部分知识分子因为不满现状，而又憧憬过去，采取以退为进的犬儒攻略，才有了"新文人"的口号。然而，无论是他们

图9-25 李津，《李津先生京都行乐图》，纸本设色，2018年，图片由李津提供

的隐逸还是傲啸都决定了他们不可能成为"新文人"。

但是，朱新建和李津却凭借着专注于上述的玩世风格而从"新文人画"中脱颖而出。颠覆古代传统和当代新潮的"文以载道"是朱、李玩世水墨的价值观与笔墨技巧的着意之处。其中，价值主要体现在题材上，比如小脚裸体或者半裸女人、歪扭的男性老者（暗示画家自己）伴随着芭蕉、花瓶、床凳、牡丹等（图9-25、图9-26）。朱、李的这些画的景致一般都是室内或者院落一角，题材无非是日常饮食男女，与古代隐士"泉石傲啸"的松石林泉的背景很不一样。换言之，他们有意和古代隐逸之士的高蹈畅怀拉开距离，相反靠近春宫风月，或许他们认为古代隐士过于酸腐。对于当代隐士而言，重要的不是放逸，而是纵情。笔墨主要在玩，他们崇拜金冬心和陈洪绶作品中那些扭曲呆傻的形象，因为内中充满了古雅的趣味。但是，朱新建和李津把这个"柔"的古雅推向当代"恶"的古雅，笔墨色彩都是为了调情和煽情。然而它具有当代艺术的合法性：一是西方后现代艺术比

图9-26 朱新建，《欧阳永叔词意》，纸本水墨，1985年

如杰夫·昆斯的作品成为中国一些艺术家的模板，二是中国当代也进入某种恶俗趣味泛滥的时代，所以，以艳俗和恶俗的笔墨形象再现当下现实则是最合理的了。重要的是，趣味的所有权永远不属于外部和他人，而是自己的。

应当说这其实是连环画和插图小品风格。在中国当代，一方面是那种板着面孔、道貌岸然的"雅"俗的插图，另一方面就是朱新建和李津的截然相反的"恶"俗的插图画。两者都有大批受众和粉丝。而传统大山水和大场景的宏伟作品已经完全没落，因为当代文化人已经没有了那种文化品味。

朱新建和李津都是从"'85新潮"转变过来的。李津早期的《西藏组画》虽然受到了西方现代主义的影响，但是仍然散发出发自内心的原始粗犷的气势。80年代末，李津曾到南京艺术学院进修过一段时间，于是画风很快转向了南京的"新文人画"，特别是接近朱新建等人的风格。

或许因为地域文化的因素，"'85新潮"中与四川美院乡土画家有着渊源关系的西南地区艺术家，包括"生命之流"的一些主要艺术家到了90年代初开始放弃此前的乡土形而上学的画风，并且合乎逻辑地成了"玩世现实"的同路人。这种集体性转变是当代文化中的一个显学。虽然，自从1989年"中国现代艺术展"以后，"西南艺术研究群体"艺术家仍然坚持"中国经验"的理念（图9-27）[1]，但是，"西南艺术研究群体"作为一个整体已经不复存在。

无论是在艺术探索的方向上，还是在个人的生活环境上，"西南艺术研究群体"的每个人都面临新的选择。张晓刚主要生活在北京，叶永青往来于北京、云南和重庆，而潘德海在北京漂泊数年后又回到了昆明。90年代初，毛旭辉曾经也有移居北京的想法和尝试，但是很快

图9-27　1993年王林策划的"中国经验画展"留影合照，照片由王林提供

1　王林《中国经验》，展览图录，1993年。

打消了这个念头。毛旭辉回到了云南，坚持在新题材中注入生命哲学思考，比如通过"日常"和"史诗"题材继续探索生命本质与日常沉思的关系及价值。而张晓刚在1992年从欧洲回到北京之后，开始了明显的转向，他抛弃了80年代末的以《手记》为代表的那种带有个人对生命和历史的沉思因素的系列作品，并开始反省自己80年代的作品。

张晓刚在1992年开始创作《血缘：大家庭》系列。对于这个变化，张晓刚说，他要从原先的神秘转向更为现实的中国的人物。他受到了西方摄影绘画的影响，比如李希特把老照片进行修正的制作方法。张晓刚把前一时代的家庭照片，包括自己家的老照片作为《血缘：大家庭》的形象参照。《血缘：大家庭2号》（图9-28）复制了一个三口之家的合影。男孩的生殖器骄傲地暴露着，母亲、父亲和儿子的长相惊人地相似，甚至在张晓刚"大家庭"系列中的所有家庭中的人物都一样——呆滞的目光，整齐的革命装，如果不考虑服装，这些肖像中的人都长着一张相同的脸，没有性别和年龄的差异。也就是说，张晓刚把原始照片中的人物特征取消，变成一律化的"标准中国人"符号。这种一律化和符号化的"标准中国人"形象是70年代末的乡土绘画到"玩世现实"中一个潜在的追求方向。

或许是出自对此前的"革命一律"的人物形象的逆反，70年代末和80年代初的乡土绘画中出现了大量"非革命"的小人物，其代表是罗中立的油画《父亲》。这是一种新类型的"标准中国人"。只不过，与此前一样，《父亲》传达了正面的肯定的道德标准，那就是小人物的真、善、美。在70年代末80年代初的反偶像时代，《父亲》中的真实原型——巴山老农的形象被一路拔高，从作者到四川美术学院领导、地方美协，再到中国艺术最高的舆论阵地《美术》杂志，把当初一位普通的掏粪老农，变成了"标准中国人"形象，从最初画家的父亲（罗中立曾经为作品起名《我的父亲》），到全中国人、全民族的父亲。从道德伦理上讲，这没有任何问题。但是，这种"反真实"的视角和方法论难道不是和此前的"三突出"的典型论一脉相承的吗？所以，只要意在"符号化"某类人，而非"客观化"或者"中立化"地描述，我们就不能称它为现实主义。与孙滋溪在《天安门前》那幅油画中的"家即是国"和领袖即人民的父亲这种"符号化"的样式相比，罗中立的《父亲》没有国家和领袖的高调，因为它是以反偶像的姿态出现的，然而，它仍然是一种准国家意识形态的符号化。事实上，它也符合70年代末的改革开放的政策以及人道主义意识形态的大方向。所以，它理所当然地成为那个时代的"标准中国人"。

在当时，《父亲》确实感动了很多人，然而，这幅画本身表现了道德丰碑和平凡农夫之间的矛盾性。因为在现实中，如果是普通的，那么就与宏伟没有什么关系，两者甚至是对立的，否则就不是"父亲"的真、善、美了。所以，"乡土"写实画家从社会主义现实主义借来宏伟风格和典型符号的手法，并且和现代主义的照相写实融合在一起，它极力提供任何可以证明其"真实"的细节。《父亲》是一幅成功的"标准中国人"的作品，然而，却不能掩盖它实际上缺乏对真实的独创性理解。对于现实主义而言，真实永远是个别的、避免煽情的。然而，

图 9-28 张晓刚,《血缘:大家庭 2 号》,布面油画,1995 年

图 9-29 作者不详,《标准中国人》,照片拼贴,1911 年

《父亲》超大尺寸的表情化和符号化的表现方法却不出意外地被后来的"玩世现实"承接了下来。

从积极的角度讲,我们可以把这种符号化"标准中国人"的现象看作是文学和艺术中对"国民性"的批判,这或许是 20 世纪中国文化的独特产物,其创始者当仁不让地属于鲁迅。鲁迅对中国国民性的批判既是深刻的,也是尖刻的。其实每一个民族都有好的和坏的两个方面,我们古代的任何朝代也都不乏屈原和文天祥式的人物。鲁迅的国民性批判恰恰来自强烈的民族主义,所谓爱之愈深,恨之愈烈。这种"国民性"的符号化批判和调侃讽刺很难在其他国家出现,说到底,这与近代以来中国的落后有关,与中国农业社会和西方工业文明在比较中的巨大差距有关。所以,这里出现了一个反差,在古代,当社会出现弊端需要改革的时候,就要复古,这叫复古开新。既然复古,那么"古"当然就是好的了。然而,自 19 世纪以来,每当民族危亡之时,中国知识分子却总是把原因归结到"古"不好,祖宗没有把"做人"的事情做好。他们面对身边国民的愚昧落后,出于无奈,遂有哀其不幸、怒其不争的激烈批判和辛辣嘲讽,就如民国初期一幅漫画所嘲讽的那样(图 9-29)。高名潞曾把这种"国民性"批判称为"自贬"现象,其积极的一面是反省民族和历史,其消极的一面是推卸自我,把责任推给国民和先人。在世界现代史中,没有任何其他民族曾经像中国知识分子这样,不是对自己,而是对国民和祖先进行"自贬"。相反,在一些民族中不乏思想家的个人自我反省批判,比如卢梭(Jean-Jacques Rousseau)的《忏悔录》,不论多么高明的思想者首先应当把自己看作国民(不论多么的丑陋)的一员。

"玩世现实"的自嘲和调侃显然也与这种"标准中国人"的情结有关。然而,在"后冷战"的全球地缘政治的情境中,显然这并非知识分子的自我批判,而是一种意识形态的批判,就像《纽约时报杂志》给方力钧的作品贴上的标签一样。加上国际机构、艺术市场和收藏

市场也大力助攻,"玩世"和"政治波普"很快成为新的国际地缘政治现象。

"玩世现实"的另一位主要画家是曾梵志。1992年他参加了首届"广州双年展",1993年参加了香港汉雅轩"后89中国新艺术展"。在此期间,他的参展作品《协和三联画NO.1》(图9-30)引起了人们的关注。这件作品把协和医院作为主题,以三联画的形式描绘了医院里候诊、手术、病房的场景。画面基本忠实于实际现场,却没有用学院写实手法,相反运用了带有表现主义因素的粗犷形式。《协和三联画》通过夸张人物的表情,把纪实性和表现性自然地合为一体。曾梵志在90年代中期以后转入了《面具系列》(图9-31)的创作,这使他成为以刻画面部为主的"玩世现实"的主要艺术家之一。和其他"玩世现实"画家一样,曾梵志的这些人物既可能有曾梵志"自我"的意味,同时也可以被引申为所有的中国人。"面具"是假象,但在画面中却没有性格和长相的区别,故"千人一面"是"玩世现实"画家所有作品所共享的寓意。曾梵志在2000年以后的作品常常采用后现代挪用的手法。比如,将达·芬奇《最后的晚餐》中的人物用戴面具的人物置换。和岳敏君一样,晚期"玩世现实"离开了"洞见"现实的调侃欲望,走向了调侃和搞笑本身,并且受到了安迪·沃霍尔的丝网版画作品的复制性的影响,重复性越来越多。

"玩世现实主义"主要运用自画像,或者与自己有关的肖像,替代了以

图9-30 曾梵志,《协和三联画No.1》,油画,1992年

往一本正经的工农兵"他者"的肖像。但是,自画像仍然是"国民性"代表,尽管有反讽意味。他们对"国民性"的再现基于表情扭曲所暗示的"国民性"及其荒诞性,而非直接陈述荒诞现实本身。这种"表情现实"似乎比"叙事现实"更具消解的力量。以方力钧、刘炜和岳敏君为代表的"表情现实主义",把呲牙咧嘴的大笑作为一种符号,同时加上一些挪用的中国和西方经典作品中的图像作背景。后现代的拼贴和挪用本来就是一种主流反讽手法,在中国,艺术家运用这种后现代手法可谓如鱼得水。所以,"玩世现实"是用写实的手法特意勾画出来的某种表情符号。据此,可称其为"大脸画"。

第三节
快照现实和二手现实

可以把以"新生代"为代表的90年代初开始流行的新学院写实叫作"快照现实"。"新

第九章
拼贴现实、表情现实和快照现实

图 9-31 曾梵志，《面具系列 No.6》，油画，1996 年

生代"这一概念比"玩世现实"的概念出现得要早。"新生代"与方力钧等人的符号"表情现实"不同,因为"新生代"的"快照现实"恰恰是反符号的。"新生代"的目的是把现实分散化为局部时刻,而不是把状态概括为普遍性符号。"新生代"和"玩世现实"中的艺术家是混杂的,比如,王劲松、宋永红既参加了"新生代艺术展",也被看作"玩世现实"艺术家,但其实大部分参加"新生代艺术展"的艺术家与方力钧、岳敏君等在观念和方法上还是有明显区别的,把他们统统归为"玩世现实",其实并不准确。

所以,"新生代"其实是不同于"玩世现实"的另一种"状态写实"。他们的"状态"是指"眼见为实"的个人日常生活片段,并不旨在描述一个有情节的故事,或者有特殊表情的人物,而是要展现日常生活中的琐细片刻。在大多数情况下,这种片段是以摄影快照的形式"抓拍"出来的。其题材可以是自画像、亲戚、家人和朋友,或者只是背景本身。这种"状态写实"主要由80年代末中央美术学院毕业的艺术家,如刘小东、喻红、李天元等带动起来的,"新生代艺术展"标志着这一新一代学院绘画潮流的开始。

"新生代"艺术家都是20世纪60年代出生的。事实上,"新生代""玩世现实"与"'85美术运动"的参与者都是同一代人,但他们是"'85美术运动"参与者的弟弟、妹妹,当1966年"文革"开始的时候,他们还是孩子。无论是"新生代"还是"玩世现实"的艺术家,他们早在80年代末(而不是90年代初),就已经展示了他们的作品风格了。例如,"玩世现实"的方力钧在1988年就已经开始创作这一风格的绘画,并且在1989年的"中国现代艺术展"上展示了他的作品。"新生代"的杰出代表刘小东也是如此,他在同一展览上展示了他的系列油画(图9-32)。

因此,"新生代"并非从年龄的角度对艺术家进行归类,而是指90代初期的艺术的思维和创作方法的转向,特别是当时的中国正处于社会环境严峻、经济体制急剧转型的时期。这种表现个人日常生活与自画像的图像学特点,不能被简单地解读为从集体主义到个人主义的转变,而应该被视为是朝着"去意识形态"化的主题兴趣的转变。就在"玩世现实"将"无聊感"的观念推向极致的时候,"新生代"则回归到学院主义,对现实主义的语言进行探索,以适应新的视觉兴趣的变化。刘小东参加了1989年的"中国现代艺术展",接着在1991年又举办了个人画展,从而受到关注。虽然刘小东并未参加1991年的"新生代艺术展",但是他却被广泛地认为是"新生代"画家群中最具代表性的艺术家(图9-33)。中央美术学院的范迪安在题为《刘晓东或真实的陈示》的文章中评论说:"刘小东能让他的作品自己说话,他对现实的真诚尊重赋予现实主义和人物画以新的意义。通过再现不加修饰的个人状态的现实,或者更准确地说,个人精神特点的实在和真实性,他在作品中注入了现实的本质。"[1]

1 范迪安. 刘晓东或真实的陈示 [J]. 美术,1990(2).

图9-32 刘小东,《父子》,油画,1989年

图9-33 刘小东,《笑话》,油画,1990年,图片由刘小东提供

很明显,"个人状态"与"现实的本质"在范迪安的评论中是一致的。范迪安认为"个人状态"与"现实的本质"意味着没有任何浪漫化地尊重视觉观察的客观描绘。范迪安有关"个人状态"的评论后来被引用,并被改称为"个人的生存状态"。正如前文所讨论的,"理性绘画"通过超越个人的生存状态来揭示人的现实和精神的真实。对"'85美术运动"的前卫艺术家而言,人的真实存在就是人的思维存在和真实。而刘小东的"新生代"作品则表现了一种向中国学院现实主义的回归。

来自中央美术学院的批评家易英在讨论从陈丹青的"乡土"绘画到"新生代"的变化时,认为这是乡土向都市的转向:"现实主义的表现,已经从乡土写实主题(1970年代末)转向了都市文化(1990年代),从外在经历转向内在体会,从文化批评转向文化回归。"[1]但这里的"文化批评转向文化回归"不太清楚是何意。此外,尽管所有艺术家对现实的表现总是和他们自己的主观立场有关,但是他们作品中的"现实"图像及其现实的"意义"不能由表面题材决定,所以,高名潞不同意易英所说,藏民对于陈丹青而言是"外部"的,而刘小东的市民形象对于刘小东而言是"内部"的。

对于陈丹青和70年代末的"乡土写实主义"而言,他们和"新生代"的区别不在于画中形象的身份是"内"还是"外",因为,"乡土写实"和"新生代"一样,都采用摄影镜头的方法去捕捉人物形象。不同的是,"乡土写实"用摆拍,"新生代"用快照。陈丹青的摆拍把平凡而高大的藏族牧民形象放到一个匹配的生活背景中,同时仔细调整构图、光影和色彩对比,然后把完整的画面拍下来。而后者的快照则以不加挑选、不作组织迅速捕捉生活中到处可见的某一片段为己任(图9-34、图9-35)。两者都是"忠实"的观察,但又都是"编造"。但是这种"编造"不是完全由艺术家自己的主观性决定的。

[1] 易英. 走出您的圈子[J]. 江苏画刊, 1992 (1).

图 9-34 刘小东,《晚餐》, 布面油画, 1991 年

图 9-35 刘小东,《田园牧歌》, 布面油画, 1989 年

这是一种在艺术家、社会语境和接受公众之间达成的"共识",这是一种特殊的情境关系。对观者而言,70 年代末的乡土画家通过摆拍,向观者告知和陈述一种人道价值,而 90 年代"新生代"的艺术家用快照向同代人传达了一种心照不宣和心领神会的所谓的当下真实状态。

如果说忠实观察就是自然主义,那么"乡土写实"是整体的自然主义,"新生代"是琐碎的自然主义。这与"内部"和"外部"无关。两者的题材虽然有边疆农村(都市外)和同学(都市内)之分,但其核心是一样的:都是表现人的"生存状态"。

在"新生代艺术展"两个月之后,1991 年 9 月 1—5 日,李天元和赵半狄在位于北京东二环的天地大厦(后来的保利大厦)中组织了"赵半狄李天元画展"(图 9-36),高名潞认为该展是"新生代"现象的一部分,学院写实的味道要比"新生代"更浓些,他们希望让学院绘画重新焕发生命,他们让艺术题材回到自己身边的理念与"新生代艺术展"是一致的[1]。李、赵二人是刘小东在中央美术学院的同学,他们的现实主义表现形式和审美观与刘小东非常相似。比如,他们作品中的人物都是身边的同学,场景大多在室内,没有宏大题材,都是日常的琐碎和无聊。他们的一些油画在日常生活主题之外增加了政治色彩。例如,赵半狄的油画《蝴蝶》把伞下赤裸上身的年轻男子和一个年轻女子的不期而遇作为题材。这件作品可能表现了一代人的某个经历,年轻男子是赵半狄的自画像。画中青年男女的情绪完全不同,女子的悲伤和男子的冷酷形成巨大反差,男子、女子和背景组成了相互之间毫无对话的支离性空间,故事虽然是虚构而荒诞的,但是并不轻松——远没有"新生代艺术展"中的作品那么轻松。

赵半狄和李天元此后都没有沿着"新生代"的倾向继续发展。赵半狄选择了摄影拼贴,把熊猫作为主角,

[1] 参见《李天元、赵半狄谈"第四画廊"》,印在"赵半狄李天元画展"海报上,1991 年 9 月 1 日,未公开发表,高名潞当代艺术档案存。

第九章
拼贴现实、表情现实和快照现实

图9-36 《赵半狄李天元画展》报纸形式的请柬，1991年9月1日

图9-37 赵半狄，《熊猫系列：非典》，摄影，2003年

与一位男绅士（赵半狄自己）对话，对话内容似乎融入了身边现实中的各种话题。通过将文本和图像相映，赵半狄选取了犹如熊猫形象一样轻松亲和的方式传输他对现实的细致观察。这种"快照"较之"新生代"早期的绘画显得更加真实和平易近人，没有了造型的矫揉造作和商业气息（图9-37—图9-40）。

"新生代"和"玩世现实主义"的混合可以在王劲松、宋永红的作品中看到。与刘小东等人最初主要描绘身边的题材不同，王劲松将都市生活丰富的视野带进了绘画中，题材包括舞蹈、锻炼、唱歌、旅游、植树等，但所有人的姿态都像是笨蛋、傻子，他们后面也总是被空白的"光环"围绕着。王劲松1992年的油画《天安门前留个影》是他的一件重要作品，作品中的人物流露出现代社会中人们轻松与不经意的态度，画面中那些都市人的微笑显得那样贫乏空洞。虽然背景仍然是革命纪念场所，但画面"拍"下的并不是革命纪念照，而纯粹是一种旅游照。宋永红的《风景双联画》（图9-41）似乎与王劲松的《天安门前留个影》是一对，画面以红墙为中心，画中人物大多是家庭成员，与王劲松的集体照相姿势不同，宋永红的人物都是分离的，两对夫妇似乎正在做着革命样板戏的舞蹈造型。

人物的暧昧关系和符号化表情是90年代上半期"玩世现实"和"新生代"的共同之处，其修辞方式则大量采用了挪用手法，特别是挪用以往革命时代符号性的形象，比如宫墙、红旗、蓝天白云和革命姿势等等。

它们之间的主要区别在于，"新生代"倾向于采用轻松快捷的支离叙事表现周遭人文生态，而"玩世现实"则用扭曲的符号化表情（"大脸画"）去象征一种消极的"国民性"。

总而言之，90年代初以来的所有号称"现实主义"的绘画风格，都带着浓重的后现代反讽挪用的意味。现实变为讽喻的对象，而非状态本身。场景和情节都是编造的，拼贴手法派上了大用场，但不是西方观念艺术的语言学能指的错位拼贴，相反是视觉局部的拼贴，艺术家极力让拼贴后的效果更接近于一幅现实主义绘画的效果。最终，一部分貌似写实的画面其实是观念绘画。其中，走得最远的、最典型的是王兴伟的油画作品。

王兴伟的绘画或许可以称作"文本现实"，它再现的是二手化的"状态"。因为他的参照总离不开历史照片或艺术史文本，在选用的时候，

图9-38 赵半狄《熊猫系列：吸烟》，摄影，1999年

图9-39 赵半狄，《熊猫系列：驾驶》，摄影，1999年

图9-40 2003年11月赵半狄和他的熊猫将两家媒体告上法庭（新闻图片）

他对这些原作文本进行了修正，但是与王广义的《后古典系列》的修正不同。王广义仍然保持了原作的主要图像因素，只是在形式上对其进行抽象的表面改造。王兴伟则以自己的新构图为主，把西方大师的名作或者观念植入自己的"现实主义"画面之中。所以，艺术史知识和教科书中的文本叙事是理解王兴伟作品的前提。最终，"现实主义"只不过是一种手法，写实风格只是绘制效果本身，而非目的。其目的是传达一种与现实相关的隐喻，其手法是讲一个在中国现实中似有似无的故事，这个故事可以在艺术史中找到它的出处。所以，王兴伟的"现实主义"作品其实是"故事拼贴"。而且，这个故事中的主角常常是王兴伟本人。

王兴伟从1993年开始创作他的"古典写实主义"风格的绘画。他用照片做原型，这些照片有的是用电脑图像软件处理过的，有的是他妻子对着实物拍摄的。他总是以名作或名著来命名他的作品，例如，其中一幅作品的标题《幸福的家庭都是相似的》（图9-42）就来自托尔斯泰的小说《安娜·卡列尼娜》的篇首语。然而，其画中图像出现了杜尚《泉》中的小便池以及其他名作中的形象。王兴伟的主要目的是去提醒他的观众不要将他的作品看作真实生活片段的描述。相反，作品中的"生活片段"均是他自己杜撰的，或者是从一个名家的作品（另一个杜撰）中借鉴来的。

王兴伟的作品包括3层含义。第一，他否认"现实主义"是对某一生活片段或"生存状态"的"忠实"观察和再现。现实主义的风格和现实世界本身是两回事。所以，他利用二手化的"状态"，即那些大师的画和照片去表现自己对现实的看法。

第二，王兴伟把来自日常生活的某些东西融入大师的作品中。这不是为了反映现实的生活，而是嘲讽大师本身或批判现实。例如，在题为《又不是一百分》（图9-43）的作品中，他挪用了一位苏联现实主义画家的作品，以表现父母检查孩子学习时的失望情绪。王兴伟从小就从书里知道苏联的《又是一个二分》这件作品，他按照原画的构图，画了坐在沙发里的父亲和站在他面前的孩子。王兴伟将画中父亲的手势夸张成和米开朗基罗《创世纪》天顶壁画中上帝的手势一样。他的手指直接指向放在英国艺术家艾伦·琼斯（Allen Jones）的"波普"作品《桌子》上的考试卷子，但是观众没有看到他的手同时指向裸女的胯部。观众会跟随这幅画中孩子的视线向"桌子"——女人的胯部

看去。性的暗示和挑逗指向那个"英雄",画面中的父亲象征着权威性。

第三,王兴伟试图强调后殖民主义或东方主义理论。他反对任何绝对原则的观念和任何教条主义的论点。正如他所说:"我在绘画中的角色,基本上是我自己扮演的;我使用的相片或者来自图片社,或者是我妻子拍的。就像演员,受人左右的姿势是我希望达到的效果。我作品中的英雄全部被描绘成一种刚毅姿势。艺术史给现代人带来了压力。我的'东方式'的动机之一就是抵抗这样的压力。"[1]

王兴伟的"文本现实"其实和"玩世现实"走在完全不同的方向上。玩世现实仍然延续了社会主义现实主义的表情符号的哲学,表情是直观和感人的,同时也是概括的、普遍的、"国民性"的。王兴伟的"文本现实"是反直观的、理性的,它是智慧型的。"文本现实"是中国的观念

图9-41 宋永红,《风景双联画》,布面油画,1994年

绘画的一部分,80年代的"理性绘画"是最初的观念绘画,它也是一种"文本现实",不过"理性绘画"是一本正经的理想陈述,而王兴伟的"文本现实"则是后现代文脉中的辛辣反讽。

结论

事实上,并不存在一种进化的、革新的现实再现的艺术历史,在艺术中也不存在真正的现实。现实主义永远是一种方法,甚至虚拟现实的方式,而不是所谓的对现实的真实反映。正如本章和前面某些章节所讨论的中国不同时期的"现实主义"那样, 在"文革"结束后的20多年里,诸如"人道(主义)""人文(主义)"和"人态(人的生存状态)"这些

[1] 张力对王兴伟的访谈,参见 Wang Xingwei: An Interview by Zhang Li[M]// Hahn Brodukin.China: Aktuelles aus 15 Ateliers, Performances Installationen.München: Herusgeber Hahn Produktion, 1996: 144 – 145.

图 9-42 王兴伟，《幸福的家庭都是相似的》，布面油画，1994 年

图 9-43 王兴伟，《又不是一百分》，布面丙烯，1998 年

观念是艺术家们在艺术中建构自己对现实的独特理解的一种方法论表述。它们既是某种艺术的精神和题材，同时也是一种虚拟现实的方法和角度。以下是我们对这些"现实主义"的总结：

第一，70 和 80 年代的"人道"现实主义者相信，无论是从道德层面还是视觉层面，生活的真实均是最重要的，然而在艺术中，生活的真实等同于艺术家在历史（怀旧）视角之下对平凡生活的伟大价值的发掘和再现。

第二，"'85 新潮"中的"人文"现实主义（"理性绘画"）则倾向于展示现实的理想化和虚幻的一面。例如，从超越日常和超越个人经验的角度，在形而上的层面上展示关于真实生活的理念图像，它是对现实的理性化抽象。

第三，90 年代以来的"人态"现实主义很容易肤浅地被视为"人道现实主义"的回归，因为两者均运用了照相写实的"快照"方法。但事实上，"人态"已完全抛弃了"人道"和"人文"的理想主义。对于"人态"现实主义者而言，70 年代末的"人道"现实主义者对日常生活的历史观察方法，以及 80 年代的人文主义者对人性的形而上的审视，都不能作为再现 90 年代宏大叙事的失落、急速发展的全球化以及中国都市化现实的真实性的有效方法。因为对于 90 年代的"人态"现实主义者而言，现实常常是被分割并且瞬息万变的，没有一种方法可以捕捉到真实现实的完整图像。换句话说，他们对是否有一种真实现实的完整性本身都存有怀疑。对于 90 年代的"人态"现实主义，揭示生活真实的唯一方法就是捕捉一些碎片或快照般的生活片段。再现现实不过是对现实的一种技术性和偶然随意的仿真。这种技术性和仿真冲动则在 21 世纪的当代艺术中推动了数码虚拟现实的新领域的发展。

全球和在地 身份和张力 (1989—2017)

Chapter 10
Sermon Body and Ritual Behavior

第十章

布道身体和
仪式行为

在这一章里，我们将讨论北京艺术村中发生的、与"玩世现实"不同的另一前卫艺术现象——行为艺术。"玩世现实"的主要艺术家，比如方力钧、刘炜、岳敏君等大多集中居住和活动在北京的艺术村中，而行为艺术家大多在1994年左右从外地来到北京大山子，即"北京东村"。

第一节
从"盲流"到艺术村

从20世纪90年代初开始，前卫艺术一方面失去了官方展览空间，另一方面也为日益增长的商业大众文化所疏离，前卫被迫后撤，各种"地下"替代空间随之出现。这种替代空间大致有两种：一种是由80年代"盲流"艺术家群体发展而来的"画家村"；一种是由"'85美术运动"时期的反观念的观念艺术发展而来的"公寓艺术"（Apartment Art），在大多数情况下，艺术家的活动和展览空间都是在自己的住所，有时也会在野外、农村和不引起注意的公众场合进行行为或装置艺术的创作。但是，同"'85美术运动"的群体不同，这个时期的前卫艺术家不论是被迫的，还是主动的，大都对社会公众的参与不再感兴趣。所以，艺术观众主要是前卫艺术圈子里的人，甚至有时除了艺术家本人之外只有摄影师在场。所以，这是一种从外部空间向个人内部空间退却的当代艺术倾向。另一方面，相比国内展览机会的匮乏，国外的展览机会突然增加，艺术家逐渐放弃了与本土公众交流的欲望。

在"'85美术运动"期间，与群体艺术家有别的还有一些被称为"盲流"的边缘艺术家群体，他们是最早的职业艺术家。相反，"'85美术运动"的群体艺术家或许可以称为"业余"艺术家，因为他们不依靠出售艺术品生活，他们中的绝大多数都是从美术学院毕业后到大学、中学或地区文化馆工作的国家工作人员。他们的前卫艺术创作活动是工作之外的副产品，是纯粹精神性的。而在被称为"盲流"艺术家的人当中，有很多都是自学艺术的，也有

图 10-1 方力钧在北京圆明园画家村，1993 年，徐志伟摄影

图 10-2 北京圆明园画家村的艺术家，1995 年，照片由杨卫提供

从专业美院毕业的，但他们都选择了体制外的自由艺术家身份作为谋生手段，一方面是出于对精神自由的追求，另一方面也是由于对艺术干预社会没兴趣。当时的重要画家如张大力、牟森、阿仙、郑连杰等人，有些在 1984 年就已经开始居住在圆明园的福缘门村、挂甲屯等地。他们的艺术不似"'85 美术运动"的作品社会性那样强，大多是水墨的、抽象的，比较符合国外市场的口味，所以，大使馆是他们常常光顾的地方。但他们在 80 年代是边缘的。[1]1989 年以后，政治和经济环境的变化使这种"盲流"现象激增，很多"'85 美术运动"群体中的艺术家也加入其中。1990 年开始，丁方、方力钧、岳敏君、杨少斌、徐一晖、鹿林、伊灵、刘彦、王秋人以及一些诗人开始在圆明园定居（图 10-1、图 10-2）[2]。

1992 年开始，张洹、马六明、苍鑫、朱冥等人在北京近郊的大山子定居，并称之为"北京东村"。1994 年，方力钧等人首先移居北京通州的宋庄，这些艺术家租下农民的房，把它们设计为工作室和居住混合的空间，并且因其扎堆群居，故宋庄小堡被称为"画家村"。很快，离宋庄不远的通州滨河小区的居民楼又聚集了一批艺术家，1997 年前后，聚集的艺术家的数量达到了高峰。

90 年代末至新世纪之初，一些艺术家，如张晓刚、邱志杰、宋永红、叶永青、马六明、展望等在北京望京地区的花家地公寓楼里租房或买房建立了工作室[3]。同时，还有一部分艺术家在北京酒仙桥的老国营工业区 798 租建工作室。随着"东京画廊"和国外其他画廊、出版商的进入，这里形成了类似纽约苏荷的"北京大山子艺术新区"。从 2004 年开始，新的艺术家村，如"崔各庄"和"索家村"也在这一带出现。北京之外，从 90 年代末开始，上海有"莫干山艺术家工作室"，南京有"创

1 陈卫和.北京"盲流"艺术家印象[N].中国美术报，1988-10-31.
2 邵逸农、穆辰《西村艺术家（上）》，1995 年，未发表。"西村"即圆明园画家村。
3 唐昕.花家地：1979—2004 中国当代艺术发展亲历者谈话录[M].香港：中国英才出版有限公司，2005.

库",2004年郭晋等11位艺术家租借仓库,在重庆的四川美术学院附近建立了"11间创库"。这种职业艺术家聚集的画家村和"创库"(创作仓库)的迅速膨胀,使之成为90年代以来中国前卫艺术作品的重要生产基地。

自由的状态和致富的理想在方力钧、岳敏君、刘炜等一批艺术家那里成为现实。从1990年开始,再也没有人称这些人是边缘性的"盲流",他们被看作是代表中国当代艺术主流的职业艺术家。

不过无论这些艺术家的产品多么前卫和具有批判性,它们最终仍将成为商品市场上的流通物。90年代初是中国艺术体制发生变化的关键时期,官方体制虽然较80年代对前卫艺术的控制更紧,但它的影响反而式微,取代它的是国际艺术机构(美术馆和画廊)以及国外的艺术市场。90年代初,港台地区的收藏家和艺术市场对大陆学院写实艺术的热衷以及稍后国际艺术市场对"政治波普"和"玩世现实主义"的青睐很快影响了中国当代艺术的发展方向。一些批评家甚至把"市场操作"作为当代艺术批评的主流价值观狂热地推崇。比如,以吕澎为首的一些批评家以顺应历史潮流的姿态,提出要主动干预市场,为前卫艺术定价(或抬价)。吕澎在1992年策划了"广州·首届九十年代艺术双年展"[1],但本来被设计为系统中的参与各方——艺术家、收藏家和批评家似乎都不能按照合同履行职责,遂不欢而散。这一事件的"闹剧"结局说明了市场虽可操作,但它必须是系统化的自然形成,是意识、经济基础和体制空间的综合产物,并且,在中国尚未形成良性的艺术市场机制却同时被国外收藏家和艺术市场主导的时候,这必定会引起国内市场的短视和急功近利。

与这一乌托邦式的市场热衷派相反,市场在另一些艺术家的眼中被视为一种堕落,并被看成是对前卫本质的颠覆。一些"'85美术运动"中的"平民"艺术家首先揭竿而起,用发生在社会空间而非艺术界的极端集体行为活动讨伐这一物质主义现象。如宋永平和山西一些艺术家的黄河写生活动(图10-3),兰州艺术家的"丧礼"活动,以及任戬等发起组织的"新历史小组"在1992年"广州·首届九十年代艺术双年展"展场进行消毒,又于1993年组织了"大消费"活动,对艺术商品化做出反应(图10-4)等等。他们以宣布同物质主义分道扬镳,或对它进行"吊唁"和颠覆性"礼赞"的方式,表达对这个新兴的"洪水猛兽"的憎恶和排斥。而大同大张则以自杀的极端行为向那些在物质利益面前投降的前卫行为宣战。事实证明,大同大张的担心不是没有道理,30多年来的历史表明,正是这种向资本的妥协和拥抱导致中国当代艺术丧失了80年代时建树自己的当代体系的文化信心和理想。江湖运作和追名逐利在21世纪成为主流时尚,成为中国当代艺术的一道表面光鲜实则颓败的风景线。由此,回过头去看,90年代中期前后发生的处于边缘状态的"公寓艺术"

1 自1989年之后的第一次全国性艺术展"广州·首届九十年代艺术双年展(油画部分)"于1992年1月在广州举办,吕澎为主要策划组织者,他在1991年油画艺术研讨会上说出"谁购买历史"时就开始酝酿如何创建国内艺术市场,这次展览旨在借此提高前卫艺术在国内和国外的市场价值。

第十章
布道身体和仪式行为

图 10-3 宋永平等艺术家黄河写生活动，1993 年

图 10-4 任戬，"大消费：浪漫牛仔服系列"，1993 年

以及大山子前卫群体的活动就显得格外有价值。

80年代末至90年代初，一些注重传统文化的当代转化的艺术家，也就是前面章节讨论的反观念的中国"观念"艺术家比如黄永砅、徐冰、谷文达、吴山专等转移到了欧美。而另一些"'85美术运动"时期的艺术家，如张培力、耿建翌、顾德新、陈少平、王鲁炎和一批更年轻的前卫艺术家，如宋冬、王晋、邱志杰等人，既不想进入走红市场的"钱为"（前卫的谐音）艺术行列，也无意面对面地批判市场；他们所关注的是寻找自己当下的针对性和兴趣点，在当时空间和经费都极为困难的状况下，试图选择另一种前卫生存方式，并由此引发了90年代初期新的前卫艺术群体的崛起。1993年开始的以小型装置、录像和行为艺术为主的新一代观念艺术在北京、上海和广州等地出现。张洹、马六明、苍鑫等北京东村的艺术家仍保持着80年代的"业余盲流"艺术家身份，他们做行为艺术，同时以作画或者搞设计等职业谋生。由于没有展览场地，也没有刊物发表前卫艺术作品，这些艺术家只能在自己或他人的居室中创作一些供少数圈内人看的装置、行为艺术，一些作品甚至只是在纸上写出自己想法的"纸上空间"的方案艺术。由于这种非公共展览空间的活动大多发生在艺术家的家里（大多数是在居室和公寓内，也有一些发生在废弃的厂房、农村和郊外），高名潞把所有这些发生在私密空间的新的前卫艺术现象称为90年代的"公寓艺术"——一种生存于政府空间和商业空间之外的边缘性、退避性的前卫艺术[1]。

在这一章里，我们主要介绍和讨论在画家村，特别是以北京大山子，即"东村"艺术家为主的行为艺术。下一章，我们将讨论以都市公寓为创作和展览空间的"公寓艺术"。

[1] 高名潞在《从精英到小人物》一文中提到"Apartment Art（公寓艺术）"这一概念。详见高名潞《蜕变与突破：中国新艺术展》（Gao Minglu. From Elité to Small Man[M]//Gao Minglu. Inside Out: New Chinese Art. Berkeley: University of California Press, 1998: 161）。

第二节
行为艺术的"身体"概念

　　行为艺术在 20 世纪 80 年代中期从西方传到中国。对于中国人而言，行为艺术是最具争议性、最令人难以接受的一种当代艺术形式。每当行为艺术出现的时候，严厉的批评总是接踵而来，质问这些行为艺术作品是否超越了艺术与政治、艺术与伦理的界限。

　　虽然"表演"（performance）与"身体艺术"（body art）通常统称为"行为艺术"（performance art），但它们之间是有区别的。"表演"是指传统意义的纯艺术（美术或者造型艺术）与舞台艺术的结合，"表演"的取材对象来源于多种跨学科的艺术媒体和形式，其中包括文学、诗歌、戏剧、音乐、舞蹈、建筑、绘画以及录像、电影、幻灯或叙事。"表演"其实正是当代行为艺术的源头所在，它兴起于 20 世纪 60 年代，直到 80 年代仍受到西方大众的欢迎。另一方面，"身体艺术"在 20 世纪 60 年代与观念艺术一同出现，与纯艺术有一定关联。"身体艺术"基于这样一个概念，即身体是艺术家的首要素材。"身体艺术"通常用于隐喻各种社会政治的论争，所以常常显示出暴力感或攻击性。艺术家在其中常常扮演一个神秘的、类似"萨满"巫师一样的角色。在大多数情况下，行为艺术家的身体被视为"审美"观念的载体。从这个意义上讲，"身体艺术"是一种表现人的人性本质正被异化这样的观念陈述和对未来理想状态的前瞻与诉求，其思想基础与 60 年代流行的欧洲大陆哲学（特别是存在主义）有着密切的联系。

　　当代中国行为艺术似乎更接近于 20 世纪 60 年代初在西方出现的"身体艺术"。因为中国行为艺术家基本上是从美术或造型艺术的角度去思考行为艺术的，极少主张将音乐、电影和舞蹈等融入他们的行为艺术之中。也就是说，对身体本身的造型功能及其意义的关注要大于群体性表演。此外，中国行为艺术的社会敏感性和被压抑的处境也使它与西方"身体艺术"的人性哲学的基础——存在主义有着先天的联系。然而，另一方面，中国的行为艺术通常不把自己的身体视为"艺术"观念的载体，而直诉观念恰恰是 20 世纪 60 年代欧洲"身体艺术"的核心价值，相反，中国的行为艺术家把行为艺术视为某种"仪式化的身体""社会化的身体"的直观图像。这种对"身体"的理解不仅与中国当代社会和艺术的情境紧密相关，同时也潜移默化地受到了传统礼教观念的影响，因为，这种"反"仍然基于集体人和社会人的意识之上，尽管这些行为艺术恰恰是"反礼教"的。在儒家传统中，"个人身体行为"总是与集体属性的传统观念有关。我们发现，在过去的 30 多年，中国行为艺术经常在精神内涵上表现出某种社会挑衅性，或者反之，承受自我施虐与身体伤害的特点。但是，这些行为并不只是停留在个人的或者偶然的冲动之上，相反是深思熟虑的，已经被某种社会化和仪式化的"设计"所引导的。不论周围有没有"公众"在观看，在艺术家的内心，他们这些痛苦的身体行为却是为了某种"布道"信念而作的。这也是中国的行为艺术总是能够唤起公众

的极大关注的原因，这其中必定有其精神指向的力量，而不应该仅仅被理解为"耸人听闻"。

也许，大众对行为艺术的反应折射出中国人对这种艺术形式的特定理解。中文里的"行为艺术"如果直译为英文应该是"behavioral art"，它不同于英文"行为艺术"的原初"performance art"。后者如果直译为中文应该是"表演艺术"，而非"行为艺术"。显然，在中文里，"行为"与"表演"这两个术语在意义上有很大的差异。"行为"这个概念不局限于个体的身体行为，同时也指个体在特定社会群体内遵循某种道德规范。这与前一时代的集体主义意识形态和中国的儒家传统有关。在这些传统中，纯粹的个体行为是不存在的，所有的个体行为都是社会性的，所有个体行为都体现了一定的社会行为类型。正是有这种个体"行为"的社会意义，才使得身体语言在中国语境下具有更多的象征性和主观性，而非单纯视觉的和客观性的。也正是这种对人体的理解，一方面导致了某种对人体的神秘化，另一方面导致了对身体语言的暴力化和仪式化的整合。例如，公元前2世纪，汉代儒家董仲舒创立了"天人感应"理论，把人类身体的各个组成部分与外在的宇宙形式进行匹配，在他的理论里，人类身体与宇宙具有某种神秘的感应。在"文革"时期的八大革命样板戏里，依据意识形态和阶级理论，身体语言与姿势被模式化和仪式化。事实上，这种革命身体语言深刻地影响了中国前卫艺术身体语言的仪式化特点。比如，前卫群体的一些"行为"活动复制了前一时代"工作队"的工作形式，如"访贫问苦""深入生活"等。

这种传统观念为中国行为艺术注入了某种内在的或先天的社会意义。这种社会意义总是在包装着个体的身体语言，不管个体行为艺术家起初的意图是什么。另一方面，由于先天的社会化误读，中国的行为艺术总是具有抓住观众情绪的强大力量，因此，它在中国公众场合中很难存在。但正是这种禁忌，极大鼓励了艺术家们选择行为艺术作为一种最强有力的媒介，以表达他们的精神诉求和社会批评。

从这一角度讲，中国的行为艺术不同于那种基于存在主义哲学之上的、重在探讨个体存在的"身体艺术"。后者多多少少受到了弗洛伊德的"本我"和"力比多"的影响。比如萨特曾将这类存在主义行为艺术描述为"身体是全部感知的一部分。当身体以'在场'的面目出现时，身体是一个刚刚逝去的过去，并马上要离开那个过去。这意味着当它正处于一个被关注的视点的同时，它同时也是一个出发点——这个视点和出发点意味着我的当前存在，同时也意味着'我'就要超越我的当前存在，奔向那个我必须到达的理想的'我'的存在"。而萨特的这个存在主义与弗洛伊德的潜意识的混杂哲学成为西方"身体艺术"的思想来源。[1] 在这里，行为艺术中的"身体"被解释为某种"过去——此在——未来"的线性方向中的过渡，是"我"的身体在场与灵魂游动的二元性对立统一，这种线性方向的动力描述似乎来自充分自足的自我意识，好像它完全不受外部世界和社会语境的任何侵扰。这个自我意识之"流"其实就是存在主义哲学的根本（图10-5）。

[1] 参见李·维尔珍《身体艺术与表演：作为语言的身体》第15页（Lea Vergine.Body Art and Performance: The Body as Language[M]. Milan：SKIRA，2000：15）。

然而，中国的行为艺术具有更多的社会语境化和非观念性的特点。这首先直接来自先天的对身体语言的自我否定的意识，"行为"意识，如前所述，是非个人的和社会化的。艺术家的身体意识不能脱离其具体生存环境和社会身份性。在此，非观念性指的是中国的行为艺术语言大多不是观念陈述，而是某种沉默的、非语言表述的、类似"哑语"的形式。所以，他们的身体语言试图填充"表演"移情和"观念"陈述之间的沟壑。造成这一状况的原因可能有很多，包括来自古代宗教仪式、戏剧表演甚至书法的影响，或许还有前一时代的社会主义现实主义艺术的身体语言模式的影响。因此，任何二元性模式，例如个体对立于集体、身体对立于灵魂（政治），都很难准确地描述中国行为艺术的本质和特点。

中国当代行为艺术的方式是多样的，既有观众圈子很小的私密行为，也有展示在大众场合的群体行为。它们在不同的时期呈现了不同的特点，比如，80年代艺术家大多希望自己的行为艺术出现在公众场合，而90年代则倾向于私密。但整体而言，当代中国行为艺术具有静默直观、激发观众的感知参与其中的身体语言特点。通过动作、形象和场面与观者（无论是面对人群还是摄影镜头）的互动，不仅以此展示自我意志，同时也是对身边快速变迁的社会环境的回应。

图10-5 曼佐尼，活体雕塑（living sculpture），1961年

第三节
公共身体

在"'85美术运动"期间，只有很少的前卫艺术群体把行为艺术视为主要的艺术语言。有几位艺术家在20世纪80年代经常从事行为艺术，例如"三步画室"的宋永平、"红色幽默"的吴山专，但他们的公开身份分别是画家和装置艺术家。唯一例外的是"观念21"艺术群体，其成员包括盛奇、康木、赵建海和奚建军，他们当时都是北京中央工艺美术学院的学生，以专门从事行

图10-6 赵建海、康木、郑玉珂，《观念与行为》，行为艺术，1988年

图10-7 李山、张健君、宋海东等，《最后的晚餐》，行为艺术，1998年

为艺术而闻名。1986—1988年间，他们分别在北京大学和长城举行了数次行为艺术表演（图10-6）。

上海是80年代早期行为艺术的发生地之一，1986年"M艺术群体"的一系列表演，以及上海"布雕"活动都发生在这里。1988年的《最后的晚餐》（图10-7）是80年代行为艺术中最具挑战性的作品之一，参与者是上海艺术家李山、余友涵、张健君、丁乙、秦一峰以及其他7位艺术家。他们用红、黑、白布把自己完全包裹起来，模仿达·芬奇《最后的晚餐》中各个人物的姿势，借此表达对中国社会现实中家长制结构的讽喻。

这一时期北京和上海以外地区的行为艺术还有1986年广州"第一回实验展"中的几次行为艺术表演，1986年由宋永平等人在山西太原进行的行为艺术表演，1986年江苏"徐州现代艺术"展览中的行为艺术表演以及1987年山东菏泽"黑色联盟"名为《画框系列》的一系列行为艺术作品。然而，80年代的行为艺术仅被视为前卫艺术家们第二位的副产品，因为那个时候没有一位艺术家是以行为艺术作为主要的艺术创作形式的。直到90年代，行为艺术才开始成为专业的艺术形式。

"'85美术运动"中的一些行为艺术，特别是这一时期早期的作品，试图以新的哲学和艺术方法来打破旧有的艺术观念。在这些艺术家看来，行为艺术是宣扬人、生活、艺术三者之间真正统一的最佳方式。因此，这一类型的行为艺术扮演着宣传与启蒙的角色，对吸引大众的注意尤为重视，其观众往往超越了艺术家的小圈子，不局限于艺术专业学生和艺术爱好者，甚至还包括广大的城乡居民。但这种获取大众空间、观众与艺术家统一的代价是忽视和取消身体语言的个性化。

结果，这类行为艺术不仅旨在"反艺术"，同时也"反艺术家自身"。在这种公众化了的身体语言中，艺术家身体语言的个性化彻底被社会化和仪式化了。这就是为什么80年代的行为艺术几乎都发生在公共的美术馆、博物馆、街头或乡村，而不是像90年代那样发生在私人空

间。除了90年代前卫艺术的生态遇到困难的原因外,80年代的前卫艺术家在身体语言方面的去个性化是其强烈的征服公众的意志所导致的,艺术家去个性化是为一种文化启蒙的庆典仪式的整体文化目标服务的。所以,这些行为艺术具有明显的文化观念陈述和集体参与的特点。

1986年5月4日,王度和林一林等组织了"南方艺术家沙龙"的行为艺术。1986年9月3日,"南方艺术家沙龙"的艺术家们在广州中山大学的体育馆举办了"第一回实验展"。展览举办了两次,包括行为艺术、装置、绘画以及音乐,并且鼓励观众参与表演。艺术家们宣称,"当观众进入展览大厅的时候,他们将会感到被一种独特的环境所包围,在这里,人类正被某种崇高的精神所净化","参加表演的人们以及站在舞台外的观众,此时此刻都体会到某种精神实体,这里没有苍白的想像与幻觉"[1]。

1986年10月12日上午,上海大学美术学院学生张国梁、丁乙、秦一峰在多个公众场所举行了他们的行为艺术表演"布雕"(图10-8),地点包括吴淞口码头、华东政法学院大门外、新落成的上海美术馆门前、人民饭店快餐店内以及虹桥路上。他们展开20米长的黄布,缠绕彼此的身躯,创造出被他们称为"布雕"的形态各异的作品。艺术家试图把艺术从画室与博物馆中解放出来,把艺术置于公众空间,把观众带入他们的创作中去,以达到物我两忘的境界。街头观众对此议论纷纷,有赞扬的,也有批评的。[2]

1986年12月21日,"M艺术群体"在上海工人文化宫剧场举行了一次集体行为艺术表演。总共16位成员登台表演,观众约有200人,青年诗人、大学生、新闻记者都获邀加入表演。表演持续了一个半小时。表演的各个部分之间没有逻辑上的联系,但各部分都强调生活与艺术的联系,其目的是以各种方式去打破旧有艺

图10-8 张国梁、丁乙、秦一峰,《上海街头布雕:人·黄布·环境》,行为艺术,1986年

[1] 南方艺术家沙龙"第一回实验展". 中国美术报[N].1986-10-20.
[2] 蒹千. 布雕——一次艺术和自我的表现[J]. 青年一代,1987(3).

术观念和形式所带来的束缚。这次行为艺术表演是"'85美术运动"期间最具有进攻性和暴力性的作品之一。

如果说"南方艺术家沙龙"和上海"布雕"让行为艺术成为向观众"布道"的话语，那么，山西"三步画室"的艺术家们则试图以"文革"宣传队的形式把自己的艺术与生活完全结合。1987年7月，宋永平和"三步画室"的其他艺术家进行了一次名为"乡村计划"的活动。早在1986年11月4日，宋永平及其弟弟宋永红就在太原工人文化宫举行了一次名为"1986年某日体验"的行为艺术表演。表演者们试图唤起观众对原始人类日常生活的想象。为了达到这个目的，他们在美术馆的空间里设计了一种"原始风景"，他们在这个空间里缓慢地行动，模仿原始人的日常生活。但这种"文明"的身体语言并不能进入真正的个人体验。正如艺术家们所说，在这个行动的过程中，"他们摆脱一种束缚，又不得不接纳另一种束缚"[1]。

在"乡村计划"中，他们把自己的雕塑和绘画作品运到太原的农村展示，与那些不识字的农民进行交流。他们的格言是 "为人民服务"。这些艺术家的行为似乎显示出当代中国社会民粹主义的自相矛盾。"乡村计划"表现了一种艺术创作的纯粹性，它既不是政治宣传，也不是商业操作。从另一个角度来看，"'85美术运动"期间广为流行的这些社会活动或行为艺术是对一种不可能实现的理想的诉求。这一点和21世纪出现的"介入艺术"的潮流是一脉相承的。

一些行为艺术可被视为"游击战"，因为它们通常以袭击的方式发生。在攻击旧有禁忌与社会惰性的过程中，80年代的行为艺术更多地关注如何把个体身体公众化和仪式化，而非专注于个人身体语言本身，有时专门针对某个公众事件，以此进行艺术家与大众之间的对话。因此，这类行为艺术可被视为具有"社会政治偶发性"，并常常含有对体制和权威挑衅性的、暴力性的语调。很多时候，艺术家被当作（甚至一些艺术家主动地把自己当作）"麻烦制造者"。

最突出的例子是那些发生在1989年"中国现代艺术展"中的行为艺术，如吴山专的《大生意：卖虾》、李山的《再见》、张念的《孵蛋》。这些行为艺术的艺术观念各有不同，如吴山专试图表现当代中国艺术正转变为一种"大买卖"，张念反对当代艺术的观念化、理论化，李山的行为是对政治的轻蔑，等等。而肖鲁向她的装置《对话》开了两枪，致使展览被迫关闭，她的行为最大化地把个人意识（不论是私密情感的，还是激进的行动意识）转化成为几乎全民关注的"仪式性"事件。

行为艺术家们大多在公众场所做出突发的、不提前告知的行为，可把其称为"预设性偶发"，这其实并非真正的偶发（happening），这种"happening"一般是在一个特定观念情境中自然出现的，甚至艺术家自己也被某种互动性带入的"偶发"。此外，一些行为艺术故意去触动体制的相关方面，其中包括警方、美术馆官员以及精心挑选的某部分观众。比如，"中国现代艺术展"的第二次关闭就是因为一位艺术家向美术馆、北京市委和东城区公安局

1 宋永平，宋永红.1986.11.4, 15:00–17:00, 一个场景的体验[N]. 美术, 1987（9）.

写匿名信,称"如果不立即关闭'中国现代艺术展',就要在美术馆内两处放置炸弹",于是警察被迫闭馆两天查寻炸弹。这种"政治性冒险"(也是"政治刺激性")促使不少行为艺术家主动去刺激官方和观众,最终导致这些行为艺术成为社会事件,甚至"政治事件"。

第四节
私有身体

 直到20世纪90年代初期,中国行为艺术家才开始使用个人身体语言来传达深层体验,这些行为艺术较少与大众话题发生联系,其方式包括仪式化的折磨和自虐。20世纪90年代初,行为艺术的环境非常困难,首先是社会大环境上的压制,接着是全球化浪潮。前卫艺术家们感到除了自己的身体之外,一无所有。因此,20世纪90年代的艺术家,如居住在北京东村的张洹、马六明、朱发东、苍鑫、朱冥以及稍晚些的何云昌等,都从公众场合中退却下来,并把自己的身体视作可以自由使用的私人财产,进行各种暴力性的自我折磨。正是这种身体的受难,赋予了他们某种不同于80年代的宣扬式的、属于90年代的自残的"布道"力量。这种个人身体的语言反而有效地转化为公共受难的仪式性意义,虽然90年代的这些行为大多发生在私密空间,但通过录像传达了一种"坚忍"的受难精神。

 以张洹为代表的北京东村艺术家的这类行为艺术任意"施虐""贩卖""残害"自己身体,以此检验自己身体的承受力。"承受"也因此成为一种对个人自由的"享受"和"消遣"。他们开始摆脱80年代的公众身体语言的影响,转而探索他们的"私有化"的身体语言表现方法,强调通过他们自己特定的身体以及个人身体与周围日常环境的真实关系,表达对生存状态的感受。他们也抛弃了80年代行为艺术家对于偶发事件的关注意识——这种关注更多是寻求对公众的"煽情"效果,以期引起公众的骚动反应。恰恰相反,他们更为注重自我的内心冲突与和谐,寻求肉体和意志自身耐力的检验。

 从这个角度讲,20世纪80年代的行为艺术家似乎更像英雄主义的"殉难者"和"布道者",而北京东村的行为艺术家们则更倾向把自己当作社会底层中的一个普通灵魂持有者,更热衷于日常生活中的观察体验。例如,张洹在有关《十二平方米》(图10-9)的自述中说道:"我真正最感兴趣的是日常状态下的人们,在他们最容易被忽视的日常时刻,也正是这些构成了我创作的原始资料。比如说,当我们坐在沙发上聊天、抽烟、每天在床上休息、工作、吃饭、上厕所等等。在这些日常活动中我们发现了最接近人性的东西,有关人的事物和人的精神的最根本问题,以及如何发现我们和所处环境之间关系的问题。"[1]在《十二平方米》中,张洹坐在一个村庄的公共厕所里长达一个小时,全

[1] 高名潞《私人经验和公共偶发:张洹的表演艺术》,见 Zhang Huan[Z].Santiago de Compostela: Museo des Peregrinacions, 2003: 46-63.

图 10-9 张洹，《十二平方米》，行为艺术，1994 年，图片由张洹提供

图 10-10 张洹，《原音》，行为艺术，1995 年，图片由张洹提供

身赤裸，涂满蜂蜜和油以吸引苍蝇。

通过体验对身心痛楚的忍耐力，张洹对自我生存状态的确定性进行了质疑。其结果是，忍受痛楚的过程不仅体现了个人身体的承受力，而且也再现了任何在粗陋环境中生活的普通人都拥有的尊严。这种普通人的尊严在当代中国社会中其实一直在被寻找，但又总是不断地失落。与同时期的"玩世现实主义"的自嘲不同，北京东村的艺术家选择了"自残"的严肃而又无声的语言力量去证明自尊的价值。

张洹的"布道"是一种自尊的展示，但没有言说。"布道者"所赖以感化众生的是他的真诚牺牲和痛苦的体验，没有解释，没有求助，更没有退却。张洹这个时期的行为作品《十二平方米》《65KG》《25 毫米螺纹钢》等作品都运用了这种身体语言。从这些题目可以看到张洹把身体和这些有具体的物理属性的空间与材料视为等同物。在另一件让人不忍直视的行为作品《原音》（图10-10）中，张洹躺在立交桥的角落，嘴里塞满了蚯蚓，蚯蚓在向嘴里、眼里、鼻孔钻，张洹忍耐着直到呕吐。

与北京东村的其他行为艺术家相比，如同样用身体做行为艺术的马六明和朱发东（马六明的身体是性别符号，朱发东的身体是贫富阶级符号），张洹的身体则是纯粹的灵与肉。张洹从来不宣示身体的外延，不论是社会的、政治的、文化的还是性别的隐喻意义。身体就是身体，就像画布就是画布一样。张洹在这张"画布"上的创造就是挖掘身体内在的品质和能量，就像一个画家能够在画布上画出震撼人心的形象一样。

90 年代北京东村的另一位重要的行为艺术家是马六明。马六明 1993 年开始在北京东村做行为艺术系列《芬·马六明》。这是他最著名、最典型的具有持续性的作品，包括行为和照片。"芬·马六明"是虚拟的带有双性特征的身份符号。它既是一个个体，也泛指广义的具有飘移性的性别边界。而马六明的身体本身恰恰是这样的符号载体。"芬·马六明"来自他童年时常常有

图 10-11 马六明,《芬·马六明》,行为艺术,1993 年

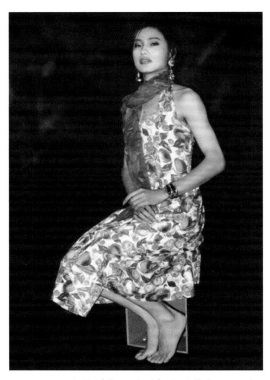

图 10-12 马六明,《芬·马六明》,行为艺术,1993 年,陈志伟摄

人把他当作女孩的往事,那时总有人问他"你是男孩还是女孩"。这种性别的混淆其实和性心理特别是同性恋心理及其学说没有什么关系,马六明对此不感兴趣,他感兴趣的是身体自身的魅力和表现力。

"芬·马六明"在公众场合利用他的女性化的面部特征和男性的躯体创造了具有性别幻觉的形象,并通过这一方式进行行为艺术表演。其实并非表演,只是展示而已,其中没有任何"性"的内涵夸张(图 10-11、图 10-12)。因此,马六明的身体行为的目的并非指向人们通常讨论的性别的文化身份性。对他而言,之所以运用他自己的身体,其原因非常简单,纯粹是因为他的相貌的物理特征,他把自己身体的"唯一性"展示给公众。

马六明的展示与他人的交流,但在交流过程中,他是被动的。这不是有意保持他身体特征中女性的矜持或羞涩,而是让这个双性身体的现成品内在和潜在的符号因素转变成符号本身。

1998 年,高名潞邀请马六明和张洹在纽约 PS1 做行为艺术,张洹在户外,马六明在展厅里。马六明赤身坐在一张长凳上,让观众随意坐到他的身边,有的静坐,有的女士和他合影,有的男士和"她"合影,甚至拥抱。马六明用他身体自身的双性魅力与观众交流。

20 世纪 90 年代,北京聚集了一些从外地移居来的行为艺术家,包括朱发东和苍鑫等人。朱发东在昆明时,他曾经在自己背上贴广告,并走上街头。广告上写着:"此人出售,价格面议"。1993 年他移居北京后,继续在街头张贴广告"出售"自己。还有一次,他在街上张贴"寻人启事",寻找他自己(图 10-13)。苍鑫则翻制了数千个自己面部的石膏模,放在自家院子的地上,邀请人们在上面行走,直到面模都被踩成了碎片(图 10-14)。这种对自己肖像的破坏是一种"自由"的宣示,他虽然不拥有其他自由,但是拥有让别人贬损自己形象的自由。

北京东村的行为艺术在进入千禧年后逐渐销声匿

迹，东村的身体语言的模式也由此终结。

1998年，高名潞邀请张洹到"蜕变与突破：中国新艺术展"（Inside Out: New Chinese Art）去做了一个名为《朝拜：纽约风水》（图10-15）的行为艺术。在PS1的空场中，面对纽约的公众，张洹装扮为一个西藏朝圣者，匍匐前行，每次扑向地面十几米，爬起来，然后再次赤身匍匐冲向铺满尖锐的碎石子的地面，腿上和胸口都被磨出血。最后，赤身趴在铺在一个中国传统木床上的巨大冰块之上。事实并非张洹的身体能够温暖冰块，相反，冰块足以迅速地冻僵张洹的身体，最危险的是让心脏停搏，这是人们难以想象的。张洹坚忍沉默的身体语言立刻打动了纽约人，从而一举成名。有关他的行为艺术的巨幅照片也被刊登在了《纽约时报》上。

图 10-13 朱发东，《寻人启事》，行为艺术，1993 年

图 10-15 张洹，《朝拜：纽约风水》，PS1 现场行为艺术，1998 年，图片由张洹提供

这次展览中的行为，可能是张洹最后一次沿用90年代北京东村的身体语言。之后，张洹把关注点从自己的身体转移到"我的""你的"和"他的"身体之间的关系之上了。在西雅图、旧金山和澳大利亚、日本所做的《我的美国》《我的澳洲》《我的日本》等行为艺术邀请了许多不同种族的自愿者参加行为表演，同时表演被赋予了主题和设计，甚至戏剧性的场面。在这些行为中，身体不再是某个个体的身体，也不重在体验，而是表演的身体。所以，这些作品中的行为不再集中在身体本身，更不是个体的身体，而是身体之外的身份意义，是身体外延的文化和社会意义。比如，在西雅图的《我的美国》中，不同种族、不同年龄的身体发出自己的呐喊，用不同的力量向张洹扔去面包，面包和《圣经》中基督的慈悲有关，这多种语义因素构成了张洹的行为艺术的国际化走向，也就是把和谁对话以及对话的意义放在了首位。

"蜕变与突破：中国新艺术展"之后，张洹的观念摄影和一些以

图 10-14 苍鑫，《病毒系列·踩脸》，行为艺术，1995 年

翻制张洹本人身体为主的"雕塑"作品虽仍然是以身体的形式（注意：不再是身体语言）为主，但张洹的身体在这些作品中已经不再作为体验过程的身体被呈现，而是作为某种意义的承载物而出现。比如，1998年的《泡沫》（Foam），一组张洹的头像，每组中都放置一张家庭成员不同时期的照片，艺术家在这里宣示的是个人家庭历史，这种题材在90年代末的中国并没有什么新意，不同之处在于张洹涂满泡沫的脸成了"镜框"；在《家谱》（Family Tree）中，张洹让人们随意在脸上书写中文词，他的脸成为"宣纸"（图10-16）；2000年创作的《花》（Flower）以及2001年的《汉堡的种子》（Seeds of Hamburg）中，张洹静坐的身体被置放在窟龛或者基座之上，就像罗汉打坐（图10-17）。

这里，虽然张洹的身体形式仍然保留了北京东村时期语言的仪式形式，如《十二平方米》

图10-16 张洹，《家谱》，行为艺术，2000年（9张），图片由张洹提供

的静坐形式，但是，已经丧失了那种重在内在深层的身体体验的过程，而主要表现的是静坐的仪式形式。也就是说，"蜕变与突破：中国新艺术展"之后的语言重在仪式的形式感，而不是形成仪式内涵的痛苦过程。可以说，"蜕变与突破：中国新艺术展"之前是内在的，之后是外在的。之前表现的是为仪式而奉献的个人身体，其痛苦的充实体验自然铸就了仪式的意义。而后者表达的是仪式本身及其外在意义——庄重和静穆。什么是仪式？仪式的古老意义就是牺牲。所以，没有仪式就没有布道，但是反过来，只有真正的布道才能造就真正的仪式。[1]

所以，张洹的身体在到了美国之后逐渐走向符号性，不论是文化符号，还是种族符号。这些符号离开了身体本身，成为社会上下文的"注释"。这种注释是必要的，因为90年代以后，文化身份问题在西方当代艺术中已经无孔不入。它成为一种"政治正确"，几乎无人可以回

[1] 高名潞曾经详细讨论过中国行为艺术中的仪式化问题，见高名潞著《墙：中国当代艺术的历史与边界》第五章 "人 '妖' 同体：中国当代行为艺术中身体的仪式化特征"（Gao Minglu. Chapter five [M]// Gao Minglu.The Wall: Reshaping Chinese Contemporary Art.New York and Beijing：Albright-Knox Art Gallery, University at Buffalo Art Galleries, Millennium Art Museum, 2005:159-183.）

避。后现代主义不再需要对深度美学和深度语言的追究与体验,因为艺术家对个人的痛苦执着的探讨和体验是现代主义特点,已经成为明日黄花。后现代主义和全球化时代创造的个人不再是具有精神实体的个人,而是符号化的、平面化的、直观的个人标识,同时这个个人标识又必须打上某种文化的标记,否则,他/她将成为"无本之木"。张洹在北京东村时,用不着宣示自己的文化立场,也用不着考虑自己的种族身份,他只对个人负责。他所拥有的、绝对属于自己的只有自己的身体,其他一无所有。他爱怎么折腾自己的身体别人都管不着,这是他的自由。

中国艺术家在西方,有了西方式的自由,但是这个自由也给了艺术家个人(自己)一个"面具"(符号)。因为,任何生活在西方的非西方人,自然地面对一种无形的质问:"你是谁?""你从哪里来?""你到哪里去?"存在主义的哲学命题在今天已经不再是对个人存在本质的哲学询问,而是不需回答的表面化的存在符号的展示。所以,个人的身体就不再是身体,而是身体的表皮,就像张洹的行为摄影作品《皮》(skin)所表达的,身体不再是内向的、精神性的实体。所以,张洹对身体的理解发生了变化,身体不再是属于自己,它是属于公共的

图10-17 张洹,《花》,行为艺术,2000年,图片由张洹提供

甚至国际公众的,它具有表意功能,而他表现的也正是这个表意功能。所以,"蜕变与突破:中国新艺术展"之后,张洹的身体回到了张洹,而艺术中的身体则已经是属于公共的身体,因为他言说的不再是自己,而是自己的意义,也就是有关自己身体的观念。进一步来讲,这种言说必须有他人身体的对话和参与。

在当代行为艺术中,何云昌或许是张洹之后最后一个集中关注自己的身体语言的行为艺术家。他从1993年开始就在云南从事行为创作,1998年从云南移居北京通州。他认为行为艺术最能体现艺术家的自由:"一个体系控制的是身体。生命是我自己的。我爱怎么折腾怎么折腾。至少在这一点上,我是有自己的选择的。"[1]

他的行为主要运用他的身体语言的力度,在某种程度上,这和张洹非常接近。不同的是,张洹只靠身体本身检验自己忍受痛苦的过程,而何云昌需要环境的对比,这种对比也是他的行为艺术的一个组成部分。对何云昌来说,没有机械的对应,他的忍受就没有意义。因此,

[1] 高名潞与何云昌的谈话,2004年7月20日,北京。

他的身体语言更具象征化，它旨在构成一种"奇迹"。他的"身体奇迹"在某种程度上被周围环境——水泥墙、大吊车和河流强化了。

在1999年的作品《与水对话》（图10-18）中，何云昌将自己的身体吊在起重机上，双手握剑在河水中划开一道"缝"，同时，将手臂割破，让血水与河水融为一体。在《金色阳光》（图10-19）中，他在自己身上涂满黄油漆，然后吊在房上，同时，将自己阴影之外的墙面也涂上油漆，在阳光照射90分钟后，他就休克了。

何云昌的行为艺术一般都与时间和空间有关，同时，也与自然的力量、人为的力量、机械的力量的对比和抗衡有关。在2002年实施的作品《天山外》（图10-20）中，大沙漠里一堵水泥墙的一边火药被引燃，在爆炸的瞬间，何云昌在墙的另一边竭尽全力推墙。结果，人的力量和爆炸力量在对抗中不分胜负。在2000年11月3日的《上海水记》（图10-21）中，何云昌从上海苏州河下游用水桶取了10吨水，倒入船舱，运往上游5千米处，再将10吨水倒入河中，使其重新流淌5千米，全过程历时8小时。这件作品使我们想起"让高山移位，使江水倒流"，也让我们想起《论语》中"子在川上曰：逝者如斯夫！"的感叹。

在这两件作品中，人的耐力、力量与自然力（水流）、机械力（爆炸）的对比是何云昌行为表演的核心。这种力量对比显示的是弱者的意志。虽然，何云昌是张洹以后集中运用自己的身体语言最为出色的行为艺术家，但是与张洹的自虐不一样，何云昌不想对自身身体承受痛苦的意志力进行心理检验，而是将这种类似"自虐性"的身体语言转化为象征性和社会化的寓意。何云昌的行为不完全是个人的身体体验，相反，他想有意降低自己在行为过程中的个人关注，从而使自己的身体更有一种公众属性。在这些作品实施的过程中，弱者被转化为强者与征服者——征服机械的强者，他能使水倒流，也能劈开大河，而且能与爆炸力相抗衡。

2003年10月24—25日，何云昌实施了名为《抱柱之信》（图10-22）的行为艺术作品。他将自己的手臂浇筑到水泥柱子里，并保持24小时。"抱柱之信"的典故来自《庄子》中"尾生与女子期于梁下，女子不来，水至不去，抱梁柱而死"。何云昌借用这个忠贞的爱情故事和自己的坚毅、忍耐力彰显了人性的价值。"忠、诚、礼、智、信"的传统人性价值在当今社会中是否还应有其位置？他又一次以自己的身体和钢筋水泥较量，作为一种隐喻展示了他的信念。

2004年，何云昌在北京798艺术中心的展览中将自己的身体封闭在水泥做的黑屋子里长达24小时，屋顶上只有一个小出气孔。直到工人最终帮他破墙而出，一直无人知道他在黑屋子里面（图10-23）。如果用木板墙将何云昌隔离24小时，其孤独感或许和水泥墙的隔离一样，但是水泥墙的隔离会更恐怖，因为水泥墙的坚固性远胜于人的肉体的承受力。空间隔离本身虽可怕，但更可怕的是被非人性的物质所隔离。而何云昌用自己的身体和意志与水泥抗争，这里没有物理的接触，只有纯粹的人的意念和水泥墙的恐怖力量进行对抗，并以此来证明自己没有被水泥异化。

图 10-18 何云昌，《与水对话》，行为艺术，1999 年，图片由何云昌提供

图 10-19 何云昌，《金色阳光》，行为艺术，1999 年，图片由何云昌提供

图 10-20 何云昌，《天山外》，行为艺术，2002 年，图片由何云昌提供

这种意念化了的"力量错位"应当是由现实的残酷性所引起的，这种残酷性促使何云昌找到了他的行为艺术语言的基调——肉体和机械的对抗，这也是由他对"现代性"的理解所致的。何云昌在他的笔记《成年人的童话》中写道："现实的锋芒只能穿透我们的肢体，但不能伤害意志。"[1] 何云昌崇尚的是一种不屈服于命运的抗争精神，一种西西弗斯式的精神或愚公移山的精神，一种个人意志感染群体的意志。在何云昌的童年故事里，弱者的意志终将感动上帝。尽管这不过是一个成年人的童话，但在现实中，它是有意义的。

在《一米民主》的行为作品中，何云昌邀请 25 位批评家到场投票是否同意他做一个手术，在胸部割开一个长一米的口子，不用麻药。投票结果是同意，最终何云昌忍受巨大痛苦留下了一米长的伤疤。这或许是暗喻民主也会带来痛苦。

可能最令人难以置信的作品是何云昌通过手术把自己的一条肋骨取出，然后把它做成一件项圈。这种对身体的摧残和把身体物质转化为艺术作品的行为启发人们思考做艺术的代价到底应该是什么，轻松地画几张画然后拿到市场去换钱，还是用自己的生命去换来艺术？

何云昌选择的显然是后者。2005 年高名潞邀请何云昌到美国纽约大学布法罗分校和奥布莱·斯诺克斯（Albright Knox）美术馆参加高名潞策划的"墙"展览。何云昌在展览期间做了一个行为艺术，自己赤裸身子坐进一个玻璃盒子，然后装入水泥，在水泥将要凝固的时候把盒子敲开，人被困难地拉出来。第二天，何云昌带着从北京托运来的两捆粗绳子到了尼加拉瓜瀑布的悬崖顶部。按计划他要走进河水，用粗绳子把自己的身体和岸边巨石连在一起，这样可以在悬崖的边缘，也就是大瀑布的顶部站立 24 小时。不料，绳子还没系好就被湍急的水流冲走，何云昌只好回到岸边取另一捆绳子，这时他被赶来的美国警察抓住。由于纽约州的法律禁止任

[1] 何云昌《成年人的童话》，1997 年，未发表。

图 10-21 何云昌,《上海水记》,行为艺术,2000 年,图片由何云昌提供

图 10-22 何云昌,《抱柱之信》,行为艺术,2003 年,图片由何云昌提供

何人踏入这段河流,他被起诉了,高名潞被要求到法庭为他作证,最终他被判 5 年之内禁止进入美国。试想,如果何云昌成功地站在大瀑布的悬崖边缘之上,那会是一件轰动世界的大作,会是直升机围绕、媒体追踪的惊天事件。但也许他追求的是,一种在自然奇迹的面前一个微小生命所承受的压力,同时这个渺小物质和永恒的大自然之间的不可替代的对话。这是一种关于"涅槃"的行为,代价是何云昌有可能付出自己的生命。我们知道,他已经做好了这个准备。虽然这件作品作为艺术没有完成,但作为为"涅槃"所做的心理准备、一种超越物质的自我的升华过程或许已经完成。何云昌的朋友从尼加拉瓜大瀑布的对面,即加拿大的那一岸,拍下了何云昌走下河流的情景,但我们只有用放大镜才能看到何云昌在照片中的身影(图 10-24)。

何云昌的行为艺术让我们想到 90 年代以来行为艺术中的"人和大地"的问题。一些

图 10-23 何云昌,《铸》,行为艺术,2004 年,图片由何云昌提供

图 10-24 何云昌,《尼加拉瓜瀑布的岩石》,行为艺术,2005 年,图片由何云昌提供

行为艺术家选择诸如山脉、河流、荒野之类的风景作为背景，比如，宋冬在拉萨的河水中所作的《印水》（图10-25）的行为艺术，再如张洹、马六明（其他名字）及其他艺术家在北京妙峰山的行为艺术《九个洞》（图10-26）和《为无名山增高一米》中，北京郊区山区的风景成为艺术家身体的"家园"乃至"伙伴"。由此我们可以作出身体语言的所指：艺术家和山坡、草木一样都是"流浪者"和"无家可归者"。尽管无名山和艺术家在形态与体量上不可比拟，并且迥然相异，但他（它）们都是赤裸的、贫穷的、原始的，人和山"平等地"袒露在光天化日之下。这个行为艺术的想法是张洹提出的，参与者有王世华、马综垠、高炀、苍鑫、左小祖咒、马六明、段英梅、张彬彬、朱冥。这件作品，如同何云昌的"大瀑布"行为，都是人参与其中的大地艺术。但是何云昌的大地行为作品具有更强的自我挑战性，最终让自然衬托身体的微弱渺小，但同时把渺小变得强大。

第五节 以艺术的名义死亡

以艺术的名义自残和自虐，甚至走向死亡，这似乎是中国身体行为艺术的布道精神的归宿。

自20世纪80年代起，"受难"和"自杀"开始成为部分行为艺术的身体语言，然而，这些行为艺术基本停留在符号象征的阶段，并常常借助荒废的历史遗迹以烘托悲剧感，比如长城、圆明园等。许多艺术家选择在长城等历史遗迹上进行行为艺术表演，并通过用绷带或报纸等捆绑自己来暗示"受难"，而长城和圆明园则是"苦难过去"的象征。受难和新生、记忆、希望是同义词，从70年代末的伤痕绘画以来成为中国当代艺术、摄影、电影中常见的题材。

通过一个虚拟的"自杀"情境，陈述"自杀"的意义也属于这种"受难"身体语言的行为艺术。但其目的

图10-25 宋冬，《印水》，行为艺术，1996年

图10-26 张洹、马六明和其他艺术家，《九个洞》，行为艺术，北京妙峰山，1995年

不是为了体验自杀,而是要检验生存者的灵魂。所以,与其说是行为,不如说是哲学陈述。其中一个例子就是武汉艺术家魏光庆的名为《自杀》(图10-27)的行为艺术系列。它发生在1988年9月15—19日期间,地点武汉市。艺术家在宣言中表明,他试图"表现本我,接受本我,观察本我,高扬生命,这样做的目的是彻底发展个性"[1]。艺术家们试图探索更深层次的第二视觉和直觉,而它们长期以来一直被社会所压抑和异化。

魏光庆在他的行为艺术《自杀》系列中全神贯注地追求对人性的更深入的理解。在这个艺术计划中,他总共设计了8个场景(后来扩展至22个)。他邀请了许多表演者加入作品演出,地点位于武汉市东郊的不同地区。魏光庆认为自杀是最困难、最复杂的人类体验,因此他推崇加缪的哲学:"自杀是唯一真实严肃的哲学问题"[2]。在作品计划书中,魏光庆首先规定表演者是无名的个体"一",他对"一"做了如下的"哲学"解释:

图10-27 魏光庆,《自杀》,行为艺术,1988年

"一"是一,"一"是一个单数,是一个符号,是一个人,是一个男人,是一个女人,一个生者,一个死者,是一个操纵者,是一个被操纵者,是一个哲学家,是一个作家,是一个批评家,是一个戏剧家,是一个画家,是一个导演,是一个演员,是一个化妆师,是一个精神病患者,是一个精神病专家,是一个梦游者,是一个幻想者,是一个孤独者,是一个强者,是一个弱者,是一个痴情者,是一个失恋者,是一个自恋者,是一个性压抑者,是一个手淫者,是一个凶手,是一个被害者,是一个好人,是一个坏人,是……究竟是什么呢?"一"自己也不知道,《自杀》的创作者也同样不知道。[3]

显然,这里所谓的"一"是泛指,是任何人,既是

1 魏光庆《关于"一"的自杀计划模拟体验》,1988年,未发表。
2 魏光庆《关于"一"的自杀计划模拟体验》,1988年,未发表。
3 魏光庆《关于"一"的自杀计划模拟体验》,1988年,未发表。

存在的人，也是虚无的人。在表演中，魏光庆为了表现这种所指，表演者进入某种无意识的状态，体会自己因异化而导致的双重人格。但魏光庆的"自杀"只停留在哲学讲演录的层次上，并没有进入真正的身体语言和生命体验的层次。因此，他的"自杀行为"是附属于观念的。

这种自杀的行为艺术也出现在电影的虚拟故事中。1996年上演的一部名为《极度寒冷》的电影就是一个很好的例子。导演王小帅讲述了一位叫齐雷的中国行为艺术家的戏剧性故事，特别集中在齐雷的系列行为艺术《冰的葬礼》之上。

然而真实的故事却在现实中上演了。大同大张，一位来自山西大同的中国行为艺术家在90年代末实施了一系列与身体和死亡有关的行为艺术计划（图10-28）。最后，2000年1月1日他在寓所中自杀，为了完成最后一件行为艺术作品，他放弃了自己的生命。大同大张在寓所的墙上留下了一句话："最后的问题还是艺术，例如，艺术家是否还要活下去。因为艺术家任何的创新都为日常生活所用，甚至为自己所用。在这种情况下，艺术是毫无意义的。"因此，他相信，"当我们明白了现实与艺术这两个世界的区别后，我们便可以在与世隔绝的环境下创作艺术。我相信，这是一种超出了我的视野与肉体的精神实在。只有把这精神实在融入的作品，我才能接触到它"[1]。从1992年起，大同大张开始创作解构自己的肉体生命的作品，他拒绝与他人接触，甚至他的家人也不例外，他常常把自己关在房子里，这种情况一直持续到他死为止。他的自杀类似于那种超越自身肉体进入另一个世界的宗教欲望。让我们沮丧的是，此类英勇的"行为艺术"很快被人们，包括前卫艺术家们忘记。虽然我们不应鼓励这样的牺牲，但是，物质欲望和利益腐蚀已然超越20世纪的急功近利成为中国当代艺术中的一大痼疾。

这种对中国当代艺术的焦虑往往出现在处在边缘的

图10-28 大同大张，《擦地》公寓行为艺术的草图，1996年

[1] 大同大张《艺术笔记》，1999年，未发表。

艺术家群体身上。我们不能把这种现象看作对"成功"的嫉妒,从中国当代艺术史的生态来看,西北的甘肃、陕西等地的艺术群体从一开始就保持了淳朴的激情和信念。

1993年1月8日,一个自发组织的艺术家群体"兰州艺术军团"(成员包括成力、马云飞、叶永峰、杨志超、柳以忤)组织了一次极具挑战的名为《葬礼》的行为艺术活动(图10-29)。"军团"宣布,"钟现代"(一个虚拟的假名,字面意思是"对现代艺术的钟爱者")去世了。他们给全国的艺术家和批评家寄去了讣告,讣告也在《山西日报》上刊发。他们在讣告中说,"钟现代"是"一位长期勾结批评家、画商和报刊编辑,制造人事关系,疯狂销售作品的艺术家"。1月17日,"军团"组织的葬礼在兰州举行。在"军团"的表述中,"钟现代"之死具有双重性。一方面,"钟现代"被"军团"在讣告中"杀死"了;另一方面,"钟现代"也"杀死了"20世纪80年代的前卫精神。

第六节
中国行为艺术的仪式化特征

图10-29 "兰州艺术军团",《葬礼》,行为艺术,1993年

如果说,中国当代行为艺术在身体语言方面的本土特征是它的"仪式性"的话,那么身体的所属性问题是这种"仪式化"的首要问题。由于在中国的语境中,个人的身体总是属于社会、群体语境,因此,身体的语言总是有意无意地被社会语境整合,从而被规范化和仪式化。尽管有些艺术家(如何云昌)声称自己的身体是唯一属于自己的财产,他们可以随意对待自己的身体,但这并不意味着这种自由在现实中真正存在。相反,这种指称恰恰是一种对身体被社会属性所异化的证明。所以,他们极端化的身体语言只是在表明他们身体的另类属性。"另类"只是群体属性的逆子,而非群体的离异者。行为艺术就是以身体语言去指称艺术家自己的这种另类的或者边缘的属性。然而,这种另类性并非等同于自悲和

自恋，相反被认为是一种坚韧和冒险的殉道精神。这种精神在90年代北京东村的行为艺术，特别是张洹和何云昌的作品中被发挥到极致。我们或许会对张洹等人后来的转向感到遗憾，就像前面几章中曾反复提到的，在中国当代重要的艺术家那里普遍存在着一种原初信念被放弃甚至背离的现象。行为艺术的身体语言特征如果得到持续的发展，会建构一种自己的体系。

从80年代的身体符号的受伤、受难到90年代的真实身体的自虐、自杀和死亡，这就是中国当代行为艺术的"布道"的过程。

这些"布道"的行为艺术总是排斥现实中的诗意、优雅和浪漫。艺术家同类在现实中的无力可以转化为行为艺术中的"强者"，这在张洹的早期作品和何云昌的近期作品中表现最为明显。所以，艺术家迷恋某种"不可思议"的"自虐"状态是因为他们只有通过这种极端的身体语言才能成为一个非现实的理想者。"自虐者"是艺术家本人的变体，是现实中艺术家本人的自我"妖魔化"。这"妖魔化"可以被看作是对现实的鞭挞，也可能是一种"布道"。因此，"人妖同体"就成为一种仪式。它借用神秘的、非现实的"迷狂状态"和"不伦不类"的身体语言去棒喝公众，以便使他们和自己从被意识形态、商业市场、庸俗趣味所俘虏的现实身份中解脱出来。所以，"自虐"是异化的再现，是一种否定艺术家自身"物理性存在"的"超现实主义艺术"。

然而，身体，在中国女性艺术家那里，可能并非是暴力的，就像我们将在下文中讨论的"女红"一样，可能是优雅的，反而具有某种"细腻的力量"。男性的自虐身体的布道是阳刚的、权力化（或者反权力）的。西方女权主义艺术，比如，芭芭拉·克鲁格（Barbara Kruger）、辛迪·舍曼（Cindy Sherman）等人的身体观念也是"男性"化的，因为她们要用男性的力量去反男权主义，因此自身必须强大。然而，中国女性艺术家的身体艺术，比如，何成瑶的身体行为艺术在含蓄中凝聚着力量，在优雅中蕴含着悲伤。这或许和她一生下来就遇到的坎坷命运有关。母亲未婚怀了何成瑶，因为拒绝流产，坚持生下了何成瑶，母亲被解除了公职并患上了精神病。这个出生的悲剧成为何成瑶一生难忘的精神寓所，她对母亲的愧疚和爱成为艺术创作的一部分。她甚至走访和调查精神病家庭，用了3年零3个月，如实记录了这些精神病家庭的人物和生活，并在2004年做成了一部名为《精神病家庭》的纪录片（图10-30），呈现给观众，让人们关注他们。

何成瑶最常用的行为艺术媒介是针灸针。在一些行为艺术中，她用针扎在自己的身上、脸上，用这种承受痛感的方式表达她与母亲、与那些精神受到伤害的人们是同一个命运共同体。2002年她做了《99针》的行为，在身上扎了99针，最终昏倒。从2013年开始做《记录时间》，每天坚持每隔几秒钟在自己身上扎一针，检验自己的承受力，体验一种超越了承受极限时所获得的形而上感觉。

何成瑶也做过一些呈现美好愿望的行为。比如2002年的《幻影》（图10-31），身穿白色长裙，扑捉观众用圆镜打在墙上和身上的反射光（隐喻月光）。

2016年，何成瑶到一些寺院去"云游"。比如在布达拉宫的"孜廓"（转经道，亦称外经），在大昭寺"囊廓"（内经）和"八廓"（中经）行走冥想（图10-32）。这些行为最终把她带入皈依佛教的人生终点。或许何成瑶早已萌生了出家的念头，只是要照顾着她的孩子，2018年，孩子上了大学，她终于了了自己的心愿，到缅甸出家了。

何成瑶最终完成了她大半生一直憧憬的的精神归宿（但未必是寺院生活），只不过她勉为其难用身体去表达这个宿愿，这个归宿最终把她的行为艺术作品连接起来，成为一个转经的仪式。

与这种布道的自虐行为相反，90年代开始还出现了他虐的行为艺术。20世纪和21世纪之交，中国行为艺术的极端性已经发展到了以"活物"，诸如动物和人类尸体为题材的地步。

此外还有孙原、彭禹等以动物、死尸为媒介的行为艺术，其实问题的关键还不在于挑战伦理的道德问题，而是人们认为朱昱等人的作品失去了"布道"的道德力量。因为朱昱和他的同伴们不是"自虐"，而是虐待动物和他人（死婴、妓女等等）。换句话说，他们虐待的对象从早期行为艺术的自虐转移到虐待他者。这大概是导致道德

图10-30 何成瑶，《精神病家庭》，录像，2004年

意义转化的关键性身体语言变化。很显然，他们的行为在一般人看来不如大同大张的自杀行为更有"布道"的力量。诚如大同大张所言："艺术最后的结果就是要不要保持生命的问题，一位艺术家的任何发现一旦被人利用，哪怕被自己利用，它就失去了意义。"[1] 这里所指的"发现"不仅指某种题材和形式的创造性，同时也指某种材

[1] 大同大张《艺术笔记》，1999年，未发表，高名潞当代艺术档案存。

图 10-31 何成瑶，《幻影》，行为艺术，2002 年

图 10-32 何成瑶，《何成瑶转"孜廊"》，行为艺术，2016 年

图 10-33 达明·赫斯特，《生者对死者无动于衷》（The Physical Impossibility of Death in the Mind of SomeoneLiving），装置，1991 年

料的"发现"。90 年代在中国前卫艺术中曾经流行一种新说法，即把用人体和动物身体做艺术材料视为"新材料的发现"，这无疑是激进的然而也是肤浅的说法。首先，在艺术中，用动物身体是西方艺术家的发明，比如达明·赫斯特把鲨鱼切开放到装满福尔马林的大玻璃缸中的作品（图 10-33）。1991 年，高名潞在纽约曾亲眼看到这件作品。它给人的感觉是冷峻的残酷，然而并不让观者感到血腥、恶心和恐怖。但同时高名潞也在问，固然现成品观念允许当代艺术用任何材料，包括大便，但艺术有必要这样做吗？不过很快，中国艺术家就学会了，而且比他做的更狠，比如吃死婴、用人油等行为艺术。

如果说大同大张的"殉身"是对艺术和精神世界的皈依，那么，这些他虐，即让他者，包括动物殉身的行为显然不符合基本的"布道"标准[1]。但是，这可能正是这些"他虐"行为艺术家所要还给人类的"惩罚"。如果人类需要这个"惩罚"，那么，这些中国行为艺术家（在面对传统道德的谴责时）就可以说，"我不下地狱，谁下地狱"。所以，在我们看来，中国行为艺术中"他虐"的暴力化本身并不是一个真问题，因为无论在西方还是中国古代的宗教仪式（如牺牲祭祀）、部落文化乃至当代政治现实中，以身体作为暴力承载和牺牲象征的例子屡见不鲜。可见，暴力和他虐本身并非绝对是道德的否定形式，更不是艺术表现的禁区。暴力的关键是它是否具有"布道"的力量。当然，人类的"布道"有其虚伪性，但如果以虐杀动物和婴儿的形式去揭露人类的道德虚伪，就会出现这样的公式：现实中的非人道 = 艺术中

1 相关问题的讨论，见 2001 年《高名潞与朱昱、苍鑫、孙原等人有关行为艺术的谈话》。高名潞曾问朱昱，是否有更为隐喻与适合的形式，他不置可否。很显然他认为以人类尸体为题材的作品是针对人类虚伪道德的质问。

的非人道，即艺术行为的他虐可以顺理成章地肯定为真实反映了现实的非人道暴力。然而，我们必须说明，艺术（包括行为艺术）的最高形式，在本质上是无需复制现实的。

最后，中国当代行为艺术在身体布道之外还有另外一种现象，那就是把行为和社会介入项目结合在一起。许多行为艺术以实际生活或日常生活作为素材，艺术家直接参与其中，带着某种"社会教育"或者"文化改造"的目的，深入到普通民众中去。这种形式让我们联想到前一时代的宣传队和工作队"深入生活"以及知识青年"上山下乡""与民众相结合"的情形。如山西"三步画室"1986年和1987年所做的"乡村计划"艺术活动；还有陈少峰在河北省定兴县天公寺乡所做的村民形象写生等活动，这很像延安时期鲁迅美术学院的艺术宣传队的活动；长春马尚所领导的艺术家小组从90年末开始长期在小学承担义务教育，把教育实践作为他们的艺术创作；而任戬和他领导的"新历史小组"1993年所做的《大消费》旨在用艺术活动指导公众的消费意向；卢杰和邱志杰组织的《长征》艺术计划则试图重现"长征是播种机、是宣传队"的社会功能。此外，在城市中，一些艺术家与民工合作做行为艺术，

图 10-34 庄辉，《合影（工人，农民，炮兵）》，1997 年

或者邀请民工参与一些行为参与的作品。比如吴文光、文慧、宋冬的《与民工在一起》包含了改造和干预民工文化的愿望；庄辉多次在工厂、学校和农村等地拍摄他们的集体照，其过程并不简单，过程本身而非照片的最终结果是庄辉最花心血的部分（图10-34）。在这些集体照的背后隐藏着庄辉不凡的组织能力和接触群众的能力。在这些行为中，艺术家的身份不仅仅是个体艺术家或艺术家群体，而是群众的"组织者"、先进文化的"宣传者"。

这些无论个人还是群体参与的行为往往和社会、机构、乡村改造项目相结合，在80年代开始出现，90年代得到发展，最后在千禧年后形成了高峰。我们将在下文介绍和讨论这部分的活动。

全球和身份和在地张力

(1989—2017)

Chapter 11
"Apartment Art"

第十一章

"公寓艺术"

1994年前后，在北京、上海、杭州等地出现了在私密空间，特别是家庭空间进行与美术馆不产生关系的创作和交流的小型前卫圈子。高名潞把这种现象称作"公寓艺术"（Apartment Art），与其紧密相关的是90年代的女性艺术，此外，"公寓艺术"在语境和创作理念方面与90年代末到21世纪初的10年间出现的"极多主义"现象也是一脉相承的。

在90年代，"公寓艺术"和"极多主义"是两种低调的前卫，和80年代的文化前卫相比，他们主动从政治生活中撤退到自己的私人生活空间。这个退却可以理解为90年代初对任何虚幻的意识形态叙事持淡化甚至拒绝的倾向。相反，日常生活中发生的小事和天天与之打交道的"物"却成为他们关注的题材、媒介甚至观念的组成部分。"微不足道"成为"公寓艺术"的语言哲学，因此，日常时间和日常物直接成为"公寓艺术"的内容。日常时间和艺术行为融为一体，日常物变为艺术行为中的"现成品"，但是它们不被赋予象征语义，相反保留着自己本来的"非艺术"的生活自在性。"公寓艺术"一般没有提前设定任何观念，它关注并尊重琐碎小事、角落之物和街区生态，作者主观的意图退居幕后。

于是，80年代的中国式的观念艺术中的宏大性、公众性和思辨性在90年代转化为日常性、私密性和行为化。这就是90年代到21世纪初出现的新形态的反观念的"观念"（"公寓艺术"、行为艺术、"极多主义"等）的新特点。80年代文化前卫的那些主动性的、思辨式的沉思，一变而为与日常行为一体的、不露痕迹的沉思，前者明显指向哲学和文化，后者则是日常的自我本身。

第一节
1994年："公寓艺术"的重要节点

高名潞用"公寓艺术"这一概念来概括从70年代中出现，到90年代发展到高峰的一

段历史现象[1]。在中文里，"公寓"一词指的是居民楼中的一个单元。但是在大规模的艺术区和工作室出现之前，很多中国艺术家都在这样的居民楼中创作、聚会甚至做群体展览。"公寓艺术"作为一种另类的、实验性的前卫方式，具有独特的本土性。

因此，"公寓"既是一种另类的艺术空间，也是前卫的一种生存手段，更是一种独特的当代艺术叙事方式。它始于70年代的业余前卫，发展于80年代后半期的自发群体，最终到90年代"公寓艺术"中达到高峰。

70年代至80年代初，一批年轻的艺术家开始远离主流的政治艺术，聚集在他们的艺术"沙龙"——家庭公寓内——进行定期集会和现代艺术展览活动。前文讨论的"无名画会"便是一个典型的例子。从70年代中期到80年代中期，张伟、李珊夫妇经常在他们家中举行集会和展览活动。许多文化圈内的欧美友人也会参与到这些"公寓艺术"活动中。[2]比如，1985年美国艺术家劳申伯格在北京中国美术馆举办个人展览期间[3]，参观了7位业余前卫艺术家（张伟、朱金石、马可鲁、王鲁炎、秦玉芬、顾德新和冯国东）的"七人画展"[4]。但是这个阶段的"公寓艺术"基本保持了现代艺术沙龙的形式。参与艺术家大多是业余的，并有其他诗歌、音乐的文艺爱好者。

在"'85美术运动"中，"公寓艺术"成为"'85前卫群体"艺术活动的一部分，它超越了早期的沙龙画会和现代主义绘画的阶段，进入了主张文化批判和运用当代媒介的当代艺术阶段。群体艺术家不再自居边缘和在野，相反，具有征服公众空间的强烈欲望。"公寓"现象不再被看作是一种艺术创作、展示和交流的主要方式。这些前卫群体渴望艺术承担更多的公共职能。大部分群体开始转向公共空间，在地区文化馆或者美术馆办展览、开研讨会。当然，很多前卫群体处于极端边缘化的状态，特别是在西北、西南等地的艺术家们。例如在山西大同，大同大张和几位艺术家坚持在个人家里进行小规模的艺术展览（图11-1）。

90年代初在北京、上海、杭州和广州等地出现了较之以往更大规模的"公寓艺术"。艺术家互相串联，多次在家庭空间里共同完成了一些纸上"方案"、不可卖和不可展的小型装置的创作和联展。作品材料多来自家庭环境，并在展览结束后被丢弃。在上海，一些艺术家在90年代中期开始在家中进行小规模的装置艺术展览。在杭州，"'85美术运动"时期"池社"的领军人物耿建翌、张培力经常和北京、上海的艺术家联系，采用明信片的形式互相交

1 高名潞最初在"Inside Out: New Chinese Art"展览中提出"公寓艺术"（Apartment Art）的概念，并且在展览中作为一个单元展示了宋冬和尹秀珍、王功新和林天苗等人的"公寓艺术"作品。见 Gao Minglu.Inside Out: New Chinese Art[M]. Berkeley: University of California Press, 1998. 此后高名潞进行了一系列有关中国"公寓艺术"的展览和出版工作。2008年，高名潞策划了"中国公寓艺术 1970s—1990s：'后文革'的边缘艺术生态"（水木当代艺术中心，2008年，有画册出版）的系列展第一次展，记录并复现了这一重要历史现象的最初阶段，借由大量作品、文献和照片展示了第一手资料。
2 可参见高名潞. 无名：一个悲剧前卫的历史[M]. 桂林：广西师范大学出版社，2006.
3 1986年1月的《美术》"简讯"一栏中写道："美国现代艺术家劳申伯格的国际旅行展分别于1985年11月18日至12月8日和12月2日至23日在北京和西藏举行。"
4 张伟《张伟自传》，2008年2月，未出版。

图 11-1 大同大张和他的朋友朱雁光在展览现场，1987 年

图 11-2 《黑皮书》《白皮书》封面

流艺术作品和方案，高名潞把这称作 90 年代"公寓艺术"中的方案艺术。

面对政治压力和全球市场的冲击，90 年代的"公寓艺术"不得不从社会空间中退却，但同时它也是对外部环境的抵制，以及主流前卫艺术的自我批判。这种现象一直持续到 90 年代末。千禧年以来，"公寓艺术"才基本消失，取而代之的是大片大片的艺术区的出现。

1994 年，对于"公寓艺术"来说，或许是重要的一年。

第一，北京的艺术氛围在 1993 年邓小平南方讲话之后似乎一下子开始活跃起来。北京东村在这一年出现。原籍北京的一些艺术家，比如宋冬和尹秀珍夫妇以及王晋、王友身、王鹏等，还有北京东村的行为艺术家张洹、马六明、庄辉等常常聚会。其中，宋冬和尹秀珍的家成了一个"据点"。

第二，一些长期生活在国外的艺术家夫妇也在 1994 年回到北京，如朱金石和秦玉芬、王功新和林天苗、徐冰和蔡锦、艾未未和路青等都在这一年回到北京定居。王功新和林天苗、朱金石和秦玉芬的家成为前卫艺术家聚居的"据点"，他们有时候会在家中组织群体的或者个人的展览。

艾未未 1979 年参加"星星美展"，1981—1993 年，他在纽约学习、生活、创作，后因父亲艾青病重回国。他在美国期间受到了杜尚、沃霍尔、贾斯伯·琼斯（Jasper Johns）和达达主义的影响，回国后，他迅速融入 90 年代北京前卫艺术圈子。虽然他的活动超出了公寓，但是 1995 年前后他的早期活动都是在家庭工作室进行的。

在 1994—1999 年间，他一边在古董市场上"抓漏"，一边和冯博一陆续主编出版了《黑皮书》（1994）、《白皮书》（1995）和《灰皮书》（1999），它们是介绍西方观念艺术和中国前卫艺术的非正式出版物（图 11-2），比如介绍了博伊斯、昆斯和英国艺术家赫斯特等，以及台湾行为艺术家谢德庆，也记录了当时北京东村的行为艺术和实验艺术创作的动态。其中也包括艾未未自己的

图 11-3 艾未未，《失手》，行为艺术，1995 年

作品，比如，1995 年，艾未未在他草场地的居所创作了《失手》（图 11-3），拍下他手中举着一件古代的瓮，一松手掉落摔碎的整个过程。这些出版物在北京和北京之外的前卫艺术圈子中传播，对推动私密空间的创作起到了很大的作用。

1999 年，艾未未在北京草场地和戴汉志（Hans van Dijk）、傅郎克（Frank Uytterhaegen）创立了"艺术文件仓库"，主要聚焦于对青年前卫艺术家的挖掘。同时，艾未未也在草场地设计建造了自己的工作室。这种灰砖墙的厂房式建筑一时成为草场地和其他艺术区艺术家工作室的样板。而他的工作室（也是他的住所）也成为北京很多前卫艺术家的聚集地。

第三，一个新迹象是艺术批评家和艺术家中普遍出现了一种对架上绘画，特别是政治波普和玩世绘画在"后冷战"政治与艺术市场中开始走红所引起的警觉。虽然，这种现象具有它的政治语境促成其发生的合理性，但是，对于更愿意思考当代艺术本体的一些艺术家而言，对当代艺术是否应当介入地缘政治具有谨慎的警惕性，于是从实践和理论进行双向的思考与讨论。从 1994 年开始，这种思潮开始在一些非公共空间的艺术创作中出现，而很多重要的作品也是在这个时期开始出现的，比如宋冬、尹秀珍在家里的行为和小型装置的创作，朱金石和秦玉芬在甘家口家中的展览，以及耿建翌等人的明信片形式的方案艺术等，都是在这个时期出现的。

第四，在批评方面也出现了反思，尽管并非直接针对某一具体的当代现象，而是对这个时期的思潮转折的关注和争议。1994 年第 12 期的《江苏画刊》在"专题讨论"栏目中刊登了中央美术学院教师、批评家易英的《力求明确的意义》和艺术家邱志杰的《批判形式主义的形式主义批判》两篇文章。邱志杰当时正在北京北三环附近租借的一间公寓中搞创作，他于 1995 年在这里完成了著名的《重复书写一千遍兰亭序》的作品。易英和邱志杰这两篇文章引起的争论显示了创作的转向。正

如《江苏画刊》的编者指出的，他们组织有关当代艺术中的"意义"的讨论，主要是因为在"玩世现实主义"和"波普风"这类文化指向明确的画风出现之后，很快出现了大量"意义模糊"的非架上艺术，如何为这些新作品寻找"评价的尺度"是他们组织讨论的目的。显然，组织者的初衷是通过批评来反思当代艺术的实践。

黄专在《当代艺术中的"意义"问题及相关的语言学讨论》一文中对这场持续到1996年的批评讨论做了详细客观的概括。有很多批评家参与到易英、邱志杰的讨论之中，包括王南溟、沈语冰、周宪、王林、马钦忠、顾承峰、杨卫、高岭等。讨论的缘起似乎集中在"意义"这个概念上。易英是从历史的角度谈"意义"问题的，简言之，他认为现代艺术主张意义模糊，后现代主张意义明确。其实，他说的这个意义表现的转化就是现代抽象艺术向当代观念艺术的转化。易英把"'85新潮"作为意义模糊的代表，把"新生代"和"玩世"作为意义明确的代表。如果从艺术的社会主题的角度讲，易英说的是对的，因为20世纪60年代以后的观念艺术越来越靠近意识形态，政治性越来越强。但是从艺术哲学和语言学的角度，他说的又是不对的。因为，观念主义和后现代主义接受了解构主义语言学，主张寓言、反讽和多种矛盾语义的并置拼贴，造成艺术作品意义的多义性。

邱志杰对易英的批评主要侧重于后者，即当代艺术的语言学本质。他认为意义模糊是当代艺术的本质和价值。他列举了索绪尔、维特根斯坦等语言学家和哲学家的理论，以证明意义明确是低级的、无价值的。他的论述有矛盾之处，比如维特根斯坦和索绪尔在有关意义方面的学说是很不同的，前者是主张支离的类似禅宗的意义领悟学说，后者是结构主义的能指所指对应产生象征符号的清晰的语义学说。但是，邱志杰本人倾向于维特根斯坦的模糊性，更进一步，他反对意识形态对艺术的明确干预，正如他在批评易英时所说的："《力》文得出了当代艺术将走向含意的明确传达这一错误的结论。这种观点企图用政治取代哲学，用技术取代科学，用符号的含意取代艺术的感觉而否认艺术的实验状态，它在把艺术由语言的调整推向意识形态的干预时也把艺术由超越的路径变成了现实的工具……"[1] 应该说，易英和邱志杰各自的"意义"说各有其侧重与自足之处，但邱志杰的指向无疑与1994年艺术界开始弥漫开来的一股自发自在的、非意义表述的实验思潮是一致的。这就是"公寓艺术"和"极多主义"的实践。而"新生代"和"玩世"虽然也有调侃解构的意味在内，但是它们仍然是此前说教现实主义的延续，只不过现在以"反说教"的样子出现而已。

在1994年这个阶段，我们无法在艺术家的声明和写作中发现后现代解构主义的明显影响。或许只有少数艺术家意识到这一点，比如，任戬在1993年曾经编了一本关于解构主义的册子。但是我们可以说，"政治波普"和"玩世现实主义"确实受到了西方解构主义"反讽"语言的影响，但是在那些非架上的小型装置和多媒介的影像艺术创作中，明显地躲避意识形

[1] 邱志杰. 一个全盘错误的建构——驳《力求明确的意义》[J]. 江苏画刊，1995（7）.

态并转向关注个人、家庭等角落环境与微型社会生态，逐渐成为一种新的前卫艺术倾向，家庭和个人的私密题材开始流行起来。比如1995年隋建国、展望和于凡组织了一个《女人 现场》的"恳谈+文献"的展示活动（图11-4）。

从1994年开始出现的"公寓艺术"是一种低调、实在、只做不说（"作而不述"）的前卫艺术实践。

第二节
家物纠缠

90年代最早的"公寓艺术"活动或许出现在一对时为中学美术老师的夫妇宋冬和尹秀珍的家中。他们在18平方米的狭小起居室内创作了许多艺术计划和装置。1990年，他们和另外一对艺术家夫妇组成了一个"板凳小组"。两对夫妇每月轮流在各自的家中聚会，讨论和展示他们的作品。但是由于兴趣终究有所不同，这一非常特别的家庭艺术小组最终分道扬镳。从1994年开始，北京东村的一些行为艺术家，常到宋冬、尹秀珍家里做客聊天，观看搜集的国外画册。

无论是就作品的内容题材还是艺术创作的方式而言，宋冬和尹秀珍应该是90年代"公寓艺术"的最典型的艺术家。他们的作品和北京过去40年的胡同生态是一体的，这种胡同和都市的变化刺激与启发了他们的创作，最后，也是最重要的一点，宋冬和尹秀珍在他们的创作中融入了夫妻的对话。从这个角度讲，他们的作品无论是从作品的理念还是生存语境而言，都应该是地道的"公寓艺术"。

宋冬从一开始做艺术就没有去遵循任何规范，或者模式，完全是自己玩、自己"嗨"的事儿。比如，在锅里倒进水，像炒菜那样炒水（图11-5）；找到一块石头，使劲扔出去，然后捡回来，再扔，再捡；用蘸上墨的毛笔在一盆清水里搅动（图11-6）。这是一种中国

图11-4 隋建国、展望、于凡，《女人 现场》，1995年

式的"达达",因陋就简,把"微不足道"转变为艺术(图11-7)。但在1992年,作为一个默默无名、没有经济实力的中学教师而言,他无力在艺术家工作室做作品,更不可能到美术馆展览。这种"自嗨"的艺术行为可能就是他所拥有的最大的创作自由了。关键是,这种北京胡同人特有的"自嗨"始终保留在宋冬此后的艺术创作之中。

在1994—1997年间,宋冬夫妇在家中创作了许多无法被展览或保存的作品。他们在冬天寒冷的天气中,提着一壶刚烧开的水,洒在胡同的路面上,顿时腾起一团雾气(图11-8)。这里没有任何意义,它只是一个

图 11-5 宋冬,《炒水》,行为艺术,1992 年

图 11-6 宋冬,《一盆墨》,行为艺术,1993 年

图 11-7 宋冬,《冷开水》,录像装置,录像中是沸腾的水和往里看的脸,1997 年

图 11-8 宋冬,《一壶开水》,行为艺术,1995 年

奇怪的场面，不是一个行为艺术，更不是一件摄影作品，虽然最终是以照片的形式保留下来。或许就是给胡同再留下一个"痕迹"，就像它每日每夜、年年岁岁记载着的日常发生的每一个痕迹一样。只不过这个开水激起的热气把平日毫不注意的、平淡走过的胡同样子一下子装进了人们的脑海里。这就是"借"境。

宋冬还用切面机把家里一本本的书和字帖剪成细长的纸条，称其为"文化面条"，随后将这些纸条丢在家

图 11-9 宋冬，《文化面条》，1994 年

图 11-10 宋冬，《窗口》，1994 年

图 11-11 宋冬，《碑垛》，1995 年

中的各个角落（图 11-9）。我们不知道把书和字帖剪成"面条"的行为本身是否具有一种对既定文化的颠覆解构的意义，但是，从字面上，作为艺术的书和字帖与作为家居概念的"面条"合而为一了，它诠释了一个说法："书是精神食粮，可以吃"（图 11-10、图 11-11）。

宋冬的另一件早期作品，是一块面包（图 11-12）。

图 11-12 宋冬，《面包》（2 张），行为艺术，1995 年

图 11-13 尹秀珍，《晾瓦》，1997 年

似乎出自母亲"物存"的影响，宋冬和尹秀珍把这块面包自然存放在那里，并把它放置在一个玻璃盒子里，他们首先记录了购买和食用面包的最初时刻。冬天过后，面包彻底干透了，有很多虫子吃它，两年后面包完全消失，仅留下一小堆粉末。这里没有观念和阐释，只有作为日常时间的实证物——被腐蚀后融入自然的过程本身。

尹秀珍的作品也大多选择家庭生活和胡同环境的题材，比如她的作品《晾瓦》（图 11-13）就是在自己住的大杂院的屋顶子上铺上一些贴着照片的旧瓦。这些照片是尹秀珍从 1997 年惊蛰到 1998 年惊蛰的一年中拍摄的自己和邻居们的生活，以及动物和昆虫。

宋冬的另一件重要的"公寓艺术"作品就是用水写字。他用水在胡同的地上写着年代和一些事件的时间（图 11-14），有时用手指蘸着北京后海的湖水在地上和鞋子上写字，或用毛笔在冰面上、家中的墙上和石头上蘸水写字。1995 年至今，宋冬一直用水在石板上书写日记。在这 20 多年里，宋冬只要在北京，在家里，他就会写，这已经是宋冬的一种习惯，如同刷牙洗脸一样，是他生活中必不可少的一部分。这件作品的灵感来自童年的生活。小时候，宋冬家境贫困，为了节省贵重的纸笔资源，他的父亲就建议他用水在石头上练字，就像古代很多穷孩子在沙子上写字一样。

或许对宋冬自己而言，这既抒发了联想，也记录了自己每天的心得，又练习了书法。但对于观众而言，它只是一个持续了 20 多年的念经的过程，是一个"无用功"。日记无法呈现，石头一成不变，看似毫无意义的过程，却是一个从无到有的积累。蒸发的是水，流失的是时间，而留下的是记忆。这个记忆不是可见的文字的记录，而是深入石头之中的无声无形的日记。意义在缺失之中显现了它的价值——只有日常才有恒常。

宋冬开始渐渐将这些带着看不见的字迹的"石头笔记本"看作自己生命的一部分。2001 年，《水写日记》（图 11-15）在侯瀚如和范迪安策展的"生活在此时"

展览中首次亮相。这次展览只展出了4张照片，宋冬拒绝展示那块石头或进行表演，因为他认为这是非常自然的日常行为，不是展厅中的行为艺术。1996年，有人出价20万元购买这块石头，但是被宋冬拒绝了，他认为这是他生命中不可出售的一部分[1]。

尹秀珍的作品最贴切地呈现了"公寓艺术"中家的意义。她用女红材料比如毛线、布、鞋袜等制作了大量作品。她的柔性装置与宋冬的即时行为成为天生匹配的一对。最有代表性的是她把自己和宋冬的毛衣重新制作成一件"雌雄同体"的新毛衣。又比如，她和宋冬合作的《筷道》（图11-16），简言之，筷子之"道"，其实也是夫妻之道，举案齐眉之道。于是筷子变成了隐喻当

[1] 高名潞于2005年1月14日在北京与宋冬的对话，收入高名潞. 艺术不看人脸色[M]. 长沙：湖南美术出版社，2013：213.

图 11-14 宋冬，《水写时间》，1995 年

图 11-15 宋冬，《水写日记》，行为艺术，1995 年至今

图 11-16 尹秀珍、宋冬，《筷道》，装置，2002 年

图 11-17 宋冬，《物尽其用》，装置，2005 年

图 11-18 宋冬，《门牌号》，行为艺术，1997 年

代婚姻的宏大叙事的媒介，这或许也是宋冬所说的胡同"穷人的智慧"。

宋冬和尹秀珍的"公寓艺术"或许也来自家传。宋冬的母亲可能一辈子都在无意识地做着一件"公寓艺术"的作品：她把几十年用过的生活杂物一一保存了下来。2002 年父亲去世后，宋冬和母亲在 2005 年合作办了一个展览，他把母亲的这些"文物"简单地摆到展厅中，起了一个名字叫《物尽其用》（图 11-17）。我们的第一反应可能是感叹作为一个普通的家庭主妇，为什么宋冬的母亲会这样细心地、耐心地保存这些似乎"微不足道"的家居用物。还有的人也许会惊叹，住在一个寸土寸金的大杂院中，她从哪里发现了空间去存放如此大量的杂物呢？然而，我们通过仔细观察和思考就会发现，其实我们看到的不是这些杂物的"使用"过程，而是这些杂物在完成被使用以后所自然呈现的"文物"状态，它们在脱离了使用价值之后反而更加凸显了它们的自在性以及它们身上所带有的主人的气味和身体的痕迹，如果用一种宏大的叙事语言，我们可以把它叫作"物性"和"人性"的合一，物质和时间的同体，具体而言，是用物的行为和时间的合一。

这就是一种家居精神，一种不露痕迹的无限性附着在每日触摸的家庭杂务之上，《物尽其用》是居家之物的"物性"和"人性"的亲和关系。同时，这个"收藏"也是把历史物证进行封存，当然，这个保留存储的过程没有任何主观性的参与，母亲或许并没有任何历史观，只是出自一种保存自己用过之物的行为。但是母亲一生对"家物"的"收藏"习惯潜移默化地影响了宋冬。比如，在北京一些街区拆迁时，宋冬有意收集了那些胡同的门牌号（图 11-18）。

宋冬常年仔细观察着住在胡同和大杂院的邻居是如何用各种各样的方法来占据公共空间的。他们为了扩张自己的住房面积，不得不在那些虽然狭窄，但尚有余地的公共空间，也就是在必不可少的公共空间，比如过道、

图 11-19 宋冬，《穷人的智慧：与树共生》，装置，2005 年

图 11-20 王功新，《旧凳子》，1995 年

出口等绝不允许私人住房侵占的空间中，获取自己的私人空间。宋冬把这个现象叫作"借权"，"权"是占地权，"借"是中国传统建筑美学中的"借景"的含义。大杂院中的老百姓没有任何权利、也没有能力为自己的房子多盖出一点空间。然而，起居实在狭小，他们被逼得没有办法，只好运用自己的"狡猾"去增加一些空间，所以叫"借权"。

宋冬的一件作品叫《穷人的智慧：与树共生》（图 11-19），再现了邻居如何借助树的生长权以扩大自己的空间。大杂院里有一些属于公家的大树，它们占据院子空地，但又不能砍掉，于是临近的一家就把一棵树盖在自己的房子里了，并让这棵树从房顶上长出去，这棵树还继续活着，但是其周围的空间就属于自己了。在公和私之间的夹缝中争取自己的居住利益，宋冬把这叫作"穷人的智慧"，这种"借"的灵感也启发了宋冬的"公寓艺术"的语言智慧。他能够随手拈来身边的物，或者环境，在它上面"做一篇小文章"，从行为上讲，这就是"只做不说"。从原理上讲，就是把孔子的"述而不作"反过来，变成"作而不述"。"公寓艺术"没有必要去解释和描述一个观念。

王功新、林天苗夫妇曾在纽约生活学习了近 10 年。1994 年两人搬回北京，他们居住在北京市中心东四的一条胡同里的一个旧式四合院里。他们在这里常常与陈少平、顾德新、王鲁炎、凯伦·史密斯（Karen Smith）、汪建伟、王晋以及张培力、耿建翌等艺术家聚会、交流（图 11-20）。

1995 年，王功新和林天苗在东四的家中举办了一个展览，邀请了很多北京艺术家和批评家参加开幕，展览展示了作品《布鲁克林的天空》（图 11-21）。他在家中挖了一个坑，并且把一个电视机放了进去。在电视机播放的录像中，王功新问道："你在找什么？""你在看什么？"这个作品是一个隐喻：这个深坑的另一端刚好是他在布鲁克林的家。他的灵感来自美国人所说的"挖

图 11-21 王功新,《布鲁克林的天空》及制作过程,1995 年

个洞到中国来"。林天苗也展示了她的装置作品《束缚和自由》(1995—1997)。这个作品用线和针创造出了一个女性生殖器的象征。

朱金石和秦玉芬于 1994 年从德国回到北京,他们在甘家口 303 号的家随即成为北京前卫艺术的一个"据点"(图 11-22)。王蓬、宋冬、王劲松、苍鑫、张蕾、尹秀珍、阮海鹰、凯伦·史密斯、马英力、黄笃、左小诅咒等艺术家、批评家、导演、歌手都是甘家口住所的常客,他们曾在这里聚会讨论,而其中的艺术家们几乎都在这里举办过展览[1]。

1994 年 10 月,朱金石在甘家口 303 号公寓举办了一个叫"后十一"的展览,意思就是在"十一"国庆节之后。有 6 个人参加,包括王蓬、宋冬(图 11-23)、朱金石(图 11-24)、尹秀珍、苍鑫和王劲松。宋冬选择了阳台,因为他觉得阳台是一个跟外界接触的地方,很重要,但是它又不重要,因为缺了它也可以活。所以它是在一个夹缝的状况,特别像中国当代艺术的位置,没有空间,自己又得找一个空间。宋冬在墙的砖头上用粉笔从 1900 年一直写到 1994 年,从宋冬的出生年份 1966 年开始用红色粉笔写,所以这一段在 20 世纪的历史中就是很小的一段时间。尹秀珍把单元房的一扇门卸下来安在那间屋子里的一面墙上,两边分别摆上用石膏做的一男一女两个人形。朱金石在公寓里的一张上下床的两张床垫上扎满了很多针头(图 11-25)。苍鑫则展出了一些行为艺术的小照片,其中一件是把自己的脸翻制成的石膏放在院子的地上,人们经过都要踩过。

[1] 高名潞于 2005 年 1 月 23 日在纽约布法罗对朱金石的采访。

王劲松在马桶盖上面放了一个供练习剪发的模特的头，周围放满了花，马桶盖打开后可以看到一面镜子。

"公寓艺术"中的物质空间是艺术身份的一个象征。艺术家们参与到生活当中，而非在工作室中与世隔绝。

图 11-22 朱金石和秦玉芬在甘家口的家，1982 年

图 11-23 宋冬，《日子》，行为艺术，1994 年　　图 11-24 朱金石，《无常》，北京甘家口 303 室，1994 年

图 11-25 朱金石，《顿悟》，行为艺术，1994 年

图 11-26 王友身，《营养土》，北京劲松小区家中，1994 年

这种"公寓艺术"有 3 个特征：第一，艺术作品都是由日常生活中的廉价材料（特别是居家材料）创作而成的（图 11-26），所以这些作品非常节约财力和空间。第二，

图 11-27 耿建翌，《五号楼》（共 4 张），装置，1994 年

这些作品在展览后会被艺术家取走，因此不能被二次生产、二次展览或者进行销售。第三，一些作品是对私人或者家庭生活琐事的叙述，通常可能不被视为艺术题材。

"'85 美术运动"中重要的艺术家耿建翌从 1990 年开始创作了一系列与邻里关系有关的作品，1994 年以后，他又多次发起了以邮寄艺术方案的形式进行交流的创作活动。

1990 年 9 月 28 日，耿建翌在其家附近的一个即将在一个月内拆除的楼房里做了名为《五号楼》（图 11-27）的作品。他把搜集到的 380 双旧鞋都刷上了黄颜色，并摆放到 40 米长的楼道和两端的楼梯上；同时，在一间屋子的大门上贴上了很多"封条"。

在 1994 年耿建翌创作的《存在的证明》（图 11-28）中，耿建翌对邻居家的男孩子做了一个调查。他首先找到这些孩子的家庭照片，以证明他们的家庭关系，然后请这些孩子到自己的学校开具证明，证明他们在这所学校读书。如果孩子还没有上学，就让他的父母写一个证明，证明他是其儿子，并按上手印。

耿建翌于 1994 年创作的名为《他是谁》（图 11-29）的作品，是根据某一天发生的小事所作。耿建翌听几个邻居说，有一个人来找过他，可是他无法从邻居的描述中知道谁来过，于是他让这些邻居用笔把那个人的形象画下来，并且用文字描述那个人的长相和碰到他的地方，并按上手印。耿建翌还给那个地方拍了照片。他将这些材料集中在一起，在家中向观者展示。

由此看来，耿建翌这个时期创作的很多作品都与他的居家环境、邻居和生态有关，虽然他不像北京的几位艺术家那样，特意强调"家"和"家物"与自己创作的关系，而是更加关注在他的公寓周围正在发生的一切琐碎的、日常的"小事"。他采用了调查、证明的严格考据程序去描述与"小事"发生有关的人、物、地方、时间等等。他似乎在给自己的作品题材打上类似"实证主义"和"考古"的令人信服的力量，这些微不足道和琐

第十一章
"公寓艺术"

History of Chinese Contemporary Art
Chapter XI

碎细节出自耿建翌的反煽情的艺术哲学：一切以事实说话，艺术应该是反主观的、反经验主义的。耿建翌把这些"实证"和"考察"看作自己的语言本体，和再现生活、反映现实的现实主义没有什么关系。作品中的照片、头像、证明人的描述文本、手印等等共同组成了实证"文本"，也没有赋予这些文本以任何解释意义，更和宏大叙事无关。但是，这个"文本"并非故事文字，亦非静止的文献，它们是一种活的关系：邻里关系，邻里和社会的关系，以及邻里和耿建翌自己的关系。就像宋冬对大杂院邻里"侵占"空间的观察一样，耿建翌同样很享受对这个邻里关系的实证过程和结果。

第三节
女红：细腻的力量

有人会问，为什么这里把中国女性艺术和"公寓艺术"联系在一起？因为90年代中国当代女性艺术的崛起和"公寓艺术"是同步的、一体的现象。而与"家"相关的女红材料和劳作也恰恰是中国当代女性艺术的最重要的特点之一。自1990年上半年以来，出现了一批出色的当代女艺术家，而且，大多数中国女艺术家都爱用家庭材料做作品，比如针线、棉花、布、被子、衣服等。

20世纪70年代以来的西方女权主义艺术家一般避免使用家庭和女性生活材料做作品，以避免陷入男性中心主义的传统巢臼之中。因为这些材料容易被人视为"恋家"或"闺阁"的符号。相反，她们喜欢用比男性艺术的媒介还激进的材料和语言。如芭芭拉·克鲁格直接用照片与文字概念做作品（图11-30）。辛迪·舍曼早期喜欢观念摄影，比如，在"剧照"中乔装成一位女主角，90年代末她直接将塑料制品的男性和女性生殖器作为作品材料。又如奇奇·史密斯（Kiki Smith）爱用与性别有关的巧克力，或者类似精液的化学材料。但是，在中国，我们很少看到类似的现象。90年代早期，陈羚羊曾经

图 11-28 耿建翌，《存在的证明》，1994年

图 11-29 耿建翌，《他是谁》，1994年

用过带有血迹的女性身体形象的照片制作她的《十二花月》，这已经是中国当代女性艺术中最为激进的形式了。然而作品看上去仍然是诗意的，甚至犹如传统扇面绘画那样优雅。

中国女性艺术家喜欢用传统女红材料，不等同于她们认同传统女性的身份性，但是她们也不回避女红材料的温柔、亲和的特性。究其原因，中国当代女性艺术家并不认为女性的身份和权力必定应该和家庭以及夫妻生活分裂、对立、对抗。简言之，她们认为女红可以和当下发生关系，进而转化为她们的当代艺术语言。

女红材料，不仅与传统相关，也涉及女性"个人经验"问题。西方女权主义艺术反对男权中心对女性的诸多偏见，其中包括：女性是经验的、感性的和个人化的，男性是理性的、哲学的和公众性的。这迫使西方女权艺术选择男性化的甚至比男性更为冷酷暴力的材料媒介。另一方面，她们回避和反对艺术表现女性个人经验。所以，女红材料在她们那里是避犹不及的，更遑论用它做艺术媒介了。

一些人认为，中国女性艺术的本质就是女艺术家的独特个人经验的表现，并以此和男性艺术拉开距离。女性艺术批评家廖雯就认为："'女性艺术'所谓的女性意识和女性方式，从根本上讲，是独立的个体意识和个人化的语言方式。""我们在讨论女性艺术时强调'女性意识'、'女性方式'是因为'女性'意识目前处于一个薄弱的、不正常的和为了改变必须面对的现状。"[1]然而，这个"女性意识"和"女性方式"并非西方女权主义对男权"话语权力"的批判精神，而是如何寻找区别于男性艺术的"女性方式"的问题。女红就是这样的方式。

这样一来，判断中国女性艺术的关键便在于女性方式和女性的个人经验。这样说肯定没错，因为女性艺术当然有女性的性别特征和个体经验。然而，这种性别经

图11-30 芭芭拉·克鲁格，《你的身体是个战场》，1989年

[1] 廖雯，韩晶. 女性艺术：当代文化不可回避的问题[J]. 当代美术家，2005(1).

验的说法似乎正确，但又似乎什么都没有说。它还是不能触及中国女性艺术的整体特点，以及中国女性艺术的当代性到底在哪里的核心问题。

高名潞认为，对中国女性艺术的分析和讨论，无论是偏于理论性的分析，还是注重女艺术家感性经验的描述，都不能把女性艺术和其所处的社会与文化上下文分开。既不能完全用西方女权主义（Feminism）的理论套在中国女性艺术的实践上，也不能过分地强调中国女性艺术的个人性别（Womaness）的经验特点。因为个性和私密经验，包括性经验，男女皆有，如果完全从"个人"的角度去解读，无疑抵消了中国女性艺术作为当代艺术一部分的整体经验，即它的当代性本质，而且那样会更明显地陷入女性是"个人化"的传统偏见之中。

廖雯非常细腻地描述了90年代中国女艺术家侧重于运用传统女红的现象，但她认为中国女性艺术具有区别于男性艺术的"女性意识"。然而，如果我们把女性和男性作为整体考察，我们会发现90年代的"男性意识"可能和这个"女性意识"有某种交叉共性。这就是高名潞所说的"公寓艺术"所保持的那种与日常之物、家庭生活环境保持亲和关系的个人角度。所以，女红现象与1994年以后出现的"公寓艺术"现象或多或少是分不开的。不仅女红具有重过程、重重复、重劳作和与物接触的特点，这个时期的男性艺术家同样也有这种倾向，如同我们在"公寓艺术"和下文提到的"极多主义"[1]中所描述的那样，男性和女性艺术家选用的材料媒介的不同并不能否定女红现象中的"女性意识"与同时期的"男性意识"都不约而同地塑造着90年代特定的本土"当代意识"。这个"当代意识"不是从前现代、现代、后现代再到当代的逻辑性推理，而是对当下艺术家的处境、艺术创作和展览实施的可行性的自然判断与执行，而这也和邓小平南方讲话后中国的经济和政治都呈现出一种实际主义的氛围有关。与西方此时的全球化高调、"后冷战"后出现的"历史的终结"的乐观性、西方艺术双年展试图建树新国际主义的雄心等等这些被标榜为一个新时代，即与"当代性"阶段来临的进步意识不同，1994年前后在中国出现的"当代艺术"恰恰不是从宏大野心出发，而是跟着身边的环境，选择身边材料（琐事和家物），尊重任何艺术发生的可能性（同时也是创造性），这就是具有平常心的"公寓艺术"的当代性，而女红就是这种平常心的典型例子。

西方具有明确女权意识的艺术家之所以刻意回避对女性空间和女性材料的使用，一方面是避免陷入固有的性别差异陷阱，另一方面是源于女红的固有语义。相反，中国女性艺术家对女性日常家居和女红材料的使用，是中国当代女性艺术的一个"物语"特点，即尊重原物，不诉诸主观观念对物的干预，而是通过和物的劳作接触，通过"时间"（劳动量）证明物的价值。女红材料最终呈现的劳作形态让时间变为可视可触，比如尹秀珍的毛衣、林天苗缠裹炊具的棉线等。女红艺术家的"无语"和女红材料的细腻力量挑战了当代主流艺术（包括西方主流女性艺术）的那种迫物言说的观念时尚和弊端。

从现成品（ready-made）艺术开始，材料本身作为物、作为隐喻的能指，成了艺术家

[1] 可参见高名潞. 中国极多主义 [M]. 重庆：重庆出版社，2003.

图 11-31 罗明君，《我是物》，装置，1985 年

图 11-32 沈远，《水床》，中国美术馆"中国现代艺术展"，装置，1989 年，图片由沈远提供

的一种创作和表达载体。反观西方艺术史上经典的现成品艺术，其意义和价值往往不落脚在材料，而落脚在由材料赋予和指涉的观念上。在某种程度上，材料被低估了，材料只是实现目的的通道，而不是要到达的彼岸或真相本身。相比而言，中国女性艺术家对材料的使用并不是基于这样主客体对立的理性思辨，不是为了去诉说某个抽象的观念或原理，也不从理论和概念出发，不是通过明确的能指和所指，传达某种有清晰指向的逻辑，而更多是从知觉（perception）入手，在与材料的接触（touch）中，生发出材料本身的感知性、形象性特点，从而引出源于知觉层面的、更为直观的思考。

1985 年劳申伯格现成品艺术在中国美术馆展出之后，对中国艺术家产生了重要影响。比如罗明君制作了《我是物》（图 11-31）这样的现成品艺术，一双女性绣花鞋被摆成了人脸上的一双眼睛，作品似乎影射了女艺术家的自画像，这是中国当代女艺术家对现成品较早、也是较为朴素的使用。

1989 年"中国现代艺术展"上展出的沈远的装置作品《水床》（图 11-32），也是中国当代女艺术家使用现成品较早的一个例子。折叠床上铺着装满水的"床垫"，水里放入了几条鱼，被密封在塑料透明的"床垫"里。作品在中国美术馆展出后，经过时间的推移，鱼在水里死去，水床逐渐散发出腐臭的气味，最终被移出美术馆。这件作品中，作为现成品的水、鱼、床等材料本身，构建起了材料与材料之间的对话，鱼和水的关系、死鱼散发的臭味、床作为日常休憩和承载生死之地等等材料本身的功能属性，自然地构成了作品的意义。在床的背景展板上，贴上了很多单页印刷品，这些和水床"无关"的概念并非给人们提供阐释《水床》的意义，而是把这些文字当作《水床》这件"装置作品"的形式的一部分，不是突出概念的作用，而是颠覆概念的控制。

尹秀珍从 1994 年开始创作装置、行为和影像等形式的艺术作品。1994 年，她的几件作品《对话》（图

图 11-33 尹秀珍，《对话》，装置，1994 年

图 11-34 尹秀珍，《关系》，装置，1994 年

图 11-35 尹秀珍，《时间裂片》，装置，1994 年

图 11-36 尹秀珍，《毛线》，装置，1995 年

11-33）、《关系》（图 11-34）、《时间裂片》（图 11-35）等都是在自己家中做的，材料是棉线、石头子儿、塑料布、门、玻璃等一些可以在家里找到的东西，而内容也和家庭生活有关系。

尹秀珍用布毛线与鞋等材料和物品做装置，明显带有女性个人和家庭生活痕迹，但并非如西方女性艺术作品中那样对这些痕迹采取批判和对抗的态度，尹秀珍的作品往往传递出某种和谐温柔的气氛。比如她把丈夫宋东的一摞毛衣和她自己的一摞毛衣并置，同时又分别把各自的毛衣拆成线，然后把这些线重新编织成另一件"雌雄合体"的新毛衣（图 11-36）。

除了布以外，尹秀珍也使用其他现成材料，比如《酥油鞋》（图 11-37）收集了拉萨当地人穿过的鞋，涂抹酥油，摆在水边，河水镜像映射出上空的蓝天白云，各种样式的鞋错落在画面的远近不同处，物与自然之间形成了一种融为一体的和谐感。

此后，尹秀珍的创作题材大部分集中在家居和邻里拆迁及都市化方面。因为，她居住的地点是北京内城中心地带，最快最直接地感受到老北京街区的变化。

90 年代的下半期，尹秀珍一直关注如何把水泥、砖瓦、院落、地面等邻里环境与衣服鞋袜、食物、家庭照片、家具、植物果菜等融合为装置或者景观作品。与"水洗"相关的行为艺术也是她喜爱的作品。

从千禧年开始，尹秀珍获得大量机会到美术馆，包括到西方的重要美术馆参加或者举办个人展览。但是，她运用的材料仍然是类似针棉织物的软材料。很多时候，她把这些软材料当作"工业材料"去缝制出巨形的飞机、坦克、列车、楼房等大型装置。所以，"以柔克刚"成为她的一个重要策略。由于经常到世界各地做展览，尹秀珍于是用布、棉缝成她去过的城市景观，把这些景观"雕塑"放到手提箱里，与她共同旅行。这或许就是她所说的女红所具有的"细腻的力量"。

尹秀珍对女红和女性材料的喜爱出自她个人对何谓

图 11-37 尹秀珍，《酥油鞋》，装置，1996 年

图 11-38 蔡锦，《美人蕉69》，布面油画，1995 年，图片由蔡锦提供

图 11-39 蔡锦，《美人蕉292》，综合材料，2008-2009 年，2009 年"意派：世纪思维"展览现场，图片由蔡锦提供

男女平等的理解。她说："这种平等的意识一直贯穿在我的生活中。所以我不会在作品中特意地去表现女性的性别特征。就像男性艺术家大多不会去特意表现男性特征一样。我并不是要求自己要与男性一样，说他们做的我也能做。也不是强调自己跟男性的不同，而是在作品当中本能地流露出我自己的特性。比如我喜欢缝东西，从小时候就爱缝，受我妈妈的影响。后来就缝得很多了，在作品中缝的不再是布和衣服，而是经历和感情。……一针一线变成了连接情感的桥，我觉得这很有意义，它又能通过作品传递出来。体现了经历和感情以及'细腻'在人与人之间的力量。"[1]

女红是人性中一种特有的细腻。中国女性艺术所传递的就是这种"细腻"的力量。它不是概念和说词，是行动、形象和物的品质在绵延的互动中所铸成的可视的时间性，时间一旦有了形状，它就是力量。

蔡锦的"美人蕉"虽然不是女红作品，而是绘画，但是她画的是美人蕉的生命时间。从90年代初至今，"美人蕉"的形象贯穿于蔡锦的作品之中。蔡锦对这种植物的最初印象来自她的家乡安徽，而从色彩上来看，红色美人蕉从起初调和唯美的基调，变为黏稠、浓重的感觉。蔡锦画美人蕉虽然和女红没有关系，但是她的作画过程和最终效果就像她在绣美人蕉。正如蔡锦本人所说，她并不认为自己在做着什么了不起的事，只是像在绣花或者编织一件毛衣。

90年代中期她的一批作品主要是在实物上作画的形式，把美人蕉画在床垫、自行车座、女鞋、沙发、睡垫等上，产生红色颜料与现成品的混合的血污效果（图 11-38）。自2000年以来，她画面上的芭蕉枝叶大部分发黑，间以零星的红色。比如她的作品《美人蕉292》（图 11-39）是用油画颜料、蜡、浴缸制作而成，洁白的浴缸绘上观众熟悉的美人蕉形象，是现成品和油

[1] 高名潞，尹秀珍. 生活的艺术——高名潞与尹秀珍对话 [M]// 高名潞. 艺术不看人脸色，长沙：湖南美术出版社，2013：230.

图 11-40 蔡锦，《美人蕉 140》，综合材料，1998 年，图片由蔡锦提供

图 11-41 乔治亚·奥基芙（Georgia O'Keeffe），《黑色鸢尾花》（Black Iris），布面油画，1926 年

画创作的结合，创作时间自 2008 年 2 月到 2009 年 5 月。美人蕉这种原生长于热带和亚热带的植物因其中文名字而被赋予了美丽女性的意涵，蔡锦在艺术中将它逐渐演变成非常私人化的女性经验的叙说，从二维的平面走向三维的实物，从唯美的表现走向观念性的处理，她讲述的似乎是她人生经验中私密的、剪不断理还乱的心绪演变（图 11-40）。

把花作为女性的象征，或者艳媚，或者加以性暗示，以讽喻和批判男权社会把女性视为玩物的权力话语，这是西方当代女性艺术家的一大特点（图 11-41）。但是，蔡锦的花却主要关注美人蕉自身的生命过程，如果说有什么隐喻的话，也不是通过社会性语词去说明某种批判意义，而是通过刻画花自己的质地和变异过程——花的命运，去引发人们的联想，这是一种黛玉葬花般的感物咏志。所以，这里需要的是"绣花"，不是把花当作符号。

林天苗用白丝线或白棉线做作品，在《缠的扩散》（图 11-42）中，丝缕分明的白丝线和毛茸线球彰显了材料本身的美感与特有的质感，而被缠绕的床中央又安放着黑色的针，在这种张力之中，作品对性的隐喻是不言自明的。其引人的魅力在于作为女红的物（针线）和作为女性身体的物（性器官）之间的相互助力和烘托。严格来说，这不是一件装置，它融入了太多的手工和设计因素，也不是一件可以搬到哪个美术馆去展览的雕塑，它就是林天苗在家里所做的类似女红的一件工作及其结晶。只是传统女红是实用的，而林天苗的女红是为了让人看的，看到针棉的刚柔相济，看到时间走过留下的千条万绪，它的形状具有性的暗喻，但丝毫没有概念的干预。

林天苗在描述《缠的扩散》的时候说：

> 一根长 12—15cm 的钢针尖利、冰冷、有威胁感，可是当二万多根针密密麻麻地并且还是针头向上插在床垫上时，它就失去了原有的特征。结果看上去很像铺在床上的一块动物皮毛，温暖而且柔软，这

种物性的转化，幻示着一种新的情感和思想的产生。

......

总之，在制作和组合（install）的时候，比构思更明晰地体验和感受到两性间（并不专指男与女）的对立转换，我挖掘和整理出他们对历史的相济与向左，转换时的条件与天然、大与小、聚与散、收敛与扩张、锐利与柔软、增值与减少、男性与女性（male & female）……[1]

之后，林天苗又创作了《缠了，再剪开》（图11-43），每天用线把一些日常的锅碗瓢盆等炊具，以及各种家庭用具，比如儿童车、水壶、炉子、盆架等进行缠绕。最终让我们看到的是两点：一是所有这些家庭里的身边物变成了极少主义的"雕塑"，去掉了本来的实用属性后，突出了美性。二是让我们看到了线的力量，根根细线通过时间把自己变成了可以整合、改变万物的统一力量。这件作品第一次公开展出是1998年高名潞在纽约PS1美术馆（现为纽约现代艺术博物馆皇后区分馆）策划的"Inside Out: New Chinese Art"展览（图11-44）。这件作品和王功新的《旧凳子》一起放到了该展的"公寓艺术"部分。

缠绕和包裹成为林天苗的重要方式之一。此后的《家庭肖像》（图11-45）中，林天苗用白棉线对家庭照片和相框进行包裹，可以看到，林天苗不刻意回避或批判使用女性材料，也不从概念上探讨女性材料的能指和所指，而是从材料本身的物质属性、质感、形式感和直接的感受力出发，这与西方女性艺术家对女性材料更为抽象的使用是不同的。这种对女红材料微妙"直感"表现确实来自女性的特殊表现魅力，然而其力量却超越了性别和个人，它可以转化为普遍的、情感的、社会的甚至政治的力量，尽管它是沉默无语的。

图11-42 林天苗，《缠的扩散》，装置，1995年，图片由林天苗提供

1 林天苗《缠的体会》，未发表，高名潞当代艺术档案存。

第十一章
"公寓艺术"

图 11-43 林天苗，《缠了，再剪开》，装置，1997 年，图片由林天苗提供

图 11-44 林天苗，《缠了，再剪开》，纽约 PS1 美术馆，"Inside Out: New Chinese Art"展览现场，1998 年，图片由林天苗提供

图 11-45 林天苗，《家庭肖像》，1998 年，图片由林天苗提供

　　林天苗、陆青、蔡锦和秦玉芬等都是 1994 年随家庭从国外回到北京的女艺术家，她们成为 90 年代"公寓艺术"的先行者。这些女艺术家通常与同为艺术家的丈夫合作，在他们的家庭公寓空间里，使用不同的日常材料创作。在 90 年代艺术缺乏公共展示空间的情况下，艺术家夫妻把家庭变成了艺术交流、聚会、展览的替代空间（alternative space）。家在这里就成了艺术自然而然发生和展示的日常场域，而不是西方意义上女性试图逃离和摆脱的禁闭空间，因此女红等传统女性媒材和日常材料就不再是西方意义上的性别陷阱。同样的，"公寓艺术"时期的男性艺术家也会使用日常材料，也会利用家庭周边环境，制作具有日常私密性的作品，比如宋冬和朱金石，当然他们对材料的选择和使用与女艺术家是不同的。

　　林天苗日复一日地缠（《缠了，再剪开》），尹秀珍拆毛线、再织毛衣，以及陆青每日画格子（图 11-46），在一匹长卷上，365 天都在沿着绢的编制纹理画一个类似的黑色方块。这些都近似于一种修心的方式，通过耗时的、有意识的重复，自然地将传统女性材料和日常生活转化为当代艺术。这种转化没有明确而清晰的所指，不是为了再现，也不是为了诉说某种概念或道理，通过与材料产生亲密的联系，让人们的眼睛看到材料本身，体悟到材料本身自然而然生发出的物性。如果把这类作品看作"文本"，艺术家实际上并没有增加意义，相反随着女红之物本身的性格，即物本身的"元文本"自然而然地延伸，并对之报以尊重的态度。在这些作品中，材料作为一种"元文本"，是自足的存在，材料与材料、材料与人之间可以互相对话，不必通过意义指涉，也不必上升到理性的概念所指才能产生意义，意义就在物本身。

这是中国当代女性艺术家在"女红再发现"的公寓创作过程中建立的一种当代的自然主义的方法论。它是对观念和意义膨胀的洗涤，是对自我状态的净化。

女红的再发现不仅仅局限在家庭，也扩展到自然环境中，通常与湖水、草地、鲜花等结合在一起。把女红材料与这些自然物或者景观融为一体，彰显了女性艺术家回归自然本真的理想（图11-47）。

第四节

纸上展览：不用钱、不用地、不用关系

在北京、上海、杭州和广州，一些艺术家和艺术家群体以互相交换自己涂写的艺术方案或者作品图片的方式"展览"自己的作品和观念。这种现象主要发生在1994—1997年间，其形式是打印的文本图品，也有很多时候是非正式出版物的印刷品，但它们不是展览的画册，而是通过互相传递消息，或者专门有人联系搜集，最终集合为一本方案集锦，比如宋冬主编的《野生》，艾未未、徐冰等人编辑的《黑皮书》《白皮书》和《灰皮书》等。

由于这些纸上艺术作品的展示和交流只是在艺术家自己的家里发生的个人行为，高名潞也把它们归为90年代的"公寓艺术"。一方面，"公寓艺术"是指在完全私密的空间（主要是家中或者租借的居室中）发生的艺术活动。它不同于2000年以后在大规模艺术区内的工作室里发生的个人创作活动，因为艺术家工作室并非个人空间，它被艺术社区和商业关系所规范，所以在当代艺术探索的纯粹性方面已经不如90年代的"公寓艺术"。另一方面，这里的"纸上展览"中的方案与作品虽然大多和"家"没有什么直接关系，但是，在注重"实证性""物理性"和"小叙事性"方面与前面两节讨论的以"家"为本的艺术活动是一致的。

1994年，耿建翌发起了一个命题为《同意1994.11.26.

图11-46 陆青，《无题》，2000年

图11-47 何成瑶，《捆绑－解开》，2003年

图11-48 《同意1994.11.26.作为理由》的方案邮寄信封,艺术家签名留念,1994年10月,高名潞当代艺术档案存

作为理由》的活动,邀请了杭州艺术家杨振忠、王强、张克端、赵灵、邬晨丰,上海艺术家陈妍音、施勇、钱喂康以及北京艺术家展望、姜杰参加这个方案。每位艺术家可以根据1994年11月26日这个日期为题目创作一件作品,不拘形式。最后每个人的作品被印在一个和明信片尺寸类似的对折卡片中,注明自己的姓名地址,然后装入信封,邮寄给艺术家愿意交流的人(图11-48)。

这些命题作品基本和传统意义的"艺术"没有什么关系。它们的共同点是实录和实证。"实录"是把自己在1994年11月26日参与的一件事情记录下来。比如,展望的作品是《"九四"清洗废墟计划实施情况》(图11-49),卡片上印着这一天展望清洗正在被拆除的位于王府井大街的中央美术学院校舍的照片,同时还注有详细的时间、地点和清洗内容的文字。

图11-49 展望,《"九四"清洗废墟计划实施情况》(共2张),1994年

耿建翌的卡片上印着一张上海外滩留念的照片（图 11-50），照片中的女青年是耿建翌雇用的合同工。她的工作是替代耿建翌（一位渴望旅游又无法行动的雇主）到上海主要景点旅游拍照，保留各种收据和旅游的证据。这些合同、收据等都印在卡片中。

杨振忠的卡片记录了他自己在 1994 年 11 月 26 日那天，买了蛋糕乘坐出租车到杭州南山公墓找到了一位在 1927 年 11 月 26 出生、1991 年去世的叫张正权的陌生人的墓碑。他在墓碑前放上蛋糕，点上蜡烛纪念他的生日，并把自己坐出租车的收据也印在卡片上（图 11-51）。这虽然是一件仅凭日期的数字偶然找到一位已故陌

图 11-50　耿建翌，《合理的关系》中的《租赁合同》文件（共 2 张），出租方：王文红，承租方：耿建翌，1994 年

生人的无法预料的小事，但杨振忠把所有和此事相关的细节都用实证的方式记录了下来。

钱喂康的卡片上印着他在这一天所做的人体生物能量变化的实验照片与数据（图11-52）。赵灵在卡片上印着他在这一天去买了一块布，放到水里12小时，然后晾干，测量这块布在缩短以后的精确尺寸。其他艺术家的卡片印的图文基本都是这一天他们亲眼见到或者亲自所做事情的报告，并且附上发生的具体时间、地点、方位、温度、尺寸等等各种物理数据。

1995年，耿建翌等人又发起了另一个以《45°作为理由》为主题的方案活动，同样以明信片的方式进行展示交流。参与者基本是《同意1994.11.26.作为理由》方案的同一批人（图11-53—图11-58）。

在《45°作为理由》中，实证性、数据性似乎更加明显，如空间角度、体积、时间、光线、湿度和温度等数据被一一详细说明。任何浪漫因素都被局限在这些"科学"和"真实"的现象描述之中，换言之，任何与可见、可触、可证明的物质性因素无关的外围事物或者情感都尽量被排除在外，"真实"就是对现象的审视和检验，艺术家首先要为自己确定检验标准，在"实证"行为发生之前，必须保持对任何事物的距离感和怀疑态度。

把"科学实证"引入艺术创作的现象已经在王鲁炎、陈少平和顾德新从1989年到90年代末的"新刻度小组"的活动中出现。他们的艺术活动其实也属于高名潞归纳的90年代"公寓艺术"的一部分。只是，他们是一个独立的群体，而大部分"公寓艺术"活动都是以松散的个体或者夫妻的形式组织参与的。

1994年，王鲁炎、陈少平、王友身、汪建伟等27位艺术家编写了名为《中国当代艺术家工作计划（1994）》的方案、作品集（图11-59）。其中很多方案并没有得到实施，仅仅是艺术家在纸上勾画的创作想法，或者根据自己的想法，以图画和照片的形式表示，有的则以小规模装置艺术形式参加这个工作计划。这些计划或者作品被整合在一起以类似图录的形式印出来，并分发给参加活动的每个人以及前卫艺术圈内部的人们（图11-60—图11-64）。

这一通过交流方案的方式展示前卫艺术创作现状的形式一直持续到1997年前后。1997年，宋冬和郭世锐组织了名为《野生：1997年惊蛰 始》的方案计划（以下简称《野生》），这可能是90年代规模最大的纸上方案艺术活动（图11-65—图11-69）。在宋冬看来，"野生"的概念是指"根据非展览的模式，在非展览的空间内所发生的一个艺术事件"。这里的"非展览"形式其实就是高名潞所说的"纸上展览"。

这一计划包含了艺术作品的实施方案、照片和草图等[1]，由现代艺术中心支持，开始于1997年惊蛰当天，共有来自北京、上海、广州和成都的27位艺术家参与进来。这一计划持续了一年，在此期间艺术家们就艺术主题和计划进行了广泛的讨论。每个艺术家都根据自

[1] 宋冬、郭世锐《野生：1997年惊蛰 始》，非官方正式出版物，1997年。

图 11-51 杨振忠，《生日快乐》，1994 年

图 11-52 钱喂康，《人体生物能量输入／输出物理实验》（共 2 张），1994 年

图 11-53 装"明信片"的套装封面和封底(共 2 张),1995 年

图 11-54 施勇,《扩音现场:一个私人生活空间的交叉回声》,装置,1995 年

图 11-55 阚萱,《孤山夜话》,1995 年

图 11-56 陈妍音，《风与门：有形的门或无形的门被设定在 45°》，纸上方案，1995 年

图 11-57 王强，《两个相等的无意义的空白？》，1995 年

图 11-58 耿建翌，《另一边》，1995 年

己所处的文化环境、自然环境和个人背景进行了构思与创作。

毫无疑问，《野生》虽然是一本纸上的展览，但是其中的艺术计划和方案所涵盖的内容却非常广泛，从自然生态到都市废墟，从个人角落到大众景观，从行为到

图 11-59 《中国当代艺术家工作计划（1994）》封面

图 11-60 王鲁炎，《镜外·镜内》，纸上方案，1994 年

图 11-61 陈少平，《天花板》（1），纸上方案，1994 年

图 11-62 陈少平，《天花板》（2），纸上方案，1994 年

图 11-63 汪建伟，《手术》（1），1994 年

图 11-64 汪建伟，《手术》（2），1994 年

图 11-65 宋冬,《野生:1997年惊蛰 始》计划方案手稿及给高名潞的信(7张),1997年

第十一章
"公寓艺术"

影像，应有尽有，比任何一个展览的内容都要丰富得多。因为，艺术家可以在一方纸上驰骋他们的思维，想象他们作品的空间和维度。显然，《野生》是对非现实的现实描绘，是对不可能的可能性陈述。

同时，纸上展览的"不用钱、不用地、不用关系"的简朴方式是对90年代初开始弥漫的无孔不入的市场意识以及实用政治意识的一种疏离。

这种对外部生态的疏离是以一种对微不足道的个人细节非常"较真儿"的反差表达出来的。以宋冬和耿建翌等为代表的"公寓艺术"的一大魅力在于，几乎所有的作品都含有"纪实"的意味；而几乎所有作品都"定点""定量""定时"等近乎极端的数据实证的行为形式分不开。宋冬、耿建翌等人的作品经常带有极端的实证性，让我们感到它们不是艺术。其实这恰恰是一种反艺术、反观念的策略。

其中，最极端的恐怕是钱喂康和施勇在1993年联合举办的名为"形象的两次态度93"的作品展。钱喂康展出了《物体抬起5°，带出影子容积》《风向：白色数量205克》以及《向一个力点倾斜》等作品。在这些作品中，观众能感知到沙子的大小、水平线的高低和太阳光的变化。这些东西，包括时间在内，似乎都可以在艺术中被校准和计算，就像抽象的精神总是能够被"科学阐释学"分析得令人赞叹的"准确"一样（图11-70）。

图11-66 戴光郁，《制造印痕的行为》（《野生：1997年惊蛰 始》），艺术方案，1997年

图11-67 梁钜辉，《穿梭新时空》（《野生：1997年惊蛰 始》），艺术方案，1997年

图 11-68 林一林，《沙丘》，（《野生：1997 年惊蛰 始》），艺术方案，1997 年

图 11-69 翁奋，《事件/传播者》（《野生：1997 年惊蛰 始》），艺术方案，1997 年

第十一章
"公寓艺术"

图 11-70 钱喂康，《模仿：白色数量：36 克，面积：36 平方厘米，增补电流 6v，5A》，装置，1993 年

艺术家在他们的居家作品、女红与纸上展览中抱着对微不足道的琐碎小事及角落之物的亲和关注，以轻松直感、细致入微的态度弥合日常与艺术的方法论，与 90 年代盛行的实验电影和摄影的"纪实手法"是一脉相承的同类现象。这些公寓和那些根据指定主题的方案印刷的"明信片"，以及艺术家共同参与的方案汇编，相当于体制外的替代艺术空间。这一空间与千禧年以后发生在上海和北京的"奢侈"的双年展及各种"宏伟"的艺术家个展形成了鲜明的对比。虽然纸上展览无法如后者那样进入公共视野，但就艺术家的自由度和创造力而言，却是任何体制的展览所无法比拟的。

在同一时期，艺术界内也有许多与方案艺术有关的其他出版物。这些小册子并非作品，更像是仅供内部人员观摩学习的"地下的"作品。比如前面提到的艾未未、徐冰和曾小俊合作出版、由冯博一编写的没有标题的《黑皮书》《灰皮书》《白皮书》[1]。

让我们总结一下 20 世纪 90 年代的"公寓艺术"的特点：

第一，"公寓艺术"的哲学是展现"微不足道"。它是从 1994 年开始的，正值意识形态主题在"后冷战"地缘政治展开，并且与国际艺术市场联手之际，一些倾向于"纯粹性"思维的前卫艺术家采取了退却的策略，回到家中创作一些不可卖、不可展的小型装置或者纸上方案艺术作品。其材料一般取自家庭，发生地点一般在室内或者邻里。他们通过考据、实证、测量这些物的"量"证明这些物的"科学"实在性。实际上，那些类似女红的、融入了耗费时日的大量手工劳作的作品其实也源于这种实证实在的物性观念。

这种"作而不述"的"公寓艺术"是 80 年代"反观念的观念"艺术的延续。而他们对物的实证、测量、

1 冯博一发表于 2004 年第 7 期《艺术评论》上的文章《从"地下"到"地上"：关于 20 世纪 90 年代以来的中国前卫艺术》，介绍了一些以独立策展人和非官方出版物为特征的非官方展览。

不断触碰的"纠缠"本身意在消除物的语义能指，抵制艺术作为符号的承载，也就是抵制过度阐释和意识增值的可能性。

所以，实证、考据和测量等这些与家庭之"物"纠缠的行为最终证明物是自在的，它建立在与人的缘分上，不是观念强加之上。不是通常的艺术阐释学中的"能指"，也不是所指化了的"符号"。现代阐释学把能指和所指叠加，最终产生出象征意义。比如，当代装置艺术的阐释学原理就总试图把物（现成品）解释为带有所指意向的能指，结果把物变成了"符号"。这种源自潘诺夫斯基（Erwin Panofsky）的图像学原理实际上仍然掌控着当代艺术批评的话语，包括中国当代艺术的批评话语，特别是当涉及装置艺术的时候，总是离不开图像学的象征语义学的阴影。阐释者总想强加给这些物一些语源学的语义，然后再和当代社会背景绑在一起，说明它们宏大的社会意义。

第二，"公寓艺术"作品是原生的，来自90年代鲜活的都市日常。它是游动的日常中物、人、环境关系本身。艺术家在日常生活语境中自然地呈现物。

因此，"公寓艺术"虽然发生在具体的地方，比如家里或者纸上，但这个地方不同于当代艺术中流行的"现场"（site specific）观念。现场是提前选择和设计的，尽管可能有意外情况发生，但这种"偶然性"可能是意料之中，或者有所期待的。但是，"公寓艺术"发生在每天每时持续的日常环境，如居室、胡同、街道、居民楼、学校等生活场所中。所以，它不是那个观念化了的"现场"，而是与日常时间同在的、自己生活身边的那个角落"地方"（a corner）。

因此，90年代的"公寓艺术"的价值在于它在语言学上"反符号化"和"反现场化"，而符号化和现场化恰恰是后现代主义以来当代艺术最流行的标准。"公寓艺术"紧贴地气，形成了自己的当代艺术哲学和创作方式。

全球和在地 身份和张力
(1989—2017)

Chapter 12
The Third Space Strategy of Overseas Art

第十二章

海外艺术的
第三空间攻略

12

从80年代末开始，中国一些前卫艺术家到欧洲和美日等国家参与当代艺术创作。他们带着中国的经验，也就是80年代的"艺术革命"的经验，其中主要是"'85美术运动"中的中国式"达达"、禅和后现代、东方文化因素的混合方法到了西方。1989年黄永砅到巴黎参加"大地魔术师"展览，而后留居巴黎。同时期赴法艺术家还有杨诘苍、王度、严培明等人。此前，陈箴已于1986年移居法国。谷文达于1987年到加拿大多伦多大学做访问画家，当年移居纽约。徐冰在1990年到美国威斯康星大学做访问艺术家，并举办了他的"三个装置作品"的展览。吴山专在1990年移居冰岛，与女朋友、艺术家英嘎开始合作。蔡国强于1986年赴日本，并在1993年移居纽约，把"'85美术运动"时期开始创作的火药画带到了美国。此外，如果从80年代早期开始算起，"星星画会"包括艾未未、王克平、马德生、李爽在内的大部分艺术家移居美国和法国，写实艺术家陈丹青、罗中立、陈逸飞等都曾赴欧美留学或者短暂移居。在欧洲，除了法国之外，去德国的居多，比如朱金石、秦玉芬、苏笑柏、孟禄丁、谭平等。从千禧年开始，大部分海外艺术家回归本土。

相较于80年代早期赴欧美的"后文革"一代艺术家，"'85新潮"一代艺术家一开始在西方得到了更大的关注，因为他们的当代媒介和激进观念。但是由于中国80年代的文化语境不同于西方后现代以来的意识形态视觉文化的语境，所以，中国艺术家的本土革命语言很容易被视为一种文化的或者政治的中国身份。他们很快从中国因素的当代语言转化为一种"非西方的西方"语言，比如运用最激进的人体材料和动物作为媒介，以此进入西方当代的意识形态语境。于是，如何把中国性、国际性和全球化议题转化为视觉冲突的有效性即成为这些艺术家的核心关注。

这个转变的开始发生在1993年前后，其中有两个显著的事件。一个是1993年的惠特尼双年展（Whitney Biennial），展览中满是强烈的意识形态色彩，包括多元文化、女权主义、后殖民、艾滋病和同性恋问题等等，这使得该展览成为美国后现代视觉文化和政治语言学的高峰。高名潞曾亲临展场，突出的感觉就是人人都在喊着"我是谁"，人人都在抱怨着，因

此一位美国批评家说,当代的文化是"抱怨的文化"(Complained Culture)。没有抱怨就没有似乎是多元性的西方(特别是美国)主流文化,而主流文化的存在又引起抱怨。

另一个就是1993年塞缪尔·亨廷顿的《文明的冲突?》一文发表,它引起学术界广泛而激烈的争鸣。当2001年"9·11"事件发生后,人们似乎感受到这种文明冲突似乎真的降临了。

正是在1993—2000年初这段时期中,中国海外艺术家试图以挑战的姿态,运用自己的文化资源参与到文化政治语言学中去。

在21世纪之初,大多数中国海外前卫艺术家,包括徐冰、谷文达等都回归中国本土。只有少数艺术家,比如蔡国强、黄永砯、陈箴等坚持把主要时间和精力放在西方进行创作。他们的作品逐渐熟悉了如何适应西方的展览馆空间和展览语境,从而和自己在中国的创作大不一样。一方面,他们更加得心应手地通过作品叙事和作品体量匹配当代艺术的"展览奇观",另一方面,随着"9·11"事件导致政治意识形态话语在当代艺术中逐渐失语,这些海外艺术家在文化战略上也试图摆脱种族和文化的争议,从更广阔的宇宙、神话、动物甚至生物基因等超人类领域去切入全球化时代的文化课题。在2016年反全球化的"特朗普主义"出现之前,这是一段相对平和的全球化时期。

第一节
从本土到国际,从艺术批判到文化挑战[1]

这些移居海外的艺术家在本书前面几章的"反观念的观念"或者"反艺术"部分已有讨论。他们的现代情结不是要在艺术中重建某一文化图像模式,就像"理性绘画"那样,相反,他们要不断地推翻和颠覆旧的模式。这种倾向很自然地受到了西方达达主义和中国禅宗的影响,但是他们仍然相信有一种最具革命性的前卫艺术的"存在"方式。然而,当他们转移战场,移居欧美后,新的文化批判的语境让他们以往的革命形式不再发生意义,于是,他们的方向从对艺术的不断的怀疑性的批判转为通过艺术品(无论什么方式或材料)去进行文化的批判与对抗。

1989年在巴黎蓬皮杜开幕的"大地魔术师"展览的策展人马尔丹是有着全球多元化理想的策展人,他致力于发现多种现代性,试图用这个展览的结构打破西方主流主导的艺术分类学和现代性归纳法。批评家费大为向他推荐了黄永砯、杨诘苍和顾德新参加该展。杨诘苍展出了他的4幅用水墨做的绘画作品(图12-1)。顾德新曾经在塑料厂工作过,于是将塑料加工成一些接近器官的东西,类似1989年在"中国现代艺术展"上的作品,十分具有冲

[1] 本节主要内容来自高名潞. 从本土战场的艺术批判到国际战场的文化批判 [J]. 雄狮,1995(11);高名潞. 中国艺术的战场在本土 [J]. 江苏画刊,1993(5).

图 12-1 杨诘苍,《无题》,水墨,1988 年

图 12-2 黄永砅(中)在"大地魔术师"展览的展场,1989 年,图片由沈远提供

图 12-3 黄永砅,《爬行动物》,把洗衣机洗烂的报纸做成龟形坟墓,1989 年,图片由沈远提供

击力。黄永砅在当地买了很多中文报纸,用洗衣机洗烂之后做成一个乌龟形状的坟墓,乌龟是长寿的,而坟墓却与死亡有关,它隐喻了文化发展和存在的悖论,以及在死亡与永生的悖论中延续(图12-2、图12-3)。这种文化隐喻似乎过于文雅,而且东方符号带来的神秘感也不容易得到西方观众的理解。

西方当代艺术自从60年代极限主义(Minimalism)将现代主义的不断否定与创新的观念推到"你看到的什么就是什么"的极端地步以后,已很少再有原创性的革命观念。70年代以后的当代艺术似乎回到了越来越直接地"再现"(representation),但不是写实地再现一个故事、情节或景物,而是再现一个政治情境。所以,有人说80年代以来的当代艺术是"政治的再现"。

与中国海外艺术家直接有关的西方文化语境则是从1978年爱德华·萨义德(Edward Said)发表反西方主流殖民话语的《东方主义》,到80年代以来新一代的后殖民主义文化理论的兴起。比如,90年代西方最有影响的后殖民理论的代表人物霍米·巴巴(Homi K. Bhabha)即转而强调不同文化的相互关系和它们的"杂交性"(Hybridity),并用文化的不同性(Difference)代替以往的多元文化的差别性(Diversity)观念。前者是互动的结果,后者只是既定知识。

正是上述的再现文化身份的语境导致中国艺术家原先对艺术本体思考的深刻性无法生效,比如90年代初黄永砅在欧洲、日本等地做了一系列具有东方哲学意味的大地艺术作品,在法国圣维克多山上他用5辆铁车装上不同材料,喻示古代金、木、水、火、土五行观念的《火祭》,在日本福冈做的《非常口》等,都含有禅宗意味。但外界反应大多是把它们看成一个"他者"(Other)文化的象征,而内中的深刻意味也未必能被理解。

于是,中国前卫艺术家也被迫从被新语境提出挑战而走向对这个语境的挑战。

作为访问学者,高名潞于1991—1992年与美国俄

亥俄州立大学安雅兰教授合作策划了"支离的记忆——海外前卫艺术家四人展"。展览于1993年7月30日在美国俄亥俄州立大学维克斯诺艺术中心（Wexner Center for Arts）开幕，徐冰、谷文达、黄永砅和吴山专被邀请参加了展览。这个展览展出了这4位艺术家的4件大型装置作品，呈现了他们从本体批判转移到挑战西方当代文化的批判。

80年代以来，人体艺术（Body Art）风行于美国艺坛，它和女权主义、少数族裔身份、同性恋和艾滋等话题紧密相关。谷文达认为，西方的人体艺术只是借用摄影、印刷物和一些物质材料如蜡等去模拟身体形象，而他想直接选取月经血、胎盘粉等真正的身体物质去做人体艺术。他在1992年创作的作品《重新发现俄狄浦斯》，收集了不同国家的妇女寄来的几十件用过的月经带和卫生栓以及这些女性写给他的信件。他向"支离的记忆——海外前卫艺术家四人展"提交了同样的方案。

但是，他的方案被维克斯诺艺术中心拒绝了。展览馆副总监Sarrah和安雅兰都是女性，她们都表示对此作品不能理解，并认为男人不可能理解女性的生理感受。故她们从谷文达的作品中也丝毫看不出任何对女性的同情心。这个例子较好地说明了谷文达的西方文化语境批判和中国语境的出发点之间的错位。

这种上下文的错位以及本来就存在的西方文化中心主义，常常会使中国前卫艺术家感到不能平等地与西方当代艺术对话。比如，吴山专到欧洲以后，思考了一些艺术本体问题，他得出一个结论，杜尚将小便池放到博物馆导致艺术变成了"点金术"（图12-4），于是他拒绝再次"点金"，可是，他又必须从事艺术，于是便以在博物馆里出卖劳力的形式从事艺术活动。他还在瑞典一座博物馆所藏（长期陈列）的杜尚的小便池"泉"中真正地撒了泡尿，还原"泉"的作品以普通小便池本来的用具功能。应该说，吴山专的思考不可谓不大胆和不透彻，然而，它并不生效，因为在西方人眼中，它还只不过是一种前人已曾做过的行为艺术，西方已经不需要这样的挑战。

于是谷文达只好放弃了月经血材料的作品，选择了另一种人体材料——胎盘粉，创作了《重新发现俄狄浦斯3号》（图12-5）。谷文达在展厅中并排放置了4张长43英尺的大铁床。4张床中，分别在3张床的白床单上撒上胎盘粉，依次为出生正常、出生畸形和死婴的胎盘粉，最后一张床只有白色床单，象征着流产。在床的上方正中天顶吊着一张床单，床单上有血迹和精液痕迹。在作品周围的3面墙上，挂着白色幕帘，烘托了肃穆的气氛。

谷文达运用人体材料为媒介是想找到一种西方人的禁忌（Taboo），并从这个缺口，展开对西方当代文化丧失悲剧精神，一味满足于流行文化的喜剧精神的批判。人体材料，确实是西方人的禁忌。在美国，克林顿当选总统之前，身体任何部分都不能用于药或化妆品，克林顿当选后允许用少量胎盘做药品。但在中国古代医学中，人体一些部位可以作为药引，将其用于滋补或医治疾病是非常正常之事。这是基于中国人的传统"自然"观念，因此，谷文达选择这种材料本身为西方人提供了一个不同文化对人体材料的不同认识角度。而谷文达的

胎盘粉的不同来源（包括没有胎盘粉象征流产的）都给美国的女性观众很强的刺激。在谷文达看来，这是社会、道德和自然等因素综合导致的结果与悲剧。但在西方女权主义看来，这种悲剧并不是自然和平等产生的，而是社会给予妇女的极大不公和不幸。流产的争论是最敏感的政治问题之一，甚至发生女性开枪打死了非法做人工流产的医生的极端事件。可见谷文达介入的领域何等危险，其作品引起排斥是正常的。

黄永砯展出了他的装置作品《人蛇》（Person Snake，图12-6），一张巨大的张着口的蛇形网占据了展厅的大部分空间，它又类似动物或鱼的诱捕器。在这"诱捕器"的最底端——蛇尾处安放着一个不断闪着光的美国地图形状的灯箱，它类似诱捕器中的诱饵。在蛇形网的口和展厅入口之间，摆放着两个由废汽油桶和轮胎捆绑成的集合物，象征着船或码头。旁边的两根铁丝绳上晾挂着黄永砯从大街上捡来的以及从中国学生那里收集来的旧衣服，它们似乎象征着漂洋过海的中国移民。这件作品显然隐喻了当年发生的中国福建移民从海上偷渡美国东西海岸的号称"人蛇计划"的轰动事件，该事件引起了美国人和政府的恐慌。

徐冰的作品题为《大桌子》（图12-7），他制作了一张长64英尺、宽22英尺的巨大的黑色桌子和8把黑色的大椅子。桌上堆放着他早期的300本《天书》和新印制的300本英文书《后约全书》（Post Testament）。观众可以站在桌旁翻阅这些书。桌子的上方、展厅迎面的墙上，用英文写着QUIET（"静"）。

《后约全书》，是将基督教的《新约全书》与一本英文通俗小说，分别按字序拆散后再合并为一本书。在这本新书中"圣经"里弘扬上帝崇高意志和道德美善的语汇与流行小说中粗俗的、大多是谈男女欢情的词汇并置在一起，会给观众一种颠覆性的戏谑感。虽然在宗教改革后西方许多文学艺术作品对宗教的伪善一面进行了大量的揭露与批判，但徐冰以肢解和再创造后现代"圣

图12-4 杜尚，《泉》，现场品，1917年

图12-5 谷文达，《重新发现俄狄浦斯3号》，装置，1993年

图 12-6 黄永砅,《人蛇》,装置,1993 年,图片由沈远提供

图 12-7 徐冰,《大桌子》,综合媒材装置,1993 年,图片由徐冰工作室提供

经"的方法去触及《圣经》文本(text),仍是非常大胆的挑战。作品最初的题目是"文化谈判",意味着神圣与世俗的谈判和较量。同时,由于中文《天书》被压于英文《后约全书》之下,也表现了一种对西方主流文化的抵抗心理。

与谷文达、黄永砅、徐冰3人沉静的作品相比,吴山专的作品《想念毛竹》要热闹多了,它占据了展厅C和D之间的空间,像一个商店。1000个从浙江买来的玩具熊猫被摆放在货架上,开幕时,几十只玩具熊猫在地上爬来爬去,招徕了许多"顾客"。吴山专身着熊猫服卖货,很畅销。

吴山专的《想念毛竹》中的熊猫显然是中国身份的象征。吴山专卖玩具熊猫的行为,可以引申出许多意义。它的本质是嘲讽,嘲讽国人以贩卖土特产取媚西方;嘲讽西方人以自己的视角去要求中国人保持其异国情调本色的文化中心主义的心理;同时也嘲讽自己这异乡客的处境。

所以,"支离的记忆——海外前卫艺术家四人展"似乎是一次近距离的文化交锋。在严肃沉静的统一外表下隐含着某种对西方主流文化的挑衅性和批判性的紧张感。但是,它发生在90年代初的相对宽松的文化批判语境中,这种冲突与紧张似乎很自然,它正是90年代当代艺术的活力所在。然而,在21世纪情况发生了变化,2017年在古根海姆举办的"1989年后的艺术与中国:世界剧场"展览开幕时,黄永砅、徐冰等人运用动物媒介的作品因为动物保护组织的抗议而被迫排除在展览之外。

或许到了西方以后,中国艺术家直接感受到艺术创作必须直面文化冲突,在国内时的那种相对纯粹的文化本体观就显得过于天真了。于是,东、西方的概念从文化本质主义向文化攻略的实用主义转化。比如黄永砅说:

在我看来,不同文化之间的相互影响十分重要。"西方"和"东方"、"自我"和"他者"并非一

成不变的概念。相反，这些概念可以被置换。我在中国的时候，比起现在来，对西方更感兴趣，因为我把它视为"他者"的源头，也是想象的源泉；相反，我现在谈论的更多的，是中国思想。这可能主要是因为我现在生活在西方社会背景下。从一方面来讲，"用东方打击西方"代表对西方中心论的否定；另一方面，"用西方打击东方"则是反对回归到纯粹的民族主义，这种焦点的转换往往是由环境变化滋生出来的。[1]

在中国80年代"用西方打击东方"，移居西方后"用东方打击西方"，这是一种第三文化空间的文化攻略。第三空间是美国文化学者霍米·巴巴提出来的概念。大意是，当母体文化在另一个他者文化中生存的时候，它们之间的差异性会相互对抗和适应，这也叫文化谈判（negotiation），从而形成一种既非母体亦非他者的第三空间的文化意识。其实黄永砅和其他中国海外艺术家的东西方"互打"的实用主义就是这种第三空间的文化攻略。从这个角度理解黄永砅、蔡国强等人使用《易经》和"风水"等东方"迷信"元素，你会发现，他们是在"以毒攻毒"，因为，西方的逻辑中心和理性主义其实也是一种执迷或者迷信，必须用东方的非理性和迷信去破除它。

从文化本体向文化批判转向的最有力的证明是黄永砅在国内的"洗书"和1991年在西方的"洗书"。根据黄永砅的说法，1987年的"洗书"旨在对"东西合璧"开一个玩笑，通过洗衣机把西方艺术史和中国艺术史"合为一体"。虽然是调侃，但那个时候对东西方文化本体的追究毕竟是认真严肃的。然而，他在1991年的作品《我们应该重建大教堂吗？》则如法炮制了"洗书"同样的方法，但已经转向对西方文化进行质疑和批判了。在一个《易经》爻辞的暗示下，他把博伊斯、库奇（Enzo Cucchi）和库奈里斯（Jannis Kounellis）就重建西方文化圣殿的讨论集复印数百份，将它们洗成了一摊类似呕吐物的纸浆（图12-8）。无独有偶，黄永砅在2000年做的《沙的银行，银行的沙》（图12-9）似乎是前者的姊妹篇，只不过一个是宗教，一个是资本。

第二节

动物的人性

1993年在中国国内是"政治波普"和"玩世现实"走向世界的一年。而对于海外中国艺术家而言，1993年也是转向的一年，即不再主要关注中国元素，相反选择一种超越文化身份（不论是本土还是国际的身份）的媒介，直接运用活的动物以替代文化元素去发声。其中有黄永砅在90年代后期和21世纪最初10年的一些创作。此外，李山花了近20年时间，从1994年开始研究生物艺术，把动物、植物（甚至人）的基因重组，探索生命原型。他

[1] 吴美纯. 当代艺术与本土文化：黄永砅[M]. 福州：福建美术出版社，2003：86.

图 12-8 黄永砅,《我们应该重建大教堂吗?》,装置,1991 年,图片由沈远提供

图 12-9 黄永砅,《沙的银行,银行的沙》,装置,2000 年,图片由沈远提供

的作品虽然没有在西方引发冲击,但是在反人类中心这个未来主义的挑战中,无疑具有前瞻性。此外,徐冰在 1994 年开始涉及动物题材,他把猪、马、羊、蚕等引入创作,最有影响的是他的"文化动物",打上英文字的公猪和一头打上中文字的母猪在人群的围绕中交配。

侯瀚如认为,黄永砅早期使用《易经》元素出自固有的怀疑主义,其目的是解构美术馆、市场、传媒、艺术史等艺术建制的权力。但是,在 1993 年之后,黄永砅就不再直接使用《易经》元素了,而是转向更加具体的批判策略。"他 1993 年作于格拉斯哥的《通道》、作于牛津的《黄祸》和作于美国哥伦布市的《人蛇》暴露了西方'移民文化'中的一些敏感问题。与此同时,他还从中国古代取经,将制作材料延展到了动物、昆虫以及其他通常不被艺术机构接受的物质,此举是为了试探西方社会中的文化、法律和道德体系的极限。"[1]

1993 年,在仍然以图像再现的《人蛇》之后,黄永砅用活的狮子继续挑战移民话题。作品《通道》(图 12-10)重建了一个英国机场的海关通道,将展厅的两个门模拟作海关的安检口,两个大铁笼开始时是圈住狮子的,后来被迫把狮子转走,只留下狮子粪便和食物残渣的大铁笼分别堵住两个门的大半,门上一边一个设置有"EC Nationals"(欧共体国籍)和"Others"(其他国籍)的牌子。穿越两个门,观众必须做出身份上的选择,但无论从哪个门进入展厅,都不可避免地闻到狮子粪便的恶臭。

他在牛津现代博物馆里展出作品《黄祸》,将数百只蝗虫放在美术馆入口区,喻示西方扩张的牺牲者。随后,他制作了一件饱受争议的作品《世界剧场:龟桌》(Le theatre du monde:Turtle Table,图 12-11)。这是一个封闭的龟型空间,黄永砅受"圆形监狱"的启发,围绕中心设计了多个抽屉,把上百只象征中国巫术的昆

[1] 侯瀚如.在中间地带[M].翁笑雨,李如一,译.北京:金城出版社,2013:65-67.

虫、爬虫等放入抽屉里。展览时，打开抽屉门，动物会跑到各个空间，结果可想而知——一番血腥厮杀，最后只存活最厉害的动物。这件极其残酷的作品，暗喻了艺术界和日常生活中暴力的、充满竞争的关系。这件作品被禁止在蓬皮杜艺术中心以及第一届鹿特丹欧洲艺术双年展、温哥华市立美术馆展出。

另一件作品《世界剧场：桥》（图12-12）则是将蛇、乌龟以及一些青铜器物放入一个蛇形桥的空间中。从1993年的《人蛇》开始，蛇作为一个在东西方有着不同含义的形象就成为黄永砅经常使用的文化符号，被放大数倍，放置到不同的空间中。如他2012年在法国卢瓦尔河的出海口制作的巨大的铝制蛇骨（图10-13），以及2016年在巴黎大皇宫制作的《帝国》（图12-14），体现了工业化生产和原始准神话两种力量结合的奇景。

在1999年的威尼斯双年展上，令人惊奇的是，法国人居然让黄永砅这位没有法国国籍的中国艺术家代表法国参加展览。黄永砅为法国馆做了《一人九兽》（图12-15），他立起了9根高度从7.5—15米的柱子，穿破象征着现代民族国家及其制度化的庄严的古典风格的展馆顶部。每根柱子顶端都蹲着出自《山海经》的9只动物，每只象征着一种不确定并且相互矛盾的未来。在一辆中国古代指南战车复制品的顶上，站着一个指着南方的人形，站在车上的铜人，手指向展厅建筑，它的存在似乎进一步强化了即将到来的千禧年的种族文明冲突的必然命运：世界将经历去中心化的过程，成为一个拥有多个中心的"星座"，差异、矛盾和冲突将成为日常生活的一部分，而不同文化、人群和地区之间的对话、转译、谈判将继续作为他们在世界上存活的必要方式而存在。[1]

参观者走进展厅，如果和铜人的位置一样，会在建筑上读到一个词"ANCIA"，意思是古老。接着绕过

图12-10 黄永砅，《通道》，装置，1993年，图片由沈远提供

图12-11 黄永砅，《世界剧场：龟桌》（局部），装置，1993年，图片由沈远提供

[1] 侯瀚如. 在中间地带[M]. 翁笑雨，李如一，译. 北京：金城出版社，2013：142.

图 12-12 黄永砅,《世界剧场:桥》,装置,1995 年,图片由沈远提供

图 12-13 黄永砅,《海蛇》,装置,2011 年,图片由沈远提供

车,词变为"RANCIA",意思是陈旧、陈年葡萄酒。参观者朝着建筑大门继续往前走,才会看到词语的全貌"FRANCIA",意思是"法国"。沿着"古老"的词义,变为"陈旧"的途径,到了"陈年葡萄酒"的故乡——"法国",这好像是一个精心算计的结果,即便能看清整个词语,也无法躲开挡路的树干和从上面腾跃而下、张牙舞爪的 9 只出自《山海经》的奇兽。

黄永砅也用动物比喻一些政治和文化的冲突,就像好莱坞电影总是把动物的力量神秘化,比如蝙蝠侠、蜘蛛侠等,用以驾驭人类的非理性和不可控的权力与金钱欲望。

2001 年底,黄永砅根据美国飞机在中国南海与中国军机相撞的事件完成了《蝙蝠计划》,参加由黄专、阮戈琳贝(Alberte Grynpas Nguyen)策展的"何香凝美术馆第四届当代雕塑艺术展"。黄永砅在《蝙蝠计划》中复制了在南海与中国军机相撞的美国 EP-3 间谍飞机 20 米长的中部和尾部,展方以会影响国际关系为理由拒绝了该作品。2002 年,以同样思路制作的《蝙蝠计划 II》(图 12-16)同样遭到了"广州当代艺术双年展"的拒绝。2003 年,由顾振清策划的"左翼——中国当代艺术展",主办方北京中关村左岸公社再次取消了《蝙蝠计划 III》。直到 2003 年 6 月,《蝙蝠计划 I》和《蝙蝠计划 II》的草图、照片、文档及模型,在第 50 届"威尼斯双年展"的"紧急地带"单元展出。黄永砅用这件作品挑动了中美关系这根敏感的神经。

2002 年,黄永砅完成了作品《乔治五世的噩梦》(图 12-17),据说英国国王乔治五世 1911 年远赴尼泊尔打猎时曾一天内猎杀了 4 只老虎。黄永砅据此设想了老虎反扑乔治五世的场景,这也正是作品涉及的问题之一,即对殖民与被殖民、统治与被统治的关系的反思,显然老虎的反扑挑战了甚至推翻了乔治五世的权力神话。

2009 年底,黄永砅以"方舟 2009"为题在巴黎举办个展(图 12-18)。黄永砅以 2009 年为背景,运用

图 12-14 黄永砯,《帝国》,巴黎大皇宫,装置,2016 年,图片由沈远提供

他自90年代起就经常使用的动物材料，在巴黎美院那座古典的教堂里，用宣纸糊了一艘被撞瘪了一块的船，船上都是动物，它们在这艘所谓"方舟"里面的处境根本就是危机四伏，让观者不寒而栗。

和黄永砅不同，90年代在纽约和上海居住的中国艺术家李山也采用与动物和植物有关的母题创作，但他感兴趣的不是如何用动植物形象去表现某种人文的或者反体制的意向，而是通过生物基因（动物、人类、植物）重组培育出新生命，以此挑战传统的人文主义和人类中心主义。黄永砅的"超人"观是以动物代表人去反人为的体制中心，而李山则试图完全颠覆甚至用基因科学改造人类。

李山在"'85美术运动"中是上海前卫艺术的领军人物。他代表青年艺术群体参加了1986年的"全国油画艺术讨论会"和"珠

图 12-15 黄永砅，《一人九兽》，装置，1999 年，图片由沈远提供

图 12-17 黄永砅，《乔治五世的噩梦》，装置，2002 年，图片由沈远提供

海会议"。他也是"理性绘画"的代表画家之一。1989 年他从抽象风格的绘画转到通常被指为"政治波普"风格的《胭脂系列》，1995 年从《胭脂系列》转为生物艺术的前期即《阅读》系列的绘画。1998 年李山放弃了绘画，转而创造生物艺术，最初为数码形象集合的人体和昆虫合体的图片，这个时候他的生物艺术方案已经清晰呈现。此后十几年至今，李山坚持从事改变生物基因的实验。这些创作第一次展示在 2005 年的"墙"展中。2012 年台北当代美术馆举办了李山的个展"粉红微笑之后：阅读·李山"。

在李山早期的绘画中，生物性是玄学的、神秘性的符号（图 12-19）。80 年代中国新艺术运动中，几乎所有艺术流派都是玄

图 12-16 黄永砅，《蝙蝠计划 II》，2002 年，图片由沈远提供

学的，只是他们侧重的角度不同。李山的《扩延》（图12-20）所表现的生物性，相对西南地区的"生命之流"绘画中的生物性，显得更加"科学"或者"理性"一些。比如，我们大概可以把李山的"圆"和生命细胞看作同物。当然，这个"科学性"只能在想象层面上成立，它们其实并不是后来李山所关注的科学基因。

所以，李山早期绘画的生物性是哲学和玄学。他的那些"圆"不是几何形的、逻辑性的，因此也不是科学分析的。在这一点上，李山作品的生物性中的玄学因素其实是对科学分析中的生物性的忽视，甚至是在潜意识中对逻辑性的排斥（图12-21）。

其实，通常被看作"政治波普"的《胭脂系列》（图

图12-19 李山，《初始》，油画，1982年

图12-18 黄永砯，"方舟2009"，装置，2009年，图片由沈远提供

12-22—图12-24）并非仅仅传达一个政治笑话或者权力谚语，而是一个对生物基因的政治性分析。这决定了李山的《胭脂系列》的语汇在所谓的"政治波普"作品中是独特的和另类的。但是，这种象征或者寓意的手法很快被李山抛弃，并在艺术创作中开始走向"实证"的

第十二章
海外艺术的第三空间攻略

生物性。

1993年，李山参加威尼斯双年展后回到上海，他没有带回任何惊喜，相反很失望，只有马修·巴尼（Matthew Barne）的作品在他头脑中挥之不去。他开始思考他的《阅读》，即一种生物艺术的可能性。他回忆起中学时代和一位同学讨论如何造活人的往事，并意识到一种新的艺术形式即将出现。[1]

李山所指的这种新形式就是"鲜活的、具有生物性状的艺术品"[2]。李山反思了当代艺术，意识到艺术必须和生命科学发生紧密关系。自从20世纪50年代生命科学进入了分子生物学层面，它的标志便是人类发现了DNA大分子，即基因。之后出现了转基因和基因重组，直接结果就是克隆技术的出现。这是对人类乃至宇宙生物存在的挑战。因此，任何与生命思索有关的艺术，都必须面对这个未来生命不可回避的问题。否则，艺术作品中的那些生命形象，要么就是心血来潮，好像"头脑中突然显现的一个怪物"，要么就是人类自我迷恋、自我中心局限中的某种诗意联想。无论哪一种，它们都是人文和历史的附属品。

人文历史只不过是宇宙甚至人类发展长河中的短暂一瞬。生物艺术则跳出了这个人文联想，它让人的惊喜和想象发生在"非我"（非人类中心）的生物性融合之中。这个融合没有逻辑可言，它发生在人文和历史的逻辑之外。

所以，李山告别了之前的"形而上学的生物性"，进入了"实证生物性"的新阶段。

1995年开始，李山进行了大量的知识准备，阅读了大量生物科学的书籍和报告，并作了笔记。从生物起源的不同学派，到细胞染色体和基因的发现，再到生物学如何从细胞阶段进入分子阶段；从DNA和生物遗传密码（图12-25），到基因突变理论和遗传工程，再到

图12-20 李山，《扩延》（之一），油画，1984年

图12-21 李山，《无题》，油画，1983年

图12-22 《胭脂系列No.18》，油画，1989年

[1] 李山《陈述》，1996年，未发表，高名潞当代艺术档案存。
[2] 李山《陈述》，1996年，未发表，高名潞当代艺术档案存。

DNA 复制工程（DNA 的突变、分裂和重组）等方面（图 12-26），李山对生物科学的发展和理论进行了思考[1]。

1998 年初，李山完成了第一个生物艺术方案《阅读》。对于什么是生物艺术，李山认为，它必须通过生物基因工程的运作方式来完成作品，它与以往的以生命意识为题材的艺术的不同之处在于，它是以转基因和基因重组思想为主导的艺术创作，所以生物艺术就是必须具有生物性和生物性状的视觉艺术。

在《阅读》这件方案作品中，李山设想只要把蝴蝶的精子与鱼的卵子进行 DNA 重组，就可以培育出一种非鱼非蝶的怪物。这是一件石破惊天的作品。因为迄今为止还没有任何人以这种方式去想象创作艺术作品。这个非鱼非蝶的形象超出了任何过往艺术形象，因为它是活的（图 12-27）！马修·巴尼用自己的手做出了半人

图 12-23 李山，《胭脂系列 -1995》（9 件 1 组），油画，1995 年

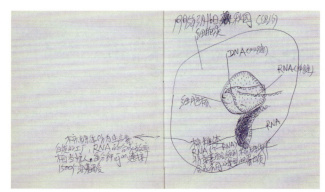

图 12-25 李山，《阅读笔记》，1995 年 3 月 16 日秋园（纽约）的笔记插图，图片由李山提供

半兽的形象，但它仍然是传统雕塑作品，我们可以说，在艺术史上，马修·巴尼只不过赋予这件雕塑另一个平庸的奇想而已。而李山的方案则把这个奇想交给了转基因的自然程序。这个不同或许看来微不足道，但是，它却告别了人类作为万物灵长的自傲，转向了"齐物论"和"世界大同"的境界。

在李山的《阅读》方案之后，2000 年，美国艺术

图 12-24 李山，《亚胭脂》，油画，1997 年

[1] 李山《阅读笔记》，1995 年。

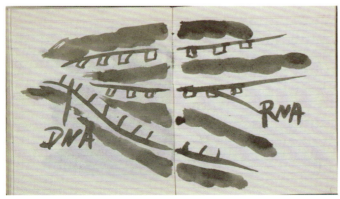

图 12-26 李山，《阅读笔记》内页插图，1995 年，图片由李山提供

家爱德华·卡茨（Eduardo Kac）在自己的实验室用转基因技术培育出他的 Alba，即绿色荧光兔的作品（图 12-28），之前他想象的是一只绿色的狼。这是历史上第一个在实验室里培育出的生物艺术作品。倘若李山有实验室，他的"蝴蝶鱼"在卡茨之前就已经出现。

杂交和基因重组成为 90 年代至今李山生物艺术创作的核心工作。李山从 3 个方面实行这个工作。首先，绘画作品，包括一些人和动物形象合成的油画作品。2004 年开始，李山用电脑合成方法制作了一批昆虫，如蜘蛛、蝴蝶、苍蝇等，但局部却有人的身体部位，如嘴、耳朵、手指或生殖器等（图 12-29）。在 2005 年开幕的"墙"展中他展出了一件人和鱼合成的巨幅《阅读》系列的油画作品。

李山的绘画《转译的错误》（图 12-30）发挥了极

图 12-27 李山，《阅读：蝴蝶》，数码图像，2004—2005 年

大的想象力。画中的怪形象都是建立在基因重组基础上的想象结果。它们不是实验室的产物，而是李山大脑"实验室"的结果。

在李山的《南瓜》系列中，他与科学家合作，通过南瓜和其他蔬菜的基因重组培育出了怪异的果实。其实，这是一个退而求其次的方案。因为，它不受伦理的局限。但是，其恐怖的形象已经足以让人们惊愕、不安和失语（图 12-31）。

李山可以做南瓜，也可以做其他的东西，只要现有伦理允许，他甚至也可以做出某种活的生物和怪物。所以，做出什么并不重要。但是做这些东西的时候，他依托的不是一个实际的目的性，也不是哪种逻辑，相反，有的时候可能违反常理、违反逻辑，不按常理出牌。

2012年台北"粉红微笑之后：阅读·李山"个展中，他在当代艺术馆的正方墙面上贴上了20万只蝴蝶翅膀。展览的最后部分是一个数码影像，一只带有人的身体的蜻蜓在天空中翱翔，非常自在地在蓝天、白云间飞来飞去。在2018年上海当代艺术馆的个展中，他把蜻蜓与

图12-28 爱德华·卡茨，绿色荧光兔Alba，2000年

自己身体合成为奇怪的生物，挂在展厅入口的大厅中（图12-32）。

李山不再去思考一幅画表现了什么意义，也不再去考虑西方或者东方的传统参照。他所做的"与人们通常理解的艺术人文已经没有太多的关系。生物艺术展示了一个全新的系统，一个活的、有生命的、与人类交互呼应、共同生存的系统"[1]。李山很犀利并且不无幽默地说："人类这个物种在与其他物种相并列时显得不太协调，那种

图12-29 李山，《阅读》系列，数码图像，2004-2005年

[1] 李山《生物艺术宣言》，2008年。

书写时的武断态度，行走时的直立姿态，都是生物界不能容忍的。"[1] 李山站在了大多数动物的角度上对人说话，认为人类的出路在于杂交，人必须越过这一边界。李山

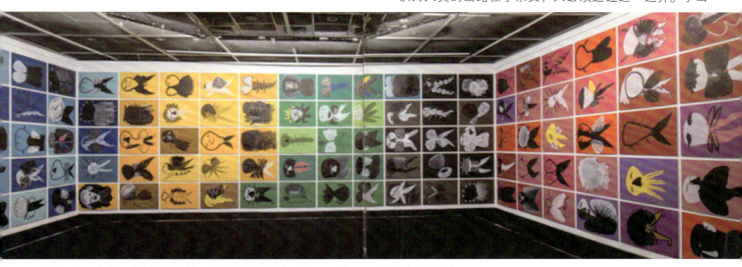

图 12-30 李山，《转译的错误》，彩色纸毛笔手绘，79 cm×55 cm×100 幅，2012 年

用一种逼真的杂交后的昆虫"原形"揭示了人类的虚伪和对异类的不平等。

从 1994 年开始，徐冰创作了一些以动物如猪、蚕、鹦鹉等为媒介的作品（图 12-33—图 12-35）。乍看这些作品似乎与徐冰早先的作品不搭界，其实有内在的联系。比如，如果我们将猪在展厅里的交配、蚕在计算机上吐丝看作最终作品，或通常意义的行为艺术，那么隐藏在背后的是徐冰自己表演的行为艺术。徐冰得从选择猪开始去了解猪的生活和交配习性，包括不同的种猪的习性乃至公猪与母猪之间的交流方式等等[2]。为了使蚕能在展览期间非常投入地表演，徐冰自己得先做一遍蚕农。由于地域、气候等各方面的细微差别，有时因蚕不能按时孵出，徐冰就得取消原来的展览计划。比如本来计划在 1998 年纽约 "蜕变与突破：中国新艺术展"（Inside Out: New Chinese Art）开幕时展出的作品《开幕》就因此被取消，否则，当观众一步入展厅，就可以看到

图 12-31 李山，《南瓜计划》，数码图像，2007 年

图 12-32 李山，2018 年上海当代艺术馆个展现场

1 李山给高名潞的信，2003 年。
2 徐冰. 养猪问答 [Z]// 艾未未，徐冰，冯博一. 黑皮书：第一期. 1994: 85—90, 非正式出版物，高名潞当代艺术档案存。

一大束桑树枝爬满蚕虫，发出"咔咻、咔咻"的吃桑叶的声音，而离去时则可以看到桑叶散落在桌上和蚕虫爬在几近光秃的桑树枝上有如朵朵白花，可惜这件作品没成功。

在《一个转换案例的研究》（图12-36）中，公猪和母猪的身体各被印上假的中、英文，它们奔跑追逐在铺满书的展厅中。这些"文化烙印"都是道具，它们可以将我们指向中西文化战争或原始性与现代文明的冲突之类的议题上去。同理在《蚕系列》中，蚕是东方古代农耕、桑麻生活的象征，它慢慢地爬行在现代计算机等机械上，吐丝作茧。这快与慢、冰冷与柔和的对比，将我们引向现代化造成的历史与文化错位的问题。但这些在高名潞看来，都是徐冰设置的陷阱。真正的命题是徐冰在思考观众与动物的关系，也就是人与动物的关系，而如果我们从动物权（animal right）去谈这个问题就又会进入肤浅的歧途。

这件作品有意思之处在于徐冰好像是在模仿人类早期农业社会的驯养动物的行为，就像以往他模仿仓颉造字和鬼打墙一样。但是，他所做的这一切，就像我们的先民和我们自己仍在做的一样，都是为了让动物按我们人类的意志去行动。人获得了成功，人自认为了解（或者是理解）了动物，甚至还可以复制动物。

但问题是，人真的能理解动物吗？答案是否定的。人总是按照自己的意识思维和经验去想象动物也具有与人类类似的或者不类似的意识。如果我们接受人与动物之间存在着不可逾越的意识鸿沟的前提，我们就会发现徐冰的《文化动物》所呈现的荒诞的移情景观：

第一，猪本来的自然行为被搬上艺术舞台，作为奢侈的艺术行为来欣赏。这违反了动物的自然规律。第二，动物被打上社会性，被看成人的社会的成员，人们赋予它们合适的性身份和文化身份，并试图从中鉴别征服和被征服的一方。第三，人们想象他们正在把猪的"私生活"带入"公共"空间，人反而不免有羞涩感。

图12-33 徐冰，《在美国养蚕系列一：蚕书》，综合媒材装置，纽约，图片为蚕蛾在书页上产卵，1994年，图片由徐冰工作室提供

图12-34 徐冰，《在美国养蚕系列二：包裹》，综合媒材装置，纽约，图片为蚕在书页上吐丝，1995年，图片由徐冰工作室提供

图12-35 徐冰，《野斑马》，4只驴、染发水、化妆，广州，2002年，图片由徐冰工作室提供

徐冰于是又一次认真严肃地甚而艰难地对人类的文化战争意识开了一个玩笑，其潜台词是通过人在动物身上复制自己的人性理解去颠覆人类的文化和人性观念。

第三节
至大同：来自东方的东方主义

一些海外艺术家也在艺术中运用东方元素，但是他们的目标不是跟随西方流行的东方主义参与或者挑战艺术权力体制或者权力中心的观念，而是把东方元素作为表现自己的文化乐观主义的资源。东方元素和中国材料成为编制一个文化大同世界的基因。在他们的潜意识中，他们的艺术观众可能来自人类之外的世界，至少是那些把东方文化视为神秘主义的西方观众。

陈箴一生都在和病魔缠斗。1980年，25岁的陈箴被确诊患上了一种难以治愈的由免疫功能紊乱引起的血液疾病——溶血性贫血。所以，他的创作动力一方面来自这种与疾病共处的经验，另一方面，他又具有超出一般人想象的文化乐观主义热情。在30年与病魔抗争的过程中，他用作品顽强地展现了对"身体奥秘"的探究以及对"灵魂与肉体"的生命感悟。他曾说道："我的身体就是我的研究室，我的艺术就是我的药方。"

1980—1985年是陈箴的"理性绘画"阶段。他创作了《人生三联图》（《出生》《朝圣》《死亡》）和《气游图》（图12-37、图12-38）。其中最典型的是《气游图》。与李山、余友涵、张健君类似，陈箴在作品中表现东方哲学有关宇宙原初的气象。

图12-36 徐冰，《一个转换案例的研究》，装置及表演，两只种猪、猪圈、印刷，北京，1993—1994年，图片由徐冰工作室提供

1986年，陈箴在巴黎国立高等美院开始了5年的留学生涯。从1993年开始，陈箴开始更多地关注全球的政治、经济、文化、宗教的历史和现状，他注意到文化的永恒课题是如何消除不同文化之间的冲突、矛盾与误会。而他的工作是致力于通过艺术形象和文化之物去进行文化的对话。或许是因为自身的疾病，陈箴把自己对生命的珍惜转化为一种面对人类及其文化的悲天悯人的情怀。

《圆桌》（图12-39）是陈箴为纪念联合国成立50周年"和平对话"创作的作品，初展于日内瓦联合国大厦。从全球收罗的各式椅子被嵌入桌面，所有的椅子都融为一个大桌面，

图 12-37 陈箴，《气游图》，布面油画，220 cm×119 cm，1985 年

图 12-38 陈箴在创作"气游图"，1985 年

从而消除了差异和不平等，中央的"转盘"刻着联合国所关注的人类问题。此外，在法国创作的《双圆桌》（图12-40）也出自同样的情怀。

《绝唱——各打五十大板》（图12-41）中当身着火红僧服的喇嘛出席为《绝唱》"洗礼"时，庄严而又神圣。这种特殊的行为方式，不仅是作品自身的祈祷，同时也是为人类在决定自身命运上无能为力的各个方面而祈祷。喇嘛的吟诵是对现实世界苦难的超度，也是对美好明天的祈福。

陈箴在生命的晚期对待自身疾病的心态愈加平和，治疗疾病也愈加积极主动（图12-42）。他就像虔诚的佛教徒一般，祈祷人世间病痛的逝去，同时又通过击"鼓"，凭借"鼓"面的震动来"推拿"和"按摩"身体，并用"鼓声"在精神上对疾病进行治疗。他把这种特别的按摩推广为文化治疗，吸引不同文化种族的人能够全

图 12-39 陈箴，《圆桌》，装置，1995 年 ©ADAGP

身心投入。

《绝唱——舞身擂魂》（图12-43）是由无数只悬吊在空间里的"床鼓"与"椅鼓"组成的一个大型装置作品，邀请观众们参与其中，并以用手击鼓的形式，来体验一种礼仪式的身心治疗法。用"击鼓"来驱烦解忧，平心安神，排泄毒气，回揽正气，"击鼓"的过程是对人的灵魂按摩的过程。

1999 年，陈箴为自己的艺术创作制定了一个新的课题"一个终身的计划——我想成为一名医生"。他认

图 12-40 陈箴,《双圆桌》,装置,1997 年 ©ADAGP

图 12-41 陈箴,《绝唱——各打五十大板》(2张),以色列,装置,1998 年 ©ADAGP

图 12-42 陈箴,《早产》,装置,1999 年 ©ADAGP

为医学不仅应该对人类的身体有治疗的作用,而且对精神和文化也要有治疗作用。这个课题也一直延续到了陈箴生命的终结。2000 年,他的血液疾病到达晚期,他仍没有放弃对身体和生命的思考。在此期间,他创作了《体内景观》《水晶体内景观》(图 12-44)、《净化室》(图 12-45)、《净园》(图 12-46)等大量与身体相关的

图 12-43 陈箴,《绝唱——舞身擂魂》,装置,2000 年 ©ADAGP

作品。其中,《水晶体内景观》是将用水晶玻璃制成的 11 个人体主要内脏器官展示在一个特制的体检床上,构成了一幅晶莹透明的"水晶体内风景图",一方面它将我们所处的外部环境直接反射到内部,提示了社会与人体、内因与外因的互通作用,另一方面也呈现了生命的顽强价值以及它的脆弱性。在 2000 年 10 月,也就是他离世前的两个月,他凭借着坚强的毅力完成了凝聚他全部精神理念的《融超经验》一文的撰写。

当我们看到陈箴的这些作品,会回想到他早期的《气游图》。因为,所有这些作品中似乎都萦绕着一股类似的气,沉郁、怆然、开放,这是生命之流,也是文化之气。

陈箴的作品很大气,有一种物质的厚重感,同时也有一种庄重的气氛。前者来自土地和生命,后者是一种超越式的东方静观。只有很少的艺术家能够把这两者结合得这样自然。疾病把他拉向土地,而他的乐观主义又把他拖上天堂。更重要的是,无论是个人疾病还是不同文化,都可以通过物和材料被净化为一种精神之旅,这

是陈箴用生命修炼出来的正果。

徐冰自己认为他的《天书》和《鬼打墙》反映了他对80年代的"文化热"的厌倦。徐冰带着这种背景到了美国，并以他在中国创作的作品震撼了西方人的心。然而，他的不断成功却使他对西方当代艺术产生了失望。他认为展览馆里的大多数作品是无聊的。"当代艺术处在一种自欺欺人的谎言中，所谓装置、现成品，观念艺术讲究尽可能地取消视觉及审美成分……艺术家想摆脱装饰工匠的身份，冒充哲学家，又只能是些什么也说不清楚的哲学家。处在'两不是'的窘境中。"[1] 表面上看，这种态度似乎与80年代他创作《天书》时已大不一样，但实质是一样的，《天书》宣布了对精英知识分子启蒙大众的信心与方式的怀疑。而徐冰对西方当代艺术的批评也是对西方当代艺术的知识分子化和哲学化倾向的逆反。两者的批评对象都是精英文化的代表。所以，他提出了"为人民服务"的口号，他的作品也尽量转向大众能够接受的通俗形式。

具体而言，徐冰在方法策略上，一手拿起"人民"的口号，这个人民不仅仅是中国人民，更是世界人民；另一手是把中国传统文化转化为实用的世界文化。他从这3个方面切入实践：以手工劳动反对当代艺术的哲学化；以看图识字式反对精英的自我表现；以通俗易懂反对无限度的哲学化。

徐冰通过这些创作来实施他的文化大同的理想：

他将印有英文书法"为人民服务"的旗帜挂在纽约现代艺术博物馆的进口处（图12-47）。这里的用意不在反体制，而在于向全部现代艺术的精英观念进行挑战。

他将中国的书法用笔与英文字母变通为一体，制作成英文书法的字帖，并把这些英文书法的单词输入电脑，以便任何人都可以从中查找自己要用的英文汉字。这无疑是一项巨大的知识工程，或许将来在中文得到广

图12-44 陈箴，《水晶体内景观》，装置，2000年 ©ADAGP

图12-45 陈箴，《净化室》，装置，2000年 ©ADAGP

图12-46 陈箴，《净园》，装置，法国，2000年 ©ADAGP

[1] 冯博一，徐冰. 当代艺术系统的困境——关于徐冰新作《新英文书法入门》的对话[J]. 美术研究，1997（1）.

385

第十二章
海外艺术的第三空间攻略

History of Chinese Contemporary Art
Chapter XII

图12-47 徐冰，《艺术为人民》，综合媒材装置，纽约现代艺术博物馆（MoMA），1999年，图片由徐冰工作室提供

图12-48 徐冰，英文方块字教室，2002年，图片由徐冰工作室提供

泛普及的时候，会有大用处。徐冰在欧美各个美术馆中把展厅设为教室，用录像教西方观众学习写英文书法（图12-48）。

所以，徐冰的对当代艺术的厌倦并没有使他感到疲惫，他试图以一件件的作品去述说他的批判，以视觉形象去融化他的哲学，以实实在在的手工劳动去展示他的人类"大文化"的艺术观。

徐冰几乎把所有世界各地公共场所中通用的视觉符号，比如，男女厕所标志、不准抽烟提示、交通符号等收集在一起，把它们作为"文字"语言编写成故事，以供来自不同文化区域的人们阅读。他称之为《地书》。天书没人能读，但地书人人会读，人人可以写。因为徐冰通过电脑输入了与英文、中文匹配的符号（图12-49）。

谷文达也有一种把握人类和世界的雄心。这体现在他的《联合国》系列作品之中。这个作品受到了亨廷顿的《文明的冲突》的启发，他想通过融合不同种族的基因象征——头发来再现人类过往的政治、军事和文化冲突以及如何超越它从而走向人类大同的未来理想世界。

谷文达在1993年开始创作的《联合国》是一个巨大的文明纪念碑工程。原计划在25个国家展出，到2000年，在波兰、意大利、以色列、美国以及中国香港、中国台湾等地区展出了这一项目中的部分作品。谷文达创作这一作品的雄心是用艺术创造一个大概在现实中永不会实现的"联合国"。用不同种族的人发做成的代表不同地区的历史纪念碑最终形成一个超种族、跨文化的同一性整体。[1] 这种文化整合式的冲动在谷文达的水墨画时期即已存在，并可能贯穿他的全部艺术生命。这种追求表现一种不可能实现的乌托邦的冲动，成为他创作的动力和作品的张力，但同时也为我们读者设置了一个解读的陷阱。我们看到一种尼采式的"超人"精神在谷

[1] 谷文达《我们时代的神圣喜剧——论〈联合国〉艺术工程及其时代与环境》，1995年，未发表，高名潞当代艺术档案存。

文达身上显灵。尽管谷文达承认，在西方语境中，他自己是"他者"或"异在文化"的代表。然而，他的《联合国》文本秉持着当仁不让的历史陈述者的姿态，很像是在摹仿以往的文化殖民主义者的普世主义的口气。他的严肃的宣言和诚恳的参与态度也使这件工程具有了名副其实的乌托邦的性质。

《联合国》提出了一个艰巨的难题。因为它不是一个水利工程，也不是一件历史文献的编纂工程，而是一个与作品展开的时间历史同步的文化事件。真正决定它的形象与命运的不是那个地区过去的历史文献，也不是那个地区仍然生活着的人们，更不是谷文达及其团队在此过程中获得的知识和经验。这个特殊地区的特殊历史的解读只能是此时此刻正在发生的语境。所以，谷文达的"分部纪念碑"（用不同地区人种的人发做成的作品）其实首先应该被理解为一种媒介，它是在谷文达所经历的这个历史阶段中所发生的偶然性事件的物质显现，它和谷文达所提前设定的超时间、超历史的历史本质论的整合概念和陈述是不对称的。《联合国》作为艺术作品，只能是这个特定历史时间内创造的作品，所以，它所呈现的这一过程才是它的真正意义。进一步而言，它建构的不是永恒纪念碑，相反，是建立在重构理想之上的当下历史（图12-50、图12-51）。

唯其如此，谷文达的"人发纪念碑"并不从属于谷文达本人。它是它自己，并且和区域语境互动，它不单单是艺术家的陈述媒介，相反，它自己是真正的陈述者。《联合国：波兰纪念碑》即是明显一例，谷文达搜集了波兰人的头发，并且在二战期间纳粹的集中营展示他的人发纪念碑作品，然而，这引起了当地波兰人的反对和抵制。谷文达与当地波兰人对头发的感受出现了误差，波兰人把人发以及集中营的场所看作不堪回首的悲剧，而谷文达从一个旁观者的角度去"客观地"陈述历史。历史地点的政治意义与艺术现场之间的错位和不可调和的矛盾导致谷文达的展览于开幕一天后关闭。或许，这

图12-49 徐冰，《地书对话软件装置》，中国美术馆，图片由徐冰工作室提供

图 12-50 谷文达,"Inside Out: New Chinese Art"展览,PS1 美术馆,1998 年

图 12-51 谷文达,《联合国:美国纪念碑》,人发装置,1993 年

图 12-52 谷文达,《100000 公里》,人发装置,2004—2005 年

作品的真正的意义不在于它是否真实地还原了区域文化的历史本质,而在于谷文达在扮演"文化整合者",表达他的联合国文化的乌托邦理念的时候,他所激发出来的冲突和偶然性。

与"波兰纪念碑"相反,《联合国:以色列纪念碑》获得了成功。因为,这件作品相对抽象,突出了象征性,而非历史写实。把沾满犹太人头发的巨石放在沙漠之中,这特定的自然景观和人发,非常到位地表达了《旧约》中犹太人的颠簸流浪的历史。在 2005 年纽约诺克斯美术馆的"墙:中国当代艺术展"中,谷文达展出了他的黑色人发长城。他在中国和美国搜集大量的华人头发并把它们铸造成一块块黑色的长城方砖(图 12-52)。

第四节

天梯:来自外空的目光

相较于黄永砅和徐冰的严谨与逻辑性,蔡国强的艺术创作似乎更具浪漫主义情调。如果说黄永砅用"世界剧场"(theater of the world)去命名当代世界激烈竞争的现状,那么蔡国强更多地选择了"(戏剧)剧场奇观"(spectacle of the world)去展现他自己有关世界、宇宙的丰富而又不合逻辑的想象力。这种想象力不是来自文化,而是来自剧场化的奇妙景观,一种虚拟图像本身。这个"景观"因此不拘于任何维度,完全是自由的,来自天上地下,甚至外星,其力量是超人类和超自然的。所以,我们发现,迄今为止,在他所有的作品中所选择的媒介材料,包括发动机、沉船、中药、石头、火药等都和制造一种奇妙景观的神秘之"力"有关,并非仅仅展现东方元素那么简单。更重要的是,蔡国强能够把这些神秘的力量搬到视觉"舞台"上,这个舞台可以无限大,从画布、宫殿、戈壁滩到宇宙星空都可以成为他作品中呈现奇观的舞台。在蔡国强的意识中,空间是虚拟的、总是处于运动之中的。这或许和他早期舞台美术专业的

训练有关。他的作品总是以"超越架上"为基调,没有绘画、装置的边界局限性,空间感极为自由,任何材料媒介在这个舞台中都具有先天带来的"表演性"(performative),或者自发地进入表演的能动性。而蔡国强的智慧就在于发现、挖掘和展现媒介的表演能动性。

徐冰是学版画出身,所以,重复、严谨是他的基调。黄永砅是学油画的,更重传统和当代的观念承接。谷文达是学水墨书法出身,所以,他的作品,即便是做装置,也总有黑白水墨构成的平面感觉。

蔡国强1981年进入上海戏剧学院学习舞美专业,在此期间开始了对空间与艺术表现的探索。1985年他在泉州与黄永砅一起参加了BYY现代艺术群体,那个时候,他的兴趣在于揭示神秘宇宙的本源,比如油画《无题》(图12-53)似乎就是一幅宇宙起源的图像。1985年,蔡国强已经开始探索创作火药画了。用火药爆炸在画布上形成痕迹,以此创作了他的《自画像》,画中的人体迸发出无数个神经末梢,犹如通了电,和外部宇宙融为一体。

1986年蔡国强赴日本留学,在此期间或许受到日本西方化过程中揉进的东方玄秘主义的影响,因为日本当代建筑、物派等都吸收了东方道家观念。蔡国强也正是在日本找到了施展自己艺术张力的方式,这就是火药爆炸。他曾于1989年在日本的火药测试站进行火药爆炸实验,并于1991年在日本举办个展"原初火球"。同时他的《为外星人作的计划》系列之《地球也有黑洞》,在广岛市中央公园制作大规模爆破计划,使用了900米长的导火线和火药弹,引爆浮于空中的气球装置。1995年他移居纽约,在此之后他从南非开始,"炸"遍了世界各大洲,在近30处古代遗址、经典人文地点、著名的美术馆、双年展、市中心、原子弹实验基地施行了火药爆炸奇观的行为和展示。

除此之外,蔡国强还展出了一批具有影响力的大型装置作品,比如《马可·波罗遗忘的东西》(1995年,威尼斯双年展)、《龙来了!狼来了!成吉思汗的方舟》(1996年,纽约古根海姆美术馆)、《草船借箭》(1998年,纽约PS1美术馆)等等。

高名潞认为,蔡国强的装置和火药爆炸其实都出自舞台美术中的"剧场奇观"和"视觉狂欢"。它以效果和感染力为先,表意为次。进一步,蔡国强把自己熟悉的爆炸和本土文化媒介带到这些奇观舞台上,更增加了其作品的东方神秘色彩。这是不是对西方人的东方异国情调的迎合?没有那么简单。当蔡国强把这种"神秘"超级放大到一种震撼性的感染力的时候,这个问题就显得不重要了。因为,暴力和阳刚是普遍的人性需要,而蔡国强恰恰最关注怎样能够在他的装置材料和火药爆炸烟火中调动出最为强大的感染力。这不是文化和理论问题,而是感觉和操作的技术性问题。文化在蔡国强那里不是表意符号,而是一种对他来说最熟悉的工具和通道。

1995年,也就是马可·波罗(Marco Polo)从海上丝绸之路的起点泉州启程前往威尼斯的700周年之际,蔡国强驾着来自泉州的中国渔船驶进威尼斯,船上载有一个装有中草药的自动销售机,这件作品就是《马可·波罗遗忘的东西》(图12-54)。蔡国强充分运

第十二章
海外艺术的第三空间攻略

用来自东方的尤其是家乡的元素,比如木船、中药药材等,这些多次出现在他此后的装置作品中。

《龙来了!狼来了!成吉思汗的方舟》(图12-55)是由108个羊皮筏串成的一条巨龙的形状,后面加装了3台丰田发动机,由于羊皮筏是成吉思汗征战时的重要军事工具,丰田发动机是现代亚洲经济力量崛起的代表,所以,这件作品似乎幽默而形象地给予观众一个"警示"——"黄祸又要来了!"这个24年前的"警示"在2020年乃至"后2020"的未来都变得更具现实意义。

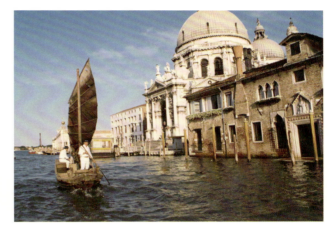

图 12-54 蔡国强,《马可·波罗遗忘的东西》,装置行为艺术,装置由泉州渔船、中药、陶罐、100千克人参等组成,尺寸不定,船为 700 cm × 950 cm × 180 cm,图为渔船抵达威尼斯,1995年,图片由 Yamamoto Tadashi 摄,蔡国强工作室提供

图 12-53 蔡国强,《无题》,油画,1985年

1996年,正是亨廷顿的"文明的冲突"论发表3年后在欧美理论界引发辩论高潮之际。"龙"在中国传统文化中是神性、权威力量的象征,而在西方文化中则是黑暗的、邪恶的。"狼来了"作为妇孺皆知的故事,讽刺地影射了西方对亚洲特别是中国崛起的担忧。作品巨大的体量与腾空而起的空间感造成一种现实而又夸张的奇观,显示了蔡国强对材料的敏感度以及驾驭空间的能力。

1998年,蔡国强的《草船借箭》(图12-56)在"蜕变与突破:中国新艺术展"的PS1美术馆的分展场展出。蔡国强最初计划参展的作品是他曾经在日本海岸挖掘出来的一条船,计划摆放在PS1美术馆的院子中。策展人高名潞与美术馆协商后,最终决定把蔡国强的船挂到一

个高20米的方形挑高的展览空间中。

最终蔡国强让一只插满了3000支箭的大型木船高高地悬挂于半空之中,其庞大体积使得工作人员把美术馆的大门拆掉后才搬进去。现场中,船头赫然插着一面中国国旗,与窗外美国银行(Bank of America)的建筑上飘着的美国星条旗相互对应。蔡国强把《三国演义》中草船借箭的军事典故放到了西方的语境中重新进行阐释。这里有点儿黄永砅所说的"用东方打击西方"的味道。这件作品与此前的《龙来了!狼来了!成吉思汗的方舟》有着异曲同工之妙。蔡国强把古代东方智慧转化为自己的智慧,把这只船的造型力量和空间感充分调动起来。或许,蔡国强的舞台设计的训练让他能够从不同的多维角度"转"着去看、去思考如何安置他的作品,材料、空间、视觉效果决定了作品的戏剧性的感染力量。这件作品在旧金山、西雅图、墨西哥、悉尼、香港等地展出后,最终被纽约现代美术馆收藏。

在80年代他去日本之前的阶段,蔡国强到西藏以及丝绸之路地区游历,以期在大自然和传统文化中寻找创作依托,他曾拿画布去拓岩画然后再拿火药做痕迹,也曾去拓海边的礁石、树木的根部,然后进行形象重组。他运用火药这种媒介的原因,一是对自己所生活的时空感到压抑,而火药恰好能暴力性地突破这种局限,二是火药爆炸所具有的随机性能突破传统的造型惯性,是对传统造型负面力量的挣脱[1]。

毫无疑问,火药爆炸是蔡国强独有的艺术形式。他有爆炸点火的技术,最重要的是灭火的技术。正是灭火让他的点火爆炸形成了不同的火药奇观和火药庆典的仪式。这个仪式给谁看很重要,所以,蔡国强为2008年北京奥运会、2014年北京APEC会议、2019年庆祝中华人民共和国成立70周年联欢活动等施行了火药烟火的庆典仪式。然而,观者的身份其实并不重要,重要的

图 12-56 蔡国强,《草船借箭》,装置作品,风帆、箭、金属、绳子、中国旗和电扇,船体约为152.4 cm ×720 cm ×230 cm、每支箭长约为62 cm,图为纽约PS1美术馆展览现场,1998年,图片由Hiro Ihara 摄,蔡国强工作室提供

◁ 图 12-55 蔡国强,《龙来了!狼来了!成吉思汗的方舟》,装置作品,108个羊皮筏、树枝、短桨、绳子、3台丰田发动机、不同杂志封面和文章剪报的照片,尺寸可变,图为作品展出于纽约古根海姆美术馆,1996年,图片由Hiro Ihara 摄,蔡国强工作室提供

[1] 高名潞,蔡国强. 爆破与借箭——文化游击队的策略?[M]// 高名潞. 艺术不看人脸色. 长沙:湖南美术出版社,2014:182.

是火药如何与仪式匹配本身。从广义上讲，烟火庆典是人性中的暴力美学中的一部分，作为中国四大发明之一的火药原本是为了仪式庆典，而非战争的。

蔡国强把这个庆典仪式的观众群延展到了外空。

他从1989年开始推出了他的《与外星人对话》大型爆破计划，其目的是向宇宙发出信号，《万里长城延长一万米：为外星人作的计划第十号》（图12-57）是他1993年在长城西段嘉峪关戈壁滩上实施的爆破项目，寻找地球和外星球之间对话的可能。也是他旅居日本后回到国内的第一次爆破计划。他选择长城，因为它是从外空能够看到的唯一的人工形象，在长城脚下放烟火，一是回到长城的原初战争烽火的功能，二是可以与外星人对话。通过爆炸将长城延长，是一种物理上、时间上的延伸，是古今时空的连通，更是超人类的宇宙对话。而嘉峪关是长城的终点，从这儿将炸药的爆炸点向沙漠延伸。黄昏时刻点燃导火线，600千克火药汇成一道10000米的火墙，伴随着弥漫的硝烟一路向西，穿越广袤的沙漠，绵延的线条勾勒出火药独有的爆破绚烂之美，整个过程长达15分钟。

然而，在暴力美学的烟火庆典之外，火药爆炸则是人类恶的一面，即暴力本性的具体体现。其典型就是原子弹的出现。1945年美国在日本的广岛和长崎扔下了两枚原子弹。蔡国强在日本直接感受到了这个战争悲剧和原子弹的灾难后果，所以，他创作的《为外星人作的计划》系列之《地球也有黑洞》，就是在广岛市中央公园的广岛和平纪念碑广场中制作的一个大规模爆破，火药引爆了浮于空中的气球装置，似乎再现了原子弹爆炸的蘑菇云。他认为，外星人应该能够看到原子弹爆炸的黑洞和蘑菇云。

图12-57 蔡国强，《万里长城延长一万米：为外星人作的计划第十号》，单屏录像，10分07秒，1993年

1995年蔡国强移居纽约后，第二年即在曼哈顿做了一个象征性的行为摄影作品——原子弹在纽约市中心爆炸并升起蘑菇云（图12-58）。同年，他还到美国废弃的涅瓦达原子弹实验基地（Nevada Test Site）做了类似的蘑菇云行为作品（图12-59）。

2008年，蔡国强获得广岛艺术奖，并第二次受广岛市当代艺术博物馆的邀请制作了《黑烟花：广岛项目》，爆炸于2008年10月25日下午1点在元町（Motomachi）河畔公园举行。爆炸在空中呈现了黑压压的云，这是对广岛灾难的纪念。

2017年蔡国强受芝加哥大学和Smart艺术博物馆委托，作为纪念1942年美国在芝加哥大学第一次核试验成功75周年的大型学术活动的一部分，进行了火药爆炸。这次爆炸后，天空呈现了彩云，这与广岛爆炸的黑云形成了鲜明对比，彩云似乎象征着胜利。

蔡国强的"蘑菇云"和长城脚下的"火龙"是在向外星人展示人类的不同文明。

90年代中国海外艺术家的创作确实潜在地执行了"第三空间"的文化攻略战术。尽管

这些实践在全球化和中国语境中到底产生了什么意义仍有待分析判断，但是，无论是黄永砯、徐冰、蔡国强、陈箴、李山、谷文达，还是很多海外的中国艺术家，都尝试运用自己所熟悉的东方本土文化资源和视觉资源去回应在西方遇到的全球化语境下的文化冲击和挑战。他们所努力尝试去做的，是把东方资源作为一种视觉桥梁，一座通向超越东西方冲突的"天梯"，就像蔡国强2015年在故乡泉州实施的爆破计划《天梯》（图12-60）一样。他借助氢气球把长500米、宽5.5米的绳梯拉上天空，然后引火燃烧变成梯形烟花。

在西方的语境中，这是一种乐观主义的文化攻略之路，这也是中国海外艺术家试图塑造的"第三空间"，这个空间已经不局限于意识形态意义的所谓的文化身份性，它是一种乐观主义的理想，就像我们在陈箴身上看到的，他要在艺术中倾注的那种执着和灵魂。文明不仅仅是东方的，也是西方的，更是人类的，甚至是超人类的。文明就是对话，而最终的对话者，如蔡国强所言，应该是那个来自外空的目光。

图12-58 蔡国强，《有磨菇云的世纪：为二十世纪作的计划》，于美国不同地点实施，火药（每次各10克）、纸筒，尺寸不定，1996年，图片由Hiro Ihara摄，蔡国强工作室提供

图12-59 蔡国强，《有磨菇云的世纪：为二十世纪作的计划》，于美国不同地点实施，火药（每次各10克）、纸筒，尺寸不定，1996年，图片由Hiro Ihara摄，蔡国强工作室提供

图 12-60 蔡国强,《天梯》,实现于惠屿岛海边,福建泉州,6 月 15 日清晨 4 点 45 分,历时约 100 秒,火药、导火线、氢气球,500 m × 5.5 m,2015 年,图片由蔡文悠摄,蔡国强工作室提供

虚实世纪 和 间图奇观

（1994—2019）

Chapter 13
Cement Utopia (First Half):
Exaggerated Documentary

第十三章

水泥乌托邦（上）：
别样纪实

13

从1994年开始，中国前卫艺术在遭遇了体制内展览空间缺乏的情况下，主动选择了"退却"，在私人空间创作和交流。这就是在前文"公寓艺术"中陈述的现象。另一方面，前卫艺术走向街头，面对人类历史上前所未有的激烈的都市化进程，通过摄影、行为、录像、装置等在内的各种媒介融入了这个激变的都市现场。本章和下一章将集中介绍从90年代中期到21世纪前10年中这一精彩纷呈的当代艺术侧面。我们用"水泥"这个概念代表人类历史上最令人咋舌的中国都市化现象。根据美国地质调查局的信息显示，整个20世纪美国水泥消耗量加起来达44亿吨，相比之下，根据一家国际工业媒体《国际水泥评论》（International Cement Review）报道，中国在2011—2013年3年时间里总共使用了大约64亿吨水泥。也就是说，中国在这短短3年里用掉的水泥，比美国在整个20世纪里用掉的水泥还多。对此，美国政策分析师瓦科拉夫·斯米尔（Vaclav Smil）在其《制造现代世界：材料与非物质化》一书中，把水泥称作是"人类文明历程中对大众最重要的材料"[1]。

水泥作为最重要的人类"文明材料"及其在当代中国创记录地使用无疑创造了一种都市化"奇观"，并带来了意念景观的乌托邦。面对如此疯狂的巨变，中国艺术家也必定疯狂地运用各种艺术行为方式去回应和参与，这就是当代艺术中的"水泥乌托邦"。

第一节
变形纪实

从20世纪90年代中期开始，中国当代艺术的现代性和前卫性幸运地遇上了都市"现代性"的奇观（spectacle）[2]。今天，中国的都市中有太多的"奇观"：推倒的废墟与高耸的

[1] 吴海燕.这样理解中国城市化：中国三年间消耗的水泥比美国整个二十世纪的还多[EB/OL].（2015-03-30）.https://www.jiemian.com/article/253761.html?_t=t.

[2] 美国当代著名新马克思艺术史家T.J.克拉克（T.J. Clark）曾经用"奇观"（spectacle）这一概念去描述19世纪末的印象派画家捕捉巴黎的都市景观时的视觉方法。在他看来，不是色彩和科学的冲动决定了印象派的绘画方法的出现，而是巴黎的都市现代生活的景观，特别是新兴资产阶级的出现（包括妇女走向公共空间、咖啡厅、酒吧、剧院等的现代生活景观）决定了印象派绘画方法的出现。见T.J.克拉克.现代生活的画像：马奈及其追随者艺术中的巴黎[M].诸葛沂，译.南京：江苏美术出版社，2013.

第十三章
水泥乌托邦（上）：别样纪实

图13-1 刘小东，《要死的兔子和没事干的人之二》，布面油画，2001年

新厦，进出豪华轿车的新贵与赤裸上身的民工，霓虹灯闪烁的中心商业区与阴暗城中村中的陋室民巷等等可以随时随地"同框"。所有这些，都被记录在中国当代艺术的录像、摄影、装置以及绘画中。似乎与19世纪法国印象派对巴黎都市的"奇观"再现类似，中国当代艺术家对中国城乡激变"奇观"也异常敏感兴奋。19世纪末巴黎的都市生活与法国新兴资产阶级和都市市民阶层崛起同步。过去的30年间，中国的都市中产阶层也同样不断壮大。都市的主人、生活和现场成为艺术家关注的对象。不同的是，中国的当代艺术没有用19世纪印象派那样优雅的再现形式，而是用错位和挪用的"暴力"语言虚拟化地概括都市生活及其空间。

即便是那些运用优雅写实手法的绘画也能够呈现都市奇观的微妙荒诞的一面。在刘小东的《要死的兔子和没事干的人之二》（图13-1）一画中，我们看到几个似乎是刚发迹的商人，或者是乡镇干部，走在郊区的小路上，路边蹲着两个无所事事的农村人。这里没有任何叙事和人物之间的交流，每个人都带着一种不经意的、见怪不怪的眼神。这种场景在北京似乎随处可见。但是，刘小东非常巧妙地区分了不同身份的人。一种精致的微妙不仅仅从外形，同时也从笔触中轻轻带出。而地上要死的兔子则立刻给这春天的郊外小景增添了某种暴力、不和谐，甚至荒诞的暗示。

这种随机应变的机智一方面来自"奇观同框"的现场启发，另一方面也是艺术家的一种"拼贴机智"造成的，即把记忆图像、现场刺激和联想虚拟拼贴在一起。这种纪实的拼贴是通过纪实现场传达出来的，而非语义能指的拼凑。它不改变景观时空的现场逻辑，只是虚拟其中个别的物象让它显得有点怪诞，这种"纪实和虚拟同框"是中国当代艺术中独特的、然而又普遍存在的图像创造方法。相反，西方现代和后现代艺术中的一个最主要的图像方法——"拼贴"（collage）则故意把代表不同语义的图像并置在一起，比如劳申伯格的作品，把图像变

成了符号，符号和符号相加，得到意外所指，这是一种理性化拼贴。

然而，中国当代艺术中的图像并置，大多数情况下不会推敲图像语义的逻辑，相反，更关注一种经验性的时空效果，它带有直观性，因此，写实外观仍然有必要。所以，在揭示当代都市"奇观"的内在性的时候不免采取一种实用主义的本质观，没必要绝对化，即如胡适在解释他的"实验主义"时所说的，世界上的真理本没有那么绝对，所谓的真理其实就是"这个时间，这个境地，这个我的这个真理"。时间、境地和真理都是被"这个"和"我的"所具体化，"真理不过是对付环境的一种工具"[1]。

当下中国都市"奇观"的诡异本质在于，旧有都市空间的消失并非只是物理的建筑空间的消失，也是印着文化和历史的空间的消失（图13-2）。同时，历史记忆又并没有消失，仍然驻留在人们的记忆之中，成为时空意识。由于那些印记着历史的实体建筑的消失，都市形象的记忆表征不再可能连贯性地继续存在，相反，只是以支离和片段的形式留存在记忆图像，而非现实图像之中，所以，当艺术再现这些都市景观记忆的时候就难免采用变形和错位的方式。比如，尹秀珍的装置将拆迁留下的砖石瓦砾和家具衣柜并置在一起，似乎表达了一种对邻里记忆流失的焦虑（图13-3）。而陈劭雄的录像如实地记录了附着在都市建筑中的记忆正在消失和被新的都市记忆所替代的景观（图13-4）。

所以，中国当代艺术家在疯狂地运用这些错位和变形的语言时显得非常得心应手，没有任何障碍。他们有意地用"错位和位移"的随机应变的时空手法，去表现激变的都市空间与历史记忆之间的错位，然而又非常尊重并极力维护当下现场的"纪实性"。这似乎就是那些和都市题材有关的中国当代视觉艺术创作背后的独特的"当代性"意识。

图13-2 陈运泉，《并非克里斯多的计划之一》，摄影，1998—1999年

从1993、1994年开始，都市成为电影、绘画、摄影、装置、录像等各种艺术媒介的主要题材之一。1993年邓小平南方谈话发表后，迅速推动了都市经济的发展，大量农村人员进入都市，成为都市经济和都市建设的主要生力军，同时开启了此后20年从农村到都市的大移民潮。

翻天覆地的都市"奇观"使人们更相信自己的眼睛。"眼见为实"促成了"纪实"成为绘画、摄影和实验电影共同奉行的手法。90年代中期开始流行的"纪实"摄影、第六

1 胡适.实验主义[M]// 欧阳哲.胡适文集2.北京：北京大学出版社，1998：211.

图 13-3 尹秀珍，《废都》，装置，1996 年

图 13-4 陈劭雄，《风景》，录像，1997 年

图 13-5 贾樟柯电影《小武》截图，1998 年

导演的实验电影与 90 年代初的"新生代"绘画等都是基于同一个"纪实"理念之上的。早在 1988 年，独立制片人吴文光完成了他的《流浪北京》的纪录片。片中记录了 5 位北京的青年艺术家的事业、生活和命运，全都是细微小事，没有宏大叙事，似乎完全没有制片人的导向，更没有官方和意识形态的干预，形式也主要以采访和独白为主。当艺术家将镜头和观察视角（画面）仅仅局限在"看得见"的身边角落时，这种"纪实"的视角本身就是一种对全部社会上下文（context）的切割和支离，是对时间的空间化隔离，同时也是把空间凝固和让空间自我守持。第六代导演的代表人物贾樟柯在他早期的电影《小武》中，大量使用没有变化的"长镜头"定点不动地聚焦一个角落、一个局部（图 13-5）。"纪实"的逼真和实在是以丢掉时间与情节叙事性为代价的，尽管"纪实"本身也是一种对时间的留恋。90 年代后期和 21 世纪初期，都市题材的录像、电影、摄影、绘画作品中开始大量出现虚拟与写实并存的形式。"纪实"的冰冷犹如水泥的城市，"虚拟"幻影恰似人性乌托邦，两者的共谋构成了都市"奇观"的图像表现模式。

"纪实"是对时间的留恋，这导致时间穿梭、时间叠加的错位效果。古今中西的时空变化和自由交叉成为一些艺术家的主题。这在钟飙那里被叫作海市蜃楼。

从 1991 年开始，钟飙创作了一系列油画作品，图像大多和都市、时尚有关，同时融入了丰富的古代、西方、现代和古典的形象。有人会说它们的图像拼合有点像超现实主义，但无论是作品中无处不在的都市景观还是透露的个人意识流其实都并非钟飙的表现意图。他要通过绘画中都市的纷乱表象探讨时间这个人类面临的问题。这是个带有思辨形而上学的主题。所以，他的作品，就像前文谈到的任戬的新作品一样，仍然关注历史和人文主义的宏大问题，高名潞把它叫作"新理性绘画"。其实，当代全球化理论过多地关注了都市碎片化和瞬时性的特点及其理论陈述，同时忽略了这个碎片化背后的哲学问

题、人性问题和时间哲学之间的关系。

钟飙曾经说："我仅有一个梦想，就是让我笔下的同志们带着这一团乱麻的世界，在许多年以后，替我去看望未来的人们。"[1] 钟飙作品中的片段和琐碎其实都是在构造一个规律，这个规律就是因果，钟飙把它叫作因缘。这个因缘不是单线的，而是多方纠结在一起的，有点儿像美国电影《回到未来》（Back to the Future），现在不仅由过去决定，也可以被未来改变，关键在于因缘意识的穿透力。"让我的作品从这儿开始，向以后发展，都会融化在我生存的时代的规律里，最后在许多年以后，它拿出来一看这就是那个时代的，它记录了那个时代。"[2] 这种纪实的观念于是和现实主义没有任何关系，它变成了时间的穿梭（图13-6—图13-9）。

在时间的穿梭中隐然贯穿着一条规律，钟飙带着这样的眼睛去看待和描绘都市的靓丽与废墟变化的戏剧性。他不是在批判现象，而是在捕捉那个正在穿梭着的时间。

在过去的三四十年中，中国都市化发展的"奇观"给了中国艺术家采之不尽的图像题材，但更重要的是，它为中国艺术家提供了探索和建树一种"纪实"与虚拟同在的艺术表现力的平台。"纪实"和虚拟谁也离不开谁，从而形成了巨大的悖论张力，这个表现张力恐怕是中国之外任何国家和地区的当代艺术都无法达到的。因为，它是绝无仅有的中国都市现实的张力和东方想象的艺术家思维张力两者之间的对话。进一步来说，艺术家跳进这个对话的动力乃是来自世界上绝无仅有的超级戏剧化的现实。

第二节
身份纪实

在20世纪末到21世纪的头20年，中国建筑的发

图13-6 钟飙，《从清晨到日落》，148 cm×114 cm，布面油画，1996年，图片由钟飙提供

图13-7 钟飙，《公元1998》，布面油画，180 cm×180 cm，1999年，图片由钟飙提供

1 钟飙.2012：《钟飙词典》之七 [EB/OL].（2012-11-19）.https://news.artron.net/20121120/n282616.html.
2 高名潞，钟飙."视觉奇遇"与"廉价趣味"——高名潞与钟飙的对话 [M]//高名潞.艺术不看人脸色.长沙：湖南美术出版社，2014：241—244.

图 13-8 钟飙，《老人与海》，布上油画，130 cm×97 cm，1999 年，图片由钟飙提供

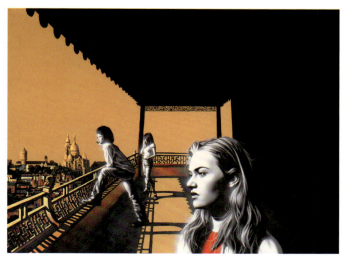

图 13-9 钟飙，《彼岸在此岸》，布面油彩、丙烯，150 cm×200 cm，2004 年，图片由钟飙提供

展不仅在中国建筑史上，即便在国际建筑史上也是绝无仅有的。据统计，中国在这 20 年中的建筑总和相当于中国过去 1000 年的建筑总量。千禧年以来，全世界 2/3 的水泥和脚手架在中国出现。最重要的不是这种量的统计数字，而是建筑在中国已经成为最具代表性的当代经济和文化现象。在中国，从来没有在其他任何时候，建筑显得如此重要。今天，建筑的意义已经远远超越了作为居住和工作的物质空间的功能性，也超越了作为一种艺术形式的建筑概念本身，它已经成为中国从一个农业社会向工业社会和都市文明转型时期标志性的文化形态。这是因为中国建筑体系的运作是在中国现有的实用主义的政治体制中进行的，它折射了政府与商界、房地商以及房地产商与建筑承办企业、企业与建筑师之间的复杂的关系。由于是目前都市中最有劳动力市场的领域，所以，建筑业吸引着全国最多的农村进城的劳动力，成为中国当代移民浪潮的主要引擎。从 80 年代初到 90 年代末的 20 年间，全中国已经有 1 亿 1400 万农村人口移到城市，仅上海就有 300 万名民工。至 2020 年，农村人口向城市迁移的数字达到了 5 亿，这个数字在人类历史上是史无前例的。而在 1820—1930 年的 100 多年间，所有从欧洲大陆（主要是从爱尔兰）移民到美国的人数也不过 450 万人。[1]

这种巨变首先体现在昨天今日的都市面貌的巨大反差，同时也伴随着都市阶层，特别是穷人和富人之间的突变与转型，最后是对文化心理的冲击。而艺术家敏锐地感受到这种巨变并用不同的视觉形式去"复制"他们的感受。从 90 年代初开始，王晋、张大力、宋冬、展望、刘小东和李占洋等很多艺术家直接把都市，或者都市和乡村互相渗透的地带（所谓的"城乡接合部"）作为自己的创作平台，市民生活和身份转换成为表现都市"奇观"的重要内容。

1 Jim Yardley.In a Tidal Wave, China's Masses from Farm to City[N]. New York Time，2004-09-12.

王晋90年代初开始从事当代艺术创作，1993—1996年是王晋创作的高峰期，创作了《叩门》《爆炒人民币》《娶头骡子》《冰·96中原》等作品。其作品把行为、装置、摄影和事件偶发等综合在一起，强烈地表达了都市化和物质主义对传统观念的冲击。更重要的是，他把这些综合媒介与都市现场融为一体，甚至他本人也参与其中。故宫和故宫城砖、美元图像、人民币、农村的骡子、商厦广场、冰封的商品和疯狂的购物市民等等，本身构成了整体"奇观"，这些材料和媒介的功能不是去充当某个稳定的能指和表意的载体，相反充当了鲜活、流动的冲突平台和互动中介（agency）。而王晋躲在了这些"奇观"的背后，哪怕当他自己也进入这些"奇观"中的时候，他本人三缄其口，就像张洹的行为艺术一样，让"仪式"说话。

比如，1995年在北京近郊来广营乡做的行为摄影《娶头骡子》中，王晋把自己装扮为新郎，新娘则是一头骡子（图13-10）。除了王晋身穿的黑色西装，一切都被胭脂色所包围。于是荒诞来自"庄重"的喜庆仪式本身，"村姑"嫁给了"市民"，这或许是虚拟的"城乡接合部"的现实奇观，但也是转型中的不同都市阶层的逼真肖像。比起赫斯特作品中的动物，这里的骡子虽然"土气"，但它们是活的、并且接着地气。

这个时期，王晋的兴趣是观察和复述物质主义对日常生活的影响，比如资本和文化的冲突。1995年2月，王晋实施了《爆炒人民币》的行为艺术。1993—1996年期间，王晋发现了一些几个世纪前的紫禁城城墙的墙砖，他在上面绘上美元图案，然后再把砖块放回原先失修破损的城墙上。他把这个行动命名为《叩门》（图13-11）。尽管他曾经说过，这件作品最初与他多次申请美国签证但均被拒签有关，可观者还是能从作品中感受到新与旧、金钱物质与传统文化的冲突[1]，破损的紫禁城城墙的"无奈"恰恰折射了当代中国文化在"价值"这个问题上的失语。

全球化已经在叩打着中国文明的大门。一个戏剧性的商业事件更清晰地说明了这种冲突。2000年10月，美国的星巴克咖啡店在紫禁城东华门内开了一家分店，消息传开，许多中国人在心理上受到了巨大的冲击：资本主义突然降落在一个如此神圣的古国心脏地带。《纽约时报》的记者彼得·艾狄登（Peter Edidin）率先报道了这一事件，并刊发了一幅尤为引人瞩目的照片，巨大的星巴克商标遮住了故宫中心建筑太和殿（图13-12）。该照片成为王晋《叩门》的姊妹篇，含义不谋而合。[2]

1996年王晋在郑州实施了名为《冰·96中原》（图13-13—图13-16）的作品。王晋及其合作伙伴受郑州市政府的委托，为该市即将揭幕的第一个大型现代商厦制作一件纪念碑雕塑。由于这座商厦的前身曾经遭遇一次大火，因此政府和市民对新商厦建成格外关注。然而，王晋和他的伙伴突发奇想，在商厦门前的广场上，他们建起一堵长达30米的冰墙，

[1] 王晋与高名潞的谈话，2004年12月23日。
[2] 参阅2000年12月3日《纽约时报》第6版的相关报道。

第十三章
水泥乌托邦（上）：别样纪实

图 13-10 王晋，《娶头骡子》，行为摄影，1995 年

图 13-11 王晋，《叩门》，行为摄影，1995 年

图 13-12 2000 年 12 月 3 日《纽约时报》记者彼得·艾狄登关于星巴克在紫禁城的一个出口处开了一家分店的报道

中间镶入许多消费品，如化妆品、玩具、移动电话、药物等等[1]。王晋说："千余件具有象征意味的物品和当年失火的现场历史照片被冷冻在 600 余块冰中，借用冰的媒介为郑州硝烟弥漫的商业混战中的盲目、浮躁和非理性过热冲动注入一些冰的理性。"但人们在看到冰墙中的物品后，开始争着敲砸掏挖冰墙，以便获取商品，最终使冰墙倒塌。根据王晋原先的设想，冰墙会在阳光照射下融化，借助冰这种物质来"冷却"和"净化"大众的物质主义狂热，结果完全相反，一场哄抢的狂热摧垮了纯净的冰墙。

2000 年左右，一些艺术家开始关注城市民工的生活以及他们在都市化进程中的位置和作用。王晋在 1999 年创作的摄影作品《100%》（图 13-17）和 2002 年的《0%》（图 13-18）正是他关于这个主题的思考与表现。两幅照片都是王晋虚拟的场景，它们似乎在陈述一个有关民工价值的正负评价。《100%》把几组民工铸造为用手支撑着立交桥的人墙，他们的身体犹如钢筋水泥般坚强，而《0%》呈现了拥挤在下水管道中的民工伸出沾满水泥的肮脏的脚，他们是都市现代化的中坚力量。人的力量和水泥的力量之间的对抗与转化就是都市现代性的本质写照，水泥异化了人性，或者人性征服了水泥。王晋总是善于找到一种"非此即彼"（to be or not to be）的模糊边界，他的机智和敏锐的"现场"感使他的图像能够切入都市化现象背后的悖论本质。

苏新平在 90 年代中期画了一系列有关民工和都市生活的作品。其中的《世纪之塔》（图 13-19）是表现 20 世纪中国人前赴后继从农业走向都市化的象征纪念碑。这里面有着国家民族走向现代化的巨大能量，但同时也有随之而来的各种欲望。这幅"纪念碑"三联画似乎和王晋的《100%》是姊妹篇。从 90 年代初到 1998 年这段时期，苏新平创造了一系列群组的或个体的人物

[1] 王晋寄给高名潞的图片背后的手写说明，1996 年，未发表，高名潞当代艺术档案存。

图 13-13　王晋将千余件商品放到冰块中封冻起来（共 2 张），《冰·96 中原》制作过程，1996 年

图 13-14　王晋《冰·96 中原》开幕现场，郑州市中心商厦广场，1996 年 1 月

图 13-15　王晋在《冰·96 中原》照片背后写的说明

图 13-16　《时代摄影报》对《冰·96 中原》的报道，1996 年 2 月 1 日

图 13-17　王晋，《100%》，行为艺术、摄影，1999 年

图 13-18 王晋，《0%》，行为艺术、摄影，2002 年

图 13-19 苏新平，《世纪之塔》，布面油画，194 cm×390 cm，1997 年

图 13-20 苏新平，《宴会 2 号》，布面油画，1999 年

系列油画作品，即《欲望之海》以及其他系列，如《表情》《仰望者》《被困的人》等等，这些系列作品中的人物，既不是在再现哪个阶层的，具何种道德情操的，或何种职业、身份的人，也不是某种标榜自嘲的"新贵"人物的自画像。苏新平作品中的人物都是中国的芸芸众生，他们在任何时候都是善良的、无辜的、纯洁的。

1998 年以后，苏新平的创作又进入了一个新的阶段，先后创作了《宴会》（图 13-20）与《假日》（图 13-21、图 13-22）两个系列组画。不同于此前的是，这些作品有了具体的场景参考：宴席上和风景区；也有了具体的生活题材：吃饭与度假。所以这些作品提供了更多的可阅读的图像因素。中国人最重吃，"民以食为天"，任何事都与吃有关，从远古的礼仪到近日的商务；自然风景成为都市中人人期待的黏合剂或净化地，消费将市民抛到了郊外，消闲使家庭走出家园。从油画语言的角度看，《假日》较前面任何系列都更为精纯，色彩层次丰富，笔触的细腻与粗犷的对比错落有致，高名潞相信这并非是理性的安排，而是信笔由来而致。人、景物统一在蓝色（象征梦幻理想）的色调中；水、山石、彩虹、纸飞机、彩霞都编织在富有诗意的构图中。一家三口在画中的安置仍有超现实的影子，但其若即若离的复杂关系和相互的心理折射，都表现得恰到好处。画中的情节是虚拟的、不连贯的，平静与温馨中充满悬念。苏新平抓住了假日这一眼下最能体现中国标准家庭生活的片段，现代化的冲击使家庭结构、观念均发生了质的变化。私密生活空间与公共生活的空间的互融，祥和的气氛与不祥的征兆共存。

2008 年以后，苏新平转变了视角，从都市的人转向了都市风景，但不是高楼大厦，却是与工业环境相伴的郊野自然（图 13-23）。这些高名潞称为"没有都市的都市"的图像或许表达了苏新平对自然的向往，但我们从中看到更多的似乎是苏新平对都市化进程的忧虑。

宋冬在 90 年代的"公寓艺术"活动关注的是自己

周围的环境和邻里的生存状态。有的时候，他也在街道上做一些行为作品，比如《砸镜子》。宋冬在他家附近的街道上摆上一面镜子，镜头对准镜子中映照的繁忙街景，然后他举起锤子把镜子砸碎，在录像中看到砸碎的不是镜子，而是那个镜子中的街景幻境，最后呈现了真实的街景。王晋和宋冬都能直觉地捕捉到都市变迁中自然形成的既真实又虚幻的现场感，并把它转化到作品中。但是在2000年以后，宋冬更关注城市，特别是都市底层人群的代表——民工。

从2001年开始，宋冬创作了一系列民工参与的作品。2001年，宋冬与纪实电影艺术家吴文光和文慧一起，在一个从旧纺织工厂的厂房改造成的艺术中心做了

图13-21 苏新平，《假日6号》，布面油画，190 cm×160 cm，2000年

图13-23 苏新平，《风景系列二——20号》，布面油画，200 cm×300 cm，2009年

一个叫作《和民工跳舞》（图13-24）的行为表演作品。艺术中心的拥有者是一个地产商，而民工是地产商的雇工。在《和民工跳舞》中，宋冬、吴文光和文慧同民工一起商量程序，共同表演，促进双方的互动，调动民工的主动性和想象力。宋冬说，他把民工看成"一个农业大国向新兴社会形态转型时的人文符号。我并不想在我的作品中去歌颂他们，把他们升华到一个所谓的崇高的位置。而是从我们如何看他们（移民），和他们怎样看我们（所谓的都市人，特别是所谓的高阶层的人）的角度，以及对话的方法去表现这一重要的人物符号的实际

图13-22 苏新平，《假日4号》，布面油画，190 cm×160 cm，2000年

图 13-24 吴文光、文慧、尹秀珍、宋冬，《和民工跳舞》，2001 年

图 13-25 宋冬，《盆景》，行为艺术，2002 年

状况"[1]。

在 2002 年高名潞和王明贤策划的"丰收：当代艺术展"中，宋冬邀请了 100 多名民工加入他的《盆景》（图 13-25）的创作。一个高大的脚手架搭在全国农业展览馆的正门入口的大厅中，100 多名民工赤着上身，吃着饭，坐在脚手架上观看宋冬的录像作品。傍晚聚集在装有电子大屏幕的商厦广场上看电视，是北京民工每日生活的重要一幕，当把民工在大街上看电视的现场搬进了展览馆，宋冬通过空间的换置（relocation）去迫使都市人去关注他们本来不屑一顾的民工日常生活。

2003 年在广东省美术馆举办的"中国人本——纪实在当代"摄影展上，宋冬展示了 40 个民工拍摄的都市景观。相机是美术馆发给民工的，民工可以自由取景立意。这个作品延续着"看和被看"的观念，将都市人眼中的"边缘人"转换成观察都市的主体。这个主体性的转换，使自我中心的都市人看到了在那些"边缘人"眼中自己的形象和他们自己从来没有意识到的自己（都市人）的生活环境。同时，在这种和民工的合作过程中，宋冬作为他们中的一员，或者"工头"，亲身体验到了民工的生存状态和他们在都市中遇到的问题。

李占洋出生在东北的农村，从孩童时代就自觉地观察底层人的生活和行为的不同侧面，特别是那些有戏剧性的场面和形象，而且能够将记忆中的故事带到形象塑造中去。这或许奠定了他后来的"草根现实"的观察方法和造型风格。鲁迅美院毕业后他到位于重庆的四川美术学院任教，经常走街串巷去观察都市人的每一个角落，试图"活灵活现"地再现黄桷坪这个"城乡接合部"的老百姓的街头日常生活。大街上，酒吧里，甚至夜总会，他试图通过消闲文化中的场面和各阶层的人物性格去揭示都市转型中发生的中产暴富、官僚腐化、民工劳苦和妓女艰辛。这都不是用概念化的说教形式表现出来的。

[1] 高名潞与宋冬 2002 年 10 月 4 日的访谈，见高名潞，王明贤.丰收：当代艺术展[M].香港：香港建筑业导报出版社，2002：25—26.

他做了很多情节瞬间的速写和笔记,并在雕塑作品中重在呈现场面性,甚至把这些场面放到舞台形式中。这或许吸收了民间泥塑的形式,以及四川大足石刻的"地狱变相"的手法。更重要的是,他把民间泥塑手捏的节奏痕迹带到这些都市题材的雕塑群像之中,热血与泥巴一起流动,让观者直接感受到城乡接合部的每个角落所弥漫着的某种特殊的草根狂欢的气息。

火车站是他一直想表现的题材。中国普通人的生活从"文革"开始就离不开火车。火车是六七十年代红卫兵"大串连"和下乡知识青年的"革命""脚步"的证据,是改革开放农民工进城致富的希望之舟,火车承载他们的身份和记忆。火车也是乡下人向都市人、更高阶层人的身份转型的桥梁,火车站是90年代以来的民工潮和移民大迁移的现场与必经之路,其意义是史无前例的。那拥挤喧闹、充满戏剧性的场面在李占洋幼年记忆中极为深刻,它是下层人的舞台,李占洋把拥挤人群当作几股气流或者潮水,满怀激情地捏塑出来(图13-26)。

李占洋的另一件作品《开幕式》(图13-27)似乎描绘的是一个商业活动的开幕式。

图13-26 李占洋,《火车站》,雕塑,着色玻璃钢,2004年,图片由李占洋提供

不仅是商界人士,政府官员、警察局长等也都作为要员参加,道貌岸然的仪式前排和背后小民的骚动与斗殴形成了滑稽的对照。无秩序中的"秩序",无礼仪内容的"礼仪"在中国当今的社会文化中到处存在。滑稽和幽默也经常在市民的日常生活中出现。比如,作品《街景之三·车祸》(图13-28)所描绘的戏剧性场面和细节。

李占洋喜欢民间通俗的形式。他说:"我喜欢大场面的东西,很令我感动的就是宋代的《清明上河图》。我很小时候,记得家里有一本挂历,是《清明上河图》,是一页一页的,然后,我就把它拆开,拆开之后就把它在炕上摆一个长溜儿,爬在炕上看,从这边看,看到那边,怎么看都看不够。我的作品没有什么观念,我只是想把生活的场景搬上来,但可能受各种艺术形式的限制,所以还是有一定的距离,我尽量是弱化我自己,缩短这段距离,把这

图 13-27 李占洋，《开幕式》，正面和侧面，雕塑，1999—2002 年，图片由李占洋提供

图 13-28 《街景之三·车祸》，雕塑，着色玻璃钢，2001 年，图片由李占洋提供

个语言形态搬到展厅里来，用我手中的表现手法把人间万象、生活百态拿到这里来。"[1]

李占洋的草根现实作品大多带有某种幽默调侃的意味。从趣味的角度看，这种幽默与"平民"或者"乡下人"的观念有关，在中外美术史中都可以找到例子。比如中国汉代陶俑、宋代画家李嵩的农村人物（图 13-29）和尼德兰艺术家老勃鲁盖尔（Pieter Bruegel the Elder）笔下的村民就很有他们特定的"变形"和幽默感（图 13-30）。但是，这种幽默变形不掺杂艺术家自我情结的干预，而是他们对下层人生活的真挚之爱，所以，幽默来自一种自然天趣。李占洋能够在这些中国当代城乡接合部的生活中发现一种人性中的天趣，这是非常独特的，这在当代都市题材的作品中很少见。

在 2002 年全国农业展览馆举办的"丰收：当代艺术展"中，李占洋展出了他在此之前所有的作品并取名《人间万象》，其中场景大多来自四川美术学院所在地区——黄桷坪。它是一个永恒的城乡接合部，这是由它的地理位置所决定的。在这里，人分九等，高低贵贱，多少年如一日，相安无事地生活在同一个街区。由于在这个地方没有太多的机会致富，因此人们也就没有太多转变自己的阶级身份的奢望。"棒棒"（搬运民工）依旧高兴地干着那每次两块钱的苦力，而土老板也可以没心没肺地过着嫖赌不误但不伤筋骨的小康日子。这地方没有冒险，所以也就没有太多可以竞争的空间。或者反过来说，没有竞争的机会也就没有冒险的雄心和仇恨。这里永远没有"变天"的时候。

妓女和嫖客、老板和雇工、警察和小偷被放到了一个人性的层面上去窥视，而不是根据道德上的好恶去脸谱化地进行判断。"食、色"乃人之常情，在此面前人人平等。同理，贫富、贵贱不能成为评判人的价值和尊严的标签。

[1] 高名潞与李占洋的访谈，2004 年 10 月 4 日。

李占洋主要采用了连环画的组图形式。这不免使我们想到四川美术学院的《收租院》。《收租院》是典型化和纪念碑性的,是社会主义现实主义的结晶产物。李占洋则反其道而行之,以类似《清明上河图》的故事画卷的形式让人们去一段段地读它的故事,它更像是一种类似传统民俗文化的街头艺术,类似天津"泥人张"的泥塑,或者是大足石刻的"地狱变相"。

2005年之后,李占洋对《收租院》的创作过程进行了考察和研究,搜集到了不少当年的资料。他忽然想到要把中国当代艺术史中的故事和人物放到《收租院》的故事情节中去,

图 13-29 李嵩,《货郎图》,绢本设色,宋代

做一组宏大叙事的雕塑群。2007年,李占洋完成了《租—收租院》的群雕。中国当代艺术史中的一些主要艺术家、批评家、策展人、画商等替代了《收租院》中的各个人物。李占洋本人则替代了原作中的觉醒起来抗争的农民(图13-31、图13-32)。

艾未未在2007年创作了一件集体行为艺术《童话》,他通过自己的博客召集了1001名中国农民和小镇居民,把他们送到德国卡塞尔文献展,这是柏林童话的发源地,让他们在这座陌生城市里相对自由地活动。这件作品共花费了300万欧元(约3000万人民币)。其中的大部分人一生都可能很难走出他们所生存的农村或小城镇,他们空降到这个城市,参观展览,回应着当地人好奇的打探,这些农民自身也成为"展品"之一。这件作品要挑战的,同时也是艾未未所再现的是"不可能的可能"。这种带有点儿天真成分的"荒诞"其实也是中国全球化和都市化中每天都在发生的现实。

艾未未表示,他只是设计了一个简单的开放式的结构,就像你介绍一个人去认识另一个人,一边是1001个中国人,而另一边是德国,是卡塞尔文献展:

> 这里已经说得很清楚了,它是引见或一个保证见面的可能性。这当然涉及了很多方面,但我比较看重的是参与者,我介绍的这个人,他的个人感受、他的经验方式,还有一些由于接触与理解或误解所产生的相关的或者说连带的反应。这是一个大轮廓,来自于我对当代艺术的一些考虑。

图 13-30 老勃鲁盖尔,《乡村婚宴》,木板油画,114 cm × 164 cm,约 1568 年

图 13-31 李占洋,《租—收租院》,2008 年,现场照片,图片由李占洋提供

图 13-32 李占洋,《租—收租院》,2008 年,全景图,图片由李占洋提供

……

《童话》这个项目从最初到最后完成,没有留下什么真正的痕迹,有一些残留物,但不是由这个 1001 个人所构成的,而是所谓的文化演示或者说一种可确定的形象。它的内容就是每一个人,从听到这个消息,申请、办理护照,申请签证,上飞机,到德国参与很自由化的活动,然后回中国。全过程缺一不可,全过程同时都和完成这个过程的必要的条件发生关系,且不多也不少。尽管这些必要的条件跟中国人的生存经验有很大的差距,它们构成了《童话》的一面,因为并不是每个人都可能自由地旅行,并不是 1001 个人会自然凑在一起,并不是所有的陌生的人都会为了一个目的前行,不是每一次旅行都可以有同样的待遇,为了一个艺术项目而成为旅行团的成员。[1]

2010 年 10 月,艾未未在英国泰特现代美术馆涡轮大厅展出了他的大型装置作品《葵花籽》(图 13-33),这 1 亿颗瓜子总重量超过 150 吨,是由景德镇的 1600 名熟练工人历时 2 年多才手工制作完成的,每一颗都要经过 30 多道工序。这些瓜子是十分具有多义性的,艾未未说:

> 它们对我来说有着复杂的联想。让我想起遥远的计划经济时代,当时最幸福的就是看电影时能吃上一小包葵花子。另外,从葵花子又想到向日葵,想到梵·高,想到红太阳和政治核心,想到无数的

1　https://www.douban.com/note/26660814/.

幼小果实，想到榨油，食用葵花子油的地区……很多东西会包含在里面。[1]

其实葵花籽的这些象征本身并不重要，重要的是它的体量和数量。它直观地向我们展示了农作物和批量工业生产之间的关系，以及隐藏在享誉世界的"中国制造"背后的，这不知名的众多个体就是目前中国从农业社会向工业社会转型的光鲜现实以及下面隐藏的弊端。而展览结局也证明了这一点，开幕3天后，展方中止观者走进葵花籽，因为它产生的粉尘中含有危害性毒素，有可能引发肺病。那1600名熟练工人在历时2年多的制作过程中是否由此患病？倘若没有这个展览，人们不会关注，或许艺术家也没有关注，工人（一般都是农民工）为了生计也不会关注。

2008年艾未未招募了一批志愿者开始了"汶川大地震死难学生名单调查"项目，经过对100多所学校近一年的调查，他最终获得了一个5200多名遇难学生的名单。这灾难中，大量倒塌的学校校舍建筑揭开了贪污腐败的现实和它的恶果。2014年，在纽约布鲁克林的个展"艾未未：凭什么？"（Ai Weiwei: Acoording to what?）上展出了2014年作品《直》（straight）纪念在"5·12"汶川大地震中死去的中小学生。该作品的材料是从地震垮塌的校舍中挖出的73吨钢筋，正是那些豆腐渣工程在地震到来时吞噬了大量年幼的生命。这些原本扭曲的钢筋被拉直，作为装置元素它们被整齐地铺放在展厅地面上，呈高低起伏形态，天花板上蜿蜒盘旋着一条用遇难学生的书包组成的蛇。

2015年出国后，艾未未开始关注国际社会的难民问题。2016年2月14日，也就是西方的情人节当天，艾未未在德国的柏林音乐大厅Konzerthaus Concert Hall里挂满了1700件难民用过的救生衣，使它看上去像一个刺眼而庄重的纪念碑（图13-34）。这些救生衣来自希腊的莱斯普斯岛（Lesvos），这个小岛是难民前往欧洲的必经之地，艾未未在这里成立了工作室。这个作品引发了当地人的异议，因为德国社会为难民问题已经做出相当的努力，并且付出了代价。2016年，艾未未将难民们使用过的个人衣服和鞋子以及拍摄的大量难民纪实照片，填满了纽约Wooster街的Deitch Project整个空间，名为"自助洗衣店"（Laundromat）。这些物品来自idomeni难民营，艾未未和他的团队与这里的难民们一起生活了很长时间。

艾未未的艺术是杜尚的否定性、沃霍尔的大众传媒有效性和博伊斯社会雕塑的行为性的混合，而艾未未的家庭和教育及其在国内和国际几十年的经历给了他灵感、经验和勇气。在21世纪前卫艺术已经死亡的背景中，艾未未把早期历史前卫和中晚期的新前卫的理念手法融合起来，向着全球化时代的中国和"后冷战"的西方发出了一种"后前卫"，或者"个

[1] 丁杰静.艾未未：我喜欢的是变化[J].中华手工，2010（3）.

图 13-33 艾未未,《葵花籽》,伦敦泰特现代美术馆,2010 年

图 13-34 艾未未在 Konzerthaus Concert Hall 上缠满的救生衣,2016 年

图 13-35 翁奋,《骑墙 – 广州 –1》,2001 年

人前卫"的新挑战。这或许是艾未未的乌托邦,这个"前卫"在于反省人性,但这只是开始,它到底能否持续还需要历史的证明。

第三节　行为纪实

很多艺术家对都市的迅猛发展带来的方位变迁、地理变异和记忆流失感兴趣。我们可以发现大量表现人与都市"对视"的影像作品。短短几年间,一座座巨大的水泥森林组成的怪物就会出现在地平线上。这种都市"奇观"的摄影和录像作品在 21 世纪之交的中国当代艺术中随处可见。在翁奋的摄影作品中,远处的城市风景线在近景观者的眼中,或许不仅仅是都市建筑群,也是都市的表情,是青年人的自我和未来的对象化(图 13-35)。

都市天际线上耸立的水泥钢筋玻璃建筑是冷峻的,同时又充满着光鲜、神秘的柔性魅力。它是与中国当代人每日伴随、不可或缺的"水泥乌托邦"。都市化对于当代艺术而言,已经不仅仅是客观题材,而是任何人,包括艺术家自己已被深植其中的现实,然而这个现实(无论是景观现实,还是心理现实)总是在真实和虚拟之间迅疾转化。

中国城市的特点是有各种"城"的称呼,如食品城、商城、文化城、电子城、书城、影城等等。所以,在中国,高楼、霓虹灯、广告、购物广场和步行街这些都市的表情比世界上任何都市都发展得更迅速、极致和浪漫化(或者媚俗化)。它是中国都市物质乌托邦不可缺少的外衣,是其符号王国中最主要的组成部分。

可能我们看到更多的是沉溺于技术、材料、商业功能和任意开发,不注重历史文脉和城市自然肌理的现象。它正在全面地销毁历史文脉和社区记忆,同时,这个从欧美照搬来的现代都市结构带来了各种不符合国情的交通、教育和社区交流等方面的问题,需要在未来几十年

中消化调整。

另一方面，这种都市化经济建设的繁荣，又是几代中国人所盼望的"现代化"，物质乌托邦正在变成现实，它让人们有理由相信未来更美好，但是这个美好近在咫尺却又远在天边。就是这种爱与恨交集的心理锤炼了中国人的勤奋和承受力。这种复杂的感觉，被转化为怀旧和与时俱进的矛盾，当它表现在艺术作品中时，往往呈现为暴力和温情的交织。

其中一个原因是，在迅疾的都市变迁中，都市中的个体已经失去了对外在空间的整体把握。这种巨大的空间失落感迫使人们追寻自己拥有或者曾经拥有的空间痕迹，以期保留时间的记忆。

图 13-36 盛奇，《故地重游》，行为，2002 年

有的艺术家将自己扮成流离失所者。比如，盛奇做了一个木制的房子，象征着自己，放到自己的吉普车顶上，开着它寻遍童年时的幼儿园、小学、中学和大学以及所有他曾经生活过的地方，去"寻家"（图 13-36）。张念则在自己被拆迁的房子废墟中读书看报、喝茶（图 13-37）。这些日常行为在这个特殊的语境中变得不同寻常，这种可能只是一次性的行为，或许只能起到把记忆复制和存档的作用。黄岩从 1994 年开始多年在长春、北京、上海等地用宣纸拓印拆迁的推倒的房屋。建筑的废墟，对于人们来说是没有个性的，但是，黄岩在老区砖墙上做拓片的行为照片中，与摩天大楼相对照的是，这些废墟和砖墙具有了自己强烈的个性，虽然破旧，它们却是那样的温情缠绵（图 13-38）。

图 13-37 张念，《找家》，行为，1999 年

或许在 20 世纪的最后 10 年到 21 世纪的最初 10 年这 20 年间，最刺激中国人眼球的都市"奇观"就是大规模的拆迁。王劲松在 1999 年的一年中，在北京各个拆迁区域搜集了大量的"拆"字。成片成片的城区和郊区可以在一夜之间全部推倒，取而代之的则是迅速建成的居民楼区、商厦、银行、饭店等，城市旧貌所剩无几。"拆"字成为都市"奇观"本身。"拆"是暴力的，但是当王劲松把这些不同墙面上的"拆"字拼合成一幅作

图 13-38 黄岩，《拓印在上海浦东拆迁建筑现场之一》，拓印行为照片，1999 年 1 月 17 日

品的时候,《百拆图》(图 13-39)则变得温情与怀旧起来。

毗邻深圳的广州是中国经济开放和都市化进程最早的区域之一。这个城市中的前卫艺术家也是最早、最敏感地对都市化做出反应的群体,其代表就是"大尾象"群体(图 13-40)。

广东的"大尾象工作组"成立于 1990 年 12 月,活

图 13-39 王劲松,《百拆图》,照片,1999 年

图 13-40 "大尾象"成员在梁钜辉工作室,(左起)陈劭雄、林一林、徐坦、梁钜辉

跃至 2000 年左右,总共 4 名成员:林一林、陈劭雄、梁钜辉和徐坦,此后虽然很少以工作组的名义参展,但成员们仍然活跃于当代艺术领域。关于"大尾象"这个概念,说法不一,有的说和米开朗基罗的"大卫像"的谐音有关,有的说本来是"大犀象"。林一林说,"'大尾象'这个词就像西方古代哲学家对自然的最终解释是上帝这个词。这是一种理念起作用,而不是某一个具体的人"。作为一个群体,"大尾象"有凝聚力,但没有核心。他们是较早一批关注在都市化语境中从事观念艺术的人,他们的概念在非艺术的都市现场直接成型,作品里充满着对时间、过程和水泥的非物质性的探索。

"大尾象"群体成员都曾参加过 1986 年 9 月"南方艺术家沙龙"的"第一回实验展"。他们常常像城市游击队那样,在城市的缝隙中实施自己的艺术,这些特定的城市空间构成了他们作品不可或缺的一部分。也因

此，比起80年代的艺术，他们的作品更强调对生活中的具体问题进行考察，如城市扩张和人的生存空间的问题。他们以装置、影像、行为艺术等当代艺术的手段和媒材，表现了身处中国改革开放浪潮前沿的南部城市广州的人们的精神遭遇，这里政治的影响和传统的影响都不明显。在1993年"大尾象"小组的一次内部谈话中，徐坦形容道："我觉得最有趣和最愉快的是我们看国际文化和中国文化都是站在一定距离之外去看的。在广东的状况是比较特殊，不像北方人，他们是深深地生活在中国文化传统的故土之内，而我们是在一定距离看这种传统，对西方文化我们同样有着很大的距离，这造成我们哪边都挨不上，这里没有文化，是文化的沙漠，我感觉在沙漠里行走是最令人愉快的。"于是，我们可以推想，在这个"沙漠"里，都市对于"大尾象"而言，或者可以视为人性绿洲。

"大尾象"小组在中国主要是以群体的形式展出，在国外则以个人面目出现。1991—1996年，他们的创作和展览活动大多在文化宫、酒吧、大厦地下层和户外等非艺术的临时空间展出，他们在此期间自主组织策划了5回展览，带有独立和半地下的性质。1991年1月，"大尾象"在广州第一文化宫举办了"大尾象工作组艺术展"。1998年，"大尾象"在香港理工大学和瑞士伯尔尼美术馆各举办了一次呈现工作组整体面貌与新作的展览。此后，"大尾象"开始收到各类大型国际展览的邀请，工作组成员在"第四届光州双年展——暂停计划"（2002）、"第五十届威尼斯双年展之紧急地带"（2003）、"别样：一个特殊的现代化实验空间——第二届广州三年展"（2005）中分别参展。在此期间，策展人侯瀚如与他们一直保持着密切的联系。

林一林的作品大都与城市文化有关，1991年，林一林的《理想住宅标准系列》使用了大量的砖头堆砌成墙状，与日常经验所不同的是，砖与砖之间的连接并没有使用人们熟悉的水泥沙浆，而是以角铁焊接成米字或交叉形态来固定砖块。看似坚固的墙体却以一种松散的方式叠放出来，因为改变了连接手段，叠放方式同时呈现出与传统砌墙不同的形态。这是一种试图把人性，具体而言即人的温情意识加入墙体的不切实际的想法。

期望肉体征服钢筋水泥是一种不可企及的幻想，但是它可以成为一种人的自我救赎的体验。比如林一林从1991年开始用砖在不同的场合，如广场、室内、街道建造墙体。他常常把自己的身体砌在墙体内，离开以后留下一个人形，墙缝中间又常常夹着人民币、按摩器等（图13-41）。有时他在商厦广场的夜市上建墙，并允许人们去抽掉墙缝中的纸币，由此刺激人们去深思在都市文明中的物质与生命的价值关系。在1995年《安全渡过林和路》（图13-42）这个行为中，林一林在广州新城的一条交通繁忙的主干街道一旁用几十块砖头砌起一堵墙，又一块一块地把它们取下来移动到墙的另一面砌起来。如此反复，整堵墙被一点一点地搬运到马路对面。这堵移动的墙，就像一个异化的都市怪物。墙成为林一林的化身，墙（都市）把人变成了物质动物，而林一林又把墙还原为"人"。

这几乎是一个体力游戏：它测试着艺术家工作期间能力和环境可能的变化。有意思的是，

图 13-41 林一林，《1000 块的结果》，青砖、纸币、身体，300 cm ×20 cm ×50 cm，广州，1994 年，图片由林一林提供

图 13-42 林一林，《安全渡过林和路》，行为艺术，90 分钟，广州，1995 年，图片由林一林提供

图 13-43 陈劭雄，《5 小时》，装置行为艺术，1993 年

在一个多小时的行为过程中，马路上的交通没有受到艺术家的任何干扰。

陈劭雄是学者型的艺术家，他在艺术作品中对时间的考虑有一种特别严谨的逻辑含义。他的时间在作品里是具体的，与生活和生命是分开的，是真空里的时间。通常的时间概念是绵绵不断、无始无终的，但在陈劭雄的作品里，时间是有始有终的，几天就是几天，几个小时就是几个小时，这种时间是从个人的生活中抽离出来的片断。1993 年，陈劭雄在广州红蚂蚁酒吧做了命名为《5 小时》（图 13-43）的装置行为艺术活动。他用彩色日光灯制作成一个简约的四足动物，动物的腹部悬挂一个旧式的闹钟，一块木板上标明一段规定的时间，日光灯的整流器放置于盛菜的盘子里，盘子放在吃饭的桌子上。他自己则坐在桌子旁，一条走灯管连结着他的嘴巴与四足动物的头部。日光灯的动物受到时间的控制，或者说时间是工业景观的灵魂和动力。这个作品展现了工业化的物质世界对人的包围以及它对人造成的影响。

在作于 2003 年底到 2004 年初的《花样反恐》（图 13-44）影像作品中，陈劭雄似乎把"9·11"事件进行了另类解读，他用都市景观中戏剧性的一面呈现了资本暴力和人性暴力之间的博弈。影像中的飞机代表人性力量，摩天楼代表工业、资本的钢筋水泥的力量。飞机撞向大楼，大楼通过弯曲、分开、折断等回应飞机的暴力。这是一段无害的、赏心悦目的暴力博弈。

1996 年，梁钜辉在广州某建筑工地电梯上实施了行为艺术作品《游戏一小时》（图 13-45），他头戴建筑工地工人的安全帽，在载着工人上上下下的升降机中，玩了一个小时的游戏，脚下和四周是蓬勃建设中的商业化现代新城。由于他的介入，正常的施工节奏被打乱了。此时，升降机变成了游乐场所里的观光电梯。在这里，被认为是被动的私人生活空间因为被转移到主动的公共建筑空间之中，于是化被动为主动，成为影响公共空间的主动性因素和关注点。这件行为作品的意义在于，当

私密性行为在公共性的建筑工地现场被公开时，温情的私密性穿透了理性的、物质的、秩序的都市化进程，这里没有破坏性，只有人性的温情。然而，温情在这里用它微不足道的力量"融化了"或者说抵制了钢筋水泥的冰冷。

徐坦是后来加入"大尾象"的成员。1993年，他完成了一件作品——《爱的寓言》，这件作品通常被认为涉及后工业化社会的问题。在1994年的作品《关于广州三育路14号的改建和加建》（图14-46）里，他改建了一栋居民楼，以此暴露新城市生活的某种变态感。在多媒体作品《中国制造》中，他使用录像、幻灯和CD-ROM记录了他在北京、山海、广州、深圳等城市遇到的地下世界，吸毒等现象作为日益开放和多样化的城市的病症，毫不掩饰地鲜活暴露于公众的视野中。

张大力被称为中国当代最有影响的涂鸦艺术家，他1989—1995年间移居至意大利波伦尼亚，1995年回到北京定居。张大力受到西方"涂鸦艺术"的影响，1995年回到北京后开始走向街头在墙上作画，主要作品有《拆·故宫》（图13-47）、《对话与拆》（图13-48）等。其作品曾在意大利、日本、英国、美国、荷兰等地展出。

张大力自1995年回国以后，一直致力于在都市空

图13-44 陈劭雄，《花样反恐》，影像片段，2003—2004年

图13-45 梁钜辉，《游戏一小时》，1996年

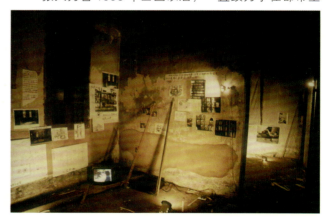

图13-46 徐坦，《关于广州三育路14号的改建和加建》改建方案，装置，广州，1994年

图13-47 张大力，《拆·故宫》，摄影，1998年 ▷

间中的涂鸦创作。他的涂鸦大多是自己的自画像，并与AK47的数字同时出现，可以解读为都市建设中的暴力拆迁对人性的摧残。张大力又用录像和照片的形式将废墟的墙、自画像和符号拍照下来。他的照片的每次选景都有一定的图像意义，常常用对比的方式，把旧墙、废墟与北京、上海等地的地标、政治和文化的标志性建筑，比如北京故宫的城楼、北京20世纪50年代十大建筑之一的中国美术馆、上海金茂大厦等，拍入同一画面。张大力把废墟中的残垣断壁作为其作品的主要形象，把另一个更"有意义"的都市背景作为辅助形象，造成了一种都市能指并置和对比造成的"奇观"。但是，张大力并非是在讲都市的人类学和地理考古学的故事，废墟和地标建筑的反差在张大力的作品中是一种必要的戏剧性，它来自拆迁暴力和温情怀旧之间的冲突。所以，他的作品称为《对话》，并不是废墟与摩天大楼的对话，也不单单是新与旧的对话，而是人性和人性暴力之间的对话，实际上是人自己和自己的对话。正如张大力所说：

> 就像被B-52轰炸机多次扫荡后的科索沃风景，有好几次当我匆忙地走过烟尘弥漫的街道时，都感觉是置身于描写战争时期的电影一样令人焦虑。推土机溅起的碎片崩到我的脸上，让我知道这就是我生活的现实，这是我熟悉但又陌生的城市。从郊区来的人们，将没有被粉碎的砖块清理干净堆在一起，然后用那种污染严重、喷着黑烟的机动三轮车拉走，以充当他们的再生物资。拣钢筋的人们则用铁锤把包裹在外的水泥砸掉，扭曲的钢筋就裸露了出来。我得穿行其间尽快地抢时间和找角度以便记录下我喷画的墙面以及周围的现状。这些在瞬间拍成的图片，第二天或更多几日，它们的原貌将不复存在，一块块残垣断壁和围挡把这个区域包围起来，也许一座欧陆经典即将诞生，进出的劳动者和志得意满的开发商以不容置疑的态度为我的未来设计了新的生活。我感觉我的生活是如此被动和沉默，面对别人为我创造的未来，我无话可说。因为，我知道他们拥有绝对的为我建立未来美丽新世界的权力。我不能拒绝，只能被动地接受。[1]

图13-48 张大力，《对话与拆》，录像、摄影，1995—2003年

从2002年开始，张大力逐步放弃了他的涂鸦行为的摄影活动。他开始用石膏将100个民工和他们的家属的身体翻下来。在一次展览上，他将20年来追踪北京拆迁的录像打到这些翻下来的石膏像上，都市"奇观"与扭曲的人体形成了光怪陆离的视象。

1 张大力.废墟中的家园和未来的新生活[J].中国艺术，2004（2）.

第四节
符号纪实

都市化和全球化促生了怀旧与皈依自然的企望。一些艺术家在自然物或者自然的符号中寻找和寄托那种皈依情结。在这些似乎没有都市景观的作品中，却总是隐含着都市的暗示以及来自都市的心理压力。钢筋水泥是都市的筋脉，代表着现代物质和资本的力量，这里的非水泥是人文的符号，代表自然与人性的力量。"非水泥的水泥"是一种美学修辞，表示两者之间的较量。

展望广为人知的不锈钢系列大概就是这样的矛盾集合体。从进入美术学院学习雕塑开始，展望就有了要把他的雕塑放到生动的都市现场之中的念头。这个念头促使展望思考如何去掉雕塑的纪念碑意义或者故事叙事的戏剧性时刻的意义。而"去意义"的途径则是"工艺"性，这决定了他最终走向了假山石。他的不锈钢太湖石本身其实不具任何意义，它们的"意义"存在于它们与身处的场所的关系之中，存在于它们的材料和制作的"工艺"性意义中。一句话，展望将他的"手工"的整体行为、过程和结果看作是对现实中人和物之间的真实的"物恋"关系的模仿与再现。他的"假山石"超越了传统的独立雕塑（圆雕）和所谓的环境雕塑（装饰雕塑）的意义。因此，展望给他的雕塑命名为"观念性雕塑"[1]。他强调，"没有技艺也就没有观念"[2]。

在 90 年代中期展望开始创作他的"假山石"系列之前，80 年代在中央美术学院学习雕塑之时和 90 年代初的创作期间，他必须首先面对当时中国雕塑发展的背景和现状。展望在这个时期创作的"人行道"系列是对雕塑界多年占主导的观念和形式提出问题。如何走出传统纪念碑雕塑，使"圆雕"回到现实？他采用了西方超现实主义手法，但不是把它们视为展览馆雕塑，而是生活中的人。所以，一方面尽量去掉人物的"英雄的本色"，另一方面将人物置放在都市的人行道上、学校门前等普通场所中，使雕塑纪念和叙事的"意义"消失（图 13-49）。

在这个阶段，展望似乎极力使自己以不具主观表现性的"天真"的眼光去塑造周围的各阶层的人，比如北京胡同的老人、初来月经的少女（《坐着的女孩》，图 13-50）、面临选择的小伙子（《犹豫的人》）等，用瞬间的姿势去刻画人物的心理状态。他极力刻画瞬间的"平淡"和"日常"性，以此替代以往的雕塑中无处不在的戏剧性（境界）时刻（图 13-51、图 13-52）。

1994 年，展望创作了《诱惑——中山装系列》（图 13-53）。在这个系列中，展望似乎仍在探索雕塑的材料和制作形式问题。他抽去了再现性，强化了象征表现性，加入了"中

1 展望."观念性雕塑"——物质化的观念 [J]. 美术研究, 1998（3）.
2 郭晓川. 展望访谈录 [M]// 郭晓川. 中国当代美术二十年启示录. 北京：文化艺术出版社, 1998:145.

山装"的符号能指因素。其实看不到中山装的外形,相反将中山装做成身体躯壳,并扭绞成超现实形状。给人的感觉不是人穿衣服,而是"衣服穿人",在"掏空"外装的过程中消解了它的本来意义。展望后来的《假山

图 13-49 展望,毕业创作《街道》,石膏(真人等大),1988 年,图片由展望提供

图 13-51 展望,《失重的女人》,树脂着色(真人等大),1992 年,图片由展望提供

图 13-50 展望,《坐着的女孩》,树脂着色(真人等大),"新生代艺术展",1991 年,图片由展望提供

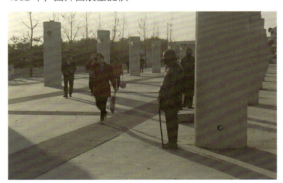

图 13-52 展望,《人行道》(合作),1990 年,图片由展望提供

石》实际上延续了这种"掏空"手法。拓印的不锈钢的太湖石躯壳,其诡谲之处在于将"文化物质"(中山装、太湖石)与自然物质的边界混淆了。

这种观念被明显地表现在展望 1996 年为天津经济

技术开发区做的作品《天堂礼物》（图13-54）中。该作品包括两块石头，一块真的花岗岩石头，一块不锈钢板拓制的假石头。这应该是展望的"假山石"的雏形。

从1997年开始，展望做了大量用不锈钢翻制太湖石的作品。它们可以被置放在新建的高楼大厦之间，也可以放在家庭的庭院和客厅中。于是太湖石成为人们对古人"怡然自得"的田园趣味的一种寄托。"假山石"在现代都市的不合时宜的存在显示了当代人的某种缺失。展望用不锈钢这种现代材料去复制假山石，将缺失突显出来（它是空的），这有点像"皇帝的新衣"的新版。光亮的不锈钢表面放出光辉，但它不是稳定与永恒

图13-53 展望，《中山装躯壳》，摄影，周长青摄，1994年，图片由展望提供

图13-55 展望，《清洗废墟—成为平地并开始为新建筑挖地基》，1994年，图片由展望提供

的，而是瞬息万变的。它的千变万化的折射却述说着自身的空虚和一无所有。现代商品物质的"辉光"，也恰恰折射了现代商业文化的精神性的缺失。所以，展望找到了更为潇洒地表现现实的方法。他的《假山石》可以作为"历史"的见证，也可以作为任何中国"后现代主义"新址的纪念碑。

展望在王府井的一个庭园中用不锈钢板复制了假山石，后来，东方广场工程使王府井的旧式庭院和中央美术学院旧址均夷为平地。展望在中央美术学院的废墟上做了名为《清洗废墟》（图13-55）的行为摄影作品。

现代商厦东方广场吞噬了具有文化和历史价值的中央美术学院旧址，这不仅仅是传统文化和历史的失语，

图13-54 展望，《天堂礼物》，不锈钢及原石，300 cm × 150 cm × 150 cm，摄于天津泰达当代艺术博物馆，1996年，图片由展望提供

图 13-56 展望，东方广场收藏的不锈钢假山石，2000年，图片由展望提供

图 13-57 北京西客站不锈钢假山石改造方案（电脑制作：朱玉）和北京西客站不锈钢假山石方案《金属花园-1》，1995年，图片由展望提供

同时也是展望个人生活经验的断裂。展望在中央美术学院废墟建筑上清洗和刷油漆，让它重新"翻新"，试图"保留"和"封存"某种记忆。尽管他明明知道，或许明天它就会被推土机夷为平地，但他还是将墙、柱、门窗粉刷一新，并拍摄下这废墟被推倒的瞬间，以及两年后整个地区被夷为平地和之后耸立起的东方广场大楼。

有意思的是，3年后东方广场落成，东方广场收藏了展望的这件"假山石"，并放在商厦的厅中，其位置恰恰是当初被拆毁的庭园（图13-56）。这种偶然性一方面述说了一个"假山石""轮回"的故事，另一方面成为都市变迁的物证和见证。展望还为新建的北京西客站的站前广场设计了一座"假山石"纪念雕塑，其玩世不恭的方案当然没有被采用（图13-57）。1996年，他又精心设计了《北京新图：今天和明天的首都——假山石改造方案》（图13-58），"在原假山石复制的基础上，重点复制祖国的著名山岳，让它们与首都的现代化相配，使城市进一步公园化，直至达到盆景化"[1]。

总之，展望将北京城看作一个新的大庭园，或一个"大盆景"，它构成了一幅"中西文化结合的怪象"。他的"假山石"本身也是种"怪象"，是种非中非西的"工艺品"，以此去点缀和折射这一"既非西方也非中国的无体系文化状态"[2]。

90年代后期，他全身心投入"假山石"制作的行为本身也再现了当今社会的最高时尚——"物恋"。他精心地用钢板拓下太湖石的每一个纹理、每一个空洞、每一个转折，细心地将它们焊接在一起，然后一点点抛光，直至它充分地具备了诱惑人的贵重金属的外表和质地。从纯真之物的太湖石和拷贝复制成工艺品的金属"太湖石"，它们与玉雕一样，可以被把玩，更可以作为商品去买卖，同时它们也是艺术。展望的行为也再现了当代社会商品生产的全过程，从原材料开始到进入流通。不同的是，展望是以个人"手工作坊"的形式，而非现代化大生产形式完成的。而在现代大工业生产方式中，个人只能司职一道程序，看不到整体的全部过程，最终促使人不停地在异化自己的同时制造商品物质。商品在社会中流通，最终不受生产者本身的制约，它们是自在的，而人最终则被商品"物恋"所奴役。正如展望所说"不锈钢意味着什么？梦想？富贵？还是物欲"[3]，展望

[1] 展望《北京新图》（2号方案），1998年。
[2] 展望《北京新图》（2号方案），1998年。
[3] 展望《关于假山石》，1997年，未发表，高名潞当代艺术档案存。

图13-58 展望，《北京新图：今天和明天的首都——假山石改造方案》，地图拼贴，163 cm × 110 cm，1996年，图片由展望提供

图13-59 展望，《山水大餐》，北京农展馆，2002年，图片由展望提供

图13-60 展望，《山水大餐》（局部），2002年，图片由展望提供

对不锈钢的特性的概括即反映了这种"物恋"的现象。

展望还把这种"物恋"的隐喻搬上了长城，用类似"假山石"的技术制作了与明代长城砖同样大小的"金砖"去修补长城的垛口。

展望在2002年北京全国农业展览馆的"丰收：当代艺术展"展出了他的装置《山水大餐》（图13-59、图13-60）。他用几百件不锈钢餐具组成了一座现代化都市的天际线，在这些"高楼大厦"的周围是不锈钢假山石摆设的"山脉"。在平台下面，他放置了干冰，造成云雾缭绕的气氛。于是，这里既有灿烂繁华的都市，也有都市人憧憬的自然山水。展望塑造了一个现代都市山水幻境，其形式类似一件古代山水长卷[1]。这满足了当代都市人"不下堂筵，坐穷泉壑"的思古之情。这或许就是展望把它命名为《山水大餐》的原因。展望多次谈到不锈钢假山石的寓意，说它们构成了一幅"中西文化结合的怪象"，一个"既非西方也非中国的无体系文化状态"[2]。

在过去的30多年，很多当代艺术家运用自然材料，比如竹、木、石头等做装置艺术作品，以表达自己回归自然的向往，以及对都市生活扭曲膨胀的抵制。但是，真正让自己的生活和艺术一起回归自然的艺术家却是凤毛麟角。艺术中的真正自然，不是自然材料，而是人和自然物的存在合一。梁绍基就是这样一位艺术家。

梁绍基1966年从浙江美术学院附中毕业后，被分配到了浙江台州一个纺织厂里做设计，此后以制作工艺作品谋生。这也让他关注那些纺织用的材质，其中就包括蚕丝。重要的是，他关注的不只是蚕丝这种材料本身，而是蚕吐丝的过程，以及这一过程所呈现的那种只有自己和它们共处才能体悟到的时间感。早在1988年，他就开始养蚕，并尝试用干丝和干蚕茧完成了作品《易——

[1] 见"展望访谈"，收入高名潞，王明贤.丰收：当代艺术展[M].香港：香港建筑业导报出版社，2002：36-39.

[2] 展望《关于假山石》，1997年，未发表，高名潞当代艺术档案存.

图 13-61 梁绍基，《易—魔方》（No.3），"中国现代艺术展"，北京中国美术馆，1989 年

图 13-62 梁绍基，《链》，装置，"意派：世纪思维"展览，北京今日美术馆，2009 年

魔方》（图 13-61），该作品参加了 1989 年的"中国现代艺术展"。2001 年他把自己的家和工作室全都搬到了台州的天台山国清寺脚下，自此成为真正隐居的艺术家。

因此，桑蚕吐丝成为梁绍基的艺术和生活的灵魂，是理解他的作品的钥匙。蚕丝在中国文化里经常寓意为在短暂的生命中奉献自己，并成为古典悲情美学的符号。但是，梁绍基并没有把这种美学变为个人私有的品味，比如修身养性的媒介，相反，他想让蚕和蚕丝的力量成为征服与融化当代资本的自然力量。所以，他让桑蚕在象征着工业化的铁链上吐丝。这种以桑蚕为主要造型手段的作品也表明了人性个体在飞速发展的后工业社会里保持自然定力的信念，对反自然反人性的不屈抗争。梁绍基在解释他的《自然系列 25 号》作品的时候说，"80 年代末、90 年代初，中国国人心理上较为急躁、分裂。我这一时期的作品，就突显出了这种对抗因素，尤其是选择了锈铁和工业生产残渣这类材料作品"。2009 年，他参加了在今日美术馆举办的"意派：世纪思维"展览，其中作品《链》（图 13-62、图 13-63）来自早期的《链：生命中不能承受之轻—自然系列 79 号》。轻柔飘逸的蚕丝包裹着沉重的生了锈的钢铁链环，自然性与工业性、生命与朽蚀两两并置，互为表里，成为以柔克刚的象征。

而参展的另一件作品《沉钟》（图 13-64）既没有桑蚕吐丝，也没有对自然媒材做人为的加工，却仍然遵循了艺术家对当下社会的批判性思考。观众看到的是在今日美术馆广场上的一棵被烧灼过的老树残根，以及从树根下的录音器传出的一声声悠远清幽的寺庙钟声。这棵老树是唐朝种下的千年大樟树，当地人世世代代都在这棵老树上留下了生活及记忆的痕迹，对它充满敬意与自豪，其残根有幸被当地好心人收藏。梁绍基没有对残根做任何修饰，直接把它搬到了处于北京 CBD 中心的今日美术馆广场，它倔强的残根依然雄伟挺拔，它身上仍然带着自然秉性和人文气息，与不远处的 CBD 水泥钢筋建筑形成了强烈的对比。《沉钟》中的老树残根已

经把自己融入了周围的视觉、听觉乃至触觉整体空间中，它并不孤独，相反仍然充满活力。

秦玉芬从 70 年代末期开始创作抽象绘画，80 年代中期以来，她主要从事装置和地景艺术的创作。她的作品常常融合了视觉、听觉、中国传统符号和现代生活元素，把观念隐藏在诗意化的氛围里，以一种女性纤细的视听方式表达内省和静观的个人美学，充满一种与自然一体的和谐、纯净的宗教感。秦玉芬常常把物（线、棉、竹子等）进行秩序化排列组合，提醒人们注意它们的物性之美，将物的原生美和文化品韵融合。而近年来，她的作品却打破了以往温和的手法，把物的不和谐、对抗性甚至暴力性格放入优美的形式中去。她的装置作品《禁锢》（图 13-65）看似为观众提供了一件形式美的现成物，但是，由于作品的媒材是来自工业建材的铁丝，让人们陡然产生一种警觉和危险意识，寓意当下工业化对自然环境的冲击。通过视觉性的刚柔对比，比如错综交杂的铁丝让人联想到水墨画的线条和乱柴皴法，它的柔软纤细又类似棉线，被方形的钢铁框子禁锢着。然而，仔细看就会发现，原本用来禁锢他者的铁丝网自身却成了被禁锢者，由此可见，自然及其"主人"——人类之所以被工业化所禁锢，或许原因出于自己。

一些当代艺术家把绘画题材包装错位，用以隐喻都市化。比如吴翦从 1994 年开始进行"风景"创作。他的风景题材是中国都市中的垃圾山。在都市化迅速发展的今天，城市的垃圾废物成为一大问题。吴翦从垃圾山中看到了消费文化带来的人性的缺陷和人不断膨胀的物质欲望。于是，对垃圾本质和物性的思考成了这种题材的主旨。吴翦用黑白灰的色调和传统文人画的写意形式表现这些垃圾山，垃圾成为美学下的"山水风景"，甚至宇宙图景，荒诞而神秘，朽物和崇高臻于统一。他早期的作品《风景》《沃土》（图 13-66）系列传达的是一种仿佛被梦幻过滤过的现实生活经验。然而，由于笔触处处显示一种无可名状的压迫感，加上原有的朴素单纯的色彩，这些系列充满着现代启示性，于诗性的空间里隐含着批判的意味（图 13-67）。

结论

这一章我们介绍了从 90 年代中期到 2010 年前后大约 10 年间一些中国当代艺术家对中国都市发展高峰做出的反应。其中一个特点是，这些艺术家都把都市现场作为首要因素，从这个角度讲，他们的艺术是一种纪实，是同步发生的历史。王晋的《冰·96 中原》，宋冬的民工项目，李占洋在街头摄取的"人间万象"，张大力的涂鸦，展望那些在拆迁中诞生并且遍布都市角落的"假山石"……都是都市历史的见证。另一个特点是通过现场中不同人物、建筑、符号、形象和氛围的反差烘托当代都市的"表情"，即都市社会蕴含的各种人性侧面，比如怀旧、伤感、移情等心理变化，或者新与旧、过去与当下的反差所造成的世事无常的荒诞感。这些作品中的"反差"其实并非完全来自主观虚拟，而是都市现场的本来属性，但艺

图 13-63 梁绍基，《链》，装置，"意派：世纪思维"展览，北京今日美术馆，2009 年　　图 13-64 梁绍基，《沉钟》，装置，"意派：世纪思维"展览，北京今日美术馆广场，2009 年　　图 13-65，秦玉芬，《禁锢》，铁丝，"意派：世纪思维"展览，北京今日美术馆，2009 年

图 13-66 吴翦，《沃土 3》，布面油画，1996 年　　图 13-67 吴翦，《天籁 创世纪之一》，布面油画，2006 年

术家把它提炼出来后，就会引发人们对这个"奇观"背后所折射的传统与现代、农业文明与工业文明、资本与文化、物质和精神、欲望与淡然之间的激烈冲突做出思考。艺术家的责任不是对这些思考作终极判断，而是通过各种纪实，正如本章不同小节所介绍的，比如写实图像的纪实，记录都市的人和事件的纪实，艺术家行为参与其中的纪实，以及通过符号制作隐喻都市景观的纪实等不同手法，表达这些思考。

虚实世纪 和 奇观
间图

(1994—2019)

Chapter 14
Cement Utopia (Second Half):
Alternative Virtual

第十四章

水 泥 乌 托 邦（下）：
另 类 虚 拟

14

第一节
女人即都市

现代都市的崛起，无论在哪里，都离不开女性的公共形象和女性形象的消费。最终，女性形象成为都市，特别是商业媒介的主角，都市最终成为女人形象和女人消费的竞技场，从这个意义上讲，都市成为消费女性的都市，简言之，大都市都是"女人的都市"（women as city）。中国当代艺术中的女性艺术家自然也不例外，她们的艺术创作也非常自觉地进入了这个"女人的都市"奇观之中。

20世纪90年代的中国女性艺术是在全球化和都市化的背景中产生的。这批女艺术家的出现伴随着一个不同于80年代的环境。在艺术上女艺术家同西方的女权艺术有了交流，对女权主义的意义、后现代主义的表现形式有了更多的了解。比如，当代电影理论中的"注视"（gaze）和"文化屏幕"（cultural screen）的理论被首先介绍到中国文学界，接着在美术界开始流行[1]。应该说，西方女性主义对男权视角的批判迅速地和中国女性艺术家所观察体验到的"女人和都市"的新现象与新美学视角融为一体。

从20世纪90年代开始，女性艺术家比如喻红、邢丹文、崔岫闻、陈秋林等通过身体和图像对都市化的冲击做出了直接或者间接的反应，也有的艺术家把这种冲击排除在艺术图像之外，相反极力表现和刻画内在精神世界在外部压力下的状态，比如向京的雕塑作品。

[1] 批评家查常平和岛子介绍这方面的工作比较多。由查常平主编并创刊于1999年的《人文艺术》文集第四辑介绍了西方的女性主义和中国女性艺术。岛子在20世纪90年代写了一些介绍西方女性艺术的文章，并主编了《女娲之灵——中国当代10位优异女画家》（珠海出版社1999年出版），以采访的形式对陈曦、崔岫闻、奉家丽、甫立亚、李虹、刘虹、刘艳、王赛、文凤仪、袁耀敏等10位女性艺术家进行了介绍。

图 14-1 喻红，《情人们》，布面油画，1991 年，图片由喻红提供

在全球化的冲击下，中国女性艺术的中心课题从 90 年代初开始的"女性觉醒"转向了都市转型中的身分性。她们近距离观察都市女性面向中产阶级转型中所承受的各种压力，同时也参与到对都市现代女性生活的礼赞，以及都市女性的塑造。当然，不同艺术家具有不同的视角。

喻红是 20 世纪 90 年代初出现的重要的女性艺术家，无论从资历、创作成果还是从人们对她的尊重程度而言，她都堪称女性艺术家中的佼佼者，难怪人们尊称她为"大姐大"。喻红的油画《初学者》等参加了 1991 年"新生代艺术展"。她的写实绘画风格与刘小冬相似，但她的人物造型更加清新，笔触和色彩明快，有着一种特有的敏感和夸张。她的绘画题材以女性形象，包括自画像和群像，以及家庭生活为主（图 14-1）。她的女性视角相对温和、中性，但棉中裹铁。

1999—2008 年大约 10 年间，喻红创作了个人传记式的系列画《目击成长》（图 14-2）。从出生到中年，既是个人经历的写照，也是中国当代历史的折射。从中

图 14-2 喻红，《目击成长——36 岁》，布面丙烯，2002 年，图片由喻红提供

可以看到，一方面喻红对家庭生活的热爱，另一方面社会变化如何塑造了一个女性的日常生活。她的这个历史没有落脚在宏大叙事，相反充满了天真、纯洁和生活的自足感。

在喻红晚近的作品中，都市女性形象以及她们的家庭仍然是她关注表现的对象，但是不再被放到一个现实环境中。在《天梯》（图 14-3）中，不同的家庭、夫

图 14-3 喻红，《天梯》，布面丙烯，2008 年，图片由喻红提供

图14-4 喻红，《天井》，布面丙烯，2009年，图片由喻红提供

图14-5 喻红，《春恋图》（部分），布面丙烯，2008年，图片由喻红提供

图14-6 喻红，《记忆盒》，布面丙烯，2013年，图片由喻红提供

妻或者单身被放到一个倾斜的"天梯"上，有的费力在爬，有的驻足不前，有的掉下去，似乎隐喻了她们各自不同的家庭命运，家庭被描绘为多样化的群体，然而无论多么不同，她们都要强迫去参与到攀登这个美好的"都市梦"的进程中，它是一种冒险，也是一种礼赞。与之类似的还有《天井》（图14-4）。似乎，人到中年以后，喻红开始注重表现更多复杂、微妙甚至荒诞的生活侧面（图14-5）。在《记忆盒》（图14-6）中，三联画中的一位时尚的现代女性面对着一些孩子的玩偶和玩具动物，她孤独的身形和怪异的气氛给我们一种不祥之兆。

无论是在早期的自画像、群像还是在近年来类似《天梯》的系列油画中，喻红都倾注了主要心血去塑造都市女性的形象。她们千姿百态，年龄和职业也相异，但她们永远不变的共同点是，都非常时尚，代表着现代大都市的形象魅力。所以，喻红潇洒而又精致的写实技巧，以及她自己对都市女性的深切感悟，造就了独特的喻红式"纪念碑"风格的都市女性的高冷形象。

邢丹文也是90年代初出现的女性艺术家。与其他女性艺术家相比，邢丹文的艺术作品中很少直接诉诸女性主题。但是，女性身份仍然会在她的作品中显现，特别是那些和都市环境有关的作品中，女性和都市的关系无处不在。邢丹文的作品比较优雅干净，都市外观和其中人物是其作品主要形象，但是，在这个乌托邦的角落常常会遇到孤独的"拾荒者"，或者在它的光鲜下隐藏着的污染的工业垃圾。

邢丹文早期一直从事摄影创作，她拍摄女人体，并把拍摄对象放到一个政治历史语境之中。后来，她追踪圆明园画家村和东村的前卫艺术家的生活与创作，近些年则创作了系列摄影作品。很多著名的行为艺术作品和艺术事件被邢丹文的摄影与录像记录下来。1999年，长达一年的时间里，她拍摄了城市街头不同角落的《长卷》（图14-7），在类似古代绘画的摄影长卷中，北京的街头市民生活被如实展开。

图14-7 邢丹文，《长卷》（3张），摄影，1999-2000年，图片由邢丹文提供

但是，从千禧年开始，邢丹文把影像视角转向了自己，不是自己的个人生活，而是自己对都市生态的考察和特殊的表现方式。她的摄影系列作品开始呈现语言的稳定和逻辑性。她的作品总是以娴雅和幽静的外观吸引观众，即便是那些都市垃圾也被她拍成优美的画面。当观者发现那美的形式背后的真实陷阱时，也往往不得不佩服她的技巧和构思的机智巧妙。

比如，她在2002年创作的系列摄影作品《绝缘》（Disconnection，图14-8），人们猛一看以为是一幅幅的抽象画，但是，仔细看却是非常细节化的电子垃圾，比如电脑上的线、

图14-8 邢丹文，《绝缘》（2张），摄影，2002年，图片由邢丹文提供

塑料插头等等。这些成千上万吨的电子垃圾从美国、日本和韩国等发达国家运到中国的福建海滩等待重新回炉再生，而成千上万的农民工来到福建海滩打工，进行垃圾分类以供一些厂家回收，他们根本不顾这些垃圾污染对健康的损害。邢丹文并没有用激烈的社会批判语言，而是用纯净的"美"的形式、美的幻觉去编造了一种幻象，这些"抽象美"迷惑了人们的眼睛，挡住了真实的、丑的现实。这里没有批判全球化的说教，相反，似乎是在"美化"全球化的污染现实。这里，邢丹文抓住了现代性美学和社会学之间的悖论本质去隐喻地质询工业全球化和现代性本质。用美学现代的"有益"衬托了都市化现代的"有害"的一面。电子垃圾的美化外形和它们的有害本质在摄影语言上的"统一"却反衬了外形与本质在都市化、工业化现实中的极度错位。

邢丹文的数码影像作品《都市演绎》（City fiction，图14-9、图14-10）则从另一个角度揭示了都市现代性的本质。从2004年底开始，邢丹文在北京、上海等城市走访了大量的售楼处，并且将每处的楼盘模型都拍下来。然后用电脑数码技术将楼盘模型做成写实的城市景观，每一幅都似乎在还原美丽的城市风景线的真实原貌，比如，日照或者晨曦。但更重要的是，邢丹文在楼房的不同角落加入她自己或者其他人的日常生活片段。一般是孤独的女人在阳台上独坐喝咖啡，或者是一对美好的处于浪漫热恋中的情侣，正在楼群庭院中散步、嬉闹、追逐。于是这编织的城市风景就构成了一个个虚构的故事，把数码虚拟的都市空间变为文学小说的叙事题材。空间的分隔和主人公的嵌入忽然使冷冰冰的楼盘模型活了起来，被融入时间的流动性。于是，一个个美丽动听的故事随之出现，就好像售楼小姐娓娓动听的推销。丑陋的楼盘变成了玫瑰色的生活乌托邦。邢丹文又一次用美的形式揭示了现实的真实：美学的高贵和生活的残酷本是一体。

崔岫闻是中国当代最具影响的女性艺术家之一，她

图 14-9 邢丹文，《都市演绎》，摄影，2004—2005 年

图 14-10 邢丹文，《都市演绎》，摄影，2004—2005 年

图 14-11 崔岫闻，《舛（1）》，油画，1998 年

图 14-12 阿特米西亚·简特莱斯基（Artemisia Gentileschi），《朱迪斯砍杀霍洛芬斯》，油画，1614—1620 年

运用视频、摄影、绘画和行为等媒介进行创作。在 2008 年去世前的近 20 年的创作生涯中，崔岫闻所采取的媒介和视角不断地转变，然而，女性的生存状态一直构成其创作隐含的主线。

崔岫闻的第一批油画作品为《玫瑰与水薄荷》，这些作品毫不隐讳地传达了作为女性的自觉的性意识，她颠倒了传统中男性和女性的观看地位，那些作品里，男性的被看和袒露是反而不自知的，女性第一次站在了占主导地位的观看者的的位置上。之后崔岫闻创作了更加激烈的《舛》（图 14-11）系列。如果说，1996 年的作品是生理层面的视觉表达，那么 1998 年的作品就是对男权的直接反叛。这里的男性女性不再处于私密的空间中，也不再是一对一的亲密关系，画面从室内转向了室外，一只象征男性权力的天鹅就这样在光天化日之下被两位女性"制服"了。这种女权意识的觉醒与崔岫闻这段时期的生活经历和阅读喜好有关。1998 年，她和奉家丽、袁耀敏、李虹成立了"塞壬小组"，共同创作。塞壬是希腊传说中拥有迷人歌喉的海妖，她们美丽、神秘、优雅，同时又是恐怖的，她们通过歌声诱惑航海者使船触礁沉没，然后就会吃掉这些自以为是的征服者。她回忆道："那时大家的创作热情似乎都很高涨，尤其对西方女性主义这一理论体系的学术背景比较热衷和关注。我那时除创作以外，大部分的时间用来研究西方女性主义理论及有关女性主义艺术创作的代表性艺术家。"[1] 于是，我们就不难理解《舛》系列与 17 世纪由女性艺术家创作的希腊神话女性斩杀男性题材作品在图像上的高度相似性（图 14-12）。

2000 年的《洗手间》（图 14-13）无疑是崔岫闻个人创作的高峰，也是中国当代影像艺术史的一部经典作品，被法国蓬皮杜艺术中心收藏。这部作品是在夜总会洗手间里偷拍到的情景，这是一个兼具私密性与公共

[1] 崔岫闻. 我记忆中的塞壬工作室 [J]. 当代艺术与投资，2008（7）.

性的空间，摄像镜头在看着妓女们的每一个举动。妓女照镜子看自己和打扮自己，不仅是对自我身份的确认，也是为了给别人看，而镜头扮演了男性社会的"性窥视"，同时也是这些女人的现实处境的自白。在这里，镜子、妓女自我和镜头三者之间的关系对应了都市社会中女性身份如何被塑造的过程，虽然崔岫闻选择了这个特殊阶层的女人和她们特殊的在场环境，但是，从电话中反映出来的她们与家人、男友、客户之间的多重关系乃是都市大众面临的阶级转型的现实。其中，女性不得不寻求自我转变，以适应这个新的男性社会的消费需求。男性眼中的现代时尚女人的标准也潜在地修订着她们自我装扮的标准。而这个标准很大程度上代表着都市新兴中产阶级和富有阶层的现代品味，并成为塑造都市现代化形象的标准。我们在这一节讨论的女艺术家就是有意或者无意地从这个视角去表现都市的，都市就是她们的生活，也是她们的身份。

图 14-13 崔岫闻，《洗手间》，录像，2000 年

《洗手间》中的艺术主体从以往的男女权力关系转换到关注社会边缘群体——妓女的生存状态，媒介也从主观经验性更强的油画转换到理性客观的录像。观众在观看录像时也自动成为了偷窥的一方，实际上，此作品在广州三年展展出时（2003 年）曾因引起一名观众不适而被起诉索赔，这也是中国当代艺术领域最早的一起诉讼案件。

《地铁》也是一件在地铁中偷拍的录像作品。崔岫闻把某位乘客从上车到下车的全部状态和举动拍下来。以此折射都市人的日常心理变化，在公共场合和私人关注之间的冲突与平衡。

崔岫闻是一位非常敏感、不断转移观察视角的艺术家。她从 2005 年前后开始从都市转入带有古典意向的《天使》和《真空妙有》这两个数码摄影系列。前者致力探索女性的纯真本性与现实遭遇，这似乎仍然延续了《洗手间》的思路，只不过女性空间由在场转向了象征。而后者则完全从都市转向了大自然，似乎表达了一种没有

都市的都市忧思,也可能只有如此,才能真正表现女性的纯真自然的天性。由于充分运用寓言和比兴手法,这两个系列的作品受到了广泛关注,并被邀请参加了高名潞在2014年为达沃斯论坛策划的"长卷:世纪寓言"的展览,其中展示了她的《天使》(图14-14)和《真空妙有》(图14-15)两组长卷系列数码摄影作品。

"天使"来自一个纯真和伤感的少女原型。"天使"通常被置于历史建筑或现代场所之中,处于沉重的政治或者纯净的大自然环境中。崔岫闻试图把握一种基调,把人和环境、永恒与瞬间融合在一起。

崔岫闻自述道:"她是一个十三岁半的小孕妇,陷在夜晚的泥泞中,不能前进,不能后退,只能等待命运的救助。……她不断地复制自己,或者说是繁衍自己。在她自己的周围。用各种姿势,各种方式。"[1] 仿佛洋娃娃一般的外表,却有着沧桑的命运。皮肤雪白,剪着象征着低龄化的齐刘海的黑发少女,在长卷中摆出各种"矫揉造作"的姿势,她的眼神和表情也带着几分模特般的"故作姿态"。豆蔻年华的、兼备纯洁和妖艳的少女,一方面是最符合中国传统女性审美的对象(而在西方则是年龄更大一些的性感的金发女郎),另一方面,其优雅又煽情的格调也正是中国当下"粉子(其释义将在下文提到)都市"的写照,我们可

图14-14 崔岫闻,《天使》系列,数码摄影,2006年

以在任何商厦内的广告形象中看到。很显然,她意识到了画面外的公众目光,然而,她丝毫不带任何羞涩,在象征着现代和古典交织的红色围墙与蓝天背景中,尽情享受着来自画面外的都市公众的"凝视"。但是这并不意味着她全然顺从和不具挑战性。挑战来自"天使"的脆弱所带来的潜在的社会危机,而非来自"天使"自身的抱怨。怀孕少女本身就包含一种悖论性,她是脆弱的,同时也是希望的象征。所以,《天使》标志着崔岫闻的关注点从女性的

[1] 《长卷:世纪寓言》,天津美术馆与三远艺术中心,2014年,166页。

社会存在现实转向了女性的精神世界，在手法上，则从边缘女性的纪录转向了精神空间的剖析。

而 2009 年的《真空妙有》是她思考了一年时间之

图 14-15 崔岫闻，《真空妙有》，数码摄影，2009 年

后着手创作的一系列作品，那段时间她读了很多佛学书籍，开始时选在北京拍摄雪景，但北京的雪还达不到她内心心境的标准，于是她带着团队前往长白山拍摄，在那里，自己童年的记忆和现实场景重合了，组成了作品所需要的意境。"天使"中那些带有社会意义的符号，比如红色宫墙都被去掉了，代之以传统的水墨山水般的背景和更加清纯的娃娃形象，广漠和孤单成为主要基调，

都市景观几乎完全消失，除了娃娃背后的高速公路和远处的汽车暗示着都市与工业。在没有都市的荒原上，都市仍然不可避免地驻留在娃娃的心中。

《神域》影像是一件超越个人性和性别主题的作品。崔岫闻邀请男人和女人呈现一种神游的状态，身体和空间的互动成为作品关注的核心。这不是观念的身体，脱掉衣服的男女被去掉了物质世界的社会符号，通过音乐和一定的引导，男性和女性被还原成一个自由的、自然的和平等的"空"的状态，进入社会空间之外的精神空间。崔岫闻没有预设任何知识性的观念，对作品结果也没有任何预判。崔岫闻从早期的女性主义、女性本体和外在社会的关系转向了"性别大同"的理想精神的世界。她希望参与者能够通过让自己的意识进入冥想空间，从而自由地与身体同行[1]。

2014年，崔岫闻在沪申画廊展示了她的抽象艺术，看似是与过去作品的彻底决裂，实际上这个系列的作品成为崔岫闻在艺术中探索人的生理、心理到精神升华的历程。紧接着2016年的"光"个展延续了这种互动性，并且划分为"身""心""灵""命"4个部分，像是对自己生命成长过程的一个拆解、一个叙事。每一个进入展览的观众被允许体验崔岫闻自我意识的过程，也是她创作生涯的过程，同时也是终结。

"粉子"是四川人用来描述漂亮女人的通俗用语，是一个中性的甚至倾向于褒义的方言，它似乎是男性和女性双方都愿意接受的美女代名词。所以，"粉子"虽然是有关女性的美学概念，但它的根基是四川民俗文化中对两性关系的立场，内中没有对抗性，相反更多地是对美女的追捧。但是，在当代知识分子，特别是那些精英女性主义者的意识形态视角下，"粉子"可能带有某些歧视女性的成分。正是出于这种模棱两可的暧昧特点，"粉子"或许非常适合描述中国20世纪90年代以来的"女人的都市和都市的女人"的文化形象。这种"粉子"特征在四川女艺术家陈秋林的作品中被表现的淋漓尽致。

比如，《……》（图14-16）是陈秋林的行为摄影作品。在作品中，背景是耸立着冒着烟的高大烟囱的工厂厂区，地面似乎堆满了房屋刚刚被拆掉后留下的厚厚的一层砖石瓦砾，陈秋林身穿白色的婚纱坐在废墟上，面对着梳妆台在化妆。这场景呈现了一种挑衅性，因为没有人会在废墟的公共场合化妆，同时又故意展示自己的妩媚（"粉子"形象）。而在画面之外，有一个男子会时不时地向陈的身上、脸上扔去各种化妆物品，最后白色的化妆品沾满了她的脸上和身上。显然，这里的陈秋林、投掷化妆品的男子、废墟的工厂厂区背景放到一起，完全不合情理逻辑，但是正是三者之间被强行并置的错位性，却非常有效地揭示了现实中的都市化市场、女人身份和男人眼光之间的"粉子"逻辑。

而在《我存在，我消费，我快乐》（图14-17）的行为艺术中，她让8个男人向不同的方向拉着她，而她则坐在商厦购货车里自在地化妆。最终8个人中的"胜利者"将有权

1 崔岫闻．"神域"的创作历程[J]．中国艺术，2012（4）．

图14-16 陈秋林，《……》，行为艺术，2001年，图片由陈秋林提供

图14-17 陈秋林，《我存在，我消费，我快乐》，行为艺术，2003年，图片由陈秋林提供

利把陈秋林从车里抱出来，象征着和她举行"婚礼"。作品的幽默感和陈秋林的自在性，以及男人们认真的态度完美地再现了当代都市"粉子"文化的消费特点。男人消费女人，还是反之？或许是相互消费。

与陈秋林一样，来自广州的女艺术家段建宇所关注的不仅是女性的身份本身，而是女性身份在当今都市社会具体空间、具体时刻中的文化和社会意义，尤其是女性在急剧变化的都市生活中逐渐成为某种公众形象代表的趋势。这种公众形象通常不只是口头上的，而是以直观的形式（如广告中的空姐、选美中的选美小姐、网上的明星等）出现在电视、商厦和互联网等等里面。这些形象不仅作为"性别"符号属于异性的观赏对象，同时，她们也是中国当代都市现代化不可缺少的一部分。换句话说，她们不仅属于异性，同时也属于所有的都市人和都市经济。据报道，目前利用女性的容貌、身体以及性别特征来刺激消费、追求经济利益的"美女经济"已成为都市消费的一大现象，名目繁多的选美大赛，不断升级的"造美"工程更是不胜枚举。各种美女广告促销，甚至"人体艺术"促销，使得性形象消费已经远远超越了肉体消费，而成为大众视觉文化消费的重要部分之一。在这种大众文化的笼罩下，女性的形象并没有被放在性别差异或对抗的角度去看待和被表现，相反，女性美、女性形象是经济和流行文化的产物。所以，女性更多的是参与和展示自身的美，而非抵制它。这可能就是陈秋林的《我存在，我消费，我快乐》的行为艺术所揭示的悖论。8个男人向不同方向拉着坐在商厦推车中化妆的陈秋林，男人是美的消费者，他们是主人，同时也是奴隶。男人在这里不仅是异性，也是都市消费者的代表。

"性"在这里真正具有了公众性意义，而不仅仅是异性的"性"。女性的美丽、潇洒、活泼、亮丽等修辞不仅属于女性，同时也是对都市魅力本身的描述。于是女性化成为当代中国都市形象的趋势，就像男性和"阳刚"在20世纪80年代是文化的表情和性格一样。80

图 14-18 段建宇，《艺术鸡之二》，摄影，2003 年

图 14-19 段建宇，《嘿，哈喽，喂 No.1》，布面油画，170 cm×110 cm，2000 年，图片由段建宇及维他命艺术空间提供

年代的艺术、电影都崇尚"阳刚"，同理，阳刚不是性别的属性，而是文化和现代性的属性，具有黄土文化和民族主义的内涵。90 年代末以来，"小资"情调成为新一代都市青年的文化性格，而"小资"多多少少具有女性化的性格特征，它的两极就是浪漫和萎靡，而这正好是当代中国都市文化的特点。

在段建宇的"艺术鸡"中，"鸡"似乎成了这种都市身份的代表。"鸡"是一种象征，是批量生产的廉价物和享受物，是性交易的符号，是温顺的逆来顺受者的象征。段建宇的"艺术鸡"蕴含着"一石三鸟"的讽刺性效果。它是对艺术交易、都市性格和都市人性的思考与讽刺。其中，《第 50 届威尼斯双年展现场中的艺术鸡》显然是针对艺术家和艺术展览机制的。而在另一件"艺术鸡"作品中，一个女孩在山坡上画都市风景，她裸露的腿是一种挑逗和煽情（图 14-18），但段建宇把它放到了都市"小资"的情境中，性的诱惑和鸡的主题构成了艺术与都市文化、经济不可分割的关系。段建宇的高妙之处是将这种隐喻性融入了东方水墨的虚幻之中，这种虚幻感更增强了画面的性幻觉。一些西方现代大师的绘画被她修正为具有东方主义格调的、纯粹性感意味的作品。比如安格尔（Jean-Auguste Dominique Ingres）的《泉》，原作的理性和古典美被笼罩上了东方飘逸的情调，浴女被一群象征着异性性爱的鹅簇拥着。安格尔原作中古典主义的典雅和男性羞答答的理性描绘被段建宇直接赤裸的性挑逗所颠覆（图 14-19）。

同样，马奈（Édouard Manet）《草地上的午餐》中的裸女也成为赤裸裸的孕妇或没有脸皮的荡妇，与地上的"艺术鸡"相呼应（图 14-20）。如果说，马奈用"荡妇"作为视觉语言去冲击社会上层贵族的道德伪善，那么，段建宇的画则是对马奈的带有女性歧视的"绅士"修辞模式的戏谑与嘲讽。《美与美术馆》（图 14-21）等作品把调侃调门压低，代之以非常稚拙、优雅、天真的色彩和形象，这不禁让我们想到古代山水绘画长卷。

乡村和自然远比美术馆与美术馆里的东西要美得多。

以上讨论的女艺术家都直接用自己作品中的女性身体和图像对都市化、都市阶层和都市趣味做出了反应。而有的女艺术家，比如向京并不直接表现都市题材，而是更关注女性身体的内在精神现实的挖掘和表现，从而让人们感到，她的女性形象似乎更接近当代都市女性的真实状态。可以说，向京塑造了一个都市大众女性的群像，她们可能并不时尚，似乎也不是美女，但是她们自在、率真地与都市对话、与自己对话。更重要的是，这些雕塑中的女性形象可以说是没有都市阶层标签的真实的都市女人。其中一个重要原因是，向京的女性题材并非出自女性主义的性别意识形态，相反直接来自女性的身体本身，包括皮、肉、表情、心理等自身因素，向京把这些称作"存在"。她说："我的所有作品都可以说是一种对存在的确认。"这里的"存在"是指女人本身的在场，它不是抽象的、哲学意义的存在。她的晚期作品多了些

图 14-20 段建宇，《生活指南 No.1：郊游》，布面油画，丝网印刷，140 cm × 180 cm，2001 年，图片由段建宇及维他命艺术空间提供

图 14-21 段建宇，《美与美术馆 No.2》，布面油画，230 cm × 800 cm，2011 年，图片由段建宇及维他命艺术空间提供

抽象因素，因为她更多地关注女性身体的群体关系了。

向京 2005 年创作的巨型单体女人雕塑《你的身体》或许可以作为向京"存在"观念的注释。她只是一个目中无人、光着身子坐在那里的普通女人，却被塑造为一个比真人体量大几倍的巨人（坐高 2.7 米）。无论从哪个角度去看，人们都会产生一种"反纪念碑"的感觉，因为她就是一个被剃了光头的，眼光直视，以至让人感到有点儿恐怖的女人。然而，我们可以从现实中找到这

样的女人。

向京对"存在"的关注体现在对女人的微观审视，这种审视在向京那里叫作反观自我，确认自我的存在本质。所以，她在手法上取消外部因素，以便专注身体本身。

当瞿广慈、向京的双人个展"镜像"2002年在上海无形画廊展出时，向京曾说："如何从一个自我封闭的小时候去面对一个具有摧毁作用的外部世界，我觉得这是每个人都要面对的一个问题，你在成长的过程中不停地受到外部世界的冲撞，作为自己的狭小的存在要面对的巨大冲撞，就像一个人始终在扇你的耳光。对那时的你来说，这个东西是一个庞然大物。那个时候我做东西的立场就是孩子的角度。"[1]"镜像"系列大多以单独个体的圆雕出现，但是向京显然重点刻画了每个女人在面对他（她）者交流时的独特反应。一方面是自我，另一方面是外来的"干扰"，两者之间的"冲突"成为这一系列的主题（图14-22、图14-23）。

图14-22 向京，"镜像"系列，《baby baby》，2017年，上海龙美术馆展览现场，图片由向京工作室提供

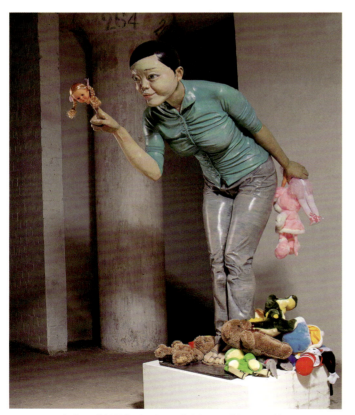

图14-23 向京，《礼物》（Ⅱ），玻璃钢、丙烯、玩具等，2002年，图片由向京工作室提供

这个时期的作品似乎受到了玩世现实的影响，强调表情夸张的主观现实，表达了向京拒绝进入"成熟"的心理世界，或许因为对成年女性的世故和庸俗产生了逆反。

2005年向京举办了"保持沉默——向京作品2003—2005"的展览。她这个阶段的作品中的女性形象趋于内向，去除了更多的外部表情因素，接近超级现实风格。在主题上，"保持沉默"的说法来自维特根斯坦"所有不可说的，我们必须保持沉默"这句话。向京认为，她的展览无须解释，作品亦无法用语言概念去归类。反对解释因此成为向京艺术创作中"去外部"因素的哲学。

向京的《处女系列》用作品告诉我们为什么无须解释。《长腿的处女》（图14-24）中的女子看上去很健壮，丝毫没有男性心目中的那种纯洁少女的理想痕迹，她是现实的、有个性的。按照向京的说法，《处女系列》不是表现"纯洁"，她宁愿把"纯洁"称作"力量"。

1 向京 & 周迅：四十之惑终极之问 [J]. 芭莎艺术，2015（3）.

这里的力量其实就是保持女性的原初自我，避免用欲望的肉体去煽情，这样一来就化解了男性的性别"凝视"（gaze），因为艺术史中的所有女人形象都来自男性的标准眼光。然而，从向京的角度看，运用女性身体的题材本身只是忠实于自己，作为女人对女人的忠实的认识，没有美化和修饰，所以，我们看到她的女人形象似乎都太"普通"了。这个普通并非来自超级写实的手法，而是来自每个女性的独特性格和身份。

向京不回避她的女性身份。她认为自己本来就是个女人，她用一个女人的眼睛看待这个世界，用女性身份说话与简单地进入性别政治无关[1]。向京不喜欢谈论女性主义。她认为，在西方文化脉络中，女性主义是完全自觉的，它有实践、有理论，从开始到结束都是一个很完整的系统；而中国从来没有一个自发的关于"女性解放"的需求，所以，这决定了，中国艺术家从事"女性艺术"，可能更多地只能简单照搬西方的语汇和概念。对于现代中国女性来说，家庭与职业兼顾的天平是不言而喻地非常重要。所以，在女性艺术的问题上，向京既不是激进主义，也不是悲观主义，她站在了现实主义的立场上。更重要的是，向京认识到，艺术作品和艺术形象，比如女性的身体表现要切中自我认知和自我观照的那个关节点，只有在自我认知真正达到能使自己信服的时候，才能对抗所谓的现实，对抗那些更加琐碎和逼迫你的外在因素。

图 14-24 向京，《长腿的处女》，着色玻璃钢，2005 年，图片由向京工作室提供

2008 年，向京在曼谷唐人艺术中心举行了"全裸"个展，"全裸"表面上是一个没有意义指向的客观性题目，但它似乎表达了向京一直以来所坚持的回避性别政治的主张。她塑造了一个"单一"的性别世界，即作品中的女性形象只是她们的形象本身，不存在一个性别对立面，"单一"不是双性世界里的任何一方。反过来说，"单一"是全部，是整一，不是某类人的"私人"话题。比如，在《一百个人演奏你？还是一个人？》中，一群裸体女性坐在那里一起在一个大盆中洗脚，想象中的洗脚声似乎回应着题目中的"演奏"。旁边站着的一只鸟似乎暗示了这是一个户外，比如公园的场景。然而，裸体的女性群体似乎否定着这个外部环境因素，因为按照性别常理，公园里不可能出现女性裸体。正是这个悖论和现实的否定性指向了向京所要强调的"单一"——性别和社会整体是不可分割的、永远处于整一性之中的日常哲理。

2011 年，向京将新的个展命名为"这个世界会好吗？"，这个来自梁漱溟一本书书名的题目似乎暗示着向京的关注点转向了社会和生态环境。展览抛弃了以往公众熟知的"女性身体"，特别是单人身体，转而试图建立一种把自然和人结合为一个整体的剧场化效应，其

1 参见牟瑜. 女性的自在—向京艺术档案 [M]. 北京：中国青年出版社，2013.

中"杂技"题材作为人的合作关系的象征,"动物"作为生态象征。

因此,"杂技"中的身体不再是以往"存在"主题中的表情、心理和身体特征的刻画,而是姿态的重复和叠加,这让我们想到了德加(Edgar Degas)的雕塑特别是罗丹(Auguste Rodin)的三人舞蹈雕塑。相反,"动物"部分更加接近向京早期的"身体"系列,因为,向京不仅娴熟地塑造了动物的形体,同时赋予动物一种人化的心理和感情。《异境——这个世界会好吗?》(图14-25)中的马的形体堪称完美,但让人难以忘怀的是"她"那深情的回眸一望,以及那长长的披肩"长发"。在野生的马群中,不论是公马还是母马全都披着长长的鬃毛,而在草原牧放的马群中,牧民只让公马留着长鬃,以保持它的雄性威力,一方面维护它的族群权威,另一方面威慑可能入侵的狼群。向京这匹"双性"马还原了马的自然属性。从另一个角度讲,我们从人所赋予这匹马的形象悖论中(只有公马是长鬃),可以印证向京对性别政治的抵制态度。

图14-25 向京,《异境——这个世界会好吗?》,着色玻璃钢,2011年,图片由向京工作室提供

2016年,向京举办了回顾展"唯不安者得安宁",展出了她以往的《镜像》(1999—2002年)、《保持沉默》(2003—2005年)、《全裸》(2006—2008年)、《这个世界会好吗?》(2009—2011年)等所

图14-26 向京,《一江春水向东流》,着色玻璃钢,2014—2016年,图片由向京工作室提供

有系列的雕塑。同年举办的"S"系列展中，向京展出了一些与以往单体雕塑组成的展览结构大不相同的作品（图14-26），作品本身变为环境、人和器物融为一个统一体的图像景观。向京称之为"去主体性"[1]。

总之，向京的艺术方法论其实是一种反向性表现，她的雕塑是没有女性主义的女性身体，是没有自然主义的自然造物，也是没有都市时尚的都市女人。

第二节
从录像到拟像，从重复到散点

在当代艺术中直接与都市化发生关系的艺术门类中，电影和录像无疑走在了最前面。这里我们将主要讨论作为当代艺术门类之一的录像，而非广义的电影。

中国当代艺术开始运用录像媒介始于20世纪80年代。那时录像只是作为艺术行为和历史的最佳实录方式，最早以记录艺术群体的活动为主。比如，1986年，中央电视台的导演李绍武及几位同事获得了一笔资助，计划拍摄"'85新潮"的电视片，邀请高名潞作顾问，在1986年间合作拍摄了3集纪录片《当代新潮美术》的录像资料，1990年，由高名潞和中央电视台的另一位导演编辑完成。第一集主要介绍了"后文革"美术。第二集主要集中介绍了"北方艺术群体"以及南京、上海、杭州等地的"理性绘画"和"西南艺术研究群体"的"生命之流"绘画群体。第三集记录了各地的观念艺术和行为艺术活动，包括徐冰、吴山专、谷文达的文字艺术以及山西的乡村艺术活动等。这是中国当代第一部以采访纪实形式创作的录像作品。[2]

此外，温普林从1988年开始用录像记录中国当代艺术的事件，特别是行为艺术的活动。他与中央电视台合作拍摄了1988年在长城上举办的行为艺术《大地震》。此后又近距离拍摄了1989年中国美术馆的"中国现代艺术展"的开幕和此后发生的行为艺术。他还记录了90年代东村艺术家包括张洹等人所做的行为艺术。温普林一直坚持自己是一位录像艺术家，但是，他的作品的最大价值在于它的历史实录价值。

总之，上述这些录像更像实录或者纪录片，本身还不是录像艺术作品。

录像作为一种新的艺术形式的出现和80年代末90年代初出现的消解人文主义热情的新思潮有关。这个新思潮从80年代的人文主义转向了以实证主义为基本价值的人性探索的视角，它在3个方面呈现出来：

第一个方面是以第六代导演为代表的独立电影和实验电影的出现。1984年陈凯歌导演

1 artnet News. 对话向京：我接受不了意义的消失[EB/OL]. (2016-09-28).https://www.artnetnews.cn/art-world/xiangjin-gwokongjuxuwuwojieshoubuleyiyidexiaoshi-45236.
2 《当代新潮美术》的制作说明、解说文本和部分片子截图见高名潞.'85美术运动：历史资料汇编[M]. 桂林：广西师范大学出版社，2008：608—633.

的《黄土地》和张艺谋 1987 年导演的《红高粱》是 80 年代出现的第五代导演的史诗人文电影的代表作。90 年代他们仍然导演了《霸王别姬》（1993 年陈凯歌）和《活着》（1994 年张艺谋）这样的宏大叙事的电影。但是，90 年代中期，以微观、角落和现场感的实证现实视角为主调的第六代导演登上了舞台，贾樟柯 1997 年拍摄的《小武》以其小人物、小主题、小演员（无名演员）为主的新视角获得了成功，成为第六代导演的代表作品。1990—2003 年是中国独立电影的重要发展阶段，以贾樟柯的《小武》、张元的《东宫西宫》、王小帅的《极度寒冷》等为代表。这些是中国当代最接地气和体现底层现实的现实主义电影。这种"微观"的日常现实的视角已经在 1994 年的"公寓艺术"中出现，更早则是在 1988 年张培力的《30 X 30》录像中出现。当然，张培力的关注点并不在于表现微观日常"生活"本身。无论如何，当代艺术出现的"微观日常"现象要早于第六代导演的电影，就像"乡土现实"和"寻根"早在 1979 年前后即已经在美术界出现，但直到 80 年代中期才在文学界、电影界和音乐界出现。

第二个方面是新纪录片运动。1988 年开始，吴文光拍摄他的《流浪北京》，于 1990 年完成首映，此片成为中国第一部独立纪录片，"独立"在这里意味着资金自筹和体制外的编导拍摄制作行为。这是以采访纪实的形式拍摄的漂流在圆明园画家村等地的 5 位艺术家的生活，大多以采访纪实的形式出现。其实，这种形式在 1986 年的《当代新潮美术》中就已经大量运用了。这种记录片在 90 年代后仍被运用，但主要以媒体采访艺术家的形式出现。而《流浪北京》也是 90 年代的新纪录片运动开端的标志之一。90 年代的新纪录片，无论是在体制内还是在体制外生产的，都呈现出一种此前在中国从未有过的重视记录普通人（小人物）的日常生活的鲜明特点。[1]

第三个方面是在当代艺术中的录像领域，这是我们讨论的重点。张培力的《30 X 30》是第一件真正意义上的录像艺术作品，它虽然只是记录了张培力自己把一块 30 cm X 30 cm 的镜子砸碎，然后又粘贴为原状的行为，过程约 3 个半小时，然而重要的是，它在这个"行为录像"中注入了张培力在那时萌生的反对宏大叙事的新前卫艺术观念，这就使得他的"实录性"与温普林的实录区别了开来。张培力的"实录性"是特定的录像形式和与其相匹配的批评立场共同构筑的方法论。这一点我们已经在前文进行了讨论。此外，《30 X 30》无论是从内容还是从观念的角度都很像白南准在 1965 年创作的作品《扣子偶发事件》。在这个录像中，白南准反复地扣上再解开他的夹克。1965 年正是录像艺术起步的时期，也是观念艺术掀起的"行动大于美学，概念大于形象"的当代艺术思潮在欧美全面爆发的起点。

但是，在 90 年代开始兴起的录像艺术中，张培力以及沪浙一代的录像艺术群体，包括 90 年代初加入的杨福东、邱志杰、杨振忠、陈晓云、梁玥、程然等，主要关注录像语言的探索，

[1] 对中国 20 世纪 90 年代的新纪录片运动的详细陈述，参见林旭东，张亚璇，顾峻. 新纪录片运动始末[EB/OL].（2007-04-14）. https://www.douban.com/group/topic/1546176/.

第十四章
水泥乌托邦（下）：另类虚拟

图 14-27 王兵，《铁西区》，2001 年

在整个 90 年代，日常微观角落是他们录像作品的主要题材，宏观社会，特别是都市化巨变现场并非他们直接关注的题材。相比之下，杨福东的录像题材更加中性一些，题材远比张培力广泛，他把知识群体、都市中产、旧时文人、古代宫廷、上海租界时代、西洋现代人物等都囊括在他的录像作品之中。

当然，张培力这种关于"实录"或者"实证"的新前卫观念在 90 年代的录像、装置、纸上方案的"公寓艺术"，以及后来的"极多主义"中都得到了共享和发展，它是中国当代艺术的特征之一，特别是它的"重复性"的时间观和"日常性"的语境观。

相反，广州的"大尾象"群体和北京的录像艺术家如宋冬、李永斌、刘伟、朱加等，以及 2000 年以后重庆等地出现的录像艺术家，则更加关注都市现场题材。比如，朱加在自行车的轮子上放置一个摄像机，随着车轮的转动，镜头记录了沿街的城市景象，这种朴素、单纯的自动记录方式在 90 年代上半期非常流行。

然而最突出的、迄今仍无人超越的优秀纪录影像作品则是独立导演王兵 1999—2001 年拍摄的大型纪录片《铁西区》（图 14-27）。《铁西区》堪称中国独立纪录片中的巨制，该片于 2002 年在葡萄牙里斯本纪录片电影节上映，并被英国电影学会评为 20 世纪 50 部杰出纪录片之一，排在第 17 位。该片共放映 9 个多小时，分为工厂、艳粉街、铁路 3 个部分。铁西区是东北沈阳最大的重工业区，王兵用这 3 个不同的空间概括了铁西区。"工厂"是工人工作和休闲的空间，包括工厂车间、工人休息室和工人唱卡拉 OK 的娱乐场所等。王兵不让自己的形象出现，也不让自己和工人接触，以免干扰生活的原生味道和真实性。"艳粉街"是工人家庭日常生活空间。"铁路"主要拍摄一位叫老杜的人的个人遭遇。从具体的空间和现实的人出发，王兵展开了对这个几十年来与上海宝钢同等重要的沈阳钢铁基地的历史，它对 90 年代末到 21 世纪初的改革中所引发的几百万工人下

图 14-28 宋冬，《砸碎镜子》，有声单频道录像，1999 年

岗的现实进行了陈述，尽管我们从影片中看不到几百万人，但是，形形色色的工人、家庭、群体却让我们看到了几百万人生活的缩影。《铁西区》的陈述方式就像是俄国批判现实主义风格的素描，极为细致、冷静、客观。看不到编导、编剧和演员的主观痕迹与干预性的影子，一切似乎都是原生的。我们甚至会怀疑王兵的镜头是怎样让片子中的人物如此自在地"表演"的，他们能够不露痕迹地保持着每天的乐天安命的状态，关注并享受着自己身边的世界，一点也没有受到"电影镜头"的诱惑和干扰。9 个小时多的纪录片，却像是一部故事片，但没有连贯的情节，也没有中心故事，更没有戏剧性穿插其间。它太日常，太普通了，太自然了。它的现实主义力量恰恰来自这个不露痕迹地展开的普通人的生活长卷。

王兵是特立独行的、心怀宏大叙事的独立制片人。与他的《铁西区》相比，几乎所有当代影像艺术家都多多少少地带有自我表现的痕迹，包括张培力所宣称的反对自我表现的早期录像。与王兵的"素描"纪录片相比，那些自我表现的观念影像在揭示现实方面立刻相形见绌，让我们感觉它们不过是我们这个存在世界中的小打小闹的行为而已。所以，无论是纪录片、故事片，还是偏于"艺术表现"的影像，都必须具有一种稳定持久的信念、具有形而上学品质的穿透力。只有那样，才能让作品传达出生命和灵魂的震撼力。

总体而言，正是 20 世纪末和 21 世纪初爆发的都市"奇观"极大地刺激了中国过去 20 多年数码影像艺术的发展。然而，从 2000 年开始，随着数码科技的普及和发展，早期素朴的录像技术显然已经不再为年轻一代艺术家所青睐，代之而起的是以数码技术为主的虚拟影像艺术。

2016 年 7 月 2 日"时间测试：国际录像艺术研究观摩展"在中央美术学院美术馆开幕，展览以录像艺术发展脉络为轴，包括互为呼应的中外两个部分的展览，一共有 60 多位艺术家的录像作品参展，呈现了过去 50

年录像艺术的发展历程。

中国部分的策划人董冰峰和王春辰把作品分成3个单元。第一单元是"录像初生"。参展艺术家包括张培力、王功新、宋冬（图14-28）等，都属于中国最早从事录像创作的艺术家，作品大都诞生于90年代早期。第二单元是"媒介实验"。伴随着90年代个人电脑及新媒体技术的发展，录像艺术在中国大陆呈现为美学实验的重要领域，参展艺术家如冯梦波、焦应奇、邱志杰、曹恺、林科、曹斐、陆扬、苗颖等。第三单元是"电影转向"。电影成为当代艺术媒介，强调社会现实的见证与记录，如贾樟柯、杨福东、王兵、黄汉明、周啸虎、毛晨雨、陈界仁、程然等人的作品[1]。

展览总策划王璜生在他的策展前言里把展览的结构总结为"录像 —— 影像 ——多媒体"的演进过程。他认为，在这个过程中，个人性和及时性的表达被日益转换为交叉性和互动性的多元合作；现代技术在普及性和平民化的同时，借助强大的、复杂的甚至垄断性的高科技手法而成为"超级艺术"；从感性的、情绪性的、敏感的艺术表现，而日趋于以宏大的、理性的和超级技术性的"语言"来解读现实、编码梦想，以及实现幻想的企图和可能性[2]。这似乎在说，从录像到数码电影的发展其实也是从纪实到虚拟的转化过程，当然，两者面对的都是"现实"。

中国当代录像艺术首次出现是在1988年的"黄山会议"，张培力展示了他的《30×30》。而后1991年在上海举办的"车库展"上，展出了张培力的作品《（卫）字3号》，这是1989年后首次由艺术家发起和组织的前卫艺术展览。《艺术潮流》发表了展览报道，将该展作为90年代地下实验艺术现象[3]。

1996年，邱志杰和吴美纯在杭州中国美术学院策划了一个录像展，名为"现象/影像：中国录像艺术展"。参展艺术家有王功新、朱加、李永斌、陆磊、高士名、高世强、张培力、佟飚、陈少平、耿建翌、钱喂康、颜磊、邱志杰、陈劭雄、杨振忠。这是一个雄心勃勃的展览，虽然没有引起太大的轰动和反应。邱志杰和吴美纯还主编了两本配合展览的文集，虽然不是正式出版物，但是内容很丰富，除了其中一些艺术家讲述自己的作品外，还加进了西方哲学家比如维特根斯坦等人的文字，以及国内做哲学的专家陈嘉映和赵汀阳的文字。邱志杰和吴美纯的文字都阐发了自己对当代艺术的尖锐看法。

总的来说，邱志杰、吴美纯试图从哲学中的现象学角度去研究艺术中的图像，特别是录像艺术作品的意义和阐释这些问题。这些问题其实是中国当代艺术面临的最重要的一些问题，但是在90年代的大环境中或许无法深入下去，因为艺术家所面对的全球化带来的意识

1 雅昌艺术网.1965年至今：录像艺术的五十年演变[EB/OL].（2016-07-11）.http://collection.sina.com.cn/yxys/2016-07-11/doc-ifxtwiht3511778.shtml.

2 雅昌艺术网.1965年至今：录像艺术的五十年演变[EB/OL].（2016-07-11）.http://collection.sina.com.cn/yxys/2016-07-11/doc-ifxtwiht3511778.shtml.

3 吴亮.上海车库'91艺术展[J].艺术潮流，1992（1）.

形态和市场扩张的现状似乎是更为紧迫的课题,而语言和哲学的深度思考似乎还提不到议事日程上来。邱志杰从维特根斯坦那里借鉴来的意义不可言说的哲学观,以及主张文字阐述和图像语法各自具有独立价值的理论立场似乎很难得到彼时中国艺术家与理论家的共鸣。

其中一个主要原因,就是展览的视觉展示无法和邱志杰、吴美纯的策展人的哲学命题对接。大多数参展的录像作品的题材来自艺术家个人的身体、心理和意识感受,私密性很强,但是除了少数艺术家比较有自己的逻辑性外,大多数作品无法揭示自己独立的语言哲学,更无法把语言和直接的外在现实对接。当然,语言与外在现实的非对接性或许正是邱志杰和吴美纯的"非意义"表现的目的。因此,展览提倡的"现象学"似乎更多地偏向艺术家的大脑现象,而非外在现象。这种对外在社会意义的回避,按照邱志杰的说法,来自90年代上半期盛行的政治波普和泼皮名利双收的现象,它激发了前卫艺术家另寻一条前卫艺术语言的渴望。[1] 所以,这个展览的策展理念更加偏向于精英语言和形而上学思辨。

这种类型的录像艺术相较于以都市景观和都市生活为主题的录像作品显得与大众更加疏离。但它们的前卫性不等于没有意义,它实际上发扬和总结了90年代初的"实证—重复"类型的前卫影像,并把它推向了2000年以后在学院中盛行的"个人意识图像"的影像时尚。张培力和邱志杰先后主持的中国美术学院新媒体学院以及中央美术学院新媒体学院起到了决定性的作用。这种倾向在80后一代年轻艺术家的影像作品中尤为明显。比如出生于1981年、毕业于中国美术学院的程然显然受到了张培力和邱志杰的浙沪影像学派的影响,其作品多采取多屏影像的方式来表现一个叙事结构。他的拍摄场景多来自现实生活中微小的细节,如家庭三部曲《家

图 14-29 程然,《少年维特的烦恼》,影像剧照,2009 年

1 田霂宇(PhilipTinari)2008 年 12 月在曹斐工作室对曹斐的访谈,参见 Coming Up Hip-Hop and Questioning Utopia[EB/OL].https://art21.org/read/cao-fei-coming-up-hip-hop-and-questioning-utopia.

庭资本论》《升华备忘录》和《前奏》。通过对日常细节的主观放大，程然关注的核心是城市青年一代的生活心态。叙事情节在他的影像中被拆散和打碎，观众也无须期望从他的作品中读出一个完整的故事。比如《少年维特的烦恼》（图14-29）是一部四屏影像，没有情节，没有开始和结局，没有时间，一个个场景就像一个个你期待的或者脑海中一闪而过的欲望片段。

又比如1984年出生、同样毕业于中国美术学院新媒体学院的陆扬把数码媒体和生物艺术结合在一起。她在影像作品中融入了多种媒介，包括动画、摄影和游戏等，试图揭示生命的存在本质。作品从科学、宗教、心理学、医学，以及当代流行文化多种角度，呈现她独有的幻想，让人们一方面认识信仰和宇宙观，另一方面从美学的角度隐喻生命的短暂和无常的存在。

邱志杰、吴美纯的"现象/影像：中国录像艺术展"的意义其实在于它潜在地推动了中国影像艺术家在方法论方面（而非题材方面）的思考。根据邱志杰、吴美纯的立场，"现象"和"影像"两个概念的并置是在强调现象与影像的各自独立性。这个影像的独立立场其实在2000年之后得到了发扬。本章将以杨福东、曹斐和陈秋林等人的影像作品为例说明，中国当代影像艺术形成了一个似乎有迹可循，然而仍然"模糊"的方法论，一种钟情于影像语言，然而并不排斥意义的平和心态已经形成。在题材方面艺术家更愿意在自己的意识图像和都市现象之间找到一种平衡点，不走形式执着或者社会意义两者间的任何一个极端。这是从录像发展到多媒体的"拟像"过程中的一个必然结果。这个"拟"不仅仅是图像虚拟，而是有意识地寻找适合自己的影像语法。比如，杨福东的散点叙事，陈秋林的散步叙事，曹斐的比兴叙事，无论哪种，我们都可以从中发现某种传统叙事的痕迹。

由于杨福东是在张培力之后，与邱志杰等少数最早开始使用录像媒介的艺术家之一，他多年的影像创作似乎折射了一个从录像到拟像的发展历程，而且早期录像中90年代比较时兴的重复性手法逐渐消失，代之以他自己的多主体、多场面平行展开的"散点"叙事特征。

杨福东20世纪90年代到2000年以后的短片作品中呈现了从精英语言向大众平衡这一转折过程。他早期的作品非常观念化和超现实，没有主题和叙事，人物的魔幻和超现实主义的行为都揭示了杨福东本人仍然带着80年代知识分子的意识情结。然而，2000年以后他把镜头转向了与外在世界共存的知识分子，把摄影技术和传统水墨气象完美地结合在一起，而这种联姻后的某种特别的"小资情调"又恰恰是当代都市白领青年的梦境。凭借这种工业和自然纠结的莫名诗意的语言，杨福东的影像作品获得了国内外广泛的关注。

杨福东毕业于中国美术学院油画系，并在学校里第一次接触到了作为当代艺术创作形式之一的影像。中国美术学院对传统的重视和对当代艺术的开放态度，让杨福东的前卫影像始终有追求意境的东方底色。在形式上，杨福东的作品受到法国新浪潮（Nouvelle Vague）流派的深刻影响，新浪潮是流行于20世纪50年代末至60年代初的电影运动，力图打破好莱坞电影模式，革新叙事方法，多采用意识流、闪回的手法，用长镜头代替蒙太奇，内容上

则远离社会现实，关注内心的现实。这在杨福东早期的一些作品中表现得淋漓尽致。比如，2000年制作的《城市之光》（图14-30）中，人物都是西装的黑衣人和白衣人，似乎代表城市白领青年。雨伞成为杨福东影像作品中标志性的道具。但人物没有个性，也没有故事情节，多是两个人做着荒诞重复的动作，显示了强烈的浙沪早期录像特点。

杨福东的第一件具有"叙事性"的影像作品是1997年开始创作的《陌生天堂》（图14-31），当时他花了4万块钱拍摄，中途缺乏经费没有进行下去，后来卡塞尔文献展的策展人决定投资后期制作，这部作品才得以完成，并在2002年的卡塞尔文献展上作为首映展出，引起关注。杨福东的艺术一开始就着眼于青年人与都市空间的角力关系。这部作品描述了一个叫作柱子的青年知识分子在杭州的梅雨季节里患上抑郁症的故事。画面细致地展示了中国城市现代化的快速进程，以及青年知识分子在理想和现实的巨大落差里的失落感与无力感，个体找不到突破口，只能被巨大的城市挤压、吞没。

艺术家、批评家黄冰逸曾经策划了2005年"墙"展中的中国实验电影部分，并发表了一篇宏观而又非常翔实的中国实验电影的评论文章。她认为，杨福东在《陌生天堂》中实践了经典的中国传统审美原则：摄像机在街头拍摄，没有一个视觉的或者叙事的中心，相反，采用多角度的并行拍摄，包括在画面构图和编辑手法上都是这样。人物尽量放到中景，采用的黑白胶片经常过度曝光，达到一种与时间无关的效果，故事情节褪色般地逐渐湮灭。稀稀落落的景物将原本不具象的场面变得更加虚幻。这种富有文学趣味的视觉风格与好莱坞"深焦点"和"大全景"模式相背离。[1]

图14-30 杨福东，《城市之光》（截帧），单路视频，彩色有声影片，2000年，图片由杨福东提供

图14-31 杨福东，《陌生天堂》（截帧），单屏电影，1997—2002年，图片由杨福东提供

[1] 黄冰逸《透视银幕空间——论近十年的中国实验电影》（*On Chinese Experimental Films from the Last Decade*），收入《墙：中国当代艺术的历史与边界》（*The Wall: Reshaping Chinese Contemporary Art*），中华世纪坛艺术馆、Albright-Knox美术馆、布法罗大学美术馆，2005年。

第十四章
水泥乌托邦（下）：另类虚拟

History of Chinese Contemporary Art
Chapter XIV

图14-32 杨福东，《竹林七贤》，黑白摄影，2003年，图片由杨福东提供

图14-33 杨福东，《别担心，会好起来的》，彩色摄影，2000年，图片由杨福东提供

图14-34 杨福东，《天色·新女性Ⅱ》，彩色喷墨打印摄影，2014年，图片由杨福东提供

杨福东在接下来的5年里拍摄了另一件作品《竹林七贤》（图14-32）。"竹林七贤"的典故来自魏晋时期嵇康、阮籍、山涛、向秀、刘伶、王戎及阮咸7人在竹林之下，纵歌饮酒，躲避世事的隐逸行为。它由5部组成，一年拍摄一部，直到2007年才完成。作品的主体部分是7名来自都市的有教养的当代青年，他们逃离城市，躲到山中、岛上和农村里，是当代的"竹林七贤"。第一部是他们隐逸在明信片一般的桃花源的理想生活；第二部是这些青年们在现实中的繁华都市，过着一种内在的生活，因为在庞大的都市中，个体只能熟悉身边的一个街道和自己的家，什么也无从改变；第三部是这7个人去农村生活，过上了类似于"上山下乡"时的日子；第四部是在一个小岛上过着乌托邦式的日子；最后一部他们最终回到城市，在梦境中疏离了消费社会的青年们继续工作和生活，表情依旧迷茫。这里，我们可以看到历史空间、理想空间和现实空间的重合，以及青年对自我身份的寻找和质疑。杨福东的另一些作品也表现了生活在上海这个摩登都市里不同身份的人群的精神状态，如以都市中产阶层为对象的《城市之光》和《别担心，会好起来的》（图14-33），以及理想中的城市女性形象（图14-34）。

从2007年开始，他拍摄了处在城市化进程边缘的乡镇空间《雀村往东》（图14-35）和《青·麒麟》（图14-36）两件作品。《雀村往东》的拍摄地是杨福东的河北老家香河的村子，来自艺术家的童年记忆，它分为6屏同时进行，主角是一条瘸了的小野狗，在野狗群里生存，人反而是类似背景的存在。《青·麒麟》包括10段记录石雕工人劳动场景的影像和一个放置在现场的重达10吨的华表石雕影像。山东嘉祥被称为麒麟的发祥地，也拥有著名的武梁祠，整个小城镇都以青石雕的批量生产为中心，然而产品大多与古代美学相去甚远，甚至粗制滥造，成为大都市流行文化的底层生产基地。

杨福东始终在进行影像的实验性表达：他把纪实和

图 14-35 杨福东，《雀村往东》，6 屏影像装置，2007 年，第 3 张图为 2013 年伯克利艺术博物馆展览现场，图片由杨福东提供

虚拟交替使用；他用化妆使不同时代的人物同时出场，表现时空穿梭的维度，并使用多屏影像，进一步打破线性叙事，让空间在过去和未来之间转换；他试图在观众大脑中搭建起一种自由电影，他称之为"意会观影"，即用绘画的方式做影像，所以，时空的展开类似中国古代绘画的长卷。作品中出现的似乎没有关联的不同主体是人的不同人性侧面的代表，它是脱离日常现实的精神现实世界。然而，人们仍然会从散点的支离破碎效果联想到当代都市空间的错位和变形，以及城市生活的疏离感。今天，当全球化到来后，在日常生活中到处可以遇到某种幽默而无伤害的荒诞，以及不产生实际暴力的暴力形象成为一种特定的中国都市市民语言，它寄托着一种对现实生活的超越和对美

图 14-36 杨福东，《青·麒麟/山东纪事》，5 屏黑白无声电影装置，2008 年，第 1 张图、第 2 张图为"西岸 2013 建筑与当代艺术双年展"现场图，图片由杨福东提供

好事物的憧憬，这与好莱坞逼真的暴力语言的真实性刺激形成了对比。

2018 年，杨福东在上海龙美术馆举办了个展"明日早朝"（图 14-37），这是对这种空间错位和叙事方法的又一次挑战。他将宋代朝会的片场直接搬进了美术馆，道具成为装置艺术，演员成为行为艺术家。30 天内，每个进出美术馆的现场观众都会收获属于他或她自己的独特版本的叙事，每个人的理解都是错位、移位的，是意会和断章取义的，没有人能穷尽全部的拍摄内容，即使看完了，也不是最终的剪辑版本。这种多个主体性变换的散点移动的视角使得观看作品变

图 14-37 杨福东，《明日早朝—美术馆新电影计划》，摄影，2018 年，第 2 张图为 2018 年龙美术馆展览现场图，图片由杨福东提供

图 14-38，陈秋林，《别赋》，录像，2002 年，图片由陈秋林提供

为观众与"作品"的互动了。

第三节
游荡和游戏：谁的乌托邦

出生于重庆的陈秋林和出生于广东的曹斐都是 70 后艺术家，也都是关注都市化主题的重要影像艺术家。两人的影像创作都是从 2000 年开始的，都在国内外引起了关注。她们的影像作品都是从表现自己的家乡变化开始的，在记录现场的同时融入了某些浪漫主义、象征性的形象。比如，陈秋林《别赋》（图 14-38）中的霸王别姬，曹斐《谁的乌托邦》中的孔雀舞。纪实和浪漫联想的比兴手法是两人熟悉的影像语言。在纪实性方面，陈秋林喜欢采用散步式的随机实录，镜头代表了陈秋林的脚步、眼睛和大脑的移动，空间由此而产生。同时，新旧景物在脚步移动中出现的反差自然地呈现过去、现在和未来的时间暗示。而曹斐更喜欢镜头切换所带来的不同空间的聚焦或者反差效果，不同的空间与空间、不同的形象与形象之间的荒诞对比是她的空间叙事的主要特征。

陈秋林所出生成长的地方是一个叫万州（现在属于重庆）的长江上游小城，三峡大坝建成后这个小城以及沿江的很多城镇乡村被淹没，大约 800 万名居民被政府安排迁移到高于江面扩建的新城中，成为"三峡移民"。这个迁移的过程也是重建、扩张"新城"的都市化过程。家乡的变迁给了她巨大的刺激和动力，她决心记录那些成长过程中熟悉的日常环境和生活方式是如何被现代化进程所吞没的，以及全球化背景下的历史记忆、个人经验与现实生活的错位。陈秋林分别拍摄了《别赋》、《江河水》（图 14-39）、《花园》（图 14-40）这些记录跟踪万州从拆迁到迁移和搬入新城过程的三部曲录像作品。

在《别赋》中，繁忙的江边码头，芸芸的万州居民，震撼的拆迁现场，满目的废墟和断壁残垣，奔腾东去的长江水，驳船呜咽的汽笛，吊车起重机的轰鸣，"棒棒"

挑担的脚步，脚手架林立的新城区被两种不同的叙事角度所涵盖，一种角度是虞姬，一种角度是陈秋林自己。虞姬用她的眼光看，而陈秋林则用她的脚步实证。伴随

图14-39 陈秋林，《江河水》，录像，2005年，图片由陈秋林提供

着虞姬的眼光是京剧的音乐鼓点，而跟着陈的脚步的是无声沉默。这两种不同的音响形象构成了两种叙事风格，虞姬的叙事是诗意的，代表着过去的回忆和向未来的告别。而陈秋林的角度是实证的，代表着现实的体验和对过去的回忆。这样，镜头似乎失去了自己的主动性，它一会儿跟踪着陈秋林的脚步，一会儿聚焦在虞姬（和霸王）的表情上。陈秋林把录像的编导和拍摄的主体交给了虞姬与她自己的脚步。

在3年后拍摄的《江河水》中，照样还是那些景观和人群，但是叙事的主角变了：一个主角是录像中不时出现的一对情侣，另一个主角则是在码头或者舞台上表演的川剧小生和花旦。

图14-40 陈秋林，《花园》，影像，2007年，图片由陈秋林提供

陈秋林在这两部录像中完全根据自己的兴趣拍摄，没有任何学院派影像技术的参照，但是正是这种土生土长的草根方法造就了一种独特的录像语言。时间、空间和音乐被统一在人物"行走"的过程中，而不是被镜头主导。陈秋林这种"且行且看，即行即景"的散点和杨福东的理性安排的多主体的散点不一样，因此，更加贴近生活实录，而添加的戏剧场景虽然"夸张"，但就像四川的麻辣调料，反而更接地气。

《花园》是陈秋林在三峡水库的水面升高到175米以后到万州拍摄的第三部影像作品，是她追踪"三峡移民"的继续。影像中主要以"棒棒"为主体。民工群体在建筑空间中穿行，他们拿着花，表达他们对未来新生

图14-41 陈秋林，《空的城》，影像，2012年，图片由陈秋林提供

活的期盼。

2012年拍摄的《空的城》（图14-41）是陈秋林近年创作的《迁移》系列作品之一，是一件大型屏影像作品，由7个相互关联而又独立的片段组成。她穿上爸爸的军装，拿上陪伴童年的玩具和气球，游走在曾经拥挤然而现在显得空荡荡的家乡。她再一次通过自己的游走脚步，记录了万州新城的方方面面。陈秋林围绕"三峡移民"主题不断延伸追问。这些作品通过缓慢散步的节奏与飞速的城市化之间的反差折射了一种矛盾，一方面个人的记忆和怀旧试图抹去飞逝的现代时间，另一方面现代都市正在抛弃着古典时间观而任性发展，不以人的意志为转移。

曹斐的作品常常具有将现实与假设的梦境或者象征形象相结合的叙事特征。和陈秋林不一样，她更关注摄影镜头的运用，以及数码虚拟的技术效果给她的都市影像艺术所带来的惊喜，影像虚拟和都市现实在一种对话的层面上展开。而在叙事上，她把现场实录和行为表演结合在一起，将编剧意识直接呈现给观众，以期通过这种"不合逻辑"的荒诞揭示现实的本质。正如曹斐自己所说："80后的艺术家更卡通，批判性更少，对宏大事件不感兴趣，喜欢沉溺在自己的小世界里私语。我更靠近70后，作品既没有完全失去批判性，又有游戏的一面。是幻想家与实践家的合体，旁观现实又适度介入现实。"[1]

1999年她在校期间制作了第一部DV独立短片《失调257》，之后便频频在国际影像展览上亮相。2000年她带着作品《链》参加了艾未未和冯博一在上海举办的著名展览"Fuck Off"。

2000—2005年是中国"造城热"的高潮，许多艺术家用作品予以回应。广州是开放的，同时又是边缘的，许多"新新人类"在这里成长起来，这个时期广州出现了自己特有的"玩世"（游戏）艺术——卡通一代。尽管这个现象很快消失，但曹斐和她的同龄人一样，是在一个时尚嬗变、速食文化当道的时代中长大的，港台流行乐和电视剧、电子游戏、日本漫画等亚文化是他们青春期的消费品。曹斐的影像正是出自这个卡通一代的背景，她试图通过游戏表现都市化中出现的心理失衡和身份错位。2002年的作品《狗》（Rabid Dogs，图14-42）让一群青年男女化妆成狗的样子，穿上Burberry标志性的格子图案的制服，跪在办公室的地上爬行、进食、争斗，"在这里有纯粹观赏性的'西施犬''贵妇犬'，还有为民服务的'澳大利亚牧羊犬'。他们绝对忠诚乖巧驯服，召之即来，挥之即去，能聪慧地领会主人的意图，也仅有这样才会有做狗上狗的希望"[2]。她用了一系列与狗有关，却是指涉人类社会的词，如"狗男女""狗娘们""狗眼看人低""狗日子""狗咬狗"等，来比喻城市白领的办公室生存状态。类似的游戏卡通趣味也出现在她的另一早期作品《角色》中。而这种卡通风格其实深入曹斐的趣味之中，并贯穿于此后一些作品，比如《人民城寨》和《中国翠西》中。

[1] 南方人物周刊. 曹斐：最有代表性的青年艺术家[EB/OL]. (2010-04-21). http://news.99ys.com/index.php?m=content&c=index&a=app_view&id=55954.

[2] 曹斐《狗》画册，Sonic China，2012年。

图 14-42 曹斐,《狗》,彩色有声单频影像,2002年,图片由曹斐、维他命艺术空间及 Sprüth Magers 提供

图 14-43 曹斐、欧宁,《三元里》,黑白有声单频录像,2003年,图片由曹斐、维他命艺术空间及 Sprüth Magers 提供

图 14-44 曹斐,《谁的乌托邦?》,彩色有声单频录像,2006年,图片由曹斐、维他命艺术空间及 Sprüth Magers 提供

曹斐和欧宁合作完成的作品《三元里》(图 14-43)开始直面都市地平线之下的普通都市人的生活。这是一部类似市井考古的纪录片,通过4个变换的主要景观以及配以变化节奏的电子音乐,呈现了迅速现代化进程中潜藏的城中村——三元里。这里聚集着城市里最有活力的底层市民社区,曹斐和欧宁用镜头细腻地为这些市民的每日生活以及各种生活现场,比如餐馆、手工作坊、商店勾画出了一幅幅群体肖像。这种实录的手法就像是没有访谈对话的纯粹视像探访。人物一如平常地走动和工作,没有任何音乐背景的黑白画面似乎渲染着"默默无闻"的平淡主题,与之前开始阶段镜头从郊区进入城市现代景观时的快速切换的画面形成了鲜明的对照,前者的主调是明快而"高大上",而后者则是昏暗但自得其乐。

随后,由她和欧宁共同组织了一个有摄影师、电影工作者和其他志愿者参与的松散群体,执行了一个命名为《大栅栏计划》的研究项目。他们考察了北京城内最为贫困的一个传统社区,这里人口密度高达每平方公里45000人,欧宁和曹斐试图把这个社区在面临传统生活方式遭遇现代商业大潮冲击之下而被迫转型的现实如实记录下来。

2006年完成的《谁的乌托邦?》(图 14-44)影像作品是曹斐离开同欧宁的合作,转而探索自己的影像语言的一个转折标志。曹斐受到欧司朗(OSRAM,中国)有限公司和西门子艺术项目部的邀请,参与一个题为《你在这里做什么?》(What are you doing here?)的文化交流项目,通过艺术活动与公司员工进行协作和交流,激发员工的工作热情,让他们从情感方面以及社会创造性的角度更紧密地参与和融入自己的工作环境。该项目是2001—2006年期间举行的艺术家工作室项目,邀请中国艺术家同在全国范围的工厂工人进行为期6个月的接触。曹斐的项目被安排在广东佛山的欧司朗照明厂进行。

一开始,曹斐给工厂的所有工人发了一份调查问卷,

让他们回答他们来工厂工作的原因、个人背景以及对未来的梦想等问题。基于这些回答，曹斐选择了 50 名工人参与该项目。曹斐的项目遵循了工厂的"全面生产管理"（TPM）理念，她将 50 名参与者分成多个组，并根据 TPM 编号命名这些小组，每个小组根据自己的主题参与项目。最终，曹斐把她 6 个月的工作成果做成了一部名为《谁的乌托邦？》的影像作品。它由 3 部分组成。第一部分是《产品想象》，展示照明灯全部生产过程，从微观的机械运作到人工操作，从局部到车间大场面。非常自动化的程序，把理性的机械程序变为艺术的构图。最后阶段是挑选、安装、验收、包装、运输。第二部分是《工厂童话》，几位参与的工人在车间内实际进行表演，包括年轻女子在高大的货架之间表演孔雀舞，年轻男士弹吉他，中年男子在照常工作着的员工中间做舞步表演等。第三部分是《谁的乌托邦？》，给一些工人拍个人照。最后，几位工人穿着他们自己设计的 T 恤衫站成一排，胸前的字组成一句"我的未来不是梦想"。3 个部分暗示了这样几个关键词："机械流程""个人梦想""美好未来"。其中艺术表演和机械操作之间的强烈对照甚至脱节似乎揭示了个人意志与全球化工业生产之间的矛盾。这不免让我们想到卓别林在早期无声电影中"被机械"的那种疲于奔命的表演，那是人被资本的异化。曹斐在这里同样呈现了新时代的"被机械"，但是力图通过"梦"和"艺术"的诗意化去抵抗人在全球化中的被异化，这似乎就是"谁的乌托邦"所要质询的本意。

曹斐很清楚，她的项目本身不能从金钱和物质上实际改善工人的生活，但她相信自己的作品并非现实主义的，相反是在现实（第一人生）之外的自己创造的"第二人生"，就像互联网和游戏世界一样。工人可以通过这个"第二人生"去想象自己的身份和地位，从而触动他们去改变。[1]

一直推介曹斐的策展人侯瀚如把曹斐的这种结合调侃与严肃、私人视角与社会批判的个人风格称为"私——政治学"策略。当"谁的乌托邦"的问题被提出时，新身份的获得却引爆了真正的危机。当每个人从短暂的欢愉和自由返回到俗世的日常生活和工作的时候，新身份成了一个破碎的梦想，一个虚无的诺言。但是，这个"乌托邦"项目的目的不是带给工人这样的悲伤和怀旧，而是探讨现实，并借助集体智慧和合作与现实谈判。[2]

2007 年，在第 52 届威尼斯双年展上，曹斐以"中国翠西"（China Tracy）的网络游戏中的虚拟人物身份参展。曹斐这样描述她的作品："China Tracy（中国翠西）这个新诞生的人物是我在 3D 网络虚拟游戏 Second Life 里注册的一个化身（avatar），我仍以一副中国女孩的形象进入了 Second Life，开始时我像大部分刚进入这个游戏的人物那样充满对新世界的好奇，学会了飞翔和领会瞬间转移的奥妙，然后我被更大范围内的虚拟人群、新式社区、娱乐设施、商业模式等等吸引。紧接着我开始去尝试各种在真实世界中完全不同的生

[1] 曹斐《身体在危险：中国当代艺术和戏剧的实验》，德国比勒费尔德，2013 年。
[2] 侯瀚如，吴燕燕. 曹斐推介词 私——政治学 论曹斐作品 [J]. 美术文献，2013（2）.

图 14-45 曹斐（第二人生中的化身：中国翠西），《人民城寨的诞生》，机器电影，单频高清录像，彩色有声，2007-2011 年，图片由曹斐、维他命艺术空间及 Sprüth Magers 提供

图 14-46 曹斐，《人民城寨：中国翠西的时尚 04》，纸本艺术微喷，36 cm×65 cm，2009 年，图片由曹斐、维他命艺术空间及 Sprüth Magers 提供

活方式，实现各种在现实中无法实现的事情，比如结交从巴西里约热内卢到英国苏格兰到日本山形的新朋友，去哈佛大学听讲座时翩翩起舞，坐在 IBM 大楼顶端啃手指，参与政治社团而又无所贡献，不断尝试改变造型和性别，购买吸引人的面孔和魔鬼般的身段，在印度帐篷里体验浪漫激情，在同性恋人士聚集的孤岛上畅泳并窃听他们私语，在人烟罕迹的山间倾听 11 岁自闭症少女的自白，在酒吧里听法兰克福铁路男职员畅谈他的虚拟世界故事，在军事基地里忍受炮火轰击只为一睹军事奇才'破坏王'（偶像）的真面目，海底冥想、太空漫游、看落日余辉、听青蛙叫、飞越纽约时代广场、在巴黎地铁站出没、在世界末日的京都上空盘旋、堕下威尼斯圣马克广场……所有这些关于中国翠西在第二人生里的深度体验，将会被拍摄记录下来并剪辑成为一部关于我在虚拟世界里流浪的故事。中国翠西是新世界的行动者、体验者、记录者、发现者，也是创作者。"

2007 年，曹斐开始创作《人民城寨》（图 14-45、图 14-46）。这是一座虚拟城市，它有 4 块土地，分布着天安门、CCTV 新楼、东方明珠电视塔、熊猫、单车轮、烂尾楼、城中村等现实景象。她早期的作品，特别是和欧宁、缘影会合作的《三元里》《大栅栏计划》项目，都表现了曹斐对中国城市化和社会转型的兴趣，那是对现实和第一人生的关注。而后来的作品逐渐转向"第二人生"，即影像虚拟世界，这给了她一个更广阔的探索空间。于是这个夺目、夸张、粗糙的充满了幽默感和讽刺意味的新城市诞生了。它是一座仅存在于醉梦和海市蜃楼中的怪物，但依然和"第一人生"中的现实难解难分。作品以房地产中介的形式进行展示，所以被冠以 RMB（人民币）城市之名，可以在"全球艺术界"中销售。正如曹斐本人的声明所说："中国当下最热衷的土地开发热情得以继续在 Second Life 里面迅猛延伸，作为一个共产主义、社会主义、资本主义鲁莽的混合体，'人民城寨'实现在广阔的全球化数字版图里，结合了中国现实的符

第十四章
水泥乌托邦（下）：另类虚拟

图 14-47 曹斐，《霾》，彩色有声，单频高清影像，2013 年，图片由曹斐、维他命艺术空间及 Sprüth Magers 提供

号过剩，对中国未来粗率的想象。"[1]

2013 年曹斐制作了时长 46 分 30 秒的《霾》（*Haze and Fog*，图 14-47）影像作品。这件作品显然出自对中国都市在 21 世纪初开始日益严重的雾霾困境的折射。

曹斐选择了北京的一处公寓为景点，选择公寓楼中的各种普通人为"演员"，展开了一个没有完整故事情节的小区"故事"的魔幻影片。影片的色调为灰白，公寓空间干净然而极为清冷，是典型的雾霾缠裹着的北京小区景观。曹斐在不同的空间，比如居室、楼道、户外花园置入了不同的人物：郁闷抓狂的怀孕妻子和冷漠无聊打着玩具高尔夫的大款丈夫；售楼处的小职员们在工作间歇时无精打采地跳着鸟叔的"江南 Style"；公寓保姆偷穿女主人的高跟鞋；外卖小哥弄脏了电梯过道；身着破衣烂衫的不同年龄的男女，在地下室、小区超市和草地上无所事事地游荡；等等。一方面，曹斐真实地再现了北京雾霾中的中产阶层的生活空间，另一方面通过无语、无交叉的人物关系和不讲理的镜头衔接呈现了极不合理的叙事逻辑，为本来就是超现实装扮的人群，打上了千篇一律的"行尸走肉"的脸谱符号，在观众的眼里，这似乎与真实世界无关。然而，曹斐用反讽和脸谱化手法入木三分地刻画出了资本主导的都市僵尸的精神生活状态，它与雾霾一样在吞噬着自然，侵蚀着人文。

与曹斐《霾》类似的作品是中国台湾地区艺术家陈界仁的影片《凌迟考：一张历史照片的回音》（图 14-48）。雾霾对人的伤害或许就像凌迟，而《凌迟考：一张历史照片的回音》所秉持的恐怖美学也丝毫不逊前者。

陈界仁一直关注社会现实与人之间的紧张关系，如作品《八德》《加工厂》《路径图》都是关注经济社会与工人之间的不平等关系。他的作品以慢动作无声影像为特色，在单调中凸显沉重感，让人在不借助任何提示的情况下直觉地获取影像信息与其中意味。

[1] 见 China Tracy《人民城寨一线上城市计划》，《人民城寨，曹斐/SL 化身：China Tracy》，维他命创意空间，2007 年。

陈界仁《凌迟考：一张历史照片的回音》采用了纪录影片的方式向观众展示凌迟的整个过程。这部影片的构想，是以一张法国士兵于1904年（或1905年）在中国所拍摄的凌迟酷刑照片为基础制作而成。然而，陈界仁的本意并非重现这样一个残酷场面或者叙述凌迟的真实过程，而是借凌迟之刑这个隐蔽的残酷来说明社会现实之中人的生存与暴力、权力、经济压力之间的关系。在作品中我们可以看到日本731部队的人体实验室、台湾戒严时期的政治犯监狱、跨国企业在边缘区域所遗留的重污染，以及剥削廉价劳动力的加工厂等场景。影像突出了受刑者胸前的两处伤口，这也是陈界仁重要的灵感来源。与曹斐表现雾霾的作品不同，陈界仁更愿意从历史的角度反省当下，语言沉稳含蓄，叙事平稳，用图像的内在力量直击心扉，不依靠对形象本身的夸张，因此工业污染的照片与凌迟现场一样令人震撼。

结论

中国艺术家对都市空间的支离和错位表现显示了艺术家对全球化带来的"现代性"爱恨交织的矛盾意识。他们从观察社会不同阶层人的生活、自然生态和城市文脉的变迁与毁坏、物质与人文精神的分裂等各方面表达自己的感觉。与其说他们的作品是一种对"现代性奇观"的美学欢悦和礼赞，不如说是对在这个大变动的时代的真正的人性价值的寻找和判断。只要有现代文明，就有反现代文明。比如，在西方现代早期，以波德莱尔为代表的浪漫主义对西方现代文明带来的中产庸俗趣味的反抗，同时还有卢梭倡导的回归原始和自然的呼唤。在全球化的冲击下，中国人也面临着对现代化和全球化的反省。现代化带来的迅速的空间都市化是否意味着时间的现代和人文的进步？对历史文脉和自然生态的漠视是否与人类最重要的价值追求相符？现代化"奇观"带来的飘忽不定和瞬间即逝的动感是真实的记忆经验还是幻觉感？现代人如何在迅速变化的社会中找到自己"入定"的心理和存在空间？在过去的30年中，中国艺术家用他们的作品回答了这些问题，他们不仅把都市和人搬进艺术，同时试图抓住都市和人在这个全球化情境中正在发生的新关系。艺术家通过在场和虚拟交叉的图像叙事去呈现这些充满着悖论、然而又确实存在的复杂关系。

图14-48 陈界仁，《凌迟考：一张历史照片的回音》，影像，2002年

虚实世纪 和 间图 奇观
(1994—2019)

Chapter 15
Rural Dreams (Heterotopia)
and Interventional Art

第十五章

乡村托梦（异托邦）
和介入艺术

15

高名潞曾在 2005 年的《墙：中国当代艺术的历史与边界》中说过，以 1999 年上海双年展为标志，中国当代艺术进入了"美术馆时代"。而过去 20 年的实践也证明了中国美术馆体制的壮大，特别是上海大型民营美术馆扎堆，已经成为中国当代艺术最有统治力的因素。然而，我们看到，美术馆的力量并没有给当代艺术带来人们期许的结果，虽然美术馆热热闹闹，大展、大型个展层出不穷，但人们并没有看到新思潮和艺术家新面孔。众多的个展，包括徐冰 2019 年在武汉合美术馆和尤伦斯的个展，仍然都是回顾性质的展览。

或许千禧年以来，美术馆之外反而有一些新鲜的空气吹入，这就是"介入"观念以及"介入"活动的大量出现。这里有两种介入，一种是以艺术的名义介入社会生活，我们把它叫作"艺术介入"；另一种是"介入艺术"，即让艺术深入乡村，指那些在偏远乡村进行文化改造的社会实践项目。在这一章，我们首先以长征计划为例子，讨论新世纪艺术介入社会的观念化特点。然后我们将介绍和讨论碧山、许村、石节子、羊磴等乡村文化改造的"介入艺术"活动。

第一节
长征计划的拓扑学

长征计划是一个最初由卢杰在 1999 年发起，于 2002 年正式开始实行的把艺术和社会考察相结合的活动项目。1999 年，卢杰在伦敦戈德史密斯学院的硕士研究生报告中提出了长征计划这个项目构想（图 15-1、图 15-2）。回到中国后，他找到邱志杰一起合作，他们希望通过长征主题评估社会主义对当代视觉文化的影响。长征是中国革命史的象征事件，以它的路线和方位作为一个当代艺术的坐标，可以从中思考中国追求现代性和乌托邦进程中的得与失，检验革命目标是否完成，讨论民族主义与国际主义之间的关系，以及反思西方意识形态在进入中国的过程中的在地化进程和在此期间出现的误读、错误、重构等。这是一个类似人类学考察的宏伟项目。然而，卢杰和邱志杰并不想走到纯学术研究中去，他们仍然希

图 15-1 《"长征——一个行走中的视觉展示"策展方案》,纽约古根海姆"1989年后的艺术与中国:世界剧场"展览现场,2017年

图 15-2 长征计划 logo(竖版),2017年

望它作为一个当代艺术综合性项目运行。只不过,它不是通常的工作室中创作的艺术,而是艺术介入社会,在社会空间中进行艺术的交流合作。

这个项目是以行走、论述、展示、写作小组以及对话的形式展开。卢杰和邱志杰试图通过发现各种革命历史记忆和当下社会语境的关系来激发艺术创作的动力,找到一种解读社会的艺术方法论。这个项目雄心勃勃,邀请了包括中国及国外的艺术家和跨领域的学者、社会工作者在内的250位参与者重走了历史上的长征路。行进过程中出现了室内或露天画展、摄影展、雕塑展、永久性雕塑和装置的创作、民间艺术的考察和整理、表演艺术的演出、电影的播映等几百个种类丰富的艺术实践。

长征计划是一个极为宏伟的、不断持续发展的项目,它从2002年的《长征——一个行走中的视觉展示》开始,到2019年,一共有13个项目,包括"延川县剪纸大普查"(2004—2008年)、唐人街(2005—2007年)、杨少斌"纵深八百米"(2004—2006年)、杨少斌"后视盲区"(2006—2008年)、为什么去那里·西藏调查(2006—2007年)、延川中小学剪纸艺术教育项目(2006—2009年)、延安教育(2006—2007年)、KOREA 2018(2017年—)、胡志明小道(2008—2010年)、根茎论坛(2010—2011年)、胜天作业(2015年—)、工作中的再展示(2018年—)、长征物(2019年—)。2004年以来,长征计划参加了众多国内和国际的展览,包括上海双年展、广州三年展,以及台北、横滨、圣保罗、奥克兰等地的双年展等,同时组织了多次国际性研讨会。

2002年,卢杰组织了为期3个月的《长征——一个行走中的视觉展示》,这是长征计划中最开始也是最具有长征色彩的项目。卢杰、邱志杰以及250位中国和国际艺术家,分别采取短期的或者只去特定目的地的旅程方式,最初计划停留20个站点,最终完成了12个。每个站点都包括了创造、展示和辩论的部分。一些艺术家

被选中参加在公众场地展出他们的作品，或者同当地人一起现场制作与当地历史有关的作品。同时还会展示一些国际著名导演的影片。

很多当代知名艺术家参与了这个项目。肖雄做了行为/装置作品《进与出》（图15-3）；隋建国做了雕塑《马克思在中国》；王功新做了影像作品《卡拉OK》；姜杰像以往一样带着她的瓷娃娃，沿路寻找"领养者"；王晋则在悬崖上做了一个行为艺术《悬剑》，把自己倒挂起来，一条腿用绳子绑在悬崖边上，旁边挂着一把明代宝剑……所有这些前卫作品似乎仍然出自艺术家自己圈子中的"当代语境"，似乎很难融入长征站点的在地上下文中。而卢杰的一些与当地合作的长期项目也无法吸引艺术家参与。或者长征计划这个项目的成功之处不在于获得了什么合作成果，而是真实地检验了来自不同语境中的群体是否可以合作的可行性。艺术介入社会到底在哪个层面可以成为现实？艺术家们认识到，来自城市的中国和国外的艺术家与中国农村之间实际上存在着无法弥合的不和谐关系，获取这种认识本身就是长征项目的关键之处，或许，艺术家和当地人之间的误解与沟通失败本身也是整个项目不可分割的一部分。

2004年，卢杰在陕西延川县启动了一个延川剪纸调查的项目，该项目其实是《长征——一个行走中的视觉展示》的第12站，也就是最后一站活动的延伸。对于这项历时半年的工程，卢杰主持的长征基金会招募了约70名志愿者，到延川县每个村庄的每一户进行实地调查（图15-4）。延川是以剪纸传统著称的农村地区，他们对全县所有的剪纸工人进行了调查，共收集了15006种不同的剪纸样式。这些调查人员并非艺术家，他们能讲当地方言，便于沟通。此后，该调查项目以艺术项目的名义参加了第五届上海双年展，与数百件国内外当代艺术家的作品同时展出。卢杰的目的是在这个国际展览中大声说出"有着几千年历史的剪纸也是当代艺术"的声音。这里，重要的不在于如何把剪纸界定为当代艺术，而在

图15-3 肖雄，行为艺术/装置作品《进与出》沿途使用的交换箱，产生于"长征——一个行走中的视觉展示"，2002年，2017年长征计划拍摄

第十五章
乡村托梦（异托邦）和介入艺术

于卢杰的雄心，他试图以当代艺术的名义，让剪纸本身能成为一个自给自足的文化产业，让村民有能力进行自救，摆脱贫困。这也与政府的新农村发展自主经济的政策相符合。作为知识分子或者艺术家，能够真正为农民的生计着想，并实地运作，这远比城市中的艺术家把农民作为一种被关切的象征符号更有现实意义，更实在。

据该项目的志愿者之一，本身也是一位剪纸艺术家的刘洁琼说，村民对外来者来访持怀疑态度，错误地将普查员视为执行独生子女政策的政府官员，因此调查遇到的困难是巨大的。许多村民从普查员身边跑开，干脆拒绝说话。此外，参与调查没有任何金钱奖励，农民也就更不愿参与调查。[1]

长城基金会在延川县里设立了长征总部，邀请学者和当地的剪纸师合作编写一本剪纸教科书，分发给当地的小学和中学，学生每周有一小时的剪纸课程。卢杰希望项目结束后，这些教材和课程能够对社区产生长远的影响。然而，两年后，当调查小组返回该地区时，发现一些学校已经关闭，孩子们都搬到了城里的学校。

总的来说，长征计划作为一个"艺术介入"项目，希望让艺术创作、艺术展示和艺术教育能够渗透到边缘的农村社区。但是，这个项目具有很强的先入为主的学者化构想。"艺术介入"的理想动力让卢杰和邱志杰把艺术天地构想为一个大社会，而艺术活动和实践都在一个拓扑学的框架中实施。在卢杰和邱志杰看来，长征的历史首先是"地志学"（Topology）。长征计划的站点已经先天承载着丰富的历史意义，因此它们也理所当然地具有稳定的符号所指功能。参与者的活动就是要把这些"在地"重新打造为能够产生新文化和新功能的"现场"。

然而，理性的"文化增值"期待，比如，剪纸大调查等个别项目中的激情和理想，似乎并没有在"现场"中最终出现。外来的干预发生在这些革命历史中的"在

图15-4 延川县康泰砭村民刘凤兰的剪纸普查表，2004年由剪纸普查员郝凯登记，产生于"长征计划—延川剪纸大普查"（2004—2009年）

1 《延川县剪纸大普查：长征工程 2004.01—2004.08》，北京二万五千里文化传播中心，2004年。

地"，就像阵雨浇过的地皮，过后依然故我。长征计划的失落是必然的，但是，其精神是值得敬佩的（图15-5、图15-6）。

第二节
从乡建、乡土到介入

20世纪初，农村改造运动有两个方向：一个方向是"打土豪分田地"，一切权力归农会的乡村暴动。尽管其中也有文化改造，比如妇女解放、识字、农民讲习班等，但主要围绕着革命。与这种乡村革命有别的另一个方向是，梁漱溟所实行的乡村建设和改造则更关注农村如何走向全面的现代化，从经济、教育、文化等多方面改造农村。

20世纪二三十年代的中国农村正处于日益贫穷、凋敝的境况，除了国民政府推行的一系列减租、兴修农业生产设施等相关政策措施之外，不同学科背景的知识分子纷纷主导发起了营救、重建乡村的运动，他们在实践中思考、探讨、积累而形成了各自有不同侧重的乡村建设理论。借助政府力量或者学术性研究，他们在全国各地建立了许多不同模式的试验点。这其中比较有代表性的是梁漱溟主导推行的"邹平模式"。"邹平模式"取得了政府的支持，1931年6月成立了山东乡村建设研究院，梁漱溟任院长，其间他在邹平及其他乡村建设点、全国乡村工作讨论会发表多次讲演，并收录于《乡村建设理论》（又名《中国民族之前途》）一书。全书分甲乙两部分，甲部认识问题，乙部解决问题。他认为彼时中国社会的问题根本在于极严重的文化失调，提出实现乡村重建的方案，勾画出理想新社会的样貌，并把知识分子的作用定位于提出问题、商讨办法、鼓舞实行。邹平成为其理论与实践结合最为紧密的试验点，在原有社会秩序、经济模式、文化教育、风俗习惯的基础上进行了适应现代社会发展的变革。

图15-5 二万五千里文化传播中心（长征计划旧址），2004年

图15-6 长征计划前卫项目（AVANT-GARDE）在德国汉堡的倒走现场，2006年

民国时期在大陆倡导平民教育和乡村建设的晏阳初认为中国的大患是民众的贫、愚、弱、私"四大病",提出"以文艺教育救愚,培养知识力;以卫生教育救弱,培养强健力;以生计教育救穷,培养生产力;以公民教育救私,培养团结力"[1]。由于有留学美国的背景,他主张以西方公民社会的理念致力乡村,开创平民教育,试图走平民教育与包括经济生产、医疗条件和平民生活在内的乡村改造总体相结合的道路。他的工作得到了国民政府的支持,并取得了国外基金的资助,20年代开始直到1937年抗战全面爆发,他在河北省定县持续进行乡村建设,这被称作"定县模式"。他著有《平民教育的真义》《农村运动的使命》等著作,总结了他的理论和实践。

20世纪著名历史学家费孝通从学生时代起便始终关注中国农村问题、文化问题,博士论文 Peasant Life in China(中文译名《江村经济——中国农民的生活》),被马林诺夫斯基誉为"将被认为是人类学实地调查和理论工作发展中的一个里程碑"[2]。费孝通毕业后便投身于国内农村进行大量田野调查,发表了诸多评论文章、学术论文和著作。他的研究以"作为中国基层社会的乡土社会究竟是个什么样的社会"[3]为基石。他曾受梁漱溟邀请,到邹平参与乡村建设,他的乡土社会理论也在一定程度上受到儒学的影响,并且认为"搞清楚我所谓乡土社会这个概念,就可以帮助我们去理解具体的中国社会"[4],所以他最终关注的仍旧是中国整体的社会和文化问题。

卢作孚始终秉持着"民生兴邦、实业救国"的理念,于20世纪20年代末在重庆北碚实行了乡村建设实践,寄望于借由发展经济、"实业下乡"来实现乡村的现代化建设。

以上的乡建学者都是从知识分子的理想出发,要把自己所接受的现代文明教育传播到穷乡僻壤,从启蒙的角度带给农民现代文化和幸福生活。但是,这种理想得以实现的前提必须是社会文化的全面提升。上述这些学者的实践之所以不能推而广之,就是因为社会整体生态的局限致使孤木无法成林。

共产党在延安的实践则是把农村改造放到了社会革命的整体战略之中,在这个战略中,农民虽然是被教育阶级,他们需要识字学文化,但是,共产党又赋予他们领导阶级的地位。比如延安木刻的艺术家要向农民学习,左翼美术的"化大众"必须向转向"大众化",包括知识分子也要被大众化。这可能是共产党的乡村建设根本区别于民国知识分子乡建项目之所在。而中华人民共和国成立后的"合作化运动"和"人民公社"过早地把乡村改造推向了理想超前的阶段,所以,梁漱溟等知识分子的那种以全面现代化和文化启蒙为目标的乡建没有延续下来,但它的火种一直流传到今天。

1 晏阳初.十年来的中国乡村建设[M]// 宋恩荣.晏阳初全集:卷二.天津:天津教育出版社,2013:67.费孝通曾经在《文字下乡》一文中从知识考古学的角度质疑过晏阳初对农民"愚"的判定,并以此反思了知识分子的启蒙态度。
2 费孝通.乡土中国 生育制度 乡土重建[M].北京:商务印书馆,2011:502.
3 费孝通.乡土中国 生育制度 乡土重建[M].北京:商务印书馆,2011:4.
4 费孝通.乡土中国 生育制度 乡土重建[M].北京:商务印书馆,2011:4.

70年代末和80年代初所兴起的乡土绘画和怀旧寻根的文学及电影，把乡土视为返璞归真的田园，虽然那里穷苦贫瘠，却是原始纯真的圣地，而农牧民则是真善美的化身。这显然与"文革"后的拨乱反正和人道主义诉求有关。但是，艺术家没有任何乡土改造的设想，只是把乡土作为另一个不现实的遥远乌托邦。80年代的一些前卫艺术群体，包括"西南艺术研究群体"、山西"三步画室"等则是把农民和少数民族看作他们的生命形而上学的具体化身和抽象符号。

1986年，以宋永平为首的来自山西太原的艺术群体，在配合中央电视台编导李绍武和高名潞共同策划的的《当代新潮美术》记录片的拍摄时，在太原郊区的一个村庄实行了《乡村计划》活动。宋永平曾在1988年给高名潞的信中提道，"想邀请国外的艺术家到中国贫困的农村进行艺术实践，并拿到世界各地展示"[1]。

1993—1994年，宋永平又与10多位艺术家两次到乡村搞创作，很像前一时代的艺术家下乡体验生活。1992年，由于反感"政治波普"和"玩世现实"引发的国际艺术市场的介入以及部分艺术家对于物质利益的狂热追求，宋永平等人以回归乡村作为对此的回应，并加以批判和讨伐。在这一年里，宋永平主持开了几次会议，就乡村计划的主旨、形式、内容、目的、效果及其可能产生的影响进行了讨论，并取得了共识[2]。1993年，宋永平和他的伙伴们沿着黄河进行了一次长途旅行，他们访问沿途村庄的村民，并用印象主义、原始主义的风格为村民们画像。

他们这种活动的主要目的在于：其一，去除艺术家身上的都市腐朽气息和污染，从素朴的乡村生活中汲取灵感。回归"原始"，回归乡村，以"寻根"的方式保持艺术的纯粹性。其二，向日益趋向市场化的中国当代艺术家示警，提醒其保持前卫情怀的必要性。但是，这种乡村活动虽然比后来都市中民工参与的当代艺术更直接地进入乡村，但其实没有深入的交流，更没有改变乡村的愿望，相反，"乡村"对于宋永平等人而言，只是都市文化的净化剂。

我们看到，80年代的"乡土绘画""生命之流绘画"和宋永平等人的乡村活动的艺术家们都把农牧民作为自己人道情怀以及乌托邦理想的移情对象。其实在艺术家和农牧民之间并没有发生实质性的交往。农牧民和边疆乡土不过是中国当代改革初期知识分子一厢情愿构造的带有怀旧色彩的人道田园。

到了90年代末，随着迅猛的都市化进程和大量农民工进城，一些艺术家开始雇用农民工参与他们的艺术项目，甚至作为"合作者"出现在他们的作品中，比如，宋冬（图15-7）、王晋、张洹等人的创作。然而，这些农民工依然不是参与者，大多是按照艺术家的项目设计被动地参与。但无论如何，至少他们的身体参与已经不同程度地把农民工的主体性带入了这些当代艺术作品之中。而且，这些作品让人们开始关注农民工的边缘主体性，这也是对乡村

1 高名潞. '85美术运动：历史资料汇编[M]. 桂林：广西师范大学出版社，2008：568.
2 见孙钤《与时代脉搏互动的群体》，收入宋永平编的非公开发表物《乡村文化1993》，高名潞当代艺术档案存。

现实的间接性参与。刘小东是为数不多的用绘画表现农民工的画家。比如他的三峡系列作品（图 15-8）。他到三峡地区和内蒙古鄂尔多斯近距离接触农民工，他在作品中对农民工的"平视"展开的构图似乎试图把农民工

图 15-7　宋冬，《与农民工一起》，录像，2001—2005 年

图 15-8　刘小东，《三峡大移民》，油画，2003 年，图片由刘小东提供

的伟大再现出来。

然而，就 90 年代末到 21 世纪头 10 年出现的一批实验电影而言，在表现农村和农民工在都市化进程中所受到的冲击以及他们面对的现实命运的感人程度与空间维度方面，上述这些当代艺术似乎无法与之相比。或许艺术家只能通过把农民工的身体行为符号化和语境化，或者按照流行的说法，即通过某种"在场性"去揭示农民工的主体性在都市社会中的隐形作用和社会地位。比如，张洹的《为鱼塘增高一尺》（图 15-9）。

图 15-9　张洹，《为鱼塘增高一尺》，行为艺术，1995 年，图片由张洹提供

2002 年卢杰和邱志杰策划了历时多年延续至今的长征计划。这个发生在 1934—1936 年红军长征路上包括

延安在内多达 12 个重要地点的艺术展示活动，很大程度是宋永平等人 1993 年的乡村计划的放大版——尽管由于卢杰和邱志杰的社会学与人类学的视野，以及他们试图把社会主义革命历史记忆"场所"转化为当代艺术的"在场性"对话的雄心，都说明长征计划远远超出了宋永平的乡村计划的设想范围。

应该说，真正的可以称作与乡建有关的"介入艺术"其实始于 2007 年。从这一年开始，相继出现了碧山、许村、石节子、羊磴等把艺术家的实验与农村生态改造相结合的多个项目，而且至今似乎方兴未艾。这一次的艺术家"到农村去"的长期实践似乎更接近梁漱溟 20 世纪初的理想——乡村改造，而且逐步深入农村，长期致力于与乡村生态、经济和文化相关的改造项目。这些乡村项目的参与艺术家或者艺术家群体不论抱着怎样不同的理想，似乎都希望把他们长期改造的乡村变成能够与当代艺术对话的现场。这个现场不是挪用，而是经过与农村人口的互动把乡村改造成农民的文化殿堂、艺术家的另类美术馆或者工作室。

自 21 世纪以来中国当代艺术日益景观化、精英化、学术化之后，部分艺术家转向了以乡村为主题的在地性创作。乡村艺术的"爆发"式增长大致可以归于四重背景因素。其一，在艺术本体层面，美术馆里的作品似乎越来越苍白无力、远离生活，走向极端展场形式化。艺术亟待更有力度的、更能介入社会的新实验。对于封闭在大学教室和艺术家工作室的艺术生和艺术家来说，全然不同于城市社会结构的乡村为他们提供了无限丰富的原生态素材和广袤的实验空间。其二，在社会现实层面，城市化的高速发展造成了精神上的价值真空以及越来越无法忽视的农村和城市的环境问题，人们寄希望于向乡村这片"桃花源"挖掘新的价值取向给现存问题提供新思路。其三，在官方层面，中国地方政府对于开发本地区资源拥有积极的热情，旅游资源不甚突出的地区能否借助当代艺术的聚焦获得差异化的优势，继而赢得外界的关注成为部分地方官员思考的选项之一。其四，乡村作品"爆发"的直接原因是日本越后妻有大地艺术祭展示了被城市现代化不断抛弃的乡村地区所拥有的广阔的艺术实验舞台，给同为农耕文化资源丰富的中国提供了一个当代艺术与乡村融合的范例。

"越后妻有"，日文意为"被白雪覆盖着的村落"，位于日本主要稻米产区新潟县，"妻有"则包含远方、尽头之意。这个村庄一度面临着低出生率和人口老龄化的问题，1994 年，日本策展人北川富朗（Fram Kitagawa）来到这个凋敝的村庄，被它的美丽和贫困触动，决心用艺术为它做点什么。经过 6 年的筹备工作，第一届"越后妻有大地艺术祭"终于在 2000 年成功地在这片逐渐衰败的土地上举办，此后每隔 3 年举办一次。这个人烟稀少的村落，正在以最有魅力的艺术形式向世界发出声响。当然，我们不难看到它与欧美 20 世纪 80 年代大地艺术的相似之处，但这里不再是几个艺术家处理人与自然关系的孤独的尝试，而是融合了国内外艺术家和政府的各方资源进行的社会实验。艺术家们借助当地的文化资源、经济资源、旅游资源，结合特有的自然风貌特征进行自由创作（图 15-10、图 15-11），并且可以通过艺术节吸引来自国内外的游客，在该地区产生持续性的影响。中国早期的"艺术乡

第十五章
乡村托梦（异托邦）和介入艺术

图 15-10 田甫律子（Ritsuko Taho），《绿色别墅》（Green Villa），2003 年

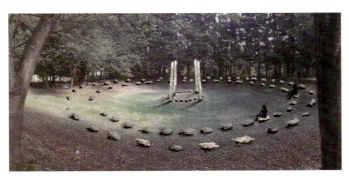

图 15-11 国松希根太（Kineta Kunimatsu），《记忆之痕与明日之森》（Traces of memory and forest of tomorrow），1997 年

图 15-12 伊利亚与艾米莉亚·卡巴科夫夫妇，《梯田》（The Rice Field），2000 年

建"项目，多以越后妻有为标准，将村落"美术馆化"，以艺术重拾当地的环境、历史、产业和文化。实际上，中国乡村的艺术介入项目还面临着与本土文化的矛盾，以及由于政策制度的不同带来的土地拆迁、开发的影响，局面要复杂得多。

《梯田》（图 15-12）是俄罗斯艺术家伊利亚与艾米莉亚·卡巴科夫（Ilya & Emilia Kabakov）夫妇的作品，艺术家说服了因为身体原因不再种田的梯田主人福岛先生与他们协作完成作品。作品将美丽的梯田当作诗歌的背景，在其后放置做农活的人们的雕像，整个场景就像是立体绘本一样丰富和有层次。其中画面右侧的一段诗句是"四月，阳光照耀。冰雪消融，湿润的霞光遍布空中。壮实的马匹，拼命地拖着重重的耕犁。趁着春天把农田准备妥当，为了新一轮的播种和插秧"[1]。

詹姆斯·特瑞尔（James Turrell）是善于运用光制作作品的美国艺术家，他建造的这座位于旧川西町的"光之馆"（图 15-13）是可供游客居住的度假屋，是当地政府的规划项目。"光之馆"具有江户时期大地主屋邸的传统建筑外观，而不时变换的光线在建筑内部的天花板清晰可见，人与自然在居住空间中被联系起来。

目前国内的乡村艺术项目虽然规模不一，组织形式也不尽相同，但大多数都具备两个基本特征——让它们区别于城市系统的"白盒子艺术"和各种地方传统民俗的文化节——当代性和在地性。当代性决定了创作语言一定具有当代性特征，这区别于任何传统艺术形态；在地性决定了创作的着力点又是基于当地历史与现实素材基础之上的，它构成了对地区文化的重新解构与新的想象。

如何体现"当代性"？乡村艺术从根本上就带有"当代性"。对于一部分作品来说，其母体是 20 世纪 80 年代起源于西方的"参与式艺术"（engaged art），或"介

[1] 北川富朗. 乡土再造之力：大地艺术节的 10 种创想 [M]. 欧小林，译. 北京：清华大学出版社，2015：17.

入艺术"形式,并且以伯瑞奥德(Nicolas Bourriaud)的"关系美学"作为哲学基础[1]。其核心是艺术家以项目的形式在不同群体之间寻求"对话"并达成"协商"。体现在中国乡村艺术上就是通过艺术家与村民一对一或一对多的配合,完成作品,这也是具有介入艺术特征的那部分作品的共性。另一部分作品则源于20世纪60年代流行的"公共艺术",由艺术家直接创作,也就是国际艺术家和国内艺术家根据本土的哲学元素、美学因素、环境因素进行艺术创作的那部分作品。这两部分作品相互依赖,共同组成了乡村在地性创作的基本形式,而两者都以"先锋性"为底色,寻求对传统艺术与生活边界的突破。

如何体现"在地性"?中国当代艺术走出了美术馆"白盒子"这一封闭和自足的意义空间,主动参与到乡村社会中。这意味着对艺术审美区隔的消解,这里的每一个项目和作品都必须确保是针对本土文化的提问、质疑、保存与挖掘。而其中对乡村挖掘得最深入、最全面的,往往最不"像"艺术,其艺术空间也最不"像"美术馆,但它们的功能其实也更像美术馆,因此在业内赢得了好的口碑。

目前中国乡村艺术活动主要有3种组织形式:一是艺术家自发组织的乡建计划和小型艺术节;二是地方政府邀请策展人和艺术家主办的大型艺术节;三是艺术院校把乡村作为艺术实践的基地。实际上无论是艺术家个体还是艺术院校的在地性实践都需要与地方政府密切配合,但是总体而言,艺术家的主动参与和设计的意愿与动力强于政府的意志,所以,基本能够按照艺术家的大体构想进行。但决定这些项目成败的原因往往既不来自艺术家,也不来自政府,而是来自当地的村民。因此,艺术乡建或者艺术介入说到底必须首先要和农民的生活现实相匹配。

其实这也是大部分艺术家的初心。2011年中国的城

图15-13 詹姆斯·特瑞尔,《光之馆》(House of Light),2000年

[1] 尼古拉斯·伯瑞奥德. 关系美学[M]. 黄建宏,译. 北京:金城出版社,2013.

镇人口首次超越农村人口，当今农村面临着拆迁征地矛盾，老龄化、空心化严重，农业土地荒废，传统乡村文化和社会结构逐渐消逝等严峻挑战。所以，在过去的10年中，一个发散式的以艺术家个体或者小群体为主的艺术乡建运动在全国范围内出现。

这种个人为主发起的艺术项目，主要是指以艺术家个体为主导在乡村进行艺术乡建和在地性创作，例如，碧山计划（左靖、欧宁）、许村计划（渠岩）和石节子美术馆（靳勒），这类项目属于乡村在地性项目的早期原创类型。其中碧山计划和许村计划影响力已经超过艺术圈，石节子美术馆则在艺术圈知名度很高。这类项目的艺术家和策展人一般都有较为完整的乡建理念，具有社会理想主义的人文热情。项目的侧重点也并非局限在艺术领域，而是带有"艺术乡建"的综合性特征，其精神渊源也要追溯到梁漱溟、晏阳初和费孝通等执着于乡建的知识分子。

第三节
乡村大美术？碧山、许村、石节子、羊磴

一、碧山计划

黟县碧山是徽州地区的一个古老乡村，这一地区拥有秀丽的景色，保留有很多徽州古老建筑和传统手工艺，这让它与中国其他农村地区相比更有自然、文化资源的优势。2011年由左靖和欧宁等共同发起的首届"碧山丰年祭"（后更名为"碧山丰年庆"）在碧山村举行（图15-14），包括丰年祭仪式、主体展览、徽州历史文化展览、手工艺市集、调研项目展示、早期农村电影放映、当代农村纪录片放映、学术研讨会、文学活动、新民谣音乐会、徽州戏曲汇演等多个部分。碧山丰年祭具有大陆地区大地艺术节的开创性意义，其侧重点在于以综合性艺术手段来展现徽州传统文化的魅力。整个碧山计划包含由徽州老建筑维修和改造而成的碧山书局、碧山书院、碧山供销社等文化场所，反映徽州手工艺项目的"黟县百工"，传播出版的系列丛书《碧山》和《汉品》《黟县百工》等子项目（图15-15）。其中以现代人视角为切入点，以翔实完善的田野调查为基础的《碧山》丛书（图15-16），洋溢着浓郁的乡土人文情怀，成为很多文化知识群体的"民艺圣经"，为碧山计划的广泛传播赢得了良好的口碑。

左靖和欧宁提出的"共同体"（community）是一个侧重于描述人与人之间关系的概念。它是指利益、立场等方面诉求一致的群体，有利益共同体、思想共同体两重意义。这是一个基于理想主义的出发点，表达了外来移居者与本地村民在同一土地上共同生活、共同进退的愿景。这取义于1871年的巴黎公社，也包含了始发于20世纪60年代的返土归田运动（back-to-the-land movement）中由嬉皮士建立的试验公社的意蕴，前者的自治原则代

图 15-14 首届碧山丰年庆，2011 年，图片由左靖工作室提供

图 15-15 《碧山》创刊号（2012 年）、《百工》创刊号（2016 年）及《黟县百工》（2014 年），左靖主编，分别由金城出版社、同济大学出版社出版，图片由左靖工作室提供

表着另类政治的梦想，后者的生态环保思想则是今日中国应大力倡导的。这里的共同体，是对街道、历史遗产和公共空间的分享。

尽管有着宏伟的目标，碧山计划在实践中却面临困境。比如2012年成立的碧山读书会，引入南京先锋书店，把村中一个旧祠堂改成每天营业的碧山书局，吸引了众多外来者前来参观消费，村民也有了一个可以看书休息的公共空间。但由于整个书局只能为他们提供两个就业机会，因此村民们感觉这并未给他们带

图 15-16 《碧山》杂志书（2012—2020 年），图片由左靖工作室提供

来太多的实惠。欧宁说道："在与村民形成利益共同体方面，我们非常无力：在精神层面上，尽管我们难以彻底改变自身与村民差异的现实，但我们并没有刻意放大与他们在思想和审美趣味上的'区隔'，我们对此非常警觉，也非常谨慎。我和家人住在村里，努力把自己当成村民中的一员，和村民尽量多进行日常生活里的自然交往。但只要想在工作上动员和联结农民，我发现我们也会深陷梁漱溟所说的困境。我们同样处理不好与政治的关系。……事实上，乡村建设最重要的是钱，没有钱，大家只能谈谈理想，根本不会

有什么作为。"[1] 第二届碧山丰年庆因为种种原因没能召开，欧宁离开碧山，但是左靖还在继续着他的乡建探索。2015年，左靖在贵州茅贡村寨提出"乡镇建设"的概念以及"空间生产""文化生产""产品生产"3个实施步骤。2016年，在政府委托下，左靖在比较富裕的云南景迈山开展文化梳理工作，将地方性知识整理成一个"乡土教材"式的展览。2018年，碧山工销社首个城市窗口西安店的开业也是乡村价值影响城市的延续（图15-17—图15-20）。

2014年7月，通过对碧山长达40天的实地考察，在哈佛大学攻读社会学的周韵在微博发文《谁的乡村？

图15-17 碧山工销社开幕展揭幕，2017年，张鑫摄影，图片由左靖工作室提供

图15-19 碧山工销社店铺，张鑫摄影，图片由左靖工作室提供

图15-18 碧山工销社戏台，图片由左靖工作室提供

图15-20 黟县本地篾匠姚家驹在碧山工销社的工作坊，图片由左靖工作室提供

1 欧宁.碧山共同体：乌托邦实践的可能[J].新建筑，2015（1）.

谁的共同体？——品味、区隔与碧山计划》，质疑碧山项目的有效性，一时引起争论。周韵认为碧山计划不仅没能帮助形成一个"共同体"，反而反映了知识分子和村民之间的区隔。碧山所做的猪栏酒吧和先锋书院与村民真实生活距离太远，精英俯视的视角只是将自己的审美逻辑强加到村民的生存逻辑之上。碧山共同体的主体不是农民而是知识分子和艺术家。"'碧山计划'的审美是极精英主义的；试图取悦的是中产阶级知识分子的趣味、是从喧嚣都市短暂离开后能看到'盛开的油菜花'。碧山村没有路灯，村民十分想要——但是从外面来碧山的游客却认为，没有路灯，可以看星星。"[1] 随后，欧宁回应指责周韵是在歪曲事实，廖伟棠也撰文以《精英能否建设新农村？——碧山的争议》为题回应，认为在不伤害农民利益的大前提下，文化实验是值得鼓励的。

二、许村计划

同在 2011 年，由艺术家渠岩在山西晋中的许村策划发起了许村国际艺术节，时至今日已经在这个太行山腹地平凡的小村落成功举办了 5 届。碧山与许村一南一北唱响了中国文化艺术精英返乡建设的高潮。两者的根本共同点就是首先尊重和肯定乡村的价值，以现代文化艺术手段重新激活古老的乡村。

渠岩是一位老"'85 新潮"成员，作品具有鲜明的社会批判意识，他不仅对于权力和资本对乡村的戕害有着清醒的认知，同时也对各种形式的艺术乡建抱有批判态度。渠岩的着力点更多的是集中在思考如何重建乡村文化的社会性意义和主体价值，以修正对农村粗放的改造加快乡村凋敝的偏差。其实，乡村艺术创作并非是其关注的重心，尽管美术馆也会策划主办艺术家驻村作品展，但渠岩关心的是如何恢复乡村作为"家园"的伦理价值。受到梁漱溟"创造新文化"观念的影响，他的目标是以艺术带动乡建，通过艺术激活没有文化遗产优势的许村，重建该区域的文化自信。他"试图对乡村物质形态修复的同时去重建一种信仰，重建人与人、人与自然、人与宇宙的共生关系。艺术介入乡村，重要的不是艺术本身"[2]。相比艺术在地实验项目，许村项目要丰富得多，不仅包括当地修复建筑和保护民俗（重建祠堂和举办国际艺术节），还包括 2013 年国际艺术节期间开展的儿童英语班，帮助村民经营农家乐和贩卖农产品等活动。

渠岩将这种艺术介入乡村的实践方法称为"融合"[3]，以规避启蒙、改造等精英主义居高临下的强势印象。在他看来，艺术"融合"乡村分为 3 个部分：去遗产化；对在地文化主体性的尊重与确认；艺术家与村民多主体联动的实践方式（图 15-21）。

1 观察者网. 碧山计划引哈佛博士周韵与策展人欧宁笔战 [EB/OL]. (2014-07-06). https://www.guancha.cn/culture/2014_07_06_244166.shtml.
2 渠岩. 艺术乡建：许村重塑启示录 [M]. 南京：东南大学出版社，2015：1.
3 邓小南，渠敬东，等. 当代乡村建设中的艺术实践 [J]. 学术研究，2016（10）.

图 15-21 许村考察，图片由渠岩提供

许村国际艺术公社作为一家在山西和顺县古村落建立的当代艺术创作基地，是以"弘扬世界人文理想，创造当代精英艺术"为目的，于 2010 年成立的。渠岩和他的团队把闲置了的公共建筑进行改造，外部保留老式建筑的外观，内部赋予老房子现代性的使用功能，让村民看到传统历史建筑与现代舒适生活是可以兼容的。2011 年，为期 15 天的首届许村国际艺术节（"一次东西方的艺术对话：2011 中国和顺乡村国际艺术节"）顺利举办，活动安排包括公共艺术教育辅导、艺术家个案研究、公共教育推广、国际当代艺术系列讲座以及中国乡村建设话题讨论等部分。每名艺术家留下两件作品作为许村美术馆永久馆藏。艺术节的最后一天，许多村民涌入老粮仓美术馆，他们的反应是既兴奋又困惑的（图 15-22、图 15-23）。

首届许村国际艺术节开幕后的第三天，渠岩发动参加艺术节的各国艺术家、文化学者、建筑师、城市规划专家共同倡议，宣布以抢救和保护古村落为主旨的"许村宣言"，呼吁地方政府和有关部门专门成立古村落保护机构，把对有价值的古村落的抢救和保护提到议事日程，主要有 3 点：第一，停止以任何理由和任何借口破坏古村落的行为。第二，对古村落做详细的普查工作，建立古村落档案。第三，全面和系统地对现有古村落各个时期的建筑登记在册，提出具体的保护方案。并呼吁全社会注意当前中国新农村建设产生的问题，部分政策的主观化、简单化、"一刀切"的急功近利的工作方式，造成了具有文化与历史价值的古村落的迅速消失，造成了传统文脉与生活方式断裂，希望全社会行动起来，为抢救我们的民族家园贡献出自己的一份力量。[1]

最终，这个宣言没能向社会公开，可能是由于"宣言"一词的敏感性以及艺术家和知识分子修复古村落与新农村建设的矛盾。转年夏天召开了"中国乡村运动与新农村建设"许村论坛，聚集了来自不同高校、机构和协会的不同领域的专家学者，当地村民也在会议上发言。2013 年，第二届许村国际艺术节以屈原的"魂兮归来"为主题，呼唤乡村的精神和神性。这届艺术节新增了两个项目：一是许村农场和许村创意项目，二是各类丰富的乡村助学和村

1 渠岩. 艺术乡建：许村重塑启示录 [M]. 南京：东南大学出版社，2015：158.

民的民宿改造计划（图 15-24、图 15-25）。

许村国际艺术节能够延续下来，是因为该项目确实实为许村带来了很多基础性的改变，赢得了地方政府的信任。许村艺术项目为村民提供了公共空间，艺术节也为具备民宿条件的村民增加了收入。但囿于现实环境的局限，渠岩的很多文化理想也只能部分实践在许村项目中，后来他在南方实施的"青田计划"就没有受到这么大的阻力，这也是乡村艺术的南北差异。

三、石节子美术馆计划

石节子村位于甘肃天水市秦安县叶堡乡，是一个只有 13 户人口的贫困小山村，2014 年才通上自来水，更没有独特的文化或环境资源。该计划发起人靳勒从这个村子外出求学，从西安美院雕塑系毕业，后任教于西北师范大学。区别于上文提到的碧山计划、许村

图 15-22 许村国际艺术节，图片由渠岩提供　　图 15-23 艺术家与村民在一起，图片由渠岩提供

计划，靳勒在生养他的乡村发起这个美术馆计划（图15-26），不仅是出于对家乡的深厚感情和反哺之情，也出于他对乡村在地性艺术的独特理解。他把整个村庄作为一个美术馆或一个当代艺术工作室，包括每家每户

15-24 许村国际艺术公社，图片由渠岩提供

和山山水水。

图 15-25 许村助学计划，图片由渠岩提供

2008年2月，靳勒被村民们选为村长，虽然没有行政权力也没有工资，但也为他次年将村子"美术馆化"提供了便利。自2009年成立石节子美术馆后，靳勒邀请了很多国内外艺术家来到山村里进行在地性创作（图15-27）。他们在山村四周建雕塑，在山崖上刻字，在山体上投映影像作品，放映乡村内容的电影，可以视之为将整个生活空间转化成艺术空间的朴素的尝试。整个村子都是美术馆，而每一户人家就是一个"分馆"，人人都是艺术家。2010年2月，村里举办了石节子电影节，靳勒选择了一些与村庄有关的影片放映，包括艾未未的《童话》、李沛丰的《白银》、托尼·加列夫（Tony Gatlif）的《只爱陌生人》、孟小为的《去兮去兮》、汪东升的《赤脚讨薪》和赵半狄的《春天的夜晚在那小山村没有遗憾》等6部电影。此外还在石节子美术馆请来国际戏剧人为村民表演并探讨戏剧。

美国明尼苏达大学的汤姆·罗斯（Tom Rose）教授用晾衣架把他现代主义的建筑和空间摄影作品晾晒在农家院内的晾衣线上，在它们旁边还挂了玉米、高粱，

图 15-26 石节子美术馆开幕现场，2009年，张斌宁摄影，图片由靳勒提供

图 15-27 艺术院校、艺术机构到石节子考察,图片由靳勒提供

图 15-28 石节子在地艺术实践项目《乡村密码——中国·石节子村公共艺术创作营》,"一起飞——石节子村艺术实践计划",图片由靳勒提供

让现代建筑和中国西北的院落建筑空间产生了奇妙的对比与张力。刘旭光的作品《山海经》是一个实验动画影像,它创造了很多《山海经》里的怪物、神兽。投影仪放置在一个转盘上,放映时那些神兽就会在周围的山体上来回跳跃闪现,作品由于场域的改变,被赋予了新的含义。

石节子美术馆的艺术活动实践方式有些类似艺术院校的工作室制度。2014 年,靳勒邀请西安美术学院的教授王志刚带着学生和当地村民结成一对一的"对子",一些以户为单位的临时艺术小组制作的作品被永久展览在石节子这个露天"美术馆"当中。2015 年,石节子村与北京艺术组织"造空间"携手开展"一起飞——石节子村艺术实践计划"(图 15-28),同样采用艺术家和村民配合的方式,由靳勒的母亲何蠢蠢抓阄,将村民与艺术家结成对子,以一年为期,共同完成一件艺术作品(图 15-29)。副村长李保元还带着他和艺术家秦刚制作的作品《老农具》在北京民生美术馆参加展览。同年 8 月,靳勒组织农民制作了 30 根"泥棒子"作品,送到银川当代美术馆参展,村民共获得 1500 元收入,这让他们十分高兴。乡长看到媒体的纪录片后,同意给村子修一条柏油马路。在村民看来,能赚钱、能吸引政府目光改造村子就是艺术最大的作用。

四、羊磴计划

羊磴镇位于贵州省遵义市桐梓县北端,这里是一个

不具备任何文化和环境优势的省级贫困镇。2012年，时任四川美术学院副院长的雕塑家焦兴涛主持开展"羊磴艺术合作社"这一艺术实践项目，这是国内艺术师生和乡民共建最紧密、最深入的一个项目，现已成为同类项目中最具研究价值的案例之一。相比许村和碧山，羊磴合作社显得更弱势、微观和日常化一些。这个艺术计划延展出来的乡村木作和冯豆花美术馆都体现了在日常生活中重建艺术与生活的连续性的初衷。艺术创作者不是以孤立的身份来到乡村，而是与乡民共同参与、共同创作，他们不回避艺术的实用性，让艺术重回生活现场，让艺术与日常生活紧密连接在一起。

"羊磴艺术合作社"的艺术实践一直遵循以下几个原则：

（1）"艺术协商"。在今天中国的现实语境下，有没有一种具有更广泛联系性的艺术工作方法？在"貌合神离"中"各取所需"，以"艺术协商"的方式，让曾经必须"以艺术的名义"在艺术制度的边界呈现的形状、事件、言谈、聚集，成为生活中自然生长的日常。"羊磴艺术合作社"就是对"艺术协商"的秉持和践行。

（2）"五个不是"原则。在这样一个现场，做什么样的事情可能不太清楚，但是从一开始，"艺术合作社"成员就非常清楚不做什么：不是采风，不是体验生活，不是社会学意义上的乡村建设，不是文化公益和艺术慈善，不是当代艺术下乡。如果说艺术介入社会具有某种社会功效，那么这种社会功效不是艺术怎样成为一种法律和道德意义上的说教，而是一种启示、一种自觉。

（3）"缓慢的持续"。当一个人走进一间黑屋子看一眼就走，他会觉得屋子里面什么也没有；假如他能够在黑暗里坚持5分钟，他渐渐放大的瞳孔会浮现出各种模糊的陈设；假如他有足够的耐性，随着时间的增加，当眼睛变得和猫头鹰一样敏锐时，他会发现一座宫殿。蜻蜓点水、浅尝辄止、"三日游"和"十日谈"的活动，就像刚进屋子就出去的人，没有深入的短暂的"艺术驻

图15-29 石节子村民艺术创作及展览，图片由靳勒提供

"留"只会永远停留在初次的猎奇和浅显的体验上。"持续"让羊磴日常的生活在艺术家眼中历久弥新,各种丰富而生动的情感、关系和事件让艺术的触角异常鲜活,艺术参与和介入的方式层出不穷,乐趣横生。

(4)"有方向无目标"。"羊磴计划"有方向没有目标,按着顺势而为、即时反应、无界共处的原则去工作。

(5)"警惕意义"。在这个小镇发生的任何改变,"艺术合作社"成员都欣然接受,并主动拥抱。在"艺术合作社"成员眼里,"羊磴新城""顺发商住楼"(羊磴本地的基础设施建设和房地产项目)远比小桥流水好看。艺术的状态就是日常生活突然的中断或意外,艺术家需要发现并体验这种中断和意外,赋予它独特的意义。在今天艺术日益功利化工具化的时候,发现无意义就是最大的意义。[1]

羊磴艺术合作社将艺术活动融入村民的日常生活当中。两天一次的"赶场"是当地重要的经济活动,这时艺术家也把制作的作品拿出来摆摊贩卖,或寻找民间艺人,与村民互动。"美术馆"在羊磴这座小镇上是与"豆花馆"的日常营业交织在一起的。区别于美术馆体制习惯的白底黑字打印的字体,冯豆花美术馆简介是邀请当地写大字的师傅在红纸上蘸取黄色颜料书写的,遵从当地的视觉传播习惯。美术馆开张的海报也挪用了村里通知的语气,这里微妙的矛盾感显得诙谐而讽刺(图15-30)。在小小的豆花馆里,艺术家焦兴涛、王比、娄金、张洁分别制作的4件作品《钥匙》《贵烟》《碟子》《筷子》是利用店铺中已有的桌子、

图15-30 "冯豆花美术馆"开馆展前言 © 羊磴艺术合作社

[1] 焦兴涛.寻找"例外"——羊磴艺术合作社[J].美术观察,2017(12).

图15-31 艺术家焦兴涛、王比、娄金、张洁分别制作的4件作品《钥匙》《贵烟》《碟子》《筷子》© 羊磴艺术合作社

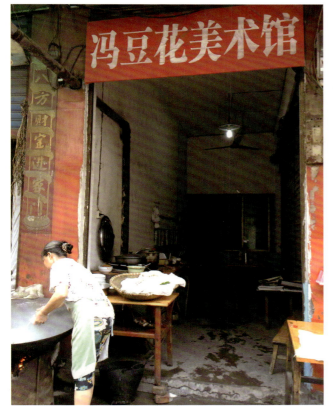

图15-32 冯豆花美术馆 © 羊磴艺术合作社

把此前的桌面用整块木板换下，在新的桌面上按实物大小以1:1的比例雕刻而成（图15-31）。原有的桌腿＋新做的桌面＋与桌面一体的乡村日常用品，既是一件具有一定制作感的"雕塑"，同时又是可以使用的"桌子"。当乡亲们在一个"豆花馆"看到生活中熟悉的"钥匙""香烟""碟子""筷子"以不同于以往的方式出现，他们边吃饭边抚弄这些雕刻出来的物件，"美术馆"在此彻底成为生活的一部分，也是人们在乡村生活中的意外和惊喜。"冯豆花美术馆"（图15-32）的称谓由艺术作品与"豆花馆"构成，是名称上的指代和一种空间、文化概念的借用。美术馆在城市生活中是一个文化功能场域，体现出趣味的分野与社会等级的区隔，而在乡村，美术馆昭示出自身的另外一种可能性，即无界限的艺术体验空间。同时，没有"豆花馆"就不会有作品的意义存在。这样看来，无论是在展示形式、宣传形式上，还是在作品形式上，"冯豆花美术馆"都是在美术馆体制意义受到质疑之后对它的一次彻底的重新定义，不仅拓展了美术馆边界，也为艺术介入乡村的形式提供了范例。

第四节
被介入的产业狂欢

这里说的艺术节指由地方政府出资，邀请策展人与艺术家到当地策划的大型艺术节，是目前较为主流的乡村艺术形式。地方政府的目的是要提升地方文化形象，推广地方旅游品牌，带动地方经济发展。而策展人和艺术家可以获得较大的资金和使用空间权限，可以实施一些较大型的在地性、公共性艺术作品。不过，受到条件的限制，部分地方艺术节的后续活动不再采取首届的大型博览会模式，而是采取长期的驻地计划形式。

这些艺术节的数量在2015年左右激增，在很大程度上是受到了日本越后妻有大地艺术节的影响和启发，只不过质量良莠不齐。这些艺术节也是所有乡村艺术中

图15-33 "乌托邦·异托邦——乌镇国际当代艺术邀请展"部分作品，Ruben Lundgren摄影，图片由冯博一提供

图15-34 弗洛伦泰因·霍夫曼在乌镇水剧场的作品《浮鱼》，2016年，Ruben Lundgren摄影，图片由冯博一提供

最博人眼球、最能引发景观效应的，它们的资金支持和宣传力度都是其他组织形式无法企及的，但也常常因其短期性、浅表性和过于商业化而脱离了乡村和村民主体，为人所诟病。

乌镇是典型的江南水乡，占据得天独厚的人文自然资源，它本身就是热门的旅游地之一。而乌镇地区领导又重视文化资源的挖掘和开发，先后举办了乌镇戏剧节、乌镇国际当代艺术邀请展，建立木心艺术博物馆等，一系列举措使得乌镇成为江南地区新的文化重心。

2016年，由陈向宏策划主导的"乌托邦·异托邦——乌镇国际当代艺术邀请展"规模宏大，汇集了来自15个国家和地区的40位（组）著名艺术家的55组（套）130件作品（图15-33）。此次展览充分考虑了在地性创作特点，有12位艺术家的作品是根据展览主题，并经过对乌镇一年多的考察专门新创作的。冯博一为主策展人，展览邀请了众多国际上具有影响力的艺术家，也是国际艺术家占比最多的一次，可以称得上是1949年以来在国内乡镇举办的影响最大的一次当代艺术展。据统计，有百余万景区游客参观了在乌镇公开展出的作品。

这次展览中的作品体量巨大，材质使用丰富，视觉冲击力强烈，具有很强的景观性。主要作品有"大黄鸭"的作者弗洛伦泰因·霍夫曼（Florentijn Hofman）在水剧场建造的粉色"浮鱼"（图15-34）、美国女艺术家安·汉密尔顿（Ann Hamilton）在西栅景区的国乐剧场利用当地纺织业的材质制作的《唧唧复唧唧》、陈志光作品《乌合之众》、安迪·莱提宁（Antti Laitinen）《铠甲》等。

广东东莞道滘镇具有传统岭南文化特征，民间戏曲、粤剧发达。这个地区历经了传统农耕、

手工业和新兴的加工业及电子工业时期，具有丰富的在地性创作素材。从 2016 年起，由艺术家范明正发起了道滘新艺术节。2016、2017 年两届艺术节的亮点都在道滘镇古老的粮仓上演：第一届中，李振华策划了粮仓外立面投影，国际化的影像风格投射在古老斑驳的墙壁上，两者形成了鲜明的反差。第二届春季项目中，亮眼的是高艳津子实验舞剧《三更雨·愿》，将实验舞剧引进到在地性项目中在国内是较为罕见的。

2017 年的秋季项目围绕道滘老建筑的修缮和改造进行，包括新开放的兴隆社区的民国建筑"善堂"、南丫村的南阁水厂（现已改造完成，成为集艺术和休闲为一体的综合文化中心）、村学堂等。组委会邀请艺术家驻地创作，这些新修缮的老建筑将陆续成为影像、装置和架上作品的展示空间。未来这里有望成为珠三角区域在地性创作的重点区域。

隆里国际新媒体艺术节和道滘新艺术节都是晚近才开始举办的新的艺术节，但由于隆里国际新媒体艺术节宣传力度并不大，直到第二届的新闻发布会，很多业内人才知晓这个艺术节。隆里位于贵州省锦屏县西南边沿，是明代戍边的军事堡垒，古城保留了很多古中原文化特色的老建筑和风俗民情。

隆里国际新媒体艺术节侧重以最新的艺术和科技手段来介入项目中。首届于 2016 年开幕，邀请了国内外 50 多名新媒体艺术家参加。展览深入乡村公共性场域，如稻田、空地和老建筑空间中，充分发挥了影像、投影、激光、装置等各种新媒体的技术手段。2017 年第二届的开幕式上，总策展人爱默杨将展览的主题定为"艺术、乡村、不确定的空间"。"不确定"是指不断生长、开放和可参与性，意在对由知识分子主导的封闭性的乡建创作的批判。另外，此次活动之所以不叫"节"而叫"季"，也是考虑到大型博览会艺术节的方式耗资靡费，并不利于乡村项目长期深入。艺术季增加了新媒体艺术驻地创作的环节，部分作品将成为隆里永久性作品。

2016 阳澄湖地景装置艺术季由阳澄湖生态休闲旅游度假区和同济大学设计创意学院联合打造。由张永和、刘克成、Arup、Gensler、高入云等艺术家、建筑设计师、设计机构与跨界人士等共同在阳澄湖莲花岛西咀公园内，构建起 10 个充满幻想、富有冲击力的装置艺术作品。该艺术季的作品体量较大，具有鲜明的地景艺术特征。这也是中国近年来最大型的地景创作项目。大部分作品都囊括了对生态环境问题的思考、批判和重启建设，成为本次展览参展作品的一大共同关注点。

结论

20 世纪的乡村文化活动和乡村文化建设的理想在千禧年后的中国当代艺术中再次萌发，并成为一股潮流，甚至大有执前卫艺术之牛耳的趋势。这种潮流在 2008 年的汶川地震后更有了扩大的势头。一方面，艺术家对农村的经济、文化甚至生存的基本状况的关注，实

际上出自对都市经济与农村发展不平衡的焦虑；另一方面，不少艺术家感到当代艺术的社会责任感越来越弱，前卫精神已经死亡。由于政策、市场和展览机制对当代艺术的钳制越来越难以突破，一些艺术家转而向农村开拓探索的领域。而乡村改造和农民问题自20世纪初到改革开放前的时期，都是社会革命的首要问题，改革开放后虽然农业改革也有推进，但是相比都市化进程仍然缓慢，而且广大的农业人口和土地似乎仅仅是都市发展的后备资源而非主战场。这种状况再次引发了一些当代艺术家的关注。2007年后，一些小群体进入农村，开展了新一轮的乡村文化改造或者实验性质的艺术活动。新千年面临的社会重大变迁、加速的都市化进程是当代艺术必定走向农村的经济动力和精神能源。

因此，"异托邦"本来是福柯提出来的一个社会概念，与乌托邦这个现实中根本不存在的空间相比，异托邦意指人们试图通过某种社会空间（比如医院、博物馆甚至监狱等）去实施某种治理现实的构想。国内一些批评家，比如王志亮、冯博一等也用"异托邦"指称乡村介入艺术。尽管乡村介入项目的本意类似福柯的异托邦，但是，这些乡村有着历史、地域甚至宗族等多重文脉，它们的本质仍然是社会原生态。这样一来，如何解决介入的现实"改造性"与这个原生态的绵延的"合理性"即是至关重要的课题。寻求艺术家、农民和体制之间的文化共识是介入艺术的目的，但这在多大程度上能真正生效？还是它实际上消磨了不同阶层之间的差异，最终结果只是某种折中方案？艺术家和策展人的文化理想不局限于单纯的艺术创作，他们以为乡村具有更充分的可实施的当代艺术空间。于是，他们抱着乡村文化拯救者或布道者的心态，但在现实中会发现乡村有着比城市系统更为复杂的人情网络和封闭保守的观念，很多想法都难以真正实施，有的项目甚至因为与当地政府的不和谐关系而受到阻碍。

作为一种在国内新兴的艺术样式，乡村在地性创作面临着相当多的困局，有的是资金不足，有的缺乏学术背景，有的面临政府阻碍。尽管如此，它还是为我们提供了城市美术馆之外的艺术发展可能性，一直处于失语状态的乡村的伦理价值、美学价值和哲学价值，有没有可能通过当代视觉艺术而发声？答案显然是肯定的。但艺术介入乡村建设的终极目的并不止于简单的"在地化"或者"在场性"艺术创作。我们看到，社会各界的关注、外来资源的引入和本地资源的开发都容易把它引向产业化和市场化，这是早期乡建知识分子所没有面临过的全球化和后工业的社会语境。这正是当代艺术家和知识分子要思考的问题。

现代和回望
（1993—2019）

Chapter 16

"Maximalism"

第十六章

"极多主义"

16

我们在前面集中讨论了面对社会激变做出激烈反应的当代都市题材的创作，这一章讨论的"极多主义"和下一章的"互象"可以看作与都市景观表现相逆反的创作现象。都市景观面向图像现实，关注社会空间对人的冲击。而"极多"和"互象"则更注重心理空间与时间形式，把艺术创作作为人与日常对话的过程。正是基于关注日常时间的这个视角，可以说，"极多主义"和"公寓艺术"是一脉相承的同类现象，都是把物性日常和行为日常看作与外在意识形态或者物质动因相抗衡的创作动力。"极多主义"更侧重解决艺术作品中的行为痕迹如何呈现时间性样式的课题。

第一节
日常的仪式

把某种重复形式通过日复一日的积累，最终转化为一种看不见时间的样式，这就是日常的仪式。

丁乙《十示》系列的创作和理论也是个很好的例子。如果从1988年丁乙的第一幅《十示》（图16-1）系列作品开始算起，丁乙的"十字形"绘画的创作已持续了30年之久。尽管在此期间丁乙产生过不同的想法及与之相伴的修正方法，但那明确的十字形交叉的基本形式使人们一眼即看出是丁乙的作品。丁乙作品强烈的形式感却是基于反形式的观念之上的。他对"把纯视觉语言看作最终追求目标持怀疑的态度"，同时也认为"绘画的目标并不是为展现在画布上的行为世界做辩护"，换句话说，丁乙认为绘画既不是某种纯视觉形式的展示，也不是某种与"现实"或"自然"相关的再现。它是它自己，是艺术家"在语言结构和外延观念的深层逻辑之中"开展的工作，即它是一种艺术家的方法论的结晶。[1]

1　丁乙.艺术杂论[J].江苏画刊·非主流绘画特辑，1993（3）.

图 16-1 丁乙,《十示 I》, 布面油画, 1988 年

图 16-2 丁乙，《十示 97-14》，丙烯、成品布，1997 年，200 cm × 420 cm

图 16-3 丁乙，《十示 19-1》，丙烯、成品布，1991 年，120 cm × 140 cm

图 16-4 丁乙，《十示 2002-2》，丙烯、成品布，2002 年，200 cm × 280 cm

在80年代末和90年代初的中国前卫艺术中，丁乙的思想是反主流的。因为，一方面他不属于当时的"纯化语言"的学院主义倾向；另一方面也与表现主义及其衍生的波普、玩世倾向不相干。丁乙将绘画看作一种"精确"的操作，他用"十字形"标示他所提供的"精确性"。因为"十"在印刷中是标示尺寸的标记，是最简单的符号，人人皆可辨认。这种纯真清晰的表达方式，很近于科学，因而远离人文内涵，无任何文化主题性暗示。更重要的是，这种简单形式为丁乙提供了一种连续、单调地操作的可能性。他可以在画布上宁静、单纯地"画"十字，使它尽量精确，而不带任何"重建"或"破坏"文化的妄念，有的只是与"某些实在的物质"（画笔、粉笔和画布）打交道的感受。这种"实在感"迫使他放弃和远离任何编造幻觉的欲望，并始终尊重画布上的十字痕迹。

这种对实在痕迹的坚守也决定了丁乙的自动取色原则，基于这个原则的行动"对塞尚、马蒂斯色彩理论的不信任"[1]，丁乙的造型原则是无技艺和无表情，他把技法看作是一种平庸的技能，不带任何先入为主的概念。简言之，像一位农妇编织粗线格布那样，只是一种操作（图 16-2—图 16-5）。

但是，这种操作的意义绝不在于操作行为本身，而是操作所形成的规范。艺术家无权逾越这一规范去"表现"，或者在没有规范的情况下，艺术家也根本无法表现。

而正是在这种过程中，艺术家获得某种精神解脱和灵感体验。正如丁乙所说："创作的灵感来自连续的工作所获得的经验持续、纵深和开放的工作状态使一个艺术家的创造力远离他的意识所框架的范围。"[2] 这使我们想到90年代初王鲁炎、陈少平、顾德新的"新刻度小组"的工作。遵循规则和那些"戒律"给他们带来一种摆脱了"意义"框架束缚的自由感。而真正的自由不

1 丁乙. 艺术杂论 [J]. 江苏画刊·非主流绘画特辑，1993（3）.
2 丁乙《创作札记》，1995 年12月，未发表。

是杂乱无章，相反它是一种严整的仪式。

朱小禾曾参加过1989年的"中国现代艺术展"。90年代中期以来朱小禾开始选择用短线作为他的"语词"阅读某一件大家都熟悉的画，但是读者很难发现具体的、可以参考的提示。朱小禾用类似观诗读画的方法，用"形象"——绘画的色线，而非"语词"去解释、阅读一幅绘画，比如，针对古代画作的《三个宫女》（图16-6）、民间版画的《母与子》《教子图》

图16-5 丁乙，《十示97-B21/24》，粉笔、木炭、瓦楞纸，1997年

图16-7 朱小禾，《教子图》，油画，150 cm×180 cm，2001年，朱小禾本人收藏

图16-6 朱小禾，《三个宫女》，油画，150 cm×110 cm，2002年，朱小禾本人收藏

（图16-7）以及针对德国著名版画家的一些作品等。这些密密麻麻地拥挤在画布上的色线所留下的痕迹即组成了另一幅油画：这幅画从"意义"到"形式"都是"寄生"的，没有自己独立的"主题"和叙事内容。它既没有我们通常所说的"绘画性"因素，也缺少"指事"与"会意"的符号性功能。正如朱小禾所说："过度书写产生的碎线积层是另一种形式的思想，是看的思想。它只能使我们看，而不能使我们理解，它不是内在意识，情感，信念的表现，而是看的新情感，看

的新经验。"[1] 然而，"看"并没有任何美学、哲学或者是叙事方面的导向性，而只是它本身。正如朱小禾所说："我的书写不是那种适度的、有目的的、再现的书写，而是过度超出书写，叠加书写，书写繁殖书写，这种书写产生复杂、晦涩的小线积层，使辩识不可能，轻而易举的再现不可能，它是对清晰、刻板、简化形象的超出。外部形象变成乱线的积层，使形象模糊不清。书写不停地叠压拆毁，无法停止，无法得出结论。"[2]

线条书写的不断繁殖产生了去表现或者再现的绵延本身，变成一种时间仪式。

朱小禾的时间痕迹出自对意识痕迹的抵制。朱小禾说，他的线是"中立"的，没有"革命与反革命"，无感情，无倾向，无整体与局部的构思。只有这种操作的中立性，才能去"意识形态化"，也才能将人们对他所阅读的绘画的"民族性"或"正确性"彻底地肤浅化、表面化。比如将古代"三个宫女图"中的所谓"东方美"（线型、装饰性等）完全模糊化了。这是一种反文化霸权的策略性的"过度书写"。[3]

日常的仪式最为典型的案例或许是李华生的水墨线形的"日记"。从 1996 年开始到 2018 年他去世的 20 多年间，李华生画了一大批各种各样的水墨"线画"，作为一位师承四川著名国画家陈子庄的传统文人画画家，李华生的转型让艺术界的人们大跌眼镜。

李华生早期的水墨创作主要是传承传统文人画，追求笔墨意趣。1981 年，李华生参加了在北京中国美术馆举行的"十人中国画展"；1983—1985 年间，相继参加了在美国举行的"当代中国画展"的巡回展、在中国武汉美术馆举办的"新人新作现代中国画展"。80 年代中期，他的水墨受西方现代绘画的影响，开始追求更为主观性的表现。从 1998 年开始，他参加了一系列与抽象艺术相关的展览。其中，具有代表性的展览有：2001 年的"中国·水墨实验 二十年：1980—2001"艺术展（广东美术馆）、2003 年的"中国极多主义"展（北京中华世纪坛、美国纽约大学安德森美术馆）等。

1997 年前后，李华生开始放弃任何形象的参照，也丢弃了任何情趣笔墨，画面日趋简洁，只留下了由无数短线构成的水墨格子。他每天在宣纸上画线，专注于墨线与墨线之间的相互稳定平衡然而又相互浸染的互在关系，有时候线条会层层叠加，有时候绵延不断地在巨大的宣纸表面延续书写一个线条。他特意把这种水墨线条的书写等同于个人的"日记"，李华生总是用日期和时间去命名他的作品（图 16-8）。比如，《995 – 997，1999》大约

1 朱小禾《书写的过度性和晦涩性》，第 21 条，《艺术笔记》，2002 年 10 月，未发表。
2 朱小禾《书写的过度性和晦涩性》，第 1 条，《艺术笔记》，2002 年 10 月，未发表。
3 朱小禾《书写的过度性和晦涩性》，第 15、16、17、18 条，《艺术笔记》，2002 年 10 月，未发表。"15，过度书写对旧形象进行重新表现，使旧形象变得晦涩难解，让人无法解读和反应。这暗示了对某种文化样式的脱离，暗示了一种反抗性的文化路线。""16，对中国传统旧形象的重新书写，使它们变得晦涩，混杂，无类别，这是东西方文化划定的中国样式的脱离，并且向西方文化的艰深性，复杂性进犯，分享文化的艰深性和复杂性，而非呆在原始质朴，简单，纯洁的样式中。""17，过度书写作为反文化霸权的文化策略而有必要性。""18，晦涩性，混杂性，是对民族性的解放性的理解。在晦涩性，混杂性中，我们从西方文化那里夺回的失地，是向古老的智慧的回忆。晦涩性，混杂性成为我们与西方共享的文化资源，是共同的文化领域和文化特征。"

第十六章
"极多主义"

图 16-8 李华生，《953，1995》，水墨、宣纸，1995 年

图 16-9 李华生，《春夏秋冬》，水墨、宣纸，2006 年

是 1999 年 5 月到 7 月完成的，此外《春夏秋冬》（图 16-9）也是作画的时间。

与西方现代抽象艺术不同，李华生的方格子绘画并不意在"方格子"本身，因为它们既不表达某种外在世界的精神秩序，也不显示物质的客观存在。重要的是构成这些格子的过程，即在"书写"中如何把"写"和"画"的对话做好，如何通过自己心理的以及物理动作的控制把每一个时刻毛笔所留下的痕迹做得精到，实际上，这就是传统绘画的线的魅力和灵魂所在。只不过，传统绘画的线大多数情况下仍然借助某些形，比如山、水、树、石、竹等来传达自身的魅力和灵魂。现在，李华生去掉了这些"不似之似"的形的因素，把线的本质和自己的日常状态直接打通，线就是自己，就是自己每日的心灵和时空的印记（图 16-10、图 16-11）。

所以，李华生画墨线方格，实际上与西方"抽象画"的物质精神二元基础毫不相关。他的目的是要回到把书写、绘画和人的行为融为一体的"线条"本身。线提供了一条让他全神贯注的时间"轨迹"，排除任何杂相和外部干扰的净化通道。

李华生的线最初都是按宣纸的隐线方格"写"的，有时是短线，大多是横贯或竖贯全纸的墨线。后期则撇开直线的局限，放手勾线，甚至用一根线填满一幅画。然而，这些线不是轻轻划过，或毫无控制地运行的线，而是摒住气着力于笔端而"写"出的线。如果我们能理解弘一法师可以用 6 分钟写 1 个字，那么我们就可以理解李华生的漆线或"屋漏痕"式的线。有时李华生在同一条线上重复地写许多遍，这样墨迹就会浸润到线与线交叉形成的小方块中，并获得一种预期不到的偶然效果。李华生还在一张宣纸上本来就有的众多的隐线方格中写上密密麻麻的"印章"，其中有字、人、图案、山水等各种形象（图 16-12）。

这些线、章、字是慢慢地、专一地、一丝不苟地写出来的，其过程像参禅、像佛教徒每日的功课。

图 16-10 李华生,《2003.3.9》,水墨、宣纸,155 cm×185 cm,2000 年,李华生本人收藏

图 16-11 李华生,《2003.3.7》,水墨、宣纸,144 cm×180 cm,2000 年,李华生本人收藏

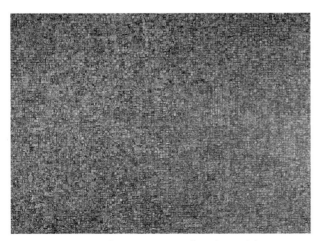

图 16-12 李华生,《1999.5—1999.7》,水墨、宣纸,180 cm×137 cm,1999 年,李华生本人收藏

这些单调、"平庸"的线与传统的十八描或多种皴法大相径庭。传统的线,特别是明清以来的线多是为表现性情和趣味的,但李华生的线都是直接和规则地排列的。它们是理性的、秩序化的,严格地抑制情绪,极力驱除表现性和个性。这些线回避任何煽情的语汇:飘逸,荒率,优雅,气韵生动,诸如此类的形容词。所以,我们看到了"极多主义"和 80 年代的去意义的字象艺术以及"新刻度小组"的去主体性的内在联系。

另一位使用传统水墨媒介的艺术家张羽与李华生类似,他在水墨痕迹中融入了日常状态的痕迹。张羽有影响的水墨创作是 20 世纪 90 年代的《灵光》(图 16-13)系列,以及千禧年开始的《指印》(图 16-14)系列。

张羽同意吴冠中的"笔墨等于零"的说法,因为,传统笔墨所包含的文人意义在今天已经失去意义。他虽然主张与传统笔墨"断裂",但是,他的《灵光》《指印》系列作品其实潜在地延续和转化了传统山水中的"混沌天地"的哲学。

张羽所说的水墨终结,其实主要指性情表现的用笔。准确地讲,《灵光》抛弃了传统"性情使转"的用笔,而用"无性情""无意义"的开花笔,也就是没有笔锋的毛笔。于是用笔不再为性情,而是为"非具象"的图像(混沌天地)服务。然而,这样还不彻底,在千禧年之初,张羽转向了完全不用笔,而在宣纸上按指印。其实,他的第一幅《指印》作于 1987 年,但那时他没有继续下去。作于 1991 年的一幅指印没有像《灵光》系列一样地用笔,但仍然带着《灵光》的宇宙气场。直到 2001 年张羽才又回到《指印》。指纹、墨(或者水)、宣纸成为一种依托在时间绵延之上的非表现性的纯粹对话本身(图 16-15)。

用手指蘸墨或者用手代替笔去作画,无论在古代还是在当代可能都不乏先例。据说宋代文人米芾就用蔗渣甚至手在宣纸上涂抹,以制作他的"米氏云山"。当代用手和颜料作画的西方人肯定也有。所以,高名潞认为,

图 16-13 张羽，《灵光 22 号：漂浮的残圆》，99 cm×90 cm，1995 年，中国私人藏

张羽《指印》的意义并不在于他完全不用笔，也不在于用手，也就是把自己的身体行为融入作品。因为，在行为、现成品都已经成为主要手段的当代观念艺术中，这些都不是特别新鲜的方法，也不是革命的、断裂性的观念。

那么，张羽《指印》的独特价值和当代性意义在哪里呢？

张羽的《指印》的价值在于他通过日常的、重复的行为，把水墨转化为一种带有纯粹的"仪式感知"，而非"作品意义"的视觉形式（图16-16—图16-19）。这里，"日常"和"仪式"至关重要。

什么是"日常"？"日常"就是平淡无奇和琐碎，每日每时在做着似乎一样的事情。然而，这里所说的"日常"是一种特定的时间观。现代时间观建立在资本至上的"有效时间"的价值之上，时间便成了可以计算的东西，等同于金钱。这种"有效时间"的观念彻底消解了农业时间的"无效性"，而正是那个"无效性"才能让人更接近"日常"，因为只有在无效时间里我们才能冥想。日常时间的"无效性"和"不可计算性"对于全球化时代的人们来说，乃是一种极为难觅的冥想资源。与时间厮磨，而非计算、消费、利用时间，这是本章所讨论的艺术家经常憧憬的状态。

什么是"仪式感知"？不是指那些反映了重大事件的带有"一次性意义"的作品，而是指那些在每日重复劳作中始终保持着对物的尊重，对微不足道和琐碎怀有敬畏之心的劳作痕迹。这种重复行为自然而然地形成了他者无法替代和无法置换的时间痕迹。于是这个无法替代的重复痕迹带给观者某种仪式性感知，具体而言，那些似乎无效的、无法计算的时间绵延和无意义的劳作痕迹忽然变得那样有震撼性。它把"日常"的无形变成了常形。

《指印》体现了"极多主义"的这种"无形的常形"哲学，高名潞把它总结为一个类似算式的原理，即：一加一，再加一，再加一，如此延伸下去，最后的结果还

图 16-14 张羽，《指印》，宣纸水墨，1991 年

图 16-15 张羽工作照，2001 年

图 16-16 张羽，《指印》（局部），宣纸、龙井泉水，2005 年

图 16-17 张羽，《指印 2007.9-1》（局部），2007 年

图 16-18 张羽，指印长卷，"意派：世纪思维"展览，北京今日美术馆布展现场，2009 年

图 16-19 张羽，指印长卷，"意派：世纪思维"展览，北京今日美术馆，2009 年

是等于一（$1+1+1\cdots=1$）。我们在讨论徐冰的《天书》的时候也提及了这个公式。最"初"的就是最"终"的，因为，从第一个指印开始，张羽就没有企望得到一个最终的意义。从第一个指印按下去，就开始了一个没有结束的指印。近来，张羽还在湿的泥巴上按指印。那些在方形的泥土块上随意留下的几个手印，非常自然、质朴。指印会留在不同的材质上，不论在一件物体上留下多少指印痕迹，作为日常行为，指印会不断按下去，然而，所谓的指印"意义"则"始终如一"。只有建立在这个日常念头之上，才能产生出不在张羽"关切"之内的"言外之意"。

高名潞也曾用"一加一等于三"（$1+1=3$）的公式去概括目前时尚的观念先行的当代艺术，它最初来自符号学的"能指＋所指＝象征意义"的公式。在这个公式中，图像形式和图像语义的相加会得到更高的符号象征意义。正是这种"高于痕迹"的符号学冲动，导致了当代艺术观念的泛滥和实用理性主义的流行。

李华生、张羽、丁乙、朱小禾通过艺术行为的"仪式化"，把自我痕迹带入作品，用日常重复劳作消磨掉人们习以为常的"意义添加"和"意义增值"的习惯思维。正是这无数的"微不足道"让人们产生了对"日常"的敬畏，对时间的"无形之形"的理解，高名潞把这种敬畏称为"仪式性"。

第二节
日常的定量

量与无量，限与无限，都是互相转化的，不可执于一。比如，佛教中，既有无量作为法力的象征，也有十万方佛、千佛、千手千眼等数量去暗示这无量。大约量积到一定程度，即达不可及之境界，即与无量无限接近，这种"极多"的传统资源也有意无意地被中国当代艺术家所运用。重复、定量在当代艺术中屡见不鲜，我们在前文"公寓

艺术"部分已经讨论过。比如，徐冰的《天书》，艾未未的《葵花籽》，朱金石在地上铺满了揉褶之后又展开的宣纸（图16-20）等等。

又比如，邱志杰的《重复书写一千遍兰亭序》是否是准确的一千遍无所谓，它是一种标榜，就像千佛洞是否有千佛无关紧要，要点是"极多"。"极多"看似有量，实际上是对具体的量的漠视，其意在暗示无限。这种"极

图16-20 朱金石，《无常》，装置，1996年

图16-21 毛同强，《工具》，装置，"意派：世纪思维"展览，北京今日美术馆，2009年

多"古已有之。比如南宋画院画家李嵩的《货郎图》，就专在货担的货物上方写上"一百件"，以示所画的"物"之多。而南宋孟元老的《东京梦华录》在某些段落刻意事无巨细，平铺直叙地记录了所有在街头店面里看到的货物，至少有千余件之多，只是"罗列"，没有任何形容描述。无怪乎，《清明上河图》《千里江山图》这种宏伟纪实的作品都出现在同一时代。

2001年，洪浩用现代数码技术做了现代版的"梦华录"。他将每天工作和生活用的各种物品，如牙膏、可乐罐、面包、油画色、香烟、铅笔、鼠标等都放在扫描仪上扫入电脑。然后用电脑设计技术将这些物品很齐整地排列成一幅幅"抽象画"。远景是非常不具体的"形式感"，近看则是清晰得有点"超现实"的、密密麻麻的"百件"或"千件"物品。洪浩把它们称为《我的东西》。洪浩在扫描、存入、取出、编排这些物品时，已远离他用这些物品时的感觉，这些"有用之物"现在成为"审美之物"，成为艺术形式的元素，包括"色块""线

第十六章
"极多主义"

条"。它们脱离了实用之物的属性（名称、材料、功能、信誉、价值等）而成为"千""百"件物品中的毫无个性的一员，成为"极多"的"牺牲品"。但是，对中国人而言，抄录、摆弄、描绘、数算这些"物什"的过程本身即是一种乐趣，是一种"悟道"。

毛同强曾参与过甘肃兰州地区的"'85"新潮运动，之后他做了几个非常类似人类学的艺术项目。90年代末，毛同强曾经搜集过死亡者的档案，把它们集中在一起，命名为《档案》。另一件作品是《工具》，在两年多的时间里，他从中国各地陆续收集来3万多把曾经被使用过的镰刀和锤子。镰刀和锤子既是农业社会的主要劳动工具，凝聚的是劳动者的衣食住行的日常生活经验，它们也可能是劳动者反抗压迫的工具，在20世纪镰刀斧头成为无产阶级意识的图腾。在今日美术馆"意派：世纪思维"展览的二楼展厅中，他把上万件镰刀和锤子摆放在地面上，密密麻麻，其巨大的体量和厚重感对视觉与心理有着强大的冲击，这种冲击力与压迫感构成了一种仪式性的张力和考古学力量（图16-21）。毛同强的另一件类似作品是《船》（图16-22、图16-23）。他还从各地搜集了1300件1949年以前用过的地契，2009年，他把这些地契集中在北京墙美术馆做了一个展览。如果只是一两件，它们只有文献价值，当这些上千个令人叹为观止的宗族、土地的历史文本堆放在展厅里的时候，我们感受到毛同强在"竞争"文献所有权的全部过程。地契的资本文献被转化为艺术展品，展厅把普通地契铸造为具有唯一性光环的艺术品，这个庞大数量的废弃的"契约"获得了巨大的新生力量和价值，并且为社会学、经济学、人类学研究提供了资源。

这种对"量""数"的津津乐道，也可看作"物恋"的一种表现方式。中国人似乎很有"恋物癖"，如米芾称太湖石为"石兄"，明清人对各种"案几之物"的把玩等。一些当代艺术家也津津乐道于"数数"。比如杨振忠的录像作品《931粒米》（图16-24），情节极单调。一只母鸡和一只公鸡在啄一把米，一男一女的话外音分别为公鸡、母鸡啄米的次数，"一、二、三、四……"，直到鸡将米全都啄光。节奏单调的"数数"和鸡的啄米动作带给观者某种对数的终结的期待。终结数931粒是个偶然数字，偶然预示着数字的延伸，它不是艺术家的选择。随着鸡的快乐的啄米节奏，艺术家也享受着"数数"的乐趣。

但是，定量和"数数"也可以是一种非常"无聊"的事，特别是

图16-22 毛同强，《船》，装置，"意派：世纪思维"展览，2009年

图16-23 毛同强，《船》（局部），装置，2009年

用在艺术创造中。过度用它，不但不能引向"极多"和无限，反而会走向荒诞虚无。

从1999年的上海双年展开始，中国当代艺术进入了高名潞所说的"美术馆时代"。美术馆机制，包括策划、收藏、展览和出版成为规范中国当代艺术的主要机制。以往的艺术家个人自由交流，或者小群体共同创作，以及自由策展人以某种理念为动力组织艺术展览的现象一下子让位于美术馆机制的集团力量。这种力量不再以纯思想和文化理念为主要目的，而是以美术馆体制自身的发展战略为目的。艺术家虽然似乎仍然能够享受着巨大的个展的荣耀，但是，他们的出场是提前被这一体制设计好的。就像我们在超市里随意挑选的商品其实早已被市场导向按照不同人群的喜好进行归类并模式化了，但个体消费者总是以为自己在享受着挑选的自由。实际上，耿建翌和张培力早就已经意识到了这一点，所以，在1987年张培力创作了《艺术计划第2号》，用枯燥的条例规范观众参观展览的行为，耿建翌则在1998年屯溪召开的"中国现代艺术创作研讨会"期间，假冒"中国现代艺术展"策划人的名义向所有参会艺术家和批评家分发以艺术家个人信息为主的调查表，两者都有"复制体制运作"的路数。

耿建翌2000年做的《光明的一面与黑暗的一面》（图16-25）号称一件"摄影"作品，其实和摄影的关注点无关，虽然作品中有几个人的照片头像。他将几个人的脸部受光面和背光面积进行精确计算后，转换为相同面积的正方形来分别对应显示受光的和背光的面积。作品中虽然没有出现数字，但确实是以数字为基础做出来的。他的"计算"将"人像"这生命肌体物质化了，就像我们量一块大理石的面积，或称一块黄油的重量一样。同时，黑白分明的人脸也去掉了最能表现人的微妙表情的中间灰色地带，阻断了观众对他（她）的任何生理与情感的联想，就像面对一幅医学解剖图，浪漫精神被彻底地物质化了。同样的道理被耿建翌运用到另一件作品《怎一个"的"字了得》（图16-26）中。这题目立即会让我们想起某种情绪，如李清照的"怎一个'愁'字了得"。但耿建翌在作品中做的是枯燥至极之事，将一本书中的文字，除了"的"字外，全部用墨水涂掉。然后，又用白纸按原书尺寸装订成一本新"书"。将所有的留下的"的"字按面积大小转换成正方形，并按它们原来的位置，准确地将这些正方形画到那本新"书"中。这种"无聊"的、重复的、无意义的、纯数学式的"劳动"可以看作是对大量运用定语"的"的书写和煽情表现

图16-24 杨振忠，《931粒米》，2000年，录像

图 16-25 耿建翌,《光明的一面与黑暗的一面》,相纸,2000 年

图 16-26 耿建翌,《怎一个"的"字了得》,钢笔、复印书,1999—2001 年

的再现与嘲讽。

所以，最终耿建翌的定量是一种拆穿，他向人们展示，激情的量是可以计算出来的，这样就拆穿了所谓的艺术激情。因此，也根本没有乌托邦和煽情那么回事儿了。

第三节 日常的形状

不少中国艺术家采用重复某一动作或某一形式的方式去使那缺席的自我"常驻"，或者，从另一角度讲，使表现自我的妄念在形式重复和动作连续的无意义操作中退场，只有使自我的表现欲隐退，真正的自我才会出现，自由的冥想才能升华与超越，某种纯粹的精神性的东西才会降临。因此，连续、重复甚至坚持做某一单调枯燥的"劳动"常常是"极多主义"的基本特点。尽管这些艺术作品也有物质的形式，但它们总是"词不达意"。因为真正的意义留存于每一个瞬间之中，而这些瞬间则总是延伸和变化的，与前一个和后一个瞬间组成了一个无始无终的"场"。就好像一个和尚念经，可能念一万次"阿弥陀佛"，但每一个"阿弥陀佛"都不一样，每一个都是不同瞬间的产物，每一个瞬间都与和尚的参悟（他与周围的氛围的对话和与自己的内心世界的对话）的程度有关。

正因为如此，意义永远找不到一种物质形式去永久驻存，只能通过与物质的不断接触去留住这个过程时间中的每一个时刻。我们把这种通过行为与物的重复接触，试图把时间驻留在记忆或者某一物中的艺术创作称作"日常的原形"。

图 16-27 顾德新，《无题》，装置，1989 年

一、腐朽时间

顾德新是"新刻度小组"成员，从 70 年代末开始当代艺术创作。他的作品所用的媒材广泛，平面的、装置的、数码的，尽管多样，但他始终认为作品的意义是与他无关的，是不可企及的。他宁肯多关注他和物质的关系或者宁肯将作品做得看上去非常"物质化"和"形式化"。其作品的材料往往是一些生命物质、自然物质，如肉、水果、花、玩具等，或者是一些极端工业化的材料，类似塑料、玻璃等。他愿意把这些物质摆放得铺天盖地，非常整齐而且宏大。但是，随着时间的推移，这些物质会变质腐烂。因此，顾德新其实呈现的是生命史诗和腐败衰亡之间的悖论（图 16-27—图 16-30）。然而，我们没有人能够亲历这个时间过程。

图 16-28 顾德新，《无题》，装置，1995 年

图 16-29 顾德新，装置，"丰收：中国当代艺术展"，北京全国农业展览馆，2002 年 9 月 30 日

图 16-30 顾德新，《无题》，装置，2007 年

但是，顾德新要亲自见证这个腐朽时间，所以从1987年开始，他坚持"捏肉"的行为，一块新鲜的肉每天不断揉捏后会变质（图16-31）。顾德新十几年坚持"捏肉"的行为，并拍下照片记录。有时候，他直接在题目中写下来捏这块肉的行为时间。在一定时期内，每天用手捏一块生肉，直到将肉捏干，这必定有一种非常奇怪和特定的感觉。

设想，顾德新一个人坐在那里静静地体验他自己的有鲜血的生命肉体与一个逐步被去掉"血""水"的生命死物之间频繁接触的感觉。任何所谓的意义——无聊？净化？恶心？性感？——都无从得知，观众从他的"捏肉"作品的展示方式中得到的则是虚张声势的华丽和庙堂式的礼仪场面，众多"记录"捏肉的照片排列有序，像一幅幅"抽象画"。捏干的肉块堆放在中间红布包裹的台子上，像遗体告别。顾德新似乎故意使观众"看"到的与实际创作作品的"意义"（比如，过程）拉开距离，从而将那个只有自己能体验到的东西永久地封存在一个不可知在的世界。那个东西就是时间，腐朽的时间。顾德新用作品为这个时间，而非物质本身做礼赞。宏大的礼赞仪式是要让我们看到日常看不到的东西，更重要的是，从这些看不到的时间中，我们自己的人性和万物的生命都是须臾而过的过客。

二、时间的形状

隋建国的艺术创作主要建立在对"时间"和"材料"的思考之上，虽然社会问题和伦理问题也是他关注的重要领域，这两个视角有时候会让他纠结。

隋建国"文革"后期曾学习中国画后转学雕塑，在80年代，他首先关注如何突破传统雕塑语言的问题。

1989年秋隋建国带学生在石雕厂进行教学训练，每天都要敲石头，这种劳作很容易把时间忘掉，再有就是对材料比如石头的材质和性格极为关注。石头经长时间敲打会出现裂缝，这是石性的裂变，也是时间的裂变。

石头裂变的时刻会带来一种惊喜。这或许是对耗时耗力的重复劳作的一点儿补偿。这种对物的纯粹专注和对时间的遗忘在当代艺术中越来越难以成为创作活动的主体，因为艺术家和观者越来越习惯于从作品中获得观念期待或者戏剧性。

在石雕厂他们有时候要把石头捆绑起来，以便挪动。这让隋建国看到了石头和绳子的紧张关系透露出某种特殊的材料品性。绳子的紧绷感和石头反抗的强度总是处在一种似乎要崩裂的紧张状态，当两者相持的时候，则是物性和力度刚好平衡的状态。这启发了隋建国用石头和钢筋制作了一批《结构》的系列作品。嵌入的钢筋与石头之间形成的相互较劲（图16-32、图16-33），展示了内敛的相持性张力。显然，对时间和材料的感悟，让隋建国想到，如果把时间性和物性进行平衡，结为一体，或许可以突破旧的雕塑语言。如果仅仅回到材料（现成品）本身，还是无法走出极少主义和物派。

从1994年到2010年前后，中国当代艺术进入了全球化和地缘政治激荡的重要时期。在艺术界随之而来的是艺术市场的膨胀、后现代文化语言催生的意义增值和观念符号泛滥的时尚，美术馆机制迅速崛起，即高名潞所说的"美术馆时代"的来临。正是在这个时期，隋建国开始转向了社会问题如何与后现代观念统一的思考和探索，此前他对物性和时间性的思考被放了下来。

隋建国这个时期的代表作品是《中山装》系列（图16-34）和稍后的以恐龙形象为主的《中国制造》系列（图16-35），它们成为隋建国创作历程中的一个里程碑。把中山装转化为一个视觉符号固然是隋建国的一种创造，但是，它的观念来源仍然是当代波普的复制和挪用等后现代观念的混合。在当代喧嚣的众多声音之中，中山装和恐龙承载了它们各自的时代强音。隋建国在中山装和恐龙的形象中寓意了权力话语的成分。在后现代以来的语境中，任何把既有的权力符号或者民族符号转化为"纪念碑"的行为本身，都先天地具有对符号

图 16-31 顾德新，《捏肉：物质作为生命》，1988 年

图 16-32 隋建国，《地罣》，天然卵石、钢筋，70 cm × 40 cm × 50 cm × 26 件，1992—1994 年

图 16-33 隋建国，《地罣》（局部），天然卵石、钢筋，1992—1994 年

图 16-34 隋建国，《衣钵》，玻璃钢，240 cm × 160 cm × 130 cm，1997 年

图 16-35 隋建国，《中国制造》，230 cm × 250 cm × 460 cm，2003 年

本身的颠覆意义。其实，隋建国始终在雕塑语言方面进行思考，比如雕塑制作的"放大"手法怎样和中山装、恐龙的"宏大性"相匹配。但是，宏伟的体量一旦从技术层面清晰直白地被分解为很多微型的可以对立成型的体块，就像积木组合，那么，宏伟的神秘性也就陡然消解了。

隋建国关注社会问题，又喜欢哲学沉思。很多时候，它们可能处在矛盾状态。颠覆性似乎并非隋建国最终兴趣使然，因为，在他的天性中其实不乏对崇高性和宏大叙事的表现冲动。中山装的正儿八经和恐龙的虚张声势流露出来的荒诞感或许正是隋建国对宏大叙事既敬畏又调侃的矛盾流露。这是 20 世纪 70 年代以来后现代艺术主流所追逐的美学欢悦，如果沿着此路走到顶点，或许会与美国的昆斯、英国的赫斯特相会合。

然而，隋建国似乎还是放不下他的时间哲学。2006 年，隋建国在北京大山子"环铁"制作了一件录像作品。这是隋建国试图把时间哲学和社会现象学融合为一体的尝试。"环铁"是位于北京城市东北角的一段周长 9 千米的环形铁路，这里是国家铁路试验中心环形试验场，建于 1958 年。隋建国在"环铁"沿线共安放了 12 台录像机，同步记录了火车在 15 分钟绕行一圈中经过每一个录像机所处的位置时正在发生的街区状况。隋建国把共时的分离现象通过分段集合的形式同步传达给我们，这其实也是一种时间的形状，是从把现象"悬置"，从而可以反复观察分析的现象学角度去"陈述"时间的形状。而每天蘸油漆的行为组成的《时间的形状》（图 16-36）球体，其实是静态的、用更加直观的物质形式去展示"时间的痕迹"，较之前者，似乎给观者增加了更多的强迫性。

准确地说，大约从 2006 年开始，隋建国回到了比较纯粹的时间问题。这种转向也必然导致这种形而上学的思考创作和个人日常行为之间的关系需要进行调整。2006 年 12 月 25 日他开始启动了一个延续至今，并会将其贯穿此后全部生命历程的艺术行为。他将一段铁丝

在油漆中蘸一下，然后固定在一个地方。此后每天都给它再蘸上一层油漆，久而久之，这根铁丝由于油漆的附着和流动，已经与最初的形状完全不同，形成了一个椭圆的球体。隋建国将其命名为《时间的形状》。这件"作品"因此成为隋建国的每日必修课，至今从未间断，已经成为他的日常行为一部分和一份牵挂。隋建国在2009年北京今日美术馆展出的"意派：世纪思维"展览中，第一次公开展出了《时间的形状》。展览期间，隋建国每天都要坚持到展厅去给那个"球体"沾漆。从这件作品开始，隋建国似乎更加清晰地认识到什么才是他要在艺术作品中解决的核心问题。

在没有市场和商业参与的艺术中，古代艺术的永恒性与作品的"光晕"（aura，借用本雅明的词）几乎是成正比的。但是，有了现代商业的批量生产后，时间"变"得暴力起来，于是导致那些宣称承载着永恒时间的艺术品失去了"光晕"，变得媚俗。

所以，被精神化了的时间和被物质化了的时间都是现代意识与当代艺术对时间的误解。但是，在这两个极端中，我们还是可以寻找一种时间的假托方式。这就是日常。因为日常无须我们定义，它无可无不可，没有精神和物质的边界可言。

隋建国的《时间的形状》就是要把时间留驻在一个可识可触的形状之中，但不是一次性的"时间表现"，而是在无数个日常时刻，重复地操作一件事情，类似流水账。虽然这仍然是一种时间留驻的"妄念"，但是如果能够像顾德新那样观看时间的痕迹才是最实在、最靠谱的。宋冬的《水写日记》和李华生的水墨线条"日记"等其实都可以从这个角度去理解。

所以，艺术不必都像牧师布道那样每天要面对上帝，那是神圣的日常，艺术也可以是劳作本身，它与时间为伍，它不是时间的表现，也不是时间的隐喻，更不是时间的占有。其过程的无聊、孤独、枯燥，甚至痛苦、折磨都来自充实和快乐。西西弗斯、夸父追日和精卫填海

图16-36 隋建国，《时间的形状》，油漆、铁丝，2006年12月25日，"意派：世纪思维"展览，北京今日美术馆，2009年

必定也是快乐的。

早在 1987 年隋建国就曾创作过一件叫作《无题》的作品（图 16-37），即用自来水一直持续不断地冲刷一块石膏，一周之后水的痕迹被固化。这件作品或许就是《时间的形状》的雏形。

2007 年，隋建国又构思了《偏离 17.5 度》（图 16-38），这是一个在城市空间实施的艺术项目。他根据上海浦江华侨城建设的规划方位重新规划了一个偏离 17.5 度的网格坐标，矩阵里的每一个格子的交叉点纵横相隔 195 米，据此隋建国一共预设了 42 个网格交叉点，每年选其中的一个点植入一个长宽各 120 厘米的铁锈色铸铁立方体方柱（图 16-39），最终预期效果是在城区

图 16-37 隋建国，《无题》，熟石膏，1987 年

图 16-38 隋建国，《偏离 17.5 度》在上海浦江华侨城平面安装点位示意图，蓝色为 2016 年的第 10 个落点

图 16-39 隋建国，《偏离 17.5 度》，铸铁立方体，2007 年

图 16-40 隋建国，《盲人肖像》，铸青铜，高 500cm，2014 年，纽约中央公园展览现场

中形成等高的网状方柱矩阵。逐年植入一个方柱，直到隋建国自己丧失行为能力，无法继续为止。至今已经植入 13 个，每个上面都注明植入年代。

显然，这件作品仍然保留了隋建国作为雕塑家天生具有的纪念碑情结。每个铸铁方柱都依时间诞生，并接受时间的洗礼，最终成为时间的见证。

2008 年隋建国创作了《盲人肖像》（图 16-40）。隋建国闭上眼睛，屏蔽视觉带来的与雕塑相关的经验，完全任由自己的手不受意识控制，随意捏泥巴（图 16-41）。从目盲到心盲，回避制作作品的设计意识，艺术家的"缺席"带给了泥性的"在场"。2017 年隋建国把这些泥巴

图 16-41 《肉身成道》，视频截图，2013 年

图 16-42 隋建国，《1435 件手稿》（2008—2017 年），综合材料装置，2018 年，北京民生美术馆展出现场

图 16-43 隋建国，《手迹》，165 cm × 100 cm × 72 cm，2017 年

拿出来做展览，挑选出来后发现竟有 1435 件之多（图 16-42）。更让他吃惊的是，当把这些捏过的泥团按照时间先后摆放到一起的时候，人们可以清晰地发现，随着时间的推移，泥团的尺寸越来越小。这说明，在长达 10 年左右捏泥的过程中，手和泥的互动越来越趋于放松，越来越没有两者之间的较劲，越来越不在乎泥的形状，越来越没有期待，总之，一切都越来越"微不足道"。

《盲人肖像》之后隋建国开始了他的《手迹》系列（图 16-43）。他发现，借助高精度的 3D 扫描打印，可以把泥的撕裂、扭动、擦痕等这些本来看不见的细微痕迹一下子呈现出来。或许这种高科技刺激了隋建国本有的纪念碑情结。从泥团的从大到小，再到 3D 打印放大指纹手迹，最终再次成为大型的雕塑。然而，时间一旦变成一次性的纪念碑，就会出现回到陈词滥调的危险。这或许是隋建国下一步需要解决的课题。

三、时间寺

汪建伟在 1984 年的"第六届全国美术作品展览"上，他的油画作品《亲爱的妈妈》获得了金奖，内容是对越自卫反击战中的一位战士在战壕里给妈妈写信。虽然这次获奖与汪建伟的巧妙构思和绘画技巧有关，但很大程度上也和这个当时非常流行的题材有关。这也给了汪建伟一个在浙江美术学院攻读研究生的机会。1987 年毕业以后，汪建伟审时度势，转入了当代绘画创作，他画了一些带有意识流意味的人像作品（图 16-44）。从 90 年代初开始，他放弃绘画，转向更自由广阔的装置和多媒体领域，似乎只有影像和装置才能给他的畅想一个自由的平台，从此一发不可收拾。

汪建伟由绘画向多媒体转向的第一件作品，是 1992 年在北京新街口的一个公寓中用医用玻璃器皿、输液管等器具组合起来所做的一个小型实验，取名《文件》（图 16-45）。

在 1993—1994 年的一年中，汪建伟在四川他曾经

图 16-44 汪建伟,《茶馆》系列,布面油画,180 cm × 116 cm,1987—1990 年,图片由汪建伟提供

图 16-45 汪建伟,《文件》,装置,1992 年,图片由汪建伟提供

当知青的地方,和当地农民合作,在农民的一亩地上播种新品种的小麦,由他提供种子,农民负责播种,双方共同承担收益和风险的结果。汪建伟跟踪了全部生产过程,并拍摄下来,将其视为自己的艺术作品(图16-46)。他把地球、种植、生长转化为一件艺术品,融入他的计划和农民劳作的完整生产周期成为一件社会"行为"艺术作品。在 1994 年,这无疑是一件没有激进口号的前卫作品。植物生长的周期和季节自然的循环以及人类控制自然循环的过程成了有具体内容的时间。高名潞愿意用这个"时间的内容"去概括汪建伟的从《循环——种植》开始的一系列作品。时间是汪建伟的终极关注,但他的工作是给予时间某种有物质实体的"关系"。1997 年,汪建伟录像作品《生产》,参加了在德国卡塞尔开幕的"第十届文献展"。

汪建伟正式开始探讨时间的结构和关系的是 2000 年根据重读《韩熙载夜宴图》而创作的《屏风》(图 16-47)。

汪建伟的作品和各种展览很多,最有影响的是 2014 年古根海姆的个展"时间寺"以及 2011 年尤伦斯艺术中心的个展"黄灯"等。他也参加了"丰收:当代艺术展"和 2009 年在今日美术馆的"意派:世纪思维"展。

汪建伟作品的面貌很多,而且一般没有现实情节和按照通常逻辑可讲的故事。但是,它们也不是超现实主义,因为,那些图像并不是按照一个现实或者非现实的结构而制作的。相反,它们是按照汪建伟自己有关世界,有关人观察认识世界、认识我们的存在的"哲学"观而编制的。所以,必须首先明白汪建伟的基本世界观才能明白他的作品。

汪建伟是一个崇尚先知的艺术家,然而,他认为先知不是虚幻地、抽象地、观念化地去预测未来,相反,先知已经在我们既有的现实中存在了,简单地讲,先知就在我们正在经历的历史和现实的经验之中。然而,问题在于我们不能认识到这一点。这个"先知"的概念不

是汪建伟自己说的，而是高名潞对他的思想要点的概括。

这个"先知先觉"是现有知识对我们所感受到的现实或者对象的认识的干扰，用汪建伟的话说是"脏物"，就是把物污染了。他说：

> 那个"脏"不是视觉意义上的，它是当我们在做一件事之前面对对象时，对象在很大程度上被一种知识所掩盖，我认为这种掩盖就是污染的"污"。一种认知层面的"脏"。我们应该不断地冒犯我们的已知，而质疑不能仅仅停留在态度层面，所以我的工作首先要避免这两个问题，不让艺术成为一种有意义、有目的性的工具。[1]

图 16-46 汪建伟等，《循环——种植》（1993 年—1994 年），行为性项目，文献照片

汪建伟的"先知先觉"既不是神学的，也不是康德的先验的思辨哲学的，相反是驻留和绵延在日常已经与正在发生的现实之中的某种东西。神学和康德的哲学是否定经验的，是超越日常的，所以，汪建伟把先知放在经验中，能够把它规定为反思辨和反形而上学的本质，这是非常了不起的思想。正是基于此，汪建伟要让人们在他的作品中去看，去听，去感知那个先知。那个先知是具体的、定量的时空关系。而汪建伟的创作目的就是向观众呈现这样的时空，比如他的作品中的"剧场""时间寺""黄灯""关系"等等。

不论汪建伟的时空描述和视觉叙事多么复杂，这个时空的核心是知识的综合与绵延而不是支离的，是必然的而不是特殊的，是日常而不是无常。他试图在作品中呈现那种真正的、能够和先知融为一体的视、听经验，那种有绵延品质的没有被人知、但是"已知"的经验。从这个角度讲，汪建伟就是那个"先知"的发现者和呈现者，其展览和作品就是那个具体的呈现。

图 16-47 汪建伟，《屏风》，多媒体剧场，2000 年，图片由汪建伟提供

2000 年的《屏风》从剧场的时空出发，试图通过自

[1] 孙天艺. 汪建伟：艺术家应该不停地往后退 [EB/OL].（2017-08-22）. https://www.sohu.com/a/166431479_99976459.

由表演打破固定的剧场知识的局限。这种"剧场"探索持续到2009年的"时间·剧场·展览——汪建伟个展",它是一个把表演、影像、装置综合在一起,但又让媒介之间相互穿插的现场,其目的是通过过程(时间)打破剧场和展览的空间局限。

2011年,汪建伟在尤伦斯当代艺术中心举办了名为"黄灯"的个展。汪建伟创作"黄灯"的念头,来自20世纪初一位华人发明黄灯的初衷。这位华人在美国有一次要过马路时险些被车撞死,他觉得红灯一灭就是绿灯,在中间应该有一个过渡,于是就产生了黄灯这个概念。

"黄灯"介于红灯和绿灯之间,它是我们每天都看到的日常符号。但我们从来没有想到在它的"暂停"意义背后所具有的"先知"因素。汪建伟透过它介于合法通行(绿灯)和禁止通行(红灯)之间的表象关系,看到了黄灯就是"潜在时间"和可能性,这是它所承载的"先知"。

2014年,汪建伟在古根海姆美术馆举办了"时间寺"的个展(图16-48、图16-49)。从字面意义讲,"寺"是堂庙,代表永恒,"时间寺"就是时间的永恒驻留。所以,展览中所有的装置、雕塑、绘画、影像等,其实都可以理解为,它们之间的结构和关系就是时间绵延的形态,即时间的内容。有关这个展览,汪建伟提出了"去特殊性"的观点:

> 我觉得我提出时间就是想去特殊性,因为时间对所有人都是一个普遍的,没有人说我不懂时间,我跟时间无关,所以说时间就是一个普遍性。我直接把问题放到普遍性里,是不是中国、是不是西方、是不是男人、是不是女人都跟时间有关,所以说我从一开始不在一个特殊的市场上提问,时间是在某种意义上讲就是去特殊性,第一个工作就是去特殊性。还有一个就是去关联性。[1]

图16-48 汪建伟,"时间寺"展览,绘画、装置(综合媒介),古根海姆展览现场,2014年,图片由汪建伟提供

[1]《艺术新闻》中文版. 汪建伟古根海姆举办个展,潜入"时间寺"[EB/OL].(2014-07-31). www.tanchinese.com/news/126021/.

图 16-49 汪建伟,《时间寺》, 绘画、装置 (综合媒介), 工作室制作现场, 2014 年, 图片由汪建伟提供

这个"去特殊性"其实是指人种、文化、事件等人类世界的表象,他们对时间的绵延无意义。而汪建伟又看到了日常时间的这种"常态"的"不确定"性。其实,这就是佛教中的"无常"。只有不确定和无常,才能找到"先知"(心中的佛)。汪建伟的不确定性是在知识论上展开的:"如果说确定、已知、有识被认为一种高尚的、至上的话语权力,那么无知、不懂的权利就变得极其难得。"[1] 无知、无常、不确定的知识论的可贵性其实和时间的绵延性是一致的,就像古希腊先哲赫拉克利特说的,"人不能两次踏进同一条河流"。而中国先哲所说的"言不尽意"其实也是对这种意义(先知)和此时陈述之间的不确定、不对称的关系的描述。

汪建伟的哲学其实是一个悖论,对知识的污染挑战本身是一种积极的怀疑主义,但是,通过某种关系和结构去还原被知识遮蔽的"先知"(先于知识的经验)也是不可能的。而且一旦形成结构关系,就又成为一种知识。这一点,黄永砅在创作他的《转盘系列》时已经意识到了。所以,重要的并不在于汪建伟的展览和作品是否验证了"先知",而在于汪建伟提出的用知识去反知识的立论。尽管它是一个求证"时间内容"的"虚妄"命题,但是,只要求证这个"虚妄"的过程做得足够虚妄,那么就会在当代艺术中生效。

四、后感性—后历史

邱志杰是一位集艺术创作、批评、策划人为一身的艺术家。他钟情解构理论和后结构主义语言学,常常把这种解构情结融入批评和创作中。他精力充沛,思想犀利,笔锋尖锐,同时,创作也富有奇想。正是因为他的解构和奇想,致使他的创作脉络显得支离散溢,似乎难寻行止,但我们还是可以大体看出他的艺术攻略的思路。

1《艺术新闻》中文版. 汪建伟古根海姆举办个展,潜入"时间寺"[EB/OL]. (2014-07-31) www.tanchinese.com/news/126021/.

第十六章
"极多主义"

图 16-50 邱志杰，《重复书写一千遍兰亭序》，行为艺术，1990—1995 年

邱志杰在 90 年代的项目，具代表性的有 4 个：第一个是 1994 年他在《江苏画刊》发表的与易英争论的文章，以及此后两年围绕着其他批评家呼应的回应。第二个是 1996 年创作的以《重复书写一千遍兰亭序》（图 15-50）为代表的、介于"公寓艺术"和"极多主义"之间的作品。第三个是 1996 年与吴美纯共同策划的"1996 录像艺术展"。第四个是 1999 年开始参与策划的展览"后感性：异形与妄想"及其相关的文字。

关于《江苏画刊》上邱志杰和易英有关艺术作品的意义的争论我们已经在前文"公寓艺术"部分中简单提及。高名潞把 1994 年作为"'85 新潮"以后的新的本土"观念艺术"再次出现的起点，而邱志杰对作品意义的质疑其实出自 1993 年"政治波普"热引发的后现代思潮，比如主张介入社会，挪用意义明确的政治符号，同时，也出自邱志杰的一种有关身份性的焦虑。因为在 1993 年"后冷战"关键时期，在中国不少艺术家看来，与世界接轨就意味着本土和国际身份的接轨，而这个身份的对接似乎指的是在"后冷战"的地缘政治层面中国和西方的接轨。其道路似乎就是苏联的 Sots Art（社会主义波普），它是 70 年代和 80 年代的美国波普与社会主义现实主义的拼接，即政治波普的苏联前身。事实上，这也正是那位把苏联 Sots Art 和中国"政治波普"带到西方的《纽约时报杂志》记者所罗门的思路。邱志杰虽然没有这样明说，但他担心中国艺术走向上述地缘政治意义上的"后冷战"的"国际身份"。所以，邱志杰质疑意义，是要提倡语言的实验。"批判意志都必须转化为强烈的语言才是有效的。而一旦关注语言，就不可能是直接批判，而且关注语言并不是封闭的形式主义花样翻新。一种新语言的采用带来新体验。这自身有其批判性。它并不需要是某种先进的意识形态的传声筒。因此写了（1994 年《江苏画刊》）这篇文章。"[1]（图 16-51）

1 邱志杰给高名潞的信，1995 年 12 月。

图 16-51 邱志杰给高名潞的信（共3张），1995年

正是语言实验的思考促成了邱志杰《重复书写一千遍兰亭序》的作品，另外，他在1990—1998年期间还做过一系列有关文字和书写的实验作品。

邱志杰在90年代初的几年中坚持临摹王羲之的《兰亭序》，在一张宣纸上重复书写，一遍又一遍，笔迹全都消失变黑以后，邱志杰仍然在墨迹上书写。

邱志杰这样解释他书写《兰亭序》："而且作为艺术家我深知自己的手比脑子要聪明，总是作品在引导我，而不是我在操纵之。《兰亭》就是一例，一开始我是想辩证书法的本质，把它从文字、造型的综合状态中剥离到成为纯抽象的墨迹，再下去墨迹也消失了，只剩下一个动作（书禅）。但在长达两年的书写过程中我被它引着一步步变为对文本与书写动作的关系，对信息在增殖的过程中损耗等新情境的发现。"[1]

重复性和时间消耗是"极多主义"的核心，邱志杰在这件作品中从字迹的重叠到字迹消失，痕迹变成无意义的黑色，只剩下动作和心中的《兰亭序》文本，从而走向了完全内在的体验，按照他所说是"书禅"。古代一代代的书法大家都临摹过《兰亭序》，但他们的目的是用自己的手迹追摹王羲之的原迹，结果最重要，当然也有修炼成分，但是邱志杰完全走向了修炼。

我们认为邱志杰在1994年12月提出艺术"无意义"的问题是有价值的，特别是试图从西方解构主义语言学的角度去论证它。在此之前，80年代的黄永砅、吴山专、徐冰以及王鲁炎、陈少平、顾德新等都已经在实践中明确声明反观念的观念——有关"无意义"的艺术哲学，而且，似乎在文本思考方面比邱志杰更深刻，他们尝试把传统禅道哲学与现代艺术思想融合起来去实践。然而，邱志杰与80年代的"无意义"实践不同之处在于，黄、吴、徐等人的"无意义"是文本本身的无意义，而邱志杰的书写《兰亭序》1000遍的无意义是文本之外的身心体验，

[1] 邱志杰给高名潞的信，1995年12月。

这体验更接近日常。邱志杰对文本意义的解构工作持续到1999年,这一年他开始了"后感性"的系列策划工作。事实上,在邱志杰1994年12月发表文章时,北京的"新刻度小组"、宋冬、张培力、耿建翌等一批艺术家也已经开始把一些日常"微不足道"的随机性方案作为素材,即前面讨论的"公寓艺术"。

1999—2006年举办了多次展览,其中最引人关注并引发争议的是两个展览:第一个是1999年由吴美纯和邱志杰策划的"后感性:异形与妄想",参展艺术家有邱志杰、杨福东、王卫、乌尔善、朱昱、孙原、彭禹、琴嘎、冯倩珏、蒋志、陈文波,地点在北京芍药居小区地下室。第二个是2000年由栗宪庭策划的"对伤害的迷恋",参展艺术家是孙原、彭禹、朱昱、肖昱、张涵子、琴嘎,地点在中央美术学院雕塑创作工作室。

这两个展览根据邱志杰"后感性"的理论,艺术家大量使用身体(尸体、肉、身体)并完全构成了一个被称为"尸体小组"式的集体方式。栗宪庭说:"首先就是这些作品使用了人的人体标本这种材料,它涉及了道德问题。而这个与道德有关的问题的背后是与死亡的文化有关。它揭示了一个问题:死人是不是人?这里我们想到90年代英国一批年轻艺术家如丹铭·赫斯塔(达明·赫斯特)的一个作品,他和人体标本一起生活了好多天,他叙述他的感觉,说他开始觉得很恐怖,后来就觉得人体标本就是个东西。"[1]

"后感性"受到了90年代在英国出现的以达明·赫斯特为代表的一批青年艺术家用动物尸体做作品,并通过人们观看这个现象(YBA)来展览 "感性"的影响。

当然,生死问题和存在性是人类永恒的主题,把尸体作为艺术原材料去挑战伦理可以作为前卫艺术的一个项目,但问题是,把它放到千禧年开始的中国当代艺术的语境中无疑是一种尴尬。西方的后现代实际上在90年代已经从七八十年代的有内容的意识形态表现走向了极端的然而空洞的材料主义和形式主义。达明·赫斯特其实就是一个空洞的、材料形式主义者的代表,动用动物尸体成为终极手段。而最有内容的"9·11"事件,特别是那恐怖而又不可思议的世贸大厦倒塌的图像却没有人敢去触及(大概只有中国的徐冰用东方形式的《灰尘》去表现过)。

但是,在中国的语境中,一切都那么有内容,地缘政治和全球化激发了中国90年代的艺术冲动,直到90年代末,其实都还没有走到空洞的形式主义的地步。而西方当代在昆斯和赫斯特那里,把公开性交和尸体切割作为材料已是没有办法的办法了。然而,21世纪之交,中国前卫的激进意识却把眼光转向了西方的表面激进实则空洞的艺术现象。实际上,把昆斯当作老师的中国艳俗和挪用赫斯特模式的尸体艺术最终还是走向了昙花一现。不是因为它激进,也不是因为道德问题,而是因为语言和哲学上的水土不服。

邱志杰赋予了"后感性"一种历史断裂的意义。他把1994年的意义争论和1999年的"后

[1] 栗宪庭.《对伤害的迷恋》的策展思路[EB/OL].(2003-06-29).https://news.artron.net/20030629/n16419.html.

感性"联系一起（图16-52、图16-53），他写道：

> 事实上，"后感性"的核心想法早在九七年的时候就已经成型了。当时的中国艺术界，非架上的艺术形式如装置、行为、录像和照片已经深入人心，九十年代初最为风行的以世相为题材的艺术如政治波普、泼皮等潮流都功成名就大势已去。这一路线的后继者如艳俗、南方的卡通一代等都成不了气候。九五年左右随着非架上艺术形式的兴盛，观念艺术的概念也更多地被领会，渐成大势。
>
> 我在九四、九五两年间写过一批文章，与以王林、易英为代表的有庸俗社会学倾向的艺术理论进行论战。论战的核心是：作品不是"意义"的表述，而是"效果"的营造。"效果"是通过形式的实验创造出来的现场，而不是作者心中的含义或观念。这一立场有助于反击当时流行的题材决定论。[1]

然而，"后感性"无法激发语言和形式的多义性，甚至"后感性"这个概念也难以经受推敲。因为如果"后感性"就是去意义，那"后感性"就是后意义，但是意义不等于感性，而且，"后感性"的概念也无法和邱志杰所说的"追求材料和行为的最大突破"联系在一起。进一步讲，这个以尸体为材料和用尸体做行为的突破与"9·11"的真实尸体相比是小巫见大巫。艺术还得回到智慧，而不是比谁更狠。

在《重复书写一千遍兰亭序》中，我们倒是可以感受到"后感性"，因为邱志杰跟随着文本书写，而不是他的感知推动书写。从这个角度，"后感性"其实可以被理解为一种摆脱理性控制的经验时间，或者"后时间"，就像摆脱了历史主义逻辑束缚的"后历史"一样。

这一章，我们通过讨论上述艺术家的思想和作品检

图16-52 邱志杰，《纹身1》，1994年，图片由邱志杰提供

1 邱志杰.《后感性》展览始末[EB/OL].（2009-03-23）. http://www.artda.cn/view.php?cid=14&tid=1531&page=1.

验了中国当代艺术中最独特的创作哲学和方法论之一的"日常性"。西方当代艺术受到了当代语言学的影响，非常关注艺术作品中所诉诸的主体性和身份性的缺席与在场问题。这个问题最早来自海德格尔的"形而上学在场"，形而上学在他那里意味着存在性，但是这个存在性不是推理结果，而是在存在那里先天地具备的。艺术家的任务就是让它打开。而70年代以来的后结构主义语言学把海德格尔的这个"在场"的形而上学推向并等同于"不在场"的权力话语中心。两者的区别在于前者的主体性（存在性）的挖掘和创造仍然留给了艺术家的天才，后者则把这个主体性从艺术家的个性和天才那里去掉，给了看不见的权力话语中心。而中国当代艺术家不关注这种"在场"的思辨性求证，更注重如何在日常自己的行为和经验中感悟某种意义的存在，然而这个存在始终和具体的物，比如媒介、痕迹甚至石头等实物产生联系。这样一来，西方后现代解构主义的"无意义"虽然和中国当代艺术的日常性产生了联系，比如，日常的重复书写可能是"无意义"的，但是，意义却被存储在行为的结果，即物和痕迹的不断重复之中，这就是"极多主义"的"无叙事的叙事"的价值。

更重要的是，这个"无叙事的叙事"抹平了主体与客体、图像与意义、具象与抽象之间的对立性。其实，中国传统绘画，特别是文人画最尊重这种"无叙事的叙事"原理，我们无法用主体还是客体、抽象还是现实这种二元视角去解读一幅古代山水画。所以，"无叙事的叙事""不在场的在场"（反之亦然）也可以给当代艺术创作带来更多的开放性和无限性。

图 16-53 邱志杰，《158号》，影像，2009
图片由邱志杰提供

现代 和 回望
（1993—2019）

Chapter 17
Inter-Figuration
Instead of Abstraction

第十七章

互 象 而 非 抽 象

抽象艺术现象在中国过去30年的艺术实践和理论批评中是非常重要的课题与现象之一，这个抽象现象一方面受到了西方现代主义的影响，另一方面也与如何转化继承中国水墨文化的传统分不开，从20世纪上半期至今这个抽象情结和实践一直作为中国现代与当代艺术的一个重要方面而存在。本章从梳理20世纪以来的抽象和水墨的发展历程开始，重点介绍进入千禧年以来中国当代艺术中那些走出了现代抽象的物质、精神二元论，回归个人日常经验，关注艺术行为与材料、情境的整一性的艺术家及其作品。高名潞把这个"走出抽象"的艺术实践概括为"互象"[1]。

中国现代艺术的起步与西方现代艺术的引进是同步的。抽象这个风格在中国现当代艺术的语境中成为"现代性"的最主要象征。如何创造出中国的抽象，一直成为20世纪以来中国绘画——无论是油画还是水墨画——挥之不去的现代情结。所以，我们有必要把水墨和抽象放在一起讨论，从传统和现代转化的角度梳理这个特殊的艺术史现象。

第一节

写意代抽象：意象风景

本书的第二章讨论了中国20世纪与现实主义相对的、以中西合璧美学为主旨的"意象"绘画的发展史。林风眠、赵无极、刘海粟等人的"中西合璧"，简言之，就是"传统写意+印象派"，就是说，判断情感表现准确与否并不在于艺术家主观的言说和宣示，相反在于构图和笔触是否表达了东方（写意）与西式"印象"之间的交融、平衡。这种意象型的"抽象"绘画在30年代末，抗战全面爆发之后就在中国大陆消失，50年代在中国台湾地区的"五月画会"和"东方画会"的现代主义实践中复兴（图17–1），并在60年代散播到中国香港

[1] "互象"是高名潞在"意派论"中提出的概念，是一方面参照古代"文书图"和"理识形"艺文理论，另一方面对比现代理论中的写实、抽象、观念的分类范畴所提出来的。"互象"就是这些不同范畴的互在、互转、互借，简言之，互为形象。

第十七章
互象而非抽象

图17-1 刘国松，《寒山雪霁》，水墨，1964年

图17-2 王无邪，《风景》，水墨，1963年

地区（图17-2）。70年代，"文革"后半期和"文革"之后，这种意象绘画在中国大陆再次出现。"无名画会"和一些业余画家以"写生"的名义创作这种意象绘画，如海外和港台地区意象绘画一样，风景是主要题材。但是，无论是在"文革"中还是在"文革"后，把风景的唯美主义放到当时的政治语境中看，它与"文革"的正统艺术其实是"文革"政治的双胞胎。

"文革"后，这种意象型绘画分为官方学院派和在野派两个阵营。它们都和这个时期以反思"文革"和表现人道主义的"伤痕""乡土"等写实艺术不同，主张"纯艺术"。但是，官方学院主义的纯艺术是"唯美主义"，其代表是吴冠中的"形式美"和"抽象美"。

吴冠中的观点代表了学院派的"美"学观念，他成为这个时期的唯美主义的旗手。由于这些作品既不追求抽象表现的精神性，也不关注"抽象"的再现观念，所以，这种唯美主义只能被看作是20世纪早期的写意加印象派的"中西合璧"的延伸，更多地停留在形式层面。这种唯美倾向的作品从"文革"结束到今天一直存在，在学院油画中被标举为"写意油画"。它大多只谈传统，不涉及当代性问题，因此我们不在这里讨论。

70年代末和80年代初，中国艺术家，无论是在野的还是学院的，忽然都开始大谈"抽象"，因为认为它和当时提倡的艺术现代性是同义词。对于保守派而言，"抽象"等同于西方现代颓废派和自由主义。所以，每当政治运动出现，现代派都是首当其冲，而抽象则成为非法艺术的代名词。甚至在《美术》杂志上展开的抽象美的讨论也触及了抽象艺术的非法性。所以，当1983年"反精神污染"运动发动的时候，西方现代派被当作资产阶级颓废思想的代表，而80年代初对抽象问题的讨论也被视为资产阶级的精神污染。对抽象的恐惧一直延续到90年代，特别是在一些偏远地区，抽象仍然被

视为洪水猛兽。比如，沈阳的王易罡在90年代初画了一些带有表现主义风格的抽象画，还在中央美术学院画廊做了一个个展，结果受到了批判。而70年代末和80年代初活跃在上海的"草草画会"和重庆的"野草画会"同样引起争议，"野草画会"的展览被关闭。[1]

总之，70年代至80年代上半期的"意象"与"抽象"混杂在一起，艺术家主要关注把自己的情感投射在物象形式之上，形成"朦胧意象"的风格。即便没有具体物象，也把色块线条当作情感的痕迹来"表现"。这直接受到了美国抽象表现主义的影响，"个人表现"意味着纯粹的个人感情和纯形式。

70年代的在野艺术家在80年代初继续沿着个人表现的道路发展，但告别了早期受到西方印象派影响的"写生"样式，开始探索比较纯粹的"抽象"艺术。1982年初，张伟、朱金石、冯国栋、秦玉芬、马可鲁、唐平刚等人发起组织了一个北京的抽象绘画小组，经常在位于小西天新明胡同张伟家中探讨和创作东方式的抽象绘画。后来顾德新、王鲁炎（图17-3）加入，并多次在小西天新明胡同和团结湖的张伟家举办半公开的小型展览。"星星画会"的主要成员黄锐、马德升、严力等和诗人芒克、毛头等均到场参观。[2]

在80年代的寻根文学和文化热的催动下，"意象"风景转向了文化抽象，即嫁接抽象和写意。然而，传统山水精神在"意象"风景中开始被理解为更具有文化意蕴的"抽象"，而不是风景意境，不论是在精神上还是在笔触形式上。

尚扬正是这种转向中的一位代表画家。他是"文革"前毕业的本土学院画家，是他这一代人中（还有苏笑柏）极少数转型为当代的艺术家。70年代后期到80年代后期的10多年间，尚扬的绘画题材以中国西北的黄土高

图17-3 王鲁炎，《无题-8》，纸上水墨，1985年

[1] 高名潞与罗中立对话，2004年9月，未发表。罗中立是"野草画会"展览的参与者。
[2] 高名潞与朱金石、张伟的谈话，2007年12月1日，高名潞工作室。

第十七章
互象而非抽象

原和黄河边风景、人物为主，用黄色调表现中华民族的历史，因其风格独特，人们称之为"尚扬黄"。按照尚扬所说，这些黄河组画并不意在表现黄河的风土，相反是人和自然的"契合点"。他说："几次黄河和黄土高原之行，使我开始悟出一些道理，我之所往，是为找一条自己要走的路口，我之所取，是为寻求一个民族文化生成的基因，找到一个人与自然……的契合之点。"[1] 1985年的《往事一则》（图17-4）是一个分水岭，是尚扬从抒情表现走向冷静的意象阶段的转折点，作品里天空中的鱼化石让我们想到黄河和中华民族早期文化的结晶仰韶文化。

90年代以来，尚扬的画风逐步向符号性发展，绘画形式更为简约。稍后，他离开了形象性符号，转向非再现性的构图形象，只保留了"风景"的构图，比如《大风景》系列作品（图17-5）。从2000年开始，受到明清时期的文人山水画的影响，尚扬逐渐放弃了文化符号，其"风景"更加不具体，完全没有表现性和象征性的因素，更关注材料、肌理和节奏，有点儿塔皮埃斯（Antoni Tàpies）的感觉。《董其昌计划-6》（图17-6）和《董其昌计划系列-11》就是尚扬再次转向的代表作，采用拼贴、喷绘等综合手段进行。

相较于尚扬，属于同代人的邱世华所创作的"风景"在文化意蕴上似乎更加低调、隐蔽，也更显得"抽象"，表现的是"无"和"有"之间的关系。他在70年代画过带有风情意味的风景（图17-7），之后他画的风景越来越没有形象，或者说越来越"虚"（图17-8），近年的作品甚至表面上看就像一幅纯白色或者灰色的抽象画。这种纯粹性不是为了玩视觉游戏，也并非完全表现一种空灵，而是叙述一种自由的状态。没有构图和空间的限制的画面可以使艺术家更加集中地寻找"心源"。这样，虽然画面还有风景迹象可循，却为邱世华的笔触

图17-4 尚扬，《往事一则》，布面油画，1988年

图17-5 尚扬，《大风景》，布面油画，1997年

1 杨小彦．中国当代油画名家个案研究：尚扬[M]．武汉：湖北美术出版社，2005：36．

运动和意念构图（把大脑中的意象自由地投射到画面之中）提供了自由度。邱世华说："我以前的作品主要与感情有关，所以它们都有很浓的气氛。如今我更关心来源，即经验的开始。当我作画时，我不去思考结构或者主题。我追求的是一种味道——精神和活力的节奏，使灵魂在作品中飘荡，就好像思想的影子一样。每一件东西都平淡而宁静。形状并不重要。就好像在打坐一样，整个宇宙看起来就像一团白雾，自己则在白光的世界。这里时间和空间都不存在。人的感情也无关紧要。"[1]

图 17-6 尚扬，《董其昌计划 -6》，布面喷绘、丙烯，2006 年

图 17-7 邱世华，《无题》，纸上油彩，1976—1978 年

图 17-8 邱世华，《无题》，布面油画，1994 年

不少人愿意把邱世华的风景和英国的特纳（J.M.W.Turner）（图 17-9）和德国的弗里德里希（C.D.Friedrich）的浪漫主义相比，其实，无论从画家本人的话还是图像的角度，邱世华的风景恰恰是反浪漫主义的。因为，他的构图和色彩没有对比度与戏剧性中心，也没有罗丹在描述欧洲浪漫主义风景时所说的"雾中一击"[2]，意思是在空虚的风景中忽然出现某一个冲突的兴奋焦点，好似迷雾之中的一击。邱世华的画并不追求任何物象的、情绪的或者纯粹的构图需要的兴奋点或者冲突中心，而冲突和兴奋点恰恰是浪漫主义的精髓。

所以，我们看到，从 20 世纪早期到晚期，把写意作为西方现代主义（无论是印象还是抽象）的替代是一

[1] 邱世华. 邱世华谈绘画艺术（Qiu Shi-hua on the Art of Painting）[Z]. 展览画册，香港：汉雅轩，1995.
[2] 比如，John Tancock 在他 2005 年的文章 "Qiu Shihua, Chambers Fine Art" 中将邱世华的画比喻为 "雾中一击"（a punch in the mist），此外张颂仁也用特纳、弗里德里希以及里希特（Gerhard Richter）与邱世华做比较。

种重要思潮，把风景和传统山水写意观念结合在一起的"中西合璧"是这种意象绘画的主要特点。这种"意象"风格或许在西方更容易成功，比如赵无极、朱德群在法国的成功。但是这种成功或许并未体现为建立中国现代艺术的独特体系和范式，相反它更多地表明了西方现代主义在东方的证明，或者叫"东方现代主义"。这不免让人多多少少联想到后殖民主义，虽然高名潞并不认为赵无极以及类似的艺术家有被殖民的心理，相反，他们的努力来自强烈的民族文化复兴的自信。

第二节
宇宙代抽象：从"软几何"到"实验水墨"

"'85新潮"时期，抽象不再是现代艺术的主要代表。事实上，抽象风格也并没有像"达达"和超现实主义那样深刻地影响了"'85新潮"。即便是那些表面看似抽象风格的绘画，也已经离开了"写意＋印象"的意向，走向了形而上学的符号图像，比如宇宙洪荒的图示。于是古代中国画论中的"气韵"从山水画或者人物画移到了宇宙图像。在这方面，无论是水墨还是油画和这种宇宙本体观念结合在一起，这也正是80年代中西文化论战的一个重要话题，艺术家用图像（"'85新潮"艺术家叫"图示"）说明东方文化的起源和本根。于是催生了这个时期以谷文达等人为代表的"宇宙流"（universal current）新潮水墨，以及李山、余友涵、张健君等创作的探讨有、无形状的"元气"（primary chaos）绘画。

图 17-9 特纳，《暴风雪中的汽船》，画布油画，91.5 cm × 122 cm，1842 年

我们在前面已经介绍了这种高名潞称为"软几何"的"理性绘画"。所谓"软几何"绘画就是让没有形象的符号具有人性和个人经验。一些艺术家如余友涵、李山、张健君（图17-10）、陈箴、丁乙、阎秉会、杨志麟、黄雅莉、黑鬼（原名吴国全，图17-11）、孟禄丁（图17-12、图17-13）等人的作品中都呈现了这种"软几何"的明显特征。

这些符号似乎有点儿类似西方现代几何抽象，但不同的是：第一，这些方、圆不是西方的科学物理几何，而是来自东方神秘主义的宇宙原初形状。第二，这些符号是运动的而非静止的，富有流动感和空间感。符号就像有生命的自然物被和谐地置放在自然的"山水""天空"或者"大地"之中。第三，强调东方宇宙观的本质，比如合一、绵延、无限性等，所以，这些符号都不是硬边效果，既不是平面（平涂）的，也不是立体（明暗对比）的。这些方、圆符号是柔和的，具有东方的笔墨效果，所以，它是有人性的、有生命的，既是物质的，也是精神的。

图 17-10 张健君，《永恒的对话》，油画，1982 年

图 17-11 吴国全，《黑鬼传·但丁判我下地狱》，水墨，1986 年

图 17-12 孟禄丁，《元态系列 5》，综合材料，1988 年

80 年代到 90 年代的"宇宙流"水墨或者现代水墨其实和"软几何"的理念是一致的，它们都是中国当代科学（现代）与玄学（传统）结合的图像实验，它们都不是蒙德里安、马勒维奇等西方抽象画家所热衷的硬边几何形式。这些"软几何"图像，其实是 80 年代艺术家所体悟到的一种宏大的"人文景观"，是这一代人文主义者的语境"自画像"。那些云气、方圆充满了亲和感，同时具有庄严肃穆的仪式性，它们不同于西方几何抽象的冰冷和疏远，也没有西方表现主义的情绪化和躁动。因为这些仪式性的绘画旨在呈现一种文化共识，而非个人神秘。

80 年代的"元气"和"宇宙流"都具有学者绘画的意味，重在思想和哲学，而非抽象和水墨本身。所以，谷文达认为他的水墨是一种要超越西方现代和东方传统的艺术，并非意在建树水墨本身（图 17-14—图 17-16）。这或许也是他的悲剧所在，如果他持续坚持在水墨领域的探索，或许能够有更长远的结果。1987 年开始，他转向了装置材料。

"现代水墨"这个概念在 90 年代初突然形成气候，就如装置和行为艺术在 1993—1994 年突然低调爆发一样。90 年代初中期出现的当代水墨潮流和"公寓艺术"、行为艺术在整体上属于同一思潮下的探索性前卫艺术，只是由于水墨的温和及其媒介的传统性似乎使它先天不具备"社会冲击力"。差不多从 1993 年开始，"实验水墨"的概念逐渐替代了"现代水墨"。

90 年代初，张羽等人通过出版物、展览和会议推动"中国现代水墨"。张羽于 1988 年 7 月着手策划、编辑《中国现代水墨画》一书，并于 1991 年出版。这是中国大陆第一本正式出版的以"现代水墨"命名的出版物。书中介绍了 38 位水墨艺术家，其中包括谷文达、卓鹤君、陈向迅、沈勤、王川、张羽、李孝萱、李津、刘子建、阎秉会等 80 年代以来活跃的艺术家。张羽还主编了《二十世纪末中国现代水墨艺术走势》（以下简

称为《走势》)第一辑,并于1993年出版。参与的批评家有刘骁纯、皮道坚、邓平祥、黄专、李正天、王璜生等,介绍了石果、刘子建、李津、张进、张羽、左正尧、方土、阎秉会等艺术家。1994年,第二辑《走势》在第一辑的基础上,介绍了王天德、张浩、吴国全(黑鬼)等,批评家郎绍君、黄笃、冷林、皮力、郭雅希、陈孝信等发表了关于现代水墨的文字。《走势》先后在1993、1994、1995(特辑)、1997、2000年共出版了5辑系列丛刊。

显然,这些"现代水墨"的活动很多时候与"实验水墨"混杂在一起,很难分清两者的边界,尽管"实验水墨"(experimental ink)的说法是1993年出现的[1]。实际上,也是在这个时期,冯博一、钱志坚着手编写了

图17-13 孟禄丁,《元态》,布面油画,2006年

图17-14 谷文达,《夜》,水墨,1981年

图17-15 谷文达,《乾坤沉浮》,水墨,1982年

"中国实验艺术大事记"。在当时的语境中,"实验艺术"是作为有别于"政治波普"和"玩世"等架上绘画的艺术主张而出现的新概念。"实验水墨"是这个大形势中的一部分。2001年8月由广东美术馆主办,批评家皮道坚、王璜生策划的大型现代水墨艺术文献展"中国·水

[1] 张羽认为"实验水墨"的真正形成是1995年以后的事。1993年第3期《广东美术家》列出了黄专和王璜生做的"实验水墨"专栏,首次使用了"实验水墨"这个概念。但是,张羽认为,"实验水墨"艺术家群体的出现则是在1995年之后。参见2006年8月6日高名潞、张羽、盛葳关于"实验水墨"的对话。

图 17-16 谷文达,《天空与海洋》, 水墨, 1985 年

第十七章
互象而非抽象

墨实验二十年：1980—2001"在广东美术馆在展出，尝试对"实验水墨"的历史进行总结。2004年，皮道坚主编并出版了《中国实验水墨1993—2003》一书。在此期间，有关"现代水墨"和"实验水墨"的展览与研讨会也多次举办。比如，张羽策划、皮道坚主持的"走向21世纪的中国当代水墨艺术"研讨会及作品观摩展在1996年6月于广州华南师范大学举行（图17-17）。1999年，由张羽策划、组织和编辑，殷双喜策划，皮道坚主编的《黑白史：中国当代实验水墨1992—1999》丛书出版，介绍了刘子建、张羽、石果、张进、杨志麟、阎秉会、杨劲松、魏青吉等8位艺术家的创作，间接地书写了中国90年代的"实验水墨"的发展历程。此外，从2004年开始深圳美术馆开始举办"深圳国际水墨画双年展"，其中多次涵盖了"实验水墨"。

然而到底"实验水墨"和"现代水墨"有何不同？根据这个时期的展览（图17-18）、发表物以及上述会议的看法，总结下来大致有两点：第一，"实验水墨"更加注重前卫探索，更加接近当代艺术观念。"实验水墨"是非具象的，所以，也有不少人把它叫作抽象水墨。然而，"实验水墨"的"实验"还是不免让人感到困惑。其实这个概念来自西方60年代出现的Experimental Art，它的意思和60年代开始出现的观念艺术（Conceptual Art），也就是主张观念更新的新前卫有关，这里的更新是放弃媒介自足。但是，我们并没有在90年代的"实验水墨"中看到这样的观念。相反，水墨媒介的抽象化则是"实验水墨"的媒介自足的固执追求。第二，是否要实验材料、符号、技法？或者，在精神层面探讨中西表现境界的异同，比如，气韵生动和抽象表现主义的差异？或者，用水墨再现现代人的日常生活，比如都市水墨，等等？这些似乎都已经在"实验水墨"中有所涉及。但是，我们看到，这些在题材、主题方面更新的角度并不是实验，因为它并没有给"实验水墨"带来自己独特的当代水墨哲学和方法论。

图17-17 参加"走向21世纪的中国当代水墨艺术"研讨会的批评家和艺术家在展览现场合影，广州华南师范大学，1996年

图17-18 第十四届"亚洲国际艺术展"展出的刘子健和张羽作品，福冈美术馆，1999年

图 17-19 魏青吉，《如何以日常的方式叙述 No.2》，水墨，2001 年

图 17-20 张羽，《灵光 18 号：漂浮的残圆》，99 cm × 90 cm，1995 年，美国私人藏

图 17-21，王天德，《无题》，扇面、水墨，1996 年

而且，"前卫"和"非具象"这两点其实和"现代水墨"甚至现代艺术的含义没有什么区别。只不过，和以谷文达为代表的"宇宙流"水墨相比，90 年代的"实验水墨"或许有了更多的抽象元素，山水的因素少了，但只是把 80 年代"宇宙流"的超现实因素减弱，增加方圆因素，变为"符号宇宙"，直接变成抽象画了。

90 年代的"实验水墨"作为一种思潮甚至运动还欠成熟，原因是它太执着于抽象或者意象，把抽象视为传统水墨本质的延伸，就像早期的中西合璧意象风景把印象派视为传统写意的外延一样。归根结底，单纯从风格形式的角度去嫁接水墨和抽象并不能产生新美学和当代图像（图 17-19）。

其实，"实验水墨"仍然是 80 年代理性绘画中"宇宙流"水墨的派生和衍变，因为，几乎在所有"实验水墨"的作品中，表现宇宙和东方哲学符号的形象成为主要的构图因素。比如张羽的圆（图 17-20）、王天德那些放在扇面形式中的混沌世界（图 17-21）、张进积墨而成的透着灵光的冥冥世界（图 17-22）、方土那些和墨韵融为一体的《易经》符号（图 17-23），等等，这些都来自 80 年代的"宇宙流"水墨，包括陈箴、李山、余友涵、任戬（图 17-24）等人的"元气"绘画中的符号图像，即高名潞所说的"软几何"图像。只是 90 年代的"实验水墨"从 80 年代的宏大宇宙的景观叙事转为符号的宇宙形式，虽然宇宙在"实验水墨"中仍然被设想为"无限的"，但是这种"无限"由于缺乏形的依托，反而更加概念化，概念的极端性确实使"实验水墨"更加非具象，更加接近抽象，而非 80 年代"宇宙流"所致力的"万象"了。把谷文达、任戬的作品和"实验水墨"的作品一比较，就可以发现这种差别。因此，"实验水墨"的宇宙符号化倾向必然让自己走到头，因为它既放弃了"似与不似"的传统绘画的"图"的原则，也扔掉了"写"的用笔微妙性和笔触的个人魅力，变为没有社会语境针对性的、一幅幅黑白抽象"画"本身，于是，作为一个现象，它在 90 年代末逐渐消失就是必然的了。

图 17-23 方土,《文明硕果·CD 系列 镜心》,水墨画,142 cm × 167.5 cm,1999 年

第三节
"极多主义"和"时间水墨"

只有到了 21 世纪之交,才从"实验水墨"中走出来了另一条路,那就是与"极多主义"有关的"时间水墨",因为,这种水墨作品从水墨符号化转向了发现和记录意识时间的流动形状。其代表性人物有李华生、张羽、杨志麟、梁铨、王天德、张浩等。

"时间水墨"试图寻找个人体验的实在性,脱离象征符号。这种个人的体验试图把"时间",特别是把每天的重复行为带入水墨图像之中,于是"水墨"变成了

图 17-22,张进,《赋格 1》,宣纸、水墨、金粉,2003 年

图 17-24,任戬,《元化》,水墨长卷,1986—1987 年

日常时间的痕迹。这样一来，它的水墨世界就不再是以往"一次性再现"的形而上学思辨构图，如现代主义抽象画，也不是写意晕染的表现性风景，如20世纪80年代之前的"中西合璧"的意象山水。

"时间水墨"试图走出"抽象"和"水墨"的困惑与焦虑。抽象和写意的神秘性被实在的水墨行为，比如重复地画线条（李华生，图17-25—图17-28），按水墨指印（张羽，图17-29），贴水墨宣纸条格（梁铨），笔墨记录每日心绪（杨志麟），用香烫写山水（王天德）等颠覆了，尽管他们仍然注重水墨线条和晕染的表现力，但笔法的自我表现退居次要。更重要的是，"时间水墨"就像"极多主义"，它用自己独特的似乎与现实无关的低调立场宣示："人性时间"（人和时间的亲和性）是不可计算的，相反，资本主导的"物恋时间"是可计算的。因此，"时间水墨"通过个人与时间交朋友来打磨自己的文化坚守意志，以沉默行为（performative）的方式与物恋时间拉开距离。

所以，"时间水墨"的艺术家大多把他们的作品看作日记，甚至直接把日期作为作品题目。我们在前一章的"极多主义"中已经讨论了李华生的水墨格子和张羽的指印。李华生无穷无尽的水墨线条和张羽日复一日的手指印痕最终让水墨痕迹升华为日常的仪式，水墨形式成为对微不足道的日常的礼赞。

杨志麟是南京"'85新潮"美术的重要组织者之一，1985年"江苏青年艺术大型现代美术展览"、南京前卫群体"红色·旅"的组织者之一。1989年他参加"中国现代艺术展"，并设计了闻名中外的"不准调头"的展标。他早期受到西方存在主义哲学和超现实主义的影响。东方神秘主义和西方意识流理论深深扎根在他的艺术思想中。所以，意识如何与流动的时间结合为一种形状即成为杨志麟始终关注的艺术问题。这让他写下了充满神秘感的《启示录》和一批想象力丰富的诗。

杨志麟在1980年至1983年期间醉心蒙德里安的抽

图17-25 李华生，《甲戌惊蛰》，水墨，1994年

图17-26 李华生，《995—997》，水墨，1997年

图17-27 李华生，《时间一号》，水墨，1999—2001年

第十七章
互象而非抽象

History of Chinese Contemporary Art
Chapter XVII

图 17-28 高名潞访问李华生工作室，2002 年

图 17-29 张羽，《指印 2004.8.1》，水墨、宣纸，2004 年

图 17-30 杨志麟，《荷兰日记 23》，水墨，1996 年

象画。90 年代以来，杨志麟参与了"实验水墨"的展览活动，但是，他仍然围绕自己多年形成的意识流的"时间"痕迹做水墨创作，其中一个主要特点是以水墨"托梦"来表现意识流时间，包括 90 年代后期创作的《马梦》《鹤梦》《箫梦》《残梦》等。同时也有以"日记"命名的作品，比如《荷兰日记》（图 17-30）。在这批作品中他试图把自己流畅的思绪整合为时间的痕迹，甚至有时候直接把时间记忆的图像植入这些日记水墨之中。比如，在 2009 年"意派：世纪思维"中展出的《茶梦》中，作品分为两部分，一部分是表现思绪流动的绘画（图 17-31）。在另一部分中，杨志麟展出了以上百个茶包为基本材料做的水墨作品（图 17-32）。每个茶包里面装裹着一张历史老照片，然后他在茶包上画上与当下心绪有关的墨迹。除了墨迹形象之外，还有杨志麟每天用香烟在茶包上烫出的小孔。有孔的茶包一方面隔膜了观众和历史照片接触的距离，另一方面又可以让观众和自己"残缺"地回望历史。香烟烫茶包的反复过程，以及在无数茶包上反反复复描绘的过程，形成了独特的时间意念（烫孔）、时间形象（历史照片）和时间痕迹（水墨）合而为一的"时间水墨"的图像。

类似的艺术家还有同样来自"'85 新潮"的梁铨。90 年代以来自居边缘，多年来一直做着同一件事：将宣纸裁成条状，刷上淡墨，再用中国画托裱的方法，把它们一条一条地裱到一起。很像带有水墨痕迹的抽象条格绘画，然而，它与抽象画其实没有什么关系。相反更像一件件具有单调纹样的编织物，没有任何统一的设想和主题构图。按照梁铨自己所说，他的作品可以从任何角度去理解，比如它是"简单的、沉淀的、承担的、微弱的、重组的、变异的、独立的、秩序化的、无谎言的"等等。但是这些语词其实似乎贴切，然而又互相冲突，于是最终颠覆了任何强加给它的主题意义，留下的不过就是梁铨每日的手动痕迹，每一条水墨纸条带着自己的时间痕迹参与到这个无休止的、被动地被"排列"仪式中去。

图 17-31 杨志麟，《茶梦》（第一部分），水墨，1993 年

图 17-32 杨志麟，《茶梦》（第二部分），茶包、照片、水墨，2009 年

图 17-33 梁铨，《清溪渔隐图》，水墨、综合材料，2006 年

每一条纸条是一个瞬间，无数的似乎没有个性和戏剧性的瞬间组成了一个整体的"时间性格"。梁铨曾经这样描述他的作品，"（它们是）澄明的、高远的、纯正的、边缘的、沉思的、安详的、谦恭的、洁身自好的、专心致志的"（图 17-33、图 17-34）。也许这就是上面说的那个"时间性格"。时间是过程，是品味，也是艺术家自己的身份。终日贴纸条，去清洗掉任何带有物欲痕迹的实用时间因素。所以，清纯的时间是高贵的，日常的时间是奢侈的，然而当代社会越来越让人们远离这种高贵和奢侈，因为他们没有时间去和"时间"交朋友，去享受就在身边的无限性。

王天德是 90 年代出现的"实验水墨"的重要艺术家之一。90 年代初期，王天德延续了 80 年代的"宇宙流"水墨，创作了以中国传统扇面的圆为边界的意象水墨，综合了山水形象和抽象符号形式。

从 1996 年开始，王天德开始探索如何把墨与物相契合，创作了《水墨菜单》系列作品（图 17-35）。《水墨菜单》来源于"文化餐桌"这一基本命题，与东方民族"民以食为天"的生存观念有关。艺术家用浸染过水墨的宣纸将普通筵席的杯、盘、碗、筷等精心地"裱装"起来，并在包装过的餐具中，放上一些古体诗集改装而成的菜单，上面借用了皇帝用朱砂御批的方式，使得整个场景具有东方化的视觉经验。这是一件过渡性的作品，

第十七章
互象而非抽象

表现了水墨面对当代现成品媒介的自由度所呈现出来的尴尬地位。

千禧年以来，王天德开始用香烫代替水墨，或者在水墨线条上烫出"线条"，但只是镂空的线，以此替代水墨的表现力。他首先创作了《旗袍》系列。这个系列包括宣纸绘制的旗袍和用实物旗袍制作的装置两种形式。在绘制的《旗袍》作品中，黑色的"旗袍"被视为世界的结构，其中用传统笔法描绘的山水和文字隐约可见（图17-36）。在装置作品中，王天德在具有透明感的绸缎旗袍的下面垫上写满书法的另一层绸缎，人们可以从旗袍看到隐约可见的书法，他在外层旗袍上烫出一些类似笔墨性质的洞，观者可以窥探书法，想象它完整的魅力（图17-37）。

从2002年开始，王天德开始在画好的宣纸上用香直接烫出书法文字，此后又在画完的山水画中烫出山水树石，香所烫出来的洞变成了空的笔触，这些烫出来的痕迹非常接近古代笔法中的"屋漏痕"，其实它们本身就是真正的漏痕。这些漏痕改变了原本的笔触肌理。这是王天德的一个发明。他总是能够在保留传统符号的同时，在具体的"活儿"上下功夫。而且这些非常辛苦的"活儿"，比如漫长的"烫画"过程中他眼睛和呼吸的痛苦在那些优雅、晶莹剔透的作品中丝毫看不来。在近年来的《遣兴》系列水墨作品中，王天德把水墨山水、烫香漏痕、古代碑刻拓片综合为一件山水画（图17-38）。通过和物（火、宣纸和墨）的长期纠缠最终敞开物的灵性与美性，同时用时间痕迹隐藏了自己的劳作之苦，最终呈现了一种特别的"时间的美"，这种方式在李华生、张羽、王天德、梁铨、雷虹等人的作品中已经基本成型。这是中国水墨画中有可能成为新方法论或者新的水墨专属语言的尝试。它让笔法摆脱了符号和图像，即走出对"抽象"和"写实"的依赖，变成更加自在的意识流，或者时间痕迹。

从80年代的"理性水墨"到90年代的"实验水墨"，

图17-34 梁铨，《祖先的海之二》，墨、色、宣纸拼贴于亚麻布，150 cm × 100 cm，2007—2008年

图17-35 王天德，《水墨菜单》，1998年

再到千禧年以来的"时间水墨",我们看到了这个当代水墨运动经过了一个从符号化("软几何")到方法论("极多主义")的转向。水墨越来越成为一种自由媒介,"时间水墨"把水墨的笔法、墨性、水性和纸性再次修正,在依旧保持水墨优势的同时发现与"时间行迹"相匹配的新表现力,从而形成一种"时间水墨"样式。

第四节
抽象和互象:波洛克和吴大羽

我们正是从这个角度,尝试从"互象"这个水墨自身本已具备的思维角度去讨论所谓的中国水墨和抽象艺术现象。如上所述,无论是现代早期的"中西合璧"意象风景,还是80年代的"理性绘画"、90年代的"实验水墨",乃至21世纪的"极多主义"("时间水墨"),其本质其实都多多少少和"互象"这个传统文、书、图合一的艺术思想有关。我们试图把"互象"转化为一种当代批评视角。

什么是文、书、图合一呢?首先,什么是"文"?从古代文献中最早出现的文理、文字到后来的文人,都是指能够言说(论道)的主体,即能够发挥这种作用的身份性及其境界,所以古代的气韵、传神并非专指抽象的美学,更是指含道之人。"书",从早期的为万物立名的书,到书写、再到书法,是和陈述知识相关的行为性,所以写字、作画、赋诗不仅是娱乐抒情,也是在抒发意念。"图",从早期的图法、图载,再到图写,是意念化形象,所以不拘形似,大象无形。最重要的是,文、书、图,或者身份、行为和意象这三者不排斥,不走极端,是互在和互为形象(互象)的关系。因此,我们通常所说的笔法、写意和气韵生动、不求形似等等如果放到这个文、书、图互象的语境中,就都很好理解了。这些概念都不是孤立的,而是紧密相关的,它们都来自同一个本根的系统性概念。

图 17-36 王天德,《旗袍》,水墨,2006 年　　图 17-37 王天德,《旗袍》,装置,2001 年

图 17-38 王天德,《石门见雪图》,宣纸、墨、火焰、拓片,2019 年

第十七章 互象而非抽象

西方现代抽象主义是从视觉对象中抽取出理念，其基础是通过排斥对象的形，得到普遍的理。形象和概念的对立贯穿了西方古典、现代和当代艺术史。但这个哲学逻辑不仅不符合中国古代艺术史，同时也已经在全球化语境下的当代艺术中面临危机。西方现代抽象主义的哲学基础在全球当代和中国当代艺术语境中已经不存在。换句话说，中国当代艺术根本就没有西方抽象主义的哲学动力，更没有那种伴随而来的社会激情和类似文化语境，如果没有了那种内在精神本质和思维方式，何来中国当代的抽象？同理，中国当代的那些写实绘画也不能称为古典艺术。

西方现代抽象的创作原理建立在绝对空白的"虚无"（nothingness）和绝对精神的"实有"（absolute being）之间的二元对立统一哲学之上。从社会语境的角度看，西方现代抽象不可避免地受到资本主义社会中的大众性"物恋"和个人性"自恋"之间的极端对立性的影响，这种对立是由资本主义社会的最高价值——资本所决定的。于是"物恋"和"自恋"的对立被图像化为几何形空白与绝对精神之间的强迫一致，抽象的空白形式抽掉任何物质现实（具象），从而更便于想象那个绝对的自由精神。马勒维奇、蒙德里安、康定斯基等人已经对此表述得非常清楚。从文化传统的角度看，没有基督教的彼岸意识和现代资本社会的疏离性就不会产生西方现代抽象艺术。

抽象是对写实真实的否定，同时又是对精神真实的肯定。这决定了西方现代抽象一开始就是从否定或者"缺席"（absence）的观念入手的。比如，否定立体、否定叙事、否定内容等等。只有在否定或者"不存在"的前提下，才能容得下那个形而上学的"存在"（being）。只有从这个角度，才不会误读西方的抽象艺术。而中国现代艺术和当代艺术之所以崇拜抽象，也是因为从一开始就把西方现代艺术看作科学（尽术尽艺）和民主（真实或真理）的代言。然而事实上，20世纪以来成功的中国艺术家从来没有走到那种形式空白和绝对精神的极端地步。或许，正是由于中国人对"抽象"的误读才造就了中国当代艺术中的"互象"思维和创作方法。

如果让我们比较一下杰克逊·波洛克（Jackson Pollock）和吴大羽，我们会发现前者是抽象，后者是"互象"。

波洛克的行动绘画是建立在"不存在"，或者"没有"的观念之上的。他的泼彩、滴彩形成的点、线和色块是无内容的，无故事的，无文学性的，是平面化的空白和纯物质的，它只是行动本身，行动就是形式。这个形式就像画布表面一样，是纯粹的纹理，没有任何额外的意义。然而，其最终目的正是那个没有的内容，要把看见的"没有"说成精神的"有"（图17-39）。于是，波洛克的行动被现代理论家说成自由精神的典型，是资本主义社会知识分子个人独立自由精神的表现，是对集权主义的不自由的批判。波洛克本人也由此被标榜为美国英雄以及"冷战"美学的标准。我们看到，这种任意和武断的绝对精神的解读恰恰来自那个极端化的形式"空白"。这就是抽象的本质。

中国现代艺术先驱之一的吴大羽的画看上去表现性也很强,画面的笔触色彩也"乱",让人联想到行动绘画的即兴状态。确实,吴大羽也深爱西方抽象画,比如马蒂斯的画。然而,吴大羽虽然吸收了西方抽象的色彩表现性,但扬弃了西人用"不存在"(非具象)去表现崇高灵魂的二元断裂性。他的绘画的最大特点是包容性。其"抽象"的花,仍然保留了花的朦胧形象,这其实并非意在抽取掉形象,而是突出隐喻,以保留花的整体性。吴大羽这样描述:"在我看来,花是一种缤纷。同志,请你注意!你可以把它看作是天心的仁慧,永惬人怀。英雄碧血,籍此增辉,圣母慈仪,非此无年,锦绣山河,

图 17-39 杰克逊·波洛克,《金星》,油画颜料、珐琅、铝漆在布上作画,1947 年

国魂在侬,素心芬芳,高士德贞,春滋生发,秋依其始,而一经图于画面,那花也融化于人灵活力之中,上天下地,飞翻虚芥,永予有心人以咏瞩之缘,昧者不察,识者自来,而真实的艺术家呢?"[1] 花是一种"缤纷","缤纷"到底是形,是意,还是境?应该都是。所以,吴大羽的"抽象"不是"非有"和"绝对精神"的对立统一,相反是视觉的花、书写的花和心灵之花的整一,是文、书、图(具体为诗、书、画)之间的"互象"(图 17-40、图 17-41)。

[1] 吴大羽笔记《多话·1949—1956》,李大钧整理,未发表。

第十七章
互象而非抽象

图 17-40 吴大羽，《无题 43》，布面油彩，40 cm×33 cm，约 1960 年

图 17-41 吴大羽，《无题 44》，布面油彩，60 cm×48 cm，约 1960 年

我们不会把牧溪的《六柿图》（图 17-42）这幅画叫写实的静物画，相反，它具有所谓的"抽象"性。但我们不会说它抽象，你可以把它叫作"互象"。这里既有文、有书，也有图。它可能是一桩禅家公案，这是"文"，是隐喻。"书"是书写，是字象，比如枝叶。尽管柿子形象各异，但绝不张扬自己的形，相反互相"礼让"，呈现出某种非我姿态，这是"图"。重要的是，文、书、图互为对象，不可分。

从牧溪和吴大羽的例子中我们可以了解到一些"互象"的特点。

第一，要整一，或者"元一"，即尊重文、书、图的共享性本根。从共享出发，不让写实、抽象和观念走极端，要互在，你中有我，我中有你。

第二，要"自反"，文、书、图中每个元素都不求完美和绝对自足，比如，"形"要不求形似。

第三，要"义亏"，保留意义的欠缺，不要把话说满、说绝对，古人所说的得意忘言和言不尽意其实就是提醒我们在诗文书画中要注重表现的不完美性和非对称性，这叫放意，让"意义"自然来去。只有这样，才能得到文、书、图（理、识、形），或者写实、抽象、观念之间的"互象"。这个"互象"及其特点正是"意派论"的原理之一。

如果把这个"互象"放到全球当代艺术的背景中，我们就会发现中国当代艺术的价值所在。它对极端观念主义的当代艺术是一种默默的反省与批判。本书大部分章节都在提醒读者注意中国当代艺术这种"反观念的"的理念和方法论价值。

吴大羽的"互象"似乎更近传统，因为，他通过"书写"完成了"互象"。

吴大羽是民国初期最早到欧洲学习美术的画家之一，回国后从事美术教学，朱德群、赵无极、吴冠中等都是他的学生，他的学生的名气比他大，直到 1988 年去世，吴大羽生前没有办过一次个展，没有卖过一件作品，还在多次政治运动中受到波及。50 年代，他过着近

乎隐士的孤寂生活，并仍然能保持着超然天真的人生态度，这是非常罕见的。这种境界注定把他塑造成一位当代隐逸大师，同时也注定让他的艺术因此而曲高和寡，在那一代人中间，他的绘画元素最复杂、最独特、最不讨巧，所以最孤独，但成就也最高。他的画无法用抽象、写实或者观念去界定，高名潞因此用一个概念"诗影"（poetic shadow）概括他的艺术，即隐喻的隐喻。诗本来就不是真实叙事，而是隐喻，加上吴大羽的笔法、色彩、构图也是隐喻而非写实形象，所以是"隐喻+隐喻=隐喻"（1+1……=1）。

吴大羽的线和色彩其实始终围绕着某个对象，比如一盆花，或者一个景，甚至自己的一间屋子而展开。但是，他不是在描绘而是在书写，时而线条，时而圆形符号，时而形象。所以，他的线条变化不单单是心理表现，同时也是物象空间的再现。多向的短线转达了画家对多维空间的理解，而且是以小见大，见微知著。正是这种充分的"互象"，而非明显的抽象和具象"合璧"，所以，他的画比赵无极和林风眠的意象风景更难被理解。在"互象"方面，吴大羽走得最远，他的画纯粹、高雅、天然，犹如昆曲一般（图17-43）。

图17-42 牧溪，《六柿图》，纸本水墨，36 cm×38 cm，南宋

第五节
理一分殊

如果说吴大羽把中国传统诗书画一体的资源转化为"互象"语言的话，那么20世纪80年代和90年代的艺术家则试图从不同的角度进行类似探索。比如余友涵几十年来都在探索如何把古代哲学中有和无的互相转化用图像表现出来。

余友涵的艺术生涯与中国当代艺术的发展史同步。他在中国当代艺术家中属于最年长的那一代人，出生在40年代初的上海。早在"文革"期间他就开始探索现代主义绘画，1973年至80年代初，他创作了一批受到塞

图17-43 吴大羽，《无题128》，布面油画

尚影响的风景画，就像北京的"无名画会"一样。但上海画家很少如北方人那样乐于群体活动，更倾向于个体独立。上海的当代艺术既与中国当代艺术同步，同时也形成了自己独特的风景线。

从1984年开始，余友涵创作了影响很大的《圆》系列。高名潞在80年代中写的《'85美术运动》和《关于理性绘画》中都把余友涵的《圆》系列看作"理性绘画"中的代表作之一。

余友涵的《圆》来自现代抽象艺术的启发。就像蒙德里安的方块，余友涵的《圆》也是要探讨某种关于世界的本质。区别在于，余友涵的《圆》是从老子的运动和灵性中来的，在观念上启发他的是有和无相生，在视觉上启发他的是中国人的视觉表现习惯，比如书写美学。

正如余友涵所说：

> 在反复的思考和实践中，我选择了一个简单的形象——圆，作为画面的主要形象。由于圆的安定感，所以它既可以表现一切事物的"始"，也可以表现一切事物的"终"，并由此寓意"一瞬"和"永恒"；圆形象征着循环的运动，也暗示着收缩与膨胀的运动，所以它表现了一种博大兼容并蓄以及合理、和谐；圆既可以被看作一个点，也可以被看作一个无穷大的面，它同时代表着微观的基本粒子与宏观的总括；圆的封闭性有着虚静与内涵的含意。我希望我的圆形符号既是宇宙本体的象征，又是宇宙精神的体现，还是个人内心理想的表白。[1]

他所说的的"始"和"终"是有与无的循环运动，"一瞬"和"永恒"是有无互转的时间外观，"收缩"（点）和"膨胀"（面）则是有无的空间图像。

无中生有和有无相生植根于"无"，而不是"非"。无是转化，是"互象"；非是否定，是抽象，因为"非"是断裂的。据此高名潞这样解释西方艺术史，古典艺术是"存在着"（existence），抽象艺术是"非存在"（nonexistent），观念艺术是"存在话语"（the concept of existence）。所以，古典、抽象和观念三者之间是互相排斥的。只有如此，才能使其自身独立和纯粹。而"无中生有"依赖的是"互在"，或者"互为存在"，没有你就没有我。所以，"无"不是要给自己划出"非什么"的界，而是在运动中保持自己的同时又突破自己的界限。

余友涵的《圆》系列并非简单地摆设几个简单的圆形"符号"，重要的是要通过"笔法"的运动隐喻宇宙的运动。在《圆》系列中，余友涵只是把圆形作为一个基本的视觉化的世界观平台，它的先天特性是"空"，余友涵用点、线和墨色的运动让这个"空"变得实在起来。

这个实在不是死的形状，而是自由。据此，余友涵塑造他的《圆》系列的手法就是：不拘构成，不拘边缘，不拘色彩，不拘疏密，不拘浓淡，不拘粗细，不拘燥润；点变线，线变块，

[1] 许望.余友涵：我为什么还要画"没有"观念的画[EB/OL].（2017-01-16）. http://epaper.21jingji.com/html/2017-01/16/content_54800.htm.

块变域。余友涵试图把自然和人、宇宙星际的关系变化都用这些"笔法"表现出来。这些"笔法"不是用中国毛笔的弹性和深浅来表现的,而是用油画笔的笨重平直的笔锋来表现的。毛笔容易流入感情化,而后者则更易深沉和稳定(图17-44—图17-47)。

于是我们看到,《圆》可以是梦想之田园(图17-48),可以是原始之卦象(图17-49),也可以是晶莹之山水(图17-50),还可以是人欲之苦海(图17-51)。

余友涵的《圆》系列走过了3个大的阶段。第一个阶段,80年代的《圆》是哲学相,相对比较玄,注重结构,明显具有东方哲学的解读性。比如《抽象1986》,暗示天圆地方,和《易经》原理。

第二个阶段,90年代的"圆"是意识相,点画放松而平均,有色和无色、有圆和无圆已经"无可无不可"。《圆》的语词符号因素减少,视觉心理因素加强(图17-52)。

第三个阶段,21世纪的"圆"是大千相,是万物和人的世界。从宇宙到人世,物象可以应有尽有,天云土石,河岸丛林,甚至街头巷语,皆可入圆(图17-53)。一切都不再拘于"圆"的范畴,而意在"致广大而尽精微"(图17-54)。

余友涵的"互象"是博大的,其雄心是把时间和空间的运动轨迹画下来。

70后的艺术家雷虹的思考很类似余友涵,特别是突出在空间观念上的"有"和"无"、"实"和"虚"之间关系的表达。在过去的十几年中,他蛰居在青岛创作了一大批作品,曾被邀请参加"极多主义"和"意派:中国'抽象'三十年"展览,也曾在上海张江美术馆举办过个人展览。

他的作品主要以方、圆、三角、直线、点等几何形式以及石头、木等自然材料为主。他最初的圆大多是用炭笔画的,有时用丙烯。和余友涵一样,有无相生的"元叙事"是他的"圆"的本质,但是,雷虹似乎不仅关注

图17-44 余友涵,《圆之二》,布面丙烯,1987年

图17-45 余友涵,《圆之三》,布面丙烯,1987年

第十七章
具象而非抽象

图 17-46 余友涵,《圆系列》,水墨,1986 年

圆的运动，同时对圆的物质象征性更感兴趣。特别是过去10年间的新作品加入了金箔、银箔等媒介，而且一改在纸上画，变为在硬纸板上绘制，于是他的圆变得有了当下时代的印记，似乎"资本化"了。不知是有意还是无意，这些圆的新作带上了一些日本狩野派屏风画的贵族味道，但没有日本画那么浓重的装饰性，反之极力保持住圆的"虚"和"变"的灵动性（图17-55—图17-61）。

1992年，徐红明曾经沿甘肃河西走廊去观摩古代佛教石窟壁画震惊于石窟壁画的空间处理之巧妙。这些古代壁画自由地表现空间，从有限的现实空间到无限的想

图17-47 余友涵，《圆系列》，水墨，1984年

图17-48 余友涵，《2014 04 07》，2014年，图片由余友涵提供

图17-49 余友涵，《2014 12 09》，2014年，图片由余友涵提供

图17-50 余友涵，《2015 03 04》，2015年，图片由余友涵提供

象空间。受到这些古代壁画的启发，徐红明开始尝试用黑灰、白灰颜色与菱形组成的画面空间去表现博大精深的世界，因为菱形的不确定性可以无限延伸空间，黑白灰囊括了所有颜色的对比。徐红明还把古代绘画的散点透视方法运用到他的菱形构图中，这样可以增强空间的无限性，以及时间与空间的流动感。

10多年间，他一直用黑灰与白灰创作，从可伸展的菱形到不确定的冷暖菱形等等，从伸展的空间到不确定的空间，再到无终止的环形画面。比如两组由16块不同程度的黑色或者白色方形组成的画面试图说明流动和变化是世界的本质这样一个道理（图17-62、图17-63）。

图 17-51 余友涵,《2015 06 12 东方之痛》, 2015 年, 图片由余友涵提供

图 17-52 余友涵,《1991 04》, 1991 年, 图片由余友涵提供

图 17-53 余友涵,《2011 08》, 2011 年, 图片由余友涵提供

图 17-54 余友涵,《2017 06》, 2017 年, 图片由余友涵提供

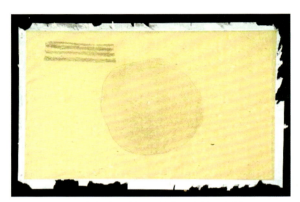

图 17-55 雷虹，《绝对系列》，炭笔、炭粉、宣纸，45 cm×70 cm，2003 年

图 17-58 雷虹《方圆之间》，墨、丙烯、木板，60 cm×60 cm，2011 年

图 17-56 雷虹，《元叙事》，布上丙烯，120 cm×100 cm，2007 年

图 17-59 雷虹，《球与线》，金箔、墨、丙烯、纸板，60 cm×60 cm，2012 年

图 17-57 雷虹，《环 no.2》，墨、丙烯、纸板，70 cm×50 cm，2009 年

图 17-60 雷虹，《元与线》，金箔、墨、丙烯、纸板，120 cm×40 cm，2012 年

图 17-61 雷虹，《环 no.1》，银箔、墨、丙烯、木板，244 cm × 122 cm，2018 年

图 17-62 徐红明，《圆形白灰》，综合媒介，96 cm × 475 cm，2002 年

图 17-63 徐红明，《圆形黑灰》，综合媒介，96 cm × 475 cm，2003 年

第六节
天工开物

中国当代还有另一种通过日常劳作，与媒介材料频繁触摸，甚至带有工艺制作的艺术创作现象，这是一种突出和挖掘"物性"的艺术创作过程，我们可以借用古代哲学中的"格物"去理解这个"互象"。

苏笑柏的大漆艺术就是这样一个例子。苏笑柏的油画《大娘家》参加了第六届全国美术作品展览。1987 年，苏笑柏获得了德国文化艺术奖学金，前往德国杜塞尔多夫国立艺术学院研究生班学习，1990 年毕业后，苏笑柏一直旅居德国，从事艺术创作。苏笑柏从早期的社会主义写实风格转向了抽象，部分原因可能是他居住过的杜塞尔多夫是二战后德国的抽象派的中心和基地。事实上他也和二战后最重要的西方抽象画家里希特有过来往。而里希特本人也曾在前德意志民主共和国城市德雷斯顿受过写实主义的训练，当他到了德意志联邦共和国的杜塞尔多夫，保留和发展了早期的照相式写实，然后才转向抽象，抽象成为他与艺术史进行对话的语言。虽然苏笑柏并没有直接从里希特那里直接拿来什么，但他肯定在杜塞尔多夫花费了大量的时间思考里希特并探索如何找到自己的新艺术。

苏笑柏在德国乡下一所小学改建的房子中宁静居住了 10 余年，他自己称之为"小隐"。这给了他足够的时间去思索和冥想，终于使他蓄势爆发，从学院主义中脱胎换骨。无论是在他早期革命题材的油画《大娘家》还是后来在德国创作的那些以传统家具和古代文化符号（比如文字）为题材的油画中，都显示了他的中国学院主义的背景。但是，他的目的是找到自己的当代艺术的"起点"，从那里得到重生。10 余年的隐士生活让他最终明白了一个道理，即不是烦琐枯燥的艺术史语言，而是纯粹性的工艺劳作和材料本身才

是他要寻找的当代艺术。

他最终发现了大漆。大漆特殊的质地和制作工艺，可以让他从中发现无限丰富的可能性。

2003年苏笑柏开始探索大漆的"漆品"（tasting the essence of lacquer）的艺术，并制作了一批"软几何"的准抽象形式的大漆绘画（图17-64、图17-65）。然而，2013年以后，苏笑柏的绘画不但抛弃了任何有形的隐喻形式，也舍弃了方、圆等抽象的构图形式。苏笑柏让所有可以引起人们联想和解释的视觉因素全部消失，代之而来的是没有构图，没有内容，没有诗意性格，也没有画框的方形画面。说它是绘画都不免牵强，其实它更像是一块边缘柔和的方形大漆"石头"（图17-66、图17-67）。

苏笑柏在特制的框子绷上亚麻布，然后层层敷漆，层层打磨。他每天从早到晚在他的"厂房"中工作，挥汗如雨之后，就是静观等待，直到获得满意的漆品。这个"品"是发出来的，带有偶然性，却是苏笑柏和大漆之间的默契与协作。所以，这个过程也可以被称为品漆。大漆的漆品也就是苏笑柏的品味。但最让苏笑柏高兴的是他最终看到的那些由特殊的色彩、肌理、漆纹构成的漆性。至于它被称为何物，抽象画还是什么观念艺术，都不重要了。重要的是，用漆的魅力去说话。苏笑柏发现，漆具有璞玉一样的品质。

苏笑柏开始远离绘画的"绘"（paint），无论是"绘"实物，还是"绘"一种境界。离开创作的神秘性，他开始进入一个"做"的工匠（craft）劳作阶段。这好比儒家所说的"格物致知"，当代艺术的时尚似乎是"致知"，其实没有格物，何谈致知？他用自己每天十几个小时的做漆和打磨去挖掘大漆的本性。每一次成果，每一件作品的完成，都只是暂时的终点。他与大漆的厮磨让大漆敞开了自己的"物性"，这个"物性"中也隐含着苏笑柏自己的品性。通过大漆的物性观照自己的毅力、耐性、趣味、品质等等，所有这些都是无法用语言诉说的，但

图 17-64 苏笑柏，《平分后的蓝红》，141 cm × 109 cm，2005 年

图 17-65 苏笑柏，《大余温》，220 cm × 120 cm，2009 年

是通过大漆，苏笑柏可以看到那个极为含蓄低调的、视觉化了的自己。

苏笑柏的工匠制作与"一次性抽取和概括"的平面抽象绘画创作拉开了距离。第一，他没有某一绝对精神或者理念的预期，也不需要制作一个空白去填充理念。因为，工艺操作中到处都是偶然性，偶然是永恒的。第二，悖论的是，这个偶然性最终给予每一件作品自己独特的气韵，一种特别的文气。工匠和气韵的合一不是来自通常的抽象表现，而是来自实实在在的工艺劳作（格物）。与蒙德里安等人的几何形相比，苏笑柏的大漆"石头"不提供任何抽象理念或者理性结构，它只提供了一个个"虚无"的气韵，然而这气韵又是如此实实在在的一个物的存在。苏笑柏的大漆诠释了"工"和"气韵"之间的互在互转。人的匠作发展到极端就变为"天工"，正如苏轼最推崇的，"诗画本一律，天工与清新"。

苏笑柏的大漆作品让我们看到了自然——大漆神秘的物性，却掩盖了背后巨大的人"工"投入。"工"和"自然"之间的反差与张力如此之巨大，以至于让我们否定人工而把这些结晶归于"天工"。我们必须去考据苏笑柏的"匠作"是如何生产出这些物品的。所以，高名潞曾经用先秦的文献《考工记》的名称去命名苏笑柏的艺术。

朱金石从20世纪70年代末80年代初开始就专注抽象，逐渐对书写性发生兴趣。但是，他的书写性是广义的书写行为，不一定都局限于画面中的笔触，很多时候和不断地揉搓宣纸、摆弄石头、竹筐打水等行为发生关系。书写变成和这些纯洁的自然物打交道的方式。无论是绘画还是实物作品，朱金石始终重视自己和媒介物打交道的过程，而不是以在某一作品中表现某种理念为主要目的。这就让他的制作作品和书写性连在一起，比如，他的每幅画似乎总是用书写的方式和某物或某事发生关系，不论是隐喻的还是直接呈现的。久而久之，无论是木、石、水、纸、扫帚、面粉等常常被朱金石当作作品而摆弄的日常之物，还是那些画布上跳跃的笔触，

图 17-66 苏笑柏，《千载》，240 cm×220 cm×21 cm，2014 年

图 17-67 苏笑柏，《拂水-春》，200 cm×190 cm×17 cm，2018 年

图 17-68 朱金石,《红海》,布面油画,180 cm × 160 cm,2014 年

图 17-69 朱金石,《拒绝河流》,布面油画,180 cm × 480 cm,2017 年

甚至后来那些挂在画布上的厚厚颜料("厚画"),似乎都成为朱金石用于书写的不可缺少的媒介,或者说,成了与朱金石不断纠缠的"心物"。通过书写,可以尽物之情,这个"物之情"与其说本质上是干净、优雅、安静、单纯的,不如说是朱金石自己所向往的心境。朱金石在那些表面上色彩斑斓的"厚画"中,努力去发现自在与纯粹的颜料如何自我转化为一种独特的相互关系和韵律。与现代抽象不同,这里的韵律不是来自人为的笔触魅力和形式感,朱金石甚至要去掉这些微妙因素,因为他是用大铁锹把这些沉重的颜料抹到或者堆到画布上去的。所以,这些"厚画"的书写减弱了心绪的微妙呈现,相反突出了物(颜料)自身的自然变化的过程。比如,厚厚的颜料在画布上会倾斜、流动、断裂甚至坍塌,直到半年甚至一年之后才干透定型。颜料的倔强、流变和质地等本性得到了充分的展示,同时颜料也无言地参与到书写甚至物喻之中。这是一个"润物细无声"的过程,润物和心语从来不分你我,互相书写,互为形象。比如,把一层层厚厚叠放的宣纸放到装满墨汁的不锈钢箱子之中,墨汁慢慢浸透宣纸,留下的微妙痕迹是人工书写所无法达到的。我们要从这个角度去理解朱金石不同作品的内在统一性(图 17-68—图 17-73)。

冰逸绘画不关注绘画形式是否"抽象",而是关注如何把图像叙事"复杂化",从而打破传统写实叙事的单一时间和一元空间的局限性。所以,她探索叙事的多意性和模糊性,这种观念来自中国传统诗学和美学。比如《千里江山图》:2008 年夏,冰逸自重庆朝天门码头沿长江顺流而下,出发时,重庆刚刚经历"5·12"地震的撼动,人心忐忑,历时 7 天的长江旅途,至南京登岸,归京后被浓缩为这一幅画卷。

冰逸把水墨看作物质在空间中的时间延续,而非一种纸上的渲染和构图。她把自然和时间元素引入水墨,给了水墨超越人工之外的尺度和魅力。

冰逸和她的团队在江西龙虎山创作了名为《曰:万

第十七章
互象而非抽象

物》的长卷水墨（图 17-74、图 17-75）。她这样描述她的"作画"过程：

> 在江西龙虎山的创作从 2011 年开始，前后历时四年。这四年我们对当地的地理，天文，天气，进行了密集的考察和记录。"囙：万物"的创作，就是气象，地理和天文在宣纸上的显影过程。绘画通

图 17-70　朱金石，《蓝色探戈》，布面油画，180 cm × 160 cm，2015 年

图 17-71　朱金石，《浸淫》，宣纸、水墨、不锈钢箱，2007 年

图 17-72　朱金石，《物的浪》，装置、综合材料，2007 年

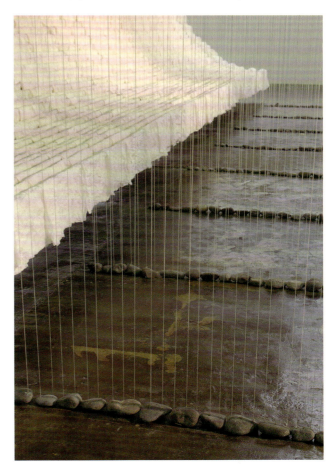

图 17-73　朱金石，《物的浪》（局部），装置、综合材料，2007 年

常在夜晚光源很少的时候进行，而现场最重要的因素，就是阳光，空气和水的互相作用。

我们把山里巨大的场地覆盖了纸张。夜间绘制完毕之后画面异常诡异生动。清晨，就开始下雨了。第一天我跟助手张明明说"不要担心，雨会停的"。第二天我还跟他说"雨会停的"，第三天大

雨滂沱画已经全然化去，仿佛世界不忍见到这样奇异的绘画，一定要把它拿走。"曰：万物"就是这样一场跟世界磋商的游戏。有时暴雨，有时狂风。经常毁灭。

我们越多地了解天气，就越多地了解人类命运的必然。[1]

图 17-74 冰逸，《曰：万物》，水墨，2013 年

图 17-75 冰逸，创作《曰：万物》，江西龙虎山，2013 年

这实际上是一种大地水墨，用尺度尽可能大的黏合在一起的宣纸覆盖大地，然后在夜间泼墨涂写，清晨开始让太阳和光继续在地上的水墨宣纸上"作画"，最终得到的是自然和人的合力之作。从当代大地艺术、行为艺术和过程艺术的角度上看，冰逸的作品在观念上并不新鲜，然而，关键在于，冰逸把这些当代行为和大地艺术观念与传统绘画的"千里江山"哲学结合在一起。绘画本不可能承载千里江山，但是，古人通过绘制和想象共同呈现了千里江山的盛景。冰逸把呈现这个千里江山的尺度和力量部分交给了风雨、山坡和阳光——天工。

让我们再次拿来明代学者宋应星在 1637 年所著的农工科技著作《天工开物》来比喻冰逸、朱金石等中国当代艺术家利用自然之力创作艺术的现象。天工来自《尚书·皋陶谟》"天工人其代之"，开物来自《易·系辞》"开物成物"。宋应星说天工开物就是"盖人巧造成异物也"（《天工开物·五金》）。

简言之，依靠自然力和人的智慧合力去打开物的灵性，从而获取出其不意的物象。此即互象之谓。

第七节
按图索骥

按图索骥是讽刺那种拘泥成法不知变通的认识角度，我们用这个成语形容中国当代艺术中所谓用抽象形

[1] 冰逸：绘画是一个漫长的光合作用 [EB/OL]．(2014-08-28)．https://www.sohu.com/a/279083_102794．

第十七章
互象而非抽象

图 17-76 罗伯特·马瑟韦尔，《西班牙共和国的挽歌》，布面油画和塑料画，1.8 cm×3.6 cm，1994 年

图 17-77 张浩，《祈祷者之五》，综合材料，91 cm×61 cm，1993 年

式去讲故事的创作方法，即叙事与线条形式之间的"互象"。线条并非抽象形式，而是一个故事情节的外貌。

我们先来比较一下美国抽象画家罗伯特·马瑟韦尔（Robert Motherwell）与中国艺术家张浩的作品。前者把东方书法的形式融入他的作品，这是典型的抽象表现主义绘画。而张浩的貌似抽象书法的作品其实是在描述一个地理考察的故事。

马瑟韦尔的抽象表现主义首先出自行动主义，或者自动主义的观念。这种观念把超现实的精神，比如他的《西班牙共和国的挽歌》（图 17-76）中诉诸的悲剧崇高精神首先悬置起来，然后通过潜意识的个人激情把色彩、线条和构图综合性地宣泄到画布上。这个行动主义是无意义的，但最终创造出终极意义。这就是上面我们所说的现代抽象的物质形式指示的非存在和精神存在之间的断裂性特点。马瑟韦尔受到中国书法的影响，把中国书法的书写看作激情喷张的表现主义手段。然而，在中国漫长的书法史中，唐代的张旭和张璪的泼墨只是极端的个例，也缺少实物的佐证。这个书法表现主义的极端却成为美国抽象表现主义的二元断裂性哲学的参照。马瑟韦尔让书写自身成为一种"非存在"（内容）中的（精神性）存在。

张浩的作品表面上看似乎和马瑟韦尔类似，受到了中国书法影响，然而，张浩的作品和激情喷发的书写无关，而是他的游记。

80 年代，张浩曾到很多古代遗迹去考察，比如他到敦煌、西安、天水麦积山、兰州等西北古代文化遗迹去研究探索古代艺术的源泉。接下来的 10 年，张浩尝试用传统水墨去描绘这些游历考察的地点。这个时期的作品还保留着明显的传统山水画形式。但是，他关心的不是如何再现那个景象，而是如何抓住他的游历感觉（图 17-77）。

从 2006 年开始，张浩的绘画转向彻底的无形，人们会说这是抽象。他的作品画面的构图基本上由粗黑的

线条所组成（图17-78、图17-79）。任何人第一眼都会认为它是书法，或者书法的变体。这些像字而非字的"书法"无法识别，它们好像徐冰的天书，是艺术家自己造的字。然而，张浩的这些书法其实和造字没有任何关系。他在构图时，也完全没有参考任何具体的字形。相反，这些假字的笔画是写实的，是他的"游记"，不是凭空而来的，而是来自他的游历经验。比如，当他在某个城市、某个小镇，或者某条河流旅行考察之后，就用某种线条和结构表现自己的感觉。他根据自己的联想把一个地方的地形走向和人文气氛用线条勾画出来。

这些线条不是一次性迅速地挥毫而就。它们看似饱满或者淋漓酣畅的书法，其实每一个笔画都是经过多次积墨而写就的。其中凝集着张浩的冥想和修正，是他对游历的思考和回忆。它们既是地貌学的概括，也是游历感受的记录。这其实和抽象无关，它是山川的书写，是一种日记般的纪实。他把游历的地理空间转化为凝聚的时间，并把这些时间通过积墨技法留存到那些类似书法文字的笔画中去，所以笔画不是自我表现或者语义抒发，而是游历过程的情节和时间的记录。积墨的笔画就是时间的积累，所以，我们也把张浩的作品叫作"时间水墨"。

赵大钧看似"抽象"的作品其实都有一个清晰的故事题材。这个题材或许是他自己的一段经历，一个身临其境的"事件"，甚至是某个人作的"肖像"，这些都来自现实形象。然而，由于赵大钧在把这些现实形象搬到画面中的时候，经过了他的形而上学过滤，所以，观者遇到了困难，他们无法直观地从他的作品中发现这些现实参照。相反，我们必须潜入画面，通过赵大钧作品中那些笔触运行产生的力，以及笔触组成的"动势结构"去体会那个现实对象（图17-80、图17-81）。这个线、色的运动结构就是一个拟人化的"喻象"（metaphorical form），或者书写化的现实（writing world）。

谭平在大学期间创作了一系列写实的油画和铜版画作品。在这些作品中，谭平减少了情节性，纯化了色

图17-78 张浩，《在故乡一个村庄精神活动的三个时空之——曾经》，宣纸水墨，192 cm×176 cm，2009年

图17-79 张浩，《故乡》，宣纸水墨，183 cm×264 cm，2007年

图17-80 赵大钧，《作品2818》，布面油画，160 cm × 150 cm，2018年

图17-81 赵大钧，《作品201904》，布面油画，171 cm × 158 cm，2019年

彩，在技法上尽量使用平涂。1985年他留校任教，并创作了一些相对理性，并带有一点几何性质的作品。1989—1994年，谭平就读于柏林艺术大学自由绘画系，并获硕士学位，此时，谭平的创作完全进入了抽象阶段，首先在纸上做了尝试，随后转到画布上。他在画布上做无数次的平涂，使画面增厚并产生质感，像是一种潜心的修炼。1996—1997年他延续了抽象的创作思路，但是融入了更多的东方的哲学理念，特别是宿命的自然观。在经历了父亲生病的过程之后，谭平开始画一些和"细胞"有关的作品，从最初看到细胞的转移和突变会使生命瞬间结束的恐惧，到能够坦然而幽默地面对，谭平绘画中的观念有了更明确的指向。在《状态》（图17-82）这一系列作品中，细胞核转变为艺术家随意勾画的圆圈，没有构图中心和边缘之分，自然而通脱，随意散布在画布之上，表现了类似佛教哲学的"随缘"和宿命的意念。在创作架上作品的同时，谭平还创作了一些素描作品，比如《无题》（图17-83）。自然不经意勾画的圆和线条表达了某种生命状态。

本章首先回顾了20世纪中国艺术中有关抽象和水墨现代性的困惑与创作历程。它主要有3个方面组成：其一，中西合璧的意象风景；其二，80年代受到西方超现实主义影响的"宇宙流"水墨，以及相伴随出现的"软几何"油画；其三，90年代的"实验水墨"。这3种艺术现象，或者3个阶段都离不开以抽象改造传统以使其走向现代性的核心思维。

这3种潮流分别用写意、宇宙混沌和方圆符号这些传统形式去"替代"抽象。然而，这个"替代"的意念不是建立在抽象、写实和观念之间的相互否定，而是融合。这就是为什么中国现代以来的传统水墨在"被当代"的时候总是离不开"互象"的思维本根。

所以，我们需要重新界定所谓的"中国抽象"这个过时的、而且无法与100年前的西方现代抽象艺术切割的概念。我们必须赋予它一个符合本土和国际对话逻辑

图 17-82 谭平，《状态 3》，布面丙烯，
200 cm × 300 cm，2006 年

的、同时真实反映艺术家的艺术观和方法论的叙事角度，这就是意派论的"互象"。我们可以用这个概念去替换所谓的"中国抽象"。不这样，中国当代这类作品将永远被视为西方现代的余绪和末流。

从抽象走出来的"互象"具有这样一个价值，它打破了西方现代抽象的赋予作品内容、意义和乌托邦的"一次性"时间观。"互象"把某些类抽象的形式，比如格子，引向了多维的日常行为之中，把重复劳作、生活语境、物的亲和等整合一起，形成了综合性"行为"艺术，而非简单的画面制作。它来自"绵延时间"或者"日常时间"观。"一次性"时间是天才观，"日常性"是平等观。这个"互象"，即多维互动和消解意义的唯一性，不但在哲学立场上打破了现代抽象的物质/精神的二元对立性，同时也突破了当代艺术具主导地位的材料服务于观念的实用主义立场。物不仅仅是服务于人的"代言者"，同时也是具有形象性格、美学性格甚至文化性格的"自在之物"，此即庄子所说的"齐物"——万物平等观。这也是为什么我们看到，本章所讨论的那些通常被认为是"抽象"的中国当代艺术作品实际上都或多或少地保留了触物、格物、感物的传统知行观。

图 17-83 谭平，《无题》，纸面素描，
80 cm × 50 cm，2004 年

现代和回望
(1993—2019)

Chapter 18

Present Tense of The Great Wall

第十八章

长城的现在时

18

在过去几十年的中国当代艺术中，历史遗迹，比如故宫、长城的形象和实地常常被艺术家借用来表现他们的当代性诉求。甚至是革命历史的旧址，比如20世纪30年代红军长征中的重要地点（革命圣地）也被用来当作"现场"去展示当代艺术家的创作。甚至在更早的抗日战争时代，这些遗迹也曾多次被用来象征民族和国家的形象，但是，从80年代到21世纪初，当代艺术家不再把它们看作简单的从形象到符号的所指修正，而是把这些遗址作为"活"的语境和场所，把艺术家和参与者的行为、相关的物件以及媒体信息等都纳入一种综合性的艺术创作活动中。遗迹，比如长城虽是"死物"，但通过这些"活动"而再次引起人们的对它的记忆重塑和语义更新，于是，古代遗址变为当代艺术中的现成品，只有像中国这样的文明古国才有这样巨型的"现成品"。

本章将重点讨论20世纪以来中国当代艺术家的相关作品及其蕴含的长城意义的衍变过程。在整个20世纪，长城被持续不断地赋予不同的符号所指功能，其形象、躯体与含义被反复地重构和再解释，结果对长城的不断解读本身成为塑造和重构中国现代性与文化身份的一个过程。所以，长城的意义并非根源于其固有的存在，而是归结于不断发展的"长城话语"。"长城"是一个在与时代对话中存在的、"持续变化中"的符号，而并非一个僵硬不变的、概念化的象征。这些艺术家在塑造与重建"长城话语"的时候，实际上是在把历史记忆带到他们所关注的社会问题之中，长城的历史空间成了他们现实生活空间的一部分，甚至个人和家庭生活记忆的一部分。

把长城上的当代艺术作为一个专题，目的是突出当代艺术对"在场"的关注。把长城作为一个大地艺术的平台、行为艺术的场所，抑或偶发事件的发源地，这些都离不开长城本身已经具有的历史意义，它是一种文本化了的存在，艺术家试图通过并置不同的文本符号（身体、道具）去把记忆的存在与现实的存在通过某种冲突而合为一体，造成语义的分离，从而把既定的长城话语打破。长城因此被不断地挪用。

第一节
记忆遗忘：现代意义的诞生

在开始讨论"长城"的含义时，有必要首先追溯其发生的背景。这个"源头"为"长城话语"奠定了基础，并引导着后来的"长城诠释"活动进入新的阶段。

众所周知，从 20 世纪初开始，长城开始被视为中华民族的象征。然而，这种象征性形成的具体时间以及主要原因至今仍不十分清楚。在古代，虽然长城的主要功能是军事防御，但它仍具有某些道德含义，尽管这些含义大多是负面的。正如一些儒家思想家，如汉代的司马迁和清代的顾炎武所指出的那样，长城不仅是秦始皇暴政的产物，同时也是中国渊源已久的保守主义的象征，这种保守主义把中国与外部世界隔绝开来。他们从传统的精英观点出发，严厉谴责长城的浩繁工程，把它看作是埋葬了上百万苦力的巨大坟墓。与此同时，在下层文化里，孟姜女的传奇故事也对秦始皇筑长城的不合法性和残酷性进行了控诉（图18-1）。然而，从 19 世纪末开始，原先关于长城的负面认识发生了变化。长城不再是一个备受批评的客体，而成为一个具有向心力的民族象征，一个指涉民族身份的能指符号。19 世纪末和 20 世纪初的时代背景为这种转变提供了驱动力。美国历史学者亚瑟·瓦尔德伦（Arthur Waldron）指出，"长城崇拜"的形成，多半是 20 世纪以来的中国政治人物出于意识形态和民族主义的需要，给长城赋予了民族象征意义。其中孙中山第一次公开指出长城是中国人的身份象征。[1]然而我们还可以从更早一些的殖民主义的角度出发来讨论这个现象。实际上，从 16 世纪开始，欧洲传教士和法国启蒙主义者就开始推崇长城，并将本来受到儒家痛斥的长城说成儒家学说的辉煌成果。19 世纪，欧洲人掀起了中国旅游热，这些人常常拍下一些中国著名建筑物的照片，如紫禁城、长城以及其他能象征这个古老国度的城市景观，并发表在各种杂志和报纸上。结果，这股"东方主义"的热潮促使中国人自己也开始赞美长城。然而，无论是政治家孙中山的激昂，还是西方殖民主义者的好奇，都不能成为激发长城新的象征意义的根本原因。根据高名潞的研究，一系列史实表明，正是 20 世纪 30 年代的抗日战争从根本上确立了长城作为中华民族象征的特殊地位，并使之物化为一座民族的纪念碑。更具体地说，把长城

1 亚瑟·瓦尔德伦在 The Great Wall of China: From History to Myth 一书的开篇就讨论 1984 年 9 月发起的长城修复运动，当时的口号是"爱我中华，修我长城"。在讨论完长城过去的历史和提出自己的观点后，在最后一章，他讨论的是长城的现代神话，即长城如何成为当代中国"自我确认"（self-definition）现代身份的一个组成部分。他把中国人的"长城崇拜"心理追溯到孙中山这位"现代中国之父"，焦点则定位在中华人民共和国成立后和改革开放后的一段时期，着重研究这一时期长城的变迁和意义。尽管瓦尔德伦的结论影响很大，但在我们看来，他过分强调国家意识形态对长城的象征性影响，束缚了视野，因而这个结论带有政治偏见。例如，在论述 20 世纪的共产党宣传时，他漠视了抗日战争期间一种与长城相关的大众文化的发展。推动这种文化发展的，不仅有共产党人，也包括国民党人，当然更包括普通民众。此外，并非所有与长城有关的壁画或手工艺品都必然体现国家意识形态和中国身份。在许多情况下，这些作品仅仅追求商业目的，例如推广旅游业。由于瓦尔德伦是在 80 年代的下半期写作此书，当时的前卫美术运动正在蓬勃发展，因此，他没有把那些体现前卫主义自我定义的长城视觉艺术计划纳入研究范围，参见 Arthur Waldron .The Great Wall of China: From History to Myth[M].Cambridge: Cambridge University Press, 1990.

图 18-1 《孟女崩城》，明代《孟姜女传》插画

图 18-2 中国士兵在长城上警戒

图 18-3 国民革命军第二十九路军大刀队，长城喜峰口，1933 年 3 月

定位为一个民族身份的不可动摇的象征，是在日本军队 1931 年侵略中国东北后才被广泛传播开的。更重要的是，长城纪念碑形象的确立与大众媒体和视觉媒介（电影、戏剧、摄影、美术等）对中国人的军事抵抗和英雄主义的再现是分不开的。也就是说，是抗战期间出现的具体的大众媒介有效地塑造了长城可视的英雄形象，使它成为民众心中的丰碑。这是任何纯粹抽象的观念和意识形态所无法达到的。

1937 年抗日战争全面爆发时，长城已经成为中国人保家卫国、驱逐日本侵略者的一个重要战场（图 18-2）。好多次重要的战斗都发生在长城的一些隘口，其中有山海关、古北口、喜峰口以及平型关等，沿着燕山山脉直到北京以北，包括天津市、河北省和山西省的部分地区。长城的形象被重新构造，成为抵抗外族侵略的英雄式的纪念碑，并迅速在战争期间的各种大众媒介和艺术作品中出现，几乎成为抗战的象征性标志。[1] 长城的战斗场面不仅出现在当时被视为"高雅"的艺术类型中，也出现在"低级"艺术里，甚至出现在那些不被视为视觉艺术的作品中。其中的一个例子就是一张关于国民革命军第二十九大刀队的摄影作品（图 18-3）。当时这支军队驻扎在喜峰口，1933 年 3 月 9 日和 11 日的夜晚，他们成功地对日军发起猛烈反击。一家上海报纸在报道这一消息时评论说："法国人有他们凡尔登的英雄，我们中国人也有喜峰口的壮士。"[2] 与这类照片相呼应的是左翼木刻艺术家们的木刻版画作品。这些艺术家以刻刀为创作工具，把长城与战场之间的联系作为他们作品的主题。其中一件作品是胡一川的《到前线去》，表现了

[1] 洪长泰在 War and Popular Culture: Resistance in Modern China, 1937–1945 一书中，描述了战争期间大众传媒是如何被用于制作宣传品的，如摄影、漫画、木刻、电影（拉洋片）和街头剧等。参见 Chang-tai Hung. War and Popular Culture: Resistance in Modern China, 1937–1945[M].Berkeley: University of California Press, 1994.

[2] 中华民国图史编辑委员会. 草创与发展 [M]// 中华民国图史：卷 1. 台北：现代中国出版社，1981：410.

战时中国青年的英勇呐喊。以上两件作品也可作为中国国歌（《义勇军进行曲》，聂耳作曲，田汉填词）几近完美的插图："起来！不愿做奴隶的人们，把我们的血肉筑成我们新的长城！"一些带有长城图像的漫画刻画了日本对邻国犯下恶行的野蛮形象（图18-4），而它曾经从这个邻国吸收了不可估量的文化和知识财产，长城这一新的象征意义得到了强化。[1]

因此，长城作为中国人身份的象征并非只是源于意识形态或者抽象的想象，而是归根于抗日战争的民族危机和流血的现实[2]。正是这种危机，使得长城的形象广泛地进入了中国视觉文化创作的视野。而20世纪以前，长城的形象从来没有被中国人严肃地当作艺术表现的主题。仅有的例外也不过是把长城作为表现华北地理特征的手段，借以复述孟姜女的传奇故事，不单普通中国人，甚至是亚瑟·瓦尔德伦，都熟知这个故事。[3]20世纪30年代的抗日战争期间，长城在电影、摄影、绘画以及版画中大量出现，这一事实也揭示了传媒在重新建构人的历史记忆方面所具有的强大力量。正是从抗日战争开始，长城作为一个民族象征的含义才真正形成并被继承使用。

在1949—1976年间，描绘长城或借用长城形象的作品很少见。在少数水墨画作品中，长城再一次扮演"落后"的角色。长城常常在"工业山水"类的风景画中出现，但总与现代的工厂、水库以及桥梁并置，以此展示过去与现在、旧与新的二元对立。长城自然被列入封建落后的"过去"，面对那些"新"的事物，它需要新生。

图18-4 穆一龙，《蜿蜒南下》，漫画，1936年

1 Chang-tai Hung.War and Popular Culture: Resistance in Modern China, 1937-1945[M].Berkeley: University of California Press, 1994:100.

2 战时大众文化时常为政治所影响。如洪长泰所主张，"政治"在这里并非狭义地指政府或政党结构，而是被理解为"政治的文化"。用维克托·特纳（Victor Turner）的话来说，这种政治关心的是"理想主义、利他主义以及爱国主义"。参见 Chang-tai Hung.War and Popular Culture: Resistance in Modern China, 1937-1945[M].Berkeley: University of California Press, 1994:12.

3 Arthur Waldron .The Great Wall of China: From History to Myth[M]. Cambridge: Cambridge University Press, 1990：198.

以1959年石鲁的彩墨画《长城外》（图18-5）为例，牧民一家人坐在长城边的山坡上，观望着一列火车从长城南边的一个缺口中飞驰而过。长城在山上耸立着，部分已经被拆掉，为新筑的铁路开道。在这里，铁路被视为共产党领导的社会主义现代化的象征。长城以外曾是中国古代农耕民族和游牧民族之间的战场，然而现在的长城内外却在一个新国家的领导下统一了，绘画中的长城自然也就被描绘成苦难过去的"活证据"。这些苦难，要么源于内部争端，要么源于外国入侵。与之对应的是现代化的铁路和牧民的快乐，它们共同象征着跨越过去、走向社会主义大家庭的现代天堂。

图18-5 石鲁，《长城外》，彩墨画，1959年

第二节
记忆哀悼：反思民族魂

前一时代的"长城话语"将地理学意义的"长城内外"这个重新统一的概念和"旧"与"新"的时代性转换非常高超地结合在一起。"文革"后，一些前卫艺术家们也运用长城的图像或实体表达他们的社会及美学关注。新一代艺术家更为关注的则是长城意义的"悖论性"特征，以及重构这一象征意义的可能性。长城的意义在抗日时期被表现为"英雄主义"，之后则是"国家新生"。但这些意义在"文革"后逐渐被转化为一种对长城既爱又恨的情感，在改革开放的情境中，人们对长城是否能够熔铸中华民族的现代身份和未来理想这个新诉求产生了怀疑主义的态度。20世纪80年代和90年代的艺术家们试图把业已积淀在长城中的历史，以及历史化了的神话转化为改革开放的话语资源，以期面对充满多意和含混不清的现实本身。

20世纪80年代以来，以长城为主题的作品大多以大地艺术和表演艺术的形式出现，而且很多在长城实地进行。尽管这些作品运用的形式和材料是多种多样的，但大多试图创造一种祭奠式的仪式氛围，这种氛围并不

一定是为了赞美长城的"伟大性",而是哀悼祭奠长城的历史记忆中的"悲剧性",并以此隐喻现实。祭奠仪式在这些作品中起着非常重要的作用,只有通过这种宗教仪式般的形式,作为宏大历史叙事的记忆和个人的当下经验,这两种几乎没有可比性的体验才能够进行对话。因为,长城和仪式共同作用于个人体验并赋予其神秘色彩。因为仪式能使一个现实的人(艺术家)进入"萨满"状态,从而忘却了现实,最终进入历史或未来的理想境界。艺术家常常将自己打扮成被拯救的"受难者(wounded)"或相反的"拯救者(saver)",比如鬼魂或巫师。这些仪式就像超渡,脱离历史神话和政治权威,呼唤新的灵魂诞生。

图 18-6 "观念 21"艺术群体,《行为场景:北京大学》,行为艺术,1986 年

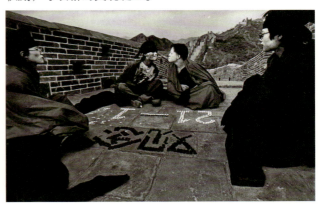

图 18-8 "观念 21"艺术群体,《行为场景:长城》,左起盛奇、康木、赵建海、郑玉珂,行为艺术照片,1986 年

北京的"观念 21"艺术群体(包括艺术家赵建海、郑玉珂、盛奇、奚建军和康木)从 1986 年开始经常在长城、圆明园、十三陵等历史遗址进行行为艺术(图 18-6—图 18-11)。他们在北京大学的行为艺术或许是中国早期的行为艺术之一。1988 年 5 月,他们再次来到长城,在长城的一个烽火台上度过了一夜。太阳升起时,他们用黑布包裹自己,装扮成"鬼",开始了包括《迎风》(图 18-12)、《吼天》《红色包扎长城》《借火》《救死》(图 18-13)在内的一系列行为艺术。在《吼天》系列中,4 位艺术家站在长城上,演奏民族音乐,释放由于长期社会压抑造成的肉体和情感压力。"观念 21"的艺

图 18-7 "观念 21"艺术群体,《行为场景:长城》,左起盛奇、郑玉珂、赵建海、康木,行为艺术照片,1986 年

图18-9 "观念21"艺术群体,《行为场景：十三陵》,康木、赵建海、郑玉珂,行为艺术照片,1987年

图18-10 "观念21"艺术群体,《行为场景：十三陵》,康木、赵建海,行为艺术照片,1987年

图18-11 "观念21"艺术群体,《行为三（行为场景：圆明园）》,赵建海、康木、郑玉珂,人、综合材料、环境,1988年

术家们视长城为一个巨大的活体，它像人一样"呼吸"。他们把长城用红色的遮盖物包扎起来，在它的"躯体"上，点燃烽火，他们以"自杀"的形式表演了一场祭奠。[1]

1988年，该群体的艺术家参与了由影视制作者温普林导演的电视节目《大地震》（图18-14）。表演地点在长城上，艺术家们用白色的绷带包扎自己，其行为看起来好像在进行体育锻炼，如"太极"。[2] 艺术家们的躯体像木乃伊一样包裹在白色绷带里，酷似医院里受伤的人，或传统葬礼上的祭奠者。这些"受伤的人"甚至"自杀者"的形象越来越多地出现在80年代，包扎自己躯体的行为成为"'85美术运动"行为艺术中最受青睐的肢体语言之一。

这些行为艺术中"包扎"和"自杀"的行为可以有多种含义：它可能是传统礼教压迫下的牺牲品；因历史动乱和迫害留下的伤痕；也可以被视作为寻求现代性所需付出的崇高牺牲精神的象征。"受伤"的概念可以回溯到20世纪70年代末期的伤痕绘画。艺术家们不仅包扎自己，而且包扎荒弃的建筑废墟和纪念碑。1978年，1860年曾遭英法联军毁坏的清朝皇家园林圆明园的废墟成为年轻艺术家和诗人的聚集地。"星星画会"成员之一的黄锐，描绘了圆明园废墟，并命名为《新生》。在画面中，一座宫殿大门残存的柱群被描绘成一群正在从地上站起面对日出的"新人"。80年代中期，当"观念21"艺术群体的艺术家们邂逅圆明园废墟时，正像后来他们在长城上的行为艺术《大地震》中所表演的那样，他们包扎了柱子和他们自己。甚至纪念碑式的雕塑也可以作为"受伤者"而被包扎。《受伤的菩萨》是由"'85美术运动"中来自福建泉州现代艺术团体的艺术家陈立德在1986年创作的现成品艺术作品。在这件作品中，

[1] 开水《新中国之火在中国燃烧》，1988年，未发表。
[2] 这次表演的实况被收入温普林的录像作品《公众空间的冲突（前卫行为艺术文件）》，1998年该作品曾在"蜕变与突破：中国新艺术展"中展出。
参见 Gao Minglu. Inside Out: New Chinese Art [M]. Berkeley: University of California Press, 1998.

图18-12 "观念21"艺术群体，行为二（《迎风》系列），赵建海、盛奇、康木、郑玉珂，人、综合材料、环境，1988年

图18-13 "观念21"艺术群体，《救死》——长城系列行为艺术之一，行为艺术，1988年

图18-14 "观念21"艺术群体，《大地震》，行为艺术，1988年

一块白色绷带缠在佛像的前额上。诸如此类的主题——"受伤的菩萨""受伤的人"和"受伤的长城"都频繁地被80年代以来的中国前卫艺术家所运用。它成为一种话语修辞，艺术家借此表达民族的历史悲剧。长城、圆明园和菩萨代表了传统文化中的人文价值，它们已被政治上的历史虚无主义和全球化带来的物质至上主义所伤害，而伤害者可能就是中国人自己。

90年代早期，另一艺术群体认同"受伤的人"和"受伤的长城"的概念，他们的作品看起来酷似在长城上举行的一系列葬礼。1993年，郑连杰带领15位艺术家在位于河北省境内的司马台长城上创作了一系列包括行为、装置和大地艺术在内的作品，历时17天（图18-15）。司马台长城坐落在燕山最为危险、陡峭的山峰上，已遭受了严重的破坏。就是在这里，"受伤的人们"又一次出现在名为《黑色可乐》的作品中。一群艺术家向两个缠有黑色绷带、仰卧在长城上的艺术家投掷可口可乐瓶，许多绳索纵横交错，将两个仰卧的艺术家"掩埋"。[1] 该系列的最后一部分作品被称为《大爆炸》，艺术家们在长城的废墟上举行了一次葬礼。在当地农民的帮助下，他们费时5天，将10000多块散落在山脚的明代长城城砖搬到了长城上。接着，他们用红色布带把这些城砖包扎成"十"字状，喻指牺牲。城砖被放置在长城的3个烽火台之间。[2] 艺术家兼组织者郑连杰说："每块城砖意味着一段凝固的历史。我们所做的就是在夕阳下捆绑并浓缩历史。"[3] 仪式最后，艺术家们在自己的头上扎上红布条，向那些寻找回来的城砖撒纸钱——"撒纸钱"的行为通常出现在传统的葬礼上，是送别死者平安到达另一个极乐世界的仪式之一。不知道艺术家们的行为是否是为了哀悼被长城掩埋的修筑长城的死者，抑或意在埋葬一切形式的保守主义和对现代化的礼赞。

[1] 郑连杰《关于长城行为艺术表演的解说》，未发表。
[2] 郑连杰《关于长城行为艺术表演的解说》，未发表。
[3] 郑连杰. 捆扎丢失的灵魂[J]. 艺术新闻·特刊1, 1993（1）. 在整个表演过程中，郑连杰和他的合作者们头上始终系着红布条。

图 18-15 郑连杰,《大爆炸系列》,(共完成 4 个作品《迷失的记忆》《黑色可乐》《洞穴 – 谋戈》和《大爆炸》),行为艺术、装置、摄影记录,1993 年 9 月 21 日—10 月 7 日

也许,最不露痕迹的葬礼和祭奠是徐冰的《鬼打墙》。徐冰在这件作品中带给我们一个宏大的纪念碑形式,但同时却非常微妙地解构了它,并以此寄寓了一种反纪念碑和反宏大风格的意味。1988 年,徐冰在完成了著名的《天书》之后,开始创作第二个主要项目——《鬼打墙》。1990 年,徐冰和他的工作团队历时 24 天对长城进行拓印,这种传统技艺通常被用来制作书法的精美复制品。重新装置这些拓片,并作为装置作品在美国展出,总共花费了几个月的时间。[1] 在现代西方和中国的艺术中,都有从现成物品上印制拓片的众多先例, 从墓碑和石碑上印制拓片的习俗在中国古代很早的时候就有, 对于许多中国观众来说更是十分熟悉。

然而,在徐冰的这件作品中,他运用了一种史无前例的方式来拓印长城——这种行为以前从未有人尝试过(图 18-16)。粗心的观众或许不能体会到艺术家为了获取这些拓片所经历的艰辛过程:用棉花制成的棒槌经过数万次的轻拍把宣纸压印在墙上,这要经受寒风和在高脚手架上工作的危险;完成这项工作之后,还要把数千张拓片粘贴在一起,形成一件作品。观众们只看到了最终的结果,而且大多都是从照片上看到,而非目睹现场。只有在亲眼看到真实尺寸的拓片悬挂在展厅的墙上,观众才开始意识到它的长和宽所达到的程度。 在我们看来,所有包含在这件作品中的行为,从它的准备过程到最终实物化的成果,始终都与一种祭奠仪式相关。

作为一种户外工作程序,《鬼打墙》的制作方法和西方大地艺术相似,尽管徐冰采取的是用纸和墨对长城进行拓印,不同于克里斯多等艺术家用布包扎建筑体的方法。大地艺术是一种观念艺术,通常用照片的形式展示,其主要作用不是为了展示真实作品的巨大尺度本身,

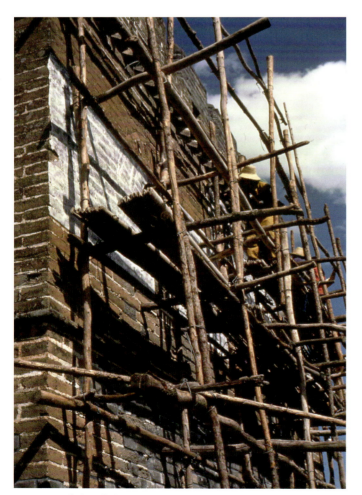

图 18-16 徐冰和他的团队用了 24 天的时间拓印了一段长城和一座烽火台,1990 年

[1] 这件装置作品的首次展出是在威斯康辛大学的艾尔维热姆美术馆(Elvehjem Museum of Art)。布列塔·艾里克森(Britta Erickson)在其所写的《徐冰艺术的过程与意义》一文中对这件作品进行了讨论,该文收入艾尔维热姆美术馆.徐冰的三件装置艺术作品 [Z].麦迪逊:艾尔维热姆美术馆,1991:18—23.

因为人们无法到实地去观看体验。而是把它的存在作为一个观念的存在用摄影图片加以证明，并确认其不可展示性。然而，徐冰却不遗余力地在美术馆环境中展出长城宏大的真实尺度。他还试图再现和保存长城本来的可触摸性，使观众能够看到长城经过长久侵蚀后的表皮，甚至是极为微小的细节。这些细节即使通过照片资料也难以显现。于是，我们看到了一个"超现实"的长城。这种效果是一种与世隔绝和支离破碎的结果。徐冰的长城拓片与照片不一样，因为没有背景，它脱离了其存在的物质环境，山峦、沙漠以及作为古战场的历史脉络。长城——这个随着周围山脉的蜿蜒而起伏、和万物一起呼吸的活的构造，变成了纪念性的拓片，它被抽空了任何浪漫性和生命力，变成了一个巨大的脱离了自身地理背景的标本，并作为一个被精心对待和审视的碎片从真实的时空中抽离出来。其结果是，拓片"忠实的"复制歪曲了长城的原来面貌，使该作品看上去有些近似一层没有生命的肌肤。

当《鬼打墙》在美国威斯康辛大学首次展出时，在其末端徐冰放置了一堆黑土，恰似一个坟墓（图18-17）。在这件作品中，纪念性装置的对称暗示着庙堂里庄严沉重的气氛。一些人把徐冰巨大的付出，和那些建造了真实长城的苦力相提并论。不仅如此，这件作品标题本身也传达了"徒劳"的含义。"鬼打墙"来自一个民间传说：一个行路人在夜里迷了路，反复迂回地走着曾经走过的路，似乎是鬼围了一堵墙，阻止他继续朝目的地前进。因此，将"鬼打墙"中的"打"字理解为"建造"会更为准确，这和徐冰所说的"鬼打墙"（Ghost Pounding the Wall）在英文翻译中的"打"（Pound），在意义上是不同的。[1]

如前所述，许多中国学者已经表达了他们对长城的某些消极看法，徐冰也考查了17世纪中国历史学家顾炎武批评长城试图封闭隔绝中国的失败尝试的研究。在80年代，中国知识分子对"长城"的概念提出了同样的批评。他们呼吁重建自成体系的、把"长城"视为文化表征的概念，他们认为"长城"所代表的是落后的、防御性的传统文化。[2] 他们渴望中国的强大，对传统文化面对现代性时表现出的无力感到痛心疾首。这导致了他们在面对长城时看到的只是巨大的废墟表象，对他们而言，如何从中发现现代性开放的力量乃是一种困惑。《鬼打墙》的巨大拓片的体量中似乎就蕴含了这种虚无主义和现代性活力之间的困惑与张力。

第三节
记忆修复：重塑全球身份

尽管长城被视作中华民族的积极象征，如同孙中山所指出，没有长城的存在，中国就不可能维持两千年的历史与文化，但是若干世纪以来，当权者对长城从未实施任何修复工程。

[1] 汉字"打"是多义字，其中两个含义应用最广，一个是"使某事发生"，例如，打（猜）谜语、打（建造）墙；另一个是"激烈的举动"，例如"击""敲"，等等。

[2] 布列塔·艾里克森. 徐冰艺术的过程与意义 [Z]// 艾尔维热姆美术馆. 徐冰的三件装置艺术作品. 麦迪逊：艾尔维热姆美术馆，1991：23.

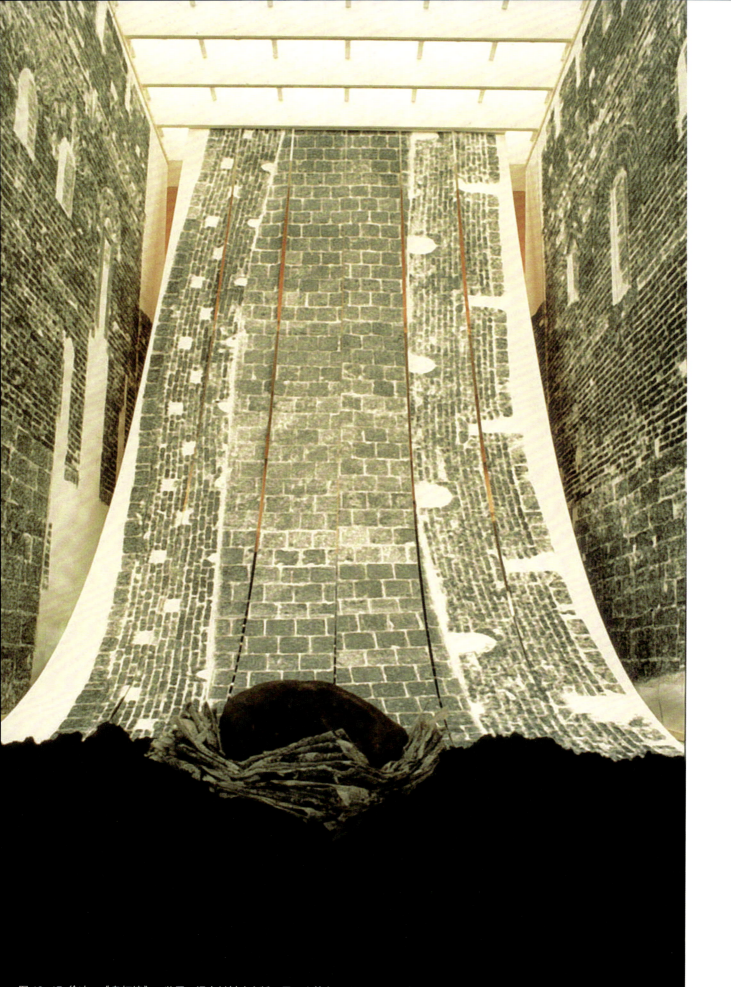

图 18-17 徐冰,《鬼打墙》,装置、混合材料(宣纸、墨、土等),1990—1991 年

直到20世纪80年代中国开始推行经济改革，长城才得到了一次修复。但在很大程度上，其象征意义大于实际的建筑修复意义。虽然北京近郊的一段长城墙体得以修复，但更重要的是，"修复"的意义在于整合中华民族的爱国主义精神。这种整合与80年代的"四个现代化"运动是一致的。"修复"是重新建构一个全球化的现代中国身份的过程，"修复"本身与现代化建设是平行的、不冲突的。

一些带有修复长城主题的作品，或多或少可被看作是对"复兴"话语的重复与延伸，对中国人现代身份表达了不同理解。蔡国强的《万里长城延长一万米：为外星人作的计划第十号》（图18-18）中，10000米的火墙组成一条"气"线，以此来唤醒长城（图18-19）——蔡国强认为长城已经"沉睡"了数千年。[1] 在古代中国，火药起源于宗教性的祭祀场合，而非军事用途。此外，烟与火一直和萨满教及传统中国的宇宙观念紧密相连。爆炸是一次唤醒长城灵魂的行动，也是一次为那些在长城付出生命的苦力而做的召魂行为。在蔡国强看来，只有通过心理的或精神的方式，修复长城才有可能完成，而砖与泥的物质修复是不完整的。使用爆炸这一方式不是为了唤起战争的破坏记忆，而是要建设什么，只有透过神秘（甚至有些巫术意义）的灵魂激发，长城才能得以重生。另一方面，蔡国强的长城火药爆炸似乎也复现了西方对长城神秘性的幻想以及他们的东方异国情调。

展望1997年的大地作品《镶长城》则为我们提供了修复长城工程的另类解读。在这件作品中，展望使用不锈钢做成的空心砖修补长城上所缺失的箭垛。这段长城位于北京八达岭西部的农村地区，展望攀上两座山峰后，发现那里的长城少了两个箭垛，跨度有20米长。经过仔细计算，确定需要250多块整砖以及50多块半截砖。展望及其团队在他的工作室用2毫米厚的不锈钢板，严格按实际尺寸来复制长城上的砖块，这些砖块经打磨后，镀上钛金。数十个农民被雇来把这些砖块背上长城，接着助手们把它们砌入长城的残缺部分，以恢复原貌。从远处看，砌入"金砖"的长城闪闪发亮，好像镶了"金牙"（图18-20—图18-22）。"金牙"指涉的是一个传统的观念：金子等同于财富。从前，一个人如果镶有金牙，会马上被视作富人。在艺术家看来，这些新"砖"暗示着物质主义与物欲。正如展望所言："不知为什么，长城几乎成为了我们的精神象征，人们再也不关心它的原意是否合理和符合民意，我把这两个具有象征性的东西（石与金，真与假）镶在一起，所提出的问题实际上是针对一个全民的梦想。"[2] 这些新墙可以被视作一种对民族心态和向往的戏剧性转换，即从早期抗日战争的英雄主义转变到当前的物质主义。

正如《镶长城》所暗示的那样，当代中国艺术发生了一个转变，也就是从20世纪80年代对意识形态的关注转变到20世纪90年代对物质主义更为直接的关注。这一转变伴随着中国迅速的全球化以及全球化带来的跨国主义，迫使当代艺术家更为关心营销、体制化等

[1] 蔡国强. 万里长城延长一万米：为外星人作的计划第十号 [M]. 蔡国强. 蔡国强. 伦敦：泰晤士与哈德逊出版公司，2000：31.
[2] 展望《关于〈镶长城〉的声明》，1997年，未发表。

图18-18 蔡国强，《万里长城延长一万米：为外星人作的计划第十号》，嘉峪关，装置行为、录像，1993年2月27日

图18-19 蔡国强，《万里长城延长一万米：为外星人作的计划第十号》，嘉峪关，装置行为、录像，1993年2月27日

问题，并不约而同地放弃了史诗的、理想主义的甚至有点幼稚的创作方式，而这些曾是20世纪80年代的特色。80年代成长起来的一代艺术家，如徐冰、蔡国强以及"观念21"艺术群体，通常会从古代哲学和文化中精选一些高度深奥的意义融入他们的"长城"主题创作活动。无论他们使用何种媒介、表达何种社会态度，这些艺术家总是通过自己的作品来再现某种关于长城的新观念。与之相反，90年代的艺术家更关心的是如何使长城更接近于当代生活的实际，以及如何使自己的视觉语言更为人们所接受。有时，他们的长城艺术计划甚至都不在实体长城上进行。越来越多的"假"长城出现在各种都市空间、街道，甚至住宅里，这属于一种名为"方案艺术"的艺术作品。在这些艺术家看来，长城的形象不是单一的，而是可复制的、可分解的、可移动的。长城那永恒的、史诗般的特质已经融入许多小的、更近距离的、私人的经验中去了。

1996年，王晋做了一个长城艺术方案，名为《长城：非此即彼》（图18-23）。该计划打算沿着甘肃省沙漠中的长城废墟修筑一段新的长城，但至今仍未能实现。按设想的方案，该计划在冬季实施，城墙与箭垛将以无数的可口可乐罐子、瓶子作为建筑材料，浇以冻土，其尺寸和形状与附近的长城完全相同。[1] 对艺术家而言，长城已经升华为某种文化与历史，成为某种与那些无常的过去无法廓清关系的物体。在这个计划里，王晋通过长城来讨论中华民族所面临的挑战。"可口可乐"作为全球最成功的量化生产的产品，代表了全球新商品的威力。艺术家认为，脆弱的长城无法对这样的一个挑战作出明确的、断然的反应。然而，问题不是如何抵御，而是应不应该抵御全球化的冲击。对于这些全球化的力量，我们是采取防御性的抵抗态度，还是采取进攻性的接触战略呢？这件作品隐喻了当代中国文化在"价值"这个问题上的失语，这是中国当代性中一个十分迫切却没有

[1] 王晋. 长城：非此即彼——艺术方案一例 [J]. 华人文化世界，1997（1）.

图18-20 展望，《镶长城》，民工在把"金砖"（金牙）背上长城，照片，1997年

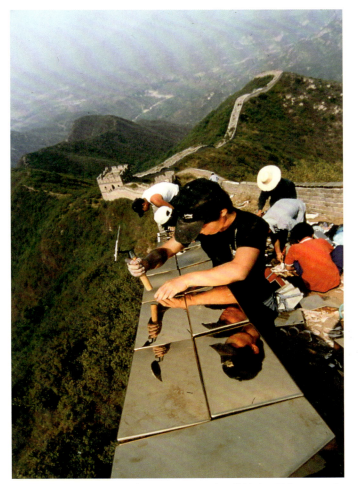

图18-21 展望，《镶长城》，展望用"金砖"补长城，照片，1997年

结论的问题。

在快速变迁的当今中国社会，长城不再是一个战争的产物，也不是一个英雄主义的象征，相反地，它的意义已经被肢离和飘移。长城仍然是中国历史的一个能指，但又可以被灵活地重构，以满足当代中国人的不同身份需求。通过一种历史记忆与个体（或一代人）经验之间的对话，长城可以与任何表现主题和谐共处。例如在刘小东的油画《一座大山》（图18-24）里，长城被安排在一个园林式的景观之中，一个人在湖面泛舟，观赏风景，他背后的长城如长蛇般逶迤蜿蜒。长城的尺寸很小，而且与山峰一样都是绿灰色，结果使其在画面中处于从属的，甚至是渺小的地位。画面中的那个人面对观众，完全忽略了长城，似乎没有任何敬仰之意。

长城还被用作日益蓬勃的中国大众文化读物的插图。在王劲松的《我终于登上了长城》（图18-25）里，长城的历史纪念碑意义也被转化为日常生活和休闲文化的一个话题。在这件作品里，艺术家描绘了意大利歌唱家帕瓦罗蒂在长城上演唱的戏剧性情景。通过以"我终于登上了长城"为题，艺术家不仅图示了帕瓦罗蒂对长城的喜悦与仰慕，也图示了数世纪以来外国人对长城的幻想。另外，由于帕瓦罗蒂是中国最受大众欢迎的外国歌唱家，因此，该画也展示了中国人与欧洲人之间对各自文化（异国情调）的好奇和追逐。

长期以来，所有关于长城的释义似乎与性别或私密话题无关，因为长城是如此的壮观，并总是与国家的命运和民族的身份相关。然而，2001年马六明进行了一次长城行为艺术表演。如通常那样，艺术家裸露着他的男性身躯，脸部化着女妆，在一个明媚的日子里，沿着长城废墟走了很长的一段路。

如果说马六明的长城表演似乎只是在肤浅的、形式主义的层面上处理性别问题，那么与马六明不同，何成瑶这位中国女性艺术家通过她的名为《开放长城》的表演，对长城作出了强烈的女性主义解读。2001年5月

图 18-22 展望,《镶长城》,镶完的部分,照片,1997 年

图 18-23 王晋,《长城:非此即彼》(2 张),艺术计划,1996 年

17 日,当德国艺术家斯库尔特(H. A. Schult)把他的装置作品(1000 个"垃圾人",每个高 1.8 米)排成兵马俑队列在金山岭长城上展示时,何成瑶突然从人群中走出,脱掉红色 T 恤,裸露上身。她引领着人群(包括斯库尔特)穿过"垃圾人"队伍,从城墙跃上了烽火台。这次表演是一次真正的"偶发事件"。她的冲动来源于长城的历史记忆与她个人生活经历之间的冲突。面对着长城和兵马俑的"伟大",何成瑶突然感到极度的无力。此时此刻,摆脱这两个庞大记忆空间所带来的巨大压力的唯一方法就是脱掉衣服。这种动作也来自其母亲的"疯癫的极端行为"。在 60 年代,何成瑶的父母因未婚生育了她而受到严厉的惩罚,两人都被开除公职,被社会唾弃。她的母亲被打上"伤风败俗"的标签而蒙羞,最终导致精神错乱。何成瑶说:"没有母亲在家乡的大街小巷白天黑夜披头散发、赤裸着身体呼叫、奔跑,以这种方式揭露父权制的道德禁锢,抗议父权制的暴力和处罚,藐视父权制的权威,以疯癫的极端行为实现自身的自由,就没有我以'艺术家'的身份在长城上的'行为'。我明白了我自己同样触犯了男权社会对女性自由支配自己身体的禁忌,更不能以'艺术'的名义。我以为我不能再步前辈的后尘,以自己的身体为武器,向千百年的禁忌对话和挑战。"[1] 无须赘言,在这次表演中,何成瑶以其身体开辟了一次与长城的对话,长城在这里代表了道德禁忌的巨大话语能量。何成瑶的经历似乎把我们带回到了古代孟姜女故事的情景之中。在她的解读中,长城及其所属的道德体系不仅仅是由那些非人性的残暴行为所筑成的,更是由父权制社会所构造的男性压迫女性的权力话语所决定的。

"长城"虽然是一个能指,但它的所指却绝对是开放的。这使得"长城"可以被再次解读为一个开放的空间,进行历史记忆与个体体验之间的对话。它并非一个

[1] 何成瑶与高名潞的对话,北京,2001 年 6 月 30 日。

图 18-24 刘小东，《一座大山》，布面油画，
200 cm × 200 cm，2000 年

僵化的主题，更非一个静止的在场。观者从这些以"长城"为题材的作品中最终发现的并非是对"长城"的简单再现，而是由不同的历史记忆、视觉体验以及社会关注这三者所共同建构的一个当下空间，这个当下不是此时，而是过去、现在和未来的多维度的交叉。因此，"长城"变成一个可激活的符号，于是，历史和当代即有了可同步性。抗日战争期间，"长城"是一个民族主义英雄主义的纪念碑；之后，"长城"除继续扮演民族身份的象征外，也被呈现为民族统一与再生的象征；再之后，"长城"是一个复兴的象征。然而，"长城"或许是一个更为复杂的超语言学的问题，当我们回顾长城在当代视觉艺术的各种表现时，似乎证明了这一点。"长城"作为一个不断变化的符号以更令人信服的方式出现，长城不仅仅是遗迹，也是鲜活的历史文本，它并非一些西方学者眼中的那个作为神话的长城故事，相反，长城是一个实体，也是活的舞台，这也是为什么它可以作为当代艺术的巨大的"现成品"而被挪用。挪用为变革与对话提供了空间。正是这种变革，正是这种过去与现在永恒的对话在塑造和建构着中国的当代意识及身份意识。20世纪如此，21世纪也将如此。

图 18-25 王劲松，《我终于登上了长城》，布面油画，
150 cm × 150 cm，1992 年

附录
中国当代艺术大事记
(1976—2019)

1976

3月25日，在"文革"期间停刊的《美术》杂志复刊。4月初，北京天安门广场逾百万人次的民众悼念周恩来逝世。9月9日，毛泽东逝世。10月，"四人帮"（江青、王洪文、张春桥、姚文元）被捕，这一事件标志着十年"文革"（1966—1976）结束。

1977

美术界弥漫着一股回归早期革命现实主义的怀旧思潮。同时，部分山水画、人物画小型画展在艺术范畴、思想观念及实验材料上已开始挑战传统和"艺术为政治服务"的教条。静物、风景和人物写生中无主题性的艺术作品开始流行。

5月23日，文化部主办"纪念《讲话》发表35周年美术作品展览"在中国美术馆举行，展出1942年以来优秀作品764件。

5月，《美术》介绍了影响20世纪30年代鲁迅倡导的左翼木刻运动以及后来在1979年出现的"星星画会"的德国女画家凯绥·珂勒惠支（Kathe Kollwitz）的作品。

12月15日，文化部报请国务院批准，决定撤销中央五七艺术大学的建制，恢复中央美术学院、中央音乐学院、中央戏剧学院等学校校名，由文化部直接领导。

1978

这一年是中国社会开放和改革的关键年。邓小平复出主持国家政务，拨乱反正，平反了1957年的"右派"和大批在"文革"期间受迫害的人士。同时，在文学、诗歌和美术等领域孕育着一股改革的萌芽，出现了一些新现象。

1月，《国外美术资料》在浙江美术学院创刊，两年后于1980年改版为《美术译丛》，开始公开发行，它与中央美术学院的《世界美术》是20世纪70年代末至80年代中国艺术家了解西方艺术运动的主要参考资料。

3月10日，"法国19世纪乡村风景画展"在北京中国美术馆举办，米勒等画家的作品吸引了众多中国艺术家，观者如潮。本次展览对此后出现的"乡土写实"绘画直接产生了影响。

5月11日，《光明日报》刊登题为《实践是检验真理的唯一标准》的特约评论员文章，引起思想理论界强烈反响。当天，新华社转发了这篇文章。12日，《人民日报》和《解放军报》同时转载。文章论述了马克思主义的"实践第一"的观点。此后，在全国开展了一场"实践是检验真理唯一标准"的大讨论。

8月11日，上海《文汇报》发表卢新华的短篇小说《伤痕》，在社会上引起强烈的反响，伤痕文学随后出现，此后一年伤痕绘画首先在四川出现。

8月，《中国青年》杂志编辑部将有关"四五"天安门事件的文章贴在北京西单的一面墙上，自此，此面墙壁汇集了大量大字报，一些艺术家也在此自由展示自己的作品，故此墙被称为西单"民主墙"。

12月18—22日，中国共产党第十一届三中全会在北京召开，会议决定停止使用"以阶级斗争为纲"等口号，把党的工作重点转移到社会主义现代化建设上来。此次会议成为中国改革开放的起点。

从1978年冬到1981年春，北京共有50余种民间杂志出版，包括文学类的《今天》《沃土》，以及政治思想类的《探索》《四五论坛》《北京之春》等。

1979

十一届三中全会的召开极大地激励了当代艺术家的创作热情。在现实主义、唯美思潮和业余前卫等几个方面都出现了突破。该年出现了几个重大事件，包括批判现实的伤痕绘画、机场壁画和形式美讨论、"无名画会"和"星星画会"展览等。

1月，《美术》首次发表反映"四五"天安门事件的作品。随后，又发表了一些伤痕绘画作品，包括李斌《舍得一身剐》、程丛林《1968年×月×日雪》、王川《再见吧！小路》、何多苓《春风已经苏醒》等。

2月，"新春画会展览"在北京中山公园举办。这次展览有40多位不同年龄的艺术家参展，包括颇有影响力的老画家刘海粟和吴作人等，他们倡导艺术创作的非政治化。另外，12位艺术家在上海黄浦区少年宫组织了"上海十二人画展"，这是中国自1949年以来第一个现代风格的展览，参展作品受印象派和后印象派影响，尽管主题都是传统的花鸟、人物、山水等。

4月，民间的摄影组织"四月影会"在北京成立，并于4月7日在北京中山公园兰室举办首次"自然·社会·人"艺术摄影展。

5月，《美术》发表吴冠中的《绘画的形式美》一文，引起持久讨论（翌年10月，《美术》又发表了其《关于抽象美》一文）。自本年起《美术》等报刊对"形式与内容""抽象美""人体美术""西方现代美术"等问题展开讨论。

6月15日，《世界美术》杂志在北京创刊。第1期发表邵大箴文章《西方现代美术流派简介》。之后连续刊载邵大箴介绍西方现代派美术的文章。

7月7—29日，被称为玉渊潭画派群体的艺术家们组成了"无名画会"，并在北海公园的画舫斋举办了第一届公开画展。7月9日，刘海粟参观画展，并为"无名画会"题了"美在斯"和"无名画会"两幅字。

9月26日，北京国际机场新候机楼大型壁画完成并揭幕，壁画共7幅，包括《哪吒闹海》《森林之歌》《民间舞蹈》《巴山蜀水》《科学的春天》《白蛇传》和《泼水节——

生命的赞歌》。由于袁运生《泼水节——生命的赞歌》中出现了女性裸体形象,从而引起了社会各界的广泛争论。

9月27—29日,"星星美展"在北京中国美术馆外东侧小公园和栅栏围墙上挂出画作,露天陈展,这是一次公众性的作品展览。在画展被警方禁止后,10月1日,青年作家和艺术家从"民主墙"游行到北京市委进行抗争。随后,在江丰和刘迅的支持下,"星星画会"的第一次正式画展于11月23日在北京北海公园举办,包括黄锐、马德升、薄云、王克平、毛栗子、李爽、严力、曲磊磊、杨益平等23位业余画家的163件作品参展。

10月1日,为庆祝中华人民共和国成立30周年,各省市自治区先后举办美术作品展览。其中,程丛林的油画《1968年×月×日雪》在成都举办的"四川省庆祝建国三十周年美展"中展出,作品表现了"文革"武斗场面,从而标志着伤痕美术开始出现。类似题材的刘宇廉、陈宜明和李斌为郑义的短篇小说《枫》所画的连环画《枫》,在发表后引起了巨大争议。

1980

本年度,最引人关注的是有关现实主义、抽象美的讨论,同时,以罗中立《父亲》和陈丹青《西藏组画》为代表的"乡土写实"绘画开始出现。

3月,《美术》发表栗宪庭关于"星星画会"的报道以及"星星画会"曲磊磊的文章《自我表现的艺术》。曲磊磊在文中宣称"艺术以自我表现为目的",此文引发的关于现代艺术自我表现问题的辩论长达两年之久。

5月,《美术》发表陈宜明、刘宇廉、李斌绘的连环画《枫》。

7月,蒋铁峰等23人在昆明组成"申社",并在云南省博物馆举办首展。"申社"主张创作具有鲜明的民族、个性特征的诗歌视觉世界,展出作品重形式探索。7月号《美术》杂志正式发起关于现实主义问题的大辩论,辩论持续多年。7月16日,北京"同代人油画展"在北京中国美术馆举行,展出了15位青年画家的80余幅作品。该展览注重形式风格,代表作为王怀庆的《伯乐图》和张宏图的《永恒》。

8月,"星星画会"在北京中国美术馆举办了第二次"星星画展",这次画展得到了官方认可。

9月13日,中国美协主席、中央美院院长江丰在全国美协讨论十二大报告谈到了艺术创作问题时,因心脏病突发逝世,享年72岁。

10月,《美术》发表吴冠中的《关于抽象美》一文,引发美术界对内容与形式、抽象美和抽象艺术等问题的持久讨论。

10月,"中央美术学院研究生毕业展"开幕,其中最引人注目的是陈丹青的《西藏组画》。

12月20日,文化部、共青团中央、中国美协在中国美术馆联合举办"第二届全国青年美展",展出575名青年画家的543件美术作品。罗中立的《父亲》获得了一等奖。陈丹青和罗中立成为"乡土写实"的代表画家。一些新中国第五代电影导演受其风格影响,将其运用到他们的电影制作中,比如陈凯歌《黄土地》(1984)、张艺谋《红高粱》(1987)等,这些电影都不同程度地受到了西方的欢迎。

1981

"乡土写实"绘画热仍在继续。

同时,几个较具现代风格的画展在国内不同地方展出,其中包括3月"西安首届现代艺术展",15位青年画家展出了120件作品,在西安市造成轰动,吸引了6万人参观;6月"湖北十人国画联展"在北京举办;8月"云南十人画展"在北京中国美术馆展出,作品中的形式主义和少数民族情调主题颇受瞩目。

3月,李泽厚的《美的历程》一书由文物出版社出版,克莱夫·贝尔的"有意味的形式"经其阐释和运用而风靡美术界。

3月,《美术》发表吴冠中《内容决定形式?》一文,继续其形式美讨论。

7月7日,"无名画会"在北海公园画舫斋举办第二届"无名画会"公开画展。

9月1—30日,"波士顿博物馆美国名画原作展"在中国美术馆展出,展出了该馆西方古典和现代艺术的丰富收藏,这是"文革"后自"法国19世纪乡村风景画展"以来第二次最具影响力的外国展览。

1982

年初,"反精神污染运动"发起,目的在于抵制西方思想的侵蚀。这次运动一直持续到1984年,主要针对哲学和文学作品中的人道主义思潮,包括个人价值、纯艺术和抽象主义的西方化趋向。这次运动影响了之后出现的"第六届全国美术作品展览"。

1月19日,"四川美院油画作品展"在北京中国美术馆举行,其"小、苦、旧"的创作题材和乡土样式影响了之后中国美术界的创作。"四川画派"由此得名。

1月,《美术》发表了副主编何溶的文章《牡丹好,丁香也好》,呼吁宽松的气氛。同时,从1月号到12月号的《美术》连载姚国强翻译的约瑟夫·爱弥尔·米勒尔和弗兰克·爱尔加的《现代绘画百年》(连载1至10)。

3月27日—5月10日,"美国韩墨藏画:五百年名作原作展览"在中国美术馆举办,展出了从达·芬奇到梵高、毕加索等人的作品,共110件,对中国当代写实油画影响很大。

5月,《美术》发表彭德文章《审美作用是美术的唯一功能》,认同吴冠中提出的形式美。

6月,《美术》在湖北神农架主持全国美术理论讨论会,在近年论战中涌现出的活跃的中青年理论家、批评家参加了会议。此后这批理论家中的不少人成为"'85美术运动"的代言人和支持者。

1983

1月,《美术》集中发表抽象绘画和讨论抽象艺术的文章,引起争议。当年,主编何溶被免除职务,编辑栗宪庭被调离。《美术》第6次发表罗中立的作品(《故乡组画》),批判现实主义转为乡土自然主义。《美术》还介绍了给乡土绘画以很大影响的美国著名画家怀斯。"怀斯风"兴起。

1月31日,北京举行新建"徐悲鸿纪念馆"揭幕式。

4月2日,张大千在台北逝世,享年84岁。

4月13日,"张大千画展"在四川省博物馆开幕。

5月5—25日,"毕加索绘画原作展览"在中国美术馆展出,展出了毕加索1904—1970年间的作品,这是首次在中国举办的毕加索作品展览。

5月13日,"意大利文艺复兴时期艺术展"在北京展览馆开幕。

5月,黄永砅等组织的"厦门五人现代艺术作品展"在福建省厦门市开幕,以观念作品和现成品为主要特点。此作品展未向公众开放,直到1985年通过《美术思潮》(1985年第6期)的介绍才得以公之于世。

9月16—25日,"赵无极画展"在中国美术馆举办,展出赵无极1935年以来的油画、水墨作品39幅。

9月,上海"实验绘画展"开展,10位上海画家参展,展出不久即被关闭,并被《解放日报》批判。

11月4日,"庞薰琹画展"在中国美术馆展出。

1984

文艺界弥漫着保守回归的气氛,本年的最大事件是"第六届全国美术作品展览"。同时,一些北京和本地的"盲流"画家开始零星暂住圆明园废墟上的福缘门村和挂甲屯一带。

1月,《美术》以该刊编辑部的名义发表题为《迎接第六届全国美展》的文章,指出:"有些同志错误地理解创作自由,把它和资产阶级自由化混同起来,在艺术上鼓吹抽象的'人

性'、'人的存在价值'、'自我表现'以及超阶级、超政治的'纯艺术'观点,在创作上盲目效法西方现代派作风。"

6月,"四川美院第二次美术作品展览"在中国美术馆举办。

中央美院教授、以介绍西方现代艺术知名的理论家邵大箴履新《美术》杂志,任职主编。

7月,中国社会科学出版社出版阿恩海姆的《艺术与视知觉》(滕守尧等译),该书对国内美术家、美术理论家产生很大影响。

9月,《美术译丛》第3期开始连载介绍图像学的文章,帕诺夫斯基—贡布里希的学说自始取代克莱夫·贝尔的"有意味的形式"说(包括本质上与贝尔相通的阿恩海姆的学说),表明了美术研究、批评、创作指向的转移——从视觉艺术心理学到艺术语义学。以后,贡氏代表著作Art and Illusion的汉译本《艺术与幻觉》和《艺术与错觉》于1987年7月和11月相继由湖南人民出版社、浙江摄影出版社出版。其间,范景中和周彦等在《文艺研究》《新美术》《画家》《美术》《中国美术报》上发表了近20篇介绍、研究、运用贡氏学说的文章,代表作有范景中的《贡布里希对黑格尔主义批判的意义》和周彦的《视觉艺术心理的经验描述:贡布里希〈艺术与幻觉〉研究》。

9月,"北方艺术群体"在黑龙江正式组建,主要成员有舒群、王广义、任戬、刘彦等15人。倡导健康、向上的"北方文化",推崇崇高的理性精神。后经《美术思潮》1985年第2期介绍,它成为国内第一个具有社会影响的新潮美术群体。任戬创作了《天狼星传说》组画,这是"北方艺术群体"的早期代表作品。

10月1日,"第六届全国美术作品展览",分15个画种 在全国9大城市9个展区同时开幕,共展出作品3724件。随后挑选出优秀作品918件,作为"第六届全国美术作品展览"(优秀作品部分)于12月25日在中国美术馆展出,评选出获奖作品228件。该展览的保守倾向和主题先行的回归引起老中青艺术家的不满,激发了"'85美术运动"的出现。

12月,甘肃五青年推出"探索·发现·表现"展,作为西北第一个新潮群体,他们将此展自比"星星美展",在当地引起激烈争论。

1985

对中国前卫艺术来说这是关键性的一年。"反精神污染运动"结束,政府开始有关自由创作的改革。摆脱了3年的压抑,前卫艺术开始出现在众多领域中,从绘画、文学到舞蹈、音乐、电影。美术界爆发了"'85美术运动"(或者"'85新潮")的前卫艺术现象。这首先和国家文艺政策的开放分不开。

2月,中国作家协会在北京举办了"第四次文学艺术代表大会",胡启立做了关于文艺创作自由的报告,鼓励作家思想解放,创作自由。在哲学界、文化界出现的"文化热"达到高潮。许多关于东西方文化、传统与现代的讨论会在大学校园内外相继举行。

4月21日,中国艺术研究院美术研究所、中央美术学院、北京画院、美协安徽分会和《美术史论》编辑部在安徽泾县共同召开"全国油画艺术讨论会"。来自各地的油画家和理论家60余人就"创作自由、评论自由"和"观念更新"进行了讨论。

新思想和艺术创作活动离不开新的报纸杂志的支持与鼓励。美术理论双月刊《美术思潮》1985年1月在湖北武汉创刊,彭德任主编,至1987年底停刊止,共发行22期;《江苏画刊》改双月刊为月刊,提出新的办刊宗旨,此后成为现代美术中一本重要的刊物;7月由中国艺术研究院美术研究所主办的《中国美术报》创刊,张蔷任社长,刘骁纯任主编,栗宪庭、陶咏白、陈卫和等为主要编辑;以李路明、邓平祥等批评家为主导的《画家》11月在长沙创刊。此外,已享有影响力的《美术》月刊将注意力转移到"'85新潮"等新艺术现象上。

5月10—26日,"前进中的中国青年美术作品展览"在中国美术馆开幕。展出作品600余幅,参展艺术家多为在校的或刚毕业的美院学生,此展被誉为"'85新潮"开端的一部分。

7月,南京艺术学院中国画研究生李小山的《中国画之我见》一文在《江苏画刊》发表。文章指出中国画已走到穷途末路,引起美术界一场轩然大波。

7月,高名潞的《近年油画发展中的流派》在《美术》上发表。文章总结分析了新时期美术,提出了"伤痕绘画""唯美主义""乡土自然主义""矫饰风"诸风格流派的概念。

7月,"浙江美院毕业生作品展"成为学院毕业生创作改革的实验。该展中的作品普遍表现出超现实、冷漠的理性倾向,代表作是耿建翌的《灯光下的两个人》和张克端的《冬季草原》。

10月,"江苏青年艺术周·大型现代艺术展"在南京举行,展览呈现出多元的现代风格追求。展后,主要成员组成"红色·旅"。

11月,"中国画新作邀请展"和中国画讨论会同时在武汉举行。谷文达和其他年轻的中国水墨画家参展,试图从理论和实践两方面推动中国画创新。

11月,山东泰安、潍坊、济南等地青年在济南举办大规模的"国际青年年山东青年艺术奉献展"。

11月,"十一月画展"在北京故宫举行。来自中央美术学院的一些青年艺术家包括夏小万、施本铭、马路等的作品引人注目。

11月,"软雕塑展览"在中国美术馆举行,展出的作品从艺术形式到种类名称均颇具新意与现代感。

从1985年开始至1987年期间,共计有87个自发的前卫艺术群体在全国各地(除新疆之外)出现,举办了150多次前卫艺术活动,计有2250位艺术家参与。

新的艺术群体大体上可分为3种倾向:"理性绘画""生命之流"绘画和"反艺术"活动。"理性绘画"的主要代表群体是"北方艺术群体""池社"及"红色·旅"等。此外在上海,李山、余友涵、张健君等人的抽象绘画形式也表现了古代东方的哲学理念。

"生命之流"画派提倡反都市文明的田园主义或地方性,探索被集体理性主义压制的个人欲望。这些画家大多来自边远区域,包括组织"探索·发现·表现"画展的甘肃5位艺术家,云南昆明"西南艺术研究群体"、山西"三步画室"、南京"新野性主义"、河北"米羊画会"、湖南"O"艺术集团等等。

"反艺术"活动主要来自以黄永砅为代表的"厦门达达"、上海的"M艺术群体"、杭州的"池社"、吴山专的"红色幽默"等。

11月,"劳生柏作品国际巡回展"在中国美术馆开展,这给"'85美术运动"的艺术家们带来了深刻的冲击。这是中国公众第一次有机会看到西方当代艺术家的绘画原作。劳申伯格在中央工艺美术学院发表了一次演讲,并与"无名画会"的画家们进行了一次热烈的讨论。

12月2日,张培力、耿建翌为首的青年创作社以及中国美协浙江分会举办的"'85新空间"展在杭州浙江美院陈列馆开幕,作品基调冷峻,母题是日常生活和工业文明场景。

12月31日,山西"三步画室第一次展览"在山西太原工人文化宫举行。展览未开幕即关闭,作者直言不讳也是受到劳申伯格的启发。

12月,"湖南'O'艺术集团展览"在长沙举行,带有明显的波普倾向。

1986

1月,邓小平成为美国《时代周刊》提名的年度风云人物。劳申伯格把邓小平的封面照片复制到自己作品《中国》中。对此,劳申伯格解释道:"今日的中国正处于一个伟大的开端。三年前并不存在的这种情形现在成为新的激情,新的景象。"1986年是"'85美术运动"群体最活跃的一年,不仅很多群体及其展览出现,特别是观念化和反艺术的群体在这一年不断涌现,主要媒介物是语言和现成品,观念来源是达达主义和禅宗,试图摧毁所有的教条或权威。同时,这一年举办的"珠海会议"是"'85美术运动"前卫群体的第一次全国性聚会。

1月,"'86·最后画展No.1"在浙江美术馆开展,包括谷文达和宋保国在内的7位艺术家参展,主要是现成品和表演艺术。展览开幕3小时后被关闭。

4月14日,全国油画艺术讨论会在北京举行,一些新潮美术家代表如舒群、张培力、李山等应邀参加。水天中作《中国油画历程》报告;高名潞作《'85美术运动》报告,配以幻灯介绍全国青年群体的新潮美术现象,"'85美术运动"(或"'85新潮")概念首次出现;朱青生作《西方当代美术》报告。来自全国的老中青艺术家围绕当前美术思潮、油画创作现状和发展前景等问题展开辩论。部分与会青年代表商定组织一次全国性幻灯展。

4月,以李彦平为首的一个西藏前卫艺术家团体在北京市劳动人民文化宫展出作品。同时,吴山专和其他艺术家在杭州布置了两次非公开的装置作品展览。

5月，《美术思潮》第3期发表黄永砅的《非表达的绘画》一文及其作品《转盘系列》，同时发表3篇评论，对"自我表现"说进行批评。"郑州市首届青年美展"在河南省农展馆举行，并因其前卫性而被认为是1986年郑州市影响最大的展览，"徐州现代艺术展"举行，作品倡生命的直觉冲动，并具有强烈的破坏性；上海在此前后推出3个现代画展："海平线画展""黑白黑画展""非具像画展"；"南方艺术家沙龙"在广州成立；"北京青年画会首届会员作品展"在中国美术馆举行；由"'85新空间"展览主要参展者组成的"池社"在杭州成立；吴山专等人创作的"红70%，黑25%，白5%"展览在浙江美术学院以内部观摩方式举行，呈"严肃的荒诞"特征；"新野性主义画展"在南京鼓楼公园举行，提倡野性与生命直觉。

6月，陕西国画院、陕西美协在陕西杨陵举办"中国画传统问题学术讨论会"，使前一阶段的关于中国画传统问题的表层性讨论进入理论深化层次。"黄秋园书画遗作展"和"谷文达国画新作展"同时在西安举行，这是为配合此间举办的"中国画传统问题学术讨论会"而特地举办的邀请展。"四川青年'红黄蓝'画展"在成都举行，参展者随后自发筹建画会。

7月14日，《中国美术报》发表署名李家屯（栗宪庭）的《重要的不是艺术》和巴荒的文章《"重复"与"悲剧"》对"'85美术运动"进行反思。栗宪庭认为，"'85美术运动"不是一个艺术运动，只是新时期思想解放的继续。

8月15—19日，《中国美术报》和珠海画院主办的"'85青年美术思潮大型幻灯展暨学术讨论会"在广东珠海举行。参加会议的有批评家、美术刊物编辑和全国各地的画家代表团体，会上放映了各地群体作品幻灯片1000余张，讨论了当代艺术的现状和发展趋势，各种观点激烈交锋，新潮美术转入后'85阶段。史称"珠海会议"。

8月，《美术》8月号发表高名潞的《关于理性绘画》一文，对"'85美术运动"前期的主流思想和创作理念进行了总结、概括和分析。

9月28日—10月5日，以黄永砅为首的"厦门达达"艺术群体展"厦门达达现代艺术展"在厦门展出，黄永砅在为该展撰写的《厦门达达———种后现代？》一文中提倡将"达达"与禅宗结合，认为"达达"与后现代主义是禅宗的现代版。展览结束后参展艺术家将展出作品堆放在小广场焚烧，并在《中国美术报》上发表《焚烧宣言》。

9月，"南方艺术家沙龙"的"第一回实验展"在广州中山大学举行。该展追求"新造型"与"环境艺术"，试图以当代主义即后现代主义超越被其称为现代主义的"'85美术运动"。

10月，《中国美术报》自第38期起开辟"新潮资料简编"专栏。

10月，"西南艺术研究群体"在昆明举办"'新具像'第三届幻灯·学术论文展"。

11月1日，全国规模最大的艺术活动——湖北青年美术节在该省的武汉、黄石、襄樊、宜昌、沙市、十堰等9个城市举行，50个单位和群体在28个展点同时推出2000余件作品。这次水平突出的展览力图以民族性与艺术性超越"'85美术运动"。

"三步画室"再度在太原工人文化宫办展——"山西现代玻璃陶艺展"，展出了陶艺作品。宋永平、宋永红兄弟在他们自己设计布置的"烧陶场景"中进行体验。

11月25日下午，"中国现代艺术研究会"第一次成立会议在中央美术学院美术史系召开。会议通过了《中国现代艺术研究会意向书》，推荐了29位来自各地的批评家和理论家为第一批成员，并委托刘骁纯、高名潞和朱青生为研究会的临时召集人，但翌年4月因形势所迫终止。

11月，"湖南青年美术家集群展"在中国美术馆举行。参展作品注重本土性和现代性、审美价值与制作上的精到，声明志在超越"'85美术运动"。

12月，上海"M艺术体"表演艺术展在上海举行，其中出现暴力与裸体者。主要由湖北美院教师组成的"部落·部落"首展在湖北青年美术节的尾声中举行，该群体强调艺术性，声称不参与反传统的美术运动，作品多以印象符号呈示性压抑。《中国画之我见》的作者李小山与张少侠合著的《中国现代绘画史》出版。《美术》发表大量实物作品和《不理解原则》《雕塑=非雕塑》等激进文章，王小箭被暂停执editing工作。

12月23日，"观念21·行为展现"活动在北京大学举行，此次展现活动成为"'85美术运动"的一个阶段性标志。

年末，出现了学生游行引发的"反资产阶级自由化"运动，运动一直持续到1988年中期。

1987

本年度新潮美术处于低潮，"珠海会议"后策划筹备的第一次前卫艺术群体大展被迫终止。

1987年1月7日，北京青年画会（代表并作为"中国现代艺术研究会"合作机构）与全国农业展览馆签署合同举办第一次中国现代艺术展（暂名青年群体学术交流展），租用全国农业展览馆场地面积为6037平方米，展览时间为1987年7月10—25日共16天。

2月，"北方艺术群体"在长春吉林艺术学院举办第一届"双年展"，展出6位成员的作品30余件。同时举办了"理性绘画"专题学术讨论会，高名潞、朱青生、周彦等参加了讨论。

3月9日，高名潞向各地艺术群体发出邀请信，到北京开会讨论农展馆7月展览筹备工作。3月25—26日，来自黑龙江、甘肃、山东、河北、广东、湖南、天津、四川、福建、江苏、安徽、浙江，以及在北京的艺术家批评家30余人聚集在北京开会并确定了具体方案。

4月12日，中国美术家协会领导当面通知高名潞，停止农展馆展览和"中国现代艺术研究会"活动。而后，高名潞和周彦、王小箭、舒群、王明贤及童滇等几位批评家合作将"'85美术运动"的群体活动以写作形式记载下来。他们用8个多月的时间从搜集材料到撰写，终于在1988年4月下旬完成了50万字的《中国当代美术史1985—1986》一书，这是记录1976—1987年当代艺术史的第一本书。

5月20—26日，"第一驿画展"在南京艺术学院举办，参展艺术家有：丁方、杨志麟、沈勤、管策、曹小冬、柴小刚、徐累、徐一晖。

6月，万曼壁挂研究所在上海举办"中国壁挂艺术展"，万曼、谷文达、施慧等参展。

8月，谷文达在加拿大多伦多约克大学举办装置展览"The Dangerous Chessboard Leaves the Ground"。

11月，法国蓬皮杜文化中心现代美术馆馆长马尔丹为筹备"大地魔术师"来华挑选艺术家，参观了京沪杭穗等地艺术家工作室，并和中国艺术家批评家讨论，最后选定黄永砅、顾德新、杨诘苍参展。

12月，《美术思潮》在出版了22期后停刊。黄永砅制作了《<中国绘画史>和<现代绘画简史>在洗衣机里搅拌了两分钟》，该作品此后参加了1989年"中国现代艺术展"，成为中国当代艺术史中的经典作品之一。

1988

"反资产阶级自由化运动"结束。在秋冬季，当代艺术运动重新开始活跃。最重要的是，高名潞向中国美术馆呈递的"中国现代艺术展"展览申请方案得到美术馆和中国美术家协会的正式批准。

8月，唐庆年编著的《理性绘画》出版。该画集收入了王广义、舒群、张培力、耿建翌、丁方、任戬等艺术家1984—1987年的作品。

9月22日，在得到三联书店、《读书》杂志、"文化：中国与世界"丛书、中华美学学会、《中国美术报》、北京工艺美术公司的支持，同意作为"中国现代艺术展"主办单位并在展览方案上盖章后，高名潞与美术家协会书记处3位成员协商讨论后，获得同意在中国美术馆举办第一次"中国现代艺术展"。至此长达两年多的关于合法办展的谈判努力得到了结果。

10月14—19日，江苏美术出版社和《中国美术报》报社在南京江苏省第一招待所联合举办了"当代中国美术发展趋势"学术研究会，邀集国内40位批评家和艺术家以及美国艺术史家安雅兰与会。在此期间，10月15—20日，杨志麟、沈勤、管策、徐累、徐一晖等艺术家在江苏省出版大厦展厅举办"第二驿画展"。

10月15—23日徐冰版画艺术展"析世鉴——世纪末卷"（后改为《天书》）和"吕胜中剪纸艺术展"在中国美术馆举行。这是《天书》首次面世。《天书》由书籍和印刷长卷构成，采用了传统的中国印刷技术，包括徐冰独创的2000多个无意义汉字。

11月，由中国艺术研究院美术研究所和合肥画院联合主办的"中国现代艺术创作研讨会"在安徽省黄山地区的屯溪市召开，大约有100位来自中国各地的艺术家和评论家参会。会议的目的是通过展示新作和讨论复兴当代艺术创作，并为1989年的"中国现代艺术展"做准备。但是，在社会氛围、商业潮流的冲击下，有力的新作并不多，前卫艺术的创造力走向式微。其间，张培力展示了他的录像作品《30×30》，计划放映3个半小时，由于"无聊"，观众迫使其只放映了15分钟。该录像是被认为中国当代艺术第一部录像艺术作品。

12月22日—1989年1月8日，广西人民出版社、中央美术学院青年教师艺术研究会和中央美术学院画廊共同主办的"油画人体艺术大展"在中国美术馆展出。参展的28位艺术家均为中央美术学院教师，展出了以人体为主要描绘对象和创作媒介的油画作品共136幅。展览在社会上引起了强烈反响。12月27日，展览组委会和《摄影报》、《文艺报》联合召开"人体文化研讨会"。

本年度，江苏美术出版社社长索菲发起出版了郎绍君的文集《论中国现代美术》，并在此后的12年间，以《中国当代美术研究》系列丛书方式，又先后出版了彭德（《视觉革命》）、刘骁纯（《解体与重建》）、邓平祥（《论第三代画家》）、王林（《当代中国的美术状态》）、陶咏白（《画坛·一位女评论者的思考》）、贾方舟（《多元与选择》）、皮道坚（《当代美术与文化选择》）、栗宪庭（《重要的不是艺术》）、高名潞（《中国前卫艺术》）等10位批评家的文集。

1989

该年是苏联解体、冷战结束和全球化开始的一年。中国本年度最大艺术事件是"中国现代艺术展"。

2月5日，由高名潞策划的中国首次全国规模的"中国现代艺术展"终于在中国美术馆开幕，展出了出自186位艺术家之手的297件绘画、雕塑、录像和装置作品。这是中国当代艺术史第一次由批评家策划的展览。它从"理性绘画""生命绘画""观念艺术""新学院"和"新水墨"几个方面全面回顾了1985—1989年的新潮美术创作、代表艺术家和作品。然而，偶发的行为艺术等事件使展览学术研究无法深入下去。在两周的展期中展览被关闭了两次：开展两小时后，艺术家肖鲁当众向其装置作品《对话》开了两枪，致使展览第一次关闭；有人给中国美术馆、北京市政府、北京东城区公安局写匿名恐吓信，诈称中国美术馆内有炸弹，结果美术馆第二次关闭。由于这一系列事件，中国美术馆向展览的7家主办单位发出通知，以"主办单位不遵守展出协议，发生开枪射击，造成停展事件"为由，明令罚款2000元人民币，并且两年内不为这7家主办单位安排任何展出活动。伴随着枪击、匿名信、两次停展、抛洒避孕套，以及李山的《洗脚》、张念的《孵蛋》、吴山专的《大生意：卖虾》、张盛泉（大同大张）等人的《吊丧》等一系列行为艺术事件，"中国现代艺术展"引起了国内外新闻媒介的极大关注和争相报道，也成为艺术评论界尖锐而激烈的争论焦点。

"中国现代艺术展"后丁方、方力钧、王英、伊灵等画家入住圆明园。

5—8月，顾德新、黄永砅和杨诘苍应邀参加了巴黎蓬皮杜艺术中心组织的"大地魔术师"展览，这可能是"文革"后中国前卫艺术家第一次参加重要的国际展览。黄永砅赴法参展后留居法国。

本年，"星星十年"展览在香港汉雅轩举行。

1990

1月1日，《中国美术报》自该日起正式停刊，共出版了233期（周报）。

1月，由陈默策划的"000'90现代艺术展"在成都市群众艺术馆隆重推出，戴光郁、曾循、李继祥、王发林、江林等5位艺术家参展。

5月12—20日，中央美术学院青年教师刘小东举办了个人油画展，其被视为"新生代"的代表。

5月18—6月10日，徐冰在河北省明长城金山岭段完成了策划筹备两年之久的拓印长城的前期创作。历时25天，动用百余人次，耗用宣纸1500余张、墨汁300余瓶，完成1500平方米的长城本体拓印。徐冰将这次艺术行为称为"鬼打墙"。完成这一工程之后，徐冰移居美国，翌年在威斯康辛大学美术馆展出了《五个复数系列》《天书》《鬼打墙》3件作品。

5月20—30日，"女画家的世界"艺术展在中央美院陈列馆举行。参展的8位女画家是：喻红、姜雪鹰、韦蓉、刘丽萍、余陈、陈淑霞、李辰、宁方倩。此展被视为中国20世纪90年代女性艺术的开端。

7月，由费大为策划的"中国明天"（Chinese Demain Pourhier）在法国波利耶尔（Pouries）展出，参展艺术家有陈箴、谷文达、黄永砅、蔡国强、杨诘苍和严培明。此次活动还包括以"文化之间的误会，对别人的幻觉"为主题的学术研讨会。在讨论会发言的有：费大为、蔡国强、黄永砅、侯瀚如、吴玛俐、千叶成夫、莫尼卡·德玛黛（Monica Dematte）、伊夫·米肖（Yves Michaud）等。

8月，中国美协分党组宣布改组《美术》编辑部，免去邵大箴主编职务，由华夏、李松涛任主编，吴步乃、夏硕琦任副主编。

9月10—16日，喻红油画展在中央美术学院画廊举办。

12月，李松涛辞去《美术》杂志主编职务，新任主编宣布停止高名潞《美术》杂志的编辑工作。

1991

1月，由唐庆年策划的"我不想跟塞尚玩牌"展在美国加州亚洲太平洋博物馆开展，参展艺术家包括耿建翌、吕胜中、毛旭辉、徐冰、喻红、张培力、张晓刚、叶永青、周长江等。费大为策划的中国前卫艺术展"非常口"在日本福冈博物馆展出。"大尾象工作组"在广州第一文化宫举办了"大尾象工作组艺术展"。

4月，由中国艺术研究院美术研究所主办的"新时期美术创作研讨会"（即"西山会议"）在香山国务院招待所举行。研讨会由水天中、王镛主持，各地美术家、理论家60余人出席，会议对改革开放以来美术创作的成绩给予充分肯定，并对90年代初新的创作倾向予以关注。

6月，由王林策划举办的"北京西三环艺术研究文献资料展"在中国画研究院画廊举行，此展后改为"中国当代艺术研究文献资料展"，先后在南京、重庆、昆明、沈阳巡回展出。

7月，《北京青年报》发起的"新生代艺术展"在中国历史博物馆展出。这是新一代学院派画家的集体展，参展艺术家包括"玩世现实主义"代表人物王劲松、宋永红和刘炜。

9月1—5日，"赵半狄李天元画展"在北京东二环的天地大厦（后来的保利大厦）举办。

10月15日，高名潞获得"美中学术交流委员会"资助赴俄亥俄州立大学做访问学者，后到哈佛大学学习研究艺术史理论。

10月，高名潞与周彦、王小箭、舒群、王明贤、童滇合著的《中国当代美术史1985—1986》一书由上海人民出版社出版，本来期待在1989年2月"中国现代艺术展"开幕期间出版，虽因政治形势推迟，但这仍然是中国第一本中国当代美术史。

11月22—24日，"车库91展"在上海岳阳路教育会堂举办。

12月，由冯梦波、王蓬参与的装置艺术作品展在北京当代艺术画廊开幕后即被关闭。这是自1989年以来第一次公开的装置艺术作品展。

张羽策划、编辑的《中国现代水墨画》一书出版，书中介绍了38位"'85新潮"以来的水墨艺术家。

1992

几个小型前卫艺术展在国内不同城市举行。"方力钧·刘炜作品展"在北京艺术博物馆举办，栗宪庭在这个展览中首次提出"玩世现实主义"的概念。

5月29日，张培力和耿建翌在北京某外交公寓举办了一次装置艺术和录像展，这次展览由意大利驻华使馆文化处主办。

6—10月，主题为"流行——抽象"的"中国当代艺术文献展（第二回展）"在广州、南京、重庆、长春巡回举办，展出了幻灯、照片及艺术评论家撰写的解说词。

9月18日，"当代青年雕塑展"在杭州市浙江美术学院举办，参展者包括展望和隋建国等。

10月20日，"广州·首届九十年代艺术双年展（油画部分）"在广州举办，吕澎为主要组织策划者，其目的旨在提高中国前卫艺术在国内外市场上的价值，展览充分展示了"政治波普"的风格。

10月21日，任戬为首的"新历史小组"在"广州·首届九十年代艺术双年展"现场完成了《消毒1号》，对展览进行消毒。

"北京东村"是继北京"圆明园画家村"后的又一个流浪艺术家的聚集地，它位于北京东郊村落——大山子和四路居。蛰居在此的艺术家以中央美术学院油画系进修班的学生为主。随后，二十几位外地艺术家在这里从事各种艺术活动，影响最大的是行为艺术和观念艺术。主要艺术家有张洹、马六明、苍鑫、段英梅、徐三、朱冥等。部分圆明园艺术村画家，如方力钧、岳敏君，搬到了通县的宋庄，在那里建立了另一个在90年代最有影响力的画家村。

12月3日，部分圆明园画家村艺术家在北京大学举办现代艺术展。

1993

中国当代艺术，特别是"政治波普"受到国际机构的关注，同时很快进入了市场。消费主义和物质主义的创作也开始出现。

1月，张颂仁主持的香港汉雅轩画廊与栗宪庭策划了"后89中国新艺术展"，在香港艺术中心展出，后巡展至澳大利亚。该展约有50位参展艺术家，共200多件作品，有绘画、雕塑和装置，以"政治波普"和"玩世现实主义"绘画占多数。

1月，13位参展艺术家，王广义、张培力、耿建翌、徐冰、刘炜、方力钧、喻红、冯梦波、李山、余友涵、王子卫、孙良和宋海冬受意大利艺术批评家Achille Bonito Oliva的邀请，参加了第45届威尼斯双年展。这是中国新艺术首次进入西方重要的大型展览。

春节期间，吕胜中将自己的房间布置成招魂堂，房间内四壁与天顶均缀满了他的作品的代表图像"小红人"。

2月，蔡国强在长城西端嘉裕关的戈壁滩上完成了作品《万里长城延长一万米：为外星人作的计划第十号》。

4月，以任戬为首的"新历史小组"组织了一次主题为"新历史·1993大消费"的多媒体活动，包括摇滚乐、绘画和时装表演。活动地点设在北京王府井麦当劳餐厅，活动开展前夕被查禁。

4月，山西的宋永平、王亚中、刘淳、王春声等到偏僻山村（柳林县西局岔村）实施行为艺术"乡村计划·1993"，并于同年8月在北京中国美术馆和中国日报画廊同时举办"乡村计划·1993"展。这些活动是对新出现的前卫商业潮流的抵制批判。

5月，栗宪庭策划的"Mao Goes Pop."（毛波普）展在澳大利亚悉尼当代艺术博物馆展出。

6月，美术批评家年度提名展（1993年，水墨部分）在北京中国美术馆举行，提名展主持人郎绍君，决审委员贾方舟、刘曦林，13名批评家参与提名。

7月，谷文达、黄永砯、吴山专和徐冰应策展人高名潞和安雅兰邀请参加了在美国俄亥俄州立大学威克斯尼艺术中心举办的"支离的记忆——中国前卫艺术家四人展"。

11月，"大尾象"展在广州红蚂蚁酒吧展出，主要有陈劭雄、林一林、徐坦等艺术家的装置作品，对都市化和消费主义进行批判反思。

11月，张羽、黄笃主编的《二十世纪末中国现代水墨艺术走势》第一辑由天津杨柳青画社出版。该系列丛刊先后在1993、1994、1995（特辑）、1997、2000年共出版了5辑，是90年代"实验水墨"的主要发表阵地。

12月，王林策划并主持的"九十年代的中国美术·中国经验展"在四川省美术馆展出。

1994

缺乏官方公共场地和不被大众文化接受的双重压力迫使前卫艺术家们选择退回到私人空间，如编辑杂志、书籍，或在家庭空间及郊区农村举办展览等。该年是90年代"公寓艺术"兴起的一年。

一些从80年代开始移居海外的艺术家回国，包括几对艺术家夫妻，比如艾未未和路青、朱金石与秦一芬、王功新与林天苗、徐冰与蔡锦等，他们的回归对北京的前卫艺术特别是"公寓艺术"的出现起到了推动作用。艺术家曾小俊、艾未未、徐冰和艺术评论家冯博一资助并编辑了地下艺术刊物《黑皮书》，内页印有"红旗"字样。此刊物在6年内共出版了3期，后两本因其白色和灰色的封面而分别被称为《白皮书》《灰皮书》。

1月8日，徐冰的《一个案例的研究》在北京红霞公寓（翰墨艺术中心）举行，让分别印着中文与英文的母猪和公猪当着观众进行配种。

4月，彭德主编的《美术文献》由湖北美术出版社出版。

4月，"雕塑1994展"在中央美院画廊举办。隋建国、展望、姜杰、张永见、傅中望连续以个展形式参展。

5月2—4日，由王林主持的"中国当代艺术研究文献（资料）展"在1991—1992年两次展览的基础上，第三次展览在上海开展。在此期间，上海华东师大图书馆举办了"第三回展示暨学术研讨会"。此次以"装置——环境——行为"为主题的艺术分析展，选取了文件资料和录像、幻灯放映相结合的形式，汇集了海内外几十位艺术家20世纪90年代以来创作的装置和行为艺术作品。展览观摩期间，召开了以"转型期的中国美术"为中心议题的研讨会，王林、殷双喜、吴亮、王南溟、陈孝信、顾丞峰、林汉坚等人提交了论文。

5月，丛刊《今日先锋》由生活·读书·新知三联书店出版（后转由天津社会科学出版社出版），名誉主编：王蒙，编委：张颐武、栗宪庭、黄卓越、蒋原伦、潘凯雄。

5月，上海新一代装置艺术家的"1994阶段展"在华山艺校展出。同时，几个行为表演和装置艺术展都在私人居所举办，被称为"公寓艺术"。

9月，旅居柏林的中国艺术家朱金石和夫人秦一芬回到北京，在北京甘家口的公寓里做了名为"眼耳"的系列作品展；黄锐在北京家中陈列"水+鱼儿""水+竹"展；赵半狄将红霞公寓画室向公众开放；耿建翌在非美术空间举办"婚姻法"展。

首都师范大学是唯一为前卫艺术提供公共展览空间的学院。这里举办的展览包括"艺术联展：中国、韩国和日本九四展"，该展览围绕"今日是东方之梦"的主题展示了现代绘画和装置作品，参展的中国艺术家有王鲁炎、王子卫、宋冬、李永兵、王广义、魏光庆、王友身和顾德新。

10月1日，朱金石在甘家口303公寓他自己的家里举办了一个"后十一"展览，意思就是在"十一"国庆节之后的展览，有6个人参加，包括朱金石、宋冬、尹秀珍、苍鑫和王劲松。

10月，"政治波普"艺术家李山、王广义、刘炜、方力钧和张晓刚参加了"第22届国际圣·保罗双年展"。

北京东村艺术家的行为作品引起人们的普遍关注和争议。马六明在行为作品《芬·马六明的午餐》中，将自己化妆成女面男身的中性人。张洹完成了作品《十二平方米》和《65KG》。

11月，耿建翌发起了一个命题为《同意1994.11.26作为理由》的方案活动。邀请了杭州艺术家杨振忠、王强、张克端、赵灵、邬晨丰、上海艺术家陈妍音、施勇、钱喂康以及北京艺术家展望、姜杰参加这个方案。每位艺术家可以根据1994年11月26日这个日期为题创作一件作品，或者做一个方案，邮寄给每个参与者。

王鲁炎、陈少平、王友身、汪建伟等27位艺术家编写了名为《中国当代艺术家工作计划（1994）》的方案、作品集。

1994年第12期的《江苏画刊》在"专题讨论"栏目中刊登了批评家易英的《力求明确的意义》和艺术家邱志杰的《批判形式主义的形式主义批判》两篇文章，很快引起

了持续两年的有关"艺术的意义"的辩论。

1995

这一年,由于联合国第四届"世界妇女大会"9月4日在北京举办,女性艺术遂成为全年展览热点。

5月,"中国当代艺术中的女性方式展"在北京艺术博物馆举行,廖雯主持,参展艺术家共12人。

6月,"学院氛围的女艺术家在当代艺术浪潮中的思考"展览在杭州中国美术学院展出,潘公凯主持。

8月,由贾方舟、邓平祥策划的"中华女画家邀请展"在中国美术馆展出,参展艺术家有中国大陆、港台地区及海外中国女艺术家39人,林天苗、姜杰的装置作品因未通过审查被撤消。

8月,"女画家的世界"第二回展在北京国际艺苑美术馆展出,参展艺术家:申玲、喻红、陈淑霞、宁方倩、李辰、余陈、兰子、蒋丛忆。

8月,中国艺术研究院"女性文化艺术学社"成立并召开了"女学者论武则天"研讨会,社长陶永白。

8月,王功新和林天苗在他们北京东四报房胡同的四合院里举行了装置艺术展,展出了王功新的录像《布鲁克林的天空》以及林天苗的《缠的扩散》等作品,仅对艺术界小范围的朋友开放。

9月,"95女性——油画双人展"(李虹、袁耀敏)在中国美术馆展出,部分作品因涉及女同性恋问题未能展出。

9月,"女人·现场"隋建国、展望、于凡三人联合工作室第二次展览在中央美术学院附中当代美术馆举办。

《美术文献》第二辑(总第四辑)为"中国女画家专辑",介绍画家刘虹、阎平、申玲、蔡锦、罗莹与徐虹。

《江苏画刊》第4期为"女性艺术专辑",发表了廖雯、汤荻、张琳、凯伦·史密斯等中外女性的艺术评介文章以及女性艺术家的作品。

尹秀珍在北京当代美术馆举办个展。

11月,首都师范大学举办了"北京柏林艺术交流展",有8位艺术家参展。

北京东村艺术家继续行为艺术创作。1月,"原音"10位东村艺术家行为艺术活动在北京东便门举行;在北京妙峰山一带的一座无名山上实施集体作品《为无名山增高一米》和《九个洞》。参与者有张洹、马六明、马宗垠、王世华、朱冥、苍鑫、张彬彬、段英梅、高炀、左小祖咒。

耿建翌等人又发起了另一个方案形式的公寓艺术——《45°作为理由》,同样以明信片的方式,参与者是《同意1994.11.26作为理由》方案的同一批人。

1996

首都师范大学美术馆成为20世纪90年代中期少数支持前卫艺术的政府机构,在主题为"个人方式"的名义下,它赞助了一系列个展,包括朱金石、宋冬和尹秀珍等人的装置作品展览。

3月15—25日,"首届国际传真艺术展"在上海华山美术职业学校举办。

3月,由黄专策划并主持的"重返家园·中国当代实验水墨联展"在美国举行。

3月,由朱其策划的"以艺术的名义——中国当代艺术交流展"(综合媒体展)在上海刘海粟美术馆展出。

4月,王林在成都交大雅风艺术沙龙策划了"听男人讲女人的故事"当代艺术展,参展艺术家有叶永青、陈文波、李继祥、余极、戴光郁、刘成英等。

5月,栗宪庭与廖雯共同策划"大众样板""艳妆生活"艺术展,分别在北京艺术博物馆画廊和云峰画廊展出。

6月,皮道坚主持的"走向21世纪的中国当代水墨艺术"研讨会在广州华南师范大学召开。

8月,"水的保卫者"艺术活动在拉萨举行,由美国艺术家贝茨·达蒙策划。

9月,邱志杰与吴美纯策划"现象与影像:中国录像艺术展",并主编《录像艺术文献》和《艺术与历史意识》两本文集。

12月6日,"现实:今天与明天'96中国当代艺术"展览和拍卖在北京国际艺苑美术馆举办,展出了方力钧、赵半狄、展望、隋建国、宋冬、王晋和孙良等人的绘画、雕塑、装置及录像作品,展览由批评家冷林、冯博一、钱志坚、朱小军和高岭主持。

12月31日至翌年1月3日,黄专策划的"首届当代艺术学术邀请展96—97"计划在中国美术馆和首都师范大学美术馆举办,但在开幕前一天被通知取消,画册成功出版。

12月22日,"卡通一代'96第一回展"在广州华南师范大学展览厅举办,展览主持杨小彦称至此"大众趣味以某种方式进入艺术领域"。

12月,应郑州市天然商厦邀请,王晋完成30米长的装置作品《冰·96中原》,将800件商品冻在冰墙中,商厦开幕后,冰墙中的商品被围观人群砸抢,形成一次大众广泛参与的活动。

1997

本年度国际上举行的重要的中国艺术展包括:巴塞罗那的"中国前卫艺术展·莫尼卡世纪艺术展"、恩昆斯博物馆的"中国!"展、新加坡艺术博物馆的"市场行情"展、纽约巴罗克斯艺术博物馆的"对抗潮汐"展、维也纳分离派博物馆的"移动的城市"展等。

3月,宋冬和郭世锐组织了名为《野生:1997年惊蛰 始》的方案计划,这可能是90年代规模最大的纸上展览活动,"不用钱,不用场地,不用关系"。

8月,吴美纯策划的"97录像艺术观摩展"在中央美术学院附中美术馆举办。

10月,由冷林策划,冯博一、钱志坚、张栩主持的"中国之梦——'97中国当代艺术展"及拍卖会在北京炎黄艺术馆举行。

11月,"延续"展在中央美院画廊展出,参展艺术家有隋建国、姜杰、展望、李秀勤、傅中望。

11月,"女性与花"5人展在中央美院画廊展出,参展画家:蔡锦、刘丽萍、孙国娟、陈巧巧、宋红,艺术主持:廖雯。

11月,《中国文化报》发表吴冠中的《笔墨等于零》,文章认为脱离了具体画面的孤立的笔墨,其价值为零。由此引发了一场关于"笔墨"问题的讨论。

12月,由朱其策划并主持的"新亚洲·新城市·新艺术——'97中、韩当代艺术展"在上海当代艺术馆举办。

12月,旅居北京的东北艺术家徐若涛的个展在沈阳普乐普画廊举行,策划人、画廊主持为顾振清,该展览是东北最早的关于录像艺术的展览之一。

1998

1月2日,冯博一、蔡青策划举办了"生存痕迹"实验艺术展,王功新、尹秀珍、邱志杰、汪建伟、宋冬、张永和、张德峰、林天苗、顾德新、展望、蔡青参展。这次展览是在北京朝阳区姚家园村,现时艺术工作室举办。

3月,"世纪女性"艺术展同时在中国美术馆、北京当代美术馆、北京国际艺苑美术馆举行,贾方舟策划并担任艺术总监,陶咏白、徐虹、罗丽、贾方舟分别主持文献展、藏品展、外围展和特展,邀请了来自中国大陆、港台地区和海外的78位中国女性艺术家参展,共展出包括绘画、摄影、雕塑、装置与多媒体在内的500多件作品。

4月,郑胜天等人策划的"'江南'中国系列艺术展"在温哥华开幕,同时举办了"中国艺术国际研讨会"。

7月,黄笃策划的"空间与视觉——北京都市生活嬗变之印象"展在北京当代美术馆举办。

9月,由高名潞策划的"蜕变与突破:中国新艺术展"(Inside Out:New Chinese Art)在纽约亚洲协会美术馆及PS1美术馆开幕。该展由亚洲协会和旧金山现代艺术馆联合主办,展出了20世纪80年代以来中国大陆、港台地区和海外80多位艺术家的近90件作品。展览从纽约转至旧金山、西雅图、墨西哥、墨尔本、香港等地展出。西

方媒体反应相当强烈，话题集中在中国社会转型、中国的现代性、文化身份以及中国大陆、港台地区的政治和美学的误读等跨文化等问题。

11月20—26日，施耐德（Eckhard Schneider）策划的"传统·反思——中国当代艺术展"在北京德国大使馆举办。

冷林策划的"是我！——九十年代艺术发展的一个侧面"原定于11月21—24日在北京紫禁城太庙大殿举办，11月20日被关闭。

11月，徐一晖、徐若涛策划的"偏执/Corruptionists"展览在中国文联大楼地下室举办。

本年度，"大尾象"在香港理工大学和瑞士伯尔尼美术馆各举办了一次呈现工作组整体面貌与新作的展览。

1999

1月，邱志杰策划的"后感性·异形与幻想"展览是最为引人瞩目的事件。该展于北京芍药居的地下室举办，展出了21位艺术家的作品，其中一些作品由于使用了动物和人体材料而引起批评。

2月，巫鸿策划的"瞬间：20世纪末的中国实验艺术展"在美国芝加哥Smart美术馆举行，共有22位艺术家参展；4月，举办了"当代中国艺术全球观"讨论会。

4月，"起点：全球观念主义1950—1980"展在纽约皇后美术馆（Queens Museum of Art）开幕，来自欧、亚、非、大洋、美洲的9位策划人策划了这一展览。高名潞负责中国大陆、港台地区，邀请了近20位艺术家参展。该展打破了以往只将20世纪60年代出现的北美、欧洲的某些作品界定为"观念艺术"的传统划分方式，试图探讨世界不同区域对观念艺术的不同理解和表现。

6月12日，"第48届威尼斯双年展"开幕，哈洛德·塞曼（Harald Szeemann）为展览总策划。中国艺术家艾未未、马六明、方力钧、王兴伟、庄辉、杨少斌、卢昊、岳敏君、王晋、张培力、梁绍基、周铁海、谢南星、陈箴、王度、蔡国强、张洹、赵半狄和邱世华参展，这也是威尼斯双年展历届以来中国艺术家参展最多的一次。其中，蔡国强邀请10位中国雕塑家复制的《收租院》获奖。但随后四川美术学院以"侵权"为由欲诉诸法律，引起了美术界的争论。黄永砯作为法国国家馆的两位代表艺术家之一参展。

毕业于鲁迅美术学院摄影系的王兵开始在沈阳独立制作纪录片《铁西区》，一年后完成。

2000

本年度最引人注目的事件是完全有别于前两届立足国际视野的第三届上海双年展的举办，这标志着中国21世纪"美术馆时代"的到来。一些在"上海双年展"期间出现的前卫艺术的"外围展"，其中最引人注目的是"不合作方式"展。同时各地小型的展览非常活跃，出现了在展览和行为艺术中，艺术家用动物和尸体作为作品媒介的极端现象，引人注目。

1月，由王建国、黄岩、海波和焦应奇策划的"2000年中国网络影像艺术展"在长春吉林艺术学院开幕，全国有48位艺术家参展。这是继邱志杰、吴美纯1996年策划录像展之后的又一个以"网络"和"新媒体"为媒材的前卫艺术展。

4月8—12日，邱志杰在上海策划"家？：当代艺术提案"展，同名论文发表于《今日先锋》第九辑。

4月，"自由电影"在沈阳成立，由董冰峰发起。核心创作群体大多数成员为鲁迅美术学院毕业生，首次活动名为"中国新影像"，包含了强调和关注正在进行的或尚处于地下萌芽状态的"新"影像运动的艺术家和作品。

4月，栗宪庭策划的"伤害的迷恋"在中央美术学院雕塑工作室展出，参展艺术家用人体标本和动物尸体为媒介。

4月，朱其策划的"转世时代——2000中国当代艺术展"在成都上河美术馆展出，展览试图总结20世纪90年代后期新一代艺术家视觉美学趣味的变异。

4—7月，顾振清策划的"人与动物"行为组合系列展分别在北京、成都、桂林、南京、长春、贵阳展出。

5月，顾振清策划的"异常与日常"当代艺术展在上海原弓现代美术馆展出。

5—8月，冯博一与华天雪策划的"90年代中国前卫美术家资料展"在日本福冈亚洲美术馆展出，展出中国82位前卫艺术家在90年代的代表性作品图片文献资料，并召开"中国的前卫美术现状及21世纪展望"学术研讨会。

9月，黄笃策划的"后物质——中国当代艺术家解读日常生活"展在北京红门画廊展出。

11月4—14日，上海双年展期间，艾未未和冯博一策划的"不合作方式"展在上海苏州河畔东廊艺术画廊举办，有48位艺术家参展，并编辑有《不合作方式》作品集。展览和作品集构成有关"行为艺术"大讨论的主要案例。

11月，上海美术馆新馆开幕的"2000上海双年展"，其主题为"海上·上海——一种特殊的现代性"。美术馆开始关注国际背景下的中国当代艺术现象，随后，多个各地双年展出现，同时大量民营美术馆、画廊和艺术区出现。

2001

1月18日，《文艺报》发表了署名文章《以艺术的名义：中国前卫艺术的穷途末路》，批评一段时间以来出现的"烙印、割肉、放血、食人以及虐杀动物等极端的行为艺术"，引发了对中国行为艺术的讨论。4月3日，文化部发出《坚决制止以"艺术"的名义表演或展示血腥残暴淫秽场面的通知》。《美术》杂志开展了"关于'行为艺术'的讨论"，发表了陈履生、邵大箴、张晓凌、朱青生等人的文章，在美术界引起争议。

3月，邱志杰策划"后感性：狂欢"展，在北京电影学院举办，并在《新潮》上发表《狂欢：后感性作为一种方法》《后展览时代的预感》，展开对现行展览文化的批判。

8月，由广东美术馆主办，批评家皮道坚、王璜生策划的大型现代水墨艺术文献展"中国·水墨实验二十年：1980—2001"展览在广东美术馆展出。这次展览旨在对近20年的中国当代水墨实验进行一次学术梳理，有30余位活跃在海内外的中国当代水墨艺术家参展。

9月20—30日，"首届平遥国际摄影节"在山西平遥古城举办，来自16个国家和地区的100多位摄影家和国内4000余名摄影人士参展。

9月25—30日，由许江、吴美纯策划的主题为"非线性叙事"的新媒体艺术节在中国美术学院举行，汇集了40余位活跃在国内外的新媒体艺术家的近百件作品。

9月，鲁虹、孙振华策划的"重新洗牌——'以水墨的名义'当代艺术展"在深圳美术馆展出。

11月，王林策划并主持的"旋转360°——中国方案艺术展"在上海海上山艺术中心展出。此展为王林策划的"中国当代艺术研究文献资料展"第6回展，参展艺术家85人。

12月12日，以"被移植的现场"为主题的第四届深圳当代雕塑艺术展在何香凝美术馆开幕，共有10位中国艺术家和4位法国国家艺术家参展。

12月15日—2002年1月15日，由刘骁纯、顾振清、冯斌、黄效融策划的"第一届成都双年展"在四川成都现代艺术馆开幕，邀请了海内外120位艺术家参展。展览的主题为"样板·架上"，力求突破所谓"架上"与"架下"的传统概念。

12月，顾振清策划的"虚拟未来"当代艺术展在广东美术馆展出。

2002

2月，"马克西莫夫作品展"在上海美术馆开幕，展品均为蔡国强收藏的苏联画家马克西莫夫的油画、水彩、素描、水墨速写及相关照片、文献资料。

2月，王兵制作的纪录片作品《铁西区》5小时初剪版本获得葡萄牙里斯本纪录片电影节大奖，由此引起了大量的社学学者的关注。

5月，由纽约中国现代艺术学会主办，以"中国水墨画百年回顾及其在新世纪的发展前景"为题的"纽约·国际艺术研讨会"在纽约喜来登饭店召开，出席会议的中外学者有30多人，其中国内批评家有刘骁纯、水天中、程征、潘公凯、贾方舟、皮道坚等，在纽约州立大学任教的高名潞与会做了"极多主义水墨"的演讲。

6月28日起，策划人卢杰、邱志杰动员了上百名艺术家参与"长征——一个行走中的视觉展示"大型系列艺术活动，该活动自2002年6月一直延续至今。

9月，彭德、李小山策划的"首届中国艺术三年展"在广州博物院开幕，展览的主题与目标是前卫、优雅、非暴力。

10月，高名潞、王明贤策划的"丰收：当代艺术展"在北京全国农业展览馆举行，参展艺术家有黄永砯、徐冰、汪建伟、展望、宋冬、尹秀珍、顾德新、钟飙、李占洋、陈晓云、陈秋林。

10月，"巴黎·北京：中国当代艺术展"在巴黎皮尔·卡丹艺术中心开幕，展出了尤伦斯男爵夫妇1989—2002年间收藏的中国当代83位艺术家的120多件作品，该展览是迄今为止在欧洲展出的最大规模的中国当代艺术展。

11月22日，"都市营造——2002上海双年展"开幕，总策展人是范迪安和美国的阿兰娜·黑斯。

11月，朱其策划的"青春残酷绘画"展在北京炎黄艺术馆开幕，参展艺术家有尹朝阳、田荣、忻海洲、何森、赵能智、谢南星，朱其认为，"青春残酷"绘画代表了1990年后社会性主题的前卫绘画，它继承了"伤痕"绘画和"新生代"绘画的传统。

11月，在广东美术馆举办了"首届广州当代艺术三年展"，总策划巫鸿，策划冯博一、王璜生。展览以"重新解读中国实验艺术10年（1990-2000）"为主题，试图对20世纪90年代的中国实验艺术进行史学回顾和学术阐释，是继"上海双年展"后又一个由政府美术馆举办的、有影响的当代艺术展览活动。

本年，一批艺术家将工作室迁入北京大山子原国营798厂厂区。

2003

中国政府在2003年"第50届威尼斯双年展"上首次建立"中国馆"，体现了中国官方开始参与国际艺术展的积极姿态。但由于"非典"的原因，中国艺术家没能到达威尼斯。

1月，张晴、艾未未策划的"节点：中国当代艺术的建筑实践"展在上海联洋建筑博物馆举办。

3月，由高名潞策划、中华世纪坛艺术馆和美国纽约州立大学布法罗分校美术馆主办的"中国极多主义"展在中华世纪坛艺术馆开幕，10月在布法罗分校美术馆再次举行。

7月，广东美术馆将"第50届威尼斯双年展"中国馆复制为"造境：第50届威尼斯双年展中国馆展"，参展艺术家有王澍、展望、杨福东、吕胜中、刘建华。

7月，栗宪庭策划的"念珠与笔触"展在北京东京画廊开幕。

8月，吴鸿策划的"距离——广东美术馆当代艺术邀请展"开幕。

9月6—30日，"戴汉志（汉斯）照片展"在北京艺术文件仓库展出。戴汉志是荷兰人，1985年来到中国，2002年4月29日在北京因病去世。

9月18—30日，"左手与右手——中德艺术联展"在北京大山子艺术区开幕，来自中德的近50位艺术家参加了这次展览。

9月20—28日，尹吉男、朱其策展的"新生代与后革命"展在炎黄艺术馆开幕。参展艺术家包括方力均、刘小东、刘炜、左平、刘伟等"新生代"艺术家，还有以尹朝阳、谢南星、王兴伟、李占洋等称为"后革命"的艺术家。

9月，由政府部门（包括中国文学艺术界联合会、北京市人民政府、中国美术家协会）主办的首届"中国北京国际美术双年展"。这是中国政府首次参照国际艺术双年展的惯例举办的重大国际性美术展览。展览的主题为"创新：当代性与地域性"，有来自45个国家的323位艺术家参展，共展出了577件绘画和雕塑作品。

10月，顾振清策划的"二手现实：北京今日美术馆当代艺术展"举办。

12月12日—2014年1月10日，"中国人本：纪实在当代"展在广东美术馆展出，这是中国迄今最大的纪实摄影展，以"人性化中国，个性化中国"为主题，展出了250位摄影师的590幅代表，时间跨度达53年（1951—2003）。2003年首展后赴上海美术馆、中国美术馆展览，2006年5月—2008年8月在德国五大展览馆巡展。

2004年

4月，主题为"光音/光阴"的"首届大山子国际艺术节"在北京798艺术区开幕，这是一次由非政府美术机构组织的展览。

5月，由邱志杰、左靖、朱彤联合策划，"自由电影"参与的"第二届中国当代艺术三年展"在南京博物院举办。展览分为"主题展""现场""文献展""放映"，参加展览的有20人，分别来自沈阳、长春、哈尔滨、太原、济南、石家庄等城市，基本涵盖和代表了北方影像创作的整体水准。

9月28日—10月27日，在上海美术馆及人民公园举办了"2004上海双年展"，主办单位为上海美术馆和《东方早报》，许江任展览总策划，郑胜天、洛柿田（Sebastian Lopez）、张晴任策展人。本届双年展的学术主题为"影像生存"，呈现影像的历史及其对人类生存状况的影响，在技术发展中建立人文的关怀。

12月13日—2005年1月10日在深圳何香凝美术馆举行的"第四届深圳国际水墨画双年展"由"设计水墨""笔墨在当代""水墨空间""水墨都市"和"韩国现代水墨"等5个单元组成，展览期间的"深圳水墨论坛"邀请了多位中外艺术史家和艺术批评家，从理论上共同研究和讨论水墨画艺术的历史与发展。

12月，由"新历史小组"策划，北京松雷当代艺术馆和今日美术馆联合主办的"向后看"当代艺术展在北京举行，参展艺术家为任戬、祝锡琨、周细平、梁小川、叶双贵、张天一、马尚、徐长健。"新历史小组"发表《向后看，是新历史的态度》专文，通过抹平那些被塑造的"神话"语言而转换图像的语言学意义。

2005

1月，首届广州国际摄影双年展在广东美术馆举行，主题为"城市·重视"。

1月28日，作为何香凝美术馆下属的非营利机构，OCT当代艺术中心（OCT-Contemporary Art Terminal，简称OCAT）在深圳成立，黄专担任负责人与策展人。它是中国目前唯一一所隶属于国家级美术馆的非营利性当代艺术机构。4月18日，OCAT推出"广东当代艺术生态（1990—2005）展"，活动包括文献展与展览报告会。

4月30日—5月29日，广东美术馆举办了"毛泽东时代美术（1942—1976）文献展"，并在5月23—26日在陕北延安举行研讨会；出版《毛泽东时代美术（1942—1976）》和《毛泽东时代美术（1942—1976）研讨会文集》。

5月25日，朱其策划的"70后艺术：市场改变中国后的一代"展览在上海明园艺术中心开幕。展览用"青春残酷"概括"70后艺术"面对都市繁华时代对宏大主题的失语和自我困境。8月12—26日，该展览在北京今日美术馆举办。

5月28日，南京举行"未来考古学：第二届中国艺术三年展"。这是中国唯一的民间投资的双/三年展模式的展览，邱志杰、左靖、朱彤组成参展小组，出品人为葛亚平。该展推介1968年后出生的中国艺术家。

6月9日，中国国家馆首次亮相第51届威尼斯国际艺术双年展。中国馆展览的题目是"处女园：浮现"，本次展览专员为范迪安，策展人为蔡国强，艺术委员会成员有许江、王明贤、范迪安、蔡国强。

由于租金低廉，2004年3月起，来自北京和全国各地艺术院校的艺术家109人以及来自世界各地的艺术家17人陆续进驻北京朝阳区崔各庄乡索家村的"北京国际艺术营"。2005年6月10日，北京朝阳区人民法院下达了强制执行拆除的通知。6月12日，百名中外艺术家签名呼吁挽救"北京国际艺术营"。

6月13日，中国当代艺术重要藏家之一、瑞士前驻华大使乌利·希克（Uli Sigg）的"麻将——中国当代艺术希克收藏展"在瑞士伯尔尼艺术博物馆以及Holcim集团用仓库改建的展厅同时开幕，展出180位艺术家20世纪70年代至2004年创作的1200余件作品。

7月8日，成都世纪城国际会展中心举办"景观：世纪与天堂——第二届成都双年展"，与2001年的第一届成都双年展时隔4年。

7月22日，"墙：中国当代艺术二十年历史重构"大型展览在北京中华世纪坛艺术馆开幕，高名潞为展览总策划，冰逸为电影部分策划。10月21日—2006年1月29日展览移到美国纽约奥布赖特美术馆展出，在此期间，参展艺术家何云昌10月22日在尼亚加拉大瀑布悬崖边的激流中进行裸体行为艺术而被捕，10月24日在纽约州尼亚加拉市法庭出庭。该展及相关文献《墙：中国当代艺术的历史与边界》试图探讨自"'85美术运动"以来20年的发展道路，特别是"中国性"和本土现代性逻辑。

9月19日，在上海多伦现代美术馆举办的"'85致敬：2005→1985"当代艺术展开幕，策展人为谭根雄。

9月20日，在中国美术馆和中华世纪坛举办的"2005·第二届中国北京国际美术双年展"开幕，主题为"当代艺术的人文关怀"。

10月22—26日，首届"中国宋庄文化艺术节"在北京通州宋庄镇举行，艺术节的顾问由栗宪庭和宋庄镇党委书记胡介报共同担任。开幕当天，300位艺术家的600余件作品在小堡村街头展出，近五十间艺术家工作室连续开放5天，供群众参观。

11月18日，广州美术馆举办第二届广州当代艺术三年展，策展人为侯瀚如、汉斯·尤利斯·奥布里斯特（Hans Ulrich Obrist）和郭晓彦，本届展览的主题为"别样——一个特殊的现代实验空间"。

12月，首届连州国际摄影年展开幕，本届展览的学术主题是"双重视野——从连州出发"，参加者包括来自中国、英国、法国、美国、瑞典、挪威、印度以及非洲等的100多位摄影家。

12月，范迪安履新中国美术馆第四任馆长，这是中华人民共和国成立后第一次由艺术评论家担任国家美术馆馆长职位。

12月10日至翌年3月10日，张永和策划的首届深港城市/建筑双城双年展在深圳OCT当代艺术中心举行。本届展览的主题是"城市，开门！"，强调建筑与城市的整体和谐性，并对深圳突出的城中村现象进行了专题的观察和研究。

2006

2006年，中国当代艺术在国际上继续引起广泛关注，民间举办的艺术评奖活动也在增加。北京市公布首批文化创意产业集聚区，并准备3年内用5亿元的资金投资支持文化创意产业。国内发生多起作品打假事件，暴露了国内艺术品市场关于书画鉴定的诸多弊端。本年度也是当代艺术品价格飙升的一年，其中，刘小东作品《三峡新移民》以2200万元成交，刷新当代艺术拍卖新纪录。在批评领域，当代艺术中的精神性问题成为讨论的焦点。

1月9—14日，在北京中华世纪坛世界艺术馆举办了"当代视像"首届中国当代艺术年鉴暨中鸿信中国当代艺术品拍卖会。范迪安任总策划人，高岭、殷双喜、杨卫、范迪安等4人组成策划委员会。此次年鉴展是专为收藏家办的展览，参展作品一部分交由拍卖公司举办专场拍卖会，共展出115位（组）参展艺术家的作品230件（组）。

2月26日，坦克库重庆当代艺术中心启动，场地原为抗战时期的坦克仓库。由罗中立任主任，俞可任总策划，通过吸纳多种资助，举办艺术展览、学术论坛和交流项目，这是国内首家依附于院校的当代艺术中心。

4月8日，由上海证大集团投资20亿元，集当代大型艺术馆、五星级艺术酒店、艺术家创意展示工作室和创意商业于一体的上海"证大·喜马拉雅艺术中心"奠基。

8月29日，"从极地到铁西区：东北当代艺术展"在广东美术馆开幕。此展览是由广东美术馆策划的"'85以来现象与状态系列展"系列研究展览的首展。

8月31日—9月2日，"亚洲美术馆馆长论坛——东盟中日韩（10+3）主题会议"于北京中国美术馆举办。

9月5日—10月10日，"拾贰CCAA当代艺术奖获奖作品展"于上海证大现代艺术馆举办，策展人为皮力。CCAA中国当代艺术奖是1998年由中国当代艺术协会创立的奖项。这是CCAA中国当代艺术奖主办方第一次举办获奖作品展，是第六届上海双年展的外围展之一。

9月6日—11月5日，"超设计—Hyper Design 2006第六届上海双年展"在上海举办。本届双年展由上海双年展组委会主办，策展团队由张晴、黄笃、林书民（美国）、李圆一（韩国）、乔纳森·沃特金斯（英国）、伽弗兰科·马拉涅罗（意大利）组成。以"超设计（Hyper Design）"为主题概念，分为"设计与想象""日常生活实践""未来构建历史"3个主题。

2006年威尼斯建筑双年展于9月10日—11月19日展出，以"城市、建筑与社会"为主题。中国首次以国家馆的身份参加该展，馆址位于处女花园，范迪安任总策展人，王明贤任策展人，展示王澍和许江的共同作品《瓦园》。

9月9日，由高名潞策划、Y.Q.K.德山文化艺术空间举办的"无名画会"巡回展的第一阶段，展出了"无名画会"的奠基人和灵魂人物赵文量、杨雨澍在不同历史时期的代表性作品。展览在北京TRA画廊、Y.Q.K.德山艺术空间同时举办。

10月10日，"无名画会"巡回展第二阶段在北京TRA画廊、Y.Q.K.德山艺术空间举办，展出了包括赵文量、杨雨澍在内的15名"无名画会"成员的作品。该展览和文献《无名画会：一个前卫的悲剧历史》展示了"无名画会"20世纪60年代和70年代的重要活动与作品。

10月7—31日，今日美术馆开馆展暨方力钧个展及汪建伟大型装置作品揭幕展、王晖建筑空间开放展于北京今日美术馆举办。

12月13日—2007年1月2日，"移动的档案馆"卡塞尔文献展五十周年回顾纪念展于重庆美术馆、四川美术学院美术馆举办。

12月24日—2007年1月14日，巫鸿策划的"废虚——谭平、朱金石绘画展"在北京今日美术馆展出。

12月25日，高名潞主持的"当代艺术中的美术叙事——有关中国'抽象'艺术问题的讨论"在北京今日美术馆举办，易英、杨小彦、范迪安、王南溟、王小箭、黄笃及艺术家谭平、朱金石、王鲁炎等参加并发言。

2007

展览方面，在北京、上海、广州、成都、武汉、重庆等城市，当代艺术与房地产融合，已成为主流社会追捧的文化符号。市场方面，当代艺术与全球艺术市场联系紧密。本年度批评界的热词是关于图像化风格的"媚俗"现象的争论，涉及当代艺术的价值判断。另外，抽象艺术展览及有关讨论也引发关注，如中国抽象艺术的语言逻辑、现代水墨与抽象的关系等问题。

1月7日，由格沣艺术机构、深圳1001画廊、2030道画廊、中国当代艺术网联手打造的"深圳22艺术区"（第一期）正式启动。该艺术区以"原创、先锋、国际"为定位，集绘画、文学、音乐等创作于一体，目标是使之成为中国南方首个高端艺术集聚、投资、交易基地和中国泛珠三角第一个艺术产业市场。

1月30—3月7日，"无名画会"回顾展在广东美术馆举办，并于1月30日举办了由高名潞主持的"审美与社会——'无名画会'研讨会"。该展6月22日—7月15日巡回到上海证大现代艺术馆展出。

3月14日—4月15日，广东美术馆主办、四川美术学院协办的"从西南出发"西南当代艺术展在广东美术馆开幕，王林任总策划。该展是广东美术馆"'85以来现象与状态系列展"的第二个展览，展览的主题词是"异在·深度·历史"，展览分为文献展示、作品展览、作品表演3个部分。

4月28日—5月12日，2007年北京798艺术节举办，总策划为朱其，主题展为"抽离中心的一代"70后艺术展。

4月28日—5月19日，高名潞策划的"失踪的美术史记忆：王明贤当代艺术暨收藏展"在北京墙美术馆举办。王明贤是著名建筑批评家，也是"文革"美术收藏家和画家。展览展示了王明贤多年来创作的近50件作品，以及他20年来抢救性收藏的新中国17年，特别是"文革"美术的原作和历史资料。

本年度的突出事件是艺术市场聚汇——北京的两大艺术博览会，即"画廊博览会"和"艺术北京"以及"上海艺博会"分别亮相。5月2—6日，"2007中国国际画廊博览会"在北京国贸中心举办。来自20个国家和地区的118家画廊参展，其中包括39家中国大陆的画廊。本次博览会的展览总面积为1.3万平方米，总交易量超过两亿元，参展人数超过4万人次。9月6—9日，上海艺术博览会国际当代艺术展在上海展览中心举办。9月19—23日，"艺术北京2007当代艺术博览会"在北京全国农业展览馆新馆举办。参展机构来自18个国家和地区，共计117家，主题为"艺术突破——亚洲画廊学术邀请展"。这年是这三个艺博会最具人气的年度，2008年全球经济危机以后效益逐步减弱。

6月1日—7月1日，由黄专策划的"气韵——中国抽象艺术国际巡回展"在中国深圳OCT当代艺术中心首次展出，后巡至中国北京、香港及美国展出。

6月7日，第52届威尼斯双年展开幕，展至11月21日。由侯瀚如担任中国馆策展人，确定主题为"日常奇迹"。本次侯瀚如邀请了4位女性艺术家——沈远、尹秀珍、

阚萱与曹斐共同参展。策展人认为，她们的艺术语言各不相同，均表达了中国女性在过去20年来针对高速变化的社会所提出的诉求。

6月16日—9月23日，第12届卡塞尔文献展举办。策展人为罗格·比格尔（Roger M.Buergel）和诺雅克（Ruth Noack）。展览有三大主题："问题"探讨现代性问题，"赤裸的生命"关注人的身体，"教育"则重在与观众沟通。艾未未的作品《童话》成为媒体关注的热点。

6月30日—7月30日，"1976—2006乡土现代性到都市乌托邦：四川画派学术回顾展"在北京中外博艺画廊举办，总策划林茂，策展何桂彦。参展艺术家为四川画派的众多艺术家，包括罗中立、张晓刚、叶永青、周春芽、程丛林、庞茂琨等。

7月1日，"异质的水墨——中国当代水墨名家邀请展"在"深圳22艺术区"隆重开幕；同时，"全球化与市场涌动背景下的当代水墨画"学术研讨会在"深圳22艺术区"一号楼举行，与会的批评家和学者有邹跃进、杨小彦、齐凤阁、查常平、吴鸿、俞可、鲁虹等。

7月2—3日，中央美术学院图书馆学术报告厅召开第三次中国抽象艺术讨论——"现代与抽象"主题研讨会。

9月4日—10月30日，温普林、黄燎原策划的"七宗罪——中国现代艺术大展上的七个行为艺术"在北京现在画廊上海站举办。参展艺术家为温普林、肖鲁、李山、吴山专、张念、王德仁、大同大张、朱雁光、任小颖、王浪，展出相关的7组照片、1部录像和3个装置。

9月15日，来自全世界的200多位艺术家、收藏家和评论家搭乘"艺术长沙"专列，驶向长沙，赴湖南省博物馆参加首届"艺术长沙"开幕式。新闻发布会上，方力钧、李路明、李津、毛焰、王音等5位明星艺术家集体亮相。

10月9—29日，2007武汉第二届美术文献展在武汉湖北美术学院美术馆举办，策展人为皮力，《美术文献》杂志主编刘明任艺术总监。展览分为主题展、特展和独立展，主题展为"观念的形态：1987—2007中国当代艺术的观念变革"。

11月5日，位于北京798艺术区内的尤伦斯当代艺术中心开幕。它由比利时的尤伦斯夫妇（Guy&Myriam Ullens）创立的尤伦斯基金会出资建造，是国外私人基金在北京设立的第一个大型公益性当代艺术机构，面积为5000平方米，除展览空间以外，还设有当代艺术图书馆、阅览室、档案室、讲演厅、VIP设施、咖啡馆、书店等公共活动场所。开幕展为"'85新潮：中国第一次当代艺术运动"，由费大为策划，展示了137件作品以及大量未发表过的文献资料。

11月8—20日，第三届宋庄文化艺术节举办，主题是"艺术链接"，同时在北京通州月亮河度假村召开了首届中国批评家年会。本年度年会讨论主题为"关于当代艺术意义的再讨论"，由王林、殷双喜担任主题会议主持人。年会由中国美术批评家年会组委会与北京文化发展基金会共同发起，每年秋季召开。

11月18—28日，"原点：星星画会回顾展"在北京今日美术馆举行。策展人为朱朱，参展艺术家为艾未未、包泡、黄锐、李爽、马德升、王克平等。

12月16—23日，高名潞策划的"意派：中国'抽象'三十年"北京观摩展在北京墙美术馆举办，展出了40多位艺术家自20世纪70年代以来创作的80多件作品。该展是2008年3月赴西班牙巡展的"意派：中国'抽象'三十年"展的预展。展览总结和回顾30年来中国艺术家如何立足本土、社会和传统资源，对西方现代抽象主义艺术进行回应。展览分别于2008年3月14日—5月4日在西班牙的帕尔玛、2008年6月3日—9月7日在巴塞罗那、2008年9月23日—2009年1月4日在马德里巡回展出。

2008

2008年对于中国来说是不平凡的一年：汶川地震的大灾难获得八方支援，艺术界人士及机构纷纷拿出作品义拍、义卖；北京奥运会的举办进一步展示中国开放的成就和树立国际形象，艺术领域对此也积极回应，如第三届中国北京国际双年展举办"色彩与奥林匹克"主题展以及"合成时代：媒体中国2008"国际新媒体艺术展；面对国际金融危机带来的困难与挑战，艺术界也积极应对。

1月8日，中央美术学院网站刊登题为《我院面向国内外公开选拔副院长工作圆满结束 徐冰同志就任我院副院长》的公告文章，任命徐冰为中央美术学院副院长。当代艺术家徐冰的学院回归在业界引发反响，公众普遍认为徐冰的到任，将为中央美院带来崭新的观念与作风。

4月8日，在中国美术学院象山校区举办。时值中国美术学院80周年校庆之际，"四季——中国第三届媒体艺术节"。

4月15日，"趣味的共同体——伊比利亚当代艺术中心开幕展"在北京举行，由左靖与卢迎华共同策划。本次展览以"趣味的共同体"为主题，共分为主展、独立影像、西班牙艺术家单元3个部分，展出了中国当代艺术最活跃的29位艺术家、导演，以及特邀的10位西班牙艺术家的代表作品，集中展示了绘画、装置、摄影、录像、行为、独立影像等当代艺术各个领域的实践。

4月17日，王广义、卢昊发表声明："鉴于法国对北京2008奥运会的抵制态度，我们决定退出2008年6月在法国巴黎马约尔美术馆的展览。特此声明。"声明引发艺术界反响，并得到包括周春芽、张晓刚、岳敏君等人的响应。

4月，文化部文化市场司成立中国现当代艺术推广委员会，委员会下设中国现当代艺术推广委员会办公室，"对艺术品经营企业在国内外举办的重要现当代艺术展览，给予一定补贴和推广宣传方面的支持"。

5月12日，发生了里氏震级8.0级的汶川地震，中国嘉德、北京保利通过专场拍卖的形式募集资金，在众多艺术家的参与下，短短4天募集善款近两亿元。

5月26日，首届"中国当代艺术·国际论坛"在北京珀丽酒店开幕。开幕式由彭峰主持，潘公凯、Puptle Jennifer Gillian、高名潞、司汉分别做了演讲。此论坛是由中国当代艺术基金与美国芝加哥亚洲艺术研究所发起，美国匹兹堡大学、北京大学和墙美术馆主办。论坛旨在探讨，21世纪中国与西方艺术差异性和未来发展模式，推进中国当代艺术的话语权。

6月15日，由吕澎策划的"艺术史中的艺术家"展在北京圣之艺术空间开幕，7月该展项目中的第二部分、朱朱策划的"个案——艺术批评中的艺术家"展开幕。

6月，朱其的博客文章《当代艺术拍卖的"天价做局"以及暴利游戏》获得极高的点击率。文章直接指出艺术拍卖公司、投资人和艺术家形成一个"作局"的联盟，操作价格发布，影响不明就里的投资者，左右学术判断的问题，引起极大反响。

8月2日—11月20日，国际著名的纽约佩斯画廊在北京798艺术区开馆，代理艺术家包括张晓刚、张洹、岳敏君、邱志杰、隋建国、李松松、宋冬等。

9月6日，"与后殖民说再见——第三届广州三年展"开幕。策展人高士明、萨拉·马哈拉吉（Sarat Maharaj）、张颂仁。该展试图提醒大家注意"多元文化主义的界限"，并且勇于"跟后殖民说再见"（Farewell to the Postcolonial）。

9月8日，"快城快客——2008第七届上海双年展"开幕，张晴担任总策展人，策展人为朱里安·翰尼（Julian Heynen）、翰克·斯劳格（Henk Slager）。参展作品试图揭示城市迅捷变化中人群的多元身份，通过外乡人/城里人空间迁徙的观点、移民/市民身份转换的观念、过客/主人家园融入的观感这3个层面锲入城市与人的命题。

9月9日，"SH Contemporary 2008上海艺术博览会国际当代艺术展"在上海开幕，展览总监是洛伦佐·鲁道夫（Lorenzo A.Rudolf）。

9月10日，"亚洲方位——2008第三届南京三年展"在江苏南京开幕，总策展人黄笃。

10月17日，栗宪庭、鲍昆为总策划的"我的照相机——第四届连州国际摄影年展"在广东连州举办。

10月25日，第四届中国·宋庄文化艺术节开幕。

2009

受到经济危机的影响，不仅当代艺术拍卖业陷入低潮期，中国画廊业亦遭遇艰难时局，从2008年开始的画廊撤退危机延续到了本年年中。同时，艺术品投资金融化成为本年值得关注的要点。另外，中国艺术研究院中国当代艺术研究院的成立，以及上一年徐冰担任中央美术学院副院长的消息，似乎说明当代艺术正在逐步获得官方"合法性"，体制内外的藩篱正在松动。当代艺术在寻找新方向。今日美术馆的"意派：世纪思维"当代艺术展引发争议讨论。

附录
中国当代艺术大事记（1976—2019）

1月12日，"成都蓝顶艺术中心二号坡地"入驻暨成都蓝顶美术馆首展仪式正式启动。其首展名为"蓝顶——方言的性格"，是16名入驻艺术家的作品联展。

原定2月5日在北京农业展览馆举办的"中国现代艺术展二十周年纪念展"及活动在北京朝阳区公安局的干预下未能开幕，策展人高名潞在开幕日的农展馆宣读了抗议书。

4月26—30日，董梦阳策划的"艺术北京"和"影像北京"博览会同期开幕，11月6日，"经典北京"博览会举行。

5月13日，王林在艺术国际博客发文《除了既得利益，当代艺术还剩下什么？》指出当代艺术界急功近利的问题。随后，吕澎发文《除了既得利益，当代艺术需要争取彻底的合法性》，展开艺术的"合法性"和"功利性"的争论，苏坚、杨卫、程美信、鲁明军、天乙、鲍栋、牛见春、王文斌也参与讨论。

5月18日—7月19日，由广东美术馆主办的第三届广州国际摄影双年展在广东美术馆举行，负责中国部分的策展人是李媚、李公明、蔡萌和阮义忠，国际部分的策展人是温迪·瓦曲丝（Wendy Watriss）。

5月31日，由高名潞策划、今日美术馆主办、墙美术馆联合主办的"意派：世纪思维"当代艺术展在今日美术馆和墙美术馆同时开幕，展示了约80位艺术家的作品。该展是在西班牙巡回展览基础上扩充的大型展览，展览开幕后引起了很大反响，同时高名潞著《意派论：一个颠覆再现的理论》也由广西师范大学出版社出版。"意派"在艺术界和理论界引起的批评与争议持续不断。

6月6日，第53届威尼斯国际艺术双年展开幕，中国国家馆策展人为艺术家卢昊和批评家兼策展人赵力，本届中国馆主题为"见微知著"。该届双年展的"特别机构邀请展"之"给马可·波罗的礼物"在威尼斯开幕，策展人由吕澎和阿其列·伯尼托·奥利瓦（Achille Bonito Oliva）共同担任。

6月9日，招商银行正式启动私人银行艺术鉴赏计划。6月18日，国内首款艺术品投资集合资金信托计划"国投信托·盛世宝藏1号·保利艺术品投资集合资金信托计划"在京设立发行。艺术品和金融进一步对接。

9月，国务院发布的《文化产业振兴规划》推动了金融市场对艺术基金的关注。

10月，成都西村艺术空间成立，这是全国第一间"平价艺术超市"，栗宪庭担任总顾问，周春芽、何多苓、刘家琨、钟鸣等为艺术专家委员会成员。空间以平价的方式经营各类原创艺术品，为艺术家（特别是年轻艺术家）提供一个销售的平台，尝试低端市场和大众普及。

11月13日，"中国艺术研究院中国当代艺术院"在北京正式挂牌成立。这是中国首次成立的专门研究当代艺术的政府机构。然而，它成立之时，便成为众矢之的，引来"招安"之说。争论折射了中国当代艺术的一些核心问题，比如，前卫性或者当代性的意义、当代艺术的独立身份等。

12月12日，"暖冬"艺术维权活动在北京20个艺术区展开，活动持续到翌年4月30日，活动针对2009年入冬以来朝阳区各大艺术区面临的突发性腾退拆迁而引起的艺术家与开发商之间因强拆而产生的诸多纠纷。"暖冬"20艺术区巡回艺术交流计划，是由生活在北京各艺术区内的艺术家们共同参与的系列艺术交流活动，主要包括：各艺术区的交流展；艺术家现场互助创作活动；有关"艺术家生存状态的对话""艺术区未来发展方向"等主题的系列研讨会；后续文献影像延展等。"暖冬"旨在通过一系列活动，推进艺术家之间的交流，争取艺术家的权益。

2010年

本年度中国的美术馆在展览、活动以及自身建设方面都得到了显著的提升。无论是国家级美术馆还是民营美术馆，都既有新官上任，也有新馆落成，而扩大自身规模和拓展当代艺术的影响力不觉间成了双方的共识，这无疑为2010年的中国当代艺术留下了众多历史性的难忘瞬间。在经历2008年春拍后近两年时间的下降趋势之后，中国当代艺术品在拍卖市场、画廊市场和各个博览会当中的销售都呈现出上升的趋势，中国当代艺术市场行情似乎再度恢复了活力。

1月23日，"当代艺术与艺术史写作——第四届深圳美术馆论坛"在深圳举办。本次论坛由深圳美术馆主办，主题为当代艺术与艺术史写作，邀请20名学者就此主题进行深入、系统的讨论和分析。

4月14日，"大象无形——抽象艺术十五人展"在中国美术馆开幕。这此展览由国际著名策展人阿其列·伯尼托·奥利瓦策展，奥利瓦1993年曾担任威尼斯双年展的策展人，在世界上第一次大规模推出中国当代实验艺术。

4月18日，民生现代美术馆在上海正式开馆。"中国当代艺术三十年历程·绘画篇（1979—2009）"开幕，展出80余位艺术家的近百件作品，并配合展览出版《中国当代艺术三十年历程·绘画篇》大型画册。

5月4日，"改造历史：2000—2009年的中国新艺术"大型当代艺术展在国家会议中心举办。此次展览由吕澎、朱朱、高千惠策划，包括特别文献展、中国青年新艺术邀请展和青年批评家论坛。展览希望展示新世纪第一个十年里值得记录的新艺术及其现象。

5月19—22日，"第二届中国当代艺术·国际论坛"在北京墙美术馆举办。本届论坛由朱青生、詹姆斯·艾金斯（James Elkins）、蒋奇谷、高名潞、彭锋任组委会委员。本届论坛的主题是：艺术批评何去何从？——中国和西方艺术批评中的问题。

6月25日，著名艺术家、艺术教育家吴冠中在北京去世，享年91岁。7月7日，"不负丹青——吴冠中纪念特展"在中国美术馆展出。

8月18日，"建构之维——2010年中国当代艺术邀请展"在中国美术馆开幕。本次展览由中国艺术研究院、中国美术馆联合主办，由中国艺术研究院中国当代艺术院承办，2009年底中国文化部直属的中国当代艺术院成立之后首批受聘的21位艺术家，除了蔡国强外首次集体亮相。

9月17日，首届中国西部国际艺术双年展在银川文化艺术中心开幕。展览由艺术家田野和意大利策展人马克·梅内古佐（Marco Meneguzzo）共同策划，来自美、英、法、德、加、意、丹麦、荷兰、比利时和中国10个国家的23位艺术家和中国评论家参展。

9月19日—11月19日由何香凝美术馆、OCT当代艺术中心、北京大学视觉与图像研究中心共同主办，黄专策划的"水墨炼金术：谷文达实验水墨展"在深圳何香凝美术馆和OCT当代艺术中心展出。由巫鸿策划的与展览主题相关的"当代水墨与艺术史视野"国际研讨会，于9月21、22日在芝加哥大学北京中心举办。

11月19日，以"十年曝光：中央美术学院与中国当代影像"为主题的大型当代影像研究计划在中央美术学院美术馆拉开帷幕，展览部分分3个部分——"没有记忆的时代：当代影像在中国""我变故我在：中央美术学院影像新人展"和"摄影教学十年历程文献展"，展出了中国当代影像界包括重要艺术家和新锐在内共33位的百余件新近影像与装置作品，以文献、图片、录像、实物、手记等不同媒介对中央美院的影像教育历程进行多元展示和探讨。同期推出学术研究书著《十年曝光：中央美术学院与中国当代影像》。

2011

本年度最具争议性的话题是艺术市场方面的"中西之争"，巴塞尔艺博会对中国当代艺术进行全面限制，引发了一场"东西方到底该怎么玩"的大争论。本年度春拍一半记录出在尤伦斯打包拍卖中国当代艺术收藏品专场。美术馆开始关注展示艺术介入乡村项目。

2月26日，成都蓝顶美术馆举行"'珠联璧合'：（2011）南方女艺术家邀请展"，由批评家陈默策划。展览邀请来自成都、重庆、武汉、深圳等几个中国南方城市的18位具有前卫艺术理念的女性艺术家参展。

4月2日，由中国国家博物馆和德国柏林国家博物馆、德累斯顿国家艺术收藏馆、巴伐利亚国家绘画收藏馆联合举办的"启蒙的艺术"大型主题展览在中国国家博物馆展出。展出以上德国3家博物馆出借的近600件展品，从绘画、雕塑和版画到手工艺品和服饰，乃至昂贵的科学仪器，全方位展示启蒙的艺术。

4月3日，尤伦斯打抛售自己收藏的中国当代艺术品，香港苏富比举办尤伦斯（UCCA）专场，拍卖其收藏的106件、总估值近亿元人民币的早期中国前卫艺术作品，包含张晓刚、曾梵志、王广义等的早期作品。同时，尤伦斯将把UCCA的管理权移交给长期合作伙伴。在香港苏富比春拍中，张晓刚三联作《生生息息之爱》刷新中国当代艺术最高单价。

4月16日，"从互动到微观社会学：荷兰/中国媒体介入艺术的双重线索"展在北京艺术 ISSUE Projects 举行。展览除展出作品之外，还呈现了横跨20世纪60年代以来的荷兰和自1988年之后的中国的大量录像艺术文献。

4月29日—5月2日，"艺术北京2011·当代艺术博览会"在北京全国农业展览馆举办。此次博览会邀请了世界范围内的90家画廊和机构参展，国内顶级画廊悉数到场。展场中包括画廊展区、主题展区、"Fashion + Design Beijing"亚洲设计师主题展、影像北京专区、艺术家影院、VIP教育论坛，还有与多家驻华使馆合作的非盈利机构特别展等项目。

6月5日，广东时代美术馆正式启动"碧山计划"展览项目，策展人为欧宁、左靖。"碧山计划"在安徽黟县山村长时间驻扎，并举办"碧山丰年祭"，展览用设计、建筑、家具、调查、手稿类、纪录片等多种方式呈现对山村的理想与理解，探索徽州乡村重建的新的可能，并寻求多种功能于一体的新型的乡村建设模式。

7月8日，"一次东西方的对话"2011中国和顺乡村国际艺术节在许村举办，主办单位是同年成立的许村国际艺术公社。该国际艺术节每两年举办一次，邀请最具当代活力的国际艺术家来到许村，在中国太行腹地古老的村落进行交流创作。主办者希望能在新农村建设以及城市化的新一轮的开发热潮中，避免对中国传统文化的再度伤害并且实施对民俗传统的有效保护。

7月16日，"确切的快感——张培力回顾展"在上海民生现代美术馆举行。

9月9日，"中国当代艺术三十年系列展览"之"中国影像艺术（1988—2011）"在上海民生现代美术馆举行。

9月20日—10月30日，"首届CAFAM泛主题展：超有机/一个独特研究视角和实验"在中央美术学院盛大举办。在"超有机"展览主线的框架下，展览分为6个部分："超有机"谱系考、超身体、超机器、超城市、生命政治和特别单元。其全称为"中央美术学院美术馆泛主题展"，计划每两年举办一届，参照国际通行"双年展"的架构。

9月22日，第四届广州三年展在广东美术馆开幕。本届三年展将主题投向了现实命题"美术馆自身"。"拆"与"建"这个在中国大地上不停发生的动作，成为本届展览的关键词。

9月22日，"青年艺术100"在北京地坛公园拉开了全国巡展的序幕，随后在北京、上海和广州进行艺术大篷车式的城市巡回展出。负责人赵力希望能够建立起一个学术和商业结合的模式。

9月29日—11月6日，第五届成都双年展举办，策展人吕澎，主题是"物色·绵延"（历年主题：2001年"样板·架上"，2005年"世纪与天堂"，2007年"重新启动"，2009年"叙事中国"）。政府的进场和二、三线城市的资本力量萌芽成为本届双年展的最大专注点，运作成果是民间与政府、策展人与项目主管领导双赢。

11月15日—2012年1月15日，由阿尼列·伯托·奥利瓦策划的"伟大的天上的抽象——21世纪的中国艺术"在意大利罗马市当代美术馆展出。此次展览2010年4月曾在中国美术馆展出。参展者包括了李华生、余友涵、梁铨、马可鲁、李向阳、张羽、张健君、张浩、刘旭光、孟禄丁、谭平、徐红明、周洋明、雷虹、刘刚等15位艺术家。展览推动了近年来人们对中国抽象艺术的关注，也引来许多批评和争议。

11月18—19日，"当代艺术史书写国际学术研讨会"在天津美术学院举办。来自欧美与中国的30多位艺术史家和批评家参加会议，会议主要由分组主题发言和圆桌讨论组成。

12月9日，国务院关税税则委员会下发《关于2012年关税实施方案的通知》，决定自2012年起将油画、粉画及其他手绘画原件；雕版画、印制画、石印画的原本；各种材料制的雕塑品原件的进口关税税率由12%降至6%（暂行一年）。除了关税，艺术品进口交易还有增值税和营业税，发达国家的所有税则是0%-5%，中国与之相比仍有差距。

2012

2012年世界经济受金融危机影响而持续低迷，中国经济增长速率虽略有下降，但仍保持着7%的快速增长趋势。世界各国纷纷减少艺术预算，中国对文化事业的支持则一如既往，许多民营美术馆兴起。因为时间档期的安排，最有代表性的上海双年展、北京双年展及广州三年展的主题展集中在9—10月亮相。拍卖格局发生变动，苏富比进军北京市场，而中国嘉德和北京保利却进军香港市场，虽然整体成交额和成交率下滑，但仍称得上稳定。

3月10日，民生现代美术馆"开放的肖像"展开幕，70多位当代艺术家参展，展览总策划人为何炬星，策展人为郭晓丽。

6月20日，首届约翰·莫尔绘画评论奖新闻发布会在上海外滩美术馆举办。评论奖的评委会主席为国际艺术评论协会名誉主席亨利·梅里克·休斯（Henry Meyric Hughes），评委由马乔瑞·奥泽普·盖顿（Marjory Allthorpe Guyton）、山姆·索恩（Sam Thorne）、大卫·休斯（David Hughes）、高名潞、赖香伶、龚彦组成。同时第二届约翰·莫尔绘画奖64件入围及获奖作品展于6月20日—7月10日在上海油画雕塑院美术馆展出。

8月8日，由中央美术学院发起、中央美术学院美术馆策划主办的"首届CAFAM未来展"在中央美术学院美术馆开幕，展览展出了93位青年艺术家的近200件作品。"CAFAM未来展"的宗旨是强调"田野性""文献性""学理性""当下性"和"未来感"，展览共分为：蔓生长、自媒体、微抵抗、宅空间、浅生活、未知数6个现象单元，由潘公凯担任总顾问，徐冰、亚历山德拉·孟璐（Alexandra Munroe）担任总策划，将在今后每两年举办一届。

8月19日，为纪念李可染诞辰105周年，李可染画院成立大会暨揭牌仪式在钓鱼台国宾馆举行。

10月1日，坐落于黄浦江畔的上海当代艺术博物馆成立，这是国内第一家公立当代艺术博物馆，也是上海双年展主场馆。它标志性的烟囱既是上海的城市地标也是一个独立的展览空间。上海当代艺术博物馆建筑由原南市发电厂改造而来，2010年上海世博会期间，曾是"城市未来馆"。其宗旨是为公众提供一个开放的当代文化艺术展示与学习平台；消除艺术与生活的藩篱；促进不同文化艺术门类之间的合作和知识生产。同时，位于浦东新区的中华艺术宫开馆，这是一个集公益性、学术性于一身的近现代艺术博物馆，以收藏保管、学术研究、陈列展示、普及教育和对外交流为基本职能。

10月14日，"自在之物：乌托邦、波普与个人神学——王广义艺术回顾展"在今日美术馆召开。

11月2日，时态空间负责人徐勇通过微博爆料："798物业突然封锁了时态空间的大门，并派人24小时值守，原因是年初租金大幅上涨房租没谈妥。"这一风波引发了舆论对于798园区一直存在的发展与管理之间的深层矛盾的关注。

11月3日，北京歌华集团在天竺及798艺术区设立的文化保税区和保税中心，将为艺术品在中国与国际之间流通提供便利。

11月17日，"不息的变动——上海美专建校100周年纪念展"在中华艺术宫25号展厅开幕。2000平方米的展厅内展出了美专师生作品200余件；文献实物、影像资料等百余件，其中包括同学录、校训、校歌、照片等，是艺术类档案首次入驻中华艺术宫。

11月19日，焦兴涛等人在贵州北部山区的羊磴镇建立"羊磴艺术合作社"持续开展艺术创作。该项目旨在通过一系列的介入行动解决具体的问题。代表项目有《乡村木工合作项目》和《冯豆花美术馆》。

11月27日，"中央美术学院美术馆藏国立北平艺专精品陈列（西画部分）"在中央美术学院美术馆开幕，汇集了馆藏西画精品近40件，包括许多在国立北平艺专任教过、学习过的重要艺术家的经典作品，还展示了国立北平艺术专科学校自1918年建校到1950年成立中央美术学院的重要时期的大量史料文献。

12月18日，由收藏家刘益谦、王薇夫妇创办的上海龙美术馆（Long Museum）开馆首展开幕。"古往今来——龙美术馆开馆系列展"所包含的4个平行展同时开幕。该馆是国内最具规模和收藏实力的私立美术馆之一，建筑总面积约为1万平方米，由北京仲松设计工作室设计改造。

12月22日，由深圳华侨城创意文化园主办的"首届深圳独立动画双年展"在B10艺术空间开幕，由王春辰、张小涛、何金芳共同策展。本次展览主要着眼于回顾和梳理2000—2012年之间独立动画近10年的发展脉络和概貌。

附录
中国当代艺术大事记（1976—2019）

History of Chinese Contemporary Art
Appendix

2013

本年度出现了数量众多、规模大小不一的水墨展览，堪称展览的"水墨年"。艺术拍卖记录再创新高，曾梵志《最后的晚餐》以1.8亿港元成交。整体上看，画廊和展览、博览会此起彼伏，良莠不齐，不少业内人士都认为2013年的当代艺术圈是热闹和庞杂的。

1月13日—4月14日，由鲍栋和孙冬冬策划的"ON | OFF：中国年轻艺术家的观念与实践"在尤伦斯当代艺术中心展出。该展览邀请1976—1989年之间50位（组）艺术家，表明了策展人对年轻一代艺术家整体面貌进行历史书写的愿望。其中，深圳艺术家李燎以"潜伏"富士康45天的作品《消费》引发关注。

3月10—31日，由方振宁、卢迎华、潘晴策划的展览"潘公凯——弥散与生成"在今日美术馆召开。本次展览以"弥散与生成"为题，全面梳理和展示潘公凯近年来在几大不同领域的成果和作品。

4月29日，"安迪·沃霍尔：十五分钟的永恒"在上海当代艺术博物馆开幕，本次展览由安迪·沃霍尔美术馆、上海当代艺术博物馆主办，尼古拉斯·钱伯斯（Nicholas Chambers）、龚彦策展，是亚洲有史以来最大的安迪·沃霍尔回顾展。

自5月23日起一连4天，"香港巴塞尔艺术展"在湾仔会展举行。香港国际艺术展（ART HK）被国际知名的巴塞尔艺术展收购，2013年正式命名为香港巴塞尔艺术展（Art Basel HK）。巴塞尔艺术展主要展示和销售当代艺术，于1970年在瑞士创办，2002年于美国迈阿密举行首展，2013年登陆香港，掀开亚洲艺术市场的新一页。该艺术展现在每年分别于巴塞尔、迈阿密和香港三地举行，被认为是最具代表性的国际艺术博览会。

5月13日—7月13日，由圈子艺术中心主办，杜曦云策划的"当代艺术与社会进程——中国当代艺术文献展"展出。本次展览以"当代艺术与社会进程"为主题呈现参展艺术家，以文献展示的方式，划分为社会结构、底层经验、自我审视、事件互动、时间空间、艺术内外6条线索。

当地时间6月1日，第55届威尼斯国际艺术双年展召开，策展人马西米连诺·乔尼（Massimiliano Gioni）确定本届主题为"百科殿堂"。由于中国"跳神治病"的已故女艺术家郭凤怡的作品被请进主题展，引发了巨大的争议。

6月19日，"意·象"喜玛拉雅美术馆新馆开幕展，由喜玛拉雅美术馆主办，高名潞担任学术主持，张平杰策展。本次展览以中国传统精神中的"意"为精神溯源，以山水精神作为主体路径，呈现5个板块：神—传世典藏；理—中国方；境—都市园林；气—当代艺术；韵—昆曲演绎。

7月2日，由圣塔莫妮卡艺术中心、成都当代美术馆主办，吕澎策划的"溪山清远——中国当代艺术的转型"开幕，探讨使用西方材料的当代绘画对传统文明的反思与表现。

9月7日—11月15日，由中央美术学院主办，中央美术学院美术馆和昊美术馆承办，朱青生、易英策展的"社会雕塑：博伊斯在中国"举办。约瑟夫·博伊斯（Joseph Beuys）作品的提供者是来自德国威斯巴登的藏家米歇尔·博格，展出以图片、海报、名信片为主。

9月8日—10月27日，"西岸2013建筑与当代艺术双年展"在徐汇滨江地区开展，国内外80名建筑师及68名艺术家参展。展览分为室外建造展与室内主题展两部分，其宗旨在于将实验建筑与当代艺术结合在一起。

9月11—13日首届"亚洲美术策展人论坛"在广东美术馆举行，以"亚洲意识与亚洲经验"为议题，分为"提案报告"和"专题圆桌会议"两部分。

9月29日，由中央美术学院美术馆、美国匹兹堡市的安迪·沃霍尔博物馆、中国对外文化集团联合主办的"安迪·沃霍尔：十五分钟的永恒"在中央美术学院美术馆开幕。这是继新加坡、香港、上海之后，由安迪·沃霍尔博物馆策划的亚洲巡展的第四站，展览策展人由安迪·沃霍尔美术馆首席策展人尼古拉斯·钱伯斯和中央美术学院美术馆王春辰担任。9月29日，在中央美术学院的安迪·沃霍尔回顾展开幕式现场，艺术家华伟华放飞了成千上万只苍蝇，当场被警察带走。

10月，公共艺术项目"握手302"在白石洲——深圳著名的城中村启动。其中包括建立一个艺术空间"握手302展室"，一个系列表演活动"握手302城中村生活秀"，以及在白石洲社区内进行的创造、研究、学术交流和社区再发现的主题导览活动。该项目的5个核心成员为马立安、张凯琴、雷胜、吴丹、刘赫。

11月，OCAT西安馆开馆，执行馆长为凯伦·史密斯（Karen Smith）。开馆展"书与法·二"，参展的3位艺术家为邱振中、王冬龄以及徐冰。

12月21日，艺术家李山于林大艺术中心发出就"1993年威尼斯双年展作品丢失事件"反驳张颂仁声明，引发关注。

12月，华艺文化在广州主办了第二届大学生艺术博览会（以下简称"大艺博"），参加者都是艺术院校的应届毕业生，作品有近2000件，来自700多位大学生，涵盖100多家艺术院系。

2014

从本年度秋拍来看，市场行情在不断地调整过程中，一方面当代水墨板块由前两年的高速增长步入了平稳期，另一方面拍卖公司"西画东进"的策略还在进行中。伴随着高度专业化水准的首届Photo Shanghai试水上海艺术市场、西岸艺术与设计博览会向公众开放、11月上海双年展开幕先后将艺术狂欢的气氛推向高潮，上海无疑是本年国内艺术圈最吸睛的城市。此外，本年中国当代艺术迎来了全面公共化的转折点：第九届全国美展开辟了实验艺术展区；教育部将"实验艺术"列入艺术院校专业目录，当代艺术成为中国艺术教育规定的学科之一。

2月15日，首届"青年策展人计划"启动。"青年策展人计划"是上海当代艺术博物馆的常年年度计划，旨在培养和扶植中国优秀青年策展人，为其提供最公平的舞台、最专业的资源和最友善的配套服务。

2月18日，刘益谦携带《功甫帖》进京召开新闻发布会，现场展示《功甫帖》原件，并对社会公布了《功甫帖》高清影像资料和技术鉴定结果，否定此前上海博物馆3位专家公开发表其为"双钩廓填"伪本的质疑。

3月19日，来自湖南的收藏家群体向纽约佳士得正式提出联合洽购皿方罍一事，以促成青铜重器"身首合一，完罍归湘"。纽约佳士得经过与上拍皿方罍的委托方积极沟通后，终于促成买卖双方圆满达成协议。6月21日上午10时20分，皿方罍在专业运输公司的护送下，抵达长沙黄花国际机场。当天下午5时40分，长沙海关机场办事处经过查验准予放行，皿方罍器身正式回到故土湖南。随后，由专车运至省博物馆仓库与器盖合璧。至此，分离近一个世纪的"方罍之王"最终身首合一。

3月29日，龙美术馆（西岸馆）开馆，成为国内首个一城两馆的大型私立美术馆，并举办"开今·借古"开馆展。

5月18日，余德耀美术馆正式对外开放，并推出巫鸿策划的首展"天人之际：余德耀藏当代艺术"。

5月23日，由雅昌文化集团、雅昌艺术基金会主办，雅昌艺术网承办的"第八届AAC艺术中国·年度影响力评选（2013）"巅峰之夜颁奖盛典在故宫慈宁宫隆重举行。其中，靳尚谊获得第八届AAC艺术中国终身成就奖；忻东旺获年度特别贡献大奖；李旭获年度艺术策展人大奖；鲍贤伦获年度书法艺术家奖；刘庆和获年度水墨艺术家大奖；苏新平获年度艺术家油画类大奖；谢德庆获年度艺术家装置多媒体大奖；施慧获年度雕塑艺术家大奖；孙逊获青年艺术家大奖；王国锋获年度摄影艺术家大奖；《元画全集》获年度艺术出版物大奖；"自治区：当代艺术展"获年度艺术展览大奖；宝马获"艺术普拉斯"大奖。

5月24日，尤伦斯当代艺术中心（UCCA）推出展览"戴汉志：5000个名字"，展览按照时间顺序将戴汉志一生中的各个标志性阶段划分为3个主要部分，整理展出了戴汉志的大量信函、文件、照片、曾编辑的书目、曾策划的展览和关于他的生平的翔实资料，在UCCA最大的展厅空间内呈现，同时展出一系列曾与戴汉志密切合作或在其研究范畴内的中国艺术家的作品。

6月10日，中国美术馆的常设学术展览"国际新媒体艺术三年展"拉开帷幕，策展人张尕提出了"齐物等观"的主题，借由庄子"齐物论"的理念，将人们的视野从"我和你"这个以人为中心的辩证关系拓展到了物（physical being）、器（technical being）、人（human being）平等共存的新格局。

8月17日，第十二届全国美术作品展实验艺术展区在北京今日美术馆开幕，展区总面积达4000平方米，共展出47件提名作品和5件评委作品。走过了65个春秋的全国美展，

首次将实验艺术以独立展区的形式亮相,以呈现中国近10年来的实验艺术生态。

9月4日,中央美术学院实验艺术学院成立仪式在中央美术学院美术馆举办,吕胜中教授为实验艺术学院第一任院长。

9月22日,教育部党组副书记、副部长杜玉波在中央美术学院宣布范迪安担任中央美术学院院长。

9月25日,吴为山上任中国美术馆馆长。

9月26日,首届"西岸艺术与设计博览会"在西岸艺术中心正式对公众开幕,标志着沪上艺博会正式进入西岸热潮。西岸艺术中心这一展示空间原本是上海飞机制造厂冲压车间。本次艺博会将艺术和设计专场结合起来,采用"5+25"(5天艺博会,25天特展)的模式。

9月,李一凡、葛非、葛磊、满宇发起"六环比五环多一环"项目,这是由艺术家、作家、建筑师、设计师等共同参与的对北京城乡接合部的调研。这个项目从另一种方式展开了对城乡问题的田野考察,涵盖饮食、卫生、住房、习俗、娱乐生活等众多很少被正视的角度,积累了丰富广泛的档案资料。这些介入行为追问了艺术是否真的对现实社会具有问题意识和落地的参与性,将焦点拉回那些被"艺术性"屏蔽了的、艺术家每天生活的环境和具体矛盾,与追求绝对艺术化的方式形成了一种反向的张力关系,是通过社会化工作对"艺术"的介入。

10月22日,佳士得在入沪一周年后,正式宣告入驻上海外滩源区域的安培洋行。

2014年是国家艺术基金首个资助年度,自6月1日至8月1日开始申报以来,国家艺术基金在经初评、复评、审定之后于11月6日予以公示。在国家艺术基金年度评审报告中,4124个项目通过项目审查,其中394个项目脱颖而出获得资助,资助总额达4.29亿元。此前关于20亿元的资助总额将会流向几大方向、当代艺术是否能分得国家艺术基金一杯羹的热烈讨论和疑问也随着公告的出台逐渐平息。

11月21日,上海二十一世纪民生美术馆(M21)正式开馆,开馆展"多重宇宙"邀请了来自中、法、美、日等12个国家的60多位(组)艺术家参展。

11月23日,第十届上海双年展在上海当代艺术博物馆召开,主题为"社会工厂"。本届双年展的特别之处在于策展团队由安塞姆·弗兰克(Anselm Franke)主导,旨在探究"社会性的生产"特点以及"社会事实"的组成要素。开幕当天,百名青年艺术家在艺术杂志上静坐抗议和对它两极化的评价是本届双年展引人注目的原因。

2015

根据TEFAF(欧洲艺术博览会)公布的全球艺术市场报告显示,2015年的中国艺术市场相对低谷,中国的拍卖市场在过去的3年间持续萎缩,2015年更急剧下跌23%。本年度非营利机构相对活跃,但多数面临资金短缺和质量参差不齐的问题。本年国外明星艺术家在中国办展形成热潮,包括毕加索、莫奈、达利等老大师的大展,以及国外当代艺术家的展览。艺术家群体方面,以刘韡、贾蔼力、王光乐、仇晓飞、屠洪涛等为代表的"70后"艺术家正在成为中坚力量。

1月15日,由中央美术学院美术馆策划主办的"第二届CAFAM未来展:创客创客·中国青年艺术的现实表征"正式开幕。"创客"一词来源于英文单词"Maker",是指不以盈利为目标,努力把各种创意转变为现实的人。这里借用"创客"这个概念来揭示在新的技术革命时代,青年艺术家们的思想方法、创作方式、审美控制以及分享创作的方式,都已经发生了很大的变革;同时,在对象、手法、语言上继续推进,让"创"成为主旨。

3月15—17日,第三届香港巴塞尔艺术展在香港会议展览中心举行,主要展区"画廊荟萃"云集了177间现代及当代画廊,展出油画、雕塑、绘画、装置艺术、摄影、录像及限量印刷作品。"亚洲视野"为亚太地区拥有展览空间的34间画廊提供了平台,展出不同类型的策展项目。

4月26日,"首届长江国际影像双年展"在重庆长江当代美术馆开幕,由艺术家王庆松策划,主题为"是·非",邀请了前阿尔勒摄影节总策展人弗朗索瓦·赫伯尔(Francois Hebel)和西班牙摄影节创始人亚历杭德罗·卡斯特略特(Alejandro Castellote)一同参与策划。该展与10月"陌生的亚洲:第二届北京国际摄影双年展"和11月"2015连州国际摄影双年展"共同标志着中国当代影像走向国际化的趋势。

4月30日,"艺术北京"博览会在北京全国农业展览馆召开,"艺术北京"迎来10周年。本年艺术北京博览会由"当代馆""经典馆""设计馆"和连接场馆公共区域的ART PARK公共艺术区4个部分组成,整体展出面积超过2.5万平方米。其中,海外及中国港台地区的画廊占30%左右。

5月9日开幕的第56届威尼斯双年展上,肯尼亚国家馆被中国艺术家集体"代表",包括秦风、史金淞、李占洋、蓝正辉、李纲等人,而只有两位参展艺术家和肯尼亚有关——一位是居住在瑞士的肯尼亚后裔,另一位则是住在肯尼亚的意大利人阿曼多·坦奇尼。另外,肯尼亚国家馆的赞助商也是中国南京的一家企业。这引发了肯尼亚艺术家的强烈不满,其实,上届威尼斯双年展肯尼亚国家馆也有类似情况出现。

5月16日,西安美术学院雕塑系靳勒与"造空间"合作的"一起飞——石节子村艺术实践计划"正式启动,发起人为琴嘎、靳勒和宗宁。该艺术项目由25位(组)艺术家与25位村民一对一地交流合作,共同完成作品创作。

5月30日—10月7日,策展人侯瀚如策划的"陈箴:不用去纽约巴黎,生活同样国际化"大型回顾展于上海外滩美术馆展出,展览呈现多个大型装置作品及几位艺术家的手稿和笔记。

8月8日,位于黄河西岸的民营美术馆银川当代美术馆开馆。作为由宁夏民生文化基金会所支持的非营利性公共美术馆,耗时多年、推迟一年开馆、斥资1.5亿元、建于一座艺术荒漠的三线城市,使得该馆饱受关注和质疑。该馆定位于以"中国+伊斯兰"当代艺术为主轴的交流、展览、收藏、研究与公共教育,包含各式的视觉艺术、建筑、设计、时尚等。

10月4日,马云携手曾梵志,共同创作了一幅名为《桃花源》的油画。这件作品以4220万港元成交。此事件被认为给整个社会带来一种恶俗的审美导向,从而扰乱了本来就脆弱无比的艺术市场。

10月30日,第二届"HUGO BOSS亚洲新锐艺术家大奖"入围艺术家作品展在上海外滩美术馆开幕。该奖创办于2013年,旨在推动艺术实践与批判性思考,并进一步发掘与推广亚洲新锐当代艺术家。

11月9日刘益谦、王薇夫妇以10.8亿元人民币在佳士得纽约"画家与缪斯"专场中竞得莫迪里阿尼的《侧卧的裸女》,此举标志着龙美术馆进入新的更国际化的收藏纪元。

11月12日,2015上海艺术博览会在沪开幕。作为2015年的中国上海国际艺术节的压轴大展,来自17个国家和地区的150家画廊与艺术机构参加了本届博览会,规模居亚洲首位。

12月4日,在西安美术学院影视动画系创办20周年之际,"做景观天——首届西安当代影像艺术文献展"在西安美术馆开幕。

12月5日,上海当代艺术博物馆的常年年度项目"2015年青年策展人计划"优胜方案展览在该馆五楼展厅开幕,分别是姚梦溪、张涵露策划的"展览的噩梦(下):双向剧场",张未、袁文珊策划的"时间病:控制时间的都被时间控制",陈陈陈、林书传策划的"亚自由–贤者时间"。

12月5日,北京保利十周年秋拍"现当代艺术夜场"在北京四季酒店举槌,张晓刚《血缘——大家庭·全家福》以1679万元成交,相比同时期同系列作品3年前的价位下跌超过50%。

12月7日,由国际艺展有限公司主办,首个以当代水墨为主题的国际艺术博览会"水墨艺博"(INK ASIA)在香港会议展览中心拉开帷幕,其目标是开拓一个全新、开放和自由互动的优质当代水墨艺术欣赏平台。

12月26日,李公明策划的"从观看到行动:渠岩个人作品展"在深圳圈子艺术中心开幕,如何以艺术的方式复兴乡村,如何让更多的人意识到乡村正在经历的一切都是展览的意义所在,是许村计划始终思考的问题。展览分为两个部分,第一个部分呈现了渠岩拍摄的"空间"系列的乡村摄影"观看"作品,第二个部分是以许村为现场的中国

附录
中国当代艺术大事记（1976—2019）

艺术乡建的"行动"作品。

12月26日，由朱青生担任展览策展人的"中国当代艺术年鉴展2014"在北京民生现代美术馆开幕，这是建立在"中国现代艺术档案"详细调查研究基础上的年度展览，通过"一年之鉴"的方式系统呈现中国当代艺术在2014年的整体状况。

2016

奥拉维尔·埃利亚松（Olafur Eliasson）、安东尼·葛姆雷（Antony Gormley）、阿尔贝托·贾科梅蒂（Alberto Giacometti）、草间弥生（Yayoi Kusama）、安塞姆·基弗（Anselm Kiefer）等众多国外艺术明星频繁来展；上海一级市场十分活跃——上海双年展、上海艺博会、ART021、西岸艺术与设计博览会都收获了较好的口碑或业绩；私人美术馆的艺术展览项目越来越多，也较有吸引力。另外，互联网创业似乎成为趋势，在艺APP、"姐夫拍"微信拍卖等表现活跃。

3月22日"贾科梅蒂回顾展"在上海余德耀美术馆展出。展览展出贾科梅蒂基金会所藏约250件作品，是贾科梅蒂作品在中国的首次大展，也是贾科梅蒂逝世50周年纪念全球最大规模回顾展。

3月27日，由刘向宏发起的"乌托邦·异托邦——乌镇国际当代艺术邀请展"在中国乌镇北栅丝厂开幕，总策展人为冯博一。展览汇集了来自15个国家和地区的40位（组）著名艺术家的55组（套）130件作品，荷兰艺术家弗洛伦泰因·霍夫曼（Florentijn Hofman）为这次展览特别制作了《浮鱼》。

4月13日，艺术史家及批评家黄专因病去世，当代艺术界人士进行了回忆悼念。

5月，龙美术馆的重庆馆正式对外开放。新馆选址在重庆国华金融中心双子楼，是继上海K11后又一家坐落于商务楼中的美术馆。它占地面积约12000平方米，共设3个展厅，分别聚焦中国传统绘画和当代艺术。

6月12日—8月21日，尤伦斯当代艺术中心（UCCA）的大型展览"劳申伯格在中国"展出美国艺术大师罗伯特·劳申伯格（Robert Rauschenberg）的巨作《四分之一英里画作》（1981—1998年），该作品由190个部分组成，长度约305米。这是该作品自2000年以来的首次展出。同时展出了劳申伯格的一系列拍摄于1982年访问中国期间的彩色照片《〈中国夏宫〉研究》（1983年）。此外，展览亦囊括罕见的纪录文献与档案，回顾劳申伯格1985年于中国美术馆举办的划时代性展览"劳生柏作品国际巡回展"。

6月26日，巫鸿策划的"关于展览的展览：90年代的当代艺术展示"在北京OCAT研究中心开幕，本次展览聚焦于中国当代艺术中的"展览问题"，包括当代艺术展的目的、组织、条件和面对的挑战，并回顾与梳理了90年代中国当代艺术的展览与方案。展览还包括了一场展览中的展览"取缔"，"再展示"了12个历史展览之一的空间和内容。

9月4日—2017年1月15日，"OVERPOP波普之上"在余德耀美术馆展出。"OVERPOP波普之上"的概念由美国著名当代艺术专家杰弗里·戴奇（Jeffrey Deitch）提出。杰弗里·戴奇策划欧美艺术部分，凯伦·史密斯（Karen Smith）策划中国当代艺术领域，展示了近20位中西艺术家的作品。

9月9日，首届银川双年展在银川当代美术馆开幕，由国际知名艺术家、策展人及印度科钦-穆吉里斯双年展的创始人之一的伯斯·克里什阿姆特瑞（Bose Krishnamachari）策展，参展的国际艺术家共有73位，来自33个国家。本次双年展的主题"图像，超光速"旨在揭示当今世界所面对的众多冲突。

10月7日—2017年1月15日，"蓬皮杜现代艺术大师展"在上海展览中心展出。

10月29日，"景物：陈劭雄2016新作展"在当代唐人艺术中心开幕。展览将展出近10张《集体记忆》系列作品，延续了此前的公共项目形式，邀请普通公众用中国印泥点按出世界各地著名美术馆建筑景观。

11月7日，"2016首届artnet年度艺术大奖·复星艺术中心之夜"主题晚宴在上海外滩隆重举行，并颁发首届"artnet年度艺术大奖"，这是史上首个大数据颁奖，以"70后"青年艺术家作为研究群体。

11月19日，"基弗在中国"于争议声中在中央美术学院美术馆开幕。此次展览是德国新表现主义大师安塞姆·基弗艺术创作在中国的首次大型展览。展品来自德国MAP收藏和路德维希科布伦茨博物馆的藏品，包含不少代表作。正式展览前的11月16日，基弗通过外媒发表公开声明，称展览未经本人同意，意欲叫停展览。中央美术学院美术馆18日做出紧急回应表示展览符合相关的法律规定。

12月9日，黑桥村包括苗圃（二道八号院）在内的几个艺术区正式宣布在农历新年前后即将被彻底拆除，拆迁后的土地大部分归还铁路部门，剩余部分交给地方政府。由于租金低廉，生活方便，从2006年底开始黑桥曾经是年轻艺术家的首选，当代艺术群落在城市化进程中始终处于边缘状态。

12月30日，北京中间美术馆宣布由卢迎华接任第二任馆长。这标志着中间美术馆往一个更具有研究和知识生产能力的机构转向。

2017

当代艺术从画廊、艺博会、媒体到个体艺术家都在通过网络传媒渴求公众的关注。本年度北京匡时、北京保利和中国嘉德秋拍的数据显示，现当代艺术市场正在复苏和回升。本年度的关键词是"国际化"，一方面，国际艺术家来华展览依旧频繁，另一方面，沃瑟豪斯、卓纳画廊、大田秀则画廊等国际大牌画廊纷纷入驻。本年，古根海姆的"1989年后的艺术与中国：世界剧场"呈现的展览名单以及"撤展风波"在国内引发争议，被认为实际上撕裂了中国当代艺术圈；自2016年6月开始的UCCA易主风波也备受关注。年末，随着北京城市管理的加强，部分生存在城市边缘的艺术家被驱逐，甚至波及整个北京当代艺术生态。

3月31日，"不息——第57届威尼斯国际艺术双年展中国馆·北京站"在北京时代美术馆开幕，由中央美术学院实验艺术学院院长、艺术家邱志杰策划，邬建安、汤南南、姚惠芬和汪天稳为参展艺术家。其中姚惠芬为苏绣大师，汪天稳为皮影雕刻大师。展览以"不息"应对整个威尼斯双年展的总主题"艺术永生"，提出中国艺术"不息"的力量来自精英与民间的互动，来自代际传递的师承，来自积极的合作。

3月24日，首届"画廊周北京"（Gallery Weekend Beijing）在798艺术区和草场地艺术区举办。它的定位是"一个以文化凝聚力为动力的当代艺术平台"，旨在展示年度画廊和艺术家的最佳展览。这场借了香港巴塞尔艺术展之力的活动成功吸引了一些国际力量。

3月28日，"KAWS：始于终点"登陆上海余德耀美术馆。游走于当代艺术和街头流行文化之间的美国重要艺术家KAWS因其诸多经典卡通形象、时尚明星、流行潮牌的跨界创作而为人所知，并在消费和市场获得成功。

7月11日，一篇《如何在北京拥有一条以自己命名的路》的文章在网络上引发热传。文章中称，一位名叫葛宇路的学生从2013年起寻找到地图上的空白路段，并贴上自制的"葛宇路"路牌（这条路本来的名字是"百子湾南一路"）。7月13日，"葛宇路"路牌被依法拆除。《葛宇路》是葛宇路的研究生毕业展作品。7月5日，中央美术学院公开了对葛宇路的处分决定，舆论迅速将这一决定与"路牌事件"联系起来，中央美术学院再次发布文件澄清此次处分与"路牌事件"无关。

8月5日—10月22日，尤伦斯当代艺术中心（UCCA）呈现个展"赵半狄的中国Party"。本展览是艺术圈"游子"赵半狄迄今为止规模最大的个人展览，媒介横跨时装、影像、电影、行为与绘画等。赵半狄考察周遭环境近30年的剧烈变迁，把它进行了浪漫的表达，这个混杂变迁就是一场酸甜苦辣融为一炉的"奇异Party"。

9月20日，由收藏家郑好创办，韩国策展人尹在甲担任馆长的昊美术馆正式对外开放，包括上海主馆和温州馆两座美术馆。昊美术馆的收藏涵盖了从东方到西方艺术界的2000余件艺术作品。主要馆藏包括：约瑟夫·博伊斯近400件代表作品和文献资料，达明·赫斯特（Damien Hirst）的代表作品，以及马库斯·吕佩茨（Markus Lupertz）、安尼施·卡普尔（Anish Kapoor）、达伦·艾蒙德（Darren Almond）、卡斯滕·尼古拉（Carsten Nicolai）、草间弥生、全光荣、张晓刚、周春芽、张洹、艾未未、展望等艺术家的重要作品。

9月23日，位于辽宁丹东的鸭绿江美术馆开馆，纪大海担任馆长。鸭绿江美术馆位于中国和朝鲜的界河鸭绿江上，特殊的是，它采用每年仅一个展览项目且以艺术家名字命名的"年度美术馆"模式，是真正的"艺术家的美术馆"。开馆展为王鲁炎个展，于是美术馆至2018年12月都命名为"王鲁炎美术馆"。

9月27日，华谊兄弟董事长王中军的私人美术馆——松美术馆正式面向公众开放，以其纯白色的外观吸引了媒体及公众的注意。开幕首展为"从梵高到中国当代艺术"。

10月，一组包括Future Edutainment公司、江南春和其他相关集团在内的长期赞助者将接管尤伦斯当代艺术中心的母公司，即2007年成立的UCCA集团的所有权与控制权。

12月15日，"复相·叠影——广州影像三年展2017"在广东美术馆开幕。该三年展的前身是同样在广东美术馆举办的广州国际摄影双年展。更名后的"广州影像三年展"将研究重点从原来的"社会人文的摄影"拓展为"视觉研究的影像"，在当今这个影像时代更具包容性与科学性。

12月19日，嘉德艺术中心年度秋拍上，陈逸飞的《玉堂春暖》拍出了1.495亿元的高价。

至12月29日，"@武汉2017"全部展览都已顺利开幕。"@武汉"是湖北地区各艺术机构自发组织的文化艺术推广平台，自2016年启动。2017年展览包括9月的第四届美术文献展，12月在湖北美术馆推出的岳敏君个展"再偶像中的原型"，合美术馆的徐冰个展"徐冰"，美术文献艺术中心新馆开幕展"再聚焦"〔聚焦当地艺术家〕，武汉大学万林艺术博物馆的"湖北当代艺术样本"等。

2018

1978—2018年，中国改革开放走过40年历程，这是中国社会发生重大变化的历史时间段，各界纷纷做出回应，艺术界自然不会例外。本年度各类大型纪念、回顾、反思类的事件、展览、活动如期大增；对于中国美术教育来说，2018年也是一个特殊的年份，这一年是中央美术学院建校100周年，中国美术学院迎来90周年校庆，鲁迅美术学院迎来80周年校庆，堪称中国美术教育的生日之年。

1月25日"民族与时代——徐悲鸿主题创作大展"在中国美术馆开幕。徐悲鸿代表性的《溪我后》《田横五百士》《愚公移山》巨幅油画首次合璧展出，连同相关图稿、其他创作共118件汇聚中国美术馆。展览分为3部分，第一部分"民族精神"，主要囊括其代表性油画作品；第二部分"图稿叙事"，陈列着徐悲鸿创作于1940年的巨幅中国画《愚公移山》以及其他图稿、速写等；第三部分"家国忧思"，展示的是徐悲鸿为民主人士绘制的速写肖像以及以奔马、雄鹰、雄狮、雄鸡等动物为题材的具有民族象征意义的创作。

3月25日—8月12日，享誉全球的视觉装置艺术大师奥拉维尔·埃利亚松在国内最大规模个展"道隐无名"在北京红砖美术馆展出，吸引了艺术圈内外大量观众前往参观。

6月9日，由国家博物馆和湖南省博物馆联合主办的"无问西东——从丝绸之路到文艺复兴"展览在中国国家博物馆开幕，展出了意大利21家博物馆、国内17家博物馆共计200余件（套）文物精品，通过还原意大利文艺复兴中的中国元素以及中国艺术中的西方影响，呈现不同文明之间交流互鉴、兼收并蓄、共同发展的千年史诗和脉络。

7月21日—10月18日，尤伦斯当代艺术中心推出徐冰大型个人回顾展——"徐冰：思想与方法"。本次展览是继2017年底武汉合美术馆举办的徐冰同名个展后徐冰在北京地区最全面的回顾性个展。展览力图全面梳理徐冰从20世纪70年代至今40余年的创作历程，依据以艺术家创作思想的重要转折点分为3个部分，囊括版画、素描、装置、文献记录、手稿、影像、纪录片等形式的60余件作品。

9月5日，第二届北京媒体艺术双年展（BMAB2018）在中央美术学院美术馆开幕，围绕"后生命"这一主题集中呈现艺术家在艺术与科技领域的跨学科艺术实验，并触发艺术家、设计师、科学家和理论家之间的多元探讨。

10月20日，鲁迅美术学院迎来建校80周年庆典，纪念大会在沈阳校区体育场隆重召开。

10月23日—12月23日，由清华大学艺术博物馆、东京富士美术馆共同主办的"西方绘画500年——东京富士美术馆馆藏作品展"在清华大学艺术博物馆展出。展览共精选了60幅来自东京富士美术馆的西方艺术经典藏品，以时间为叙事主线，流派为发展形态，分为"个性发现与人文阐扬""华彩乐章与怀古幽情""古典理性与浪漫情感""真实镜像与光色建构"和"纯粹观念与混杂多元"5个单元，展现了西方艺术500年的发展历程。

10月25日，"漫画人间——丰子恺的艺术世界"在北京中国美术馆拉开帷幕。2018年正值丰子恺诞辰120周年，作为本年度丰子恺纪念展览的第三站，与此前第一站香港亚洲协会"诗·韵——当丰子恺邂逅竹久梦二"、第二站浙江美术馆的"此境风月好——丰子恺120周年回顾展"有所不同，北京展用150余件（套）作品展示出丰子恺的散文家、翻译家、艺术理论家、装帧设计家、音乐教育家和画家6个身份，作品分别来自中国美术馆、浙江博物馆、丰子恺家族及个人收藏。

10月27日，中国美术学院主办的"全息书写：2018国际跨媒体艺术节"在北京时代美术馆启幕。主题"全息书写 Holographia"以东方趣味恺晰的"书写"融时代前行中必不可少之"全息"，透过大量的创作后设地反思跨媒体艺术在媒介拓展与媒介穿越方面所作的实验和创新。

11月22日，名为"奇境花园"的20世纪传奇女艺术家妮基·圣法勒（Niki de Saint-Phalle）回顾展在北京今日美术馆举行开幕。

11月26日，在香港佳士得"不凡—宋代美学一千年"专场拍卖会上，被认为是宋代文坛、画坛领袖苏轼传世名画的《木石图》以4.636亿港币成交，创下中国古画最高纪录，同时也创造了佳士得香港拍卖史上最高单件拍品纪录以及苏轼个人作品最高纪录，但学术界对《木石图》真伪尚存争议。

12月18日，"中国新水墨作品展1978—2018"在北京民生美术馆开幕。展览筹备历时近2年，展览分为"新中国画"和"新水墨"两部分，作品时间跨度达40年，共涉及各个时期代表性的182位艺术家的200组（件）作品，展览作品来自10多个美术馆、艺术机构以及众多艺术家、收藏家，是对40年来中国水墨创作的全面梳理，是2018年国家艺术基金资助项目。

2019

2019年在一定程度上仍然延续了2018年开始的对于中国当代艺术40年的反思、回顾的主题，多所艺术机构组织策划了大型研究性展览。同时本年度成名艺术家的个展数量也明显增多，国际艺术家大型个展先后开启，如巴勃罗·毕加索（Pablo Picasso）、莎拉·卢卡斯（Sarah Lucas）、路易斯·布尔乔亚（Louise Bourgeois）、安尼施·卡普尔等，这些艺术家自带流量和口碑，引发很高的公众关注度。此外，2019年"艺术乡建"的热度依旧不减，乡村艺术节的范围和广度进一步扩大，当代艺术在二、三线城市生长的同时继续在乡野生根发芽。另外，2月和9月暴露出的叶永青抄袭事件和全国美展部分绘画抄袭摄影作品事件将近几年对艺术版权保护问题的关注推向高点。

1月12日，"先驱之路：留法艺术家与中国现代美术（1911—1949）"在中央美术学院美术馆拉开帷幕。范迪安为总策展人，由主展和3个专题展组成。主展"先驱之路：留法艺术家与中国现代美术（1911—1949）"由红梅策划；3个专题展分别为"他乡之乡：中国留法艺术学会""他山之石：留法艺术家与中国现代雕塑""饮水思源：留法艺术家的法国老师们"，分别由董松和江明洋、刘礼宾、菲利普·杰奎琳（Philippe Cinquini）策划。

2月底，多家媒体披露，比利时艺术家克里斯蒂安·西尔万（Christian Silvain）公开指责中国艺术家叶永青长期抄袭其作品，并向媒体出示证据。这个文艺界的大新闻把收藏家、评论家、艺术家以及艺术学院卷入其中，引发了各界对于我国艺术版权问题的关注和发声。叶永青本人始终没有正面回应。

3月30日，由冯博一担任主策展人的"时间开始了——2019乌镇当代艺术邀请展"于乌镇开幕。本届艺术展邀请了来自全球23个国家和地区的60位（组）艺术家参与，展览的中文题目取自文艺理论家胡风的一首现代长诗，暗示了对于当下社会转折的思考。同时英文标题"Now Is The Time"则是歌手Jimmy James的曲目。

5月31日，桐庐大地艺术节发布会暨启动仪式在浙江省杭州市桐庐县新合乡文保古建筑钟氏大屋内举行。桐庐大地艺术节由桐庐县主办，北川富朗担任总策展人和综合艺术总监，瀚和文化负责策展执行与实施运营。此外，桐庐大地艺术节还与中央美术学院实验艺术学院达成合作意向，决定共同设立"艺术创生学研基地"，第一届计划于2020年秋天开幕，此后每三年举办一届。

6月15日，"毕加索——一位天才的诞生"在北京尤伦斯当代艺术中心开展，这是毕加索原作1983年起在中国的第四次集中展出，也是最全面和丰富的一次，包含103件作品，吸引了33万人次前来观展。

7月8日，佩斯画廊（Pace Gallery）的创始人阿尼·格里姆彻（Arne Glimcher）宣布关闭位于北京798艺术区的展厅，但仍保留其办公室以及贵宾展厅。作为第一家进驻中国内地的美国当代画廊，自2008年开张的佩斯画廊已经在北京10年之久，此番受到中美贸易战和双方高关税的影响，遂宣布关停。

附录
中国当代艺术大事记（1976—2019）

History of Chinese Contemporary Art
Appendix

7月11日，"雷安德罗·埃利希：太虚之境"在中央美术学院美术馆开幕，阿根廷艺术家雷安德罗·埃利希（Leandro Erlich）的作品具有极强的互动性，旨在突破日常和知识的边界，让观众在现场获得新的感知经验。在近20件大型装置作品中，《连根拔起》和《建筑》是艺术家根据中国场域进行再创作的作品。

8月3日，首届武隆·懒坝国际大地艺术季在中国重庆武隆地区开启，主题定为"把艺术还给人民"，计划每两年一届，邀请世界各地的艺术家到现场驻地创作，强调与当地的关联，更强调大众的参与和互动，连通国际，激活乡村。

10月20日，艺术家黄永砯在法国巴黎逝世，享年65岁。黄永砯是"'85美术运动"时期"厦门达达"的领军人物，1989年应邀参加"大地魔术师"展览后定居法国。他的作品充满学者式的哲学思考，同时也时常因为充满挑战性引发争议。

10月26日，"归去·来兮" 2019中国·酉阳乡村艺术季在酉阳叠石花谷开幕，在重庆酉阳县政府支持下，由孙振华担任主策展人，艺术家焦兴涛等人参与。此次活动共计将落成17件（套）艺术作品，将大地艺术季的概念和模式结合酉阳当地的人文地产和土家族、苗族边地文化以及叠石花谷的自然风貌，立意"归隐"。本届艺术季艺术家的甄选采用线上、线下，自荐、推荐，邀请与征集等多种方式进行。

10月26日，享有极高声誉的英国艺术家安尼施·卡普尔在中国的首个大型个展在北京中央美术学院美术馆和太庙艺术馆同时举办。他的创作以古印度哲学为根基，兼具西方现代文化的表征。

11月1日，由红砖美术馆馆长闫世杰担任策展人，YBA的主力军之一英国艺术家莎拉·卢卡斯在红砖美术馆的个展拉开序幕。展览呈现出艺术家艺术生涯中100余件代表作，展览现场不乏暴力和性的元素，张力十分强烈。

11月2日，陈丹青迄今为止规模最大的个展"退步 1968—2019"在北京798唐人艺术中心开展。展览展出自1968年至今陈丹青的阶段性作品100余件，展览名称取自他的一本文集《退步集》。展览吸引了众多观众，反应热烈。

11月5日，法兰西共和国总统埃马纽埃尔·马克龙（Emmanuel Macron）与上海徐汇区区长、西岸文化艺术委员会主席方世忠一同出席"西岸美术馆与蓬皮杜中心五年展陈合作项目"揭幕式。11月8日，位于上海徐汇区的西岸美术馆正式对外开放，同时携手法国蓬皮杜艺术中心，开启长达5年的展陈合作。在未来5年内，西岸美术馆计划围绕着世界现当代艺术呈现3个常设展和约10个特别展。

12月20日，OCAT研究中心与星星艺术基金会合作，由巫鸿、容思玉（Holly Roussell）策划的"星星1979"展览开幕。该展览在"星星美展"40周年之际，对这一事件进行了一次详细梳理，尝试对当时的政治、文化和思想语境给予整体呈现。

本大事记1976—2007年部分的蓝本来自高名潞著《墙：中国当代艺术的历史与边界》（中国人民大学出版社，2006年出版）一书中的"中国当代艺术大事记1977—2004"，以及高名潞、周彦、王小箭、舒群、王明贤、童滇合著的《中国当代美术史1985—1986》（上海人民出版社，1991年出版）一书中的"中国当代美术编年纪事1977—1986"（王小箭执笔），同时还参考了盛葳、章润娟合编的《中国当代艺术编年纪事1966—2007》。

2005—2019年部分由匡丽萍、张宛彤执笔编撰，参照的文献包括朱青生主编的《中国当代艺术年鉴》和《艺术中国》年度盘点、《hi艺术》年度盘点、《凤凰艺术》以及其他文献和网络资源。